国家哲学社会科学成果文库

NATIONAL ACHIEVEMENTS LIBRARY
OF PHILOSOPHY AND SOCIAL SCIENCES

视觉修辞学

刘涛 著

刘涛 暨南大学新闻与传播学院教授,全国五一劳动奖章、广东青年五四奖章获得者,新时代教育部马工程重点教材《融合新闻学》首席专家,教育部融合新闻虚拟教研室负责人。入选教育部青年长江学者(2017)、国家"万人计划"哲学社科领军人才(2021)。主要从事视觉修辞学、数字叙事学、融合新闻学研究。主持国家社科基金重大项目"视觉修辞的理论、方法与应用研究"和"中华文化经典符号谱系整理与数字人文传播研究"。出版《融合新闻叙事:故事、语言与修辞》《融合新闻学》等著作。获第三届全国高校青年教师教学竞赛一等奖,首届全国高校教师教学创新大赛一等奖,教育部高校科研优秀成果奖(人文社科)一、二等奖。曾供职于央视《新闻调查》,目前兼任《中国教育报》专栏作者,独立撰写的新闻作品四次获中国新闻奖。

《国家哲学社会科学成果文库》
出版说明

 为充分发挥哲学社会科学研究优秀成果和优秀人才的示范带动作用，促进我国哲学社会科学繁荣发展，全国哲学社会科学工作领导小组决定自 2010 年始，设立《国家哲学社会科学成果文库》，每年评审一次。入选成果经过了同行专家严格评审，代表当前相关领域学术研究的前沿水平，体现我国哲学社会科学界的学术创造力，按照"统一标识、统一封面、统一版式、统一标准"的总体要求组织出版。

<div style="text-align: right;">
全国哲学社会科学工作办公室

2021 年 3 月
</div>

序　言

周星（北京师范大学艺术与传媒学院教授）

拿到刘涛《视觉修辞学》书稿的时候，顿然有一种熟悉、惊讶和兴奋的感觉。

所谓熟悉，是曾经我们师生相处读书研讨的时候，那个活跃灵动而对事物有无尽深究探讨兴味的刘涛，又以一种新姿态活灵活现地体现在他的字里行间。对于自己所执着的对象，总是锱铢必较地用探究的眼光去打量、去思索、去探入、去辨析。这本著作命题确实是他很早以前就一直在探讨的，并且形成了独立性思索的文字。但是这一次完整而全面地展示铺排，学术性思辨俨然。

所谓惊讶，是在于对视觉修辞学这样一个其实还很新的命题，他很早就开始探究，这一次落墨为如此的严谨、逻辑化、寻根探源，并且聚集自己独立研习后思辨性展开的论述。你在每一处似乎都可以看到他专注其间回环往复地思考，看到他闭关在那读书、奋笔疾书的状态——所谓闭关，就是专心于此，避开各种喧嚣和诱惑，专心致志地挥笔疾书，进入旁若无人的研究状态。这一次，他也一定沉浸其间，反复斟酌辨析，深入感悟而拓深，最终形成了这部文字结晶。他的论述从理论到实践，有佐证有文献引领，亦有不断深入的问题探寻。通读之，感受到的显然是一个逻辑严密、上下贯通、洋洋洒洒而井然的学术架构。

而所谓兴奋，就是在文字之间，我看到了更加成熟的刘涛的兴奋，也看

到了他依然兴奋的阵地转移。他曾经是不舍张大眼睛搜寻社会问题的观察者，充满责任感要介入的兴奋者，难免愤世嫉俗而尝试督促介入、完善社会的评点者，有某种西北汉子的那种路见不平、拔刀相助的激情。现在，他依然把持着这种热情——但显然更为深沉而转化到对一个新的学术领域的孜孜不倦的探求。由此看待问题的前因后果与形成的那些结论，是包容着燃烧的火焰和对那些未知问题思索的融合与连缀。在视觉修辞学这一学术疆域，他依然是对学术、对社会、对生活无限探求的那个刘涛。

所以慢慢读去全书，就会进入他所圈就的一个逻辑世界，推理和思辨明晰可辨。特别重要的是他用旁征博引和相当多的佐证，来推演自己的观点与印证前人的思考，而形成这样一个大篇幅的文字汇聚。毫无疑问，这是相当学术性的一本专著。也可能是，他想把这本书所涉及的领域做一个相当程度上的总结，然后再开启更新一步的探索。

阅读中感知到的特点包括：前瞻性视野追求、学术源流立基、论辩性理论确证等。

刘涛这一本著作的深入研究肌理和内涵深度，并非我的知识储备可以探知全部，我反而是在阅读他的论著中不断地吸收、咀嚼，而领悟到他研究的价值和意义。所以，就阅读的角度而论，我的感悟并非更多学术对话的评判，而是体味其学理，则获得一种前瞻性视野追求是全书给予的突出感受。

之所以说著作给我的感知强烈如此，是因为学术研究有各种层次，但开拓性研究无疑是更高的层阶。学术有多种多样学术理论的层层推演，通常我们习惯从古希腊时期所确定的某种逻辑往后延伸推演，而林林总总、无穷无尽。有人曾经说过，就学术框架而言，世界上的所有学问都取自古希腊时期和中国春秋战国百家争鸣时期，那时人们提出的观念触及原初性的观念和思想，而后来人们只是不断地往后推进而已。这些观点似乎有理但也未必全然如此。随着时代的发展，你必须有进一步探寻远方的目光，因为人们感知到的前方难题或真实存在的现实难题需要触碰、回应和解决。我觉得刘涛的著作涉及的就是已经渐次出现的视觉修辞的宏观包容性观念，而试图倡导去建立理论体系的指向。如他在著作中所提到的，他其实不仅仅是满足对视觉或者修辞单一性问题索解，而是试图建立一种学科体系的显在意识。

视觉修辞学是否建成学科另当别论，但是他的意图非常明确：建立一个

和过去历史连接、与当下现实紧密碰撞、勾连将来学术展望相结合的周密的学术领域。其实，从我们已有的学科知识和学科体系来看，视觉修辞也是别具一格的。它的确在我们不断地触及视觉成为时代的显学之中，呼唤着创立一种学科体系，这就是学科构建的一种前瞻性所在。时代已经把我们引领进一个超越了过去的，从口语传说到纸质媒体，一直到电子媒体接续的当下，其中有关视觉修辞的一些学术话语、学术思辨和学术前景，不断地冲击着我们的眼帘和思想。当我们瞩望前方时，有理由呼唤一种学科体系来廓清它的概念、意图和发展前景。因此，从当下学科中剥离出足以建立视觉修辞学这一学科领域的方方面面，不啻是一种有实际意义和长远眼光的学术认知。为此，刘涛确实做了相当艰辛的努力和探寻。

不能否认，刘涛在学术源流的论辩性探索基础上，尝试建立视觉修辞史学的学科体系的宏观构想，是学术探究的前提要义。我们从他刻意布置的上下编足以见到思考布局所在，其中上编探讨视觉修辞学的原理与理论，包括关注视觉修辞学的学术范式、意义原理和认知模式三大命题。显然，他试图在理论上和逻辑体系上构建出一个坚实的知识系统。而下编重点探讨视觉修辞学方法与批评，核心关注视觉修辞学的分析方法和批评范式两大命题。实际上，他开宗明义就提到，视觉修辞研究需要从学术史的角度加以考察。的确，从语言文本到视觉文本，视觉修辞打开的不仅仅是修辞研究的外延问题，同时是修辞学的知识体系和内涵的重构问题，这也是为什么他重点以视觉性和修辞性作为考察中心，设立视觉修辞知识体系之论。我们很容易感知到，他从视觉修辞的学术起源开始的梳理和研究，逐步建立了视觉修辞学的逻辑的基础、理论的基础和研究的基础。其间，他对研究理论所触及的重要对象都一一加以说明。比如，与语言文字相比较，视觉图像有没有语法的问题，是他努力拓展的视觉方法命题。至于他沿视觉修辞的学术脉络探讨从语言修辞到视觉修辞对象的"实物转向"，以及颇有特点的关于视觉修辞的三副面孔和意义机制的论证等命题，都别具一格而给我启发。

他在后来的论述中有了更为细致的辩驳梳理和论证。的确，学术气息葱茏、学术素养凸显、学术逻辑密不可分的阐释，流露在整个的正反论证与学术梳理之中。从中可以看出，刘涛对于自己的研究充满自信，但又是小心翼翼地加以论述，进而在不断的论述之中产生自己建立这套体系的信心和

学理依据。

　　余论则是强调：显然，在阅读刘涛的著作中相当欣慰地感知到，这是他深入地进行学术思考而汇聚的一个阶段性的出色成果。视觉修辞之论，无疑是他自己对当下的学术研究所做出的一部总结性的学理性著作。然而，我的阅读并不能把握到他的学理全部，但是能够确证，其学术学养在著作中充分体现了出来。读者也可以从字里行间、整体框架、学术源流的梳理中收获自己的不同感受。

　　我这里要提到的就是，刘涛已经成为日渐成熟的一位出色的青年学者，其学术著作凝聚着他从一开始就对于学术研究的极度的热情、对于现实生活发展的关切、对于学理性探究和他人学术成果的尊重，以及对于个人学术思考的孜孜以求和不懈努力。自然大家都知道，近年来他收获了诸多赞誉，因此可以看出，他更为珍惜自己的写作，这本专著也的确显现出他的严谨深入而字斟句酌的认真特色。相信在将来拓展的研究中，他还会有更深入、更广阔和更具有时代性的学术探究成果。

<div style="text-align:right">2021 年 3 月 27 日</div>

目　录

绪论　理解视觉修辞学：一个学术史的考察…………………………（1）

上编　视觉修辞学原理与理论

第一章　视觉研究与视觉修辞学范式 ……………………………（43）
 第一节　视觉研究：从学术范式到学科身份 ………………（44）
 第二节　视觉议题研究的代表性学术范式 …………………（50）
 第三节　视觉修辞学范式：认识论与问题域 ………………（56）

第二章　语图互文与语图关系研究 …………………………………（64）
 第一节　语图关系认知的"修辞之维" ……………………（64）
 第二节　哲学史上的"语图之辩" …………………………（70）
 第三节　语图论：语图互文与视觉修辞分析 ………………（77）

第三章　符号语境与图像释义规则 …………………………………（90）
 第一节　图像学与图像释义系统 ……………………………（92）
 第二节　语境与图像意义的锚定 ……………………………（102）
 第三节　语境论：释义规则与视觉修辞分析 ………………（108）

第四章　隐喻/转喻与视觉修辞结构 (120)
- 第一节　隐喻和转喻：人类生存的两种思维方式 (121)
- 第二节　隐喻论：转义生成与视觉修辞分析 (137)
- 第三节　转喻论：图像指代与视觉修辞分析 (143)
- 第四节　隐喻与转喻的表征互动：从语言到图像 (157)

第五章　视觉意象与形象建构机制 (172)
- 第一节　"言意之辩"与"象"的出场 (173)
- 第二节　意象论：意中之象与视觉修辞分析 (182)
- 第三节　文化意象生产：视觉修辞的心理加工机制 (195)

第六章　视觉图式与图像认知模式 (204)
- 第一节　作为修辞问题的图式 (205)
- 第二节　图式理论的哲学起源 (209)
- 第三节　完形图式与图式的结构 (216)
- 第四节　意象图式与思维的框架 (221)

下编　视觉修辞学方法与批评

第七章　视觉修辞分析方法 (235)
- 第一节　媒介文本与视觉修辞方法 (236)
- 第二节　空间文本与视觉修辞方法 (261)
- 第三节　事件文本与视觉修辞方法 (268)

第八章　视觉框架分析模型 (277)
- 第一节　从语言框架到视觉框架 (279)
- 第二节　视觉框架分析的理论范式 (294)

第三节　视觉框架分析：框架层次与方法模型 ……………（308）
　　第四节　西方数据新闻中的中国：一个视觉修辞分析框架 ……（320）

第九章　视觉修辞批评范式 ……………………………………（343）
　　第一节　传统修辞学与视觉修辞批评 …………………………（345）
　　第二节　新修辞学与视觉修辞批评 ……………………………（361）
　　第三节　视觉话语建构的修辞批评模型 ………………………（379）
　　第四节　图像事件运作的修辞批评模型 ………………………（395）

第十章　图像史学修辞批评 ……………………………………（418）
　　第一节　观念史研究基本范式与路径 …………………………（421）
　　第二节　观念史研究的视觉修辞方法 …………………………（428）
　　第三节　图绘"西医的观念"：晚清西医东渐的视觉修辞
　　　　　　实践批评 …………………………………………………（447）

结语　形象、修辞性与社会沟通的视觉向度 …………………（476）

后记 ……………………………………………………………………（493）

Table of Contents

Introduction Understanding Visual Rhetoric: A Review of Academic History ········ (1)

Part I Principles and Theories

Chapter One Visual Studies and Visual Rhetoric Paradigms ············ (43)

Visual Studies: From Academic Paradigms to Disciplinary Identity ············ (44)

Representative Paradigms of Visual Studies ············ (50)

Visual Rhetoric Paradigms: Epistemology and Research Field ············ (56)

Chapter Two Verbal-visual Intertextuality and Relations ············ (64)

Rhetorical Dimensions of Verbal-visual Cognition ············ (64)

Debates on Verbal-visual Relations in the History of Philosophy ············ (70)

On Verbal-visual Relations: Intertextuality and Visual Rhetoric Analysis ············ (77)

Chapter Three Interpreting Image: Context and Codes ············ (90)

Iconology and the Interpretative System of Images ············ (92)

Context and the Meaning Anchoring of Images ············ (102)

On Context: Interpretation Codes and Visual Rhetoric Analysis ············ (108)

Chapter Four Metaphor/Metonymy and Visual Rhetorical Structure ····· (120)

Metaphor and Metonymy: Two Thinking Patterns of Human Existence ············ (121)

On Metaphor: Cross-domain Mapping and Visual Rhetoric Analysis ············ (137)

On Metonymy: Metonymic Signification of Image and Visual Rhetoric Analysis ········· (143)

Representational Interactions between Metaphor and Metonymy:

 From Language to Image ·· (157)

Chapter Five Visual Image and Image-construction Mechanism ············ (172)

 Word-Meaning Debates and the Presence of Cognitive Image ································ (173)

 On Image: "Image" in Meanings and Visual Rhetoric Analysis ···························· (182)

 Production of Cultural Image: Mental Mechanism of Visual Rhetoric ···················· (195)

Chapter Six Visual Schema and Image-cognition Patterns ····················· (204)

 Schema as a Rhetoric Problem ·· (205)

 Schema as theory: A Review of Philosophical Origins ································ (209)

 Gestalt Model and Schematic Structure ·· (216)

 Image Schema and Perceptive Frames ·· (221)

Part II Methods and Criticism

Chapter Seven Visual Rhetoric Methods ·· (235)

 Visual Rhetoric Methods in Media Studies ·· (236)

 Visual Rhetoric Methods in Space Studies ·· (261)

 Visual Rhetoric Methods in Event Studies ·· (268)

Chapter Eight Visual Framing Analysis ·· (277)

 From Textual Framing to Visual Framing ·· (279)

 Theoretical Paradigms of Visual Framing Analysis ·· (294)

 Visual Framing Analysis: Levels and Models ·· (308)

 China in Western Data Journalism: How Visual Framing Works ·· (320)

Chapter Nine Visual Rhetoric Criticism ·· (343)

 Classical Rhetoric and Visual Rhetoric Criticism ·· (345)

 New Rhetoric and Visual Rhetoric Criticism ·· (361)

 Rhetoric Models of Visual Discourse Production ·· (379)

 Rhetoric Models of Image Events Construction ·· (395)

Chapter Ten　Rhetorical Perspective on History of Image ·················· (418)

　　History of Ideas: Paradigms and Approaches ···························· (421)

　　Research on History of Ideas: Visual Rhetoric as Method ················ (428)

　　Mapping the Idea of Western Medicine: Visual Rhetoric Practice of Western Medicine

　　　　Discourse in Late Qing Dynasty ···································· (447)

Conclusion　Image, Rhetoricality, and the Visual Dimension of Social

　　　　Communication System ·· (476)

A Postscript ·· (493)

绪 论

理解视觉修辞学：一个学术史的考察

传统修辞学强调对语言符号的策略性使用，其核心功能是劝说。修辞的内涵是"一种能在任何问题上找出可能的说服方法的功能"①；修辞的目的是引发受众的认同，"使一个群体获得某种授权的意志、计划、希望和前途"②；修辞的结果体现为某种"劝服性话语"（persuasive discourse）的生产③。如果说传统修辞学的研究对象是语言文本，视觉修辞学（visual rhetoric）的研究对象则转向视觉文本。因此，作为一个新兴的学术领域，视觉修辞学关注的是视觉文本的修辞学问题，即以视觉文本为修辞对象的修辞学知识体系。当视觉文本进入修辞学的关注视野，视觉修辞学便成为有别于传统语言修辞学的另一种修辞范式。

莱斯特·C. 奥尔森（Lester C. Olson）通过对 1950 年以来的视觉修辞文献进行梳理，发现视觉修辞研究于 20 世纪 60 年代起步，发展并成熟于 20 世纪 90 年代，2000 年以后迎来了"黄金时代"。④ 在视觉文化背景下，基于语言文本分析的传统修辞学研究逐渐开始关注视觉议题，"从原来仅仅局限

① 〔古希腊〕亚理斯多德. (2006). 修辞学. 罗念生译. 上海：上海人民出版社 (p. 26).

② Bourdieu, P. (1991). *Language and symbolic power*. Trans. by Gino Raymond & M. Adamson. Cambridge, MA.: Harvard University Press, p. 191.

③ Helmers, M. (2004). Framing the fine arts through rhetoric. In C. A. Hill & M. Helmers (Eds.), *Defining visual rhetorics* (pp. 63–86). Mahwah, NJ.: Lawrence Erlbaum Associates, Inc., p. 84.

④ Olson, L. C. (2007). Intellectual and conceptual resources for visual rhetoric: A re-examination of scholarship since 1950. *The Review of Communication*, 7 (1), 1-20, pp. 3-4.

于线性认知逻辑的语言修辞领域,转向研究以多维性、动态性和复杂性为特征的新的修辞学领域"①。换言之,正是在视觉文化所主导的"文化逻辑"之下,修辞学领域发生了一场深刻的"图像转向",诞生了视觉修辞学。查理斯·A.希尔(Charles A. Hill)和玛格丽特·赫尔默斯(Marguerite Helmers)指出,视觉修辞探讨的核心命题是"图像如何以修辞的方式作用于观看者"②。其实,修辞学思考的基础问题是意义的修辞建构,只不过语言修辞和视觉修辞给出了不同的观照视野:前者主要从语言维度上加以考察,后者则将关注视野延伸到视觉文本,尝试在视觉意义上确立特定的修辞议题、编织特定的修辞话语、开展特定的修辞实践。

视觉修辞学关注的视觉文本的含义存在狭义和广义之分。狭义上的视觉文本主要指图像文本,而广义上的视觉文本的外延相对宽泛,主要指交际实践中一切具有象征功能的视觉对象——除了纯粹的图像文本,还包括由语言、文字、图像等要素混合而成的多媒体文本,以及能够在视觉维度上加以认知和分析的社会文本,如图像事件(image events)、社会空间等。必须承认,由于数字媒介时代的信息主体上是以多媒体形式存在的,因此视觉修辞主体上关注广义上的视觉文本。基于此,我们可以对视觉修辞给出如下定义:所谓视觉修辞,主要是指以视觉化的文本形态为主要修辞对象,通过对视觉文本的策略性使用和对视觉话语的策略性建构,达到劝服、对话与沟通功能的一种实践与方法。相应地,视觉修辞学则是研究视觉文本修辞语言、活动与规律的学问。③

从语言文本到视觉文本,视觉修辞打开的不仅是修辞研究的外延问题,也涉及修辞学知识体系的内涵重构问题。④ 相对于传统的语言修辞学研究,

① Foss, S. K. (2004). Framing the study of visual rhetoric: Toward a transformation of rhetorical theory. In C. A. Hill & M. Helmers (Eds.), *Defining visual rhetorics* (pp. 303-314). Mahwah, NJ.: Lawrence Erlbaum Associates, Inc., p. 308.

② Helmers, M., & Hill, C. A. (2004). Introduction. In C. A. Hill & M. Helmers (Eds.), *Defining visual rhetorics* (pp. 1-24). Mahwah, NJ.: Lawrence Erlbaum Associates, Inc., p. 1.

③ 本书对"视觉修辞学"和"视觉修辞"的概念使用并未进行严格区分,但是会根据上下文语境有所选择:前者主要是学科意义上的认识论概念,后者强调的则是方法论和实践论上的概念。

④ Finnegan, C. A. (2004). Review essay: Visual studies and visual rhetoric. *Quarterly Journal of Speech*, 90 (2), 234-256.

视觉修辞学建立了一个以"视觉性"（visuality）和"修辞性"（rhetoricality）为考察中心的知识体系，其逻辑主线是在视觉维度上形成通往认识世界的修辞学认识论、方法论、实践论。经过长达半个多世纪的学术沉淀，视觉修辞学正在朝着"学科建制"的发展趋势迈进。今天，我们如何认识视觉修辞学这一新兴的学术领域？本书绪论部分将立足学术史的考察路径，致力于探讨视觉修辞的学术起源、奠基之作、学术脉络和意义机制，同时简要交代本书的总体框架结构。

一、视觉修辞的学术起源

探讨视觉修辞的学术起源，其实就是要回答这样一个问题：以语言为研究对象的传统修辞学科，如何将视觉对象纳入自身的研究体系？任何一个新兴学科的诞生，都伴随着一些标志性"学术事件"的发生。只有回到修辞学发展的学术史中，聚焦于那些影响并改写一个学科发展脉络的关键节点，才能真正把握视觉修辞学的"出场"问题。具体来说，视觉修辞成为一个合法的学术领域，究竟突破了哪些关键性的理论问题，形成了哪些代表性的修辞议题，产生了哪些标志性的学术团体？基于以上三个问题，我们分别从理论问题、修辞议题、学术机构三个方面探讨视觉修辞的学术起源。

（一）新修辞学：突破性的理论问题

传统的修辞学延续了亚里士多德的修辞观念，其主要修辞对象是语言文本，强调通过语言文本的策略性使用实现有效的劝服（persuasion）功能。相应地，修辞学被理解为语言规则在既定情景中的使用，其目的就是在交际实践中实现劝说功能。尽管后来修辞学的内涵超越了"语言规则使用"理论范畴而上升到"语言使用与社会规范创造/社会现实建构"理论维度，但是修辞学所关注的对象依然停留在语言/文字层面，图像及视觉问题并未进入修辞学的研究视野。简言之，传统修辞学关注的是语言问题而非视觉问题。而20世纪60年代兴起的新修辞学（new rhetoric）解决了视觉修辞学"出场"的理论合法性问题。具体来说，肯尼思·伯克（Kenneth Burke）拉开了新修辞学的序幕，重新定义了修辞的内涵与观念。伯克在《作为象征行动的语言》《动机语法》和《动机修辞学》中系统阐释了新修辞学的理论与方法。

按照伯克的观点，所有的人类行为都是符号性/象征性的（symbolic），人们在符号系统中完成的实际上是一种符号/象征实践（symbolic practice）。而符号/象征不仅包括人类的语言交流（talk），也包括其他的非语言性符号系统（symbolic system）。伯克因此指出，修辞分析应该拓展到数学、音乐、雕塑、绘画、舞蹈、建筑风格等符号系统。[1]

非语言性符号系统是如何进入伯克的修辞学范畴的？这一问题涉及伯克的动机修辞学（rhetoric of motives）。伯克将人类行为按照是否受动机（motive）支配区分为"行动"（action）和"活动"（motion），前者涉及动机问题，而后者（如生理活动）则与动机无关。由于动机的形成和改变与象征手段的使用密切相关，因此一切涉及象征手段的行为大都涉及动机问题，即属于"行动"层面的问题。而大凡建立在象征手段基础上的符号实践，都不可避免地体现了修辞学意义上的劝服动机。[2] 基于此，伯克认为修辞学的关注对象应该超越传统的语言实践范畴，而上升到包括图像符号在内的一切象征行动（symbolic action）范畴。正如奥尔森所指出的，当象征行动成为修辞学的研究对象时，新修辞学在理论层面"为视觉修辞研究的建立提供了可能性"[3]。由于伯克在象征行动层面考察修辞问题，因此修辞学的文本对象已经不局限于语言文字，而是拓展到一切具有象征行动属性的符号形态，包括摄影、动画、电影、广告、设计、新闻图片等视觉对象。实际上，任何视觉文本的生产与传播在交际与文化维度上都携带着特定的意义体系，而意义又先天地附着于符号之上，并且通过符号的象征行动呈现，所以我们可以借助对象征行动的释义规则及内在机制的分析，抵达新修辞学意义上的修辞动机问题。正因为新修辞学将象征行动推向了修辞研究的重要位置，视觉文本的象征行动及其修辞动机问题才正式进入修辞学的学术视野。

概括来说，图像符号之所以能够跨越古典修辞学所设定的修辞对象壁

[1] Burke, K. (1966). *Language as symbolic action: Essays on life, literature, and method.* Berkeley, CA.: University of California Press, p. 28.

[2] Burke, K. (1966). *Language as symbolic action: Essays on life, literature, and method.* Berkeley, CA.: University of California Press, pp. 44–45.

[3] Olson, L. C. (2007). Intellectual and conceptual resources for visual rhetoric: A re-examination of scholarship since 1950. *The Review of Communication*, 7(1), 1–20, p. 1.

垒，根本上是因为新修辞学在理论上重新界定了修辞的本质和对象，从而将包括图像在内的一切符号系统都纳入修辞学的对象范畴。于是，"视觉文本的修辞学研究"便成为一个亟待突破的修辞学研究领域。可以说，伯克突破了传统的修辞理论体系，重新定义了修辞学和修辞实践，从而在理论上解决了视觉修辞学"出场"的合法性问题。

（二）视觉传播：标志性的修辞议题

视觉修辞作为一个以应用性和实践性见长的学科领域，其兴起的"时代语境"是大众媒介的迅速发展。尽管视觉艺术（如绘画、雕塑、摄影）具有漫长的历史，但为什么视觉修辞却是从 20 世纪 60 年代才起步的？[①] 显然，视觉修辞并不是因为视觉对象的出现而"出场"，而是在视觉文化所铺设的"文化逻辑"中进入学术视野。20 世纪 60 年代以来，随着广告、电影、电视等视觉化的大众媒介蓬勃发展，消费主义主导的媒介化社会（mediated society）宣告到来。大众媒介和消费主义之间的关系是生产性的、共谋性的、一体性的。大众媒介与消费主义"耦合"的直接结果就是视觉文化（visual culture）的兴起。居伊·德波（Guy Debord）指出，当代社会景观（spectacle）的主要生产机器是大众媒介，而景观的本质是视像化的消费主义表征。相应地，当代社会最终在景观意义上表现为"以形象为中介的人与人之间的一种社会关系"[②]。让·鲍德里亚（Jean Baudrillard，又译波德里亚）进一步指出，以电子媒介为代表的视觉机器正在将世界彻底改造成纯粹的表征，人们已经不可阻挡地跃入一个以"虚拟影像"的表征、生产和消费为特征的表象时代。道格拉斯·凯尔纳（Douglas Kellner）在《波德里亚：一个批判性读本》中断言："因为在这个世界中，人们所处的情况是，个体面对着压倒一切的形象、编码和模型的浪潮，它们其中任何一个都可能塑造一个个体的思想或行为。"[③] 显然，由于大众媒介对视觉景观和消费欲望的系统性生产，一切

① Olson, L. C. (2007). Intellectual and conceptual resources for visual rhetoric: A re-examination of scholarship since 1950. *The Review of Communication*, 7 (1), 1-20.

② Debord, G. (1999). Separation Perfected. In Jessica Evans and Stuart Hall (Eds.), *Visual culture: The reader* (pp. 95-98). Thousand Oaks, CA.: Corwin Press, p. 95.

③ 〔美〕道格拉斯·凯尔纳. (2008). 波德里亚：一个批判性读本. 陈维振译. 南京：江苏人民出版社 (p. 12).

原本非视觉性的东西都被视像化了,相应地,世界在普遍意义上变成了一个可见的、图像化的存在,其结果就是我们进入了海德格尔所说的以"视觉狂热"和"图像增值"为特征的"图像时代"。在视觉文化主导了当代社会的文化逻辑,并深刻地塑造或重构一个时代的文化实践之际,修辞学如何回应这一根本性的社会文化事实?这一问题确立了视觉修辞出场的总体学术语境。按照卡拉·A. 芬尼根(Cara A. Finnegan)的观点,视觉修辞之所以能够成为一个合法的学术命题,一方面是因为视觉文化产品(artifact of visual culture)的修辞研究需要,另一方面则是因为视觉文化本身的修辞研究需要。[1] 随着20世纪60年代视觉文化的崛起,如何在修辞学意义上认识视觉文化,即如何开展面向视觉文化的修辞学范式拓展与创新,成为视觉修辞学出场的一个重要原因。

作为传播学科的一个重要分支领域,消费主义语境下的视觉传播(visual communication)主导了视觉文化景观的建构与生产方式,摄影、漫画、广告、电影、电视等视觉化媒介形态深刻地塑造了人们的消费观念和日常生活。那么,大众媒介是如何在视觉维度上建构某种劝服性话语,又是如何通过视觉的方式建构并塑造人们的认同体系?这些问题同样是传播学关注的学术问题。甘瑟·克雷斯(Gunther Kress)和西奥·凡勒文(Theo van Leeuwen)甚至直接将视觉修辞的学科属性归于传播学科下的视觉传播领域。[2] 由此可见,在视觉传播主导的视觉文化及其潜在"问题意识"的驱动下,传统修辞学尝试回应视觉传播问题的突破方向与学术领域逐渐形成。

视觉修辞早期的研究对象主要聚焦于视觉媒介形态。作为视觉修辞学领域的奠基性成果之一的罗兰·巴特(Roland Barthes,又译罗兰·巴尔特)的《图像的修辞》,关注的文本对象正是视觉广告。基于对广告文本的修辞研究,巴特正式拉开了视觉修辞的研究序幕。紧随巴特的广告修辞研究,托马斯·W. 本森(Thomas W. Benson)于1974年发表了《电影的修辞批评》,

[1] Finnegan, C. A. (2004). Review essay: Visual studies and visual rhetoric. *Quarterly Journal of Speech*, 90(2), 234-256.

[2] Kress, G., & van Leeuwen, T. (1996). *Reading images: The grammar of visual design*. London: Routledge, p. Ⅶ.

开始关注电影修辞问题。① 此后,视觉传播领域的修辞研究迅速崛起,研究对象延伸到摄影、漫画、广告、电影、电视、纪录片等视觉化的大众媒介产品。随着视觉媒介产品纷纷进入修辞学的关注视野,学者们坚定地认为任何视觉文本都存在修辞学的分析维度,并于20世纪80年代提出了"媒介的修辞维度"(rhetorical dimension in the media)这一影响深远的视觉修辞理论命题。② 纵观学术史上的视觉修辞研究文献,绝大部分成果都聚焦于视觉媒介产品的修辞研究③,传播学者构成了当前视觉修辞研究的主要学术群体。概括来说,尽管视觉修辞的学术身份依然是修辞学,但传播学则是其主要的学术场域,因为视觉传播的迅速发展为视觉修辞的出场提供了标志性的修辞议题、研究对象和问题意识。

相对于语言文字,视觉图像究竟有没有"语法"?这既是视觉修辞研究必须回应的一个理论问题,也是视觉修辞实践中绕不开的一个方法问题。为了把握图像构成与形式意义上的"语法"问题,克雷斯和凡勒文在1996年出版的理论著作《解读图像:视觉设计的语法》中,第一次将"视觉语法"(visual grammar)推向学理化的认知视野,同时提出了视觉语法研究的操作方法。④ 早在1990年,克雷斯和凡勒文出版了《解读图像》一书,其中视觉语法的文本对象主要集中在儿童绘画、课本插图、广告、杂志封面等视觉媒介产品上,而后出版的《解读图像:视觉设计的语法》则"将视觉对象进一步延伸到视觉传播的其他领域,包括更大范围的大众媒介材料、科学或其他图式、地图与图表、视觉艺术",同时关注空间化存在的视觉传播对象,如"雕刻、儿童玩具、建筑、日常设计物体"。⑤ 实际上,克雷斯和凡勒文

① Benson, T. W. (1974). Joe: An essay in the rhetorical criticism of film. *The Journal of Popular Culture*, 8(3), 610–618.

② Gronbeck, B. E., Medhurst, M. J., & Benson, T. W. (1984). *Rhetorical dimensions in media: A critical casebook*. Dubuque, IA: Kendall/Hunt.

③ Helmers, M., & Hill, C. A. (2004). Introduction. In C. A. Hill & M. Helmers (Eds.), *Defining visual Rhetorics* (pp. 1–24). Mahwah, NJ: Lawrence Erlbaum Associates, Inc..

④ Kress, G., & van Leeuwen, T. (1996). *Reading images: The grammar of visual design*. London: Routledge, pp. 1–14.

⑤ Kress, G., & van Leeuwen, T. (1996). *Reading images: The grammar of visual design*. London: Routledge, p. Ⅶ.

的视觉语法研究主要在视觉传播的学术体系中展开，这就不难理解为什么视觉修辞的一个重要的学科依托是传播学了。

（三）学术机构：关键性的研究转型

一个学科领域的发展和成熟，离不开该领域学术共同体的普遍认可。一般而言，一个学科的学术共同体往往依托于既定的学会或协会，以机构实践（institutional practice）的方式开展学术研究。因此，考察学术共同体的研究谱系、学术脉络及其机构实践，有助于我们更加清晰地把握视觉修辞的学术起源。索尼娅·K. 福斯（Sonja K. Foss）对视觉修辞的学术起源进行了系统的学术考察。① 具体来说，尽管有关视觉修辞的相关研究从 20 世纪 60 年代就已经零星出现，但真正使视觉修辞成为一个显性的学术领域并获得学界普遍认同的"学术事件"则要追溯到 1970 年的一场特别的学术会议和一份特别的学术报告。

为了拓展修辞学在视觉文化时代的学术想象力与生命力，1970 年，当时全球最有影响力的传播学学会——言语传播学会（Speech Communication Association，简称 SCA）② 主办的美国修辞学大会（National Conference on Rhetoric，简称 NCR）形成了一份关于修辞学发展的未来报告《修辞学批评推进与发展的委员会报告》（"Report of the Committee on the Advancement and Refinement of Rhetorical Criticism"）。全球修辞学者和传播学者达成共识，认为有必要将视觉图像纳入修辞学的研究范畴——"对传统修辞学的研究对象进行拓展，其中既包括话语，也包括非话语；既包括口头语，也包括非口头语"③。

① Foss, S. K. (2005). Theory of visual rhetoric. In K. Smith, Sandra Moriarty, Gretchen Barbatsis, and Keith Kenney (Eds.). *Handbook of visual communication: Theory, methods, and media* (pp. 141–152). Mahwah, NJ.: Erlbaum.

② 言语传播学会（SCA）成立于 1970 年，其前身是 1914 年成立的全国语言教师学会（The National Association of Teacher of Speech）。1997 年，言语传播学会更名为全美传播学会（National Communication Association，简称 NCA）。目前，全美传播学会是全球最有影响力的传播学学会之一。

③ Sloan, T. O., Gregg, R. B., Nilsen, T. R., Rein, I. J., Simons, H. W., Stelzner, H. G., & Zacharias, D. W. (1971). Report of the committee on the advancement and refinement of rhetorical criticism. In L. F. Bitzer & E. Black (Eds.), *The prospect of rhetoric: Report of the national developmental project* (pp. 220–227). Englewood Cliffs, NJ.: Prentice-Hall, p. 221.

显然，言语传播学会于 1970 年主办的美国修辞学大会是视觉修辞史上的一个里程碑式事件，我们可以将其视为"视觉修辞"这一新兴研究领域诞生的"权威呼吁"（formal call），即在学术团体的机构实践层面宣认了视觉修辞作为一个学科领域的合法性。① 基于新修辞学的象征行动观念，与会学者集体建议，修辞学的理论视角可以被运用到"任何的人类行为、过程、产品或人造物"之中，即那些"可能会形成、维持、改变人们的注意、观念、态度或行为"的一切符号实践。② 这些符号实践包括非正式谈话、公共环境、大众媒介信息、罢工、标语、唱歌、游行等。③ 如同一场盛大的"宣言"，这次会议正式将视觉修辞学推向修辞学的一个分支领域。会议形成的官方报告——《修辞学批评推进与发展的委员会报告》被收录在《修辞学新趋势：国家发展报告》之中，深刻地影响了后来的视觉修辞学发展，以至于学界更倾向于将这次会议视为视觉修辞学的"起点"。

　　20 世纪 80 年代后期，索尼娅·K. 福斯、马拉·肯耐吉尔特（Marla Kanengieter）、雷米艾·迈凯洛（Raymie McKerrow）等学者成立了专门的视觉修辞学研究小组。该小组作为言语传播学会（SCA）的一个下属研究机构，在推动视觉修辞学的发展方面可谓功不可没。2008 年，克恩视觉修辞与科技大会（Kern Conference on Visual Rhetoric and Technology）正式举行，与会学者一致认为互联网图像传播将会成为视觉修辞研究的一个新的学术增长点。如今，面对快速迭代、扩张、增殖的新媒体影像，视觉修辞学正在释放出无尽的学术想象力，以回应新媒体时代的视觉劝服、沟通与对话问题。

① Foss, S. K. (2005). Theory of visual rhetoric. In K. Smith, Sandra Moriarty, Gretchen Barbatsis, and Keith Kenney (Eds.). *Handbook of visual communication*: *Theory, methods, and media* (pp. 141-152). Mahwah, NJ.: Erlbaum, p. 141.

② Sloan, T. O., Gregg, R. B., Nilsen, T. R., Rein, I. J., Simons, H. W., Stelzner, H. G., & Zacharias, D. W. (1971). Report of the committee on the advancement and refinement of rhetorical criticism. In L. F. Bitzer & E. Black (eds.), *The prospect of rhetoric*: *Report of the national developmental project* (pp. 220-227). Englewood Cliffs, NJ.: Prentice-Hall, p. 220.

③ Sloan, T. O., Gregg, R. B., Nilsen, T. R., Rein, I. J., Simons, H. W., Stelzner, H. G., & Zacharias, D. W. (1971). Report of the committee on the advancement and refinement of rhetorical vriticism. In L. F. Bitzer & E. Black (Eds.), *The prospect of rhetoric*: *Report of the national developmental project* (pp. 220-227). Englewood Cliffs, NJ.: Prentice-Hall, p. 225.

概括而言，视觉修辞学的学科合法性构建，离不开三个标志性的学术事件：一是新修辞学的出现，突破了关键性的理论问题；二是视觉传播的兴起，推动形成了代表性的修辞议题；三是学术团体的认可，催生了集体性的研究转型。20世纪60年代、70年代，正是在修辞学和传播学两大学术脉络的"汇聚处"，今天带给视觉议题研究（visual studies）极大想象力的视觉修辞学诞生了。视觉修辞学的学术起源如图0.1所示。

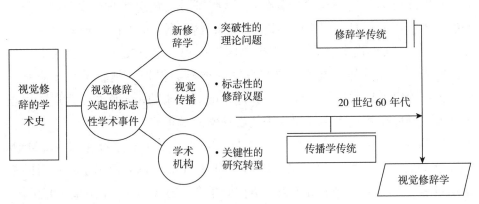

图0.1　视觉修辞学的学术起源

二、视觉修辞学的奠基之作

视觉修辞学作为一个合法的学术领域出场，首先需要解决一些关键性的理论问题，而这离不开一系列奠基性的学术成果。国际学术期刊《符号学》（*Semiotica*）主编马塞尔·达内西（Marcel Danesi）认为视觉修辞的起源离不开三大奠基性成果①：一是罗兰·巴特于1964年发表的重要论文《图像的修辞》（"Rhetoric of the Image"）②，二是鲁道夫·阿恩海姆（Rudolf Arnheim）于1969年出版的《视觉思维》（*Visual Thinking*）③，三是约翰·伯格（John

① Danesi, M. (2017). Visual rhetoric and semiotic. *Communication*. Oxford Research Encyclopedias (online), para. 4.

② Barthes, R. (1964/2004). Rhetoric of the image. In C. Handa (Ed.), *Visual rhetoric in a visual world：A critical sourcebook* (pp. 152-163). New York：Bedford/St. Martin's.

③ Arnheim, R. (1969). *Visual thinking*. Berkeley, CA.：University of California Press.

Berge）于 1972 年出版的《观看之道》（*Ways of Seeing*）①。

巴特最早提出"图像的修辞"这一命题，从而将视觉修辞推向一个真正的学术领域。伴随着这次石破天惊的"宣言"，传统的图像学和修辞学不得不从原有的学术疆域挣脱出来，以一种自反性的方式重新思考即将到来的学术拓展问题——图像学开始思考修辞问题，而修辞学则要面对图像问题。与此同时，阿恩海姆从视觉心理学维度揭示了人脑面对图像信息的工作机制，由此提出了不同于语言文本加工方式的视觉思维问题。视觉修辞独立于语言修辞而成为一个学科领域的合法性来源之一，是阿恩海姆从符号形式与思维机制的基础理论出发，揭示了图像思维不同于语言思维的独特机制。此外，如何观看图像？"观看"在伯格那里更多地意味着一种批评结构和哲学问题，观看的"语法"则指向图像深层的权力与政治问题，这为我们打开了一个反思性的视觉批评视域。伯格超越了传统图像学试图回应的意义阐释与文本分析问题，也突破了传统的语言修辞批评的对象范畴，在图像问题上开启了一条通往"视觉修辞批评"的新的批评路径。显然，巴特、阿恩海姆、伯格的相关成果对于视觉修辞的确立具有奠基性意义。如果说巴特抛出了"视觉修辞"这一崭新的学术命题的话，阿恩海姆和伯格则聚焦于图像本体论，确立了视觉修辞不同于语言修辞的心理认知基础和修辞批评基础。接下来我们将对巴特、阿恩海姆、伯格的成果进行分析，进一步揭示视觉修辞是如何在前人的学术土壤中成长起来的。

（一）罗兰·巴特与《图像的修辞》

巴特于 1964 年发表了论文《图像的修辞》，该成果在修辞学和传播学领域引发了巨大反响。之所以说这篇文章在视觉修辞史上具有奠基性意义，不仅是因为巴特提出了"图像的修辞"这一学术问题，更为重要的是因为他在理论与方法上回应了修辞学面对"非语言符号"的适用性和想象力问题：这篇文章一方面立足意义理论，揭示了视觉修辞的符号系统和语义结构；另一方面立足案例分析，解决了视觉修辞研究的操作方法问题。通过对广告图像的批判性分析，巴特认为视觉修辞的意义生产，实际上依赖图像元素之间

① Berger, J. (1972). *Ways of seeing*. Harmondsworth, U. K.: Penguin.

的结构关系和形式逻辑,即我们可以在图像中发现那些类似于传统修辞学的"修辞格"的东西,而这恰恰体现为视觉修辞的意义规则。基于这一基本认识,巴特认为应该重新反思修辞学,从而建立起一种能够对图像、声音、动作等都适用的通往含蓄意指(connotation)研究的普遍修辞学(generic rhetoric)或普遍语言学。①

为了揭示视觉修辞意义上的含蓄意指问题,巴特提出了图像符号的两级符号系统:第一级符号系统对应的是图像符号的直接意指(denotation),第二级符号系统对应的是含蓄意指。所谓的视觉修辞的意义,其实对应的是图像符号的含蓄意指,即文本表层指涉系统之外的暗指意义(connotative meaning)。巴特指出,视觉修辞研究的核心问题是"意义如何进入形象"以及"它终结于何处"。②其实,巴特所关注的视觉修辞意义,对应的是视觉符号表意系统中的"神话"问题。"神话"是"一种无止境的涌出、流失,或许是蒸发,简而言之,是一种可觉察的缺席",其功能是掏空文本的写实性和现实性,从而在文化与政治层面赋予图像一定的象征意义。③ 概括而言,巴特的《图像的修辞》首次提出了"图像的修辞"命题,揭示了视觉修辞意义的含蓄意指之本质,因此该成果对于我们认识视觉修辞的修辞语言和运作机制具有奠基性的学术意义。

(二)鲁道夫·阿恩海姆与《视觉思维》

作为格式塔心理学美学的代表人物,阿恩海姆在视觉思维和视觉心理维度上思考图像的认知机制问题及其可能存在的语法问题。按照格式塔心理学的基本观点,事物的"形"并不是对客观刺激物的直接描摹,而是视觉在瞬间"加工"和"建构"的产物。④ 因此,所谓的"形",本质上是事物的

① Barthes, R. (1964/2004). Rhetoric of the image. In C. Handa (Ed.), *Visual rhetoric in a visual world: A critical sourcebook* (pp. 152–163). New York: Bedford/St. Martin's.

② 〔法〕罗兰·巴尔特.(2005)."形象的修辞".载罗兰·巴尔特等.形象的修辞:广告与当代社会理论(pp. 36–52).吴琼等编.北京:中国人民大学出版社(p. 36).

③ 〔法〕罗兰·巴尔特.(2005)."今日神话".载罗兰·巴尔特等.形象的修辞:广告与当代社会理论.(pp. 1–35).吴琼等编.北京:中国人民大学出版社(p. 23).

④ 关于格式塔心理学的基本原理,特别是心物场(psycho-physical field)和同型论(isomorphism)的理论内涵,本书将在第六章详细论述。

构成结构中被"提炼"出来的一种抽象关系,而这一过程对应的视觉心理便是格式塔心理学特别强调的"完形"过程。正如阿恩海姆所说:"对形状的捕捉,就是对事物之一般结构特征的捕捉。这样一种见解其实是来自格式塔心理学。"① 立足格式塔心理学的基本理论面向,阿恩海姆尝试探索视觉活动的心理机制和思维本质。当我们观看一个视觉对象时:"视知觉不可能是一种从个别到一般的活动过程,相反,视知觉从一开始把握的材料,就是事物的粗略结构特征。"② 而这一结构特征的形成,依赖大脑认知的图式思维,即我们之所以会形成某一刺激物的大体轮廓,是因为刺激物"在大脑里唤起一种属于一般感觉范畴的特定图式",并在此基础上形成知觉概念。③ 阿恩海姆通过大量的视知觉实验发现,视觉思维活动中"知觉"和"思维"并不是完全分立或平行的两个事物,而是经由视觉意象的桥梁作用建立了连接的可能性与现实性,即"思维活动是通过意象进行着"④。正是基于视觉意象的生产性认知潜力,阿恩海姆发现了视知觉活动的理性本质,从而提出"视知觉具有思维力"的重要论断⑤,由此弥合了感性与理性、感知与思维、艺术与科学之间长期存在的认知断裂。正因为视知觉具有思维力,阿恩海姆才将其直接等同于视觉思维。在阿恩海姆的视觉心理学理论体系中,"视觉意象"(visual image)是一个非常重要的分析概念,甚至可以说是视觉思维活动的认知基础。任何视觉意象都携带了三种功能,即绘画功能、符号功能和记号功能,三者分别对应认识活动中的抽象行为、想象行为和媒介行为。⑥

如何认识与理解图像?如何在修辞学意义上分析图像?阿恩海姆的视觉思维理论从视觉认知心理层面揭示了视知觉的思维方式、工作原理及深层的

① 〔美〕鲁道夫·阿恩海姆. (2005). 视觉思维. 滕守尧译. 成都:四川人民出版社 (p.37).
② 〔美〕鲁道夫·阿恩海姆. (2001). 艺术与视知觉. 滕守尧,朱疆源译. 成都:四川人民出版社 (p.53).
③ 〔美〕鲁道夫·阿恩海姆. (2001). 艺术与视知觉. 滕守尧,朱疆源译. 成都:四川人民出版社 (p.54).
④ 〔美〕鲁道夫·阿恩海姆. (2005). 视觉思维. 滕守尧译. 成都:四川人民出版社 (p.152).
⑤ 〔美〕鲁道夫·阿恩海姆. (2005). 视觉思维. 滕守尧译. 成都:四川人民出版社 (p.47).
⑥ 〔美〕鲁道夫·阿恩海姆. (2005). 视觉思维. 滕守尧译. 成都:四川人民出版社 (pp.179-184).

观看语法，从而确立了视觉修辞学的心理认知基础。阿恩海姆早在《艺术与视知觉》中就已经指出，人类的视觉并非如同照相那样消极地捕捉对象，而是一种目的性很强的感觉形式，"它不仅对那些能够吸引它的事物进行选择，而且对看到的任何一种事物进行选择"①。也就是说，视觉思维是有选择性的。我们总是倾向于在那些我们喜欢的事物上投入更多的注意力，这种选择本身就是一种对图像的"形"的抽象活动，而不同的抽象方式会形成不同的视觉思维过程。阿恩海姆关于视觉思维的理论探索，不仅揭示了视觉认知的思维方式和信息加工原理，而且提供了一种通往图像"形式"的视知觉理论路径，即我们可以在视觉思维层面进一步把握艺术的"形式"问题。②由此可见，视觉修辞关注图像的意义和结构问题，尤其强调在结构中思考意义，而阿恩海姆的视觉思维理论则在元认知层面揭示了图像意义加工的思维机制和心理过程。例如，阿恩海姆在《视觉思维》与《艺术与视知觉》中提出的"形状作为概念""变形呈示抽象""关系取决于结构""视觉中断部分的可见性""作用于记忆的图像力""直视事物的内部""视觉形象的闪现与暗示""焦点区域的象征性""光线的空间效果""色彩混合的句法""物理力转化为视觉力""意象的抽象层次""视觉的心理分析法"等一系列视觉思维论题，不仅揭示了视觉意义生成的心理运作原理，而且提供了一种通往视觉修辞意义上视觉形式、视觉语言、视觉结构、视觉效果认知的跨学科理论视角，同时打开了视觉修辞相关问题域的研究之门。

（三）约翰·伯格与《观看之道》

1972 年，伯格主导摄制的系列电视片《观看之道》在英国 BBC 播出。与之配套的学术著作《观看之道》随之出版，很快便产生了深刻的跨学科影响。凯文·G. 巴恩哈特（Kevin G. Barnhurst）、迈克尔·瓦里（Michael Vari）和伊格尔·罗德里格斯（Ígor Rodríguez）在《传播学领域的视觉研究地图》中对伯格的《观看之道》给予了高度评价，认为"伯格将艺术理论

① 〔美〕鲁道夫·阿恩海姆. (2001). 艺术与视知觉. 滕守尧，朱疆源译. 成都：四川人民出版社 (p. 49).

② 〔美〕鲁道夫·阿恩海姆. (2001). 艺术与视知觉. 滕守尧，朱疆源译. 成都：四川人民出版社 (p. 53).

引入广告文本的分析,揭开了大众传播领域的视觉研究序幕"①。在《观看之道》中,伯格旨在传递全新的视觉意义世界及其观看方式——艺术景观中潜藏着何种政治语言?女性为什么会成为凝视的对象?广告如何变为资本主义的幻梦?……按照伯格的观点,"观看先于言语",而"每一种影像都体现一种观看方法",相应地,任何观看行为,实际上都创造了一种"观看的关系":"注视的结果是,将我们看见的事物纳入我们能及——虽然未必是伸手可及——的范围内。触摸事物,就是把自己置于与它的关系中。"② 我们制作影像,其实就是借助幻象勾勒出眼前的事物,然而影像一旦被创造出来,它便先于描述它的语言而存在,并且"比它所表现的事物更能经得起岁月的磨炼"③。而当影像呈现在人们眼前时,人们的观看方式会受到一些旧有的看法的影响,比如"美""真理""天才""文明""形式""地位""品位"等。当我们观看过去的影像时,我们并不是采用前人的观看方式,而是运用另一种观看方法——"往昔,不会静候被人发现,等待恢复其本来面目。历史总是在构造今、昔的关系。结果,对今日的恐惧引来对往昔的神秘化"④。由此可见,古代的艺术作品之所以成为一个政治问题,机械复制时代的"名画"之所以不再是神圣的遗物,绘画中的裸像之所以超越了传统的裸体问题,广告之所以能够挪用油画的语言售卖未来,都是因为它们再造了一种新的观看方法。正是在观看的"结构"中,影像获得了修辞的意义,即一种超越原始意指层次的幻象内容。

实际上,伯格的《观看之道》之所以成为视觉修辞研究重要的奠基之作,根本上是因为它突破了视觉修辞的两个核心问题。第一,关于图像的意义问题,伯格强调将图像置于一个观看的结构中,通过观看的"语言"来把握图像的语言和修辞意义,这一认识话语无疑提供了一种有别于传统图像阐释学的分析范式。伯格认为,图像的意义受制于观看的方法,而观看的结构,又受制于一个更大的元语言系统,即观看的结构同样是政治的、文化

① Barnhurst, K. G., Vari, M., & Rodríguez, Í. (2004). Mapping visual studies in communication. *Journal of Communication*, 54 (4), 616-644, pp. 616-617.
② 〔英〕约翰·伯格. (2015). 观看之道. 戴行钺译. 桂林:广西师范大学出版社 (pp. 4-7).
③ 〔英〕约翰·伯格. (2015). 观看之道. 戴行钺译. 桂林:广西师范大学出版社 (p. 7).
④ 〔英〕约翰·伯格. (2015). 观看之道. 戴行钺译. 桂林:广西师范大学出版社 (pp. 8-9).

的、历史的宏大结构的一部分。因此，伯格所强调的观看问题，已经不再是简单的视觉感知问题，而是指向图像意义生产的观看的"语言"问题以及图像表征的"语法"问题。其实，伯格的《观看之道》深刻地影响了苏珊·桑塔格（Susan Sontag）的视觉理论。桑塔格在《论摄影》中同样将图像的意义问题置于一定的"观看的结构"中加以审视，认为"照片乃是一则空间与时间的切片"，它"将经验本身转变为一种观看方式"。① 因此，从观看的语言维度把握图像的修辞意义，无疑成为视觉意义研究的另一种可能的空间和途径。第二，伯格强调以一种自反性的方式来观看图像，尤其强调在一个观看结构中反思和批判图像文本的生产结构。当图像被置于批评视域加以观照时，伯格其实是将传统的修辞批评（rhetorical criticism）拓展到了视觉领域，从而奠定了"视觉修辞批评"（visual rhetorical criticism）的理论基础，并由此打开了修辞批评回应视觉文本或视觉实践的可能性与现实性。伯格通过对广告、油画、裸像的文化批评，时刻提醒人们要以一种自反性的、批判性的眼光观看图像，由此颠覆了传统的视觉批评路径和方法。"观看"在伯格那里更多地意味着一种"反思之道"，一种生产方式，一种通往意义结构的批评范式。

三、视觉修辞的学术脉络

视觉修辞学的兴起存在一个深刻的视觉文化背景。具体来说，视觉修辞的发展与威廉·J.T. 米歇尔（William J. T. Mitchell）所说的当代文化的"图像转向"（pictorial turn）具有内在关系。视觉文化的一个重要特征就是视觉性（visuality）在文化领域扩张与渗透②，视觉性甚至主导了当代文化的文化逻辑，而视觉修辞学的兴起则提供了另一种审视视觉性的认识方式和批评路径。③ 20 世纪 60 年代，虽然"视觉修辞学"这一概念尚未获得普遍认同，但有关视觉修辞的研究已经起步。彼时学界出现了一系列直接相关的研究概

① 〔美〕苏珊·桑塔格. (1999). 论摄影. 艾红华，毛建雄译. 长沙：湖南美术出版社（pp. 33-35）.

② Mitchell, W. J. T. (1994). *Picture theory: Essays on verbal and visual representation*. Chicago, IL.: University of Chicago Press, p. 16.

③ Finnegan, C. A. (2004). Review essay: Visual studies and visual rhetoric. *Quarterly Journal of Speech*, 90 (2), 234-256.

念——"符号行动的修辞""媒介的修辞维度""非演讲形式的修辞""非语言修辞""赛璐珞修辞""电子修辞"。① 经过半个多世纪的学术发展,视觉修辞学逐渐得到学界的普遍认同,成为一个显性的学科领域。实际上,视觉修辞依赖具体的修辞情景(rhetorical situation),表现为不同的实践形式与过程。从传统的语言修辞到图像维度的视觉修辞,修辞对象究竟发生了什么变化?而这种变化又会形成哪些新的问题域?对此,我们尝试通过分析修辞对象和修辞观念的演变过程,勾勒出视觉修辞的学术脉络。

(一)从语言修辞到视觉修辞

希尔和赫尔默斯将视觉修辞的核心命题归纳为"图像如何以修辞的方式作用于观看者"②。显然,视觉修辞的修辞对象主要是视觉文本而非纯粹的语言文本。而修辞的研究对象之所以能够从语言文本拓展到视觉文本,根本上是因为新修辞学重新界定了修辞的功能和内涵。③ 新修辞学关注的核心问题是以各种符号形式存在且生产意义的象征行动(symbolic action),相应地,包括图像在内的一切"象征形式"都被纳入修辞学的研究范畴,从而奠定了视觉修辞学科领域合法性的理论基础。正如巴特在广告图像分析的基础上提出"图像的修辞"这一里程碑式的概念④,早期的视觉修辞研究对象主要是以广告文本为主的视觉图像,而后才逐渐拓展到一切具有视觉基础的大众媒介符号。⑤

20世纪60年代,视觉传播的迅速发展促使人们思考广告、电影、电视等视觉形态的传播语言及其有效性问题,而视觉修辞恰恰回应了这一伟大的"实践使命",由此成为一个新兴的学术领域。奥尔森通过梳理视觉修辞史上代表性的学术成果,认为视觉修辞最初源于非语言符号的修辞分析,并逐

① Olson, L. C. (2007). Intellectual and conceptual resources for visual rhetoric: A re-examination of scholarship since 1950. *The Review of Communication*, 7 (1), 1–20, pp. 3–4.

② Helmers, M., & Hill, C. A. (2004). Introduction, in Charles A. Hill and Marguerite Helmers (Eds.), *Defining visual rhetorics* (pp. 1–24), Mahwah, NJ: Lawrence Erlbaum Associates, Inc., p. 1.

③ Olson, L. C. (2007). Intellectual and conceptual resources for visual rhetoric: A re-examination of scholarship since 1950. *The Review of Communication*, 7 (1), 1–20, p. 1.

④ Barthes, R. (1964/2004). Rhetoric of the image. In C. Handa (Ed.), *Visual rhetoric in a visual world: A critical sourcebook* (pp. 152–163). New York: Bedford/St. Martin's.

⑤ Foss, S. K. (1987). Body art: Insanity as communication. *Communication Studies*, 38 (2), 122–131.

渐发展为面向大众媒介的视觉修辞问题探究。① 具体来说，从20世纪60年代开始，学术界出现了一系列聚焦于非语言符号的修辞研究成果。1969年，菲利普·K. 汤普金斯（Phillip K. Tompkins）在《演讲季刊》上发表了《对非演讲作品的修辞批评》，认为修辞批评应该超越传统的演讲对象，而转向一个更大的文本范畴。② 1971年，海格·A. 博斯马吉安（Haig A. Bosmajian）主编的论文集《非语言传播的修辞学读本》，系统关注交际、庆典、仪式等日常生活中的"非语言修辞"（nonverbal rhetoric）问题，如弗洛拉·戴维斯（Flora Davis）关于身体语言（body language）的修辞研究③，莫里斯·H. 克劳特（Maurice H. Krout）关于传播活动的象征问题研究④，劳伦斯·K. 弗兰克（Lawrence K. Frank）关于触觉传播（tactile communication）的文化模式（cultural patterning）研究⑤。1974年，托马斯·W. 本森发表的《电影的修辞批评》⑥ 较早开启了动态影像研究的修辞批评视角。随后，修辞批评的外延进一步拓展，包括电影在内的一切流行文化形态纷纷进入视觉修辞的学术视域。当视觉修辞的"触觉"开始延伸到消费语境中的一切媒介文本时，"媒介的修辞维度"作为一个极为重要的理论命题被推至幕前。

1984年，本森与马丁·J. 麦都斯（Martin J. Medhurst）等合编了《媒介中的修辞维度：一个批判读本》（*Rhetorical Dimensions in Media：A Critical*

① 奥尔森立足翔实的知识史考察，勾勒出视觉修辞研究早期的代表性成果及其演进脉络。究竟哪些成果可以被视为视觉修辞研究学术史上的代表性成果？本部分的相关论述参考了奥尔森给出的"文献与概念资源"（intellectual and conceptual resources），详见 Olson, L. C. (2007). Intellectual and conceptual resources for visual rhetoric: A re-examination of scholarship since 1950. *The Review of Communication*, 7 (1), 1–20。

② Tompkins, P. K. (1969). The rhetorical criticism of non-oratorical works. *Quarterly Journal of Speech*, 55 (4), 431–439.

③ Davis, F. (1971). How to read body language. In Haig A. Bosmajian (Ed.), *The rhetoric of nonverbal communication: Readings* (pp. 3–14). Glenview, IL: Scott, Foreman.

④ Krout, M. H. (1971). Symbolisme. In Haig A. Bosmajian (Ed.), *The rhetoric of nonverbal communication: Readings* (pp. 15–33). Glenview, IL: Scott, Foreman.

⑤ Frank, L. K. (1971). Tactile communication. In Haig A. Bosmajian (Ed.), *The rhetoric of nonverbal communication: Readings* (pp. 34–42). Glenview, IL: Scott, Foreman.

⑥ Benson, T. W. (1974). Joe: An essay in the rhetorical criticism of film. *The Journal of Popular Culture*, 8 (3), 610–618.

Casebook) 一书，该书从视觉修辞的研究视角出发，分别聚焦于电视、电影、广播、音乐、杂志等不同的媒介形态，认为视觉修辞拓展了媒介文本的研究视域，而媒介实践对于理解视觉修辞同样具有重要意义。① 1984 年，理查德·B. 格雷格（Richard B. Gregg）出版了《符号诱导与知识：修辞基础研究》（*Symbolic Inducement and Knowing: A Study in the Foundations of Rhetoric*）。他从修辞学经典的"劝服观"入手，认为视觉修辞学理论大厦构建的基石依然是劝服问题。在随后的《符号诱导批评》一文中，格雷格系统梳理了视觉修辞的发展历程，指出视觉修辞理论需要在传统修辞批评的理论基础上进行发展和创新，从而形成不同于语言符号的视觉修辞劝服理论。②

尽管视觉修辞的研究对象相对宽泛，并表现为一切存在"视觉之维"的意义符号，但最经典的视觉形式依然是图像符号。以图像符号为范本的视觉修辞研究，有助于我们提炼和把握视觉修辞的内涵与功能，从而回应当代视觉文化语境下的"视觉修辞何为"问题。按照查尔斯·桑德斯·皮尔斯（Charles Sanders Peirce）的符号三分原则，符号可以区分为像似符（icon）、指示符（index）、规约符（symbol）三种形式。③ 显然，由于图像符号是一种典型的像似符，因此我们可以在"像似"维度上确立符号与对象之间的指涉关系。正是在像似性（iconicity）基础之上，图像符号的能指与所指建立了对应关系，而这种对应结构可以进一步表现为"相像""再现"与"模仿"三种基本的视觉关系。④ 由于不同的视觉形态具有不同的视觉"语言"，其修辞情景又依赖具体的视觉实践形态，因此发端于 20 世纪 60 年代的视觉修辞学，其文本对象聚焦于广告、漫画、海报、宣传画等图像符号，其研究问题主要是视觉劝服（visual persuasion）。

① Gronbeck, B. E., Medhurst, M. J., & Benson, T. W. (1984). *Rhetorical dimensions in media: A critical casebook*. Dubuque, IA: Kendall/Hunt.

② Gregg, R. B. (1985). The criticism of symbolic inducement: A critical-theoretical connection. In T. W. Benson (Ed.), *Speech communication in the 20th century* (pp. 41-62). Carbondale, IL: Southern Illinois University Press.

③ 〔美〕查尔斯·皮尔斯. (2014). 皮尔斯：论符号 李斯卡：皮尔斯符号学导论. 赵星植译. 成都：四川大学出版社（p. 72）.

④ 〔法〕让-弗朗索瓦·博尔德龙. (2014). "像似性". 载〔法〕安娜·埃诺，安娜·贝雅埃编. 视觉艺术符号学 (pp. 114-119). 怀宇译. 成都：四川大学出版社.

(二)修辞对象的"实物"转向

20世纪80年代以后,视觉修辞的研究范畴已经不再局限于"修辞图像志"(rhetorical iconography)和"修辞图像学"(rhetorical iconology),而是尝试回应现实空间中的诸多视觉对象和视觉物体,由此推进了视觉修辞研究的"实物修辞"(material rhetoric)转向。[1] 当视觉修辞的研究对象从纯粹的图像符号延伸到现实世界的一切视觉性符号时,图像的外延也随之发生了微妙的拓展。[2] 从纯粹的图像符号到普遍的视觉性符号,一切诉诸视觉实践(visual practice)的符号形式都被纳入视觉修辞的研究对象范畴。在视觉符号的传播实践中,视觉主导了现实世界的感知方式,也主导了符号表征的意义管道,"观看"由此成为意义实践中最有竞争力的一种主体感知方式或参与方式,其结果就是物质符号的"视觉向度"被打开了,它们在象征行动维度上悄无声息地编织着现实世界的意义体系。例如,莉斯·罗恩(Liz Rohan)的视觉修辞对象是一个母亲为了纪念自己的母亲而制作的一条棉被。这条棉被携带着19世纪的宗教仪式元素,后来作为各种图像符号进入公共空间,由此重构了人们在空间实践中的文化记忆。[3]

在实物修辞的视觉分析框架中,物质对象往往被置于一定的空间结构中,而空间的形态和功能决定了意义阐释的发生语境,这使得空间本身也成为修辞分析与批评的文本对象。于是,广场、博物馆、纪念堂、游乐园、世博会等公共空间的视觉修辞研究逐渐浮出水面,这极大地拓展了视觉修辞研究的文本范畴。除了静态的空间研究,视觉修辞关注的空间文本进一步延伸到展会、庆典、仪式等更大的公共空间范畴[4],特别表现为诉诸"体验"实

[1] Olson, L. C. (2007). Intellectual and conceptual resources for visual rhetoric: A re-examination of scholarship since 1950. *The Review of Communication*, 7 (1), 1–20, p. 6.

[2] Olson, L. C. (2007). Intellectual and conceptual resources for visual rhetoric: A re-examination of scholarship since 1950. *The Review of Communication*, 7 (1), 1–20, p. 6.

[3] Rohan, L. (2004). I remember mamma: Material rhetoric, mnemonic activity, and one woman's turn-of-the-twentieth-century quilt. *Rhetoric Review*, 23 (4), 368–387.

[4] Haskins, E. V. (2003). "Put your stamp on history": The USPS commemorative program celebrate the century and postmodern collective memory. *Quarterly Journal of Speech*, 89 (1), 1–18.

践的空间文本对象,如迪士尼空间①、美国纽约中央公园②、大平原印第安人博物馆③、美国越战纪念碑④等。因此,沿着新修辞学的认识路径,一切能够被纳入视知觉范畴的携带意义的符号形式,都具有开展视觉修辞研究的可能性与现实性。相应地,基于不同文本形态的视觉"结构"分析,一定程度上有助于我们把握不同视觉实践形态的修辞原理及其深层的语法体系。

总体而言,20世纪后半叶的视觉修辞研究主要是"概念驱使下对历史事件的个案研究",其特点是对"传播技术、事件或是争议"的持久关注。相关研究对"特定体裁、特定媒介、特定空间"的修辞,诸如论辩、辞格、修辞手段等修辞元素以及观者的"阐释策略"等话题都有所涉及。⑤

(三)视觉修辞研究的"三副面孔"

进入21世纪,视觉修辞研究的文本形态、理论问题和方法问题得到进一步拓展。2003年,基思·肯尼(Keith Kenny)与琳达·M. 斯科特(Linda M. Scott)合作的《视觉修辞文献回顾》是第一次对视觉修辞文献进行综合性梳理的尝试。⑥肯尼与斯科特用了近四分之一的篇幅对"视觉修辞"这一概念的合法性进行了详细的梳理。通过分析172篇视觉修辞文献的理论话语和研究路径,肯尼与斯科特将视觉修辞的研究路径概括为三大范式——"经典式"(classical)、"伯克式"(Burkeian)和"批判式"(critical)。⑦具体

① Foss, S. K., & Gill, A. (1987). Michel Foucault's theory of rhetoric as epistemic. *Western Journal of Speech Communication*, 51 (4), 384-401.

② Rosenfield, L. W. (1989). Central Park and the celebration of civic virtue. In Thomas W. Benson (Ed.), *American rhetoric: Context and criticism* (pp. 221-266). Carbondale, IL: Southern Illinois University Press.

③ Dickinson, G., Ott, B. L., & Aoki, E. (2006). Spaces of remembering and forgetting: The reverent eye/I at the Plains Indian Museum. *Communication and Critical/Cultural Studies*, 3 (1), 27-47.

④ Ehrenhaus, P. (1988). Silence and symbolic expression. *Communication Monographs*, 55 (1), 41-57.

⑤ Olson, L. C. (2007). Intellectual and conceptual resources for visual rhetoric: A re-examination of scholarship since 1950. *The Review of Communication*, 7 (1), 1-20, pp. 6-8.

⑥ Finnegan, C. A. (2004). Review essay: Visual studies and visual rhetoric. *Quarterly Journal of Speech*, 90 (2), 234-256, p. 246.

⑦ Kenney, K., & Scott, L. M. (2003). A review of visual rhetoric literature. In Linda M. Scott and Rajeev Batra (Eds.), *Persuasive imagery: A consumer response perspective* (pp. 35-48), Mahwah, NJ: Lawrence Erlbaum Associates.

来说，经典式研究范式主要围绕古希腊修辞思想的代表作《献给赫伦尼厄斯的修辞学》（又称《古罗马修辞手册》）中提出的五大经典的修辞命题（"五艺说"），分别从论据的建构（发明）、材料的安排（谋篇）、语言的选择（文体）、讲演的技巧（发表）和信息的保存（记忆）五个维度开展视觉修辞研究；伯克式研究范式主要借鉴新修辞学的修辞批评思想，强调对包括视觉文本在内的象征行动进行视觉修辞研究，其中代表性的修辞批评理论资源包括修辞认同批评、戏剧主义批评、修辞情景批评、幻想主题批评；批判式研究范式主要强调以一种反思性的方式审视修辞实践，旨在揭示社会权力结构及其在修辞学意义上的生产逻辑，特别是修辞实践中的意识形态批评。

2004 年，希尔和赫尔默斯合编了视觉修辞领域的第一本学术成果《定义视觉修辞》（*Defining Visual Rhetorics*）。严格来说，《定义视觉修辞》只是一本论文集，其中收录了 16 篇视觉修辞研究文献，主要聚焦于维多利亚时代的建筑图纸、美国早期的地缘与人口统计图等视觉对象，探讨"劝服性话语"的视觉建构机制和原理。① 在《定义视觉修辞》之后，一批涉及视觉修辞研究的论文集陆陆续续出现，比如卡洛琳·汉达（Carolyn Handa）主编的《数字世界的视觉修辞：一个批判性读本》（2004）②、戴安·S. 霍普（Diane S. Hope）主编的《视觉传播：感知、修辞及技术》（2006）③、劳伦斯·J. 皮雷利（Lawrence J. Prelli）主编的《展示的修辞》（2006）④、莱斯特·C. 奥尔森（Lester C. Olson）和卡拉·A. 芬尼根（Cara A. Fennegan）以及黛安·S. 霍普（Diane S. Hope）合编的《视觉修辞：传播与美国文化读本》（2008）⑤、安妮·特蕾莎·德莫（Anne Teresa Demo）和布拉德福·维维安（Bradford

① Helmers, M., & Hill, C. A. (2004). (Eds.), *Defining visual rhetorics*. Mahwah, NJ: Lawrence Erlbaum Associates, Inc..

② Handa, C. (Ed.). (2004). *Visual rhetoric in a digital world: A critical sourcebook*. New York: Bedford/St. Martin's.

③ Hope, D. S. (2006). *Visual communication: Perception, rhetoric, and technology*. Cresskill, NJ: Hampton Press.

④ Prelli, L. J. (Ed.). (2006). *Rhetorics of display*. Columbia, SC: University of South Carolina Press.

⑤ Olson, L. C., Finnegan, C. A., & Hope, D. S. (2008). *Visual rhetoric: A reader in communication and American culture*. Thousand Oaks, CA: Sage.

Vivian）合编的《修辞、记忆与视觉形式：看见记忆》（2012）①、托马斯·W. 本森（Thomas W. Benson）的《通往和平的海报：视觉修辞与公民行动》（2015）②、劳里·E. 格里斯（Laurie E. Gries）的《静物画的修辞：视觉修辞的新唯物主义路径》（2015）③、马塞尔·达内西（Marcel Danesi）主编的《符号学与视觉修辞学的经验研究》（2018）④，等等。

四、视觉修辞的意义机制

任何符号系统都存在一个修辞学的认识维度，视觉图像也不例外。⑤ 什么是视觉修辞？菲利普·耶纳文（Phillip Yenawine）将视觉修辞定义为"从视觉图像中寻找意义的能力"⑥。在希尔和赫尔默斯合编的《定义视觉修辞》一书中，他们并没有给出一个明确的视觉修辞的概念界定，而是从具体的案例入手，探讨不同的视觉符号在特定传播/话语场域中的意义生成与争夺效果，即"图像如何以修辞的方式作用于观看者"。正如赫尔默斯和希尔所说："对于视觉修辞的研究，一个最明智的选择并不是要将其概念'钉在墙上'……相反，我们认为最有效的方法是，从一系列具体的定义假设入手来探索这些视觉现象与视觉产品所共享的修辞理念。"⑦ 诸多学者立足美国早期的地缘与人口统计图、英国的刺绣图案、希区柯克的电影、"野燕麦"超

① Demo, A. T., & Vivian, B. (Eds.). (2012). *Rhetoric, remembrance, and visual form: Sighting memory.* New York: Routledge.

② Benson, T. W. (2015). *Posters for peace: Visual rhetoric and civic action.* University Park, PA.: Pennsylvania State University Press.

③ Gries, L. (2015). *Still life with rhetoric: A new materialist approach for visual rhetorics.* Boulder, CO.: University Press of Colorado.

④ Danesi, M. (Ed.). (2018). *Empirical research on semiotics and visual rhetoric.* Hershey, PA.: IGI Global.

⑤ Foss, S. K. (1986). Ambiguity as persuasion: The Vietnam Veterans Memorial. *Communication Quarterly*, 34, 326-340.

⑥ Yenawine, P. (1997). Thoughts on visual literacy. In J. Flood, S. B. Heath, & D. Lapp (Eds.), *Handbook of research on teaching literacy through the communicative and visual arts* (pp. 845-847). New York: Macmillan, p. 845.

⑦ Helmers, M., & Hill, C. A. (2004). Introduction. In C. A. Hill & M. Helmers (Eds.), *Defining visual rhetorics* (pp. 1-24). Mahwah, NJ.: Lawrence Erlbaum Associates, Inc., p. x.

市的空间布局、佛罗里达州的宣传网页等视觉对象,详细阐述了不同的图像形态如何以修辞的方式构造了某种劝服性话语[1],如传递某种潜在的价值观念与生命哲学[2]、再现特定的生活方式及认同话语[3]、编织一定的身份想象与历史记忆[4]、制造某种视觉风格与认知体验[5]、重构某种空间结构与消费话语[6]、建构一个国家的政治形象符号[7]、映射一个时代的意识形态霸权[8]……概括而言,劝服性话语的基本权力运作机制体现为,通过对既定的视觉符码的策略性生产、视觉故事的策略性建构以及视觉语言的策略性运用,以一种微观的、匿名的、生产性的隐性方式实现认同构造的话语目的。

例如,纵观美国半个世纪以来的总统竞选宣传片,如里根的《新起点》、克林顿的《希望之子》、戈尔的《戈尔之道》、布什的《天边的尽头》、奥巴马的《改变美国颜色》,它们都征用了一系列视觉原型或公共记

[1] Helmers, M., & Hill, C. A. (Eds.). (2004). *Defining visual rhetorics*. Mahwah, NJ: Lawrence Erlbaum Associates, Inc..

[2] Goggin, M. D. (2004). Visual rhetoric in pens of steel and inks of silk: Challenging the great visual/verbal divide. In C. A. Hill and M. Helmers (Eds.), *Defining visual rhetorics* (pp. 87–110). Mahwah, NJ: Lawrence Erlbaum Associates, Inc..

[3] Tange, A. F. (2004). Envisioning domesticity, locating identity: Constructing the victorian middle class through images of home. In C. A. Hill and M. Helmers (Eds.), *Defining visual rhetorics* (pp. 277–302). Mahwah, NJ: Lawrence Erlbaum Associates, Inc..

[4] Edwards, J. L. (2004). Echoes of Camelot: How images construct cultural memory through rhetorical framing. In C. A. Hill and M. Helmers (Eds.), *Defining visual rhetorics* (pp. 179–194). Mahwah, NJ: Lawrence Erlbaum Associates, Inc..

[5] Blakesley, D. (2004). Defining film rhetoric: The case of Hitchcock's Vertigo. In C. A. Hill and M. Helmers (Eds.), *Defining visual rhetorics* (pp. 110–134). Mahwah, NJ: Lawrence Erlbaum Associates, Inc..

[6] Dickinson, G., & Maugh, C. M. (2004). Placing visual rhetoric: Finding material comfort in Wild Oats Market. In C. A. Hill and M. Helmers (Eds.), *Defining visual rhetorics* (pp. 259–276). Mahwah, NJ: Lawrence Erlbaum Associates, Inc..

[7] Strachan, J. C., & Kendall, K. E. (2004). Political candidates's convention films: Finding the perfect Image—An overview of political image making. In C. A. Hill and M. Helmers (Eds.), *Defining visual rhetorics* (pp. 135–154). Mahwah, NJ: Lawrence Erlbaum Associates, Inc..

[8] Kostelnick, C. (2004). Melting-pot ideology, modernist aesthetics, and the emergence of graphical conventions: The statistical atlases of the United States, 1874–1925. In C. A. Hill and M. Helmers (Eds.), *Defining visual rhetorics* (pp. 215–242). Mahwah, NJ: Lawrence Erlbaum Associates, Inc..

忆来构造政治候选人的唯一合法认同，经由对健康的、标准的男性气质的界定与渲染，构造一个有能力为美国社会带来安全和希望的神话符号——美国男人；经由对西部牛仔形象的征用与叙述，构造一个国家从未放弃冒险与探索的神话内核——美国梦想；经由对一系列国家象征符号（如自由女神像、星条旗、F-16 战斗机）的召唤，以及对候选人生活细节（如永不停息的脚步、深沉而坚定的眼神）的定格，构造美国社会团结与价值凝聚所必需的神话素材——爱国精神。可见，经由文本化、语境化、叙事化的修辞编码策略，一系列象征美国精神的符号话语悄无声息地进入视觉文本的深层结构，宏大话语最终借助男人符号的人格化、微观化、命运化表征完成神话再造的神奇效果。

如何把握视觉修辞的意义机制？这一问题涉及修辞意义的建构机制。目前学界主要存在两种意义认识路径：一是视觉修辞的符号学解释路径，二是视觉修辞的修辞学解释路径，前者主要关注修辞意义生成的符号结构（semiotic structure），后者则关注修辞意义生成的修辞结构（rhetorical structure）。接下来我们分别聚焦于这两种意义解释路径，揭示视觉修辞意义生成的基本原理。

（一）视觉修辞意义生成的符号结构

罗兰·巴特之所以关注"图像的修辞"，是因为意义与形象的关系问题长期困扰着他："意义如何进入形象？它终结于何处？还有，如果它终结了，那在它之外还有什么？这些就是我希望通过把形象纳入它所包含的讯息并对其作幽灵般的分析提出来的问题。"[①] 为了深入地揭示视觉修辞的意指原理，巴特从具体的广告图像入手，尝试回答广告图像"如何以修辞的方式作用于观看者"[②] 这一基础性的视觉修辞命题，即广告如何建构某种含蓄的、意向性的、生产性的所指信息。巴特通过分析 Panzani、Amieux 等广告图像的意指方式，认为图像一般包含三个层次的讯息，即语言学讯息、被编码的图像

① 〔法〕罗兰·巴尔特. (2005). "形象的修辞". 载罗兰·巴尔特等. 形象的修辞：广告与当代社会理论 (pp.36-52). 吴琼等编. 北京：中国人民大学出版社 (p.36).

② Helmers, M., & Hill, C. A. (2004). Introduction. In Charles A. Hill and Marguerite Helmers (Eds.), *Defining visual rhetorics* (pp.1-24). Mahwah, NJ.: Lawrence Erlbaum Associates, Inc., p.1.

讯息和非编码的图像讯息,其中被编码的图像讯息对应直接意指形象,而非编码的图像讯息对应含蓄意指形象。①

语言学讯息主要是指图像中的文字内容或具体符号,其功能就是通过语言文字或具体符号的引导与对位,创设一个话语性的叙述系统,将形象阐释的不确定性拉回并锚定到既定的阐释空间中,从而引导观看者沿着预先设定的阐释框架或认知管道接受相应的所指意义。具体来说,由于所有的形象都具有多义性,因此观看者总是可以依据自己的主观意愿和态度倾向,将眼前图像的指涉意义推及大千世界的万象森罗,这便使得暗藏在图像中的各种设计意图在劝服效果上面临功能失调的危险。巴特指出:"在每个社会,都有各种各样的技术尝试反对以不确定的符号的恐怖的方式去确定所指的漂浮链条,语言学讯息就是这些技术中的一种。"② 面对图像在意义指涉层面相对自由的投射力量和浮动特征,语言学讯息不可能是实质性的,只能是关系性的,它的功能就是发挥阐释导向的作用,从而压制形象阐释的随意性和自由性。因此,在图像讯息面前,语言学讯息具有了审查形象的权力。正因为如此,巴特将语言学讯息对图像讯息的锚定或限定功能称为"停泊和中转",即协助观看者激活正确的认知机制,进而有选择地"从(意义)繁殖中建构一种替代,来掌握含蓄意指的意义,不论是指向过度个人化的宗教(它限制——比如说——形象的投射力量),或是指向躁动不安的价值"③。

如何认识视觉修辞的意义系统?巴特在《图像的修辞》中提出了一个图像阐释的符号学分析系统,具体包括直接意指和含蓄意指两级符号系统(见图 0.2)。直接意指和含蓄意指主要是指符号意指实践中能指和所指建立的两级符号系统,即第一级符号系统和第二级符号系统,二者共同构成了修辞意义生产的符号学框架。就语言符号而言,能指和所指之间的关系是结构性的、直接指涉的,二者通过一定的转换规则形成"字面上"的直接意义,

① 〔法〕罗兰·巴尔特. (2005). "形象的修辞". 载罗兰·巴尔特等. 形象的修辞:广告与当代社会理论(pp.36-52). 吴琼等编. 北京:中国人民大学出版社(pp.40-41).
② 〔法〕罗兰·巴尔特. (2005). "形象的修辞". 载罗兰·巴尔特等. 形象的修辞:广告与当代社会理论(pp.36-52). 吴琼等编. 北京:中国人民大学出版社(p.42).
③ 〔法〕罗兰·巴尔特. (2005). "形象的修辞". 载罗兰·巴尔特等. 形象的修辞:广告与当代社会理论(pp.36-52). 吴琼等编. 北京:中国人民大学出版社(pp.42-43).

这一过程即为直接意指，其对应第一级符号系统。就图像符号而言，能指和所指属于"联想式整体"，二者结合成一个完整的符号，但这个符号并不是图像释义的终点，而是作为一个新的能指出现，同时与新的所指建立某种象征关系，由此成为第二级符号系统的符号。第二级符号系统其实就是巴特所说的神话系统，其对应的意指过程则是含蓄意指。马塞尔·达内西指出，视觉修辞所关注的意义系统，其实就是巴特所说的图像两级符号系统的含蓄意指，即超越了一级符号系统的直接意指的神话系统。① 显然，理解图像符号的修辞意义，其实就是接近其视觉表征意义上的神话内涵。这里所谓的神话"并不是古典意义上的神话文本，而是一个社会构造出来的用以使自身话语存在合理性和合法性的各种隐秘的意象与信仰系统"②。正如巴特所说，神话"是一种无止境的涌出、流失，或许是蒸发，简而言之，是一种可觉察的缺席"③。

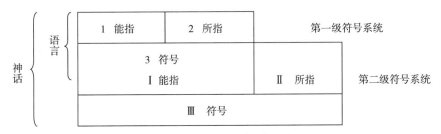

图 0.2　两级符号系统的结构模型

图像符号的阐释活动为什么会存在第二级符号系统？这是由图像本身的文本特征决定的。具体而言，图像符号的能指总是以一种模棱两可的方式呈现自身：它既是意义又是形式，既充实又空洞。一方面，作为意义，图像能指是丰富而充盈的。当我们用眼睛捕捉某一图像时，能够真切地体验到感觉的现实性，这种自我充足的现实感会将我们引向特定的指涉意义。可见，作为意义的图像能指，其形象投射的力量完全可以证明自身具有足够的合理

① Danesi, M. (2017). Visual rhetoric and semiotic. *Communication*. Oxford Research Encyclopedias (online), para. 1.
② 王一川主编. (2005). 批评理论与实践教程. 北京：高等教育出版社 (p. 100).
③ 〔法〕罗兰·巴尔特. (2005). "今日神话". 载罗兰·巴尔特等. 形象的修辞：广告与当代社会理论 (pp. 1-35). 吴琼等编. 北京：中国人民大学出版社 (p. 23).

性，而且这一意义指涉过程总是在探寻能指和所指之间某种基于相似性或像似性的自然状态。巴特将这种意义充足的状态概括为直接意指的乌托邦特征，即"直接意指的形象看起来就是形象的一种伊甸园状态，以乌托邦的方式把它的含蓄意指明确化，形象成为根本上客观的东西，或者说在最后的分析中是纯洁的"①。另一方面，作为形式，图像能指又是赤贫而空洞的。能指和所指之间关系是偶然性的、随意的，二者按照某种约定俗成的原则组合在一起，这便使得所指呈现出移位的无限性和流动性，符号意义随时都有可能抛却形式的偶然性，使能指变得一无所有，只剩下空洞的形式本身。具体而言，当能指符号与所指的外在形象之间建立起相对固定的指涉关系时（第一级符号系统层面），符号意义的生产并非到此为止，而是悄然酝酿着一种试图打破这种"伊甸园状态"的神话，其最终的结果是：能指"蜕化"为一个固定形式，于是自我掏空，变得赤贫。倘若要解放这一没有历史、只剩下形式的能指，使耗尽了意义的形式重新具有被操控、被阐释的可能性，阐释者就必须启动新一轮的意指作用来重新填入意义——将第一级符号系统的能指和所指结合成一个完整的符号，并以此为基础，将另一层意义附加其上。这样，整个符号形式连同其最初的意义一起被打包为一个概念并被推向远处（新一轮意指过程的能指位置），以便为接纳新的意义做准备，最终这个概念成为另一所指的能指，这便构成了第二级符号系统。

巴特将能指和所指构成的第二级符号系统层面的意指作用称为含蓄意指。在含蓄意指层次上，第一级符号系统建立的直接意指的意义并没有完全被吞噬，仅体现为意义的贫乏化，而且这一符号意义作为一个被激活的"在场"元素积极地参与新一轮的意指作用——"人们相信意义将会灭绝，但它的死刑有缓刑期；意义失去了它的价值，但仍保存着它的生命，神话的形式就是从这里汲取它的养分"②。按照巴特的观点，"神话就是言说"③，而新

① 〔法〕罗兰·巴尔特.(2005)."形象的修辞".载罗兰·巴尔特等.形象的修辞：广告与当代社会理论（pp.36-52）.吴琼等编.北京：中国人民大学出版社（p.45）.
② 〔法〕罗兰·巴尔特.(2005)."今日神话".载罗兰·巴尔特等.形象的修辞：广告与当代社会理论（pp.1-235）.吴琼等编.北京：中国人民大学出版社（p.11）.
③ 〔法〕罗兰·巴特.(1999).神话——大众文化诠释.许蔷蔷，许绮玲译.上海：上海人民出版社（p.2）.

一轮的意指过程本质上体现为意义言说的过程——任何言说都不是指向自然之物，而是指向自在之物，空洞的、寄生的形式被重新填入意义的过程，其实就是神话被植入、被定义、被言说的过程。

巴特通过分析法国《巴黎竞赛》（*Paris-Match*）杂志封面上的那张著名照片（见图0.3）来揭示神话是如何被植入历史与想象的。照片描述的是一个非裔士兵面向法国国旗敬礼的视觉瞬间。在第一级符号系统层面，作为意义的能指，敬礼形象是人们可以通过眼睛真实把握的——他的名字叫查理·约翰逊，从他严肃而虔诚的表情中，我们可以看出他效忠于法国；作为形式的能指，敬礼形象就只剩下形式本身了，因为意义在第一级符号系统层次上被阐释和解读后，它便抛却了形式指涉的偶然性和自由性，形式在瞬间变得异常的浅显、孤立和贫乏。在第二级符号系统层面，敬礼形象被置于远处，几乎变得透明了。在意义与形式之间不间断的"捉迷藏游戏"中，神话由此诞生——新的意义被重新填入"敬礼形象"这一意象，这使得敬礼形象"变成了一个全副武装的概念的共谋者"。其中，新的意义就是法国的帝国性。一旦帝国性进入图像，意指行为就变成了一个完全反自然化的言说过程。相应地，帝国性自然而然地和"世界的总体性、法兰西的一般历史、它的殖民冒险史和它现有的困难联系在一起"①。至此，我们便读到了一种经由神话改造和填充的、存在于意识形态范畴的意义——法国是一个伟大的帝国，她的所有子民，没有肤色歧视，忠实地在她的旗帜下服务，对所谓诽谤法国是殖民主义国家的人来说，没有比这个非裔效忠所谓的压迫者时展示的狂热更好的回答了。② 这里，意识形态范畴的意义也就是我们所说的神话，它的功能就是"篡改"形象的内涵，将反自然反转为伪自然，掏空符号形式的现实性，同时悄无声息地召唤形式的象征意义。神话不但在这一刻产生了，而且直接书写了意识形态的合法性。概括而言，帝国性一旦进入意指结构，照片的写实性便被抛弃了，即照片被神话化了，它抛弃了直接意指层面的像似意义——我们看到的不再是非裔士兵查理·约翰逊，而是已经被符号

① 〔法〕罗兰·巴尔特. (2005). "今日神话". 载罗兰·巴尔特等. 形象的修辞：广告与当代社会理论 (pp. 1-35). 吴琼等编. 北京：中国人民大学出版社 (p.11).

② 〔法〕罗兰·巴尔特. (2005). "今日神话". 载罗兰·巴尔特等. 形象的修辞：广告与当代社会理论 (pp. 1-35). 吴琼等编. 北京：中国人民大学出版社 (pp. 8-9).

化的法国少数族群。由此,"查理·约翰逊"这一符号便和"法国的帝国性"这一概念建立起对应关系。可见,神话是一种被过度正当化的言语,如同能指建立所指一样,悄无声息地召唤出符号形式背后的象征意义,其功能就是要掏空现实(如图像本身的现实性与写实性),进而在文化与政治层面填充某种象征意义。

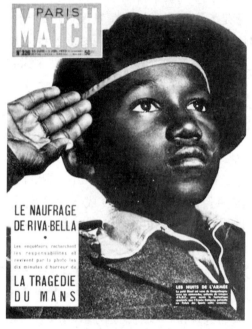

图0.3 《巴黎竞赛》杂志封面(1955,No.326)①

(二)视觉修辞意义生成的修辞结构

巴特的神话分析虽然揭示了意义存在的符号结构,但却没有揭示意义生产的形象语言(figurative language),而这恰恰是视觉修辞最为关注的意义问题。按照希尔的观点,含蓄意指对应的就是图像符号的"修辞意象"(rhetorical image)。② 因此,视觉修辞的基本思路就是探寻视觉形式(visual form)

① 图片来源:https://courses.nus.edu.sg/course/elljwp/parismatch.htm,2020年12月1日访问。
② Hill, C. A. (2004). The psychology of rhetorical images. In Charles A. Hill and Marguerite Helmers (Eds.), *Defining visual rhetorics* (pp. 25–40). Mahwah, NJ: Lawrence Erlbaum Associates, Inc., p. 37.

到修辞意象的意义逻辑。为了清晰地把握修辞意象的"存在方式",即视觉意义生产的修辞语言,我们有必要引入另一个重要的分析概念——"修辞结构"(rhetorical structure)。

修辞结构即视觉修辞的意义规则或编码法则。按照达内西的观点:"视觉修辞的意义并不是存在于图像符号的表层指涉体系中,而是驻扎在图像符号深层的一个修辞结构之中,也就是隐喻(metaphor)和暗指(allusion)等修辞形式所激活的一个认知-联想机制(cognitive-associative processes)之中。"① 视觉修辞之所以关注修辞结构,是因为它预设了一个潜在的假设——修辞结构如同一个符码汇编系统或意义生产装置,决定了含蓄意指在视觉符码系统中的"伪装"方式或"存在"形式。因此,探讨视觉修辞的意义机制,其实就是揭示图像系统中修辞结构的工作原理。其实,修辞结构并非某种抽象的事物,而是对应隐喻、转喻、越位(catachresis)、反讽、寓言、象征等修辞性的意义装置。所谓的视觉修辞研究方法,强调聚焦于修辞意义建构的修辞结构,对视觉文本的意义规则进行反向推演或解码处理,使得驻扎其中的那些被编码的暗指意义或修辞意象能够显露出来,即通过对视觉形式的识别与分析,挖掘出潜藏于修辞结构中的含蓄意指。可见,视觉修辞所关注的含蓄意指其实存在于隐喻、转喻、越位、反讽、寓言、象征等修辞结构中。只有对修辞结构的意义规则和编码法则加以阐释,我们才能真正把握视觉符号的修辞意义。当修辞结构进入图像分析的中心位置时,图像问题最终转化为一个修辞问题。相应地,图像符号中隐喻、转喻、反讽、寓言等修辞结构的存在形式与工作原理,直接构成了视觉修辞意义机制研究的主要内容和方法思路。

如何把握视觉修辞的意义装置及其工作原理?我们不妨以视觉隐喻(visual metaphor)这一具体的修辞结构为例加以阐释。在视觉修辞的意义生产体系中,视觉隐喻代表了一种典型的修辞结构,其背后驻扎着图像修辞实践中常见的修辞语言。② 1993 年,全球符号学领域的权威刊物《隐喻与符

① Danesi, M. (2017). Visual rhetoric and semiotic. *Communication*. Oxford Research Encyclopedias (online), para. 1.

② Kennedy, V., & Kennedy, J. (1993). A special issue: Metaphor and visual rhetoric. *Metaphor and Symbol*, 8(3), 149-151.

号》（*Metaphor and Symbol*）发表了一组主题为"隐喻与视觉修辞"（metaphor and visual rhetoric）的专刊论文。这期专刊分别聚焦于隐喻思维、隐喻起源、美国越战纪念碑、文艺复兴时期的象征主义、爱德华·戈里（Edward Gorey）的漫画隐喻、狄更斯小说《老古玩店》的图文关系、玛格丽特·阿特伍德（Margaret Atwood）的长篇小说《猫眼》的配图等视觉修辞问题，致力于探讨视觉话语运作中的隐喻机制。例如，雷·莫里斯（Ray Morris）立足结构主义理论路径，旨在揭示政治漫画中的"权力关系"是如何被"描绘"和"表达"的。莫里斯的研究发现，政治漫画为了完成对群体话语和复杂权力结构的建构，往往诉诸凝缩（condensation）、链接（combination）、驯化（domestication）、对立（opposition）、狂欢化（carnivalization）和超狂欢化（hypercarnivalization）等具体的隐喻策略。①

五、本书的框架结构

基于对视觉修辞学的学术史梳理，我们可以相对清晰地勾勒出视觉修辞的学术内涵：视觉修辞学起源于修辞学传统，但其真正上升为一个学科领域则离不开新修辞学的兴起和视觉传播的发展。奥尔森在2007年发表的学术论文中，表达了对视觉修辞理论研究不足的担忧：尽管存在一大批基于概念驱动与历史情境的个案研究，但却没有真正意义上的视觉修辞学理论著作。② 由于理论成果的薄弱，视觉修辞学目前还只是修辞学的一个学科领域，很难在"学科建制"层面成为一个学科。因此，本书认同芬尼根的观点，即将视觉修辞视为一项"探索性的工程"（project of inquiry）。换言之，视觉修辞学的学科大厦构建依然是一项未完成的工程。距离成为一个真正成熟的学科，视觉修辞学依然需要更为系统的理论探讨和方法研究。基于此，本书立足视觉修辞的认识论和方法论，同时结合中国本土经验和实践，尝试拓展视觉修辞学的理论话语和方法体系，以期在视觉修辞学的基础理论探索上有所贡献。

① Morris, R. (1993). Visual rhetoric in political cartoons: A structuralist approach. *Metaphor and Symbol*, 8 (3), 195-210.

② Olson, L. C. (2007). Intellectual and conceptual resources for visual rhetoric: A re-examination of scholarship since 1950. *The Review of Communication*, 7 (1), 1-20, p. 14.

(一) 框架结构确立的学理依据

一个学术领域如何才能上升为"学"？学科要求的基本条件就是具有相对独立的知识体系，如明确的研究对象、系统的理论体系、科学的研究方法。要从学科建制的维度把握视觉修辞学的知识体系，特别是视觉意义生成的修辞系统，首先需要明确视觉修辞学不同于其他视觉研究范式的问题域。相对于其他的学术范式——视觉符号学、视觉语用学、视觉语义学、视觉阐释学、视觉心理学、视觉形态学、视觉风格学、视觉社会史、视觉文化研究、图像哲学，视觉修辞学根植于修辞学这一基础性的学术传统，因而具有相对独立的认识论和问题域。相对于其他的视觉研究范式，视觉修辞学既是一种认识论，也是一种方法论，前者强调对视觉话语的意义机制及其修辞原理的分析和理解，后者则强调视觉修辞作为一种研究方法，提供了一种通往视觉文本分析的研究路径和操作方法。

第一，作为一种认识论，视觉修辞学旨在探讨图像意义的修辞系统，也就是对视觉修辞活动的本质属性及规律的研究，这涉及视觉修辞的基础理论体系研究。传统修辞学还携带着明显的工具论与手段论色彩，修辞被认为是意义与意义规则的各种使用方式。然而，随着以匹兹堡学派为代表的当代语言哲学发展，作为语用学分支的修辞学已经超越了简单的语义规则使用范畴，其强调意义的本质是对社会交往行为中某种规范的认同，而修辞的本质就是建立某种社会关系和交往规则，因此修辞是一种基础性的认识论问题。在新修辞学视域下，视觉修辞是一种通往视觉化象征行动的修辞学说，因而意味着一种把握视觉修辞活动与规律的认识论。视觉修辞存在一个基本的行动过程：修辞主体—修辞动机—视觉符号系统—视觉编码—视觉传播—交际对象—解码—修辞效果。每一个行动环节以及它们相互之间的互动关系都对应特定视觉修辞问题，而视觉修辞研究的目的就是要在学理层面揭示修辞行动的基本内涵与运行规律，从而形成系统的理论学说。芬尼根认为，随着视觉性在当代文化领域的系统扩张与渗透，视觉修辞成为一种认识视觉性以及分析视觉文化（visual culture）的认识理论。[①] 因此，只有科学而系统地挖

① Finnegan, C. A. (2004). Review essay: Visual studies and visual rhetoric. *Quarterly Journal of Speech*, 90 (2), 234-256.

掘视觉修辞的理论体系，才能在认识论意义上把握视觉修辞的学术内涵。

第二，作为一种方法论，视觉修辞学旨在探讨面向不同视觉文本形态的方法论与操作方法，即将视觉修辞视为一种方法论，分析视觉文本的意义生成机制。当前，视觉修辞方法已经被广泛地应用于其他学科研究，极大地拓展了其他学科在方法论意义上的研究范式。詹姆斯·C. 麦克罗斯基（James C. McCroskey）于 1968 年出版的《修辞传播学导论》(*Introduction to Rhetorical Communication*)，就是侧重借助修辞学的方法来研究传播问题，由此推动了修辞传播学或传播修辞学作为一个学科领域的成熟与发展。由于视觉修辞的研究对象主要为大众传媒领域的广告、电影、摄影、电视、漫画等视觉产品（visual artifact），因此对于如何理解这些视觉产品的意义机制、编码法则、传播语言和修辞效果，视觉修辞提供了一种有效的分析方法，即我们可以沿着视觉修辞的方法路径来拓展视觉议题研究（visual studies）的问题意识和操作方法。纵观视觉修辞的学术史，目前主要存在三种基本的视觉形态——媒介文本、空间文本和事件文本，而这三种基本的视觉形态可以进一步细分为不同的视觉文本形式。① 因此，视觉修辞方法的目的和功能就是立足既定的结构语境与关系逻辑，进一步在方法论上把握和认识视觉形态或文本对象的修辞语言及其内在的语法结构与话语逻辑。

面对一个新兴的学科领域，我们应该如何科学、系统而完整地搭建视觉修辞学的知识体系？概括而言，本书立足视觉修辞学的学术史考察，沿着修辞学的学科建制思路与要求，在对视觉修辞的核心问题域进行系统梳理与科学论证的基础上，尝试从理论与方法两个维度出发，相对系统地探究视觉修辞学的知识体系，即视觉修辞基础理论和视觉修辞方法体系。

（二）本书篇章结构和主要内容

视觉修辞学既是一种认识论，也是一种方法论。本书立足认识论和方法论两大视觉修辞学元命题，上编主要从认识论维度探讨视觉修辞学原理与理论，下编主要从方法论维度探讨视觉修辞学方法与批评。本书的总体框架结构见表 0.1。

① 刘涛. (2017). 媒介·空间·事件：观看的"语法"与视觉修辞方法. 南京社会科学, 9, 100-109.

表 0.1 本书的总体框架结构

总体问题	总体框架	基本结构	核心问题	研究内容
视觉修辞学		绪论	何为视觉修辞	理解视觉修辞学：一个学术史的考察
	作为认识论的视觉修辞学 理论体系	上编 视觉修辞学原理与理论	学术范式	第一章 视觉研究与视觉修辞学范式
			意义原理	第二章 语图互文与语图关系研究
				第三章 符号语境与图像释义规则
				第四章 隐喻/转喻与视觉修辞结构
			认知机制	第五章 视觉意象与形象建构机制
				第六章 视觉图式与图像认知模式
	作为方法论的视觉修辞学 方法体系	下编 视觉修辞学方法与批评	分析方法	第七章 视觉修辞分析方法
				第八章 视觉框架分析模型
			批评范式	第九章 视觉修辞批评范式
				第十章 图像史学修辞批评
		结语	视觉修辞何为	形象、修辞性与社会沟通的视觉向度

1. 上编：视觉修辞学原理与理论

本书上编主要聚焦于视觉修辞学的认识论体系，探讨视觉修辞学基本原理与理论，核心关注视觉修辞的学术范式、意义原理、认知机制三大命题，相关内容包括六章（第一至六章）。第一，"学术范式"回应的修辞学命题是"修辞范式"，强调在厘清视觉修辞问题域的基础上，真正把握视觉修辞学范式不同于其他学术范式（如视觉符号学、视觉语用学、视觉语义学、视觉阐释学、视觉心理学、视觉形态学等）的本质属性。第一章"视觉研究与视觉修辞学范式"旨在探讨视觉修辞理论体系中的修辞范式及其内涵。第二，"意义原理"回应的修辞学命题是"修辞机制"，即马塞尔·达内西所强调的修辞结构。第二章、第三章、第四章分别从语图关系、释义规则、隐喻/转喻三个维度切入，重点把握视觉修辞运作的意义机制及其深层的修辞结构。第三，"认知机制"回应的修辞学命题是"修辞认知"，因此第五章、第六章分别聚焦于视觉意象、视觉图式两大理论命题，重点结合视觉心理学

的相关理论，探讨视觉修辞意义建构的心理运作机制。

具体来说，第一章主要立足视觉研究的修辞学范式，探讨视觉修辞学的认识论和问题域，厘清视觉修辞学视域下视觉议题研究的理念和问题；第二章主要立足视觉修辞的语图关系，基于对语图关系的哲学史考察，探讨视觉文本构成的语图结构及其互文机制；第三章主要立足视觉修辞的释义规则，通过对文化语境、情景语境、互文语境这三种语境形态的考察，揭示图像意义生成的底层释义系统；第四章立足隐喻和转喻这两种基础性的修辞结构，分别揭示视觉隐喻的转义生成原理和视觉转喻的图像指代原理，并在此基础上探讨多模态文本中视觉转喻和视觉隐喻之间的互动机制和作用模型；第五章通过梳理中外文论中"象"的内涵和理论，主要研究原型意象、认知意象、符码意象这三种基本的视觉意象形态及其修辞内涵，同时重点探讨文化意象的生成原理及心理加工机制；第六章基于图式问题的哲学史研究，分别从认知心理学和认知语言学两个学科视域切入，关注完形图式和意象图式这两种代表性的图式形态，重点探讨视觉思维的图式工作原理。

2. 下编：视觉修辞学方法与批评

本书下编主要聚焦于视觉修辞学的方法论体系，探讨视觉修辞方法与批评，核心关注视觉修辞的分析方法和批评范式两大命题，相关内容包括四章（第七至十章）。首先，"分析方法"回应的修辞学问题是"修辞方法"。作为一种视觉研究方法，视觉修辞学不能回避视觉议题研究的方法论问题。因此，第七章、第八章分别聚焦于话语分析、框架分析这两大意义问题，分别探讨视觉议题研究的视觉修辞分析方法和视觉框架分析方法。其次，"批评范式"回应的修辞学问题是"修辞批评"。视觉修辞批评旨在揭示图像话语生产的修辞原理及其深层的权力运作体系。因此，第九章、第十章立足中国本土的经验与材料，分别聚焦于视觉话语、文化观念这两大批评命题，探讨视觉修辞学的批评范式和实践路径。

具体来说，第七章主要探讨视觉修辞的分析方法，分别聚焦于媒介文本、空间文本、事件文本这三种代表性的视觉文本形态，探讨每一种视觉文本形态的视觉修辞分析方法；第八章在对修辞实践中的框架及元框架问题研究基础上，主要聚焦于"图像如何开展框架分析"这一亟待突破的理论与

方法命题，重点探讨视觉框架分析的指标体系和理论模型；第九章立足劝服观、认同观、生存观这三种基本的修辞学观念，分别探讨不同"修辞观"视域下的视觉修辞批评的内涵与方法，同时提出视觉话语建构的修辞批评模型和图像事件研究的修辞批评模型；第十章基于知识社会学理论视角，立足图像史学这一备受关注的热点学术问题，在对观念史研究的范式和路径探讨基础上，重点研究观念史研究的视觉修辞学方法和路径。

本书结语部分主要立足"传播的真正目的是推动人类终极意义上的交流和对话"这一根本命题，探讨人类生存的"视觉修辞何为"这一命题，即人类在视觉修辞意义上的生存方式。

上 编

视觉修辞学原理与理论

如何勾勒传播学领域的视觉研究（visual studies）图景？凯文·G. 巴恩哈特（Kevin G. Barnhurst）、迈克尔·瓦里（Michael Vari）和伊格尔·罗德里格斯（Ígor Rodríguez）于2004年在《传播学刊》（*Journal of Communication*）上发表了影响深远的《传播学领域的视觉研究地图》一文。通过翔实的学术史考察，巴恩哈特等学者发现，传播学领域的视觉研究主要呈现出三种学术范式：视觉修辞学（visual rhetoric）、视觉语用学（visual pragmatics）和视觉语义学（visual semantics）。① 具体来说，视觉修辞学"核心思考的问题是图像或设计的劝服功能"，从而"揭示图像的意识形态内涵（ideological underpinnings）"；视觉语用学主要聚焦于一些具体的视觉实践，其主要的研究问题是"如何将知识和信息进行可视化的呈现与表达"，从而增强人们的视觉感知和提高人们的视觉修养；视觉语义学"强调的是存在于事物秩序（order of things）之中的意义"，而意义的形成必然依赖图像符号的内部结构（internal structure），即"视觉意义组织的语法、句法和逻辑"。② 简言之，视觉修辞学主要关注视觉意义系统的含蓄意指（connotation）及其对应的修辞结构（rhetorical structure），视觉语用学强调图形符号在既定情景中的使用方式及其带来的影响效果，视觉语义学则聚焦于图像符号的指涉关系与意义机制。总体来看，视觉修辞学、视觉语用学、视觉语义学都是关于意义的学问，但思考的却是不同的意义问题：视觉修辞学关注意义策略，视觉语用学强调意义效果，视觉语义学则主要转向意义结构。

每一种学术范式都提供了一种关于图像研究的知识体系。相对于其他的视觉研究范式，视觉修辞学究竟提供了何种图像研究的观念？我们不得不回到视觉修辞的基础理论命题中寻找答案。索尼娅·K. 福斯（Sonja K. Foss）

① Barnhurst, K. G., Vari, M., & Rodríguez, Í. (2004). Mapping visual studies in communication. *Journal of Communication*, 54 (4), 616-644, p. 629.

② Barnhurst, K. G., Vari, M., & Rodríguez, Í. (2004). Mapping visual studies in communication. *Journal of Communication*, 54 (4), 616-644, pp. 629-630.

提炼出视觉修辞的三大核心问题域（research field）——属性（nature）、功能（function）和评估（evaluation）。修辞属性包含两方面的内容，即呈现元素（presented element）和象征元素（suggested element），前者指视觉文本在物理构成方面的形式元素，后者指视觉文本的"概念、意义、主题和寓言"等内涵；修辞功能主要指"视觉修辞的传播效果"，可以借助质化或量化的图像研究方法加以测量；修辞评估主要指"视觉实践的分析与评价"，强调在一个更大的观照体系（如政治、文化、意识形态）中检视视觉修辞的伦理与意义问题。①

三大核心问题域铺设了视觉修辞学认识论的问题维度和理论面向。本书上编内容主要聚焦于视觉修辞的认识论体系，探讨视觉修辞原理与理论，核心关注视觉修辞的学术范式、意义原理、认知模式三大命题，分为六章。第一章旨在探讨视觉修辞学的问题域及其内涵，并在此基础上探讨视觉研究的修辞学范式；第二章通过对语图关系的哲学史梳理，探讨视觉修辞的语图关系及其结构；第三章立足图像学的相关知识，重点探讨视觉修辞的图像释义规则；第四章聚焦于隐喻和转喻这两种基础性的"辞格"，分别探讨视觉隐喻和视觉转喻的修辞结构及互动机制；第五章从视觉意象的理论视角出发，探讨图像话语建构的"意中之象"及其生成原理；第六章聚焦于视觉认知活动中的图式问题，探讨视觉思维的认知模式与深层加工机制。

① Foss, S. K. (2005). Theory of visual rhetoric. In K. Smith, S. Moriarty, G. Barbatsis & K. Kenney (Eds.), *Handbook of visual communication: Theory, methods, and media* (pp. 141-152). Mahwah, NJ.: Erlbaum.

第 一 章

视觉研究与视觉修辞学范式

视觉修辞学不仅是一种认识论,也是一种方法论,因此它提供了一种开展视觉议题研究的理论范式。视觉修辞的文本对象主要包括三种基本的视觉形式:一是再现性的视觉对象,主要体现为广告[1]、电影[2]、绘画[3]、游戏[4]、文身[5]等媒介文本对象;二是体验性的视觉对象,主要体现为美国纽约中央公园[6]、迪士尼公园[7]、美国越战纪念碑[8]、宜家家具卖场[9]、大平原

[1] Jeong, S. H. (2008). Visual metaphor in advertising: Is the persuasive effect attributable to visual argumentation or metaphorical rhetoric? *Journal of Marketing Communications*, 14 (1), 59-73.

[2] Rushing, J. H. (1985). ET as rhetorical transcendence. *Quarterly Journal of Speech*, 71 (2), 188-203.

[3] Reid, K. (1990). The Hay-Wain: Cluster analysis in visual communication. *Journal of Communication Inquiry*, 14 (2), 40-54.

[4] Bogost, I. (2008). The rhetoric of video games. In Katie Salen (Ed.), *The ecology of games: Connecting youth, games, and learning*, Cambridge, MA.: The MIT Press, pp. 117-140.

[5] Brouwer, D. (1998). The precarious visibility politics of self-stigmatization: The case of HIV/AIDS tattoos. *Text and Performance Quarterly*, 18 (2), 114-136.

[6] Rosenfield, L. W. (1989). Central Park and the celebration of civic virtue. In Thomas W. Benson (Ed.), *American rhetoric: Context and criticism* (pp. 221-266). Carbondale, IL.: Southern Illinois University Press.

[7] Foss, S. K., & Gill, A. (1987). Michel Foucault's theory of rhetoric as epistemic. *Western Journal of Speech Communication*, 51 (4), 384-401.

[8] Ehrenhaus, P. (1988). Silence and symbolic expression. *Communication Monographs*, 55 (1), 41-57.

[9] 张潇潇. (2018). 从物的语言到空间的语法:宜家空间的视觉修辞实践. 新闻大学, 4, 24-30.

印第安人博物馆①等空间文本对象;三是过程性的视觉对象,主要体现为庆典仪式②、行为艺术③、社会抗争④等图像事件(image events)文本。本章通过梳理视觉修辞研究对象,主要回答以下问题:什么是视觉修辞学范式?视觉修辞学范式的本质与内涵是什么?视觉修辞学范式提出或拓展了图像议题研究的哪些独特的学术问题?如何把握视觉修辞学不同于其他学术范式的问题域?基于此,本章首先探讨视觉修辞学的学术内涵与核心问题,接下来从认识论维度揭示视觉修辞学不同于其他图像研究学术范式的本质与内涵。

第一节 视觉研究:从学术范式到学科身份

威廉·J.T.米歇尔(W. J. T. Mitchell)提出的"图像转向"(pictorial turn)⑤将图像问题推向了当代人文社会科学研究的核心位置。米歇尔提到的"图像",并不仅仅指那些可以通过视觉直接把握的客观事物或视觉符号,而是一个包含词语(verbal)、精神(mental)、感知(perceptual)、视觉(optical)和图像(graphic)五大视觉类型在内的"形象的家族"(the family of images)。⑥ 实际上,不同的图像形式对应不同的文本形态,同时酝酿出不同的视觉实践和学科议题。如何拓展和创新图像议题的研究范式,特别是新兴的视觉修辞学范式(paradigm of visual rhetoric),已经成为视觉研究需要迫切回应的认识论和方法论问题。基于此,本节立足托马斯·库恩(Thomas

① Dickinson, G., Ott, B. L., & Aoki, E. (2006). Spaces of remembering and forgetting: The reverent eye/I at the Plains Indian Museum. *Communication and Critical/Cultural Studies*, 3 (1), 27-47.

② Haskins, E. V. (2003). "Put your stamp on history": The USPS commemorative program celebrate the century and postmodern collective memory. *Quarterly Journal of Speech*, 89 (1), 1-18.

③ Foss, S. K. (1987). Body art: Insanity as communication. *Communication Studies*, 38 (2), 122-131.

④ Delicath, J. W., & Deluca, K. M. (2003). Image events, the public sphere, and argumentative practice: The case of radical environmental groups. *Argumentation*, 17 (3), 315-333.

⑤ Mitchell, W. J. T. (1994). *Picture theory: Essays on visual and verbal representation*. Chicago, IL.: University of Chicago Press, p. 11.

⑥ Mitchell, W. J. T. (1986). *Iconology: Image, text, ideology*. Chicago, IL.: University of Chicago Press, p. 10.

Kuhn)的范式理论,主要回答三方面的问题:一是沿着范式所要求的学科规则和标准,把握视觉研究的范式;二是回到视觉研究的不同学术传统,揭示视觉研究的主要范式及其内涵;三是聚焦于视觉修辞学范式这一具体的范式形态,探讨视觉修辞学范式不同于其他视觉研究范式的本质属性及其对应的独特的问题域。

一、范式与"科学革命"

何为范式(paradigm)?范式的原始意义是"一个公认的模型或模式(pattern)"①。就社会科学而言,范式是"观察社会世界的一种视野和参照框架"②。美国科学史学者托马斯·库恩在《科学革命的结构》中充分肯定了范式对于科学研究的基础性理论功能。库恩认为:"我所谓的范式通常是指那些公认的科学成就,它们在一段时间里为实践共同体提供典型的问题和解答。"③ 库恩通过梳理自然科学史,将范式描述为"实际科学实践的公认范例",认为其功能是"为特定的连贯的科学研究的传统提供模型"。④ 艾尔·巴比(Earl Babbie)给出了类似的定义:"范式,是我们用来组织我们观察和推理的基础模型或是参照框架。"⑤ 美国社会学家乔治·瑞泽尔(George Ritzer)将范式定义为"对一门学科的总体的基本认识",其功能是"确定一门学科的研究对象,提出一门学科的核心问题,怎样提出这些问题,以及在什么法则和逻辑框架中得出结论"。⑥ 肯尼思·D. 贝利(Kenneth D. Bailey)指出:"范式是研究人员通过它观看世界的思想之窗。一般情况下,研究者

① 〔美〕托马斯·库恩. (2012). 科学革命的结构(第四版). 金吾伦,胡新和译. 北京:北京大学出版社(p.21).

② 〔美〕肯尼思·贝利. (1986). 现代社会研究方法. 许真译. 上海:上海人民出版社(p.32).

③ 〔美〕托马斯·库恩. (2012). 科学革命的结构(第四版). 金吾伦,胡新和译. 北京:北京大学出版社(序).

④ 〔美〕托马斯·库恩. (2012). 科学革命的结构(第四版). 金吾伦,胡新和译. 北京:北京大学出版社(p.9).

⑤ 〔美〕艾尔·巴比. (2005). 社会研究方法(第10版). 邱泽奇译. 北京:华夏出版社(pp.33-34).

⑥ Ritzer, G. (1975). Sociology: A multiple paradigm science. *The American Sociologist*, 10 (3), 156-167, p.157.

在社会世界所看到的,是按他的概念、范畴、假定和偏好的范式所解释的客观存在的事物。"① 概括来说,范式意味着一套普遍共享的理论体系或知识集合,它不仅建立了一个学科的认识论、方法论和实践论,同时创设了学科共同体得以形成的信念基础和认同边界。

当我们选择用不同的范式来认识同一对象时,可能会得出不同的观点,这是由范式与生俱来的认识偏向决定的。贝利就此给出了一个极具代表性的例子:虽然人们都会看到人口过剩问题,但马尔萨斯范式和马克思范式却沿着两种不同的知识路径寻找问题:前者遵循人口增长的自然规律,给出的解决方案是控制人口;而后者否认人口的自然规律,认为"每一种生产控制形式都有自己的人口规律……人口过剩将随着资本主义向社会主义的过渡而消失"②。尽管不同学者的范式内涵略有差异,但他们都强调范式对于学科合法性确立的决定性意义。简言之,范式决定了一个学科的知识图景,同样是对学科合法性的理论宣认。正如库恩所说:"取得了一个范式,取得了范式所容许的那类更深奥的研究,是任何一个科学领域在发展中达到成熟的标志。"③

实际上,任何范式的形成都是与其他知识体系竞争的结果,库恩将这一过程称为"科学革命"。按照库恩的理解,"科学革命是打破传统的活动,它们是对受传统束缚的常规科学活动的补充",其结果就是"改变了科学思维的方式"。④ 科学史上哪些活动能够被称为"科学革命"?库恩给出的答案是:引起科学认识活动发生重大转折的"著名事件",具体包括牛顿的《光学》、亚里士多德的《物理学》、富兰克林的《电学实验与观察》、托勒密的《天文学大成》、拉瓦锡的《化学概要》以及赖尔的《地质学原理》的发表——"这些著作和许多其他的著作,都在一段时期内为以后几代实践者

① 〔美〕肯尼思·贝利. (1986). 现代社会研究方法. 许真译. 上海:上海人民出版社 (p.32).
② 〔美〕肯尼思·贝利. (1986). 现代社会研究方法. 许真译. 上海:上海人民出版社 (p.33).
③ 〔美〕托马斯·库恩. (2012). 科学革命的结构(第四版). 金吾伦,胡新和译. 北京:北京大学出版社 (p.10).
④ 〔美〕托马斯·库恩. (2012). 科学革命的结构(第四版). 金吾伦,胡新和译. 北京:北京大学出版社 (p.5).

们暗暗规定了一个研究领域的合理问题和方法"①。显然，库恩眼中的"科学革命"亦即"范式革命"，根本上指向科学史上那些奠定范式地位的重大知识体系。

范式奠定了学科的通用规则，由此形成了一个学科不同于其他学科的基础"语言"和"边界"意识。一个学科的合法性构建，必然依赖一种或多种研究范式的确立。换言之，学科意识或学科身份的确立，本质上还原为一个学术范式问题。美国传播学者罗伯特·T. 克雷格（Robert T. Craig）从七大学术传统——修辞学、符号学、现象学、控制论、社会心理学、社会文化学、批判理论——那里寻找传播学的理论根基②，实际上也是在解决一个范式问题。如果没有七大学术范式的出场，传播学就将遭遇结构性的学科危机。斯蒂芬·W. 李特约翰（Stephen W. Littlejohn）将这七大学术传统称为传播学研究的元模型（metamodel），即一种解释其他理论的更高级的理论模型。③ 作为典型的元模型，"每种理论试图以一种或另一种形式来探讨传播的实践。在这个领域内的学术对话应当聚焦于不同理论所探讨的究竟是我们所生活的这个社会化世界中哪些方面的内容以及探讨的不同形式"④。这里的元模型，实际上已经揭示了范式的内涵和要义。而不同的学术传统形成了我们理解传播学的不同的底层规则和元模型系统。

如果范式的确立是一个学科成熟的标志，那么范式和其他学科理论之间是什么关系？对这一问题的解答可以从库恩关于"范式"与"常规科学"的区分中得到启示。瑞泽尔认为，范式是一套基础性的知识体系，不能将任何理论都贴上范式的标签，即"理论是不等于范式的"⑤。简言之，范式是一个学科领域建立的基础语言和理论根基，而常规科学则是在这一范式基础

① 〔美〕托马斯·库恩. (2012). 科学革命的结构（第四版）. 金吾伦, 胡新和译. 北京: 北京大学出版社（p. 9）.

② Craig, R. T. (1999). Communication theory as a field. *Communication Theory*, 9 (2), 119-161.

③ 〔美〕斯蒂芬·李特约翰. (2004). 人类传播理论（第七版）. 史安斌译. 北京: 清华大学出版社（p. 14）.

④ 〔美〕斯蒂芬·李特约翰. (2004). 人类传播理论（第七版）. 史安斌译. 北京: 清华大学出版社（p. 15）.

⑤ Ritzer, G. (1975). Sociology: A multiple paradigm science. *The American Sociologist*, 10 (3), 156-167, p. 157.

之上开展的理论研究。库恩指出,范式重构了科学家的共同体意识:"以共同范式为基础进行研究的人,都承诺同样的规则和标准从事科学实践。科学实践所产生的这种承诺和明显的一致是常规科学的先决条件,亦即一个特定研究传统的发生与延续的先决条件。"① 因此,如果范式是一个学科建立的元语言,常规科学就是穿行于范式之中的理论话语。常规科学一般不会在范式问题上产生争议,大多会沿着范式所铺设的逻辑路径开启永不停息的理论探索工程。

二、理论范式的确立:理论演绎和理论归纳

相对于理论范式较为成熟的语言研究,视觉研究目前依然是一个探索性的、发展中的新兴领域。② 任何新兴领域的发展都不可避免地面临"方法论自觉"的困扰,即缺少比较系统的理论范式。如何确立视觉研究的学术范式?我们只能从"视觉"及其对应的"视觉问题"那里寻找突破。实际上,任何一个新兴学术领域的出现,都一方面脱胎于传统的学科领域或学术传统,另一方面对原有的学术传统发起挑战,提出了新的研究对象、研究视角和研究问题。相应地,视觉研究的理论建构可以沿着两种认识路径展开:一是立足语言研究的某些既定的学术范式,考察其回应视觉符号/文本的适用性与合理性问题;二是立足视觉符号不同于其他符号形式(如语言)的独特性,聚焦于视觉实践本身的运行逻辑和规律,以形成视觉议题研究的相对独特的理论范式。简言之,前者对应的是理论演绎,强调对已有理论范式的挪用;后者对应的是理论归纳,意味着提出一套全新的理论框架与诠释体系。由此可见,新兴学科领域的理论建设必然要面对一系列新的研究对象和学术问题,而理论演绎和理论归纳构成了理论话语研究的"两条河流"。就视觉修辞学而言,索尼娅·K. 福斯(Sonja K. Foss)给出了类似的理论建设路径:一是演绎探索(deductive exploration),强调对原有语言修辞理论在视觉语境

① 〔美〕托马斯·库恩. (2012). 科学革命的结构(第四版). 金吾伦, 胡新和译. 北京: 北京大学出版社 (p. 10).

② Barnhurst, K. G., Vari, M., & Rodríguez, Í. (2004). Mapping visual studies in communication. *Journal of Communication*, 54 (4), 616-644.

下的发展和批判研究；二是归纳应用（inductive application），强调立足既定的具体视觉实践，提炼出属于视觉修辞自身的独特理论。①

尽管理论演绎和理论归纳是新兴学科领域的两种理论研究路径，但相对于理论归纳而言，理论演绎是一种原生性的、本体性的、基础性的理论建设路径，它揭示了一个学科领域的范式之源，并在范式维度上确立了新兴领域的学科身份。对于新兴的学科领域而言，范式往往来自那些成熟的学术传统，并沿着这些传统重构了一个学科的想象方式和理解框架。克雷格之所以将修辞学、符号学、现象学、控制论、社会心理学、社会文化学、批判理论视为传播学研究的七大传统②，也是因为考虑到，这些学术资源提供了一种把握传播学运作规律的根本性认识框架，即具有建构传播学"思想之窗"的范式意义。如果说语言和图像是两种基本的符号形式，那么确立视觉研究的学科合法性问题一方面源于对研究对象的拓展与延伸——从语言到图像——带来的学科认识结果，即图像研究提出了不同于语言研究的新框架、新问题和新挑战，由此呼唤新的理论范式的出场；另一方面源于"图像的崛起"引发的普遍而深刻的视觉性（visuality）问题。例如，视觉修辞学兴起的直接原因是研究对象从语言文本拓展到视觉文本，这对传统的基于语言分析的修辞学范式提出了挑战，并积极呼唤一种全新的修辞学知识体系。而新修辞学（new rhetoric）将一切"象征行动"（symbolic action）都纳入修辞学的研究视域③，导致了"实物修辞"（material rhetoric）的出现。而图像，作为一种典型的象征形式与实物形态，最终将视觉修辞推向了一个合法的修辞学命题。④ 福斯将理论演绎视为一种非常重要的视觉修辞理论建构取向，其潜在的逻辑假设是：尽管研究对象从语言文本拓展到视觉文本，但视觉修辞的学

① Foss, S. K. (2005). Theory of visual rhetoric. In K. Smith, Sandra Moriarty, Gretchen Barbatsis, and Keith Kenney (Eds.), *Handbook of visual communication*: *Theory*, *methods*, *and media* (pp. 141-152). Mahwah, NJ.: Erlbaum.

② Craig, R. T. (1999). Communication theory as a field. *Communication Theory*, 9 (2), 119-161.

③ Burke, K. (1966). *Language as symbolic action*: *Essays on life*, *literature*, *and method*. Berkeley, CA.: University of California Press, p. 44-45.

④ Olson, L. C. (2007). Intellectual and conceptual resources for visual rhetoric: A re-examination of scholarship since 1950. *The Review of Communication*, 7 (1), 1-20.

科身份还是修辞学。

由此可见，新兴学科领域往往共享了一些基础性的学术传统，但同时对既定学术传统的对象、边界和视域提出了更大的挑战。理论演绎确立了新兴研究领域的理论根基，理论归纳则是对学科"枝叶"与"细节"的完善、补充和延伸。相对于理论归纳，理论演绎不仅揭示了视觉研究的学术传统，同时是对其学科身份的确认与论证。需要特别强调的是，尽管理论演绎是视觉修辞学基础性的理论建设路径，但理论归纳的作用与功能同样不容忽视，前者涉及视觉修辞的主体学科身份问题，后者则涉及视觉修辞的特性认识与话语创新问题，而这直接指向对"视觉性的持续关注"[1]。因此，当我们尝试在一个更大的范式层面来把握视觉研究的理论资源时，一种基础性的理论建设路径就是沿着理论演绎的学术路径，从那些相对成熟的经典范式中汲取理论话语，并在此基础上憧憬一种可能的新的理论范式。

第二节　视觉议题研究的代表性学术范式

范式建立在一定的学术传统之上，而学术传统的逻辑形式就是范式。一个学科并非只有一种范式，有时候存在多种范式。库恩指出："理论要作为一种范式被接受，它必须优于它的竞争对手，但它不需要，而且事实上也绝不可能解释它所面临的所有事实。"[2] 瑞泽尔认为，社会学是一门由多重范式（multiple paradigm）构成的学科，具体包括社会事实范式、社会定义范式、社会行动范式。[3] 虽然这三种范式之间存在一定的竞争关系，但未来的发展趋势则是走向融合。换言之，范式之间的对话与重组赋予了社会学一种新的认识视域。显然，作为一个跨学科议题，视觉研究同样存在多种学术范式，这是由视觉研究在整个学术史上的不同学术传统决定的。

[1] Finnegan, C. A. (2004). Review essay: Visual studies and visual rhetoric. *Quarterly Journal of Speech*, 90 (2), 234-246.

[2] 〔美〕托马斯·库恩. (2012). 科学革命的结构（第四版）. 金吾伦, 胡新和译. 北京：北京大学出版社 (p.16).

[3] Ritzer, G. (1975). Sociology: A multiple paradigm science. *The American Sociologist*, 10 (3), 156-167.

一、跨学科学术传统下的图像意义问题

如何确立视觉研究的学术范式？首先我们需要回到"视觉"这一研究对象问题上。视觉研究的标志性文本形态是图像，而图像本身是一种符号形态，因此我们不妨立足于符号或文本的认识论基础，从符号/文本维度探寻图像议题研究的学理依据。从符号/文本研究的学术传统中汲取理论资源，并在此基础上形成、拓展和完善视觉研究的学术范式，则成为在理论演绎维度上视觉理论建构的重要路径。在图像议题研究的诸多学术传统中，"意义"是一个有待"破译"的永恒话题，而不同的学术传统给出了不同的"意义的观念"，相应地形成了不同的"意义问题"。对符号/文本的意义研究存在不同的学科视域，相应地形成了不同的学术传统——修辞学、符号学、心理学、图像学、语用学、语义学、形态学、风格学、社会史、文化研究、哲学。

具体来说，修辞学传统所关注的意义问题实际上发生在特定的传播结构与实践情境中，因此修辞学传统主要关注意义的规则、使用与作用效果问题；符号学传统旨在从符号对象的形式与结构层面探寻一种通往符码表征的指涉关系和意义结构——无论是菲尔迪南·德·索绪尔（Ferdinand de Saussure）意义上的二元指涉结构，还是查尔斯·桑德斯·皮尔斯（Charles Sanders Peirce）意义上的三元指涉结构；心理学传统旨在探寻感知对象的心理认知机制与过程，最终呈现的是一种经由语言思维或视觉思维而形成的个体认知层面的意义；图像学传统立足图像志的理论框架，旨在探讨视觉对象的文本意义以及视觉文化与文化发展之间的关系；语用学传统主要聚焦于符号与解释者的关系，探讨符号在既定情境中的用法和效果，其所关注的意义并非一般语言学层面的意义，而是符号对象在一定语境中使用时所呈现出的意义；语义学传统不涉及具体的符号使用和言语行动，无论结构主义层面的语义学还是生成语言学层面的语义学，都关注语义系统的语言意义；形态学传统和风格学传统都源自艺术学的美学范畴，强调不同的形式与风格对应的不同的艺术性问题和美学意义；社会史传统旨在将文本对象置于特定的历史结构中，探寻文本的表现意义及其与历史的互动关系；文化研究传统旨在批判性地揭示文化现象与意识形态、种族、阶级和性别等议题之间的关联意

义;哲学传统强调回到事物认识的元知识与元理学层面,试图回应符号/文本存在的本体论意义。

二、视觉研究范式与图像的认识论

沿着理论演绎的认识路径,以上十一种学术传统确立了视觉议题研究的代表性学术范式——视觉修辞学、视觉符号学、视觉心理学、视觉阐释学、视觉语用学、视觉语义学、视觉形态学、视觉风格学、视觉社会史、视觉文化研究、图像哲学。每一种研究范式都立足既定的学术传统,并在相应的学术传统基础上形成了一种理解图像的认识论(见表1.1)。

表1.1 视觉议题研究的代表性学术范式

研究范式	学术传统	代表性成果
视觉修辞学	修辞学传统	罗兰·巴特《图像的修辞》
视觉符号学	符号学传统	费尔南德·圣-马丁《视觉语言符号学》
视觉心理学	心理学传统	鲁道夫·阿恩海姆《视觉思维》
视觉阐释学	图像学传统	欧文·潘诺夫斯基《图像学研究》
视觉语用学	语用学传统	马特奥·斯托凯帝等《图像用途》
视觉语义学	语义学传统	罗伯特·霍恩《视觉语言》
视觉形态学	形态学传统	杜安·普雷布尔等《视觉艺术形态》
视觉风格学	风格学传统	海因里希·沃尔夫林《艺术风格学》
视觉社会史	社会史传统	彼得·伯克《图像证史》
视觉文化研究	文化研究传统	约翰·伯格《观看之道》
图像哲学	哲学传统	威廉·J. T. 米歇尔《图像理论》

视觉修辞学立足修辞学传统,核心探讨视觉话语建构的劝说意义与修辞策略,代表性成果是罗兰·巴特(Roland Barthes)的《图像的修辞》[1];视觉符号学(visual semiology)立足符号学传统,主要探讨图像意义生成的符号结构,代表性成果是费尔南德·圣-马丁(Fernande Saint-Martin)的《视觉

[1] Barthes, R. (1964/2004). Rhetoric of the image. In C. Handa (Ed.), *Visual rhetoric in a visual world: A critical sourcebook* (pp. 152-163). New York: Bedford/St. Martin's.

语言符号学》①；视觉心理学（visual psychology）立足心理学传统，主要探讨视觉思维的心理运作机制，代表性成果是鲁道夫·阿恩海姆（Rudolf Arnheim）的《视觉思维》②；视觉阐释学（visual hermeneutics）立足图像学传统，主要强调图像形式、图像话语、图像文化三个层面的意义系统，代表性成果是瓦尔堡学派的欧文·潘诺夫斯基（Erwin Panofsky）的《图像学研究》③；视觉语用学（visual pragmatics）立足语用学传统，主要关注图像符号在特定语境中的使用方式和效果，代表性成果是马特奥·斯托凯帝（Matteo Stocchetti）和卡丁·库库宁（Karin Kukkonen）的《图像用途》④；视觉语义学（visual semantics）立足语义学传统，主要探讨图像文本的视觉语法和构成规则，代表性成果是罗伯特·E. 霍恩（Robert E. Horn）的《视觉语言》⑤；视觉形态学（visual morphology）立足形态学传统，主要探讨不同视觉对象深层的形式美学，代表性成果是杜安·普雷布尔（Duane Preble）等学者的《视觉艺术形态》⑥；视觉风格学（visual stylistics）立足风格学传统，主要探讨不同视觉风格的美学内涵与历史过程，代表性成果是海因里希·沃尔夫林（Heinrich Wolfflin）的《艺术风格学》⑦；视觉社会史（visual history）立足社会史传统，主要探讨图像符号的史料内涵及其与历史的互动关系，代表性成果是彼得·伯克（Peter Burke）的《图像证史》⑧；视觉文化研究（visual culture studies）立足文化研究传统，主要探讨图像表征及其文本实践的意识形态话语和权力机制，代表性成果是约翰·伯格（John Berge）的《观看之道》⑨；

① Saint-Martin, F. (1990). *Semiotics of visual language*. Bloomington, IN.: Indiana University Press.

② Arnheim, R. (1969). *Visual thinking*. Berkeley, CA.: University of California Press.

③ Panofsky, E. (1939). *Studies in iconology*. New York: Oxford University Press.

④ Stocchetti, M., & Kukkonen, K. (Eds.). (2011). *Images in use: Towards the critical analysis of visual communication* (Vol. 44). Amsterdam, NL.: John Benjamins Publishing.

⑤ Horn, R. E. (1998). *Visual language*. Bainbridge Island, WA.: MacroVU, Inc..

⑥ Preble, D., Preble, S., & Frank, P. (2002). *Prebles' artforms: An introduction to the visual arts*. NJ.: Prentice Hall.

⑦ Wolfflin, H. (1958). *The sense of form in art*. Trans. A. Muehsam and N. Shatan. New York: Chelsea Pub. Co.

⑧ Burke, P. (2001). *Eyewitnessing: The uses of images as historical evidence*. New York: Cornell University Press.

⑨ Berger, J. (1972). *Ways of seeing*. Harmondsworth, U.K.: Penguin.

图像哲学（visual philosophy）立足现象学、阐释学、马克思主义等哲学传统，核心探讨是图像文本及其表征的本体论内涵，代表性成果是威廉·J. T. 米歇尔的《图像理论》①。

　　纵观上述视觉议题研究的代表性学术范式，它们赋予了图像研究不同的认识框架。尽管每一种学术范式都立足相应的研究传统，而且具有明显的学科边界和不同的问题域，但不同的研究范式之间具有一定的关联基础。上述十一种视觉研究范式的出场并非处于一种共时结构，而是存在明显的演进过程，其理论话语本身的完善程度也是不同的。相对于其他视觉研究范式，图像哲学范式是一种古老的学术传统，它贯穿"语图之争"的整段历史"恩怨"，从柏拉图主义对作为"理念的摹本"或"摹本的摹本"的艺术图像的彻底否定②，到让-弗朗索瓦·利奥塔（Jean-François Lyotard）发起"对眼的捍卫"的感觉主义运动③，它对图像与事物本体之间的关系发出了无尽的哲学追问。与此同时，不同的视觉研究范式之间存在一定的竞争结构，但它们并非严格意义上的更替关系，而是存在积极的互动结构。例如，视觉风格学和视觉形态学是从美学这一基础性的元话语维度出发而形成的不同研究范式；视觉修辞学虽然强调文本实践的修辞结构，但修辞结构分析同样存在一个"符号之维"，如罗兰·巴特在《图像的修辞》中开辟的视觉修辞分析结构，即直接意指与含蓄意指，实际上是沿用了符号学的分析方法。

　　任何符号系统都存在修辞学的认识维度，视觉图像同样可以在修辞学意义上进行研究。④ 本节主要聚焦于视觉修辞学范式，旨在提出一种公认的理解视觉修辞的知识模型，即真正回答"何为视觉修辞"这一基础性的理论范式命题。按照李特约翰的观点，当一个学科存在多种学术范式时，"除了罗列出这些现实和差异之处，更重要的是应当对这些理论流派在哪些方面、

① Mitchell, W. J. T. (1994). *Picture theory: Essays on visual and verbal representation*. Chicago, IL: University of Chicago Press.
② 〔古希腊〕柏拉图. (1986). 理想国. 郭斌和，张竹明译. 北京：商务印书馆 (p. 390).
③ 〔法〕让-弗朗索瓦·利奥塔. (2012). 话语，图形. 谢晶译. 上海：上海人民出版社 (p. 3).
④ Foss, S. K. (1986). Ambiguity as persuasion: The Vietnam Veterans Memorial. *Communication Quarterly*, 34 (3), 326-340.

以何种方式交汇和碰撞达成共识"①。可见，要把握视觉修辞学范式的内涵，并不能将其"悬置"起来研究，而是要将视觉修辞学范式与其他视觉研究范式"并置"，通过一系列自反性的综合比较研究来揭示它们"在哪些方面、以何种方式交汇和碰撞"。基于此，本节将视觉修辞学范式置于与其他学术范式的比照视野，试图厘清视觉修辞学不同于其他学术范式的特征与内涵。我们之所以关注视觉修辞学范式而非其他范式，主要是基于以下两方面的考虑。

第一，视觉修辞学是一个新兴研究领域，要将其上升为一种公认的范式，我们依然需要在一些关键性的理论问题上进行澄清和探讨。莱斯特·C. 奥尔森（Lester C. Olson）通过梳理 20 世纪 50 年代以来的视觉修辞文献，遗憾地表达了视觉修辞研究所面临的主要理论困境：大量的研究主要停留在个案分析层面，缺少对视觉修辞核心问题域的理论剖析，甚至目前还没有出现真正意义上的视觉修辞理论专著。② 可见，纵观视觉研究的诸多范式，视觉修辞学范式是其中的薄弱环节，因此需要更为细致的理论梳理。只有真正明确视觉修辞学范式的内涵和要义，我们才能真正确立后续的"常规科学"研究的思考方向与具体的着力点。

第二，从古希腊时期的亚里士多德开始，修辞学的观念发生着一定的变化：从传统修辞学的"劝服观"到新修辞学的"认同观"，再到当前备受关注的"生存观"。③ 我们迫切需要回答的问题是：如何理解人在图像以及修辞维度上的存在方式？这对视觉修辞研究提出了新的理论挑战。库恩提出的"科学革命"，旨在强调"一种范式通过革命向另一种范式的过渡"，这一过程是"成熟科学通常的发展模式"。④ 因此，视觉修辞学范式研究需要综合

① 〔美〕斯蒂芬·李特约翰. (2004). 人类传播理论（第七版）. 史安斌译. 北京：清华大学出版社（p. 14）.

② Olson, L. C. (2007). Intellectual and conceptual resources for visual rhetoric: A re-examination of scholarship since 1950. *The Review of Communication*, 7（1），1-20, p. 14.

③ 刘涛. (2018). 视觉修辞何为？——视觉议题研究的三种"修辞观". 中国地质大学学报（社会科学版），2，155-165.

④ 〔美〕托马斯·库恩. (2012). 科学革命的结构（第四版）. 金吾伦，胡新和译. 北京：北京大学出版社（p. 11）.

三种"修辞观"所铺设的知识脉络,如此才能科学地把握视觉研究的修辞学传统和方法。

第三节 视觉修辞学范式:认识论与问题域

尽管视觉修辞是一个跨学科领域,但其学术传统是修辞学。要把握视觉修辞学范式的特征与内涵,首先需要明确范式所包含的"知识构件",即什么样的知识体系才能被称为范式。无论是库恩将自然科学的范式理解为"定律、理论、应用和仪器"等知识单元[1],还是瑞泽尔将社会科学的范式界定为"范例、研究对象、理论、研究方法和工具"等内容[2],他们都强调在理论、方法和实践三个维度上探讨范式对于一个学科的整体性认识论意义。如果立足范式在学科维度上的认识论功能,我们便不难发现,肯尼思·贝利关于范式的定义具有普遍的意义。贝利指出,范式的两大基本构成部分是概念和假定。[3] 例如,马克思主义范式建立在"阶级""阶级觉悟""生产资料""剩余劳动力""剥削""辩证法"之类的概念基础之上[4],并且在这些概念网络所铺设的知识系统中形成了一扇观看世界的"思想之窗"。贝利将范式定义为概念和假定的组合,其中概念强调学科体系中的核心认识构件,假定则指向一个学科的核心问题。由此可见,要理解视觉修辞学范式的内涵,客观上需要回答这样一个问题——视觉修辞学对于视觉研究的对象、理论、概念、方法、范例、假设等提出了哪些总体性的认知问题?基于此,本节主要观点是,视觉修辞学范式的内涵研究需要综合考虑视觉研究的诸多学术范式,在总体性的对比视野中明确视觉修辞学不同于其他范式的问题域。

如何确立视觉修辞学的问题域?本节主要立足以下三个基本的学术视域:一是立足修辞学的学科传统,从修辞学的理论脉络中提出视觉修辞的本

[1] 〔美〕托马斯·库恩. (2012). 科学革命的结构(第四版). 金吾伦,胡新和译. 北京:北京大学出版社(p.9).

[2] Ritzer, G. (1975). Sociology: A multiple paradigm science. *The American Sociologist*, 10 (3), 156-167, p.157.

[3] 〔美〕肯尼思·贝利. (1986). 现代社会研究方法. 许真译. 上海:上海人民出版社(p.31).

[4] 〔美〕肯尼思·贝利. (1986). 现代社会研究方法. 许真译. 上海:上海人民出版社(p.33).

体问题；二是立足视觉修辞的学术史，从学术发展的学科关系和知识地图中提炼出视觉修辞的核心问题；三是立足视觉修辞与其他视觉研究范式的对比视野，从诸多研究范式的比较关系中发现视觉修辞学范式的独特问题。具体来说，第一，就视觉修辞的本体问题而言，修辞学传统强调修辞对象的使用与评估，一方面关注文本实践维度的"修辞策略问题"，另一方面关注"符号行动"维度的"修辞效果问题"；第二，就视觉修辞的核心问题而言，视觉修辞实践具有传播特性，其实践本质是传播实践、学术起源是传播场域，因而视觉修辞的核心问题是"发生场域"维度的"修辞传播问题"；第三，就视觉修辞的独特问题而言，视觉修辞不同于其他视觉研究范式的独特性体现为在"意义机制"上的"修辞语言问题"和在"批评模式"上的"修辞批评问题"。基于此，我们可以将视觉修辞的问题域概括为五个方面：修辞策略问题、修辞效果问题、修辞传播问题、修辞语言问题和修辞批评问题（见图1.1）。

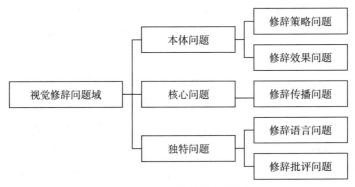

图1.1 视觉修辞的问题域

在视觉研究的诸多学术范式中，视觉修辞的五大问题域，即修辞策略问题、修辞效果问题、修辞传播问题、修辞语言问题和修辞批评问题，分别对应视觉议题研究的五个认识维度，即文本实践、符号行动、发生场域、意义机制和批评模式。这五大认识维度不仅勾勒出视觉修辞不同于其他视觉研究范式的独特内涵，同时提供了一个探讨视觉修辞学范式的认识框架和理论模型，即可以从文本实践、符号行动、发生场域、意义机制和批评模式五个理论维度切入，相对系统地把握"何为视觉修辞"这一基础性的理论范式命题。换言之，相对于其他的视觉研究范式，视觉修辞在文本实践、符号行

动、发生场域、意义机制和批评模式上都表现出了自己独特的问题意识。基于此,本节将从这五个认识维度尝试把握视觉修辞相对独特的问题域。为了避免对视觉修辞学范式与其他视觉研究范式的比较陷入泛泛而谈,同时考虑到视觉修辞学与视觉符号学的学科边界相对比较模糊且具有诸多共通之处[1],本节将侧重以视觉符号学作为参照坐标,兼顾它与其他视觉研究范式的总体比较,以期勾勒视觉修辞学范式的整合轮廓、阐释其理论内涵。

一、文本实践:视觉修辞的文本生产

修辞实践具有一个类似传播实践的结构与过程:修辞主体—动机—语言或其他符号—编码—传输—交际对象—解码—修辞效果。[2] 由于修辞既是一种符号表达,又是一种应用手段,因此修辞实践必须诉诸特定的修辞对象或修辞文本。换言之,修辞实践强调的劝服过程、对话过程或沟通过程都建立在特定的文本生产基础之上。离开修辞文本的生产,修辞意图将失去符号载体,修辞效果也就无从谈起。可见,文本生产是修辞实践中非常重要的一个环节,这也是为什么视觉修辞特别强调对视觉文本的策略性使用与对视觉话语的策略性建构。[3]

相比较而言,视觉符号学主要是在视觉形式维度上思考符号文本的意义问题,面对的是既定的符号形式或符号问题,关注的是符号意义的表征与结构问题。换言之,符号本身是如何被生产出来的问题并非视觉符号学的关注重点。相反,视觉修辞不仅强调作为符号行动的认识论问题,也强调通往修辞效果的实践论问题,因而特别重视策略性的文本生产实践。视觉修辞所强调的文本生产主要包含两方面的修辞问题:一是视觉话语建构层面的视觉编码问题,二是视觉修辞实践层面的视觉文本生产问题。当文本生产被推向视觉修辞的本体问题维度时,修辞策略问题就成为视觉研究不能回避的中心命题。当前的视觉话语生产实践之所以关注视觉文本的策略性生产与视觉话语

[1] Foss, S. K. (1994). A rhetorical schema for the evaluation of visual imagery. *Communication Studies*, 45 (3-4), 213-224.
[2] 陈汝东. (2011). 新兴修辞传播学理论. 北京:北京大学出版社 (p.6).
[3] 刘涛. (2017). 媒介·空间·事件:观看的"语法"与视觉修辞方法. 南京社会科学, 9, 100-109 (p.101).

的策略性建构，主要是因为其理论依据源自修辞学传统中的修辞策略问题。

二、符号行动：视觉修辞的修辞效果

修辞策略是视觉修辞学范式的本体问题，旨在回应视觉研究的修辞效果。自20世纪60年代的"语言学转向"以来，"言语行动"成为一个非常重要的修辞学问题。而新修辞学则将修辞对象从语言拓展到包括视觉符号在内的一切非语言符号，进而在符号本身的象征实践中考察修辞问题。相应地，视觉实践被认为是社会建构意义上的一种符号行动或象征行动。尽管视觉符号学、视觉语用学、视觉形态学、视觉社会史、视觉文化研究都关注视觉对象的符号行动，但视觉修辞延续了修辞学最基本的"功能观"，除了关注符号行动的作用机制，更关注符号行动的修辞效果，即视觉实践是否能够影响受众以及如何影响受众的问题。

尽管符号学和修辞学都关注"意义是如何在符号系统中构建的"[1]，但符号学却在意义的判断与评价方面显得无能为力，即符号学并不真正关心修辞效果问题[2]。亚瑟·A.伯格（Arthur A. Berger）给出了一个恰当的比喻："符号学仅仅关注认知的意义与模型，但对符号本身的质量问题与艺术问题却无能为力。这就好比一个人可以根据食材的质量来判断食物，但却并不关心食物是如何做出来的以及食物的口味如何。"[3] 正因为对修辞效果的特别关注，视觉修辞在方法论上呈现出不同于视觉符号学的研究方法和操作理念。一种视觉实践是否能产生修辞效果，是何种修辞效果？如何对修辞效果进行测量和评价？这些都是视觉修辞需要研究的问题。当前视觉修辞效果研究的主要思路是从实证和经验意义上探寻视觉符号的实践方式。

三、发生场域：视觉修辞的传播语境

视觉修辞在学科建制上与传播学颇有渊源。1968年，詹姆斯·C.麦克

[1] Foss, S. K. (1994). A rhetorical schema for the evaluation of visual imagery. *Communication Studies*, 45 (3-4), 213-224, p.214.

[2] Sillars, M. O. (1991). *Messages, meanings, and culture: Approaches to communication criticism*. New York: Harper Collins Publishers, p.126.

[3] Berger, A. A. (1991). *Media analysis techniques* (rev. ed.). Newbury Park, CA.: Sage, p.27.

罗斯基（James C. McCroskey）在《修辞传播学导论》一书中指出，修辞和传播在学术源流上关系密切，具有积极的对话基础和实践逻辑。① 简言之，传播活动所关注的意义与话语问题不仅是在修辞维度上的编织和实践，也是可以通过修辞的方法来认识和把握的。关于这一问题的学理探讨直接推动了修辞传播学或传播修辞学的兴起。纵观20世纪60年代以来视觉修辞的学术史发展脉络可见，视觉修辞的问题语境来自传播学，其修辞议题也来自传播学，并随着传播实践的发展而成为一个新兴的学科领域。只有深入考察视觉修辞的学术史，我们才能真正理解视觉修辞和传播学之间的学理渊源。如本书绪论部分所述，视觉修辞的学术起源存在三次标志性的学术事件：一是新修辞学的兴起，解决了突破性的理论问题；二是视觉传播的兴起，创设了标志性的修辞议题；三是学术机构的兴起，产生了关键性的研究转向。就视觉修辞议题而言，作为视觉修辞对象的摄影、漫画、广告、电影、电视等视觉文本均来自大众媒介场域，并且在视觉传播的"问题驱动"下进入修辞学的对象视野。

　　20世纪60年代以来，传播技术的发展进一步推动了视觉文化的兴起。视觉传播研究的一个重要问题就是考察视觉对象的传播效果，而传播效果要追溯到视觉文本的修辞语言和意义生成问题：视觉产品是如何生产的？文本系统的编码机制是什么？如何理解文本运作的视觉语言？是否存在视觉叙事的语法问题？如何评价视觉产品的传播效果？这些问题无疑是在传播学的学科语境和实践场域提出来的传播学问题，但同时涉及面向视觉对象的修辞学问题。因此，视觉传播实践为视觉修辞研究提供了一个标志性的修辞议题。视觉传播实践的一个必然后果就是视觉文化产品的生产与传播，尤其是如摄影、漫画、广告、电影、电视等视觉化媒介形态在全社会范围内的普遍渗透。甘瑟·克雷斯（Gunther Kress）和西奥·凡勒文（Theo van Leeuwen）在谈及视觉修辞的语法问题时，直接将其划入传播学学科下的视觉传播领域，认为视觉语法研究的目的就是"为视觉传播提供一个更具有理解力的理

① McCroskey, J. C. (1968). *An introduction to rhetorical communication: The theory and practice of public speaking*. Englewood Cliffs, NJ.: Prentice-Hall.

论"①。由此可见，视觉修辞学虽然在学术传统上来源于修辞学，但其作为一个"研究问题"则发端于传播学，其核心的问题语境来源于传播学学科下的视觉传播研究。

四、意义机制：视觉修辞的修辞结构

修辞语言是视觉修辞范式中的独特问题，旨在回应视觉研究的意义机制。对意义问题的永恒关注是所有视觉研究范式的共同命题。不同于视觉研究的其他学术传统，修辞学传统强调在修辞语言维度上把握意义的生产方式。符号学者马塞尔·达内西（Marcel Danesi）认为，视觉修辞所关注的修辞意义主要来源于视觉语言与构成层面的一个装置系统——修辞结构（rhetorical structure）。按照达内西的观点："视觉修辞的意义并不是存在于图像符号的表层指涉体系中，而是驻扎在图像符号深层的'修辞结构'之中，也就是隐喻（metaphor）和暗指（allusion）等修辞形式所激活的一个认知-联想机制（cognitive-associative processes）之中。"②按照修辞学的学术传统，修辞结构对应的是一系列"辞格"问题，而辞格恰恰解释了意义的存在结构与生产方式。视觉修辞学范式之所以关注图像符号的修辞结构，是因为它预设了这样一个潜在的逻辑假定：修辞结构意味着一个符码汇编系统，视觉符号的含蓄意指恰恰以某种"伪装"的编码形式存在于特定的修辞结构之中。这里的修辞结构实际上并非一个抽象的事物，而是对应隐喻、转喻、越位（catachresis）、反讽、寓言、象征等辞格性质的意义装置。当前视觉修辞研究中的隐喻论、转喻论、语境论、语图论、意象论等理论话语，主体上都关注视觉分析的修辞结构，也就是从隐喻、转喻、语境、语图、意象等具体的修辞维度切入来把握图像意义的生产机制。

正如贝利将范式理解为"概念和假定的组合"③一样，"修辞结构"是视觉修辞学范式的核心概念之一。视觉符号学和视觉修辞学在图像的意义问

① Kress, G., & van Leeuwen, T. (1996). *Reading images: The grammar of visual design*. London, UK: Routledge, p. Ⅶ.
② Danesi, M. (2017). Visual rhetoric and semiotic. *Communication*. Oxford Research Encyclopedias (online), para. 1.
③ 〔美〕肯尼思·贝利. (1986). 现代社会研究方法. 许真译. 上海：上海人民出版社 (p. 31).

题上具有诸多可对话之处，但二者的根本区别在于对意义生产的装置系统的不同认识：视觉符号学强调从对象化的符号形式中发现意义，而视觉修辞关注的是意义的规则，也就是修辞结构，强调通过使用意义规则来达到既定的修辞目的。相应地，探究图像符号中的隐喻、转喻、越位、反讽、寓言等修辞结构的存在形式与工作原理，构成了视觉修辞意义机制研究的主体内容和基本方法。作为一种方法论，视觉修辞学范式强调对视觉文本的修辞结构进行解码处理，使得其中的那些被编码的暗指意义能够在修辞语言维度上显现出来。简言之，视觉修辞方法强调对"视觉形式"的识别与分析，以挖掘出潜藏于修辞结构中的意义规则。

五、批评模式：视觉修辞的修辞批评

所谓批评，强调的是一种评价和分析行为。[①] 视觉议题研究存在多种批评模式，它们在批评的传统、路径和方法上存在明显的差异。区别于视觉符号学、视觉阐释学、视觉形态学、视觉风格学、视觉社会史、视觉文化研究的批评模式，视觉修辞给出了明显不同的对视觉对象和实践的评价和分析路径。福斯在《修辞批评：探索与实践》中对修辞批评的定义为："修辞批评是一种质化的研究方法，以系统地考察象征行动和语篇文本，其目的是解释和理解修辞过程。"[②]

基思·肯尼（Keith Kenny）与琳达·M. 斯科特（Linda M. Scott）通过系统的文献梳理，将视觉修辞批评概括为三种批评模式："经典式"（classical）、"伯克式"（Burkeian）和"批判式"（critical）。[③] 具体来说，经典式修辞批评主要围绕古希腊的修辞思想代表作《献给赫伦尼厄斯的修辞学》（又称《古罗马修辞手册》）中所提出的五大经典修辞学命题（"五艺说"），分别从论据的建构（发明）、材料的安排（谋篇）、语言的选择（文体）、讲演的技巧

[①] Brockriede, W. (1974). Rhetorical criticism as argument. *Quarterly Journal of Speech*, 60 (2), 165-174.

[②] Foss, S. (2004). *Rhetorical criticism: Exploration and practice* (3rd ed.). Long Grove, IL: Waveland Press, p. 6.

[③] Keith, K., & Scott, L. M. (2003). A review of the visual rhetoric literature. In Linda M. Scott and Rajeev Batra (Eds.), *Persuasive imagery: A Consumer response perspective* (pp. 17-56). Mahwah, NJ: Erlbaum.

(发表)和信息的保存(记忆)五个维度进行视觉修辞研究①;伯克式修辞批评主要借鉴新修辞学的修辞批评思想,强调对包括视觉文本在内的象征行动的视觉修辞研究;批判式修辞批评是指以一种反思性的方式审视修辞实践,揭示社会权力结构及其在修辞学意义上的生产逻辑,而"意识形态"是其中一个关键性的分析概念。

在以上五种认知视域中,视觉修辞学都呈现出了不同于其他视觉研究范式的问题意识。如果范式被简单地概括为贝利所说的"概念和假定的组合"②,那么视觉修辞学范式的核心概念就包括"修辞结构""修辞策略""修辞效果""修辞传播""修辞语言""修辞批评""修辞行动""修辞实践""修辞哲学""修辞方法";核心假定就体现为以下五个至关重要的视觉研究问题:(1)图像如何以修辞的方式作用于观看者?(2)视觉符号如何在修辞维度上编织图像的意义世界?(3)如何通过修辞学方法认识和把握视觉文本、视觉话语和视觉实践?(4)如何沿着修辞学认识论和方法论来把握当前视觉文化时代普遍蔓延的视觉性(visuality)?(5)图像如何创设并决定人在修辞意义上的存在方式?

概括来说,通过对视觉修辞学范式的"本体问题""核心问题"和"独特问题"及其分别对应的理论话语的探讨,我们可以勾勒出视觉修辞不同于其他视觉研究路径的问题域,亦即理解视觉修辞学范式的五种理论视角:第一,在文本实践上,视觉修辞强调文本生产,即通过文本对象的策略性生产达到一定的修辞目的,因此体现为修辞策略问题;第二,在符号行动上,视觉修辞更关注修辞效果,即修辞实践总是与特定的修辞目的联系在一起,因此对应修辞效果问题;第三,在发生场域上,视觉修辞起源于传播语境,而传播场域(尤其是视觉传播)是视觉修辞的核心实践领域,因此表现为修辞传播问题;第四,在意义机制上,视觉修辞强调修辞结构,因此对应修辞语言问题;第五,在批评模式上,视觉修辞强调修辞批评,即强调在修辞批评维度上发现符号实践的权力关系与深层的意识形态话语,因此回应修辞批评问题。

① 〔法〕玛蒂娜·乔丽.(2012).图像分析.怀宇译.天津:天津人民出版社(pp.81-84).
② 〔美〕肯尼思·贝利.(1986).现代社会研究方法.许真译.上海:上海人民出版社(p.31).

第 二 章

语图互文与语图关系研究

美国哲学家查尔斯·桑德斯·皮尔斯（Charles Sanders Peirce）指出，人类思想形成的根本要素是使用符号的能力。语言和图像在人类文明史上的位置是不同的[1]，而且对应不同的认知过程与行为。[2] 当两种元素按照特定的组合逻辑形成一个文本时，它们实际上构成了一种新的叙事关系——语图叙事。本章将在视觉议题研究的总体学科框架中把握语图叙事的原理与方法。在语图叙事体系中，语言和图像以何种方式结合既是一个认知心理问题，也是一个命题论证问题。如何认识语图叙事中的语图关系及其深层意义机制？视觉修辞学无疑提供了一种有效的认识视角和方法。基于此，本章主要回答以下三个问题：第一，语图关系为何是一个视觉修辞问题？第二，如何把握哲学史上的语图关系？第三，视觉修辞视域下语图关系的基本内涵及其互文结构是什么？

第一节　语图关系认知的"修辞之维"

视觉文本的认知心理和命题论证提供了两种基本的视觉修辞认识路径。

[1] Gauker, C. (2011). *Words and images: An essay on the origin of ideas*. Oxford, U.K.: Oxford University Press, pp. 145-162.

[2] Dillard, J. P., & Peck, E. (2000). Affect and persuasion: Emotional responses to public service announcements. *Communication Research*, 27 (4), 461-495.

一方面，从认知心理看，不同的语图关系往往对应不同的信息编码方式，同时在信息加工方式上产生了不同的认知效果，而这体现为修辞学意义上的视觉心理问题；另一方面，从命题论证看，不同的语图关系实际上对应不同的释义结构，相应地在意义生成层面揭示了不同的视觉论证（visual argumentation）方式，而论证（argumentation）又是修辞学传统中的一个经典命题。可见，之所以从视觉修辞学维度认识语图关系，主要是因为考虑到语图叙事中的认知心理和命题论证本质上都涉及修辞问题。

一、视觉心理与语图叙事

语言和图像实际上对应不同的接受心理，且不同的图文组合方式又对应不同的信息加工机制。如何加工图文信息，直接涉及视觉文本的修辞策略与修辞效果问题。在信息的呈现方式上，语言表征只能沿着固定的线性逻辑展开，而图像表征则是在空间维度上延伸的，其基本的信息原理是图解（diagram），即通过图示化的方式回应意义问题。[1] 因此，语言遵循的是时间逻辑，而图像遵循的是空间逻辑。相对于语言文字而言，视觉思维是一种相对低级的信息加工方式。心理学实验发现，人类在前言语阶段的主要思维形式是视觉思维，比如婴儿仅仅局限于对图像信息的加工。[2]

如何理解视觉认知发生的过程？"心理图像"（mental image）成为人们接近大脑工作原理的一种非常重要的视觉材料。美国语言哲学家克里斯托弗·高克（Christopher Gauker）尝试从人类思想起源维度思考语言与图像的关系，认为二者在思想史脉络中是一种互动关系。高克认为，大脑加工图像信息的过程是视觉认知（imagistic cognition），其工作原理主要包括对象跟踪（object tracking）、因果关系的视觉表征（imagistic representation of causation）和感知相似度空间（perceptual similarity spaces）。[3] 随着现代认知神经科学技

[1] Gombrich, E. H. (1982). *The image and the eye: Further studies in the psychology of pictorial representation*. Oxford, UK.: Phaidon Press, p. 150.

[2] Gauker, C. (2011). *Words and images: An essay on the origin of ideas*. Oxford, U.K.: Oxford University Press, pp. 163-183.

[3] Gauker, C. (2011). *Words and images: An essay on the origin of ideas*. Oxford, U.K.: Oxford University Press, p. 145.

术的发展，人们不断创新获取心理图像的技术途径，可以通过对心理图像形式演化轨迹的认识，动态地接近大脑的信息加工过程。理查德·格雷戈里（Richard Gregory）指出，心理图像并不能直接揭示大脑的工作原理，其解释过程依赖更为复杂的脑科学知识。① 科林·布莱克莫尔（Colin Blakemore）研究发现，心理图像所提供的仅仅是一种有关认知活动的"地图"（maps），而这种地图实际上是一种被再次编码过的"地图"，即一种"关于地图的地图"，因此我们只有对心理图像进行科学的层层破译，才能真正把握大脑的工作机制。②

詹姆斯·P. 迪拉德（James P. Dillard）和犹金尼亚·派克（Eugenia Peck）将人脑的工作机制进一步分为两种编译方式：系统性认知机制（systematic processing）和启发性认知机制（heuristic processing）。系统性认知机制强调"对信息的争议性做出整体性的追问、分析与回应"；而启发性认知机制侧重"借助某些便捷的决策法则来构建自身的行为态度"。③ 一般来说，语言文字对应的是系统性认知机制，而图像信息则对应启发性认知机制。由于图像信息的处理过程相对比较快捷，而大脑的认识活动遵循惰性原则，即通过某种快捷和简单的途径来做出选择，因此在语图系统中大脑首先加工的是图像信息，相应地，图像文本往往会第一时间吸引受众的注意力，并产生强大的瞬间认同力量。④ 虽然图像在认知动员中发挥着积极的作用，但人们却很难因为图像而形成一种稳定的认知。⑤ 若要在修辞实践中获得更好的修辞效果，一般需要将符号实践与现实行动结合起来，如此才能在修辞对象那里引

① Gregory, R. L. (1990). How do we interpret images? In C. Blakemore, H. B. Barlow & M. Weston-Smith (Eds.), *Images and understanding: Thoughts about images, ideas about understanding* (pp. 310-330). Cambridge, U. K.: Cambridge University Press.

② Blakemore, C. (1990). Understanding images in the brain. In C. Blakemore, H. B. Barlow & M. Weston-Smith (Eds.), *Images and understanding: Thoughts about images, ideas about understanding* (pp. 257-283). Cambridge, U. K.: Cambridge University Press.

③ Dillard, J. P., & Peck, E. (2000). Affect and persuasion: Emotional responses to public service announcements. *Communication Research*, 27 (4), 461-495, p. 462.

④ 关于图像信息加工的认知模式与原理，详见本书第五章相关论述。

⑤ Grunig, J. E. (1993). Image and substance: From symbolic to behavioral relationships. *Public Relations Review*, 19 (2), 121-139.

发更强烈的认同。霍勒斯·巴洛（Horace Barlow）在《图像与认知》的序言中指出，人们往往沿着两个维度关注图像问题：一是关注图像所反映的外部世界，二是关注人们观看图像之后的认知反应。①

对于多模态的语图文本，大脑是如何同时进行信息编码和加工的？美国心理学家阿伦·帕维奥（Allan Paivio）提出的双重编码理论（dual coding theory，简称 DCT）有效地回答了这一问题。该理论认为，人的认知包括两个彼此平行但又相互关联的子系统，分别是语义系统和表象系统：前者存储和处理语义代码信息，如语言文字；后者存储和处理表象代码信息，如图像、空间、事件、实物等非语言信息。按照帕维奥的双重编码理论，认知过程一般存在三种基本的信息加工机制：一是表征式加工（representational processing），意味着启用语义系统或表象系统，开展语言信息或非语言信息的编码处理；二是联想式加工（associative processing），主要指在语义系统或表象系统内部进行联想，实现同一系统内部语言单元或表象单元的连接与扩散；三是参照式加工（referential processing），强调的是语义系统和表象系统之间的互动过程，最常见的参照式加工机制是通过表象系统来激活语义系统，实现从非语言性编码到语言性编码的转换。② 帕维奥进一步指出，三种加工方式既可以独立运行，也可以表现为一种积极的互动关系。艾伦·G. 格罗斯（Alan G. Gross）基于双重编码理论，发现在当前的媒介文本编码体系中，认知系统中的语义系统和表象系统之间存在显著的互动过程，并在此基础上提出了语图互动理论（theory of verbal-visual interaction）。③

显然，语言和图像之间的编码结构不仅决定了信息的加工方式，同时决定了语图叙事的方式和策略。在既定的传播场域，当一种视觉符号实践开始琢磨文本组织形态上的策略和效果问题时，视觉修辞学便提供了一种极为重

① Barlow, H. (1990). What does the brain see? How does it understand? In C. Blakemore, H. B. Barlow & M. Weston-Smith (Eds.), *Images and understanding: Thoughts about images, ideas about understanding*. Cambridge, UK.: Cambridge University Press, p. 5.

② Paivio, A. (1991). Dual coding theory: Retrospect and current status. *Canadian Journal of Psychology*, 45 (3), 255-287.

③ Gross, A. G. (2009). Toward a theory of verbal-visual interaction: The example of Lavoisier. *Rhetoric Society Quarterly*, 39 (2), 147-169.

要的观照视域。简言之,语言和图像元素以何种方式结合、遵循何种视觉语言进行编码,直接影响了视觉文本认知的接受心理和传播效果。由于视觉文本的表征体系及其深层编码规则被推向了语图叙事的核心位置,而语图关系本质上对应的是视觉修辞问题,因此我们可以在视觉修辞学视域下把握语图关系的本质和内涵。

二、视觉论证与语图叙事

语图关系的逻辑起点可以追溯到玛格丽特·艾弗森(Margaret Iversen)提出的那个经典问题:"图像究竟是一种独立的话语形式,还是仅仅作为话语的附属物存在?"[1] 换言之,图像是否能够脱离语言文字而独立承担起表达话语和承载思想的功能?这一问题涉及传统修辞学极为关注的论证问题。修辞学关注的一个重要问题就是如何赋予论题一定的推演逻辑,围绕这一问题发展而来的修辞理论便是论证理论(argumentation theory)。古希腊修辞学强调的"争议宣认"(issues claim)、"修辞发明"(rhetorical invention)、"谋篇布局"(disposition)等修辞实践实际上已经涉及论证问题。例如,关于古希腊时期的典礼演说、政治演说、诉讼演说三种代表性的修辞活动,亚里士多德分别给出了不同的论证策略——"夸大法最适用于典礼演说。例证法最适用于政治演说。修辞式推论最适用于诉讼演说。"[2] 而在视觉文化语境下,图像是否具有将"命题可视化"的能力?视觉修辞给出了肯定的答案,由此掀动了视觉论证理论的兴起。[3] 大卫·S.伯塞尔(David S. Birdsell)和利奥·格罗尔克(Leo Groarke)在语言论证理论基础上系统地拓展了视觉论证理论,特别强调图像在命题可视化实践中不可替代的论证能力。伯塞尔和格罗尔克通过分析禁烟海报、苏联宣传画等丰富的视觉实践,发现图像具有引导受众进行理性思考的可能性,从而将视觉论证推向一个与语言论证同等重

[1] Iversen, M. (1990). Vicissitudes of the visual sign. *Word & Image*, 6 (3), 212–216, p. 212.
[2] 〔古希腊〕亚理斯多德. (2006). 修辞学. 罗念生译. 上海:上海人民出版社 (p. 49).
[3] Chryslee, G. J., Foss, S. K., & Ranney, A. L. (1996). The construction of claims in visual argumentation. *Visual Communication Quarterly*, 3 (2), 9–13.

要的修辞位置。①

不难发现，图像符号的策略性使用与图像话语的策略性建构，依然能够回应修辞传统中的劝服问题，即实现视觉修辞意义上的劝服性话语生产。长期以来，人们将图像视为一种感性材料，然而鲁道夫·阿恩海姆（Rudolf Arnheim）在《视觉思维》中系统阐释了"视知觉具有思维力"的论点，认为视觉活动具有理性本质，而视觉思维的基本工作原理是"在大脑里唤起一种属于一般感觉范畴的特定图式"，并在图式维度上形成知觉概念。② 基思·肯尼（Keith Kenney）将图像置于同语言文字同等重要的地位，认为图像的论证方式主要体现在三个方面：一是为选择行为进行推理，二是通过替换或转换策略进行观点反驳，三是改变人们的观点或行为。③

显然，视觉论证理论的兴起，确认了图像具有和文字同等重要的修辞功能。这促使我们思考一个更大的修辞问题：在语言和图像构成的图文结构中，如何把握语图之间的论证结构与修辞实践？其实，当下的视觉文本并不是纯粹地以图像形式出现，而更多地体现为图像与文字相结合的形式。当语言和图像这两种原本独立的叙事元素组合在一起，并成为一种普遍的视觉文本形式时，我们如何从修辞学意义上把握文本的意义机制，尤其是图文之间的叙事关系及其论证结构？需要特别强调的是，本节所涉及的"语言"主要指书写语言，主体上关注的是一种图像和文字同时"在场"的视觉文本形式。

基于此，本章接下来主要从哲学逻辑和语图关系两个维度切入，以期相对系统地把握视觉修辞的"语图论"。之所以选择哲学逻辑和语图关系两个分析维度，主要的学理依据如下：一方面，语言和图像的相遇不仅体现在文本构成的规则和语言层面，而且存在一个深刻的哲学渊源，因此哲学史上的"语图之辩"是语图研究首先需要回应的意义哲学命题；另一方面，语言和

① Birdsell, D. S., & Groarke, L. (1996). Toward a theory of visual argument. *Argumentation and Advocacy*, 33 (1), 1-10.

② 〔美〕鲁道夫·阿恩海姆. (2001). 艺术与视知觉. 滕守尧, 朱疆源译. 成都：四川人民出版社 (p. 54).

③ Kenney, K. (2002). Building visual communication theory by borrowing from rhetoric. *Journal of Visual Literacy*, 22 (1), 53-80, p. 59.

图像存在不同的结合方式，本质上对应的是不同的互文关系。一般而言，图文系统中语言能指和图像能指之间存在两种论证结构：一是"能指争夺"，即语言和图像在释义体系中谁占据主导地位或统摄地位，其对应的互文叙事形态为统摄叙事；二是"能指对位"，即语言和图像沿着两个不同的叙事维度展开，并呈现出对话主义特征，其对应的互文叙事形态为对话叙事。本章第三节将分别立足语图结构中的统摄叙事和对话叙事，深入挖掘不同语图叙事方式深层的修辞机制及其产生的文化后果。

第二节 哲学史上的"语图之辩"

只有回到哲学史和艺术史脉络中，我们才能更加清晰地把握图像与语言的关系。尽管早在文字诞生之前人类已经创造了无穷的图像符号，但由于口头语言即生即灭的特点，我们现在已经难以考察当时视觉图像与口头语言之间的关系。语图关系真正作为一个学术问题始于文字的出现，由于文字同时解决了信息的再现与存储问题，因此考察语图关系的"文本"形式随之诞生了。相对于图像的空间属性，即在延伸的空间维度上呈现信息，语言文字是一种线性结构，其对应的思维形式则是线性思维。按照大卫·弗莱明（David Fleming）的观点，以语言文字为代表的线性结构是一种标准的"逻辑的形式"，它提供了逻辑生成的两个基本条件——推论和结论，而这恰恰是以图像为代表的非线性结构难以实现的。[①] 显然，书写语言的出现才真正解决了认识活动的逻辑问题，而思想的产生恰恰依赖既定的"逻辑的形式"，这也是人类思想的起点要追溯到书写语言诞生的原因。当书写语言具备了表达、存储和传播思想的功能时，人类才真正进入文明社会，而这一过程则伴随着书写语言对于视觉图像的漫长支配。

一、柏拉图主义与图像的"梦魇"

古希腊哲学将理念推向了认知的中心地位，彻底宣判了以绘画为代表的艺术图像在哲学史上的"死亡"，由此开启了哲学对艺术的长期压制，同时

[①] Fleming, D. (1996). Can pictures be arguments? *Argumentation and Advocacy*, 33 (1), 11-22.

开启了语言之于图像的支配地位。与亚里士多德的"经验论"不同，苏格拉底和柏拉图主要在心灵思辨层面思考理念，因此拒绝将理念问题视为一个纯粹的视觉问题。苏格拉底认为，理念关乎真理，真理又体现为理式，理式的抵达方式是心灵思辨，而语言意义上的心灵思辨则是一种更高级的认识活动。因此，只有回到语言的世界里才能抵达真理，而一切人为制造的图像只不过是对现实的某种低级的临摹，无法接近完美的理式，也难以还原认识的本质。柏拉图在《理想国》第十卷中给出了一个关于"床"的形象比喻，以强调艺术图像与真实理念之间的漫长距离。在柏拉图看来，世上存在三种"床"：第一种是理式的"床"，强调神创造的一种永恒存在，可以理解为"理念的原型"；第二种是木匠在理式的"床"的基础上制造的床，可以理解为"理念的摹本"；第三种"床"是画家根据现实中的床而绘制的一种艺术图像，即关于"摹本的摹本"，因而距离理念更远。显然，柏拉图将一切人为临摹的图像都视为理式的影子，图像被贬低为与理念和真实相去甚远的对象物。正如柏拉图所说："如果他不能制造事物的本质，那么他就不能制造实在，而只能制造一种像实在（并不真是实在）的东西。"① 实际上，柏拉图并不是拒绝一切图像，而是对不同的图像形式区别对待，他所反对的恰恰是那种无关真理或远离真理的图像形式。②

当理念进入哲学史的中心话语时，古希腊哲学以降的柏拉图主义及其后来的新柏拉图主义都不同程度地将图像视为理念的对立物，认为理念是灵魂认识的产物，理念形式是永恒的，是本质的，是存在的，是难以通过眼睛"看见"的，而灵魂运作的逻辑基础是语言意义上的理性而非视觉意义上的感觉。在柏拉图主义者看来，视觉即便提供了感觉经验上的真实信息，我们依然不能将其上升到形而上学或哲学思想层面，因为视觉"捕获"的仅仅是事物的"表面"，是流动中的"景观"，而视觉意义上的表象和现象在古希腊哲学那里恰恰是非本质的对象物。就具体的图像形式而言，柏拉图主义对作为"理念的摹本"或"摹本的摹本"的艺术图像给予了严苛的批评，认为图像是表象的、低级的、暂时的、不完美的，而语言才是理念形式的真

① 〔古希腊〕柏拉图. (1986). 理想国. 郭斌和, 张竹明译. 北京: 商务印书馆 (p.390).
② 〔美〕安东尼·卡斯卡蒂. (2007). 柏拉图之后的文本与图像. 学术月刊, 2, 31-36.

正的寄居之所。

　　古希腊哲学深刻地影响了中世纪宗教哲学以及文艺复兴以来的欧洲哲学思想，相应地也在"理念问题"上确立了语图关系的基本主调：理念是永恒的真理，对应的是一个理性问题，我们只能通过语言来抵达和把握它；而视觉则是感性的，其难以成就哲学认识的理念抱负。在莫里斯·梅洛-庞蒂（Maurice Merleau-Ponty）看来，勒内·笛卡儿（René Descartes）意义上的"我思"的工作基础是语言，本质上强调的"是一种说出的、处在词语中的、根据词语被理解的我思"①，图像则很容易将认识活动引向无序和骗局。如何认识"物质性东西的本质"？笛卡儿给出的答案是普遍的怀疑，特别是对人的精神本性的反思——"在我检查我以外是否有这样的一些东西存在之前，我应该先考虑这些东西的观念（因为这些观念是在我的思维之中的），看看哪些是清楚的，哪些是模糊的。"② 显然，认识活动的本质是抵达"事物的观念"，即"事物本身的必然性"。笛卡儿将这一认识过程完整地交给了语言，相反，图像则因为长于呈现"表象"而拙于表达"观念"，恰恰成为"笛卡儿式沉思"竭力回避的事物。实际上，"我思"既是一种认识活动，也是事物本质的来源，正如笛卡儿所说："我似乎并没有知道什么新的东西，而是想起了我以前已经知道了的东西，也就是说，发现了一些早已在我心里的东西，尽管我以前没有想到它们。"③ 其实，笛卡儿区分了思维活动的"想象"和"领会"，并在此基础上给出了"沉思"的本质——"不是我把事物想象成怎么样事物就怎么样，并且把什么必然性强加给事物；而是反过来，是因为事物本身的必然性，即上帝的存在性，决定我的思维去这样领会它"④。不难发现，笛卡儿所要抵达的是"现实的、永恒的存在性"，而以绘画为代表的艺术图像主要是现实的摹本，它与现实的相似性特征往往限定了人们认知的管道与方式，因而很难实现思维活动的"领会"功能，即图像更多预设的是"物质性东西"的存在性，很难让人将认识对象上升到"上帝的存在性"这一本质性问题。因此，由于笛卡儿将哲学的本质探

① 〔法〕梅洛-庞蒂.（2001）.知觉现象学.姜志辉译.北京：商务印书馆（p. 504）.
② 〔法〕笛卡尔.（1986）.第一哲学沉思集.庞景仁译.北京：商务印书馆（p. 67）.
③ 〔法〕笛卡尔.（1986）.第一哲学沉思集.庞景仁译.北京：商务印书馆（p. 68）.
④ 〔法〕笛卡尔.（1986）.第一哲学沉思集.庞景仁译.北京：商务印书馆（pp. 70-71）.

讨转向了"我思"意义上的语言，图像并没有成为认识活动的中心。

需要特别强调的是，笛卡儿并未彻底否定图像，而是依然强调图像在认识活动中的积极作用，只不过对图像本身的逻辑形式提出了更为严苛的要求。笛卡儿在《屈光学》中对铜版画这一绘画形式给予极大的肯定，认为铜版画超越了绝对意义上的"写实"特征，极大地激发了认识活动的联想性，从而使得图像可以进入语言的思维框架，即可以在语言的结构中完成思维活动的联想过程。与其他临摹性质的绘画形式不同，"铜版画仅仅通过在纸上或此或彼地少量施磨而作成，它们能指向我们表现树林、城市、人物甚至战役和暴风雨，因为它们使我们联想到这些事物的大量不同属性"①。换言之，图像只有成为思维的工具亦即"语言的工具"，才能实现哲学意义上的认识功能。不难发现，笛卡儿虽然部分地承认图像的认识功能，但其思维活动的本质依然是语言性的，这也间接反映了笛卡儿在语言和图像问题上的不同态度。

二、视觉与感觉主义立场的"复活"

自尼采开创理性主义批判传统以来，"感觉经验"从低级的、从属的、边缘的、非本质的位置中被"解救"出来，成为逻各斯中心主义批判的核心概念之一，而视觉和图像由此在哲学意义上获得了新生。这些感觉主义经验可以是身体的，也可以是视觉的。自尼采以降的现代西方哲学体系中，莫里斯·梅洛-庞蒂（Maurice Merleau-Ponty）的现象学、克洛德·列维-斯特劳斯（Claude Lévi-Strauss）的结构主义、雅克·拉康（Jacques Lacan）的精神分析、马丁·海德格尔（Martin Heidegger）的存在主义、米歇尔·福柯（Michel Foucault）的后结构主义等哲学话语都对理性保持了极高的警惕，其结果就是理性主义批判沿着两种基本的路径展开：一是扛起非理性主义大旗对抗理性、取笑理性，对真理和理念发起全面质疑；二是提出了更具诡辩色彩的批判智慧，认为非理性主义和理性主义具有并置的可能性与现实性，并将非理性主义也视为一种抵达真理的方式。比如，海德格尔和福柯都关注"理性的他者"，其批判的方法都指向"理性的自我放逐"，即"将理性逐出其自身

① 〔法〕让-弗朗索瓦·利奥塔.（2012）. 话语，图形. 谢晶译. 上海：上海人民出版社（p. 218）.

领域而生成与理性相异的东西"。正如哈贝马斯所概括的:"海德格尔选择时间作为穷尽的范畴,而把理性的他者作为无名的、在时间中流动的一股原始力量;福柯则选择了以自己身体的体验为中心的空间范畴,把理性的他者视作与身体紧密相连的相互作用能力的无名源泉。"① 在理性主义批判的哲学谱系中,视觉与感觉主义立场纷纷"复活",其中梅洛-庞蒂和让-弗朗索瓦·利奥塔(Jean-François Lyotard)是两个代表性的学者。

梅洛-庞蒂将身体视作把握世界的"通用媒介"和普遍方法,强调主体性的本质即身体的本质和世界的本质,进而将身体与主体的勾连逻辑归于认识论上的视觉问题。他在《知觉现象学》中关注具体处境中的主体,认为"主体只不过是处境的一种可能",从而将主体性完整地交给了身体,也交给了身体意义上的处境、经验和感觉,而后者恰恰是可以在视觉维度上抵达和把握的。身体之所以被赋予深刻的主体内涵,"是因为只有当主体实际上是身体,并通过这个身体进入世界,才能实现其自我性"②。梅洛-庞蒂将身体推向了主体的中心地位,同时在身体意义上重新赋予视觉以新的生命,认为在视觉意义上把握身体和世界,不仅是可能的,而且是现实的。正如梅洛-庞蒂所说:"在内心里有一只眼睛是第三只眼睛,它在看画,甚而还看到了心中的形象。"③ 显然,梅洛-庞蒂反思的恰恰是主体的本质,身体被视为把握世界的一种方法,而身体的内涵也被上升为一种"作为有认识能力的身体的身体本身",其理性批判功能就是"在主体的中心重新发现的本体论世界和身体"。④

在梅洛-庞蒂那里,世界与主体的关系是"环绕"而不是"面对",前者对应的是触觉问题,而后者则对应视觉问题。梅洛-庞蒂拒绝将视觉还原为触觉,但却坚持触觉可以被还原为视觉,认为视觉意义上的空间和光线具有超越自身的显示能力和指示功能。当触觉与视觉在观看实践中具有了通约

① 〔德〕于尔根·哈贝马斯. (2000). "走出主体哲学的别一途径:交往理性与主体中心理性的对抗". 载汪民安等主编. 后现代性的哲学话语——从福柯到赛义德. 杭州:浙江人民出版社 (p. 77).
② 〔法〕梅洛-庞蒂. (2001). 知觉现象学. 姜志辉译. 北京:商务印书馆 (p. 511).
③ 〔法〕梅洛-庞蒂. (2000). "眼与心". 戴修人译. 载陆扬主编. 二十世纪西方美学经典文本(第二卷:回归存在之源). 上海:复旦大学出版社 (p. 798).
④ 〔法〕梅洛-庞蒂. (2001). 知觉现象学. 姜志辉译. 北京:商务印书馆 (p. 512).

基础时，梅洛-庞蒂所说的主体处境更多地还原为一个身体问题，而身体又恰恰在观看结构中获得身体经验，也同样借助观看行为确认身体处境，因此，身体是观看与运动的结合物，视觉在身体意义上获得了新的哲学位置。

可见，梅洛-庞蒂通过"身体"这一概念为视觉正名，视觉由此走出了形而上学，而占据了知觉现象学的重要位置。梅洛-庞蒂在《眼与心》中甚至将视觉推向本体论的重要位置，认为视觉是"重返现象"的主要认知活动，也是通往世界本质的"观察的思维"。不同于柏拉图主义对艺术图像的极力贬低，梅洛-庞蒂认为视觉具有语言不可取代的认知特征——"绘画让外行认为看不见的东西有一个看得见的存在，它使我们不需要'肌肉的感观'而可以知道世界之大"①。显然，面对被笛卡儿放逐的"视觉之殇"，梅洛-庞蒂重新解救了视觉的生命，将身体的意向性问题毫无保留地交给了视觉，从而使得哲学史上被语言牢牢把控的真理问题开始让渡于身体和视觉。

法国哲学家让-弗朗索瓦·利奥塔集中论述了语言和图像的哲学关系。他的博士学位论文《话语，图形》试图捍卫的是图像的哲学位置以及感觉主义立场——"本书是对眼的捍卫，是它的定位。它的战利品是阴影"②。面对被柏拉图主义的永恒理念抛弃的感觉世界，利奥塔的理论起点是图像在西方思想史上所蒙受的巨大阴影——"在柏拉图之后被言语像乌云般投身于可感物之上的昏暗，被言语不断主题化为次存在的昏暗，其立场很少被真正捍卫，被作为真理来捍卫，因为这一立场被视为伪善的、怀疑主义的、雄辩家的、画家的、冒险者的、自由主义者的、唯物论者的立场"③。而这些被视为"昏暗"的东西，则是图像之于语言、可感物之于可读物、感觉主义之于永恒理念的哲学阴影。基于此，利奥塔立足弗洛伊德的思想立场和方法，重新审视语言和图像的哲学关系，旨在揭开传统哲学笼罩在图像、可感物与视觉经验上的巨大阴影。按照保罗·克洛代尔（Paul Claudel）的观点，传统哲学的本质是"词语本质"，即"可见的即是可读的、可听到的、可理解的"，而利奥塔对克洛代尔的"眼倾听"论点提出质疑，认为"被给予的

① 〔法〕梅洛-庞蒂.（2000）."眼与心".戴修人译.载陆扬主编.二十世纪西方美学经典文本（第二卷：回归存在之源）.上海：复旦大学出版社（p. 799）.

② 〔法〕让-弗朗索瓦·利奥塔.（2012）.话语，图形.谢晶译.上海：上海人民出版社（p. 3）.

③ 〔法〕让-弗朗索瓦·利奥塔.（2012）.话语，图形.谢晶译.上海：上海人民出版社（p. 3）.

东西并非一份文本，其中存在某种厚度，或毋宁说某种差异，这一差异具有根本性，它并不有待于读，而是有待于看"。①

利奥塔用字母和线条比拟语言和图像，认为二者分别对应文本性空间和图形性空间，前者是"记录书写能指"的空间，后者则是"造型艺术品及其所表现者之间关系"的空间，"这两种空间是两种意义领域，它们彼此相通，然而以相互分离为必然结果"。② 其实，文本性空间和图形性空间具有存在论上的差异：如果说书写空间与读者自身的关系是任意的，图像则由于其不可辨识性特征而在流动中展现意义，并促使观看者在图像面前驻足、等待和寻找，因此图像和观看者的关系并不是任意的。进一步讲，不同于文本性空间的有序书写特征，图像由于其造型意义上的"形式"特征而使得眼睛在对象捕捉中拥有了能量。正如利奥塔所说，图形性空间能够让观看者体验到"线条（色度、颜色）的流动在场的感染，这恰恰是话语性教化和教学令我们丧失的一项禀赋"③。然而，"我们的文化从一开始就从根本上磨灭了对造型空间的敏感性"，其结果就是图形性空间在西方哲学史上的长久缺席。利奥塔不无遗憾地表示："如果说西方世界存在一种绘画史，那么同样存在图形世界在一种文本文明中的悲剧。"④

如何捍卫图像、可感物以及感觉主义立场？利奥塔的哲学批判路径主要体现在三个方面：一是区分了文本性空间和图形性空间，认为二者具有存在论上的本质差异；二是立足图像的"不相似的相似性"，即"为了能在图像质量上更完美，为了更好地表现一个事物，它们常常必须不与之相似"⑤，进而揭示了图像所酝酿的认知功能以及抵达真理的视觉逻辑；三是发现了"语言中的图像"与"话语的造型能指"，认为"图像能指是作为文本被建构起来的"⑥，从而指出语言和图像之间并非绝对的对立和冲突。概括而言，利奥塔通过阐述文本性空间和图形性空间的存在论差异，尝试发现视觉具备

① 〔法〕让-弗朗索瓦·利奥塔. (2012). 话语，图形. 谢晶译. 上海：上海人民出版社 (p.1).
② 〔法〕让-弗朗索瓦·利奥塔. (2012). 话语，图形. 谢晶译. 上海：上海人民出版社 (p.255).
③ 〔法〕让-弗朗索瓦·利奥塔. (2012). 话语，图形. 谢晶译. 上海：上海人民出版社 (p.262).
④ 〔法〕让-弗朗索瓦·利奥塔. (2012). 话语，图形. 谢晶译. 上海：上海人民出版社 (p.262).
⑤ 〔法〕让-弗朗索瓦·利奥塔. (2012). 话语，图形. 谢晶译. 上海：上海人民出版社 (p.218).
⑥ 〔法〕让-弗朗索瓦·利奥塔. (2012). 话语，图形. 谢晶译. 上海：上海人民出版社 (p.226).

的捕捉能量和认识潜力，以此打开图形性空间的"理性之维"，推动了感觉主义在文化意义上的"复活"。

第三节　语图论：语图互文与视觉修辞分析

纵观西方哲学思潮的变迁脉络，语言和图像的哲学关系经历了漫长的争夺与演变过程：从柏拉图到利奥塔，图像与感觉主义立场逐渐从语言所设定的"牢笼"中挣脱出来。当一个文本系统同时包含了语言和图像元素时，文本的意义体系究竟是语言主导还是图像主导？这一问题本质上涉及语言符号与图像符号的互文关系。本节聚焦于语图叙事中的两种典型的互文关系，即统摄叙事和对话叙事，分别探讨文本系统的语图修辞结构及其意义生成机制，并在此基础上进一步思考语图叙事深层的文化语境及偏向。之所以关注语图关系的文化向度，是因为视觉文本的意义生成一方面取决于文本系统内部语言和图像元素的构成法则和叙事结构，另一方面取决于文本所处的外部语境和修辞情景，而后者实际上打开了语图意义生成和阐释的文化向度，即我们需要在文化思潮及其铺设的总体释义规则体系中考察文本结构的语图关系。

一、统摄叙事：语言主导下的释义结构

在哲学史上，语言长期占据着思想表达的中心地位，而图像则偏居一隅，仅仅作为文字的注解或补充，并未成为一种主导性的符号形式。西方哲学的传统观点是：当图像遭遇语言，图像便完全陷入由语言所主导的意义世界，更多地作为语言的附属物存在。这一观点拥有顽强的生命力，一定程度上确立了语图论的哲学基调。乔治·罗克（Georges Roque）给出了一个形象的比喻：图像是表征的躯体（body），而语言文字才是表征的灵魂（soul）。[①]

语言的能指和所指之间的关系是任意的，即我们往往按照某种约定俗成的方式来确立语言的指涉结构。任意性决定了语言意指的确定性和稳定性，因此在语言维度上相对精确地把握世界便成为一种基础的认识方式。就语言

① Roque, G. (2005). Boundaries of visual images: Presentation. *Word & Image*, 21 (2), 111-119, p. 116.

系统的指涉结构而言，能指与所指之间的认知路径是线性的，一旦我们获取了所指意义，便宣告了能指的"死亡"，因此语言认知过程不存在能指上的"驻足"和"凝视"。正如苏珊·K. 朗格（Susanne K. Langer）所说："词本身仅仅是一个工具，它的意义存在于它自身之外的地方，一旦我们把握了它的内涵或识别出某种属于它的外延的东西，我们便不再需要这个词了。"[①]相反，图像是一种典型的像似符，其能指和所指之间的关系建立在"像似性"基础上，因此图像符号的意指方式是联想性，即借助联想思维完成能指和所指之间的连接。图像符号的像似性特征决定了其意义的不确定性和浮动性。人们在观看图像的过程中，需要不断地在能指上"驻足"和"凝视"。因此，这一从能指到所指的认识过程是非线性的，是迂回的，是非结构性的。概括来说，语言符号对应文化意义上的意指过程，其意义往往是确定的，而图像符号的意指方式依赖联想性和想象力，其意义往往是浮动的。

相对于语言意义的确定性，图像意义往往是浮动的，这使得统摄叙事中语言往往主导了视觉文本的意义体系。换言之，由于图像意义的联想过程受制于语言意指的规约性，因此图像在语图叙事中往往处于从属地位。在图像与文字共同搭建的叙事体系中，语言文字的主要指涉属性是实指性，而图像则体现为虚指性，实指的内容在图文叙事中往往是"强势"的，而虚指的内容更多地依附于实指逻辑，在叙事中处于"弱势"地位。[②] 语言究竟如何主导并统摄了图像的释义方式？一个被学界反复分析的视觉文本是超现实主义画家勒内·马格里特（René Magritte）的画作《形象的背叛》（见图 2.1）。[③]《形象的背叛》被认为是一幅"词语与图像之间断裂的图像"[④]。威廉·J. T. 米歇尔（W. J. T. Mitchell）在《图像理论》中将其作为元图像研究的典型案例，福柯也为此撰写了一篇题为《这不是一只烟斗》的论文，他们都试图说明语图关系中语言的权威性及其在释义系统中的统摄地位。

[①] 〔美〕苏珊·朗格. (1983). 艺术问题. 滕守尧, 朱疆源译. 北京: 中国社会科学出版社 (p. 128).

[②] 赵宪章. (2011). 语图互仿的顺势与逆势——文学与图像关系新论. 中国社会科学, 3, 170-184.

[③] Harris, R. (2005). Visual and verbal ambiguity, or why ceci was never a pipe. *Word & Image*, 21 (2), 182-187.

[④] 〔美〕W. J. T. 米歇尔. (2006). 图像理论. 陈永国, 胡文征译. 北京: 北京大学出版社 (p. 54).

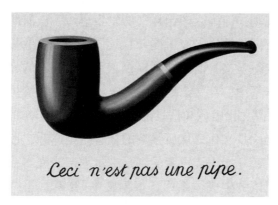

图 2.1　勒内·马格里特画作《形象的背叛》①

《形象的背叛》展现了语言能指和图像能指之间的紧张关系：视觉主体是一个巨大的烟斗，下面附了一行法语文字"这不是一只烟斗"。画面中的元素明明是一只烟斗，但语言却对其进行了否定，我们究竟应该相信语言还是图像，或者说哪一种元素是权威的？实际上，如果没有语言的在场，图像所指涉的"烟斗"内涵不会引发任何质疑，然而语言却强行剥夺了图像的指涉系统，最终使得图像向语言妥协——"这当然不是烟斗，它只是一只烟斗的图像"②。语言之所以推翻了图像，并主导了图像的释义体系，是因为语言指涉属性的实指性和确定性，它促使人们相信语言是不容置疑的。相对于语言的权威性，图像则因为其意义与生俱来的浮动性和不确定性，不得不调整自己的释义规则，最终进入语言所主导的语义结构。由此可见，当画面中的图像能指和语言能指发生冲突时，人们往往按照语言的意指方式重新想象图像的意义。米歇尔对此给出了明确的判断："如果这里在词语与形象之间有一场争斗，显然话语将有决定权。"③

正因为图像的意义基础是联想，那沿着何种认知路径进行联想，即如何确立能指与所指的对应关系，往往需要一个更大语境的锚定。相对于语言而言，图像的释义过程对语境的依赖性更大，而语图叙事中语言的功能则是直

① 图片来源：https://www.wallpaperup.com/280573/smoking_pipes_Rene_Magritte_The_Treachery_of_Images.html，2020 年 12 月 1 日访问。
② 〔美〕W. J. T. 米歇尔. (2006). 图像理论. 陈永国，胡文征译. 北京：北京大学出版社（p.55）.
③ 〔美〕W. J. T. 米歇尔. (2006). 图像理论. 陈永国，胡文征译. 北京：北京大学出版社（p.55）.

接建立一种释义规则，即确立图像释义的发生语境，从而使得图像释义的联想过程沿着语言所铺设的语义管道展开。具体来说，图像只有被置于一定的释义规则中才能获得意义，而语境则提供了一种最基本的释义系统。在视觉话语建构的修辞体系中，互文语境、情景语境和文化语境构成了三种基本的语境形态。① 如果说文化语境和情景语境更多地强调文本之外的释义规则和元语言系统——无论是文化语境所强调的社会规则体系，还是情景语境所关注的现实发生系统，互文语境思考的则是文本内部或文本系统之间的一种释义规则。在视觉话语的生成体系中，根据文本/要素之间的组合方式，互文语境可以简单区分为两种基本的互文结构：一是文本系统之间的互文语境，主要指图像与图像之间的跨文本互文语境；二是文本系统内部的互文语境，主要指语言与图像之间的构成性互文语境。在构成性互文语境中，图像的本质是隐喻的②，而视觉隐喻的基本原理体现为图像聚合轴上的转义生成③，这也决定了图像意指的浮动性以及不确定性。因此，当不确定的图像能指遭遇确定的语言能指，后者往往确立了源域和目标域之间的联想方式。概括而言，由于图像意义的不确定性，语言铺设了一套通往释义规则的"语境元语言"，从而主导了语图叙事中的意义发生系统。

语言统摄图像，而且主导图像的释义结构，这是古典主义叙事系统中常见的叙事方式。正因为图像依附于语言，而且服务于整体性的语义逻辑，语图关系呈现出古典主义所强调的和谐、永恒、他律、韵味等合乎"规则"的叙事风格。纵观当前的主流媒介文本，诸如连环画、报纸杂志、纪录片、新闻报道等视觉形式，语图叙事的主要特征体现为语言主导下的互文叙事，并且携带着明显的古典主义叙事风格。在语言叙述的空白处或褶皱处，图像出现了，它的功能就是服务于语言的话语功能，其标志性的产品便是语言逻辑规约下的"视觉话语"生产。从早期报刊到当前的新媒体文本，即便图像元素占据了文本的主体构成，语言也往往发挥着点睛之笔的修辞功能，即语言确立了视觉文本的主题话语，而图像则主要是对既定话语的视觉演绎。

① 刘涛.(2018).语境论：释义规则与视觉修辞分析.西北师大学报（社会科学版），1，5-15.
② 赵宪章.(2012).语图符号的实指和虚指——文学与图像关系新论.文学评论，2，88-89.
③ 刘涛.(2017).隐喻论：转义生成与视觉修辞分析.湖南师范大学社会科学学报，6，140-148.

因此，语图互文的主要修辞思路体现为语言命题的可视化呈现。例如，《申报》的副刊《点石斋画报》较早在国内开展图文报道，其中的语图关系便是一个耐人寻味的视觉修辞命题。在《点石斋画报》的互文叙事中，文字的功能是陈述事实、提炼主题，并对新闻事件进行评论，图像的功能主体上是对语言文字的视觉呈现。这种呈现注定是有限的，即只能回应新闻事件的事实内容，但却无法回应评论内容，因为后者远远超越了视觉符号的表现力。图文新闻《瞽目复明》（鲍一）讲述了一个失明九年的病人如何经过西医手术而复明的故事，画面上在病人重见光明之际，众人争先恐后地围观，文字上借助评论式的语言感慨道："不知西医皆能疗治以弥天地之缺憾否耶？"显然，如同题画诗、连环画、插画小说一样，图像并没有超越传统语图互文中语言文字所主导的统摄叙事，而只不过是对语言文字的部分回应。具体来说，一方面，文字在"新闻事实"层面打开了一个评论的维度，而这往往是图像本身难以"言说"的，因此文字主导了图文叙事的意义逻辑；另一方面，图像在努力召唤画外空间，尤其是借助丰富的视觉意象生产了一个视觉认知空间，而这恰恰是对语言文字的视觉再现。因此，在视觉修辞维度上，如果说图像的功能是制造一场通往西医合法性建构的视觉仪式，那么文字则无疑在认知与情感上点化了围观意象的主题内涵，二者在修辞学意义上搭建了一种耐人寻味的互文语境。

语图互文是一种典型的视觉叙事方式，当图像被置于不同的语图结构中时，图像的意义呈现出一种流动状态。因此，图像与什么语言相遇以及以何种方式相遇，都涉及语图互文维度上的意义生产结构，涉及一个深刻的视觉修辞命题。2018年1月，一张被称为"冰花男孩"照片引起了舆论关注。画面中的孩子是云南鲁甸的留守儿童王福满，当时他在寒冷的冬天行走了一个多小时，到达学校时脸冻得通红，头发上结满了冰霜，一片雪白。面对此情此景，网络上无数人心生感慨。可以说，"冰花男孩"的照片只是抓取了现实生活的一个视觉"剪影"，照片本身所能传递的是视觉意义上的道德关怀，人们真正为之动容的则是一个更大的认知"侧影"——他小小年纪，就要承受常人难以想象的生活苦难。然而，这张照片一旦被生产出来，其后续的命运轨迹便远远超越了图像语言本身的解释范畴，并且进入一种由语言所主导的释义规则，承受着来自语言的进犯、争夺与涂抹，最终成为话语合

法性建构的修辞资源。

在大众媒介的表征体系中,"冰花男孩"实际上被置于不同的语图关系,总体上呈现出三种基本的释义体系:一是作为情感资源的语图叙事,二是作为抗争资源的语图叙事,三是作为政治资源的语图叙事。换言之,当图像遭遇不同的语言内容时,语言便确立了视觉符号的基本话语框架,而图像只能毫无反抗地变换着自身的释义方法,最终作为一种修辞资源服务于总体性的话语叙述。第一,就作为情感资源的语图叙事而言,语言铺设了基本的道德话语框架,图像则作为一种伦理性符号服务于总体性的情感话语生产;第二,就作为抗争资源的语图叙事而言,语言的功能就是对社会正义话语的生产,而图像实际上被勾连到社会正义话语框架中,最终成为一种政府问责的符号形式;第三,就作为政治资源的语图叙事而言,图像最终被主流政治话语收编,因而对应的是一种更加隐蔽的视觉修辞实践。具体来说,主流话语仔细打量着"冰花男孩"一切可能的政治教育内涵,将其建构为一个缝合社会矛盾的政治宣传符号。一个原本严肃的社会问题,最终在政治话语强大的收编体系中失去了应有的棱角和锐度。2018年1月9日,人民日报微信公众号发文《整个朋友圈都在心疼这个"冰花"男孩!看了他,你还有什么好抱怨的》;1月10日,中央电视台财经频道《第一时间》通过这张照片,极力告诫人们"孩子,你吃的苦将会照亮你未来的路";1月11日,新华网发文《"冰花男孩"刷屏网友:春天已从网上来临》……显然,当图像进入政治话语的释义体系,"冰花男孩"便超越了道义上的"绝对弱者"角色,而在强大的政治逻辑护佑下成为一种"反思性的存在"。这里的"冰花男孩"以一个绝对的弱者"出场",但最终却以一种自反性的方式实现了对观看者的"凝视",主体恰恰是在这一隐蔽的凝视结构中变得愈加脆弱。可见,语言的出场直接危及甚至颠覆了图像自身的释义规则,也阻止并终结了图像意指过程中意义浮动的可能。图像随之进入不同的语图关系,其结果往往是图像沿着语言所铺设的认知管道而成为语言的注脚。

需要特别强调的是,尽管语言锚定了语图文本的释义体系,但在文本的话语生产维度上,语言和图像呈现出一种深刻的互动结构,其合力作用服务于更大的话语生产实践。话语生产的重要的修辞实践是隐喻,而话语

实践的重要修辞策略则是不断探索语言隐喻和视觉隐喻之间的对接方式。①纵观当下的图像政治（image politics）实践，图像之所以成为一种承载着争议建构的符号形式，是因为其往往离不开修辞学意义上的视觉隐喻（visual metaphor）。视觉隐喻的认知基础是联想，而以何种方式进行联想，则往往离不开语言在框架维度上的根本性生产实践。框架的功能就是预设了一种既定的逻辑管道，而图像的联想过程更多地将语言所创设的认知框架进一步合理化了。

二、对话叙事：通往现代主义/后现代主义叙事

互文意义的形成同样可以存在于图像内部各种构成元素所搭建的对话关系中。作为互文性理论体系的重要组成部分，米哈伊尔·巴赫金（Mikhail Bakhtin）的对话理论建立在他对"我与他人"的关系的哲学思考之上。巴赫金认为，每一个生命的存在都是不完整、片面的，因为每个个体在观察自己时都存在一个盲区，但是这个盲区却可以由他人的眼光来弥补。因此，自我的存在不仅需要自省的视角，同时需要他人的外位超视，个人只有在与他人的平等"对话"中才能感受到自我在人群中的存在状态。换言之，在自我存在与他人意识的接壤处，"单一的声音，什么也结束不了，什么也解决不了。两个声音才是生命的最低条件，生存的最低条件"②。显然，巴赫金关于"我和他人"关系的论述，不仅与苏格拉底对真理产生于对话的认识相仿，同时与哈贝马斯关于主体间性的认识相仿，即纯粹的主体间性仅仅存在于没有特权的角色操演中，唯有如此，个体之间的言说和辩论才可能存在一种完全对称的对话状态。

基于"我和他人"关系的哲学思考，巴赫金致力于探讨存在于"复调小说"中的对话现象。所谓复调小说，是一种"全面对话"和"多声部性"的小说，其全新的叙事视角代替了传统写作中的独白式的叙述视角，作品中的主人公不再是为作者化的书写霸权所客体化的"他者"存在。换言之，

① Squire, M. (2015). Corpus imperii: Verbal and visual figurations of the Roman "body politic". *Word & Image*, 31 (3), 305–330.

② 〔俄〕巴赫金. (1988). 陀思妥耶夫斯基诗学问题. 白春仁，顾亚铃译. 北京：生活·读书·新知三联书店（p.344）.

作者与主人公之间不再是作者独白统摄下的霸权与依附、支配与服从、主导与融合关系，而呈现出开放的对话关系，进而在共时结构中实现多种声音与意识的平行叙述。正如巴赫金对于陀思妥耶夫斯基的小说（如《地下室手记》《罪与罚》《卡拉马佐夫兄弟》《白痴》）中普遍存在的对话体特征的概括："有着各自独立而不相融合的声音和意识，由具有充分价值的不同声音组成真正的复调。"① 可见，类似于文学作品的多种叙述文体（如仿格体、讽拟体、故事体、暗辩体和对话体）中普遍存在的一种被称为双声语的现象，作品中的人物不只是作为作者的创造物出现，他（她）同时是表达自我思想的主体，因而与作者处在一个平等的对话关系中，共同参与了文本意义的架构与叙述。

其实，类似于作者与主人公之间的对话关系，作品中不同叙述元素之间同样可以构成互补的、平等的对话关系，尤其体现为图文作品中图像元素与文字元素之间的叙述关系，这种新的意义生成方式不仅创设了一种新的语境空间，同时构造了一种新的阅读/消费体验。更为重要的是，经由两种叙述元素平等的、对话性的叙述，视觉话语得以从不同的意义维度（图像的、语言/文字的双重维度）独立而又完整地构建起来。

在常见的图文作品中，比如连环画、宣传册、网页、杂志、报纸、广告等媒介形式，图像元素与文字元素始终处在能指争夺的主导性叙述权力的博弈中，传统的叙述观念往往表现为某种单一符号元素的独白叙述，而另一种表征元素只不过作为陪衬性的附属物而存在——甚至是可有可无的。比如，在博客或报纸中，文本的整体逻辑是由文字叙述所搭建的，图像元素完全处于一种依附的、服从的、从属的叙述语境中，而且按照文字符号独白式的、主导性的霸权逻辑被分配版面与位置，如果从中抹去图像符号，或许并不会对文本意义带来整体上的损伤，这就是隐含在图文作品中的传统叙事机制。然而在新近出现的一些图文作品中，一个标志性的叙事突破表现为，图像元素和文字元素之间是平等性的、对话性的而非独白式的、霸权式的叙述关系。换言之，两种叙述元素分属于不同的叙述语境，而且一定意义上存在相当剧烈的排斥性与分裂性。这是一种不对称的文本结构，其中图像元素和文

① 〔俄〕巴赫金. (1998). 诗学与访谈. 白春仁, 顾亚铃等译. 石家庄: 河北教育出版社 (p. 4).

字元素沿着两个独立且平等的,而非融合且从属的话语渠道来构造一种新的文本意义。格雷格·乌尔姆(Greg Ulmer)的网页文本"隐喻的岩石"(Metaphoric Rocks)致力于推广美国佛罗里达州的旅游产业,其中图像元素(柏拉图想象的远古汪洋大海中的文明岛屿图——亚特兰蒂斯、现代人精心设计的新亚特兰蒂斯奇观)试图从时间与空间的维度来建构人们对于"理想国"的憧憬与想象,而文字元素则旨在从文化与地理的维度正面呈现佛罗里达州潜藏的灵感与活力,这里的时间/空间与文化/地理、学术/哲学与旅游/商业分别意味着两个独立而平等的叙述视角。① 可见,这一视觉文本不再是单一叙述元素(文字叙述或图像叙述)统摄下的一体世界,而是"众多的、地位平等的意识连同它们各自的世界,结合在一个统一的事件之中,相互不发生融合"②。如此,在由图像与文字所建构的互文性力学关系中,两种叙述元素之间并不存在相互融合、相互解释的主导关系或支配关系,而是搭建了一种存在于对话体中的互文叙事关系。

同样,国际知名的野燕麦超市(Wild Oats Market)的空间构建理念从另一个层面揭示了图文文本中图像元素和文字元素之间的对话关系。在野燕麦超市的视觉传达理念中,当视觉、味觉、触觉、听觉等元素综合起来作为一种修辞驱动机制时,基于视觉修辞的后现代体验与后现代空间便被建构并生产出来。具体来说,在图像元素和文字元素构成的对话主义叙事关系中,野燕麦超市通过精心打造三个文化主题,即"后现代性的异质与自我、超市内部的区域化体验、消费共同体的生产"③,将各种与人类生存相关的日常经验符号和传统习俗符号都融入其中,进而在复杂的现实世界中探索出一种非同寻常的后现代空间体验。在这里,人们可以同时感受本土化与全球化两种消费体验,两种空间意义得以按照平行的方式被阐释并构造出来。比如,单就野燕麦超市的形象设计而言,语言文字主要是在强调这家商业集团的全球

① Stroupe, C. (2004). The rhetoric of irritation: Inappropriateness as visual/literate practice. In C. A. Hill & M. Helmers (Eds.), *Defining visual rhetorics* (pp. 243–258). Mahwah, NJ: Lawrence Erlbaum Associates, Inc..

② 朱立元主编. (1996). 现代西方美学史. 上海: 上海文艺出版社 (p. 1115).

③ Borrowman, S. (2005). Defining visual rhetorics (Book review). *Composition Studies*, 33 (2), 121–125, p. 122.

属性(global nature),而在视觉设计与空间设计方面则更多地强调"地域感"(sense of "Locality")。① 总之,在野燕麦超市的空间设计理念中,图像元素和文字元素沿着两个不同的认同建构维度平行展开,图像元素致力于地域感的认同建构,而文字元素致力于全球感的认同建构,两种叙事元素之间并不存在统摄、服从或支配关系,而是沿着两条独立的叙事路线分立前进。显然,图文两种元素建构了两种不同的空间体验,从而建构了一个更完整的空间意义。

不同于统摄叙事中最常见的古典主义叙事方式,对话叙事体系中的语图文本往往制造了一种现代主义或后现代主义文化后果。如果说古典主义更多地强调和谐、永恒、他律、韵味等纯粹而合乎"规则"的风格,现代主义追求的则是浪漫、荒诞、反抗、异化,而后现代主义则转向游戏、拼贴、虚拟、仿拟、破碎、嘲讽等叙事话语。② 当文本中的语言和图像呈现出对话主义叙事特征时,其意义实践依赖更大的文化语境,其文化后果也往往是现代主义的或后现代主义的。纵观新媒体时代的语图文本,图像元素在文本中的功能愈加复杂:有些图像元素服务于语言主导下的统摄叙事逻辑,有些图像与文字处于一种对位结构中,有些图像元素则仅仅为了吸引注意力,因此我们已经很难在古典主义叙事框架中审视这些复杂的文本形态。比如,网络"恶搞"文本诠释了网络亚文化的仪式景观与抵抗途径,其中的图像元素和文字元素实际上构成了一种对话关系。正是在这种耐人寻味的语境空间中,一系列致力于阐释有关娱乐、边缘、颠覆、批判的文化意义得以借助这场虚拟空间中"草根起义"而以图像事件的方式被源源不断地制造出来。凭借photoshop(PS)技术,那些始终处在社会"围观"中心的网络红人以不同的方式活跃在电影海报、网络游戏、经典名画、政要谈判等重要"场合",原作中的角色头像被悄无声息地替换为网络红人的头像,甚至还伴随着零星的流行语(如"俯卧撑""被代表""我太难了""现在都9102了""多么痛的领悟""宝宝不开心""给你个眼神,自己体会"等)。而不同的语图内容及

① Dickinson, G., & Maugh, C. M. (2004). Placing visual rhetoric: Finding material comfort in Wild Oats Market. In C. A. Hill & M. Helmers (Eds.), *Defining visual rhetorics* (pp. 303-314). Mahwah, NJ.: Lawrence Erlbaum Associates, Inc..

② 周宪. (2005). 审美现代性批判. 北京:商务印书馆(p. 183).

其结合方式，在文化后果上往往是现代主义的或后现代主义的。

在现代主义向整个时代发出了反传统、反理性的悲鸣之际，视觉景观中的"自我表现"便借助各种浪漫的、荒诞的或异化的方式表现出来，而语图叙事中的语言也逐渐抹去了自己的"棱角"而服务于一种更大的现代主义图文叙事。在电影《超人》的网络"恶搞"海报（图2.2）中，正是凭借这张不断创造着智慧与灵感的面孔，乞丐"犀利哥"取代了那位神奇的人物而成为电影《超人》的主角，原作中图像元素与文字元素之间的默契与融合状态被打破，甚至出现了某种紧张关系。具体来说，在现代主义所铺设的普遍的消费逻辑中，那个看似天衣无缝的头像边缘出现了想象的断裂，文字元素在这位"不速之客"面前，面临解释的焦虑，甚至变得局促不安。然而，文字与图像在这次陌生的相撞之后，谈不上形同陌路，也谈不上握手言和，它们的故事也并非就此搁浅。相反，正是在这种充斥着陌生、焦虑与不安的解释关系中，在主流意识形态的压制下，在商业文化的收编下，一种基于现代主义文化体验的新的语境空间被生产出来。具体而言，随着"犀利

图2.2 电影《超人》的网络"恶搞"海报[①]

① 图片来源：http://news.cri.cn/gb/27824/2010/03/05/782s2774224.htm，2020年12月1日访问。

哥"的入场——同时伴随着超人的退场，文字一跃翻身成为阐释原作中超人神话的唯一合法元素，那个神奇世界中神话故事唯有借助文字的提醒而不断地被激活，而"犀利哥"则退到神话的幕后，指向了现实空间中一群普通人，甚至直接指向了那个被称为"犀利哥"的乞丐。显然，这里的图像元素和文字元素制造了一种现代主义话语风格：这里没有支配与服从，只有不对称的平等与对话，文字元素所激活的是虚拟时空中有关超人的神话与故事，而图像元素所激活的是现实时空中的普通故事及其背后的文化心理。当神话事件遭遇普通事件，新的意义以一种新的方式被生产出来，如同那句著名的流行语一样——"哥只是个传说"。也许，"犀利哥"所要捅破的正是好莱坞庞大而牢固的商业神话，也许"犀利哥"只不过是一个被普通人（往往是在主流媒介渠道中被剥夺了话语资格的边缘人）构造出来以期实现所谓符号民主的神话传说而已。

后现代主义语图叙事对普遍视觉规律与传统理性逻辑的背叛一定是最彻底的，甚至是极端的，这也直接决定了其更具批判性的视觉风格和寓言化的文化姿态。作为当前社交媒体平台上极具代表性的一种后现代主义图文形式，网络表情包中的图像和文字可谓是个性化的连接，是拼贴式的组合，是游戏化的邂逅，是反结构的聚合，是模因式的流动。无论是视觉风格的重构，还是表意体系的开拓，表情包中的图像和文字一方面"各有来头"，另一方面却因"缘"相遇，其中的图像往往是网络中被广泛传播的一系列视觉模因，如以"姚明""周杰""金馆长""兔斯基""蘑菇头""像素猫""纯朴羊""熊猫头""蒙娜丽莎"等形象为代表的"沙雕"表情，而文字则是那些源自网络事件的语言模因，如"扎心了""一脸悲伤""你家有矿啊""等到花儿都谢了""感觉身体被掏空""请开始你的表演""我闻到了套路的味道""生活不止眼前的苟且，还有远方的苟且"等网络流行语。显然，图像和文字都携带着不同的"故事"，激活的是不同的认知"原型"，它们在特定的亚文化情境（如网络斗图、表情包大战）相遇，最终结合为一个个极具增殖与复制能力的通用表情包。不难发现，这是一个故事与另一个故事的对接，也是一种模因与另一种模因的重逢，而不同的组合方式又创造了不同的后现代叙事体验。这里的语图关系既不是文字元素的独白叙述，也不是图像元素的统摄叙述，而是在文字与图像二者共同搭建的对话性的语境关系

中,从两个相互独立的、平等的想象维度构建起"边缘""抵抗""讽刺""颠覆"等主题内涵。当作为"后来者"的文字符号进入图像时,究竟是文字收编了图像的意义,还是图像绑架了文字的想象?这一问题或许已经不再重要,因为后现代网络文化表征与生产的修辞特征直接决定了语言和图像之间较为普遍的对话叙事。

概括来说,语言和图像之间的历史渊源,几乎嵌入西方哲学史的整体演进脉络。从柏拉图到利奥塔,图像与感觉主义立场逐渐从语言所设定的"牢笼"中挣脱出来。就视觉修辞意义上的语图关系而言,语言和图像的论证结构主要体现为两种基本的互文叙事,分别是统摄叙事与对话叙事。统摄叙事指向语言主导下的释义结构,这是古典主义叙事的常见风格;对话叙事则体现为语言和图像之间的对话主义关系,其文化后果往往是现代主义的或后现代主义的。

第 三 章

符号语境与图像释义规则

 任何文本意义的生产都依赖特定的生成语境。对于社会符号学传统而言，语境被上升为一个至关重要的释义规则问题，"传播实践客观上要求传播者在一个相对稳定的语境之中开展信息活动"①。由于符号表意的不确定性，语境的功能就是对意义的锚定，防止外部信息对视觉画框的各种"入侵"。因此，语境的出场总是伴随着意义的识别与区分，其功能就是对诠释过程的限定与引导，使得人们能够沿着某种共享的认知框架和领悟模式完成意义建构。只有将符号置于特定的语境关系中，才能避免意义的漂移和滑动。理解语境在符号释义实践中的作用机制，则涉及一个非常重要的符号学概念——"浮动的能指"（floating signifiers）。所谓浮动的能指，强调的是符号能指与其所指对象之间呈现出一种流动的、浮动的、不稳定的指涉状态。② 这一认识符合符号意义建立的任意性原则，即能指和所指之间并不是一种固定的指涉结构，而是约定俗成的结果。换言之，同一个符号能指，往往对应多种不同的所指内涵。

 之所以会出现符号学意义上的"浮动的能指"现象，本质上涉及符号表意活动的意指实践（signifying practices）问题。按照斯图尔特·霍尔

 ① Kress, G., & van Leeuven, T. (1996). *Reading images: The grammar of visual design*. London: Routledge, p.13.

 ② Laclau, E. (1993). Politics and the limits of modernity. In Thomas Docherty (Ed.), *Postmodernism: A reader* (pp.329-343). New York: Columbia University Press, p.435.

(Stuart Hall) 的观点，意义存在一个深刻的"生产"之维，即意义并不是被简单地发现的，而是"通过文化与语言的方式"，在一个开放的、流变的、偶然的意指实践中被建构出来的。① 因此，符号能指与所指对象之间并不是一种发现关系，而是一种生产关系、一种构造关系、一种勾连关系。欧内斯特·拉克劳（Ernesto Laclau）和尚塔尔·墨菲（Chantal Mouffe）使用了"话语性场域"（the field of discursivity）这一概念来诠释符号表意的浮动状态及其意义争夺实践，认为"意义场"即"话语场"。② 具体来说，任何一种话语形式，都确立了一套有关意义诠释的底层规则，相应地也勾勒出了一种"诠释的边界"。当话语形式发生变化时，符号与意义之间的勾连关系也会相应地发生变化。拉克劳和墨菲将这一现象解释为"话语溢出"，即强调不同话语形式之间的冲突与争夺导致话语性场域的游戏规则发生的变化。而话语性场域的属性与规则一旦发生变化，符号所处的释义体系也随之改变，其直接的结果就是符号与意义之间的勾连关系或接合（articulation）关系发生变化。

因此，符号之所以出现浮动的能指现象，是因为它被置于不同的意义场域之中，也就是进入不同的话语性场域，从而获得了不同的释义法则。于是，符号能指与所指对象之间的指涉关系呈现出一种偶然的、临时的、流动的不确定状态。这里的"话语性场域"，实际上对应的是语境的问题。所谓语境，强调的是意义发生的底层规则或外部环境。语境不但确立了阐释的边界，还作为一种生产性的元素参与意义的直接建构。因此，我们探讨意义世界的运行法则，不能离开对语境及其话语实践的学理探讨。相对于语言文字，以图像为代表的视觉文本涉及更为复杂的意义规则和表意实践。鉴于此，本章主要立足视觉修辞分析范式，重点思考语境如何确立释义行为的边界和规则，又如何上升为一个修辞问题而作用于意义实践。具体来说，本章首先梳理图像阐释学的知识谱系，探讨图像释义系统的意义规则和阐释方法；其次聚焦于图像释义系统中的三种语境形态，揭示语境对图像意义的锚

① Hall, S. (1997). Introduction. In Stuart Hall (Ed.), *Representation: Cultural representations and signifying practices* (pp. 1–12). London: Sage, p. 5.

② Laclau, E., & Mouffe, C. (1985). *Hegemony and socialist strategy: Towards a radical democratic politics*. London: Verso, p. 113.

定方式；最后立足互文语境、情景语境、文化语境三种基本的语境形态，阐释视觉修辞的"语境论"问题。

第一节 图像学与图像释义系统

视觉修辞研究的基本命题是探讨视觉符号在既定情景中的意义建构策略与效果，即"图像如何以修辞的方式作用于观看者"[①]。如何认识视觉符号的释义规则和意义系统，图像学（iconology）较早对这一问题加以研究，形成了较为系统的知识体系。实际上，视觉修辞所关注的意义问题，更多地聚焦于既定情境中意义规则的使用命题。因此，只有将意义问题置于图像学的学科视域中，我们才能更加清晰地把握视觉修辞所关注的意义规则问题。基于此，本节立足图像学的认识论，重点探讨图像阐释的意义层次及其方法问题。

一幅图像所诉说的内容，有时候超过了千言万语。图像世界里的千言万语，并非其先天携带的，而注定是被阐释出来的。从视觉符码到视觉意义，阐释主体及其阐释活动的功能不容小觑。只有当文本被置于一定的阐释结构中，文本的生产者和解释者之间才能形成某种隐秘的关联或对话。正是在阐释活动中，符码开始从原始的凌乱状态或自然结构中挣脱出来，获得一定的线索、脉络、逻辑，最终以文本的形式流动起来，成为社会意义系统的一部分。简言之，阐释的目的就是将文本从自然状态带入社会状态，从而赋予文本以意义。阐释与意义的关系非同寻常，二者总是伴随在文本实践的发生结构之中。因此，大凡当我们尝试理解或复原一个文本的意向性内容时，阐释行为就必然在发生作用。因为人类需要意义，阐释便成为一种基础性的释义方式。不同学科围绕着文本、解释、意义等问题的讨论，逐渐形成了一门学问，即阐释学（hermeneutics），又称诠释学或解释学。在鲁道夫·布尔特曼（Rudolf Bultmann）、埃米里奥·贝蒂（Emilio Betti）、马丁·海德格尔（Martin Heidegger）、汉斯-格奥尔格·伽达默尔（Hans-Georg Gadamer）、雅

[①] Helmers, M., & Hill, C. A. (2004). Introduction. In C. A. Hill & M. Helmers (Eds.), *Defining visual rhetorics* (pp. 1–24). Mahwah, NJ.: Lawrence Erlbaum Associates, Inc., p. 1.

克·德里达(Jacques Derrida)等学者的努力下,阐释学于20世纪逐渐发展为一种哲学流派和思潮,其依托的哲学话语基础是现象学和存在主义,强调基于文本本身的形式与构成,准确把握文本的原意。实际上,阐释学不仅关注文本意义解释的理论与哲学问题,也关注文本释义系统中的规则与方法问题。相对于文本化的、结构化的语言文本,我们如何把握图像文本的意义规则?

一、图像阐释的三个意义层次

谈及图像的释义体系,不能不提到图像学。作为图像研究的一门科学,图像学致力于图像文本的阐释学研究,因此图像学也称图像阐释学。现代图像学的代表性流派是以阿比·瓦尔堡(Aby Warburg)、弗里茨·萨克斯尔(Fritz Saxl)、欧文·潘诺夫斯基(Erwin Panofsky)和埃德加·温德(Edgar Wind)为代表人物的瓦尔堡学派。潘诺夫斯基在著名的《图像学研究》(1939)开篇中便指出:"图像学是艺术史的一个分支,它关注的是艺术作品的主题(subject matter)或意义(meaning),而非艺术作品的形式(form)。"[①]围绕图像符号的主题和意义,瓦尔堡学派的图像学所关注的阐释问题主要包括意义构成、风格形式、历史演变、文化内涵等,而在研究方法上则主要诉诸案例分析、形式分析、图像史学、文化批评等。

如何理解图像符号的释义体系?潘诺夫斯基将瓦尔堡学派的图像阐释方法归纳为三个层次——前图像志描述(pre-iconographical description)、图像学分析(iconographical analysis)、图像学深度阐释(interpretation in a deeper sense),三者关注的意义系统分别是自然意义(natural meaning)、规约意义(conventional meaning)、内在意义(intrinsic meaning)。[②] 我们可以将图像阐释的三个层次,分别概括为图像本体阐释学、图像寓意阐释学、图像文化阐释学。实际上,图像史学家彼得·伯克(Peter Burke)指出,瓦尔堡学派关于图像阐释的三个层次,继承了德国古典阐释学传统,即在语言文字阐释的三个

① Panofsky, E. (1972). *Studies in iconology*: *Humanistic themes in the art of the renaissance* (Icon editions). Boulder, CO.: Westview Press, p. 3.

② Panofsky, E. (1972). *Studies in iconology*: *Humanistic themes in the art of the renaissance* (Icon editions). Boulder, CO.: Westview Press, pp. 5–8.

层次基础上推演而成。德国古典阐释学先驱弗里德里希·阿斯特（Friedrich Ast）将文字阐释划分为三个层次：一是文字的层次（句法的层次），二是历史的层次（意义的层次），三是文化的层次（时代精神的层次）。① 不难发现，图像学所关注的三个阐释层次，分别对应德国古典阐释学中语言文字阐释的三个层次。

我们不妨以新冠肺炎疫情期间人民日报微信公众号推出的那张著名的信息长图《中国抗疫图鉴》（部分截图见图 3.1）为例，从阐释对象（object of interpretation）、阐释行为（act of interpretation）、阐释路径（approach of interpretation）三个层面②切入，分别揭示图像学三个意义层次的阐释内涵和路径。为有效应对疫情，中国采取了一系列强有力的防控措施，包括武汉"封城"、十天左右建成火神山医院和雷神山医院、各省市对点支援湖北省抗疫工作、兴建"方舱医院"集中收治轻症患者等，有效遏制了疫情蔓延势头。与此同时，面对来势汹汹的疫情，全国人民众志成城，齐心抗疫，许多平凡人做出了不凡的举动：有人坚守岗位抗击疫情，有人积极筹集物资驰援武汉，有人主动请缨当志愿者……2020 年 3 月，人民日报微信公众号发布信息长图《中国抗疫图鉴》，其中汇集了疫情期间的众生百态，记录了平凡人的抗疫故事。

二、图像本体阐释学与图像释义系统

图像本体分析对应的是图像学的第一层次意义，即前图像志描述阶段的意义，主要探讨图像所再现的、模仿的自然意义，一般是由可识别的物象或事件构成。图像本体分析的阐释对象主要有二：一是艺术作品的事实信息，二是艺术作品的传递内容或构成内容。相应地，图像本体分析的阐释行为主

① 转引自〔英〕彼得·伯克. (2008). 图像证史. 杨豫译. 北京：北京大学出版社 (p.44).

② 为了厘清图像学的三个意义层次，潘诺夫斯基在《图像学研究》中主要从阐释对象和阐释行为两个层面进行比较分析。必须承认，潘诺夫斯基的图像学更多地聚焦于理论分析，在方法论层面未能给予充分的论述，特别是缺少具体的阐释思路和操作方法。基于此，本书在"阐释对象"和"阐释行为"这两个阐释维度基础上，增加了"阐释思路"的分析，即关注图像学各个意义层次的阐释思路和路径，以期拓展图像阐释学的实践内涵。关于图像学三个意义层次的阐释对象和阐释行为分析，潘诺夫斯基做了简要分析，参见 Panofsky, E. (1972). Studies in iconology: Humanistic themes in the art of the renaissance (Icon editions). Boulder, CO.: Westview Press, p. 14.

图 3.1　人民日报《中国抗疫图鉴》部分截图①

要表现为类形式分析（pseudo-formal analysis）。② 所谓的类形式分析，并非严格意义上的形式主义分析，主要关注图像构成层面的直观信息捕捉与获取，如图像中的呈现元素、表达对象、形式特征等信息元素。

图像本体分析的阐释路径可以从三个维度切入：一是图像形态分析，二是图像内容分析，三是图像形式分析。第一，就图像形态分析而言，形态是一种基础性的解释语言，决定了文本的表现形式，而不同的表现形式对应不同的视觉表征系统和释义规则。例如，在新闻图像中，摄影和漫画是两种不同的图像形式，二者对应的接受心理和符号功能存在明显差异：摄影回应的是"现场""真相"等新闻事实层面的问题，而漫画主要回应的是"评论""分析"等新闻评价层面的问题。简言之，作为图像释义的基础语言，形态直接决定了图像意义分析的前提和方向，因此识别和判断视觉文本的形态，是前图像志描述的基本内容。第二，就图像内容分析而言，图像意义阐释必须建立在对图像元素的识别和把握之上，因此只有回答"图像包含了什么"这一问题，才能真正回应图像意向性问题。第三，就图像形式分析而言，任

① 图片来源：https://mp.weixin.qq.com/s/J4CUHndFKXxb5S2CY7QpIg，2020 年 12 月 1 日访问。

② Panofsky, E. (1972). *Studies in iconology: Humanistic themes in the art of the renaissance* (Icon editions). Boulder, CO.: Westview Press, p. 14.

何图像文本都包含一系列具体的视觉元素，而形式分析的关键就是把握不同构成元素之间的关系和结构，因此我们可以借助符号学、艺术学、修辞学等相关学科知识认识图像的形式问题。例如，图像形式分析的符号学方法主要包括图像文本构成维度的组合方式分析和聚合逻辑分析、文本要素结构维度的"展面"（STUDIUM）分析和"刺点"（PUNCTUM）分析等。①

具体就信息长图《中国抗疫图鉴》而言，图像本体分析的关键是对图像形态、图像内容、图像形式加以描述和阐释。该作品主要采用漫画式的表现形态，使用"一镜到底"的叙事语言，选取了疫情期间多个"决定性瞬间"，将之组合、绘制成十四个场景，并按照疫情发展的时间线性结构进行总体安排，包括疫情前人们欢乐迎接春节的景象、疫情中不同群体抗击疫情的情景以及疫情防控进入常态化阶段生活逐步恢复正常的境况。在相邻场景间，制作者充分利用视错觉设计原理，使用颜色渐变、元素重复等方式实现自然流畅的衔接，淡化场景转换的区隔感，将各个场景缝合成一幅长画卷。随着用户的指尖滑动，长画卷缓缓展开，各个场景流过屏幕，形成"一镜到底"的一体感和连续性。必须承认，在图像元素构成上，相对于其他戴着口罩的医务工作者或其他普通公众，"钟南山"作为一个重要的"刺点"信息被刻意强化，这使得画面中的信息值（value）呈现出一种不均衡、不稳定状态——相对于"展面"，意义在"钟南山"这一"刺点"的位置快速汇聚，因此图像意义的生产获得了一个值得深入挖掘的"形式"向度，即视觉形式与视觉意义之间建立了一种阐释结构。

三、图像寓意阐释学与图像释义系统

图像寓意分析实际上是严格意义上的图像学分析，主要探讨图像所暗含的规约意义，也就是人们基于前图像志描述阶段的信息所推演或建构的意义。潘诺夫斯基指出，第二层次的图像规约意义分析的核心命题是图像主题（subject matter），阐释对象主要表现为"图像（images）、故事（stories）和

① 刘涛．（2017）．符号抗争：表演式抗争的意指实践与隐喻机制．中国地质大学学报（社会科学版），4，92-103.

寓言（allegories）的构成方式"，而阐释行为主要是"狭义层面的图像学分析"。① 尽管图像阐释行为受制于个体的经验、知识和情感，不同主体面对相同的图像，或许会解读出不同的意义和话语，但是图像寓意阐释学所强调的是规约意义，即一个时代相对普遍的、共享的、约定俗成的意义。规约意义源自某种普遍的因果记忆或逻辑推理，比如画面中的晚餐往往被理解为最后的晚餐，画面中的战役也往往被识别为滑铁卢战役。

概括而言，图像寓意阐释学超越了简单的文本描述，其主要关注图像释义的话语问题。相应地，图像寓意分析的基本思路和方法就是开展视觉话语分析（visual discourse analysis），即探究图像符号深层的"言外之意"。图像寓意存在一个基础性的符号结构，而罗兰·巴特（Roland Barthes）提出的神话分析模型②，无疑揭示了图像寓意分析的意义原理。所谓的图像寓意，实际上就是巴特所说的隐含在图像表意系统中的"神话"内容，即第二级符号系统的含蓄意指内容。

图像文本之所以存在规约意义，究其原因有三：第一，在符号学学者查尔斯·桑德斯·皮尔斯（Charles Sanders Peirce）的符号分类体系③中，规约符是一种典型的符号形式，强调既定社会文化情景中约定俗成的意义。那么，对于规约性的图像符号而言，规约意义自然而然地是一种普遍的意义形式。第二，任何图像文本都不是孤立的，其释义体系受制于一个时代的语境系统，而语境作为文本阐释的元语言（meta-language），往往决定了图像符号的解释方向和方式，因此我们可以在图像文本形成或发生的语境维度理解其意义系统。第三，图像符号表征往往遵循既定的意义规则，如视觉修辞意义上的转喻和隐喻，而图像修辞实践不过是既定规则在既定情境中的使用，因此我们可以沿着意义规则所设定的解释方向，抵达一种相对普遍的规约意义。

① Panofsky, E. (1972). *Studies in iconology: Humanistic themes in the art of the renaissance* (Icon editions). Boulder, CO.: Westview Press, pp. 6-7.

② 〔美〕罗兰·巴尔特. (2005). "形象的修辞". 载罗兰·巴尔特等. 形象的修辞：广告与当代社会理论（pp. 36-52）. 吴琼等编. 北京：中国人民大学出版社.

③ 美国符号学先驱皮尔斯将符号分为三种类型，即像似符（icon）、指示符（index）、规约符（symbol）。

就图像寓意分析方法而言，正因为图像文本的规约意义存在三种来源，我们可以沿着这三种意义路径开展视觉话语分析：一是规约符号的意指系统分析，二是文本实践的发生语境分析，三是意义规则的修辞结构分析。第一，就规约符号的意指系统分析而言，图像话语分析的主要思路是探讨图像与文化的接合（articulation）方式，即图像符号能指如何与某种约定俗成的所指建立联系；第二，就文本实践的发生语境分析而言，图像话语分析主要强调对视觉语境所创设的释义规则加以研究，而互文语境、情景语境、文化语境提供了三种基本的语境形态及分析路径[①]；第三，就意义规则的修辞结构分析而言，图像话语分析的目标是揭示视觉编码体系中的修辞策略，特别是对视觉转喻、视觉隐喻这两种基础性的修辞结构加以研究[②]。就信息长图《中国抗疫图鉴》而言，我们可以沿着意指系统分析、发生语境分析、修辞结构分析三个阐释维度切入，具体把握图像意义的生成机制。例如，从视觉转喻角度来看，《中国抗疫图鉴》选择了十四个代表性场景，以此勾勒一个时代的抗疫景观，显然这是一种典型的"部分指代整体"的视觉转喻策略。视觉转喻分析的关键并非考察"什么指代什么"，而是要关注"喻体是如何被选择的""喻体为何能抵达本体"，以及"这样的指代结构建构了何种认知意义"等这样的问题。纵观这十四个场景，画面总体上呈现的是疫情中的普通民众和医务工作者，这无疑呈现了一幕幕有别于宏大叙事的微观叙事景观——在这场没有硝烟的战争中，每个人都"重装上阵"，参与到这场盛大的战疫活动之中，在历史长卷上书写下这个时代的"英雄史诗"。

四、图像文化阐释学与图像释义系统

第二层次的图像寓意分析主要关注图像符号所承载的主题（theme）或概念（concept），与此不同，第三层次的图像文化分析则旨在挖掘图像深层的内在意义。潘诺夫斯基指出，图像规约意义分析的阐释对象是图像符号背后的象征价值（symbolical values），阐释行为主要表现为图像深度阐释，即图

[①] 关于三种语境形态的内涵及其释义规则，详见本章第三节论述。
[②] 关于视觉隐喻、视觉转喻的意义原理和机制，详见本书第四章论述。

像学综合（iconographical synthesis）。① 如果说图像寓意分析主体上还是狭义上的图像学分析，图像文化分析则聚焦于图像所处的时代与文化，更多地将图像视为社会文化或观念的一部分，尝试在图像文本维度上发现一个更大的世界。正如潘诺夫斯基所指出的那样，图像内在意义分析的目的就是"发现一个民族、时代、阶级、宗教、哲学话语的基本态度得以形成的底层原则（underlying principle）"②。比如，潘诺夫斯基的《哥特建筑和经院哲学》（1951）一书表面上关注的是图像问题，实际上旨在发现图像背后的文化哲学内涵：12 世纪到 13 世纪的建筑学体系并非自成一体的，而是深刻地嵌套在彼时的经院哲学体系中，二者具有异体同形的关系，其中的建筑图景不过是对天主教教义的视觉再现，那些醒目的视觉符号并非美学意义上的视觉物，而是指向神灵、天使等宗教内容。

概括而言，如果说图像本体分析主要关注"从图像看图像"，图像寓意分析核心强调"从图像看意义"的话，图像文化分析则努力打开图像阐释的历史向度、文化向度、政治向度，主要表现为"从图像看世界"。正如潘诺夫斯基在建筑图景中发现了"宗教世界"一样，图像第三层次的图像文化阐释学超越了图像本身的诠释范畴，旨在回答"图像能够为时代言说什么"这一命题。恩斯特·H. 贡布里希（Ernst H. Gombrich）进一步指出，图像阐释不能仅仅停留在图像本体层面，而要将图像置于一定的历史文化结构中，同时将其与其他文化现象联系起来加以分析，如此才能抵达图像背后相对复杂的社会文化内容。③ 相应地，图像文化阐释学可以被理解为更深层次的图像研究，旨在重返图像生产的文化语境与历史现场，从而揭示图像及其视觉实践的文化释义系统。

一般来说，图像文化阐释的前提和基础是对图像寓意的阐释，因为附着在图像深处的文化内容，往往存在一个根本性的寓意体系，我们只有进入图

① Panofsky, E. (1972). *Studies in iconology*: *Humanistic themes in the art of the renaissance* (Icon editions). Boulder, CO.: Westview Press, pp. 7–8.

② Panofsky, E. (1972). *Studies in iconology*: *Humanistic themes in the art of the renaissance* (Icon editions). Boulder, CO.: Westview Press, p. 7.

③ Gombrich, E. H. (1972). Introduction: The aims and limits of iconology. In Ernst H. Gombrich (Ed.), *Symbolic Images*: *Studies in the art of the renaissance*. London: Phaidon, pp. 1–25.

像释义的寓意维度，才能真正识别和发现图像寓意得以存在并发生作用的一整套文化规则体系。换言之，图像寓意是抵达图像文化的中介和桥梁，而图像文化则铺设了图像寓意得以形成的元语言基础。图像文化阐释学体系中的文化内容相对较为复杂，既可以体现为一个文化历史问题，又可以还原为一个文化政治问题。因此，图像文化阐释学可以进一步划分为文化历史阐释学和文化政治阐释学。例如，从文化历史阐释学角度来看，图像作为一个时代的视觉印迹，不可避免地在"言说"有关过去那个年代的故事，因此为文化史学家提供了考察历史的不可或缺的证据。彼得·伯克在《图像证史》一书中系统论述了"图像与宗教""图像与叙事""图像与权力""图像与文化""图像与史学"等图像史学问题。伯克关心的核心命题是："不同类型的图像在不同类型的历史学中如何被当作律师们所说的'可信的证据'来使用……图像如同文本和口述证词一样，也是历史证据的一种重要形式。它们记载了目击者所看到的行动。"[①] 显然，从图像史学的角度来看，图像阐释的历史文化向度被打开了，即图像携带着一个时代的历史观念和文化密码，因此我们可以在更大的历史文化维度发现图像深层的意义世界。[②]

人民日报微信公众号的信息长图《中国抗疫图鉴》更像是一幅未完成的"故事长卷"——2020年3月推送的《中国抗疫图鉴》仅有十四个场景，而随着中国抗疫进程的推进，2020年4月推送的完整版的《中国抗疫图鉴》则增加了更多的抗疫场景，其中特别增加了一些情感化的"凝缩图像"，如护士隔着玻璃与男友亲吻、小患者和护士相互鞠躬、医务工作者摘下口罩露出笑脸……必须承认，这些"决定性瞬间"之所以会成为一个时代的凝缩图像，是因为图像与情感的结合，亦是因为文化与政治的联姻。或许在很多年后，当我们回望这场席卷世界的新冠疫情时，《中国抗疫图鉴》无疑将在图像维度上提供一种通往"历史"的叙事方式。而如何认识凝缩图像的文化出场方式，如何理解历史话语与集体记忆的相遇方式，如何把握文化意象与主流话语的接合方式等问题，无疑构成了图像文化阐释学必须回应的文化历史批评或文化政治批评命题。

① 〔英〕彼得·伯克.(2008).图像证史.杨豫译.北京：北京大学出版社 (p.9).
② 关于图像史学及其修辞批评问题，本书将在第十章详细论述.

基于以上关于图像释义系统的分析，我们可以归纳出视觉研究的一个图像学释义模型，即从意义层次、意义系统、阐释思路、阐释理念、阐释对象、阐释行为、阐释路径与方法七个维度来把握图像学三级释义体系（见表3.1）。

表3.1 视觉研究的图像学释义模型

	图像本体阐释学	图像寓意阐释学	图像文化阐释学
意义层次	第一意义层次	第二意义层次	第三意义层次
意义系统	自然意义	规约意义	内在意义
阐释思路	从图像看图像	从图像看意义	从图像看世界
阐释理念	类形式分析	视觉话语分析	视觉观念分析
阐释对象	图像事实信息 图像传递信息	图像、故事和寓言的构成	象征价值
阐释行为	前图像志描述	图像学分析	图像学深度阐释
阐释路径与方法	图像形态分析 图像内容分析 图像形式分析	规约符号的意指系统分析 文本实践的发生语境分析 意义规则的修辞结构分析	文化历史批评 文化政治批评

概括而言，图像学视域下的视觉释义体系主要包含三个层次，即图像本体阐释学、图像寓意阐释学、图像文化阐释学，三者分别关注的意义系统是自然意义、规约意义、内在意义，其阐释思路分别体现为"从图像看图像""从图像看意义""从图像看世界"，阐释理念分别为类形式分析、视觉话语分析、视觉观念分析。进一步讲，图像本体阐释学的阐释对象是图像事实信息和图像传递信息，阐释行为表现为前图像志描述，阐释路径与方法主要有三：一是图像形态分析，二是图像内容分析，三是图像形式分析；图像寓意阐释学的阐释对象是图像、故事和寓言的构成，阐释行为表现为图像学分析，阐释路径与方法同样有三：一是规约符号的意指系统分析，二是文本实践的发生语境分析，三是意义规则的修辞结构分析；图像文化阐释学的阐释对象是图像所反映的象征价值，阐释行为表现为图像学深度阐释，即广义的图像学阐释，阐释路径与方法主要表现为图像维度上的文化历史批评和文化政治批评。

第二节　语境与图像意义的锚定

J. 安东尼·布莱尔（J. Anthony Blair）通过比较语言文本与图像文本的意义机制发现，尽管语言文本的意义生成依赖语境，但其同时在积极地创造语境，因此能够有效地阻止意义的浮动，而图像对语境具有更强的依赖性，其意义也呈现出更大的丰富性、浮动性和不确定性。[①] 如果抛开具体的语境，图像的释义将会极度艰难甚至漂浮不定。换言之，图像意义的不确定性，本质上源于语境本身的不确定性。必须承认，语境本身是被建构的产物，因此视觉话语生产的基本思路就是实现图像符号与特定语境的接合，从而赋予图像释义活动一定的框架和规则。接踵而来的问题是：图像如何与特定的语境发生接合关系，以及作为释义规则的语境是如何发生作用的？这取决于我们对具体的语境形态的识别与区分。换言之，图像与语境之间不同的接合方式，对应通往释义规则的不同的语境形态。

一、图像与语境的接合方式

图像并不只是一个"静观"的对象，往往还作为一种视觉实践（visual practice）深刻地参与社会现实的建构，其标志性的实践形态便是"图像事件"（image events）。[②] 在由图像所驱动的公共议题中，图像既是文本意义上的视觉形态，也是现实意义上的社会内容。因此，人们认识图像的意义及其生产方式，取决于他们对社会现实本身的认识方式。美国社会学家乔纳森·H. 特纳（Jonathan H. Turner）将社会认识区分为微观（人际互动）、中观（社会组织）和宏观（国家系统）三个分析层次，并认为"这种三分法既是理论分析上的分类，也是社会现实自身的表现"[③]。因此，如果我们将

[①] Blair, J. A. (2004). The rhetoric of visual arguents. In Charles A. Hill and Marguerite Helmers (Eds.), *Defining visual rhetorics* (pp. 41-62). Mahwah, NJ: Lawrence Erlbaum Associates, Inc..

[②] Delicath, J. W., & Deluca, K. M. (2003). Image events, the public sphere, and argumentative practice: The case of radical environmental groups. *Argumentation*, 17 (3), 315-333.

[③] 〔美〕乔纳森·特纳. (2009). 人类情感：社会学的理论. 孙俊才，文军译. 北京：东方出版社 (p.59).

图像视为一种社会内容，同时立足象征实践的维度来审视图像的意义机制，那么互文语境（intertextual context）、情景语境（situational context）和文化语境（cultural context）则分别对应特纳关于社会现实认识的三个分析层次。为了避免研究问题陷入泛泛而谈，我们不妨以"雷洋事件"作为具体的经验材料和分析对象，以把握三种语境形态的具体内涵及其对图像意义的限定方式。

2016年5月9日，一则题为《刚为人父的人大硕士，为何一小时内离奇死亡?》的帖子迅速在网络上传播，该帖称中国人民大学硕士雷洋在前往机场途中意外死亡，疑似涉警致死。"刚为人父""人大硕士""离奇死亡"这些字眼连接在一起，瞬间在修辞学意义上铺设了一个巨大的情感动员语境。警方给出的解释是：雷洋涉嫌嫖娼，企图逃跑，警方依法对雷某采取了强制约束措施，带回审查途中身体出现不适，警方立即将其送往医院，后经医院抢救无效死亡。警方的通报并没有缓解公众的猜疑，反倒引发了一定的舆论质疑。尽管警方调用的"嫖娼框架"尝试在伦理上进行争议宣认，但公众最后还是挣脱出修辞学意义上的道德束缚，开始追问：雷洋究竟是怎么死的？

然而，面对公众的质疑，"雷洋事件"却深陷于一场"视觉危机"之中，诸多可能抵达真相的"图像管道"都不同程度地缺席：现场的监控摄像头"意外"损坏，警察未带执法记录仪，警方声称掌握的手机录像视频迟迟未能公布……种种情况表面上看是图像管道失灵，实则传递了公共议题中事实宣认的视觉依赖以及视觉缺席背景下公众认知的集体焦虑。一般来说，图像是舆论场中极具争议宣认能力的一种符号形态，而警察恰恰是掌握图像的唯一合法主体。因此，图像之于警察而言意味着一种特别的权力：是否公布、何时公布、如何公布无疑会影响并引导公众的舆论趋势。图像已经不再是一个简单的"公布"问题，而是一个深刻的"运用"问题。换言之，图像的出场无疑超越了纯粹的司法话语框架，而在话语实践层面上升为一个逼真的修辞问题。进一步讲，公众对警方不满是因为，原本应该由警察提供的现场图像缺席了。社会争议一旦离开了图像的宣认框架，便如同脱缰的野马，会接受不同主体的任意想象与裁剪，最终呈现出一种"失控"的意义争夺局面。

可见，在视觉文化时代，争议宣认的基本趋势就是诉诸图像。所谓的"有图有真相"，一方面暗含了图像对于争议的宣认能力，另一方面也揭示了争议宣认实践中的视觉依赖现象。由于警方未能及时提供回应公众质疑的图像资料，"雷洋事件"从司法逻辑进入一种社会动员逻辑，来自公众的一系列"替代性图像"随即在视觉意义上填充了人们的认知真空地带。2016年5月12日，网上一则"男子被电棍击打"的视频迅速在微博和微信群、朋友圈等社交媒体上扩散，被指与雷洋死亡事件有关。画面中，一名男子遭到数名警察电棍击打。公众随之将其视为抵达"雷洋事件"的真相所在。正当这一视频在网络舆论场上迅速扩散之际，北京警方出面辟谣，称这一视频不属实，乃是"移花接木"之作。显然，在整个"雷洋事件"中，网络视频之所以从最初的"事实真相"逐渐演变为"网络谣言"，是因为这一视频被勾连到不同的语境关系之中。

二、通往图像释义规则的三种语境形态

正因为语境形态的变化，图像进入一种流动的意义状态，由此完成了一场始料未及的意义历险。接踵而来的问题是：我们应该如何认识图像意义的发生语境？同时，在图像意义的释义规则中，究竟存在哪些具体的语境形态？

第一，在视觉符号系统内部，元素与元素之间构成了一定的互文关系，具体体现为图像与图像之间或图像与文字之间搭建的互文语境。因此，图像意义发生的互文语境是考察释义规则的第一种语境形态。在"雷洋事件"中，"男子被电棍击打"视频由于人物面孔难以辨认，注定了其意义是不确定的。然而，网络视频之所以被视为抵达真相的"决定性瞬间"，离不开视频所携带的一段配文——"最新！雷洋当晚视频，戴着手铐还被电击"，视频配文的在场一定意义上锚定了视频本身的诠释空间和意图方向，从而将视频推向了争议宣认的符号地位。这里的图像与文字既处于共同的符号系统内部，又具有内在的勾连逻辑，因而在语图关系维度上搭建了一种互文语境。

与其说图像依赖文字的锚定而存在，莫若说图像与文字搭建的语境关系决定了释义活动的规则与逻辑。试想一下，如果没有文字的在场，这则视频则如同断线的风筝，永远处于一种浮动状态，难以真正进入"雷洋事件"

铺设的舆论结构深处,更谈不上符号学意义上的话语实践。简言之,文字与图像搭建的互文语境,决定了图像意义的释义规则:文字确立了图像阐释的意图定点,图像则确认了文字内容的可靠性,二者的合力作用赋予了图像之于事实的宣认能力。必须承认,这里的图像与文字处于同一个符号系统中,二者以互文的方式存在,并在互文性维度上搭建了图像意义的释义体系。

第二,任何图像都存在一定的生命周期(life cycle),在时间维度上演绎出一道跌宕起伏的意义轨迹。[①] 图像的"出场""传播""消亡"等象征行动(symbolic action)总是依托于特定的发生情景,具体体现为由事件、议题、争议所驱动的情景语境。劳里·E. 格里斯(Laurie E. Gries)提出了一种面向图像研究的图像追踪法(iconographic tracking),"尝试在经验维度上测量图像是如何流动(flow)的,又是如何转化(transform)和影响(contribute)公共生活的"[②]。然而,在具体的方法维度上,格里斯坚持认为应该回到图像发生的现实情景之中。只有立足图像符号发生作用的问题语境和视觉实践,我们才能真正接近图像与社会之间的作用方式。正是在既定的情景语境中,图像获得了超越文本之外的释义规则。因此,图像意义发生的情景语境是考察释义规则的第二种语境形态。纵观当前的网络事件,尽管图像的出场意味着一场深刻的话语实践,但这一话语实践嵌套于或深陷于一个更大的事件结构与演进逻辑。

在"雷洋事件"中,原本应由警察出具的图像符号(如监控视频、执法记录视频、现场手机拍摄视频)一直处于"缺席"状态,公共事件中的图像依赖又迫使公众去寻找其他替代性的视觉形式,而这恰恰给了"男子被电棍击打"视频合法的"出场"空间。进一步讲,网络视频的出场是因为公共事件的发生语境发生了变化——从法制话语转向冲突话语,从司法逻辑转向抗争逻辑。这些转向源于公共话语那里驻扎着一个巨大的冲突结构,即官方话语与公众话语之间的断裂,"男子被电棍击打"视频才作为一种"弱者的武器"被精心构造出来,并且进入公共话语的深层结构。可以设想,如果及

① 刘涛. (2017). 媒介·空间·事件:观看的"语法"与视觉修辞方法. 南京社会科学, 9, 100-109.
② Gries, L. E. (2013). Iconographic tracking: A digital research method for visual rhetoric and circulation studies. *Computers and Composition*, 30 (4), 332-348, p.337.

时提供了相应的图像符号,警察便可以第一时间在图像维度上进行争议宣认,从而占据"雷洋事件"话语定性的第一落点。可见,离开"雷洋事件"本身的发生语境,我们便难以揭示网络视频的出场方式。而网络视频的出场,只不过是特定话语语境下"图像依赖"心理的一种替代性表达。特定的图像之所以被符号化,并成为一个承载意义的公共符号,往往是因为情景语境的激活与召唤。因此,情景语境是一种话语空间,是一种语言结构,更是一种释义法则。我们把握图像意义的生成法则,必须立足图像实践的发生语境,也就是对图像依托的现实场景及其情景语境进行分析。

 第三,任何图像都是镶嵌在文化底色中的文本形态,因此必然携带着特定的文化内容,其释义方式也必然受制于既定的文化法则。只有将图像置于文化所铺设的阐释体系中,文本才能获得一种根本性的生产逻辑和解释话语。[①] 因此,图像意义发生的文化语境是考察图像释义规则的第三种语境形态。一个时代的社会文化与政治文化,总是以一种隐蔽的方式雕刻着图像文本的语义结构,悄无声息地作用于人们的无意识领域,其结果就是形成了一个更大的文本释义系统。霍尔所强调的将意义置于"文化转向"的逻辑下进行审视[②],实际上也是在强调文化语境之于图像释义行为的根本性作用方式。

 纵观"雷洋事件"的整体脉络,转型时期的社会心态铺设了图像释义行为的基础语言,因而构成我们把握图像意义的文化语境。如果忽视了当前的网络社会形态,我们便难以理解"男子被电棍击打"视频的生产逻辑及其意义内涵。社会心态实际上对应的是一个文化概念——当社会成员表现出某种相对一致的心理特征时,便会"构成一种氛围,成为影响每个个体成员行为的模板",并最终成为"社会转型的反映",以及"影响社会转型的力量"。[③] 当前网络社会心态的重要表现之一是某种程度上的信任危机,其直接的后果就是一系列抗争性话语的普遍蔓延。具体来说,"男子被电棍击打"

[①] Kress, G., & van Leeuwen, T. (1996). *Reading images*: *The grammar of visual design*. London: Routledge, p. 9.

[②] Hall, S. (1997). Introduction. In Stuart Hall (Ed.), *Representation*: *Cultural representations and signifying practices* (pp. 1–12). London: Sage, p. 5.

[③] 王俊秀. (2014). 社会心态:转型社会的社会心理研究. 社会学研究, 1, 104–124 (p. 107).

视频实为一则网络谣言，乃移花接木之作。然而，由于网络上存在着一定的政治信任危机，因此这一网络视频瞬间成为公众集体挪用的修辞符号与抗争资源。可见，如何理解从网络谣言到抗争武器的演变逻辑，不能不提到当前网络社会心态在文化维度上沉淀的认知框架。从认知心理学上讲，框架是一种极为稳定的图式话语，它的功能就是对人们的认知方式进行锚定和规约。① 美国认知语言学家乔治·莱考夫（George Lakoff）坚定地指出，人是依赖框架而存在的动物，而框架是特定文化语境下的意识产物，因而属于"认知无意识（cognitive unconscious）的环节"。② 我们常说的"人们总是看到自己希望看到的结果"，其实就是在强调特定的认知框架对于事物意义建构的决定性功能。人们纵然有足够的理由怀疑这则无源视频的真实性，但是"如果顽固的框架跟事实不相吻合，那么，人会抛弃事实，保留框架"③。可见，只有立足当前的社会文化与政治文化语境，我们才能够真正把握图像话语建构的底层逻辑和语言方式。

概括来说，互文语境、情景语境和文化语境构成了通往文本释义规则的三种基本的语境形态。就图像文本的释义规则而言，从互文语境到情景语境再到文化语境，不仅意味着一个取景视域不断拉开的过程与方法，同时意味着将文本置于不同的结构层次和认识系统之中。具体来说，互文语境侧重的是文本系统，强调在文本与文本的互动关系中发现诠释的逻辑；情景语境侧重的是时空系统，强调在既定的发生场景中把握释义的法则；文化语境侧重的是生态系统，强调在一个时代集体共享的某种领悟模式中接近意义的密码。需要特别强调的是，互文语境、情景语境和文化语境之间并非存在清晰的边界，也并非意味着三种完全互斥的释义规则，相反，它们在意义机制上具有一定的关联结构，而我们之所以对其加以区分，主要是为了突出意义实践的分析层次。

① 刘涛. (2017). 元框架：话语实践中的修辞发明与争议宣认. 新闻大学, 2, 1–15.
② 〔美〕乔治·莱考夫. (2013). 别想那只大象：明确价值与重塑框架. 闾佳译. 杭州：浙江人民出版社 (p. 1).
③ 〔美〕乔治·莱考夫. (2013). 别想那只大象：明确价值与重塑框架. 闾佳译. 杭州：浙江人民出版社 (p. 58).

第三节　语境论：释义规则与视觉修辞分析

语境限定了意义诠释的空间和边界，同时铺设了意义诠释的法则与框架，因而是视觉修辞实践中需要特别考虑的学理命题。在图像的释义体系中，语境并不是先天的固有之物，而是话语实践中的构造物。本节并非只关注语境形态的区分，而是要在修辞学意义上思考语境问题，即语境生产如何成为一个修辞问题。进一步讲，我们在视觉修辞维度上考察语境，不能离开图像本身的"语法"问题，也就是在图像的构成与形式维度识别并发现语境的构造原理。甘瑟·克雷斯（Gunther Kress）和西奥·凡勒文（Theo van Leeuwen）在影响深远的《解读图像：视觉设计的语法》中关注图像意义生产的"视觉语法"（visual grammar），其研究起点就是图像的构成与形式，并在此基础上接近图像意义的释义规则。[①] 因此，将语境作为视觉修辞分析的问题和对象，其实就是要探讨图像形式与视觉语境之间的对应逻辑——作为释义规则的语境是如何在修辞学意义上被建构的，而这一建构过程又是否可以在图像的构成与形式维度上进行辨识和把握。接下来，本节将分别立足互文语境、情景语境和文化语境三种基本的语境形态，探讨不同语境形态下的图像形式逻辑及其深层的视觉语法问题。

一、视觉想象与互文语境的生产

互文语境强调两个文本在互文性（intertextuality）意义上所确立的认知框架。所谓互文性，也被称为文本间性，是在结构主义和后结构主义思潮中形成的一种文本理论。法国文艺理论家茱莉亚·克里斯蒂娃（Julia Kristeva）最早提出"互文性"这一概念，旨在强调特定文本与其他文本之间普遍的关联性。按照克里斯蒂娃的观点，任何文本都镶嵌在一个关系结构中，而且必然体现为对另一个文本的"吸收"和"改编"。[②] 所谓"另一个文本"亦

[①] Kress, G., & van Leeuwen, T. (1996). *Reading images*: *The grammar of visual design*. London: Routledge, pp. 41–44.

[②] Kristeva, J. (1986). Word, dialogue and novel. In Toril Moi (Ed.), *The Kristeva reader*. Oxford: Blackwell Publisher Ltd., p. 36.

即伴随文本（co-text）。任何文本都不可避免地携带了大量的社会约定或关联信息，它们以不同的方式与文本发生关联，并深刻地影响了文本的释义方式，这些伴随性的信息形态即为伴随文本。

在西方文论史上，互文性之所以发展为一种极具影响力的文本理论，离不开诸多学者对互文性思想的批判与发展——米哈伊尔·巴赫金（Mikhail Bakhtin）的"复调小说"、克里斯蒂娃的"生成文本"（genotext）、罗兰·巴特（Roland Barthes）的"可写文本"、哈罗德·布鲁姆（Harold Bloom）的"史学误读"、雅克·德里达（Jacques Derrida）的"踪迹"（trace）等概念的提出，都共享了互文性这一话语基础。这些有关互文性的研究促使人们以新的方式关注文化艺术中的一系列重大问题，如"文本的阅读与阐释问题，文本与文化表意实践之间的关系问题，文本的边界问题，文艺生产流程中的重心问题，传统与创新的关系问题"①。

一种文本与另一种文本之间是如何发生关联的？克里斯蒂娃最初的互文性概念，主要聚焦于文本系统内部的意义生成与阐释层面，热拉尔·热奈特（Gérard Genette）则将互文性概念拓展到广义的文化层面，尝试在一个更大的共时和历时维度上思考文本之间的勾连方式。这也是为什么热奈特倾向使用"跨文本性"（transtextuality）这一概念，通过这个概念，他旨在强调一种文本与其他文本之间普遍的联系。热奈特将跨文本性概括为五个子系统，亦即五种互文关系，具体包括文本间性（intertextuality）、类文本性（paratextuality）、元文本性（metatextuality）、超文本性（hypertextuality）和原互文性（architextuality）。② 可以说，热奈特的五种互文关系，不仅对应五种具体的互文语境，同时概括了互文语境的五种生成机制。受热奈特的"跨文本性"概念的启示，赵毅衡将伴随文本具体区分为六种类型，分别是框架意义上的类文本、类型意义上的型文本、引用意义上的前文本、评论意义上的元文本、链接意义上的超文本、续写意义上的次文本。③ 相应地，文本与其伴随文本所搭建的语境关系，被称为伴随文本语境（co-context）。可见，互文语

① 王瑾. (2005). 互文性. 桂林：广西师范大学出版社 (p.17).

② Genette, G. (1997). *Palimpsests: Literature in the second degree*. Trans. Channa Newman and Claude Doubinsky. Lincoln: University of Nebraska Press.

③ 赵毅衡. (2010). 论"伴随文本"——扩展"文本间性"的一种方式. 文艺理论研究, 2, 2-8.

境是一种典型的语境形态。在文本与其伴随文本所搭建的意义管道中，意义呈现出一种"传送"趋势，尤其体现为从伴随文本向文本的流动状态。而伴随文本作为一种互文信息，其功能和目的就是搭建特定的认知框架，从而赋予文本一定的意义体系。

 在视觉修辞维度上，互文语境构建的关键是对伴随文本的识别与确立，由此便涉及图像认知的图式基础。图像具有不同于语言文字的特殊性，对应的认知基础是基于格式塔心理学的视觉思维（visual thinking），其特点尤其体现为"对事物之一般结构特征的捕捉"①。按照鲁道夫·阿恩海姆（Rudolf Arnheim）的观点，对图像结构的把握，往往依赖既定的图式思维，其工作原理就是"在大脑里唤起一种属于一般感觉范畴的特定图式"，从而在图像意义上形成一定的知觉概念。② 两幅图像之间之所以能够建立互文语境，是因为修辞学意义上图像本身的形式构成与符码系统。

 一般来说，如果两种图像共享相同的或相似的视觉图式，则很容易形成一种联想关系，也就是从一种图像到另一种图像之间的视觉想象，由此便形成了视觉修辞意义上的互文语境。纵观当前的图像政治景观，图像成为公共议题建构的直接符号形式，往往离不开互文语境的生产。一般而言，图像之所以被符号化、成为一个承载意义的符号体，是因为其伴随文本的存在。简言之，图像符号的出场，往往意味着对其伴随文本的召唤或邀约，其结果就是形成了图像文本与其伴随文本之间的联想关系。正是在一个互文性的联想结构中，图像的意义发生了根本性的偏移，其释义方式体现为联想方式，而联想的起点则是图像与伴随文本之间的相似性。在视觉修辞意义上，相似性体现在视觉形式与构成层面，也就是二者在视觉特征上具有从一种文本抵达另一种文本的想象方式。在 2011 年的甘肃正宁幼儿园校车事故中，实载 64 人的幼儿园校车与一辆货车相撞，致 21 人死亡，其中幼儿 19 人，另有 43 人受伤。这一事故迅速引发了舆论的集体关注，并推动了《中华人民共和国道路交通安全法实施条例》的修订。然而，真正点燃公众愤怒情绪的符号则

① 〔美〕鲁道夫·阿恩海姆. (2005). 视觉思维. 滕守尧译. 成都：四川人民出版 (p. 37).
② 〔美〕鲁道夫·阿恩海姆. (2001). 艺术与视知觉. 滕守尧，朱疆源译. 成都：四川人民出版社 (p. 54).

是一幅车祸现场的图像——幼儿园校车被迎面而来的货车撞毁（见图 3.2 左）。这幅图像让人迅速联想到网络上热传的另一张照片——一辆美国校车与悍马相撞，后者几近粉碎（见图 3.2 右）。显然，图 3.2（右）的出场源于图 3.2（左）的"召唤"，二者共同搭建了一个互文语境，从而赋予图 3.2（左）一种基础性的释义规则。作为图 3.2（左）的伴随文本，图 3.2（右）的功能就是提供一种经由图 3.2（右）抵达图 3.2（左）的想象方式。正是在一个互文结构中，人们才惊讶地发现校车安全之痛及其深层的制度建设问题。概括来说，图像与其伴随文本之所以能够在修辞学意义上铺设一种互文语境，是由二者在视觉形式上的相似性决定的。正是基于相似性原则，文本与伴随文本之间形成了一种类似于"双重视域"（double vision）或"泛灵投射"（animistic projection）① 的意义框架。

图 3.2　校车事故现场图片②

由此可见，正因为两个视觉文本共享了某种相似的视觉形式与构成，二者在修辞学维度上搭建了一种互文语境，由此形成了经由伴随文本抵达文本的想象方式，而这恰恰构成了互文意义上的释义规则。要回答两个视觉文本如何在修辞维度上产生关系的问题，不能不提到视觉语言层面的相似性逻辑。实际上，我们可以从三个方面来把握互文语境的视觉修辞生成原则：一是构成性原则，二是联想性原则，三是隐喻性原则。第一，就构成性原则而

① Wellek, R., & Warren, A. (1942). *Theory of Literature*. New York: Harcourt, Brace and World. p. 197.
② 图片来源：左图，http://tv.people.com.cn/GB/14645/25059/234746/index.html，2012 年 12 月 1 日；右图，http://roll.sohu.com/20111214/n328963597.shtml，2012 年 12 月 1 日访问。

言,一个视觉系统往往体现为不同视觉文本的"拼图"或"连接",任何一个文本都作为系统构成的一部分而存在,因此当我们在系统层面思考问题时,两种文本之间的伴随关系和逻辑关系便产生了,从而形成一种构成性的互文语境。第二,就联想性原则而言,两个对应不同意义体系的视觉文本若在形式上具有某种相似之处,当二者处于一种并置结构或对比关系中时,便很容易产生一种联想关系,从而形成一种联想性的互文语境。第三,就隐喻性原则而言,隐喻的工作原理是跨域映射(cross-domain mapping)[1],其思维基础体现为基于联想认知的替换逻辑[2],即"借助另一种事物来认识和体验我们当前的事物"[3]。当两个视觉文本共享了某种认知图式,我们便可以沿着喻体图像来想象本体图像,从而形成尼尔森·古德曼(Nelson Goodman)所说的"图式的转换"[4]。

二、符号边界与情景语境的生产

如果说互文语境是文本系统层面的语境,情景语境则是文本系统之外的语境。在文本的系统之外,存在许多外部因素,它们铺设了一个更大的"语义场"[5]。在不同的情景之中,人们往往会使用不同的符号系统,同时赋予符码不同的意义体系。即使是同一种符号文本,当它穿梭于不同的情景边界时,也会呈现出不同的意义。在视觉修辞实践中,一种图像文本之所以能够成为特定情景中的表意符号,是因为其图像形式与情景之间存在某种隐秘的关联性。

不同于文本系统层面的互文语境,情景语境往往呈现出明显的边界。符号的边界,建构并确立了情景的边界。具体来说,一方面,不同情景中的视觉文本及其符码构成存在显著差异,文本的意义依赖情景本身的语言系统。

[1] Lakoff, G., & Johnson, M. (1980). *Metaphors we live by*. Chicago, IL: The University of Chicago Press, p. 6.

[2] 〔俄〕罗曼·雅各布森. (2000). "隐喻和换喻的两极". 载张德兴主编. 二十世纪西方美学经典文本(第一卷:世纪初的新声). 上海:复旦大学出版社(pp. 239–240).

[3] Lakoff, G., & Johnson, M. (1980). *Metaphors we live by*. Chicago, IL: The University of Chicago Press, p. 5.

[4] Goodman, N. (1976). *Language of art*. Indianapolis, IN: Hackett Publishing Company, Inc., p. 73.

[5] 赵毅衡. (2011). 符号学原理与推演. 南京:南京大学出版社(p. 182).

比如,"表情包"作为一种典型的亚文化文本形态,总是依赖特定的亚文化圈子、场合与平台。如果脱离亚文化情景,我们便难以把握表情包图像的意义和内涵。另一方面,不同情景总是对应某种既定的视觉形式,我们可以根据视觉形式上的差异完成情景边界的识别与确认。表情包不同于一般意义上的图像形式,诸如"金馆长""姚明脸""兵库北"等网络上流传甚广的表情包都携带着明显的形式特征。换言之,表情包之所以成为一种亚文化意义上的视觉文本,是因为它在视觉形式与风格上表现出明显的幽默、戏谑和"魔性"特征。姚明的"囧"脸图像被"移植"到熊猫图像的头上,这种极具后现代色彩的拼贴形式和游戏风格完全属于亚文化圈子的视觉实践。因此,从视觉修辞意义上把握情景语境的释义规则,实际上就是要发现视觉文本的发生情景与文本形式之间的生产关系,即在视觉形式维度上发现情景语境的形式逻辑。

　　情景语境中存在不同的情景内涵,即不同的情景系统具有不同的修辞实践和语言系统。为了进一步把握情景的特征与内涵,我们需要对具体的情景形态进行识别。作为意义发生的外部环境,情景并非漫无边际的社会场域,而具有相对清晰的边界意识,或者说正是在"边界"意义上才有了"情景"的概念。就视觉修辞实践而言,确立视觉实践的情景边界是考察情景语境中意义实践的首要命题。根据视觉文本的存在方式和出场方式,我们可以通过话语边界、议题边界、空间边界三种具体的边界形式来把握情景语境的意义实践,相应地也就形成了三种典型的情景语境形态——话语情景、议题情景、空间情景。

　　相对于普遍意义上的文化语境,情景语境是不稳定的,是暂时的,更是流动的,而且往往依托具体的话题或事件而存在。一旦话题或事件离场,情景也就不复存在,原本汇聚在情景中的事物或元素则散落一地,等待下一个情景的接管和认领。正因为情景本身的偶然性和不稳定状态,话语情景、议题情景和空间情景中的视觉修辞实践往往呈现出不同的形式逻辑。

　　第一,话语情景是经由特定的话语形式而形成的意义场域,视觉文本的出场总是携带着某种稳定的符号特征,其功能就是在视觉形式层面体现并深化既定的话语内涵。如"网络民族主义"话语图景中的视觉符号体系,往往会征用一系列宏大的国家政治符号,并对其进行后现代化的拼贴和改造,

从而形成一种通往国家认同的独特的视觉风格①；在视觉文本的呈现方式上，"网络民粹主义"话语大多会挪用某种对立的、冲突的、矛盾的视觉框架（visual frame），同时经由夸张、讽刺、幽默的修辞语言将这种对立和冲突转换为一个阶层或阶级概念。

第二，议题情景是经由特定的公共事件而形成的意义场域，最有代表性的议题情景是基于图像事件的图像政治。图像事件是由图像符号直接驱动的公共事件形态，其标志性修辞实践就是生产某种承载社会争议或集体认同的视觉化的凝缩符号（condensation symbol）。多丽丝·A. 格雷伯（Doris A. Graber）将公共事件中那些永恒定格的符号形式（如特定的术语、人物或图像）称为凝缩符号，认为它们深刻地影响了公众对某一议题的认知与态度，并使其上升为一个公共事件。② 当公共事件中的凝缩符号以图像的方式出场，实际上便成为一种凝缩图像（condensational image）。一种图像符号之所以能够成为凝缩图像，往往是因为它进入了一个冲突性的话语图景，尤其是在图像意义上创设了一个"政治得以发生的语境"，进而成为公共议题建构的符号形式。③ 纵观当前图像事件中的凝缩图像生产，情感动员是一种普遍的视觉修辞策略，即强调在情感维度上"捕获"公众的关注和认同。

第三，空间情景往往依赖既定的时空概念和物理场所。不同的现实空间往往承载着不同的社会功能，而且在时间维度上呈现出一定的流变趋势，相应地也对图像的形式与风格提出了一定的要求。在网络"人肉搜索"事件中，官员佩戴高级手表的历史照片之所以成为抗争性的符号资源，是因为这些照片本身处于一种抗争性的情景语境。如果离开既定的时空情景，这些照片就依旧处于一种黑暗状态，成为一些无人问津的视觉碎片。而这些照片之所以会成为"弱者的武器"，是因为照片中的视觉元素之间存在巨大的冲突结构，手表作为罗兰·巴特所说的符号"刺点"④ 破坏了照片本身的和谐状

① 周逵，苗伟山. (2016). 竞争性的图像行动主义：中国网络民族主义的一种视觉传播视角. 国际新闻界, 11, 129-143.

② Graber, D. A. (1976). *Verbal behavior and politics*. Urbana, IL.: University of Illinois Press, p. 289.

③ DeLuca, K. M., & Demo, A. T. (2000). Imaging nature: Watkins, Yosemite, and the birth of environmentalism. *Critical Studies in Media Communication*, 17 (3), 241-260, p. 242.

④ 〔法〕罗兰·巴特. (2003). 明室——摄影纵横谈. 赵克非译. 北京：文化艺术出版社 (pp. 82-83).

态与稳定结构，其功能就是赋予照片一定的隐喻内涵，而这便构成了符号抗争的修辞原理。①

三、象征语言与文化语境的生产

文化语境是一种相对稳定的语境形态，它以文化的方式确立了一种基础性的释义系统。在文化语境中，图像的释义规则必然受制于文化的概念、语言与逻辑。换言之，一种图像之所以能够回应一定的文化内容，是因为它携带了文化意义上的规约信息。按照皮尔斯的符号学理论，符号可以区分为像似符（icon）、指示符（index）、规约符（symbol）三种形式。② 不同于语言文字，视觉文本的主导性的或第一性的符号特点就是像似性（iconicity）。像似性建立在感知基础之上，为感知过程提供了意义的生成基础，同时确立了像似性的表现方式。可见，像似性意味着对符号与对象之间关系的一种把握方式。然而，图像符号不同于语言符号，约定俗成的文化内容是如何进入图像的，或者说作为像似符的图像是如何承载并体现规约信息的？

按照皮尔斯的符号三分法原则，作为像似符的图像符号依然存在三层属性，即"再现体"与"对象"的指涉关系可以分为像似（第一性）、指示（第二性）和规约（第三性）。"再现体"与"对象"的每一种关系，分别对应不同的"解释项"，从而形成三个层次的符号概念。让·菲塞特（Jean Fisette）进一步指出，像似符本身具有流动性。③ 文化语境中的图像之所以携带了规约信息，是因为像似符在第一性（像似关系）、第二性（指示关系）和第三性（规约关系）之间发生了移动和循环。伴随着图像在像似、指示和规约关系之间的流动，"我们不仅掌握了图像传播的复杂性，而且掌握了图像的传播力量"④。在第三性（规约关系）中，图像符号实际上进入了一个文

① 刘涛. (2017). 符号抗争：表演式抗争的意指实践与隐喻机制. 中国地质大学学报（社会科学版），4，92–103.

② 〔美〕查尔斯·皮尔斯. (2014). 皮尔斯：论符号 李斯卡：皮尔斯符号学导论. 赵星植译. 成都：四川大学出版社（p. 72）.

③ 〔法〕让·菲塞特. (2014). "像似符、亚像似符与隐喻——皮尔斯符号学基本要素导论". 载〔法〕安娜·埃诺，安娜·贝雅埃编. 视觉艺术符号学. 怀宇译. 成都：四川大学出版社（p. 96）.

④ 〔法〕玛蒂娜·乔丽. (2012). 图像分析. 怀宇译. 天津：天津人民出版社（p. 34）.

化元语言系统，按照社会文化的约定俗成法则获得了一定的含蓄意义或象征意义。正如皮尔斯所说："每一个规约符都或多或少地通过一个指示符去指称一个实在对象。"①

当图像符号的释义规则在很大程度上取决于某种社会约定时，它便具有了文化意义上的象征功能。按照玛蒂娜·乔丽（Martine Joly）的观点，任何图像都是再现事物："如果这些再现事物是被制作它们的人之外的人所理解的话，那就是因为他们之间存在着一种最小的社会文化方面约定的东西……这些再现事物应该将其大部分意指归功于它们的象征符号的特征。"② 一般来说，图像符号的指涉结构建立在"相像""模仿"与"再现"这些基本的概念基础之上。③ 相对于"相像"与"模仿"，文化语境中的视觉修辞实践更加依赖"再现"逻辑。"再现是一种不对称关系，具有规约的本质。在这一点上，再现依赖约定。"正是在特定的规约规则下，图像符号进入一定的指涉结构，成为表象。④ 在文化语境中，图像符号与对象的像似性程度是最低的，但我们却可以在一个规约性的解释系统中建立二者的联系。换言之，图像符号实际上被置于一个更大的文化语境中，来自文化的规约系统超越了纯粹视觉意义上的像似逻辑，从而使得图像成为一个文化意义层面的符号文本。

从视觉修辞意义上讲，图像携带的规约信息是否具有某种形式特征，或者说我们如何在图像文本的形式维度上发现图像的文化内涵？要理解文化语境的规约系统，并不是因为图像"看上去如此"，而是因为它"看上去具有某种平行表达的潜力"，即皮尔斯所说的"再现一个再现体的再现品质"。⑤ 显然，文化语境中的释义方式，意味着通过一种具体的图像来想象并代替一

① 〔美〕查尔斯·皮尔斯. (2014). 皮尔斯：论符号 李斯卡：皮尔斯符号学导论. 赵星植译. 成都：四川大学出版社（p.67）.
② 〔法〕玛蒂娜·乔丽. (2012). 图像分析. 怀宇译. 天津：天津人民出版社（p.34）.
③ 〔法〕让-弗朗索瓦·博尔德龙. (2014). "像似性". 载〔法〕安娜·埃诺，安娜·贝雅埃编. 视觉艺术符号学（pp.114-119）. 怀宇译. 成都：四川大学出版社.
④ 〔法〕让-弗朗索瓦·博尔德龙. (2014). "像似性". 载〔法〕安娜·埃诺，安娜·贝雅埃编. 视觉艺术符号学（pp.114-119）. 怀宇译. 成都：四川大学出版社.
⑤ 〔美〕查尔斯·皮尔斯. (2014). 皮尔斯：论符号 李斯卡：皮尔斯符号学导论. 赵星植译. 成都：四川大学出版社（p.53）.

种抽象的概念、思想或情感,而这一释义规则对应的主要修辞命题便是象征。我们之所以沿着某种普遍共享的领悟模式来把握图像的规约意义,主要是因为文化的沉淀与约定。正是在文化所铺设的巨大的释义体系中,我们得以在规约而非理据的维度上接近图像的意义。因此,当图像的释义体系超越了简单的像似逻辑而遵循文化意义上的规约逻辑,视觉修辞的核心命题就是探讨图像文本的象征语言。一般而言,图像携带某种规约信息,它要么体现为对文化符码(cultural symbol)的征用,要么体现为对文化意象(cultural image)的再造。而文化符码与文化意象是可以在视觉形式维度进行识别的修辞内容,因此成为视觉修辞意义上文化语境研究的核心问题。

 作为一种集体共享的符号形式,文化符码往往来自历史深处,具有相对普遍的认同基础。在视觉文本的修辞实践中,如果文本的构成元素征用了某种文化符码,它便悄无声息地传递着某种规约性的文化内容。在不同的文化语境中,文化符码往往表现出不同的视觉形式和风格。"手持天平的女人"之所以反复出现在法国大革命期间的宣传材料中,是因为她是法国文化传统中"公正"的象征。文化符码并不是镶嵌在历史表层的符号形式,而是参与了文化本身的建构,因而沉淀为一种相对稳定的"文化的形式"。新式的"弗吉尼亚小红帽"之所以会成为通往"自由"认知的规约符号,是因为"小红帽"是那场奴隶解放运动中一个标志性的动员符号。因此,作为一种集体记忆元素,"小红帽"的意义内涵是象征性的,是规约性的,往往承载着历史叙事或文化表征的修辞功能。

 如果说文化符码体现为视觉图像的文本本身或构成元素,文化意象则往往指向某种原型内容。瑞士心理学家卡尔·古斯塔夫·荣格(Carl Gustav Jung)将原型视为集体无意识的显现,而集体无意识的内容就是所谓的原型。正如荣格所说:"原型是典型的领悟模式,无论什么时候,只要我们遇见普遍一致和反复发生的领悟模式,我们就是在和原型打交道。"[1] 一般来说,一提到某一概念,我们就会本能地在视觉意义上寻找它的"对应物",而这一普遍共享的视觉形式便是意象。在不同的文化语境中,意象往往表现

[1] 〔瑞士〕荣格. (1997). 荣格文集. 冯川译. 北京:改革出版社 (p. 10).

为不同的视觉形式,这是由文化本身的底层语言决定的。在苏联的宣传画中,"集体劳动"是一种典型的"社会主义"意象。① 而在西班牙腓力四世统治时期,由于这位国王酷爱马术,因此表现"骑马"的视觉符号出现在各种绘画作品中,逐渐沉淀为一种象征君臣关系的视觉意象。显然,"集体劳动""骑马"等视觉符号之所以是一种典型的意象形式,是因为它们驻扎在集体无意识深处,而且作为"感觉的'遗孀'和'重现'"②,成为一个时代通往某些抽象概念的视觉想象方式。因此,文化语境中的视觉修辞实践,往往体现为对某种视觉意象的激活与招募。而对意象本身的激活与再造,并非一个完全概念化的产物或对象,而是可以在视觉文本的形式维度上进行识别和抵达的。

基于以上关于互文语境、情景语境和文化语境的分析,我们可以从语境内涵、语义系统、意义锚定方式、语境类型四个层面归纳出图像释义的语境形态及其运作机制(见表3.2)。作为文本实践的发生环境与底层语言,语境确立了文本的释义规则,其功能就是对释义行为的锚定。视觉修辞意义上的语境研究,旨在探讨视觉形式与文本语境之间的对应关系,即在图像形式维度上揭示语境运作的形式逻辑与形式语言。互文语境、情景语境和文化语境构成了通往文本释义规则的三种基本的语境形态。

表3.2 图像释义的语境形态及其运作机制

	互文语境	情景语境	文化语境
语境内涵	伴随文本问题	意义情景问题	阐释系统问题
语义系统	文本系统	时空系统	生态系统
意义锚定方式	基于视觉想象	基于符号边界	基于象征语言
语境类型	构成性互文语境 联想性互文语境 隐喻性互文语境	话语情景 议题情景 空间情景	文化符码 文化意象

① 〔英〕彼得·伯克. (2008). 图像证史. 杨豫译. 北京:北京大学出版社(p.84).
② 〔美〕雷·韦勒克,奥·沃伦. (1984). 文学理论. 刘象愚等译. 北京:生活·读书·新知三联书店(p.202).

概括而言，互文语境依赖图像与其伴随文本之间的视觉想象，具体包括构成性互文语境、联想性互文语境和隐喻性互文语境。情景语境具有明显的边界意识，而话语情景、议题情景和空间情景分别对应不同的修辞实践和语言系统。文化语境铺设了一种规约性的意义场域，其视觉修辞实践主体上体现为对某种普遍共享的文化符码和文化意象的挪用与生产。

第 四 章

隐喻/转喻与视觉修辞结构

如何拓展和创新视觉修辞学的理论话语?索尼娅·K.福斯(Sonja K. Foss)给出了两种基本的理论建设路径:一是演绎探索(deductive exploration),即演绎法,强调立足传统的语言修辞理论,探讨其回应视觉问题的适用性和可行性,从而实现传统修辞理论的批判性发展和创新;二是归纳应用(inductive application),即归纳法,强调立足具体的视觉实践(visual practice),提炼出符合视觉修辞内在规律和逻辑的独特理论。[①] 整体而言,对于视觉修辞这一新兴的学科领域,理论演绎是一种更加基础的理论建设路径。具体来说,由于语言修辞和视觉修辞在学科身份上的一致性,二者之间便必然具有学术史意义上的传承结构和通约基础,因此我们可以从成熟的语言修辞学那里吸取理论资源,批判性地考察其回应图像议题的理论想象力,由此推进视觉修辞的理论建构工程。因此,立足传统修辞学的经典理论资源,反思并探讨其在视觉时代的理论生命力,成为"理论演绎"路径下视觉修辞理论发展和创新的重要突破方向。

任何理论话语的确立,必然是围绕相应的问题域展开的,而且往往体现为肯尼思·D.贝利(Kenneth D. Bailey)所概括的"概念和假定的组合"[②]。

[①] Foss, S. K. (2005). Theory of visual rhetoric. In K. Smith, Sandra Moriarty, Gretchen Barbatsis, and Keith Kenney (Eds.), *Handbook of visual communication: Theory, methods, and media* (pp. 141-152). Mahwah, NJ.: Erlbaum.

[②] 〔美〕肯尼思·贝利. (1986). 现代社会研究方法. 许真译. 上海:上海人民出版社 (p.31).

立足甘瑟·克雷斯（Gunther Kress）和西奥·凡勒文（Theo van Leeuwen）的"视觉语法"（visual grammar）与鲁道夫·阿恩海姆（Rudolf Arnheim）的"视觉思维"（visual thinking）理论话语，视觉修辞学不同于其他视觉研究范式的核心假定，体现为视觉劝服（visual persuasion）意义上的"图像如何以修辞的方式作用于观看者"[1]，其关注的核心概念是"修辞结构"（rhetorical structure），即"隐喻（metaphor）和暗指（allusion）等修辞形式所激活的一个认知-联想机制（cognitive-associative processes）"[2]。可见，视觉修辞之所以具有强大的视觉劝服能力，根本上是因为既定视觉实践中图像语法层面的修辞结构的作用。按照马塞尔·达内西（Marcel Danesi）的观点，视觉修辞理论拓展的一个重要路径就是聚焦于视觉实践中的修辞结构研究，而该理论命题的提出又立足这样一个理论假设：视觉实践和语言实践共同铺设了日常生活的修辞秩序，而在视觉文本的表征体系中，同样存在一个类似于语言系统的信息/话语编码系统——修辞结构，只有接近并洞悉视觉符号生产或视觉话语建构这一基础性的视觉编码系统，才能真正理解视觉修辞实践的话语机制及其深层的劝服原理。

在通往修辞结构的理论想象图景中，隐喻（metaphor）和转喻（metonymy）是两种基本的修辞手法。相应地，视觉隐喻（visual metaphor）和视觉转喻（visual metonymy）成为视觉修辞的理论推演之路上两个不容忽视的突破方向。基于此，本章立足隐喻和转喻这两种基础性的思维方式和意义规则，分别揭示视觉隐喻的转义生成原理和视觉转喻的图像指代原理，并在此基础上探讨多模态文本中视觉隐喻和视觉转喻之间的表征互动原理。

第一节　隐喻和转喻：人类生存的两种思维方式

在庞大的譬喻修辞家族中，隐喻和转喻是两种基本的修辞手法，它们的共同特点就是用一种事物来代替或想象另一种事物。乔治·莱考夫（George

[1] Helmers, M., & Hill, C. A. (2004). Introduction. In Charles A. Hill and Marguerite Helmers (Eds.), *Defining visual rhetorics* (pp. 1-24), Mahwah, NJ.: Lawrence Erlbaum Associates, Inc., p. 1.

[2] Danesi, M. (2017). Visual rhetoric and semiotic. *Communication*. Oxford Research Encyclopedias (online), para. 1.

Lakoff)概括了人类认知活动的诸多理想化认知模型(idealized cognitive models,简称ICM),隐喻和转喻是其中两种比较典型的理想化认知模型。① 隐喻和转喻之所以能够成为一种有组织的结构化的认知方式,是因为认知"域"(domain)或者认知"域阵"(domain matrix)在其中发挥了极为重要的作用。② 隐喻和转喻的基本工作原理体现为从始源域(source domain)到目标域(target domain)的一种联想或代替方式。传统语义学认为,隐喻体现的是事物之间的相似关系(similarity),而转喻反映的是事物之间的邻接关系(contiguity)。在隐喻修辞结构中,本体和喻体处于不同的认知域,二者基于相似性而建立联系,其修辞本质体现为跨域映射。而在转喻结构中,本体与喻体处于同一认知域,其修辞本质是同域指代。修辞学家陈望道将转喻等同于借代,并将借代区分为"旁借"和"对代"两种方式:前者主要借助伴随事物来指代主干事物;后者通常表现为部分和全体相代、特定和普通相代、具体和抽象相代,以及原因和结果相代。③

一、隐喻和转喻的理论内涵

早在亚里士多德的修辞理论中,隐喻就被视为一种主导性的譬喻辞格,而且包含了转喻。亚里士多德认为,一个句子是否属于隐喻表达,主要的判断依据为其是否使用了"隐喻词"。④ 具体来说:"用一个表示某物的词借喻它物,这个词便成了隐喻词,其应用范围包括以属喻种、以种喻属、以种喻种和彼此类推。"⑤ 这里的"以属喻种"和"以种喻属"实际上就是转喻。其实,亚里士多德并没有明确区分隐喻和转喻,而是将转喻视为隐喻的一个分支形式,甚至给出了"明喻也是隐喻"的论断。正如亚里士多德的断言:

① Lakoff, G. (1987). *Women, fire, and dangerous things*. Chicago, IL.: University of Chicago press, pp. 68–76.

② Croft, W. (1993). The role of domains in the interpretation of metaphors and metonymies. *Cognitive Linguistics*, 4(4), 335–370.

③ 陈望道. (2008). 修辞学发凡. 上海:复旦大学出版社(pp. 65–73).

④ 亚里士多德在《诗学》中将词分为八种形式:普通词、外来词、隐喻词、装饰词、创新词、延伸词、缩略词、变体词。参见〔古希腊〕亚里士多德. (1996). 诗学. 陈中梅译注. 北京:商务印书馆(p. 149)。

⑤ 〔古希腊〕亚里士多德. (1996). 诗学. 陈中梅译注. 北京:商务印书馆(p. 149).

"所有受欢迎的隐喻,显然都可以作为明喻使用;明喻去掉说明,就成了隐喻。"① 随着当代转喻理论的发展,转喻逐渐吸收了提喻(synecdoche),成为一种和隐喻同等重要的修辞手法。② 在隐喻和转喻的修辞结构中,当我们借助一种事物来理解另一种事物时,实际上就是借助"喻体"来认识"本体"。为了达到理想的修辞目的,我们应该如何选择喻体资源?中外修辞思想给出了近乎一致的答案——选择那些具有广泛认同基础的事物。喻体如果不具有普遍性,或者只为少数人所知晓,抑或超出了人们的经验系统,便难以达到转喻或隐喻的修辞效果。墨子曾说:"辟也者,举也物而以明之也。"③ 被选择的"他物"(喻体)如果缺少普遍认同的基础,那便难以在普遍意义上达到阐明本体的目的。孔子用"能近取譬"概括了隐喻的精髓之所在:"近"即常识,意为隐喻主要是借助常识来认识未知。亚里士多德的隐喻理论不过是孔子的"能近取譬"理念在另外一个历史时空的演绎和重现——"在用隐喻法给没有名称的事物起名称的时候,不应当从相差太远的事物中取得隐喻字,而应当从同种同类的事物中取得,这个字一经出口,就可以清楚地看出这两件事情是同种的事物"④。

由于隐喻在以演说和论辩为传统的西方修辞世界中体现出更为重要的劝服效果,因此整个修辞史对隐喻的理论重视远远超过了转喻。由于隐喻具有难以比拟的修辞能力,其意义和结构更加丰富⑤,因此被誉为"喻中之喻"⑥。即便在传统文论那里,转喻也笼罩在隐喻的"阴影"之下,往往作为隐喻的元素(element)或分支(subdivision)出场。⑦ 因此,相对于转喻研究,隐喻研究的理论话语更加系统而厚重。概括来说,围绕始源域和目标域之间的转义生成机制,目前学界存在三种代表性的理论话语,分别是麦克

① 〔古希腊〕亚里士多德. (1959). 范畴篇 解释篇. 方书春译. 北京:商务印书馆(p.174).
② 〔美〕乔治·莱考夫,马克·约翰逊. (2015). 我们赖以生存的隐喻. 何文忠译. 杭州:浙江大学出版社(p.33).
③ 出自《墨子·小取》,也与他同。
④ 〔古希腊〕亚理斯多德. (2006). 修辞学. 罗念生译. 上海:上海人民出版社(p.166).
⑤ 〔英〕戴维·库珀. (2007). 隐喻. 郭贵春,安军译. 上海:上海科技教育出版社(p.10).
⑥ 刘亚猛. (2004). 追求象征的力量:关于西方修辞思想的思考. 北京:生活·读书·新知三联书店(p.215).
⑦ Bradford, R. (1994). *Roman Jakobson: Life, language and art*. London and New York: Routledge, p.7.

斯·布莱克（Max Black）的"互动理论"（interaction theory）、乔治·莱考夫（George Lakoff）的"映射理论"（mapping theory）和吉尔斯·福康涅（Gilles Fauconnier）的"合成理论"（blending theory）。① 接下来我们主要根据布莱克的互动理论和莱考夫的映射理论予以阐述。

第一，就互动理论而言，喻体和本体实际上位于一个并置的结构关系中，当我们从一个概念领域去把握另一个概念领域时，二者作用的结果就是促进了隐喻性话语的生成。艾弗·A. 理查兹（Ivor A. Richards）最早提出喻体和本体的"相互作用"这一解释模型，认为隐喻是"思想之间的借用和交际，是语境之间的交易"②。布莱克进一步发展了喻体和本体之间的互动释义模型，他认为，隐喻结构是"主题"和"副题"的组合，前者提供了隐喻的框架（frame），后者是隐喻的聚焦点（focus），即一个携带了诸多意义子项的含义系统（system of implications）。③ 副题的意义经过"选择""压缩""强调""重组"后投射到主题上，主题对副题所携带的诸多意义进行"过滤"和"筛选"后形成新的含义系统，这一互动过程构成了隐喻的基本释义框架。

第二，就映射理论而言，隐喻实践的发生机制体现为一种从喻体认知到本体认知的映射或投射行为。映射理论有一个基本假设：从喻体属性到本体属性的想象实际上是一种结构关系的投射（mapping）。乔治·莱考夫（George Lakoff）和马克·约翰逊（Mark Johnson）放弃了互动理论中的"框架"和"聚焦点"概念，转而直接使用"域"这一术语，并将"域"界定为"我们经验中的一个结构化整体"，即一种被概念化了的"经验完形"（experiential gestalt）。④ 按照莱考夫和约翰逊的观点，目标域的结构关系具有稳定性，对应一种结构化的意象图式，而映射过程并不是属性之间的部分借用，而是一种系统性的认知挪移——隐喻对应的认知过程并不是通过一个事物来纯粹地想象另一个事物，而是借助一个"域"来想象另一个"域"。在"时间就是

① 束定芳主编. (2011). 隐喻与转喻研究. 上海：上海外语教育出版社 (p. 20).
② Richards, I. A. (1936). *The philosophy of rhetoric*. Oxford：Oxford University Press, p. 94.
③ Black, M. (1962). *Metaphor in models and metaphors*. New York：The Cornell University Press, p. 37.
④ 〔美〕乔治·莱考夫，马克·约翰逊. (2015). 我们赖以生存的隐喻. 何文忠译. 杭州：浙江大学出版社 (p. 109).

金钱"这一隐喻结构中，从"金钱"到"时间"的认知借用，本质上挪用的是关于金钱的一套认知系统。具体来说，关于"金钱"存在一个稳定的认知系统——"金钱很宝贵""金钱来之不易""金钱是有限的资源""金钱能够被量化""金钱使用需要合理规划"……这些关于"金钱"的属性与特征被共同"打包"构成了一套相对稳定的认知图式，而我们往往倾向按照这一认知图式来建构关于"时间"的理解方式。人类的隐喻实践具有一个显著的特征，即常常采用非常具体的隐喻概念（metaphorical concept）来描述整个系统的特征，因而我们的思维方式往往建立在概念隐喻（conceptual metaphor）的基础之上。鉴于此，莱考夫和约翰逊断言："隐喻蕴涵能表现隐喻概念的连贯系统（coherent system）以及这些概念相应的隐喻表达的连贯系统。"①

在隐喻结构中，当我们沿着始源域（喻体）的意义和逻辑来认识目标域（本体）的意义和逻辑时，实际上最终形成的是一种关于本体属性与内涵的新的认识。美国新修辞学创始人肯尼斯·伯克（Kenneth Burke）进一步指出，当我们尝试从喻体的特征体（character）角度来把握并理解主体的意义时，就是在提出一套有关主体的新观点。② 概括来说，隐喻的功能已经远远超越了纯粹的修辞认知领域，而延伸到整个人类认知过程。隐喻的认知功能主要体现在三个方面：第一是提供看待事物的新视角。同一本体资源往往对应多种喻体资源。而任何隐喻的使用，都意味着对喻体资源的选择行为，因而提供了本体认知的一种全新认识视角。第二是形成理解事物的新框架。当喻体资源被挖掘出来，并且成为我们理解本体资源的领悟模式时，隐喻实践必然伴随着特定认知框架的生产。对本体的属性与意义存在不同的阐释维度，而喻体所携带的认知框架不仅限定了本体的阐释维度，同时赋予了本体一种新的认知框架，并使人们按照该框架来把握本体的属性和特征。第三是创造关于事物的新意义。隐喻的转义生成特点，决定了任何隐喻实践都意味着一项语境重置工程，而语境本身对事物的意义具有导向和再造功能。当事

① 〔美〕乔治·莱考夫，马克·约翰逊. (2015). 我们赖以生存的隐喻. 何文忠译. 杭州：浙江大学出版社（p.6）.

② Burke, K. (1969). *A rhetoric of motives*. Berkeley, CA.: University of California Press, p.503.

物从一种语境系统跨越到另一种语境系统时，形成的必然是一种关于事物认知的新意义。

必须承认，对于隐喻的理论研究早在古希腊时期就已经起步，而转喻在西方修辞学史上的身份确立，则建立在对其认知功能的发现和探究基础之上，其标志性的学术事件是20世纪80年代以来逐渐发展成熟的认知语言学。随着修辞学的发展，转喻逐渐吸纳了提喻（synecdoche）。① 所谓转喻，指的是"特定语境下用一种事物来代替同一概念域（conceptual domain）中另一种事物的认知机制（cognitive mechanism）"②。乔治·莱考夫和马克·约翰逊将转喻定义为"用一个实体指代另一个与之相关的实体"③。古特·拉登（Günter Radden）和索尔坦·科维赛斯（Zoltán Kövecses）借鉴了莱考夫的理想化认知模型（ICM），认为转喻是"经由一个概念实体（始源域）抵达同一理想化认知模型下的另一个概念实体（目标域）的认知过程"④。

陈望道将转喻等同于借代，他根据"所借事物和所说事物的关系"，将借代分为两种：一是旁借，二是对代。⑤ 具体来说，旁借立足"伴随事物和主干事物的关系"，利用喻体资源的某一属性和特征来代替本体资源，具体分为四种借代方式——事物和事物的特征或标记相代、事物和事物的所在或所属相代、事物和事物的作家或产地相代，以及事物和事物的资料或工具相代。对代强调本体和喻体属于同一认知范畴，"这类借来代替本名的，尽是同文中所说事物相对的事物的名称"，具体包含四种借代方式——部分和全体相代、特定和普通相代、具体和抽象相代，以及原因和结果相代。⑥ 可

① 〔美〕乔治·莱考夫，马克·约翰逊. (2015). 我们赖以生存的隐喻. 何文忠译. 杭州：浙江大学出版社（p. 33）.

② Sobrino, P. P. (2017). *Multimodal metaphor and metonymy in advertising* (Vol. 2). Amsterdam: John Benjamins Publishing Company, p. 95.

③ 〔美〕乔治·莱考夫，马克·约翰逊. (2015). 我们赖以生存的隐喻. 何文忠译. 杭州：浙江大学出版社（p. 32）.

④ Radden, G., & Kövecses, Z. (1999). Towards a theory of metonymy. In Panther Klaus-Uwe & Günter Radden (Eds.), *Metonymy in language and thought* (Vol. 4). Amsterdam: John Benjamins Publishing Company, p. 21.

⑤ 陈望道. (2008). 修辞学发凡. 上海：复旦大学出版社（p. 65）.

⑥ 陈望道. (2008). 修辞学发凡. 上海：复旦大学出版社（pp. 65-73）.

见，隐喻和转喻最直接的区别就是本体和喻体是否处于同一认知域，前者强调跨域映射，后者强调同域指代。

拉登和科维赛斯在《通往转喻的理论》中对转喻理论进行了系统的梳理和探讨，概括出认知语言学视域下转喻研究的三个基本观点：转喻体现为一种概念现象（conceptual phenomenon），转喻是一种认知过程（cognitive process），以及转喻的运作逻辑发生在理想化认知模型之中。① 拉登和科维赛斯立足符号本体三分理论和理想化认知模型理论，提炼出指示、符号和概念三种基本的认知模型（CM），并在此基础上提出符号转喻（sign metonymy）、指示转喻（reference metonymy）和概念转喻（conceptual metonymy）三种基础性的转喻结构和模型。②

二、相似与邻接：人类生存的两种思维方式

人类的思维方式存在一个普遍的关系基础，即尝试在复杂的关系结构中寻找意义。语言学家苦苦思索的一个问题是：如何在语言的关系结构层面把握思维的形式？按照瑞士语言学者费尔迪南·德·索绪尔（Ferdinand de Saussure）的观点，"在语言状态中，一切都是以关系为基础的"③。组合关系（syntagmatic relation）和聚合关系（paradigmatic relation）是认识符号结构的基本认知维度。在语言学意义上，组合关系强调符号系统中元素之间的组织和链接，聚合关系则强调能够出现在特定语言位置的词语集合。在罗曼·雅各布森（Roman Jakobson）的符号学体系中，组合关系是符号元素之间的邻接（contiguity），聚合关系则体现为符号元素之间的相似（similarity）。④ 索

① Radden, G., & Kövecses, Z. (1999). Towards a theory of metonymy. In Panther Klaus-Uwe & Günter Radden (Eds.), *Metonymy in language and thought* (Vol. 4). Amsterdam: John Benjamins Publishing Company, pp. 18–21.

② Radden, G., & Kövecses, Z. (1999). Towards a theory of metonymy. In Panther Klaus-Uwe & Günter Radden (Eds.), *Metonymy in language and thought* (Vol. 4). Amsterdam: John Benjamins Publishing Company, p. 23.

③ 〔瑞士〕索绪尔. (1980). 普通语言学教程. 高名凯译. 岑麒祥，叶蜚声校注. 北京：商务印书馆 (p. 170).

④ 〔俄〕罗曼·雅各布森. (2000). "隐喻和换喻的两极". 载张德兴主编. 二十世纪西方美学经典文本（第一卷：世纪初的新声）. 上海：复旦大学出版社 (p. 239).

绪尔指出：组合反映的是组分之间的句段关系，它是以长度为支柱的，"是在现场的"，"以两个或几个在现实的系列中出现的要素为基础"；聚合反映的是组分之间的联想关系，强调"把不同在场的要素联合成潜在的记忆系列"。①

符号体的构成是在组合关系和聚合关系两个维度上展开的，由此形成了符号运作的组合轴与聚合轴。所谓"轴"，主要是对符号体中各种元素（组分）之间结构关系和发生空间的限定。如果不同的元素（组分）按照一定的逻辑法则链接成一个文本（整体），这里的链接行为与过程对应的符号实践就是组合实践。与此同时，任何文本（整体）实际上都可以被"拆分"为一个个具体的元素（组分），其中任何一个元素（组分）都具有被其他元素（组分）替换的可能性。这些彼此之间具有潜在替换能力的元素（组分）构成的一个集合被称为聚合轴，而从集合网络中选择并替换某一元素（组分）的符号实践便是聚合实践。

其实，一个文本（信息）被生产出来，最终在场的只有组合轴，而在聚合轴上呈现出来的是那个被选择的元素（组分），聚合轴上的其他元素（组分）则是退却的、隐匿的、不在场的。例如，当看到一句话时，我们唯一能够识别的就是组合轴上的在场的语素、字、词之间的组合关系，而语段中相应位置上的其他语素、字、词则被推向了认知的联想区域，我们只能通过联想过程来激活并抵达聚合轴上那些不在场的语段组分。

索绪尔进一步指出，语言学意义上的组合关系和聚合关系实际上对应两种基本的心理认知过程："它们相当于我们的心理活动的两种形式，二者都是语言的生命所不可缺少的。"② 简言之，当我们沿着特定的线性逻辑考察组分之间的关系时，实际上启动的是一种顺序思维，由此形成空间意义上的组分"拼接"。相反，当我们在聚合集合中选择某个组分而放弃其他组分时，选择本身是在想象的逻辑上展开的，由此构成了不同组分之间的联想关系。可见，按照索绪尔的符号双轴理论，组合关系对应的思维基础是线性思

① 〔瑞士〕索绪尔. (1980). 普通语言学教程. 高名凯译. 岑麒祥，叶蜚声校注. 北京：商务印书馆（p. 171）.

② 〔瑞士〕索绪尔. (1980). 普通语言学教程. 高名凯译. 岑麒祥，叶蜚声校注. 北京：商务印书馆（p. 170）.

维,其思维方式体现为历时(diachronic)意义上的信息加工过程;聚合关系对应的思维基础是联想思维,其功能就是尝试打破既定的线性结构,在共时(synchronic)维度上探寻意义生成的可能形式与存在空间。

俄裔语言学家雅各布森创造性地发展了索绪尔的符号双轴理论,将组合关系和聚合关系上升到文化认知的层面加以考察,认为二者对应的思维方式分别是转喻和隐喻。按照雅各布森的观点,转喻以实在主体和邻近元素之间的组合逻辑为基础,隐喻则以实在主体和替代元素之间的相似性为基础,二者是一种典型的二元对立模式。"邻接"与"相似"分别指向人类世界两种普遍的思维方式:组合的工作原理是符号文本构成中各个组分借助链接行为而形成的转喻认知,聚合的工作原理则体现为聚合轴上不同组分在相似性基础上形成的隐喻认知。① 雅各布森并非单纯地思考转喻和隐喻的辞格问题,而是将其上升为人类普遍依存的两种思维方式,这一观点得到了后来诸多语言学者的认同。至此,转喻和隐喻获得了更深刻的文化内涵,成为抵达人类思维起源的认识工具。法国结构主义符号学家克里斯蒂安·麦茨(Christian Metz)将隐喻和转喻视为两种"超级辞格",认为二者不但具有理解语言的辞格功能,还具有接近和把握文化的认识功能。② 麦茨断言:"当你关注心理过程本身而不是一种又一种'著作'时,隐喻和聚合(还有换喻和组合)就开始走到一起来了。把他们连接到一起的东西,即'相似性'运动或'接近性'运动,就开始比使它们分离的东西更加重要了。"③ 关于隐喻和转喻(换喻)如何超越语言学的辞格层面,而上升为一种具有普遍认知基础的思维语言的问题,雅各布森在《隐喻和转喻的两极》中给出了比较系统的阐述。

雅各布森对隐喻思维和转喻思维的文化认知源于他对失语症的深入研究:任何失语症都源于人们在思维方式上不同程度的创伤,要么是思维系统

① 〔俄〕罗曼·雅各布森. (2000). "隐喻和换喻的两极". 载张德兴主编. 二十世纪西方美学经典文本(第一卷:世纪初的新声). 上海:复旦大学出版社(pp. 239-240).
② 〔法〕克里斯蒂安·麦茨. (2006). 想象的能指:精神分析与电影. 王志敏译. 北京:中国广播电视出版社(p. 140).
③ 〔法〕克里斯蒂安·麦茨. (2006). 想象的能指:精神分析与电影. 王志敏译. 北京:中国广播电视出版社(p. 259).

中选择和替换的功能出现问题，要么是组织上下文（contexture）的能力被破坏。"在前一类型的失语症当中，受到影响的是元语言行为；后一类型则表现为维持语言单位等级体系的能力出现退化。在前者，相似性关系被取消了；在后者，被消除的则是毗连性关系。"① 雅各布森进一步指出，人们对相似性的认知功能一旦失效，隐喻就无法实现，而当毗连性认知功能出现障碍时，转喻则无从实现。正因为隐喻和转喻的认知能力受到抑制，甚至完全失效，人们的语言逻辑才出现了混乱，最后演变为不同形式的失语症。因此，隐喻和转喻对应的是两种不同的思维方式，而这两种思维方式之间存在一个基本的语言学意义上的符号体构造原型——聚合通往隐喻思维，而组合则意味着转喻思维，两种思维方式不仅揭示了符号存在的形式与特征问题，而且作为两种基础性的认知逻辑确立了人们的存在方式。概括而言，雅各布森发现了思维形式和符号结构之间的通约基础，认为隐喻思维和转喻思维具有一个基础性的符号结构——隐喻对应符号学意义上的聚合关系，强调相似性意义上的认知推演；转喻对应的是组合关系，意味着邻接性基础上的认知关联。②

实际上，组合关系与聚合关系不仅揭示了符号结构问题，而且从符号学维度上揭示了自然世界的结构关系。组合关系本质上是一种整体关系，而转喻认知的思维基础是整体思维。相反，聚合关系反映的是一种选择关系，而隐喻认知的思维基础是选择思维，即范畴论中的种属思维。理查德·布拉福德（Richard Bradford）立足雅各布森的观点，认为组合轴所传递的是语段的"信息"（message）问题，而聚合轴处理的则是语言编码的"信号"（code）问题——前者尝试在语段结构中发现并抵达语句的意义；后者则意味着对语句中各个组分的种（type）和属（class）进行识别与分类，并在此基础上形成不同组分所处位置上的集合。③ 这里的"信息"问题和"信号"问题，同样

① 〔俄〕罗曼·雅各布森.（2000）."隐喻和换喻的两极". 载张德兴主编. 二十世纪西方美学经典文本（第一卷：世纪初的新声）. 上海：复旦大学出版社（p. 238）.

② 〔俄〕罗曼·雅各布森.（2000）."隐喻和换喻的两极". 载张德兴主编. 二十世纪西方美学经典文本（第一卷：世纪初的新声）. 上海：复旦大学出版社（pp. 238-243）.

③ Bradford, R. (1994). *Roman Jakobson: Life, language and art.* London and New York: Routledge, p. 8.

体现的是转喻和隐喻两种思维方式。

具体来说，在通信和控制系统中，信息意味着在事物之间建立关系，因而是一种普遍联系的形式。组合轴存在并发生作用的目的就是建立不同元素（组分）之间的链接关系，从而传递一种整体的信息。组合实践对应的是一种整体思维，而整体的构成法则是元素（组分）之间的拼接与整合。雅各布森把组合实践理解为一项语境创设工程，而语境的功能就是赋予事物一种整体的、基础的、底层的理解方式。转喻的思维基础是发现事物之间的相关关系，并最终以"信息"的方式来进行概括。链接、拼接、整合等操作方式往往通向一个更大的整体概念，同时是人们把握事物之间相关性的常见思维形式，因此整体思维的认知基础是转喻。不同于组合轴上的整体思维及其对"信息"的整体认知，聚合轴虽然对于既定信息是不在场的，但它总是悄无声息地传递了一个个"信号"——在场的某个组分与那些不在场的组分之间存在关系。聚合轴上组分构成的关系基础是种属关系。我们习惯于按照一定的种属关系对事物进行识别、分类与归并，同时激活、发现与想象那些具有同一种属关系的事物，从而将其建构为一个"家族集合"。可以说，集合的大小、范围和性质在一定程度上决定了聚合实践中某一组分被替换的选择空间及其意义深度。可见，聚合轴上的其他组分虽然是不在场的，但在场的聚合组分却具有强烈的信号功能，其"存在"结果就是在组合链条中打开了一个"切口"，提醒我们去想象同一种属关系中切口位置的"离场"组分。因此，种属关系提供了组分之间的聚合逻辑，也提供了聚合实践得以发生的想象方式。想象不仅意味着对其他不在场的组分的激活、召唤、选择与置换，而且意味着集合中组分之间的意义对比以及组分置换可能带来的整体意义对比。想象得以发生的重要思维基础就是隐喻，其认知原理表现为在聚合轴上探寻同一种属集合中一种组分被其他组分置换的可能方式以及由此带来的整体意义变动，因此聚合轴上的"信号"问题必然是隐喻性的。概括来说，组合轴上的整体关系对应的是一种转喻思维，而聚合轴上的种属关系对应的是一种隐喻思维。

当隐喻和转喻普遍存在于认识活动中时，人类文化中出现了一个可供分析的"修辞之维"，这意味着我们可以从修辞维度上识别和把握文化的"形式"及其深层的认识的"语言"。英国人类学家詹姆斯·乔治·弗雷泽

(James George Frazer)关于古老的巫术思维研究,有助于我们更好地理解隐喻和转喻作为人类思维发展的两大起源的原因。弗雷泽将巫术的工作原理概括为基于交感关系而生成的交感巫术。交感巫术可以细分为两种具体的思想原则:一是基于"接触律"的接触巫术,二是基于"相似律"的顺势巫术。接触律的潜在假设是,事物一旦接触,彼此之间便保留着某种联系;而相似律的工作原理是"同类相生"或"果必同因",即将相似的事物理解为同一个事物。依据接触律原则,巫师断定"他能够通过一个物体来对一个人施加影响,只要该物体曾被那个人接触过,不论该物体是否为该人身体之一部分";而按照相似律原则,巫师"能够仅仅通过模仿就实现任何他想做的事"。[①]按照弗雷泽的观点,接触巫术和顺势巫术"都认为物体通过某种神秘的交感可以远距离地相互作用,通过一种我们看不见的'以太'把一物体的推动力传输给另一物体"[②],只不过接触巫术依赖对接触性的识别与理解,而顺势巫术是建立在对相似性的联想基础之上。显然,弗雷泽所提到的物体与物体之间的作用方式对应了两种传统的思维形式——接触律的思维起源是转喻,相似律的思维起源是隐喻。

通过发掘语言本身的符号形式,雅各布森发现了人类思维的"形式"问题,即转喻和隐喻构成了人类思维的两大逻辑形式。具体来说,人类的思维方式中存在一个基础性的符号结构——大脑的认知方式与语言的工作方式具有同构性。转喻和隐喻之间的对立揭示了语言的历时关系和共时关系的根本性对立,同时揭示了社会系统中不同文体风格的根本性对立的本质所在。文体风格的差异最终沉淀为不同的文化模式,而这恰恰是转喻和隐喻两大不同思维方式的作用"果实"。具体来说,转喻和隐喻不仅有助于我们认识符号双轴运作的思维过程,也有助于我们把握文学艺术在风格、文体、流派上的形式差异——现实主义文学将转喻推向了符号实践的统治地位,而浪漫主

[①]〔英〕詹姆斯·乔治·弗雷泽.(1998).金枝:巫术与宗教之研究.徐育新等译.北京:大众文艺出版社(p.19).

[②]〔英〕詹姆斯·乔治·弗雷泽.(1998).金枝:巫术与宗教之研究.徐育新等译.北京:大众文艺出版社(p.21).

义文学的主要符号特征是隐喻；立体主义绘画流派强调把物体表达为一系列转喻，因而具有明显的换喻（转喻）倾向，而超现实主义绘画则不断触探可能的画外之意，因而呈现出明确的隐喻姿态。① 需要特别强调的是，一种文化模式的确立，并非严格意义上的非此即彼过程，而是转喻和隐喻之间冲突与协调的过程。当一方占据相对于另一方的优势地位时，文化才会出现风格上的差异，进而形成一个时代主导性的文化模式。概括而言，符号双轴问题不仅通往符号本身的形式构造，同时酝酿着人们认识世界的方式以及自我的存在形式。

如果说雅各布森在符号结构中找到了人类思维的"形式"问题，热拉尔·热奈特（Gérard Genette）、詹姆斯·弗雷泽、雅克·拉康（Jacques Lacan）、克里斯蒂安·麦茨等学者则沿着不同的理论路径，将转喻和隐喻推向了更普遍意义上的人类思维甚至无意识工作的起源与方法问题。热奈特认为，人类活动的文化形式都是沿着转喻和隐喻两种"风格"与"模式"推演的，最终形成了两种基本思维起源：转喻对应的是一种"散文的""现实的""物质的"思维框架，隐喻则是一种"诗性的""象征的""精神的"思维框架。② 可见，转喻和隐喻两种思维方式带来的不仅仅是文本形式上的差异，同时是文化意义上的认知模式差异。

三、凝缩与移置：无意识"语言"结构的精神分析

隐喻和转喻的意涵体系究竟有多丰富？拉康将其推向了无意识工作领域，并尝试在隐喻和转喻的思维基础上探寻无意识工作的"语言的结构"。拉康立足西格蒙德·弗洛伊德（Sigmund Freud）提出的"无意识"的两种工作原理——"凝缩"和"移置"（displacement），在精神分析维度上发展了弗洛伊德"梦思与梦"的观点，并认为凝缩和移置的工作原理分别具有隐

① 〔俄〕罗曼·雅各布森.（2000）."隐喻和换喻的两极". 载张德兴主编. 二十世纪西方美学经典文本（第一卷：世纪初的新声）. 上海：复旦大学出版社（p. 240）.

② Genette, G. (1982). *Figures of literary discourse*. Trans. A. Sheridan. New York：Columbia University Press, p. 119.

喻和转喻的"思维"特征。① 正如麦茨对拉康的创造性发现所给出的概括："无意识是像语言一样被结构起来的,它把凝缩和移置等同于(语言中的)隐喻和换喻。"②

"凝缩"和"移置"首先是弗洛伊德在《释梦》中提出的一对分析概念,德文原文分别为"verdichtung"和"verschiebung"。在精神分析学的语言系统中:"梦是一个经过伪装的受压抑欲望的满足。"③ 弗洛伊德的《释梦》主要考察梦文本的产生规则,即"将梦思转变为梦内容的编码语言的规则。从根本上看,在梦文本的产生过程中,这种从一个层面到另一个层面的转译要经历四个不同的条件,或四种不同的运作方式:凝缩、移置、表象化(representability)和二度修饰"④。弗洛伊德重点论述了在梦从显意(显现层或内容层)向隐意(潜隐层)的转译过程中,凝缩作用和移置作用的发生机制。⑤ 由于无意识时时刻刻都处于被压制与缉查之中,因此它必须借助一定的伪装方式"表达"出来,而凝缩和移置既是梦欲望的两种典型的"伪装"方式,也是无意识工作的两种"语言"方式。一方面,就梦的凝缩作用而言,"构成集合形象和复合形象是梦中凝缩作用的主要方法之一"⑥。在所有的梦思中,"只有极小部分以其观念元素表现于梦中"⑦,其他元素都在凝缩作用下被省略了,巨大的梦思集合选择了个别的少数元素进入梦的内容。另一方面,就梦的移置作用而言,移置被看作无意识对付禁忌的重要手段⑧,"移置作用的结果是梦内容不再与梦思的核心有相似之处,梦所表现的不过是存在于潜意识中的梦欲望的一种化装"⑨。借助移置过程,梦逐渐脱

① Eagleton, T. (1983). *Literary theory: An Introduction*. Oxford: Blackwell, p. 157.
② 〔法〕克里斯蒂安·麦茨. (2006). 想象的能指:精神分析与电影. 王志敏译. 北京:中国广播电视出版社 (p. 196).
③ 〔美〕尼克·布朗. (1994). 电影理论史评. 徐建生译. 北京:中国电影出版社 (p. 114).
④ 〔美〕尼克·布朗. (1994). 电影理论史评. 徐建生译. 北京:中国电影出版社 (p. 115).
⑤ 〔奥〕弗洛伊德. (1996). 释梦. 孙名之译. 北京:商务印书馆 (p. 310).
⑥ 〔奥〕弗洛伊德. (1996). 释梦. 孙名之译. 北京:商务印书馆 (p. 293).
⑦ 〔奥〕弗洛伊德. (1996). 释梦. 孙名之译. 北京:商务印书馆 (p. 281).
⑧ 〔法〕雅克·拉康. (2001). 拉康选集. 褚孝泉译. 上海:上海三联书店 (p. 442).
⑨ 〔奥〕弗洛伊德. (1996). 释梦. 孙名之译. 北京:商务印书馆 (p. 309).

离了梦思，梦的内容通过其他元素表现出来，并成为梦的中心。

拉康立足弗洛伊德的精神分析理论，将"凝缩"和"移置"的工作原理分别概括为隐喻和转喻，并认为梦的无意识依然存在一个可供辨析的"语言的结构"——"Verdichtung，意为压缩，这是能指的重叠的结构。隐喻就存在于其中……Verschiebung 意为迁移，德文的这个词要更接近这个表现为换喻的意义的转移"①。在拉康的精神分析框架中，"凝缩和移置是一种以很多不同形式表明自身的心理转移形式（在歇斯底里的情况下使身体发挥作用），它们作为一种其范围大大超出语词单元界限的运动，可以说总是在转变之中，即使有时正是在这里它们留下了最明显的标志"②。所谓梦的工作，就是由潜隐层的"梦思"发展成为显现层的"梦的内容"的过程，这一过程必然伴随着梦念到视象的转化，而梦的解析原理就是从残存的梦视象到梦欲望的一种抵达，即从"形象的语言"抵达"思想的语言"。按照拉康的观点，能指对所指的作用方式可以概括为两种工作原理，分别对应弗洛伊德的凝缩和移置。在被压抑和审查的无意识领域，所有的视象都伪装成一副副近似"安全"的模样出场。凝缩意味着无意识内容只是碎片的残存，对应的语言的结构体现为"一个能指替换了另一个能指而产生了意义的作用"③——大量的能指退回并消逝在无意识深处，无意识欲望最终"象化"为个别的、碎片的、少数的能指。可见，"一个能指替换了另一个能指"而出现了"能指凝缩"现象，它对应的工作原理恰恰是语言学意义上的隐喻机制。与此同时，移置意味着无意识欲望并不是原发地生成，而是进行了微妙的化装和转移，以一种便于通过审查的形式出现，其结果是无意识欲望在转喻的轨道上滑动——"能指与能指之间的联结导致了可以使能指在对象关系中建立一个存在缺失的省略，同时又利用了意义的回指的价值来使能指充

① 〔法〕雅克·拉康.(2001).拉康选集.褚孝泉译.上海：上海三联书店（p.442）.
② 〔法〕克里斯蒂安·麦茨.(2006).想象的能指：精神分析与电影.王志敏译.北京：中国广播电视出版社（p.190）.
③ 〔法〕雅克·拉康.(2001).拉康选集.褚孝泉译.上海：上海三联书店（p.447）.

满了企求得到它所制成的缺失的欲望"①。总之，拉康通过对语言学意义的隐喻和转喻的结构审视，创造性地发现了凝缩作用和移置作用所投射出的一个通往无意识认知的"语言的结构"——隐喻的结构为：

$$(f(S'/S) \cong S(+)s)$$

转喻的结构为：

$$f(S\cdots\cdots S') \cong S(-)s ②$$

从语言领域的修辞学，到社会文化领域的心理学，再到无意识领域的精神分析学，拉康极大地拓展了"隐喻"和"转喻"这对分析概念的理论想象力。

电影符号学家克里斯蒂安·麦茨（Christian Matz）将拉康的精神分析引入电影理论研究，在《想象的能指：精神分析与电影》中拓展了视觉隐喻和视觉转喻研究的哲学图景。按照麦茨的观点，隐喻和转喻"从一开始就是修辞学的，同时又不断地成为精神分析的"③。正如"想象的能指"英文表述"imaginary signifier"所揭示的那样，麦茨尝试将精神分析学和结构主义语言学方法结合起来，把"电影的语言"当成"梦的语言"进行研究。为了从电影的"象征界"深入"想象界"，麦茨充分借鉴并发展了拉康的凝缩和移置学说，并沿着精神分析路径指出，符号学的隐喻和转喻机制同样是梦的工作机制和电影的工作机制。正如麦茨所说："隐喻和转换喻具有超越语

① 〔法〕雅克·拉康. (2001). 拉康选集. 褚孝泉译. 上海：上海三联书店（pp. 446-447）.

② 为了界定无意识的普遍范畴理论，拉康假设了一个普遍的算法理论：$\frac{S}{s}$，并在此基础上发展出了能指对所指作用方式的理论公式：$f(S)\frac{1}{s}$，这个公式"显示的是横向的能指连环的成分以及所指中的垂直的附属物的双重存在作用。这些作用按照换喻和隐喻这两个根本性结构而进行分布"。拉康依据这一基本的假设公式，指出横轴上的转喻的结构可以表述为：$f(S\cdots\cdots S') \cong S(-)s$，而纵轴上的隐喻的结构可以表述为：$f(\frac{S'}{S}) \cong S(+)s$。其中，"S'"指的是产生意义或意义作用的项，显然，"S'"在转喻结构中是隐匿的而在隐喻结构中是显现的。拉康在《无意识中文字的动因或自弗洛伊德以来的理性》中对隐喻公式和转喻公式的具体内涵进行了详细分析。参见〔法〕雅克·拉康. (2001). 拉康选集. 褚孝泉译. 上海：上海三联书店（pp. 445-447）.

③ 〔法〕克里斯蒂安·麦茨. (2006). 想象的能指：精神分析与电影. 王志敏译. 北京：中国广播电视出版社（p. 258）.

言并包括影像等在内的一般符号学的框架（只是一种潜在的框架，但我们可以努力认识它）中从外部进行系统化阐述的更进一步的优越性，而且还有某种把同精神分析工作和凝缩概念和移置概念的结合合法化的优越性。"① 麦茨之所以选择隐喻和转喻这一原初的修辞学命题，并不是因为要从修辞学层面解决影像的修辞问题，而是因为要沿着精神分析学所铺设的理论框架，来揭示梦的世界里"内容层"的"梦迹"到"潜隐层"的"梦思"的抵达方式，进而揭示"电影语言"是"梦的语言"的本质之所在。需要特别强调的是，尽管麦茨主体上承认拉康提出的凝缩/隐喻与移置/转喻之间的对应关系，但他认为这并不是绝对的——由于"'移置'越来越直接地对能指进行干预"，凝缩和隐喻、移置和转喻之间的关系"呈现出非对称性"。②

概括而言，视觉修辞的意义机制研究，离不开对图像表征系统中的修辞结构（rhetorical structure）的认识和把握。③ 如同一对孪生兄弟，隐喻和转喻是修辞世界两种基本的修辞装置。作为人类生存的两种基本思维方式，隐喻对应符号双轴中的聚合关系，强调相似性意义上的认知推演；转喻对应符号双轴中的组合关系，强调邻接性基础上的认知关联。

第二节　隐喻论：转义生成与视觉修辞分析

相对于语言隐喻可以直接识别和把握的句法结构，视觉隐喻的呈现形式及意义规则更为复杂。就语言文本的隐喻实践而言，本体和喻体同时出现在句子结构中，一般体现为语法结构中的典型句式"A 是 B"，我们可以相对清晰地识别本体和喻体的关系。然而，图像中并不存在一个如同语言一般的形式与结构，所谓的图像的"语法"一直存在争议。尽管多模态话语分析

① 〔法〕克里斯蒂安·麦茨. (2006). 想象的能指：精神分析与电影. 王志敏译. 北京：中国广播电视出版社（p. 187）.

② 〔法〕克里斯蒂安·麦茨. (2006). 想象的能指：精神分析与电影. 王志敏译. 北京：中国广播电视出版社（pp. 254-255）.

③ Danesi, M. (2017). Visual rhetoric and semiotic. *Communication*. Oxford Research Encyclopedias (online), para. 1.

在这方面进行了大量的开拓①,但在图像文本中依然很难识别出"A 是 B"这样的视觉隐喻形式。麦茨在探究电影修辞学的时候,已经指出了视觉修辞面临的一个巨大困惑:"电影文本(参见摄影文本等等)没有与词语相应的单元,修辞学的辞格,在各种程度上,几乎全都是在同词的关系中被定义的:或是直接的(如在转义的情况下),或者是作为若干词汇的某种结合,或者是否定的(当该定义说成问题的运作不适用于语词时),等等。结果,在很多情况下,电影研究中的分析者发现,从他的把握中滑走的东西正是在修辞学中相当清楚但在任何别处都不然的两种独立辞格的'区别'的可能性。"② 显然,尽管语言文本和视觉文本都存在"辞格"问题,并且二者对应的修辞原理是一致的,但是对于同一辞格,语言隐喻和视觉隐喻的意义机制却存在明显差别,即二者之间的关系并非简单的通约逻辑。那么,我们应该如何理解视觉隐喻的意义原理及其发生装置?

按照索绪尔的符号学传统,认识符号结构的基本立场是对关系的把握③,而符号结构的基本关系是组合关系和聚合关系。正如前文所述,转喻对应符号双轴中的组合关系,强调邻接性基础上的认知关联;隐喻对应符号双轴中的聚合关系,强调相似性意义上的认知推演④。按照雅各布森的观点,隐喻是在文本的聚合轴上发生的,具体体现为不同组分之间的一种联想关系。然而,视觉文本中是否同样存在一个聚合轴?索绪尔的结构主义语言学实际上立足一种结构化的文本形式——语言文字,然而视觉文本的"视觉语法"问题至今尚未成为一个成熟的研究命题。那么,我们如何理解图像文本的构成法则,以及如何在图像的形式与构成层面探讨视觉隐喻问题?

纵观视觉修辞学的理论研究,视觉隐喻是较早被系统关注和研究的一种

① Kress, G. R., & van Leeuwen, T. (1996). *Reading images*: *The grammar of visual design*. London: Routledge.

② 〔法〕克里斯蒂安·麦茨. (2006). 想象的能指:精神分析与电影. 王志敏译. 北京:中国广播电视出版社 (p. 185).

③ 〔瑞士〕索绪尔. (1980). 普通语言学教程. 高名凯译. 岑麒祥,叶蜚声校注. 北京:商务印书馆 (p. 170).

④ 〔俄〕罗曼·雅各布森. (2000). "隐喻和换喻的两极". 载张德兴主编. 二十世纪西方美学经典文本(第一卷:世纪初的新声). 上海:复旦大学出版社 (pp. 238-243).

理论话语①，相关研究主体上围绕隐喻意义的建构原理和规则体系展开。早在1993年，《隐喻与符号》（Metaphor and Symbol）杂志便发表了主题为"隐喻与视觉修辞"（metaphor and visual rhetoric）的专刊论文，论文围绕隐喻思维、图文关系、隐喻起源等理论问题以及相关视觉个案开展研究。1999年，查尔斯·福塞维尔（Charles Forceville）出版了《广告中的视觉隐喻》（Pictorial Metaphor in Advertising）一书，在对已有理论遗产的借鉴与反思基础上，将视觉隐喻研究推向了一个新的理论高度，特别是发展和创新了视觉隐喻机制中极为重要的关联理论（relevance theory）。② 本节将视觉隐喻视为图像话语建构的一种意义规则，主要探讨视觉修辞意义生成的语言机制及其工作原理。

一、视觉隐喻与隐喻轴上的观看结构

尽管图像的构成法则和语法结构相对比较复杂，但我们依然可以进行最基础的结构把握。任何视觉文本都存在一个简单的组合结构与聚合结构，或者说我们依然可以借助组合关系与聚合关系来把握图像的形式问题。具体来说，对于静态图像而言，任何图像都是一系列微观组分在平面空间上的链接，不同组分之间是一种拼接关系，从而形成一张完整的拼图，即对应的是组合关系；与此同时，图像文本中的微观组分，其实都存在被替代或置换的可能性，因而构成的是一种联想意义上的聚合关系。对于动态影像而言，任何影像都是单个组分——单个镜头或单帧（格）画面在时间维度上的链接，并在时间的运动结构中形成一种动态的影像，即对应的是组合关系。与此同时，在影像的剪辑结构中，任何一个镜头或画面都是在一个庞大的镜头集合中选择的结果，这里的镜头集合便是聚合关系。可见，对于视觉文本而言，组合关系体现为空间意义或时间意义上的组分链接，聚合关系则表现为不同视觉组分的替换关系。通过视觉组分之间的拼接与联想，我们可以接近图像构成的基本形式问题。

按照雅各布森的隐喻和转喻理论，视觉隐喻中同样存在一个类似的分析

① Kennedy, V., & Kennedy, J. (1993). A special issue: Metaphor and visual rhetoric. *Metaphor and Symbol*, 8 (3), 149-151.

② Forceville, C. (1999). *Pictorial metaphor in advertising*. London: Routledge, pp. 83-107.

逻辑。电影符号学家麦茨继承了雅各布森关于隐喻和转喻的符号学想象力，在影像流动的时间维度上概括了电影语言的两种基本修辞方式——隐喻"接受了'相似性'的全部传统，并吸收了已经变得太模糊的聚合"，而转喻则"吞没了组合，并且关心所有的接近性"。① 例如，面对部分企业和医院对应聘者违规检查乙肝项目的问题，乙肝维权人士将一箱鸭梨送给广州市人力资源和社会保障局，表示"压力（鸭梨）很大"。这一瞬间被抓拍并上传到网络，很快引发了一场图像事件（image events），其中的"鸭梨"是画面中极不协调且意义含混不清的一个视觉组分，类似这样极具扩展性的信息点被罗兰·巴特（Roland Barthes）称为"刺点"（PUNCTUM）。刺点常常是画面中的某个"细节"，是一种"说不出名字"的刺激物，在那里储藏着巨大的反常性和破坏性，它总是引诱人们去琢磨一些难以捉摸的画外意义。相对于其他的视觉组分，在刺点那里驻扎着晃动的事实，反常的秩序，慌乱的情绪，模糊的意义。② 巴特指出，刺点的存在，往往会产生特殊的效果："这效果没有标记，无以名之；然而这效果很锋利，并且落在了我身上的某个地方，它尖锐而压抑，在无声地呐喊。"③ 在图像意义的诠释体系中，刺点往往给文本常规带来挑战和破坏，其表意特点就是将观者引向画面之外，由此创设了一个我们理解"画外之物"的精神向度。④ 显然，画面中的"鸭梨"与整个视觉景观格格不入，之所以该图像会产生"压力很大"的隐喻意义，是因为"鸭梨"所处的视觉组分中存在一个巨大的聚合集合，而"鸭梨"的出场则意味着对聚合轴上其他组分的排斥和代替。在常规的"送礼"图式中，赠送的礼物往往承载着一定的社交含义，而"鸭梨"显然无法承载这一含义，因而聚合轴上的元素之间出现了一种紧张关系。任何一个元素的出场都意味着对整个情景意义的重构实践。可见，由于"鸭梨"在整个画面的组合布局中显得格格不入，我们很容易在鸭梨所处的聚合轴上产生一种联

① 〔法〕克里斯蒂安·麦茨. (2006). 想象的能指：精神分析与电影. 王志敏译. 北京：中国广播电视出版社（p. 262）.
② 刘涛. (2017). 符号抗争：表演式抗争的意指实践与隐喻机制. 中国地质大学学报（社会科学版），4, 92-103.
③ 〔法〕罗兰·巴特. (2003). 明室——摄影纵横谈. 赵克非译. 北京：文化艺术出版社（p. 83）.
④ 赵毅衡. (2011). 符号学原理与推演. 南京：南京大学出版社（pp. 168-169）.

想认知，即鸭梨与聚合轴上其他事物之间的类比关系，从而产生了一种超越了"鸭梨"本身所能解释的"压力"隐喻。

二、构成性视觉隐喻与概念性视觉隐喻

在视觉隐喻实践中，我们如何完成从喻体（始源域）到本体（目标域）的想象过程？视觉隐喻不同于语言隐喻的一个重要特点就是本体和喻体的"在场"方式的差异。相对于语言隐喻中比较清晰的"A 是 B"这样的语言结构，视觉隐喻中的本体和喻体并不总是同时在场。我们可以根据本体与喻体的在场方式区分出视觉隐喻的两种意义生产机制——构成性视觉隐喻与概念性视觉隐喻。

第一，构成性视觉隐喻意味着本体和喻体在视觉结构中同时在场，我们可以相对容易地提炼出"A 是 B"这样的隐喻逻辑。对于静态图像而言，视觉画面的构成可以理解为不同视觉元素在空间维度上的拼接。视觉隐喻的基础是画面构成中存在多种元素，如果元素 A 和元素 B 之间存在一定的类比或联想关系，我们便可以提炼出"A 是 B"这样的隐喻思维。例如，借助一定的造型与设计语言，当画面中同时出现"弱者"和"老鼠"的表达元素时，我们很容易借助既定的认知图式形成"胆小如鼠"这样的隐喻结构。对于动态影像而言，视觉隐喻依赖镜头 A 与镜头 B 在时间维度上的拼接基础，一般体现为视听语言中的隐喻蒙太奇，即两个镜头之间的逻辑张力打开了一个类比空间，因而存在"A 是 B"这样的联想结构。在查理·卓别林（Charlie Chaplin）的《摩登时代》中，影片一开始就是一个隐喻蒙太奇：前一个镜头是羊群争先恐后冲出羊圈，后一个镜头是下班工人挤出拥挤的工厂。显然，正是源于这两个镜头在时间维度上的拼接，我们才可以相对清晰地识别出"工人是羊群"这样的隐喻结构。需要特别强调的是，在视觉文本的构成体系中，我们能够识别出"A 是 B"这样的隐喻结构，即两个视觉组分之间的相似性，一方面离不开视觉意义生产的语境关系，因为语境往往对意义的勾连和生产具有导向和限定功能，另一方面也离不开视觉认知心理上的意义建构过程，即格式塔心理学特别强调的从局部经验抵达整体认知的心理完形机制。

第二，相较于构成性视觉隐喻的工作原理，概念性视觉隐喻的意义机制

更加复杂。概念性视觉隐喻的显著特点是本体在场而喻体"离场",我们很难在图像文本的构成体系中识别出本体和喻体,只能借助某种既定的概念图式来想象喻体的存在方式,进而完成从喻体到本体的认知过程。换言之,在概念性视觉隐喻结构中,喻体本身是想象的产物,而想象的基础则依赖特定的概念图式。按照莱考夫和约翰逊的概念隐喻(conceptual metaphor)理论,人类的概念系统是在隐喻基础上构成和确立的。[1] 而隐喻性概念中往往存在一定的系统模式,具体体现为特定的概念图式,即我们挪用了喻体的概念系统来想象本体。概念图式类似于我们经常说的"语象",即概念话语在视觉意义上的理解系统。根据始源域和目标域的转义方式,我们可以将视觉修辞区分为感知性视觉修辞(perceptual visual rhetoric)和概念性视觉修辞(conceptual visual rhetoric)。前者体现为感知性关联,即按照类属关系建立始源域和目标域的对应结构;后者体现为概念性关联,即在概念化的认知图式中确立始源域和目标域的映射关系。[2] 在视觉隐喻的意义机制中,图像文本与认知图式之间是一种概念性关联。[3] 换言之,由于喻体资源的"离场",我们往往会根据认知的相似性原则,也就是对图像文本的属性与特征(如构成、结构、色彩、光线、拍摄方式、要素关系)的分型进行概念提炼,从而在视觉形式维度上形成关于意义的概念图式。另外,基于视觉隐喻运作的均衡对象匹配(symmetric object alignment,简称SOA)模型,人们根据目标域对象和始源域对象的属性和特点进行匹配,同时按照相似律和接近律对视觉对象进行关系概念的建立。[4] 比如,环保主义者在街头摆放许多"冰人",而随着天气变热,这些"冰人"逐渐融化,变得残缺不全,其深层的隐喻含义是气候变化对人类的威胁和伤害。其中,由于喻体是不在场的,我们可以根据整个视觉景观及其变化过程形成特定的概念图式——"气候变化将导

[1] Lakoff, G., & Johnson, M. (1980). *Metaphors we live by*. Chicago, IL.: The University of Chicago Press, p. 6.

[2] Schilperoord, J., Maes, A., & Ferdinandusse, H. (2009). Perceptual and conceptual visual rhetoric: The case of symmetric object alignment. *Metaphor and Symbol*, 24 (3), 155-173.

[3] Schilperoord, J., & Maes, A. (2009). Visual metaphoric conceptualization in editorial cartoons. *Multimodal Metaphor*, 11, 213-240.

[4] Schilperoord, J., Maes, A., & Ferdinandusse, H. (2009). Perceptual and conceptual visual rhetoric: The case of symmetric object alignment. *Metaphor and Symbol*, 24 (3), 155-173.

致人类缓慢消失"。而这里的概念图式在某种程度上扮演着"喻体"的角色和功能，并使得我们沿着这一概念图式（喻体）来想象视觉文本（本体）的意义。其实，当喻体资源"离场"时，基于特定概念图式的视觉想象往往具有象征功能，但隐喻是象征的基础，任何象征都是隐喻的体系化表达，因此视觉隐喻构成了象征话语生产的修辞基础。

总之，无论是构成性视觉隐喻还是概念性视觉隐喻，隐喻发生的符号基础都是转喻。尽管精彩的隐喻往往吸收了转喻①，但图像符号的像似性特征决定了，我们只能根据画面中存在的视觉元素及其组合逻辑来实现图像的意义认知，因此，视觉隐喻实践中隐喻对转喻的依赖性往往是最强的。具体来说，转喻是借助相邻事物来指称另一事物，因此联想是转喻认知的基本思维基础。而两个事物之间之所以能够形成联想结构，是因为二者之间的"亲密关系"。"王冠""玉玺""金钱"和"马鞭"都可以在转喻结构中指称"权力"，但在不同的语境结构中，不同的指称方式往往对应不同的认知语境。视觉隐喻虽然发生在图像符号的聚合轴上，但隐喻意义的生产离不开整体的符号语境，而组合轴上的转喻结构则建构了图像认知的基本语境。当我们在图像组合轴所确立的语境结构中进行聚合轴上的视觉元素选择时，不同的选择方式必然会催生不同的紧张关系和冲突结构，相应地就形成了不同的隐喻效果和意义潜力。

第三节 转喻论：图像指代与视觉修辞分析

转喻和隐喻在整个西方修辞学史上的位置是不对等的，尤其体现为隐喻对转喻的长期压制。早在亚里士多德的《诗学》中，转喻并没有获得一个合法的学术位置，依然屈居于四种隐喻形式之一。概括来说，西方修辞学将隐喻推向了"辞格中心"位置②，使其具有其他辞格难以比拟的修辞能力。③

① Culler, J. D. (1981). *The pursuit of signs: Semiotics, literature, deconstruction*. Ithaca, NY: Cornell University Press, p. 198.

② Genette G. (1982). *Figures of literary discourse*. New York: Columbia University Press, p. 118.

③ 刘亚猛. (2004). 追求象征的力量：关于西方修辞思想的思考. 北京：生活・读书・新知三联书店 (p. 215).

英国哲学家戴维·E. 库珀（David E. Cooper）断言："在所有传统修辞格中，隐喻具有最丰富的意义，有足够的能力涵盖其他修辞格。"① 在隐喻在传统修辞学舞台上尽情绽放之际，转喻不得不委身于隐喻这位伟大的"兄弟"之后，偏安一隅。直到认知语言学出现后，转喻的命运才发生了积极的变化，逐渐从传统的修辞命题上升为一个思维和认知问题——"转喻不仅仅是一种指代手法，它也能起到帮助理解的作用"②。至此，转喻的认知功能被发现，并且它被视为一种比隐喻更基础、更普遍的认知方式。③

相对于视觉隐喻取得的较为可喜的理论成果，视觉转喻的学术合法性虽然得到了学界的普遍认可，但相关的理论成果却非常有限。福塞维尔于2009年发表的《视觉与视听话语中的转喻》一文是一篇较早关注视觉转喻问题的理论成果。尽管他对视觉转喻的工作机制给出了一些突破性的论断，但相关探讨仍停留在广告和电影的案例分析层面④，并未提出视觉转喻研究的理论模型。当前的视觉转喻研究，要么停留在简单的现象分析层面⑤，要么聚焦于视觉隐喻和视觉转喻的关系探讨⑥，要么仅仅是将视觉转喻作为视觉隐喻研究的"配角"⑦，相关理论探索依旧非常有限。冯德正和赵秀凤断言："迄今为止，学界尚未提出具有普遍意义的理论模型阐释多模态转喻的分类和建构。"⑧ 必须承认，当前视觉转喻的相关理论模型探讨，总体上依

① 〔英〕戴维·库珀. (2007). 隐喻. 郭贵春，安军译. 上海：上海科技教育出版社（p.10）.

② 〔美〕乔治·莱考夫，马克·约翰逊. (2015). 我们赖以生存的隐喻. 何文忠译. 杭州：浙江大学出版社（p.33）.

③ Radden, G., & Kövecses, Z. (1999). Towards a theory of metonymy. In Panther Klaus-Uwe & Günter Radden (Eds.), *Metonymy in language and thought* (Vol. 4). Amsterdam：John Benjamins Publishing Company, pp. 17-60.

④ Forceville, C. (2009). Metonymy in visual and audiovisual discourse. In Eija Ventola & Arsenio Jesús Moya Guijarro (Eds.), *The world told and the world shown*. London：Palgrave Macmillan, pp. 56-74.

⑤ Whitted, Q. (2014). "And the Negro thinks in hieroglyphics"：Comics, visual metonymy, and the spectacle of blackness. *Journal of Graphic Novels and Comics*, 5 (1), 79-100.

⑥ Urios-Aparisi, E. (2009). Interaction of multimodal metaphor and metonymy in TV commercials：Four case studies. In Charles Forceville & Eduardo Urios-Aparisi (Eds.), *Multimodal metaphor* (Vol. 11). New York：Walter de Gruyter, pp. 95-116.

⑦ Ortiz, M. J. (2011). Primary metaphors and monomodal visual metaphors. *Journal of Pragmatics*, 43 (6), 1568-1580.

⑧ 冯德正，赵秀凤. (2017). 多模态转喻与图像语篇意义建构. 外语学刊, 6, 8-13 (p.8).

然没有摆脱甘瑟·克雷斯（Gunther Kress）和西奥·凡勒文（Theo van Leeuwen）的视觉语法模型①以及古特·拉登（Günter Radden）和索尔坦·科维赛斯（Zoltán Kövecses）的语义三角模型②的影响，相关成果更多是对以上两种框架的直接借鉴或简单整合。鉴于此，本节将立足"图像指代"这一根本性的视觉转喻命题，围绕图像指代这一中心命题的工作机制，尝试提出具有一定认识价值和操作基础的视觉转喻理论模型。

一、同域指代与视觉转喻的指代关系

传统语义学认为，隐喻的基础是相似性（similarity），具体体现为跨域映射，即隐喻发生的始源域（source）和目标域（target）处于不同的认知域，我们一般在二者的相似性基础上实现从始源域（喻体）到目标域（本体）的联想认知。与隐喻运作原理不同的是，转喻的基础是邻接性（contiguity），其特点是同域映射，即强调喻体和本体实际发生在同一认知域内部。美国语言学者威廉·克罗夫特（William Croft）指出，认知域是转喻发生的内在引擎，但本体与喻体的关联关系不仅发生在同一认知域，也可以出现在一个更大的"认知域阵"之中。③ 当我们说"读懂了鲁迅"，这里的"鲁迅"实际上指代的是"鲁迅的作品"，而"鲁迅"和"鲁迅的作品"实际上处在一个更大的域阵范畴之内——借助一定的叙述，二者具有心理认知上的可及性。现代认知语言学将转喻推向了一个认知维度，使其成为一种和隐喻同等重要的认知方式——"跟隐喻一样，转喻也不仅仅是一种诗学手段或修辞手法，也不仅仅只是语言的事。转喻概念（如'部分代整体'）是我们每天思考、行动、说话的平常方式的一部分"④。

① Kress, G., & van Leeuwen, T. (1996). *Reading images: The grammar of visual design*. London: Routledge, pp. 1–15.

② Radden, G., & Kövecses, Z. (1999). Towards a theory of metonymy. In Panther Klaus-Uwe & Günter Radden (Eds.), *Metonymy in language and thought* (Vol. 4). Amsterdam: John Benjamins Publishing Company, pp. 17–60.

③ Croft, W. (1993). The role of domains in the interpretation of metaphors and metonymies. *Cognitive Linguistics*, 4 (4), 335–370.

④ 〔美〕乔治·莱考夫, 马克·约翰逊. (2015). 我们赖以生存的隐喻. 何文忠译. 杭州：浙江大学出版社 (pp. 33–34).

视觉转喻与语言转喻的根本区别在于符号形式的差异以及由此所形成的转喻内涵的差异。如何构建视觉转喻的理论框架？我们就需要正面回答这样的逻辑问题——何为"视觉"？何为"转喻"？其实，我们之所以需要视觉转喻，是因为一种事物难以直接通过视觉化的方式呈现，需要借用另一种事物"取而代之"。换言之，图像指代的出场，是因为视觉意义上的"直接表达"出现了危机，所以才呼唤一种间接的抵达方式，而这一过程对应的修辞问题便是视觉转喻。因此，视觉转喻的本质是图像指代，而把握图像指代的方式与过程，就成为视觉转喻理论研究的基础命题。按照查尔斯·桑德斯·皮尔斯（Charles Sanders Peirce）的符号三分法原则，符号可以区分为像似符（icon）、指示符（index）和规约符（symbol）三种形式。① 作为一种典型的像似符号，视觉图像的主导性符号特点是像似性。不同于语言符号更为多元的指代方式，图像符号与生俱来的"像似"本质决定了认识活动必然诉诸形象思维，也就是通过有形的、可见的、可感知的指代对象来铺设一条通往事物认知的完整的想象管道。如何把握本体和喻体之间的指代结构，本质上取决于视觉意义上两个事物之间的关联方式。既然作为像似符号的喻体的出场，是为了指代本体，那么本体的存在形式是什么，或者说视觉符号可以指代的对象是什么？

任何像似符号的指涉系统，都存在"直指"和"意指"两个维度，分别对应"图像再现"② 和"图像表意"两种指代关系：前者对应像似符号的再现功能，即在视觉意义上直接描绘或展示所指之物，其功能是看到原本难以呈现的事物；后者对应像似符号的表意功能，意味着对某种抽象内容的视觉表达，其功能是理解原本难以表达的意义。如何把握像似符号的指涉结构？我们可以从与其密切关联的中国传统象形文字的相关研究中得到启示。苏联电影理论家谢尔盖·爱森斯坦（Sergei Eisenstein）在对中国象形文字的

① 〔美〕查尔斯·皮尔斯. (2014). 皮尔斯：论符号 李斯卡：皮尔斯符号学导论. 赵星植译. 成都：四川大学出版社 (p. 72).

② 符号学学者赵毅衡深刻分析了当前中文语境下"再现"和"表征"两个概念的混用甚至误用情况，认为我们可以"用'再现'指一般意义上的再现，用'表征'指含有文化权力冲突意义的再现"。参见赵毅衡. (2017). "表征"还是"再现"？一个不能再"姑且"下去的重要概念区分. 国际新闻界，8，23–37 (p. 34)。

指涉内涵研究中，发现了电影语言的两大功能——描绘功能和概念功能。正如美国电影评论家尼克·布朗（Nick Brown）所概括的："象形文字有两个不同的特征，一方面它以形似的关系描写事物；另一方面，它蕴含着一个概念。正是象形文字的这两个方面——描写的和概念的——之间的关系，为爱森斯坦的蒙太奇理论提供了基础。"① 让-弗朗索瓦·博尔德龙（Jean-François Bordron）指出了与图像符号的像似性密切关联的三个概念——"相像""再现"与"模仿"。② 从符号与对象之间的借代关系来看，这三者依然可以概括为图像再现与图像表意两个功能维度。

由此可见，如果立足"图像指代"这一根本性的转喻命题，视觉转喻中本体和喻体的关联方式可以概括为指示转喻（indexical metonymy）和概念转喻（conceptual metonymy）这两种基本的指代关系：第一，就指示转喻而言，因为要看到原本难以呈现的事物，所以我们需要通过借用有限的视觉对象来再现无限的、完整的、系统的视觉对象；第二，就概念转喻而言，由于要理解原本难以表达的意义，因此我们需要在可见的、具体的、可以感知的视觉符号基础上编织相对抽象的意义内涵。简言之，指示转喻和概念转喻构成了视觉转喻的两种基本表现形式，亦即视觉转喻的两种指代关系。不同于视觉隐喻的相似性逻辑，视觉转喻回应的是关联性逻辑。那么，在视觉符号的表征结构中，指示转喻和概念转喻分别对应哪些视觉语言或语法问题？如何认识本体和喻体之间的关联逻辑？不同的关联方式对应的修辞学命题又是什么？

二、指示转喻：图像再现的时空"语言"

视觉表征依赖特定的介质属性和语言。介质的形式，决定了信息的呈现形式。只有回到介质本身的存在样式及其深层的技术语言，我们才能真正理解媒介和信息之间的同构关系——媒介并不是一个外在于信息而存在的纯粹载体，而是作为一种技术座架决定了信息本身的语言法则。一方面，从视觉

① 〔美〕尼克·布朗. (1994). 电影理论史评. 徐建生译. 北京：中国电影出版社（p. 25）.
② 〔法〕让-弗朗索瓦·博尔德龙. (2014). "像似性". 载〔法〕安娜·埃诺, 安娜·贝雅埃编. 视觉艺术符号学（pp.114-119）. 怀宇译. 成都：四川大学出版社.

介质本身的物理属性来看，我们最终看到的视觉形式，注定存在一个物理意义上的画框和时限，那就意味着视觉对象的呈现，必然要受制并服从于一定的"边界意识"——无论是空间意义上的介质边界，还是时间意义上的容量边界。原初意义上的"框架"（frame）概念，实际上就是在强调观看实践受制于既定的物理边界，从而赋予人们一种既定的、规约的、授权的视觉内容。另一方面，从介质表现的本体语言来看，任何视觉对象的呈现，因为其视点、视角、视域的差异，必然是现实的"断片"，而我们恰恰是在这些断片中勾勒并想象完整的现实"图景"。显然，考虑到视觉介质与生俱来的物理属性和叙述语言，指示转喻的表现方式必然体现为"部分指代整体"。

"部分"意味着对"整体"的选择，而从"部分"把握"整体"，本身也符合视觉思维的认知规律。相对于听觉，视觉是选择性的、探索性的"器官"。① 阿恩海姆指出，视觉不同于照相机的工作原理，后者是一种消极的记录行为，而视觉活动则是一种主动选择的认识行为——"这种类似于无形的'手指'一样的视觉，在周围的空间中移动着，哪儿有事物存在，它就进入哪里，一旦发现事物之后，它就触动它们、捕捉它们、扫描它们的表面、寻找它们的边界、探寻它们的质地"②。可见，认识活动中的视觉，本身就存在一定的视角和视域，而所有进入视觉的对象都是主动选择的结果。如果将视觉置于人类文明的生存和进化维度上，那么"从一开始起，它们的目标就对准了或集中于周围环境中那些可以使生活变得更美好的和那些妨碍其生存活动顺利进行的方面"③。正因为视觉思维与生俱来的选择属性与倾向，加上图像表征介质不可避免的边界限制，基于"部分指代整体"工作机制的指示转喻便成为一种普遍的图像再现与认知方式。

图像指代的第一性是像似性基础上的再现功能，即借助一定的视觉元素对现实世界的临摹和描绘，而指示转喻恰恰回应的是像似符号的再现属性。如果将纯粹的视觉展示理解为指示转喻的全部内涵，那就不足以体现视觉修辞特别强调的"使用""策略""劝说""效果"等修辞学问题。因此，尽管

① 〔美〕鲁道夫·阿恩海姆. (2005). 视觉思维. 滕守尧译. 成都：四川人民出版社（pp. 25-30）.
② 〔美〕鲁道夫·阿恩海姆. (2001). 艺术与视知觉. 滕守尧，朱疆源译. 成都：四川人民出版社（pp. 48-49）.
③ 〔美〕鲁道夫·阿恩海姆. (2005). 视觉思维. 滕守尧译. 成都：四川人民出版社（p. 25）.

指示转喻的指代内涵是"部分指代整体",然而,"部分"如何在视觉修辞意义上进行选择,则涉及图像再现的时空语言问题。空间和时间是视觉表征的两个基本属性,前者揭示了视觉对象的结构和布局,后者反映了时序意义上视觉对象的出场方式。我们可以从空间与时间两个维度来把握指示转喻的指代结构。

一方面,就图像再现的空间语言而言,任何视觉表达都只是对指涉事物或现实世界的局部呈现,而视点、视角、视域成为"部分"选择的基本尺度。换言之,不同视点、不同视角、不同视域意味着对现实世界不同的选择方式,最终呈现的是不同的"部分"构成,相应地也会建构不同的"整体"观念。人们选择一种视点、一种视角或一种视域,同时意味着对其他可能的视点、视角或视域的放弃。因此,选择本身就暗含着修辞学意义上的"策略"和"功能"问题。具体来说,第一,视点意味着一种观看位置,不同的视点所呈现的是不同的观看结构。例如,手机前置摄像头、无人机拍摄等新兴技术的"视点再造",极大地拓展了视觉观看的想象力。第二,视角意味着一种观看方向,俯拍、平视、仰拍往往体现了观看者与再现对象之间不同的权力关系。第三,视域反映的是再现对象的景别大小,而特写、近景、中景、远景意味着对"部分"的不同选择方式,如远景具有更普遍的现实认知能力,特写则携带着一定的情感话语。2018年加拿大七国集团峰会(G7峰会)结束后,之所以在社交媒体平台上演绎了一场罕见的"斗图"模式,是因为不同国家的领导人分别选择并发布了有利于塑造自我形象的图片。恰恰是因为视觉转喻意义上的拍摄视点、视角、视域的区别,这些图片才能讲述不同的新闻故事。其实,关于指示转喻中的视点、视角、视域问题,在克雷斯和凡勒文的视觉语法理论中都有比较详细的阐释。例如,视域问题对应的是互动(interaction)意义系统中的社会距离(social distance),具体反映的是再现与观看主体之间的亲密关系——不同的景别能够体现出不同的社会距离,相应地形成亲密的(intimate/personal)、社会的(social)、疏远的(impersonal)三种不同的视觉效果。①

① Kress, G., & van Leeuwen, T. (2006). *Reading images: The grammar of visual design* (2nd edition). London: Routledge, p.149.

另一方面，就图像再现的时间语言而言，任何视觉表达必然要适应现实世界的时序结构，最终选择的往往是特定的瞬间、片段或片段组合。一般来说，时序结构的处理目前主要存在三种基本的视觉语言观念：一是快照，二是长镜头，三是蒙太奇。第一，快照是传统摄影的基本表现方式，强调对现实世界的瞬间抓取。按照苏珊·桑塔格（Susan Sontag）的观点："拍照被人从两个截然不同的方面来理解：或者是作为一种清醒的确切的认识和有意识的理解活动，或者是作为一种前理智的、直觉的相遇方式。"① 我们一旦选择了一个瞬间，就意味着对时间维度上其他瞬间的放弃，因此瞬间必然是携带着一定选择意志或选择旨趣的现实快照。第二，长镜头强调对连续世界的相对完整的记录。作为法国电影理论家安德烈·巴赞（André Bazin）的重要理论贡献，长镜头强调对现实世界相对较长时间的记录，以此反思蒙太奇对现实的有意切分和组接所带来的真实性危机。源于一种根深蒂固的"木乃伊情结"（mummy complex），巴赞将电影视为一种艺术，认为艺术是与"人类保存生命的本能"相联系的②，因而将纪实主义推向影像表达的本体论意义。实际上，长镜头的时间长度是一个相对概念，无论何种形式的长镜头，都不可能完整地保留现实时序意义上的完整过程，其依然是对现实的"部分"选择。第三，蒙太奇强调画面组接而形成新的叙事和意义。蒙太奇是苏联电影理论家爱森斯坦的理论遗产，原为"剪接"之意，强调不同镜头之间的拼接，往往会产生一种连续的意义。在影像叙事的指示转喻实践中，长镜头和蒙太奇意味着两种不同的时序处理方式，而不同的选择方式，往往携带着不同的修辞功能。早期的原生态纪录片（如《望长城》《话说长江》）更倾向使用长镜头语言，强调对纪实场景最大限度的还原与记录，而当前的商业纪录片（如《本草中华》《舌尖上的中国》）则更擅长使用"快切"式的蒙太奇语言，以最大限度地博取观众的视觉注意力。

不得不提的是，指示转喻系统中的视觉对象，注定是一些不完整的视觉刺激物，由此带来的认知困惑是：那些不在场的视觉场景是否因为其不可见性而隐藏了一部分意义？格式塔心理学给出的答案是否定的。不完整的视觉

① 〔美〕苏珊·桑塔格. (1999). 论摄影. 艾红华，毛建雄译. 长沙：湖南美术出版社 (p. 132).
② 〔法〕安德烈·巴赞. (1987). 电影是什么? 崔君衍译. 北京：中国电影出版社 (p. 6).

刺激物并不会留下永恒的遗憾和残缺，而是涌现出一种顽强的视觉生命力，这是由视知觉与生俱来的"视觉补足"特点决定的。正如阿恩海姆所说："超越可见部分的界限，继续向不可见的部分延续，这的确是知觉的本领。"① 一片云朵可以指代整个天空，这离不开大脑认知的视觉补偿机制，它使得其他不在场的云朵突破了画框的限制。因此，从"部分"把握"整体"，具有充分的视觉认知心理基础。需要特别强调的是，视觉补偿活动之所以会发生，是因为"得益于知觉活动自身向简化结构发展的倾向"②。

任何事物都包含不同的"部分"，究竟哪些"部分"可以抵达"整体"，即实现从"部分"到"整体"的转喻推演？我们可以从视觉图式和视觉语言两个维度来把握。第一，"部分"的选择依赖人们把握世界的经验基础。正如莱考夫和约翰逊所说，"物理实体的经验为转喻提供了基础"③。视觉补偿虽然是一种基本的图像加工方式，但如何补偿、补偿多少却与经验意义上的视觉图式密切相关，而新的经验图式生成，"总是与过去曾知觉到的各种形状的记忆痕迹相联系"④。第二，"部分"的选择取决于视觉文本的风格体系。"风格是本性与文化的折中产物"⑤，而"本性"则取决于符号本身的形式属性。换言之，不同的视觉风格，总是意味着对现实不同的选择方式。

三、概念转喻：图像表意的关联"语法"

美国语言学者威廉·克罗夫特（William Croft）将转喻的叙述层从"域"（domain）拓展到"域阵"（domainmatrix）⑥，实际上是在回应一个传统的转喻问题：那些抽象的符号或概念如何在另一个叙述层得到表达？莱考夫和约翰逊最早提出"概念隐喻"（conceptual metaphor），认为"人类的概念系统

① 〔美〕鲁道夫·阿恩海姆. (2005). 视觉思维. 滕守尧译. 成都：四川人民出版社 (p. 112).
② 〔美〕鲁道夫·阿恩海姆. (2005). 视觉思维. 滕守尧译. 成都：四川人民出版社 (p. 109).
③ 〔美〕乔治·莱考夫，马克·约翰逊. (2015). 我们赖以生存的隐喻. 何文忠译. 杭州：浙江大学出版社 (p. 59).
④ 〔美〕鲁道夫·阿恩海姆. (2001). 艺术与视知觉. 滕守尧，朱疆源译. 成都：四川人民出版社 (p. 58).
⑤ 〔法〕热拉尔·热奈特 (2000). 热奈特论文集. 史忠义译. 天津：百花文艺出版社 (p. 154).
⑥ Croft, W. (1993). The role of domains in the interpretation of metaphors and metonymies. *Cognitive Linguistics*, 4 (4), 335–370.

是通过隐喻来构成和界定的"①，即"大部分的概念必须在其他概念的基础上才能被部分理解"②。例如，在"争论就是战争""时间就是金钱""人生就是旅行"等经典的隐喻实践中，"争论""时间""人生"等这些抽象的概念正是借助"战争""金钱""旅行"等其他具有普遍认知基础的概念得到一定程度的阐释。当代认知语言学发现，如同概念隐喻所揭示的跨域映射方式一样，概念转喻同样是一种普遍的修辞实践，即通过具象的事物来表达抽象的符号或意义。概念转喻充斥我们的日常生活，诸如"笔会""枪杆子""数人头""拉链门""蝴蝶效应""手足情深""钱学森之问"等都是典型的概念转喻。"笔""枪""人头""拉链""蝴蝶""手足""钱学森"等均来自现实世界的具体人物或事物，但基于一定的经验基础、邻近关系或联想机制，它们分别被用于表示一些抽象的符号和意义——"作家""武装力量""人数""不雅事件""连锁反应""亲密关系""人才培养困境"等。

在视觉画面的生成语言中，那些抽象的概念必须诉诸具体的视觉符号来表现，这是由图像与生俱来的"具象思维"特征决定的。当我们征用或挪用一些具体的视觉元素来指代那些相对抽象的概念时，与此对应的视觉修辞实践就是概念转喻，其基本的指代方式表现为具象指代抽象。这里所强调的"概念"，既可以是再现层面的"符号"，也可以是意指维度的"意义"。相应地，我们可以从两个方面来把握视觉修辞的概念转喻原理。

第一，在符号维度上，概念指代强调通过具体的事物来指代相对抽象的符号，具体可以分为像似指代和规约指代。按照皮尔斯的三元符号理论，任何符号都同时携带着指示性、像似性和规约性，我们可以在符号指代中识别出像似指代和规约指代这两种亚指代形式，以此抵达图像表意的概念内涵及其深层的转喻语法。像似指代表示本体和喻体具有视觉形式或构造上的模仿基础，而且喻体往往体现为本体的某种简化了的形式。阿恩海姆认为，"如

① 〔美〕乔治·莱考夫，马克·约翰逊. (2015). 我们赖以生存的隐喻. 何文忠译. 杭州：浙江大学出版社 (p.3).
② 〔美〕乔治·莱考夫，马克·约翰逊. (2015). 我们赖以生存的隐喻. 何文忠译. 杭州：浙江大学出版社 (p.55).

果一个物体用尽可能少的结构特征把复杂的材料组织成有秩序的整体"①，它便代表了一种简化的形式。如果一个视觉元素可以被视为其他事物的简化形式，便能激活主体的经验图式，从而实现由一个事物到另一个事物之间的想象与关联。简化同样是视觉思维的特点之一，类似于艺术活动的"节省律"原则，强调用简单的形式来表达复杂的对象。纵观社交媒体平台上的视觉符号体系，"emoji 表情"之所以具有指代现实表情的转喻能力，是因为二者之间具有像似性基础，即形式上的可及性。规约指代强调喻体和本体之间文化意义上的象征关联基础。诸如"世界""秋天""科技""端午节""中国"等抽象事物的视觉表征，往往很难借助指示转喻的"部分指代整体"进行呈现，因此我们需要引入"域阵"概念，借助其他实体范畴的事物——"地球仪""落叶""机器人""粽子""龙"等进行表达。显然，本体和喻体的关联，既是文化作用的结果，也是社群认同的结果。所谓"一花一世界""一叶一如来""一木一浮生""一草一天堂"，暗含着深厚的哲学意境，都拥有一个"具象指代抽象"的转喻基础。

第二，在意义维度上，概念指代强调通过具体的事物来指代相对抽象的意义，具体可以分为域内暗指和多模态指代。域内暗指强调同一概念范畴内的视觉符号与意义的指代关系。之所以强调"域内"概念，是因为本体和喻体一旦处于不同的认知域，相应的修辞实践便演化为一个视觉隐喻问题。与此同时，多模态转喻研究发现，语言、图像、音乐、动作都可以作为视觉转喻的喻体资源，也就是通过视觉模态与其他模态之间的关联线索，建构二者之间的指代关系。② 例如，中国传统的谐音画普遍借用谐音之图来指代吉祥、富贵、长寿等意义，其视觉修辞的基本原理是概念转喻。例如，"耄耋图"是中国传统画作的固定主题，其根据"耄"和"耋"的谐音，取现实中的具体事物"猫"和"蝶"，分别寓意长寿和美丽。"猫"和"蝶"的组合表达了"幸福"这一抽象意义。中国人崇尚长寿，而长寿又是五福之首，

① 〔美〕鲁道夫·阿恩海姆. (2001). 艺术与视知觉. 滕守尧，朱疆源译. 成都：四川人民出版社（p.72）.

② Forceville, C. (2009). Metonymy in visual and audiovisual discourse. In Eija Ventola & Arsenio Jesús Moya Guijarro (Eds.), *The world told and the world shown*. London: Palgrave Macmillan, p.68.

"猫蝶图"便成为中国绘画史上备受推崇的一种绘画模式。自宋徽宗创作耄耋图后,元代的王渊,明代的孙克弘,清代的沈铨,近现代的徐悲鸿、张大千、齐白石、王一亭等画家都创作了耄耋图。徐悲鸿的《耄耋图》(见图4.1),尽管画面风格和造型均有别于他人之作,但画面中的两个主体符号仍然是"猫"和"蝴蝶",即通过猫和蝶的多模态声音转喻来表达长寿富贵之意。

图 4.1 徐悲鸿《耄耋图》①

在概念转喻实践中,一个视觉符号之所以具有指代抽象概念的转喻功能,是因为符号自身的意义属性。虽然转喻和隐喻都强调借用一种事物来理解另一种事物,但"转喻让我们更关注所指事物的某些特定方面"②。选择一个事物来指代与之相关的另一事物,本质上就是对本体资源的片面化处

① 图片来源:https://amma.artron.net/observation_shownews.php?newid=750943,2020年12月1日访问。

② 〔美〕乔治·莱考夫,马克·约翰逊. (2015). 我们赖以生存的隐喻. 何文忠译. 杭州:浙江大学出版社 (p.33).

理，最终形成的是基于喻体资源特定属性规约下的概念意义。查尔斯·福塞维尔就此断言："转喻源（metonymic source）的使用，能够凸显（salient）、透视（perspectivize）以及/或者评价（evaluate）目标域（target）的一个或某个方面。"① 片面化意味着对事物属性与内涵有目的的选择和感知，其结果就是赋予了事物既定的理解方式。片面化是符号化的必然过程，即有选择地赋予事物意义。在视觉符号的表征系统中，只有当一个事物放弃了一些属性时，它才能得到更为简明而精确的阐释，从而发挥符号的力量。② 例如，"中国"是一个比较抽象的概念，选择何种与之相关的事物来指代它，成为视觉转喻实践需要特别考虑的修辞学命题。在英国《经济学人》的封面故事中，"龙"（1971.9.11）、"熊猫"（1991.6.1）、"中国国旗"（1999.5.15）、"国家领导人"（1987.11.7）、"京剧脸谱"（2014.1.25）、"长城"（2015.8.29）都成为"中国"的转喻符号，但必须承认的是，这些视觉符号所携带的元语言（meta-language）是不同的，即它们对应的诠释体系和底层语言是不同的，因而传递的是不同的中国形象。相对于"中国国旗"比较中性化的指代立场，"熊猫"和"龙"则并非纯粹意义上抽象事物的具象化选择，而主要是一种刻意选择的结果，其目的就是利用符号所携带的元语言，赋予中国形象既定的认知话语——熊猫形象具有相对普遍的全球认同基础，而龙在西方语境中则更多传递的是一个威胁的、扩张性的、令人不安的视觉形象。这也是为什么在《经济学人》封面中，"龙"作为中国的转喻符号出场时，往往是跟"中国雄心"（2014.8.23）、"全球格局"（2001.3.17）、"政治联盟"（1986.8.16）等政治主题联系在一起。由此可见，视觉转喻实践中的指代关系构建，本质上是一种有目的、有选择的符号化行为，其结果就是创设了一种建立在被选择的转喻资源之上的概念认知管道。拒绝一种转喻资源意味着拒绝了想象世界的另一种可能。概念转喻实践征用不同的指代符号，必然伴随着对本体资源表征的某种片面化处理。

① Forceville, C. (2009). Metonymy in visual and audiovisual discourse. In Eija Ventola & Arsenio Jesús Moya Guijarro (Eds.), *The world told and the world shown*. London: Palgrave Macmillan, p. 69.
② 赵毅衡. (2011). 符号学原理与推演. 南京：南京大学出版社（p.38）.

四、视觉转喻的理论模型构建

概括来说,视觉转喻的本质是图像指代,其核心问题是本体和喻体在视觉意义上的指代结构,核心目标是通过策略性的图像指代来体现一定的修辞功能并达到一定的修辞目的。不同于视觉隐喻的跨域映射原理,视觉转喻的本质特征是同域指代。根据图像符号的两个基本指涉面向——再现与表意,视觉转喻可以分为指示转喻和概念转喻,前者表现为部分指代整体,后者表现为具象指代抽象。指示转喻强调视觉元素的再现特征,从而在现实断片中想象完整的现实图景,具体涉及空间维度的视点、视角、视域问题,以及时间维度的快照、长镜头和蒙太奇问题;概念转喻强调视觉元素的意指内涵,主要在域阵维度考察不同叙述层之间的关联结构,具体包括符号呈现维度的像似指代和规约指代,以及意义表现维度的域内暗指和多模态指代。通过对图像指代的再现与表意机制分析,我们可以提出一个可供参考的视觉转喻研究的理论模型和分析框架(如图 4.2)。

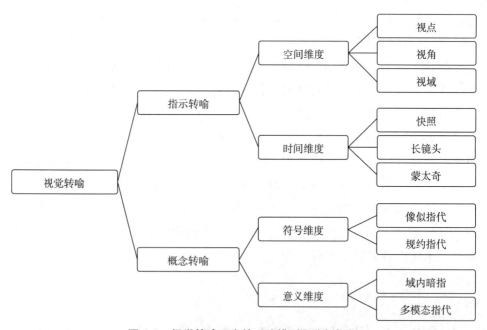

图 4.2　视觉转喻研究的理论模型和分析框架

需要特别强调的是，如同精彩的隐喻往往吸收了转喻[①]一样，概念转喻维度的图像借代，一般都构成了视觉隐喻的基础，即视觉隐喻的符号前提是概念转喻。实际上，由于图像符号更大的"浮动"属性，即视觉符号的意义更依赖释义语境的限制，一种视觉元素往往会在转喻、隐喻、象征等不同的修辞维度"滑动"，探讨视觉符号的滑动过程及其深层的修辞机制，则是视觉修辞研究需要进一步突破的理论命题。

第四节　隐喻与转喻的表征互动：从语言到图像

在一些复杂的修辞文本或修辞实践中，为了实现更好的修辞效果，隐喻和转喻并非孤军奋战，而是呈现出一定的嵌套结构和互动模型。那么，如何理解隐喻和转喻之间的合力作用，又如何把握二者的互动结构及发生机制？本节立足语言修辞到视觉修辞的演进结构，将隐喻和转喻置于历时意义上的文本变迁脉络中，聚焦于视觉修辞这一新兴的学术领域，探讨视觉隐喻和视觉转喻之间的互动机制，特别是转喻层/隐喻层内部的认知过渡原理以及转喻层/隐喻层之间的作用模型。

一、跨域与同域：叙述层的过渡

当我们通过一种事物（喻体）来理解另一种事物（本体）——无论隐喻意义上的跨域映射，还是转喻意义上的同域指代，都使得原本处于不同叙述层的两个事物之间建立了一种认知联系。"叙述层"是法国结构主义批评家热奈特提出的一个分析概念，意在强调两个原本陌生的事物如何经由一套叙述体系而形成一种关联结构。热奈特指出，"从一个叙述层到另一个叙述层的过渡原则上只能由叙述者来承担，叙述正是通过话语使人在一个情景中了解另一个情景的行为。任何别的过渡形式，即使有可能存在，至少也总是违反常规的"[②]。不同的叙述层意味着不同的释义规则，彼此之间存在一定的

[①] Culler, J. D. (1981). *The pursuit of signs: Semiotics, literature, deconstruction*. Ithaca, NY: Cornell University Press, p. 198.

[②] 〔法〕热拉尔·热奈特. (1990). 叙事话语 新叙事话语. 王文融译. 北京：中国社会科学出版社 (p. 163).

区隔体系，而且在逻辑推演上是一种相对独立的平行关系。然而，通过话语意义上的表征与叙述，两个平行的叙述层之间打开了一个意义"缺口"，这使得意义的生成与流动成为可能。在美国与白宫、爱情与玫瑰、时间与金钱、人生与旅行、莎士比亚与莎士比亚作品等指涉结构中，两个事物原本处于不同的叙述层甚至认知域，然而隐喻与转喻的功能就是在两个事物之间建立比照结构和类比关系。正是在修辞学意义上的比照结构和类比关系中，事物之间的相似性（隐喻）与邻接性（转喻）被发现了，从而两个叙述层之间的意义流动成为现实。因此，一种符号之所以能打破既定的叙述层，而在另一个叙述层上建立一种转义关系或指代关系，是因为修辞学意义上的喻体资源被发现与激活了，其结果就是出现了不同叙述层之间的意义流动。从喻体层到本体层的认知过渡中，隐喻和转喻代表两种不同的"抵达"方式，即马塞尔·达内西所概括的建立在认知-联想机制（cognitive-associative processes）基础上的修辞结构（rhetorical structure）。① 本节所关心的问题并非隐喻和转喻各自独立的工作原理，而是要探讨隐喻和转喻之间的互动结构，即隐喻和转喻如何共同突破并打通意义实践中不同叙述层之间的区隔体系，又如何共同参与了符号意义的建构。

 符号表意世界之所以存在"叙述层"概念，不仅是因为符号表意的语义网络是多元的、离散的、分层的，也是因为我们把握世界的抽象方式同样存在一个分层结构。由于类型、性质、范畴话语、认识层次的差异，不同的事物往往寄居在不同的叙述层中。每一个叙述层都意味着一套既定的释义规则，彼此之间保持一种平行结构。"分层"是符号表意的基本特征和存在方式——指涉结构是分层的，表意形式也是分层的，文本意义同样是分层的。这里的"分层"，实际上强调文本的释义方式问题，尤其是文本"类属"区分与认知加工的抽象方式问题。符号学视域中的"语言/元语言""形象/图式""符号化/再符号化""直接意指/含蓄意指"等概念，本质上反映了符号释义系统中普遍存在的认知分层问题。例如，符号化到再符号化，是因为事

① Danesi, M. (2017). Visual rhetoric and semiotic. *Communication*. Oxford Research Encyclopedias (online), para. 1.

物被置于不同的叙述语境之中，从而出现了符号意义的流动和变迁过程。[1] 语境的功能就是确立事物的释义规则，同时赋予事物相应的理解框架。[2] 从一种"释义框架"到另一种"释义框架"，事物在两个叙述层之间存在某种共通的抽象结构，由此实现了符号化到再符号化的意义流动，而这一过程对应的符号学原理则是符号三分结构中"解释项"的不断变动。[3] 可见，正因为符号认知领域普遍存在的表征分层、抽象分层和意义分层问题，符号表意与认识维度的概念层、范畴层、框架层、图式层等诸多形式的叙述层才作为一个叙事修辞问题进入我们的研究视域。

图像符号的表意系统同样涉及叙述层之间的勾连与过渡，而隐喻和转喻意味着两种常见的叙述系统，其功能就是在修辞维度上实现不同叙述层的表征互动。纵观一些极具创意的视觉实践，视觉修辞并非纯粹地体现为视觉转喻或视觉隐喻，而往往通过二者的合力作用传递一种更强烈的修辞意义。因此，图像符号的修辞体系实际上包含三种叙述层：一是始源域和目标域，二是转喻层（metonymic level），三是隐喻层（metaphorical level）。

总体来说，叙述层之间的勾连，包括两种认知过渡方式：第一是转喻层或隐喻层内部的认知过渡，具体表现为从始源域到目标域的意义勾连。两个叙述层之所以会发生关系，是因为在特定的叙述体系中，二者拥有共同的抽象结构——转喻意义上的邻接结构或隐喻意义上的相似结构。第二是转喻层和隐喻层之间的认知过渡，具体表现为隐喻和转喻之间产生了一定的嵌套关系，其合力作用形成了一种更大的修辞话语。那么，视觉转喻和视觉隐喻之间是如何发生互动的，即转喻层/隐喻层内部、转喻层/隐喻层之间是如何勾连与过渡的？接下来，本节将沿着这两个基础性的修辞问题，聚焦于视觉修

[1] 一个事物之所以能够成为携带意义的符号，是因为经历了符号化的过程。所谓符号化，意为赋予事物意义的过程和行为，而再符号化强调将事物勾连到新的认知语境中，赋予事物以新的意义。

[2] 刘涛. (2018). 语境论：释义规则与视觉修辞分析. 西北师大学报（社会科学版），1, 5-15.

[3] 按照皮尔斯的符号三分构造原理，符号由再现体（representation）、对象（object）和解释项（interpretant）构成，分别代表符号的感知部分、代替部分和解释部分，三者之间构成一种三元关系。皮尔斯指出，符号解释必然意味着用一种符号来解释另一种符号，即解释项会成为新的符号（再现体），从而出现一种永不停息的解释行为，即符号解释的"无限衍义"。参见〔美〕皮尔斯. (2014). 皮尔斯：论符号李斯卡：皮尔斯符号学导论. 赵星植译. 成都：四川大学出版社（p. 32）。

辞实践，进一步探讨转喻层/隐喻层内部的认知原理以及转喻层/隐喻层之间的作用模型。

二、转喻层/隐喻层内部的认知原理

作为两种理想化的认知模型（ICM），转喻体现的是一种基础性的同域指代结构，隐喻揭示的则是一种跨域暗指结构。把握转喻层或隐喻层内部的认知原理，其实就是要回答这样一个问题：从始源域到目标域的认知过渡，是经由何种叙述方式和途径实现的？必须承认，由于转喻层的始源域和目标域处于同一认知域，因此其认知过渡相对容易理解，主要依赖人们的经验系统。简言之，喻体能否成为我们把握本体的一种认知资源，根本上取决于人们的认知经验系统中二者是否具有邻接关系——无论是现实意义上的邻近结构，还是联想意义上的勾连结构。相对于转喻层内部的认知过渡，隐喻层内部始源域到目标域的认知过渡则更为复杂——如果说前者主要依赖文化意义上的经验系统，后者则不仅依赖经验系统，更为重要的是依赖认知系统中极为抽象的联想结构。我们不妨从吉尔斯·福康涅关于隐喻研究的合成理论出发，探讨隐喻层内部始源域到目标域的认知过渡原理。

按照福康涅的合成理论，隐喻依赖概念整合理论视域下心理空间（mental space）的合成过程。福康涅的隐喻理论建立在他提出的心理空间理论（mental space theory）基础之上。心理空间是人们为了达成局部认知与行动所建构的"小概念包"[1]，即经由框架和心理模式所建构的元素集合。两个输入性的心理空间"合成"之后，往往会产生合成空间。合成空间"继承了两个输入空间的局部结构（partial structure）并且拥有了自己的层创结构（emergent structure）"[2]。福康涅指出了两个输入空间合成的四个条件：第一是两个输入空间形成了"跨空间映射"（cross-space mapping）；第二是通过"跨空间映射"形成了"类属空间"（generic space），即一种"能够反映两个输入空间的普遍结构和抽象特征的概念空间"；第三是两个输入空间经过

[1] Fauconnier, G. (1994). *Mental spaces: Aspects of meaning construction in natural language.* New York: Cambridge University Press, p. 13.

[2] Fauconnier, G. (1997). *Mappings in thought and language.* Cambridge, UK: Cambridge University Press, p. 149.

投射（project）而形成第四种空间——合成空间；第四是合成空间经过组合（composition）、完善（completion）与扩展（elaboration）形成了自己独特的层创结构。① 由此可见，完整的认知网络包括四种概念空间：输入空间Ⅰ、输入空间Ⅱ、类属空间、合成空间。

　　福康涅认为，"隐喻是联结概念化（conceptualization）与语言（language）的一种非常显著而普遍的认知过程。它特别依赖两个输入空间（源空间和目标空间）的跨空间映射"②。根据福康涅的概念整合理论，隐喻对应的是一种心理空间运作过程，其运作模型可以概括为：在源心理空间和目标心理空间的"输入"（input）作用下，一种提取了两个输入空间共同特征与抽象结构的类属空间随之形成，最终在三种概念空间的共同作用下，一种具有自己核心层创结构并且能够真正揭示新意义（隐喻意义）的合成空间产生了。福康涅给了一个典型的例子，如果将一个人的社会行为视为"自掘坟墓"（to dig one's own grave），那这显然是一个隐喻。在这个隐喻结构中，"社会行为"和"自掘坟墓"分别代表两个输入性的心理空间，前者为目标空间（the target），后者为源空间（the source）。经过两个输入空间的映射之后，我们发现二者共享了某些共通的抽象结构，例如均在心理认知模式上形成了"自我毁灭""过程/结果""失败/死亡"等普遍特征，从而产生了一种类属空间。但真正的隐喻意义产生在第四空间，即在源空间、目标空间、类属空间的共同作用下，一种携带着特定层创结构的合成空间产生了。具体来说："类属空间是对映射行为的一种中介，它意味着从大量信息集合中选择的一些图式化的、抽象的信息概念，而这里的信息概念可以从一个集合流动到另一个集合。合成空间的结构并非完整地继承了两个输入空间，而是一种选择性的映射行为，我们最终形成的关于合成空间的是一种连贯的、整合的、层创的结构特征。"③ 必须强调的是，层创结构所携带的属性往往是输入空间的

① Fauconnier, G. (1997). *Mappings in thought and language.* Cambridge, UK.: Cambridge University Press, pp. 149-150.

② Fauconnier, G. (1997). *Mappings in thought and language.* Cambridge, UK.: Cambridge University Press, p. 168.

③ Fauconnier, G. (1997). *Mappings in thought and language.* Cambridge, UK.: Cambridge University Press, p. 171.

部分属性的部分选择。例如，驻扎在层创结构的因果结构（causal structure）并非来自源空间的因果倒置（causal inversion），即坟墓的存在并不能导致死亡，死亡同样不会导致坟墓的存在，而是来自目标空间的因果结构，即愚蠢的行为会导致失败，甚至走向毁灭。可见，在合成空间，我们发现源空间和目标空间之间出现错位（mismatch），即内在事件结构（internal event structure）出现了语义冲突，而这种冲突和错位恰恰构成了隐喻产生的基础条件，最终在类属空间所铺设的领悟模式中酝酿出一种隐喻意义——目前人们正在从事的社会行为是错误的，也是危险的，有必要马上停止。概括来说，在输入空间（源空间和目标空间）的映射结构中，隐喻取决于合成空间的层创结构以及类属空间所确立的领悟模式，二者的共同作用产生了隐喻意义上的新观点。

无论是语言修辞还是视觉修辞，转喻层或隐喻层内部的认知动力是两种基础性的思维形式——转喻意义上的邻接思维，隐喻意义上的相似思维。然而，不同于语言文字的表意结构，在图像表征系统中隐喻和转喻的工作原理呈现出微妙的变化。关于视觉转喻和视觉隐喻的工作原理，前文阐述了视觉修辞系统中的"转喻论"和"隐喻论"：视觉转喻的本质是图像指代，具体包含指示转喻和概念转喻两个分析维度；而视觉隐喻的本质是图像转义，其话语实践包括构成性隐喻和概念性隐喻两种修辞结构。视觉转喻或视觉隐喻内部的认知过渡，不仅需要考虑图像表意不同于语言表意的独特性，同时要重视图像思维相较于语言思维的差异性。一方面，由于图像表征要遵循"画框意识""边界意识"和"选择意识"，符号指涉主体上体现为"部分指代整体"[①]，因此图像表意的工作基础是视觉转喻；另一方面，不同于语言文字的规约性特征，图像符号的第一性是像似性，这也决定了图像认识的具象思维特征。

基于图像表意和图像思维方面的特殊性，我们可以从八个维度理解视觉

[①] 转喻的指称方式可谓非常多元，但图像转喻主体上体现为"部分指代整体"。尽管图像转喻中依然存在"部分指代整体中的另一部分"这一现象，但由于"整体中的另一部分"依然是通过对"整体"的激活与联想而体现的，其完整的指代链条为"部分→整体→整体中的另一部分"，因此我们可以将"部分指代整体中的另一部分"视为"部分指代整体"的一种亚指代形式。

转喻和视觉隐喻的工作原理（见表4.1）。第一，从修辞属性来看，视觉修辞继承了语言修辞的本体内涵，视觉转喻强调同域指代，而视觉隐喻强调跨域映射；第二，从主体功能来看，视觉转喻表现为指称功能，视觉隐喻表现为转义功能；第三，从表征层次来看，视觉转喻是图像意指的第一性，视觉隐喻表现为第二性，即图像隐喻的前提和基础是图像转喻；第四，从表意方式来看，视觉转喻包括指示转喻和概念转喻，视觉隐喻包含构成隐喻和概念隐喻；第五，从意指结构来看，视觉转喻和视觉隐喻都依赖人们的经验系统，只不过视觉转喻强调部分指代整体和具象指代抽象，而视觉隐喻侧重已知域映射未知域和经验域映射概念域；第六，从修辞语言来看，相对于视觉隐喻拥有更大的抽象空间和联想空间，视觉转喻对经验系统的依赖更强，这决定了视觉转喻只能发现邻接性，而视觉隐喻不但可以发现相似性，还可以通过一定的叙述系统来创造相似性；第七，从视觉风格来看，转喻的指称功能旨在提供一种整体思维框架，而隐喻的转义功能旨在形成一种想象结构，因此视觉转喻和视觉隐喻的主体风格分别表现为现实主义和浪漫主义；第八，从审美体验来看，视觉转喻实践可以体现古典性审美体验，视觉隐喻实践则能够同时回应古典性审美、现代性审美和后现代性审美体验。

表4.1 视觉转喻和视觉隐喻的工作原理

	视觉转喻	视觉隐喻
修辞属性	同域指代	跨域映射
主体功能	指称	转义
表征层次	第一性	第二性
表意方式	指示转喻、概念转喻	构成隐喻、概念隐喻
意指结构	部分→整体 具象→抽象	已知域→未知域 经验域→概念域
修辞语言	只能发现邻接性	可以创造相似性
视觉风格	现实主义	浪漫主义
审美体验	古典性审美	古典性审美、现代性审美和后现代性审美

在一些特殊的视觉修辞景观中，我们可以相对清晰地识别出转喻层和隐喻层，即视觉意义的生产中同时存在视觉转喻和视觉隐喻。第一，就视觉符

号的转喻层而言，图像表意的前提即符号行为发生的基础是交代能指识别意义上的指代关系，也就是发现符号的"可感知到的部分"（索绪尔体系中的"能指"或皮尔斯体系中的"再现体"）。而那些能够真正承载指代功能的能指，往往是人为选择的结果。而选择行为本身具有一定的理据基础，即我们可以通过经验系统来识别并形成始源域和目标域之间的邻接关系。第二，就视觉符号的隐喻层而言，始源域和目标域之间的跨域映射关系之所以能够建立起来，是因为二者的相似性基础，而对相似性的识别与阐释，本质上体现为喻底的视觉显现。所谓喻底，就是本体与喻体之间的相似内容或共享特征。实际上，事物之间的相似性并不是先天存在的，而是叙述建构的结果，即隐喻不但可以发现相似性，还可以创造相似性。① 当喻底所揭示的是事物的本质属性时，隐喻意义往往指向特定的概念范畴，由此构成了视觉修辞体系中常见的概念隐喻（conceptual metaphor）。

《经济学人》杂志于2010年8月21日推出封面报道《新世纪的中印博弈》（见图4.3），旨在反映中国和印度两个发展中的"大国"的经济博弈。这一封面图像的表意系统同时包含了视觉转喻和视觉隐喻。一方面，视觉转喻实践回应的是中国和印度两个事物在视觉意义上的出场问题。由于"国家"是一个抽象的概念，因此符号主体的呈现必然要诉诸一定的转喻方式，即发现抽象概念的"可感知到的部分"。为了实现符号主体的识别与出场，《经济学人》封面图像分别选择了"龙"和"老虎"这两个动物符号来指代"中国"和"印度"。"国家"与"动物"原本属于不同的概念域；"龙"和"老虎"并不是一般意义上的事物，而是分别代表中国和印度的规约符号。二者存在文化意义上的转喻基础。正是借助"具象指代抽象"这一典型的视觉转喻实践，中国和印度两个难以图示化的事物完成了符号意义上的出场。通过视觉转喻这套叙述话语，"国家"和"动物"这两个原本处于不同叙述层的事物在文化意义上产生了勾连和过渡。另一方面，视觉隐喻实践反映的是中国和印度在视觉意义上的博弈关系。"博弈"是一个实现始源域和目标域连接关系的喻底，其意义呈现往往建立在概念隐喻的修辞基础之上。

① 〔美〕乔治·莱考夫，马克·约翰逊. (2015). 我们赖以生存的隐喻. 何文忠译. 杭州：浙江大学出版社（p.3）.

一般来说，概念隐喻的基本操作方式是，根据经验领域的相似性原理，挪用一个认知域中的相关事物来表现另一个认知域中的意义概念。①《经济学人》封面图像采用了"扳手腕"这一视觉形象作为概念隐喻发生的始源域，以此投射到"中印关系"概念所对应的目标域中。之所以二者之间能够形成隐喻意义上的跨域映射关系，是因为"扳手腕"和"中印关系"之间共享了"较量、摩擦、冲突、竞争、胜负"这一通往"博弈"内涵的认知图式。正因为二者在经验意义上的相似性基础，我们可以通过直观的、形象的、具体的"扳手腕"来想象和代替"中印关系"这一复杂的概念主题。可见，通过视觉隐喻的话语方式，"扳手腕"和"中印关系"这两个原本处于不同叙述层的事物之间形成了一种跨域映射关系，而认知映射的实现，实际上体现为作为喻底的"博弈"概念在认识过程中的锚定功能。

图 4.3 《经济学人》封面图像（2010.8.21）②

① 〔美〕乔治·莱考夫，马克·约翰逊. (2015). 我们赖以生存的隐喻. 何文忠译. 杭州：浙江大学出版社（p.141）.

② 图片来源：http：//www.chinas-global-media-image.net/covers/3/？，2020年12月1日访问。

三、转喻层/隐喻层之间的作用模型

隐喻和转喻之间的作用关系，一直都是修辞学研究的重要命题。尽管学者概括了隐喻和转喻之间不同的作用模型，但一种普遍的观点认为：在转喻与隐喻的互动结构中，转喻是隐喻的基础。简言之，转喻实际上被统摄在隐喻的叙述结构之中，并作为隐喻的一部分发生作用。就认识过程而言，隐喻提供了意义生成的基本框架，而转喻则是意义链条形成的局部构造，更多地充当着隐喻发生的认知中介角色。安东尼奥·巴塞罗那（Antonio Barcelona）于 2000 年编写了一本系统探讨隐喻和转喻关系的论文集《十字路口的隐喻和转喻：一个认知路径》(*Metaphor and Metonymy at the Crossroads: A Cognitive Perspective*)，其中诸多学者分别从互动理论（interaction theory）[1]、语言结构（language structure）[2]、话语分析（discourse analysis）[3] 三个方面探讨了隐喻和转喻之间的作用方式。巴塞罗那基于概念隐喻（conceptual metaphor）研究，提出了隐喻发生的转喻理据（metonymic motivation）理论，由此说明转喻是隐喻发生的前提和基础——转喻为隐喻发生的"相似性"的确立提供了认知理据，从而使得概念隐喻往往预设了一个基础性的转喻结构。[4] 古特·拉登（Günter Radden）在《转喻如何成为隐喻》中指出，隐喻和转喻发生作用的基本模型是"基于转喻的隐喻"。转喻能够成为隐喻发生的认知桥梁和中介，离不开二者在概念域上的关联逻辑。拉登给出了"基于转喻的隐喻"得以发生的四种关联结构：一是转喻和隐喻经由共同的经验系统而产生关联，二是转喻和

[1] Feyaerts, K. (2000). Refining the Inheritance Hypothesis: Interaction between metaphoric and metonymic hierarchies. In Antonio Barcelona (Ed.), *Metaphor and metonymy at the crossroads: A cognitive perspective* (pp. 59-78). Berlin & New York: Walter de Gruyter.

[2] Goossens, L. (2000). Patterns of meaning extension, "parallel chaining", subjectification, and modal shifts. In Antonio Barcelona (Ed.), *Metaphor and metonymy at the crossroads: A cognitive perspective* (pp. 149-170). Berlin & New York: Walter de Gruyter.

[3] Freeman, M. (2000). Poetry and the scope of metaphor: Toward a cognitive theory of literature. In Antonio Barcelona (Ed.), *Metaphor and metonymy at the crossroads: A cognitive perspective* (pp. 253-282). Berlin & New York: Walter de Gruyter.

[4] Barcelona, A. (2000). On the plausibility of claiming a metonymic motivation for conceptual metaphor. In Antonio Barcelona (Ed.), *Metaphor and metonymy at the crossroads: A cognitive perspective* (pp. 31-58). Berlin & New York: Walter de Gruyter.

隐喻通过语用意义上的暗指系统而产生关联,三是转喻和隐喻处于同一范畴结构而产生关联,四是转喻和隐喻通过同一文化模式而产生关联。① 简言之,转喻之所以能够成为隐喻的基础,是因为二者所携带的叙述层被置于一种更大的解释框架中,使转喻和隐喻具有了一定的通约基础。解释框架实际上对应的是通往释义规则的语境问题。而文化语境、情景语境、互文语境是修辞实践中三种基本的语境形态,三者同样构成了"基于转喻的隐喻"发生的三种释义系统。

一般认为,那些极具想象力的隐喻,往往暗含着一个基础性的转喻结构。由于转喻的核心功能是指称,而隐喻对应的是映射问题,因此"指称"本身的经验系统和抽象程度一定意义上影响着映射的生成空间和转义方式。就经验系统而言,无论是在转喻意义上确立事物的指称对象,还是在隐喻意义上想象事物的映射对象,都分别立足既定的经验系统。然而,两种经验系统并非完全独立的,而是存在一定的重合部分或中间状态,这便使得认识实践中的转喻思维和隐喻思维之间的互动成为可能。路易斯·古森斯(Louis Goossens)创造性地发明了"隐转喻"(metaphtonymy)这一概念,以揭示言语行动(linguistic action)中隐喻和转喻之间的认知互动。古森斯通过分析当代英国数据库中的相关言语表述,发现了两种代表性的隐转喻现象,分别是"源自转喻的隐喻"(metaphor from metonymy)和"隐喻之中的转喻"(metonymy within metaphor)。② 尽管这两种隐转喻现象有不同的工作原理,但都强调隐喻铺设了主体的表意框架,而转喻反映了一种局部结构——"源自转喻的隐喻"强调构成隐喻的始源域本身具有一个转喻结构(如"红海战略""绿色金融""口是心非");而"隐喻之中的转喻"强调始源域和目标域之间具有一种微弱的转喻连接关系(如"肝胆相照""顶天立地""洗耳恭听")。由此可见,如果将转喻和隐喻视为认识活动的两极,"隐转喻"揭示的是转喻和隐喻之间的一种中间状态。实际上,认识活动并非体现为完全独立的转喻思维或隐喻思维,而是存在古特·拉登所说的"转喻—隐喻连续

① Radden, G. (2000). How metonymic are metaphors. In Antonio Barcelona (Ed.), *Metaphor and metonymy at the crossroads: A cognitive perspective* (pp. 93-108). Berlin & New York: Walter de Gruyter.

② Goossens, L. (1990). Metaphtonymy: The interaction of metaphor and metonymy in expressions for linguistic action. *Cognitive Linguistics*, 1 (3), 323-342.

体",即认识活动存在一个由"字面意义—转喻—隐喻"的连续结构。① 安东尼奥·巴塞罗那以"SADNESS IS DOWN"为例,认为人们的认识活动中实际上存在一个连续体,即"基本转喻→转喻始源域中的转喻→隐喻"②。由此可见,"隐转喻"和"转喻—隐喻连续体"的启示在于,我们不仅要关注转喻思维和隐喻思维本身,而且要关注思维结构中二者的互动部分,这进一步印证了马克·特纳(Mark Turner)和吉尔斯·福康涅所提到的隐喻发生的动态性和流动性特征。③

由于语言和图像的符号属性差异,视觉表征维度上的隐喻和转喻之间的作用方式呈现出明显的差异,而这首先涉及图像符号不同于语言符号的符号本体差异。按照皮尔斯的符号三分理论,图像符号的第一性是像似性(iconicity)④,即再现体和对象的指涉结构存在一定的像似基础。不同于指示符和规约符,像似符系统中能指和所指之间的关系具有积极的理据基础:"它因为自身的内在特性(internal nature)而被它的动力对象(dynamic object)所决定……它可以代替任何对象,主要它像那个对象。"⑤ 像似性可以进一步从"相像""再现"与"模仿"三个维度来把握⑥,由此形成了再现体和对象之间的三种像似关系——相像关系、再现关系与模仿关系。概括来说,图像符号的像似基础决定了符号意指的第一属性为理据性,而以规约性为基础的语言符号的第一属性是任意性。语言符号和图像符号的本体属性的差异,

① Radden, G. (2000). How metonymic are metaphors. In Antonio Barcelona (Ed.), *Metaphor and metonymy at the crossroads: A cognitive perspective* (pp. 93-108). Berlin & New York: Walter de Gruyter.

② Barcelona, A. (2000). On the plausibility of claiming a metonymic motivation for conceptual metaphor. In Antonio Barcelona (Ed.), *Metaphor and metonymy at the crossroads: A cognitive perspective* (pp. 31-58). Berlin & New York: Walter de Gruyter.

③ Turner, M., & Fauconnier, G. (2000). Metaphor, metonymy, and binding. In Antonio Barcelona (Ed.), *Metaphor and metonymy at the crossroads: A cognitive perspective* (pp. 133-148). Berlin & New York: Walter de Gruyter.

④ 按照皮尔斯的符号三分法原则,作为像似符的图像符号依然存在三层属性,即"再现体"与"对象"的指涉关系可以分为像似(第一性)、指示(第二性)和规约(第三性)。

⑤ 〔美〕查尔斯·皮尔斯. (2014). 皮尔斯:论符号 李斯卡:皮尔斯符号学导论. 赵星植译. 成都:四川大学出版社 (pp. 51-52).

⑥ 〔美〕让-弗朗索瓦·博尔德龙. (2014). "像似性". 载〔法〕安娜·埃诺,安娜·贝雅埃编. 视觉艺术符号学 (pp. 114-119). 怀宇译. 成都:四川大学出版社.

决定了视觉转喻和视觉隐喻不同于语言表征的工作原理差异,同样决定了视觉转喻和视觉隐喻之间相互作用的模式差异。当我们在符号第一性的像似性基础上思考图像符号的修辞系统时,转喻层和隐喻层之间呈现出何种作用模型?由于视觉符号建立在具象思维基础上,而且图像再现必然体现为对现实世界的部分选择,因此视觉转喻是一种更加基础的修辞语言。换言之,相对于视觉隐喻试图抵达的暗指意义,视觉转喻是图像修辞的基础结构,而且必然嵌套在视觉隐喻的总体结构之中。概括来说,就转喻和隐喻的互动机制而言,视觉修辞和语言修辞的差异体现在以下三个方面。

第一,语言隐喻可以脱离转喻而存在,但视觉隐喻必然建立在视觉转喻的基础之上。由于语言符号的规约性特征,其符号意指可以直接回应概念问题,这也是为什么概念隐喻是语言修辞的普遍认知方式。相反,图像符号的像似性特征决定了,我们只能通过具象的、局部的转喻符号来抵达一定的概念域,并在概念域的维度上发现本体和喻体的相似性,因此视觉转喻是视觉隐喻的发生基础。

第二,语言隐喻中的转喻往往发挥着一般意义上的指称功能,而视觉隐喻中的转喻则体现出更大的能动性,并积极参与相似性的视觉再造。图像符号的第一性是像似意义上的再现,而视觉转喻结构中不同的视点、视角、视域选择,往往激活的是不同的经验系统,同时酝酿着不同的暗指意义。视觉隐喻系统中相似性的建立,依赖视觉思维(visual thinking)的加工机制。必须承认,不同于语言表征的抽象结构,视觉意义上的现实表征往往具有更丰富的再现方式和时空结构——时间意义上的瞬间快照、长镜头和蒙太奇选择,空间意义上的视点、视角、视域选择。图像表征极为多样的"时空之维",是语言表征不可比拟的。与此同时,视觉符号在时空意义上的不同转喻方式,不仅是对现实世界的纯粹模仿或再现,而且具有积极的表现或意指功能。简言之,不同的视觉转喻方式,启动不同的视觉加工图式,其结果就是以一种更加积极而能动的方式参与视觉隐喻系统中相似性的想象与生产。

第三,语言隐喻的转喻结构只能发生在始源域,而视觉隐喻的转喻结构则可以存在于任何一个认知域。安东尼奥·巴塞罗那的隐喻发生的转喻理据、古特·拉登的基于转喻的隐喻、路易斯·古森斯的隐转喻研究,总体上都认为,隐喻发生的转喻基础存在于始源域,而隐喻的目标域则并不存在一

个转喻结构。然而，由于图像表征和语言表征的符号本体差异，视觉隐喻系统中的相似性，实际上是对具象符号的结构抽象与属性提炼，即相似性存在于吉尔斯·福康涅所说的始源域和目标域共同投射的合成空间中，而"合成空间"本质上是一个心理学概念，对应的主要内容是概念意义。由于视觉隐喻的本质是两个不同的概念域之间的认知投射，因此从具象符号到概念域的生成，必然体现为"具象指代抽象"的转喻结构。视觉转喻意义上的"具象指代抽象"，既可以发生在隐喻结构中的始源域，也可以发生在目标域——视觉转喻的功能是实现概念域的生成，从而推动两个不同概念域之间的跨域映射。视觉隐喻可以区分为概念性视觉隐喻和构成性视觉隐喻两种类型。就概念性视觉隐喻而言，由于喻体的"缺席"，我们可以直接通过本体来把握抽象的概念意义，因而转喻结构存在于视觉隐喻的始源域。就构成性视觉隐喻而言，由于本体和喻体的同时"在场"，始源域和目标域都面临概念域的生成问题，因此转喻结构同时存在于始源域和目标域之中。概括来说，根据视觉隐喻和视觉转喻之间的认知过渡方式，转喻层和隐喻层之间存在两种基本的作用模型：一是基于单域转喻的视觉隐喻模型，二是基于双域转喻的视觉隐喻模型。前者意味着始源域存在一个转喻结构，后者意味着始源域和目标域同时存在转喻结构。二者的互动原理如图 4.4 所示。

图 4.4 视觉转喻与视觉隐喻的作用模型

总之，对于隐喻和转喻的互动机制而言，视觉修辞和语言修辞的工作原理存在一定的差异。类似于路易斯·古森斯提出的"隐转喻"概念，我们不妨将视觉修辞体系中隐喻和转喻之间普遍存在的嵌套结构称为"视觉隐转喻"（visual metaphtonymy）。尽管隐转喻现象揭示了隐喻和转喻互动的基本模式，即隐喻中存在一个基础性的转喻结构，但是"视觉隐转喻"在存在方式、转喻功能、基本模型三个方面均呈现出不同于"语言隐转喻"的修

辞（rhetorical structure）结构与认知特点。第一，就隐转喻的存在方式而言，语言隐喻并非必然依赖转喻基础，而视觉隐喻则具有一个普遍的、必然的转喻结构。第二，就隐转喻的转喻功能而言，转喻在语言隐喻中更多地发挥着一般意义上的指称功能，而在视觉隐喻中则体现出积极的能动性，即转喻不仅决定了隐喻中喻底的显现方式，同时决定了隐喻中相似性的生产逻辑和想象结构。第三，就隐转喻的运作模型而言，转喻结构仅仅存在于语言隐喻的始源域，但却可以存在于视觉隐喻的任何一个认知域，由此形成了两种基本的"视觉隐转喻"模型：一是基于单域转喻的视觉隐喻模型，二是基于双域转喻的视觉隐喻模型。

第 五 章

视觉意象与形象建构机制

　　意象（image）既可以是驻扎于文本生产者意识领域中的意象，也可以是受众从文本系统中提取并形成的意象。诗歌、绘画、摄影、电影都在源源不断地生产属于自己的意象。要把握和分析意象，最常见的研究思路就是进入既定的视觉的、语言的、听觉的文本世界。只有进入既定的文本系统及其对应的语法世界，我们才能真正把握意象的内涵。因为在不同的语言体系中，"表意"过程所对应的接受心理是不同的，相应地，"表意之象"也存在不同的寓意结构和生产原理。尽管意象表示"有关过去的感受上、知觉上的经验在心中的重现或回忆"，但必须承认，这种重现或回忆并不局限于视觉领域，还广泛地存在于听觉领域。[①]

　　不同于语言文本的认知方式，视觉修辞的认识基础是视觉思维（visual thinking），而意象问题则是视觉心理学中一个极为重要的视觉思维命题。鲁道夫·阿恩海姆（Rudolf Arnheim）在《视觉思维》中将意象推向了视觉思维的认识论地位，认为"思维活动是通过意象进行的"[②]。按照传统的视觉认知观点，视觉活动中的感知是非理性的，不具有思维基础，即"感知"和"思维"是两个完全不同的事物，我们不能指望在图像那里获得文字阅读般的思维和逻辑。阿恩海姆颠覆了传统的观点，提出了"视知觉具有感知

[①] 〔美〕雷·韦勒克, 奥·沃伦. (1984). 文学理论. 刘象愚等译. 北京: 生活·读书·新知三联书店（p.201）.

[②] 〔美〕鲁道夫·阿恩海姆. (2005). 视觉思维. 滕守尧译. 成都: 四川人民出版社（p.152）.

力"的重要论断①,从而缝合了视觉心理学上"感知"与"理性"之间长期以来的认知断裂。图像文本的视觉感知为什么具有理性的基础以及思维的可能?阿恩海姆发现了感性与理性、感知与思维、艺术与科学之间的沟通桥梁——视觉意象。正因为意象的存在及其作用,阿恩海姆才大胆地提出了"视觉思维"这一概念,由此创设了影响深远的视觉心理学。基于此,本章主要立足视觉思维命题,通过梳理中外文论中"象"的基本内涵和理论,重点分析原型意象、认知意象、符码意象三种基本的视觉意象形态及其修辞内涵,进而在文化意象基础上揭示视觉修辞的心理加工机制。

第一节 "言意之辩"与"象"的出场

目前,"意象"已由最初的心理学概念延伸到了视觉修辞领域,其结果就是拓展了视觉议题研究(visual studies)的理论维度。如果说视觉修辞关注的核心问题是"图像如何以修辞的方式作用于观看者"②,查尔斯·A. 希尔(Charles A. Hill)则沿着视觉劝服(visual persuasion)这一知识理路,将意象推向了整个视觉修辞知识体系的重要位置——图像之所以悄无声息地编织了某种劝服性话语(persuasive discourse),是因为其根本性的修辞策略是对既定的"修辞意象"(rhetorical image)的生产。③ 实际上,无论是语言符号维度的意象,还是视觉图像维度的意象,在其原始意义上都是一个充满了活力与能量的符号形式。早在意象主义代表人物埃兹拉·庞德(Ezra Pound)的论述中,意象便被定义为"在瞬息间呈现出的一个理性和感情的复合体"④。

① 〔美〕鲁道夫·阿恩海姆. (2005). 视觉思维. 滕守尧译. 成都:四川人民出版社 (p.47).
② Helmers, M., & Hill, C. A. (2004). Introduction. In C. A. Hill & M. Helmers (Eds.), *Defining visual rhetoric* (pp.1–24). Mahwah, NJ: Lawrence Erlbaum Associates, Inc., p.1.
③ Hill, C. A. (2004). The psychology of rhetorical images. In C. A. Hill & M. Helmers (Eds.), *Defining visual rhetorics* (pp.25–40). Mahwah, NJ: Lawrence Erlbaum Associates, Inc..
④ 〔美〕庞德. (1989). "回顾". 载黄晋凯等主编. 象征主义·意象派. 北京:中国人民大学出版社 (p.135).

按照庞德的观点,由于意象是"熔合在一起的一连串思想或思想的漩涡"[1],因此意象"充满着能量"(endowed with energy)——"情感是形式的组织者,不仅是视觉形式和色彩的组织者,而且也是听觉形式的组织者"[2]。换言之,意象往往经由强烈的情感作用而生成于人的大脑之中。所谓意象的"能量"(energy),正是强调意象在引发他人认同方面的能力,而这恰恰揭示了意象实践的修辞本质。

一、作为视觉修辞的意象生产

在视觉修辞实践中,为了制造更大的情感认同(emotional identify),修辞意象成为一种普遍的生产对象。按照希尔的观点,修辞意象有两方面的含义:一是视觉劝服活动更倾向于建构或生产一定的心理意象,二是视觉实践中的心理意象,往往是修辞建构的结果。希尔认为,心理意象的视觉建构,主要是为了激活图像认识的情感反应(emotional response),从而实现视觉思维中的情感转移(the transfer of emotions)。当视觉实践建构了某种意象时,图像便获得了强大的劝服能量。正如希尔所说,意象的建构与生产,"不仅意味着是对情感本身的具象化表达,而且被赋予了额外的劝服权重(persuasive weight)"[3]。正因为意象本身携带了一定的情感话语,那么如何在情感维度上编织某种劝服性话语,往往成为视觉修辞实践的常见话语策略。

目前,意象研究的相关文献大多集中在美学领域,而本节的关注领域是视觉修辞,客观上需要将意象置于修辞功能(rhetorical function)的维度来考察。然而,在当前视觉修辞领域中的意象研究中,有关意象的基础性理论问题还有待进一步发展和突破,具体体现在以下三个方面:第一,学界对意象的常见解释是表意之象或寓意之象。"意"相对容易理解,而"象"究竟作

[1] 〔美〕庞德.(1989)."关于意象主义".载黄晋凯等主编.象征主义·意象派.北京:中国人民大学出版社(p.150).

[2] 〔美〕庞德.(1989)."关于意象主义".载黄晋凯等主编.象征主义·意象派.北京:中国人民大学出版社(p.151).

[3] Hill, C. A. (2004). The psychology of rhetorical images. In C. A. Hill & M. Helmers (Eds.), *Defining visual rhetorics* (pp. 25-40). Mahwah, NJ.: Lawrence Erlbaum Associates, Inc., p. 36.

何理解,即"象"究竟是一种什么样的视觉物?回答这一问题,我们需要回到意象的知识脉络中寻找答案,理解"象"在文化意义上的出场语境及其功能。第二,如果说意象是"意"与"象"的结合,本节所关注的问题就是:"意"和"象"是在何种情境下结合到一起,以及又是如何结合到一起的?为了明确意象的本质,本节尝试对其中的结合方式及其对应的视觉心理机制加以分析,进而在威廉·J. T. 米歇尔(William J. T. Mitchell)所给出的庞大的"形象的家族"(the family of images)[1]中,赋予意象一个合理的"形象的位置"。第三,纵观当前视觉修辞领域中的意象研究,"意象"依然是一个比较笼统的概念,缺乏具体形态的区分。在当前视觉修辞的意象生产实践中,"象"往往呈现出不同的形态或类型,而不同的"象"所回应的视觉修辞问题是不同的,同时其对应的视觉修辞原理和效果也是不同的。而按照中国传统的意象观念,"象"既然处在"形而中"以及"有无之间",那么"它就必然有层次,有等级"[2]。基于此,本节将重点探讨视觉修辞实践中意象的层次和形态,并揭示不同意象的修辞建构原理。

二、中国哲学史上的"言意之辩"

"意象"在原初意义上,是一个古典性审美概念,相应的研究问题涉及诗歌意象与绘画意象。苏珊·K. 朗格(Susanne K. Langer)在《情感与形式》中指出,意象存在于普遍的艺术形式中,但不同艺术形式却给出了不同的意象内涵,其中诗歌意象和绘画意象代表着两种截然不同的意象生产方式。[3]具体来说,诗歌和绘画在不同的符码维度上编织"象"的表达方式,并且沿着不同的想象方式打开了"象"的"存在之维"——诗歌意象的生成媒介是语言,强调在语言的维度上拓展一个视觉化的想象空间,因而本质上回应的是"语象"问题;绘画意象的生成媒介是图像,但却超越了画面本身的语义逻辑及其呈现的直观对象,饶有趣味地召唤着某种画框之外的符号景观。概括来说,无论何种意义上的"象",它的功能都是表意,即在"象"

[1] Mitchell, W. J. T. (1986). *Iconology*: *Image*, *text*, *ideology*. Chicago, IL.: University of Chicago Press, p. 10.
[2] 汪裕雄. (2013). 艺境无涯. 北京:人民出版社 (p. 77).
[3] 〔美〕苏珊·朗格. (1986). 情感与形式. 刘大基等译. 北京:中国社会科学出版社 (p. 58).

的维度上把握"意"。因此,所谓意象,就是表意之象或意中之象,强调"意"与"象"的结合。

在中国古代的文论传统中,"象"的出场存在一个深刻的哲学背景——"言意之辩"。简言之,把握"象"的内涵,需要将其置于"言"与"意"的指涉结构中进行考察。中国古代文论中的"言",主要指语言、言辞或表达的一切媒介,而"意"则包含了更丰富的内容,既可以是哲学意义上的客观物象、世界本体或万物之道,也可以是文学或美学意义上的审美体验、主体感悟或情趣气韵。"言"究竟能否准确地传递"意"?这一命题涉及中国古代哲学的思想源泉,早在魏晋时期就引起了集中讨论,并形成了两种基本的认识观念:第一是以欧阳建为代表的"言尽意论",认为语言可以传达事物的根本道理。《墨子·经上》中的"执所言而意得见,心之辩也"以及《吕氏春秋·审应览·离谓》中的"言者,以谕意也"都包含了"言尽意论"的思想。第二是以老庄、王弼、荀粲、陆机等为代表的"言不尽意论",认为语言本身设定了一个认知的牢笼,难以真正接近哲学或美学层面的"意"。老子的不可道之"道"(《道德经》)、庄子的"道不可言,言而非也"(《庄子·知北游》)、陆机的"意不称物,文不逮意"(《文赋》)、刘勰的"意翻空而易奇,言征实而难巧"(《文心雕龙·神思》)都承认语言的局限性,强调语言在传达意义时所遭遇的巨大困境。

概括来说,"言尽意论"和"言不尽意论"代表了魏晋时期"言意之辩"的两种核心思想,但"言不尽意论"则占据了中国古代文论的主导地位,同时直接催生了后来影响深远的"言外之意论"。① 沿着"言不尽意论"的基本预设,中国古代文论开始转向对"象"的关注,而"象"正是在这一深刻的语境中从哲学命题转变为文学命题。

诚然,语言在意义面前是尴尬的,也是痛苦的,但这并没有阻止中国古人对意义的不懈探索。为了缓解言与意之间的矛盾,中国古代文论给出的解决方案就是转向"言外之意",而具体的实施方式则体现为对象的生产与挪用。"意象"由此成为中国文论及其审美研究的一个核心概念。《周易·系

① 在一定意义上,"言外之意论"依然属于"言不尽意论"的理论范畴,前者是对后者的延伸和发展。

辞上》有云:"圣人立象以尽意,设卦以尽情伪,系辞焉以尽其言,变而通之以尽利,鼓之舞之以尽神。"所谓的"立象以尽意",即强调通过"象"来缝合"言"与"意"之间的认知断裂。显然,《周易》中的卦象,诞生于"言""意"之间的冲突地带,其出场方式本身便携带着明确的表意功能,即在"象"的维度上来把握宇宙万物的运行规律。实际上,六十四卦象并非对事物客观运动规律的直接反映,而是提供了一种视觉化的认识模型,因而"象"的落点是意义,是万物运行之"道"。换言之,在"言"与"意"的勾连断点上,"象"的功能是推断而非再现,其本质上意味着一种对语言的超越方式,同样意味着一种关于意义的"象化"方式。简言之,"象"的目的是更好地表意或达意,而"言"的功能则是创造象——这一创造过程往往是在以想象为基础的审美意义上实现的。

曹魏时期的王弼在《周易略例·明象》中对"言""象""意"之间的关系有一个经典的论述:"夫象者,出意者也。言者,明象者也。尽意莫若象,尽象莫若言。言生于象,故可寻言以观象;象生于意,故可寻象以观意。"简言之,言辞产生于象,我们可以通过语言来"明象",而象则在思想中形成,因此可以借助"象"来"达意"。王弼的"言象意"思想在南北朝时期的刘勰那里得到了系统的继承与发展。《文心雕龙·情采》有云,"故立文之道,其理有三:一曰形文,五色是也;二曰声文,五音是也;三曰情文,五性是也。五色杂而成黼黻,五音比而成韶夏"。意为文章写作之道,集中体现为"形文""声文"和"情文"三种文采的有效使用,而这里的"形文""声文"和"情文"分别具有"象""言""意"的特征与内涵。至此,"言""象""意"之间的指涉结构成为中国古代文论重点关注的审美命题。

由此可见,中国古代文论中的"象"具有积极的媒介作用——"象"立于"言",却指向"意"。著名美学家汪裕雄认为,意象是一种"自有悟无的媒介"[①],即通过具体有形的"有"(器)来抵达寂然无体的"无"(道)。关于意象在文化观念中的媒介功能,我们有必要回到意象出场的始源文化中加以阐释。在中国文化的符号系统中,意象的基型或基模是卦象,

① 汪裕雄. (2013). 艺境无涯. 北京:人民出版社 (p. 77).

亦为"易象"。卦象原指《周易》中的一系列卦爻符号，占卜者正是通过对卦爻的操作来求取天意。因此，"意"与"象"之间并不是一种对等的关系，而是存在一种深刻的统摄结构。简言之，中国传统诗学重"意"轻"象"，"意"才是文本的灵魂所在，而"象"只不过是"意"的载体，人们正是通过对"象"的识别而抵达文本深层的"意"。而在"言""象""意"所铺设的传统认知体系中，"中国文化的基本符号，既非单纯的语言系统，也非单一的意象系统，而是两者互动的'言象'系统"[1]。

三、形式与象征：意象生成的物象基础

既然意象发挥着认识论意义上的媒介功能，那"象"存在于哪里，又是如何形成的？中国传统文化所崇尚的"观物取象"，微妙地揭示了意象和物象（physical image）之间的生成联系。《周易·系辞上》有云："圣人有以见天下之赜，而拟诸其形容，象其物宜，是故谓之象。"当我们难以把握宇宙万物的运行规律——"天下之赜"时，圣人给出的解决方案是"拟诸其形容"，也就是在万千世界的具体物象中寻找答案。实际上，"立象"并非一个纯粹的心理活动，而具有积极的物质基础——准确地说，是物象基础。无论是对书写语言的抽象概括，还是对视觉图像的形式提取，其物象必然依附于具体的物，而且忠实于物的形式。物象本身没有生命，只是一个丢失了灵魂的视觉形式，它漂浮于物的上方，静静地驻扎在感觉领域，等待着意义的"认领"。而物象一旦与意识相遇，它便拥有了认识的灵魂，成为认识论意义上的意象。

意象不等于物象，但意象必然具有物象基础。不同于物象相对明确的物质性，意象存在于意识领域，是一个意识范畴的概念。因此，不能将现实世界中的某个事物直接视为意象——即使其具有象征意味。诗人艾青认为"意象是纯感官的""意象是具体化了的感觉"[2]，实际上也是强调意象本身的非物质性。艾弗·A. 理查兹（Ivor A. Richards）在《文学批评原理》中详细探讨了诗歌分析的意象问题，认为意象之所以成为一个诗学话语，根本上是因

[1] 汪裕雄. (2013). 意象探源. 北京：人民出版社 (p. 11).
[2] 艾青. (1991). 艾青全集（第三卷）. 石家庄：花山文艺出版社 (p. 32).

为意象在心理维度上的感知意义。按照理查兹的观点："意象之所以能够发挥作用，并不是因为它作为意象有多么直观生动（vividness），而是因为它在认知意义上作为认知事件（mental event）的特征。"① 勒内·韦勒克（René Wellek）和奥斯汀·沃伦（Austin Warren）将意象概括为"感觉的'遗孀'和'重现'"②，明确指出了意象在经验面前的"伪装"特征。米歇尔给出了一个包括"词语"（verbal）、"精神"（mental）、"感知"（perceptual）、"视觉"（optical）和"图像"（graphic）五大类型在内的庞大的"形象的家族"③，而意象属于其中的"精神"范畴。为了和一般意义上的"形象"（image）区别开来，米歇尔使用了"imago"来代表意象，即意象实际上是一种心理意象（psychological imago）。④ 米歇尔进一步指出，我们从语言中发现的只是一种接近意象的"icon"，"无论是在形式上还是语义上，都不能将其直接理解为图像（picture）或视觉景观（visual spectacles）。它们仅仅是与真实图像（real graphic）或视觉图像（visual image）的一种相像（likeness）"⑤。按照梅洛-庞蒂的观点："'意象'这个词是指转印画、模仿复制品、想象出来的东西，而所谓心中的形象即是那放在我们私人收藏室里的类似这样的一幅素描。"⑥ 概括而言，如果说物象是感觉意义上物的直观形象，且往往体现为直接的、具体的、实在的、经验性的感知对象，那意象则完全是意识活动的产物，属于认知意义上的视觉形象，其最直接的视觉属性就是非经验性、非实在性、非对象性，正如唐代诗人戴叔伦所说的"可望而不可置于眉睫之前"那样的事物。因此，我们不能简单地将意象降格为具体而写实的物

① Richards, I. A. (1924). *Principles of literary criticism.* New York: Routledge, p. 109.
② 〔美〕雷·韦勒克, 奥·沃伦 (1984). 文学理论. 刘象愚等译. 北京: 生活·读书·新知三联书店 (p. 202).
③ Mitchell, W. J. T. (1986). *Iconology: Image, text, ideology.* Chicago, IL: University of Chicago Press, p. 10.
④ Mitchell, W. J. T. (2005). *What do pictures want?: The lives and loves of images.* Chicago, IL: University of Chicago Press, p. 2.
⑤ Mitchell, W. J. T. (1994). *Picture theory: Essays on visual and verbal representation.* Chicago, IL: University of Chicago Press, p. 112.
⑥ 〔法〕梅洛-庞蒂. (2000). "眼与心". 戴修人译. 载陆扬主编. 二十世纪西方美学经典文本（第二卷: 回归存在之源）. 上海: 复旦大学出版社 (p. 798).

象,更不能将其简化为可以通过视觉经验直接拣取的对象物。

既然意象不等于物象,而意象又必然是在物象的基础上生成和被识别,那么意象和物象之间有什么联系?如果说意象是一种事物,那这种事物就必然包含两部分:一是形式部分,即"象";二是内容部分,即"意"。这里的"意"指的是情感或意义,而"象"则是物象,具体表现为从物中提取的一种视觉形式。所谓"意"与"象"的结合,则是强调脱胎于客观事物的物象被意义、情感、意念、思想、话语认领和观照的一种状态或结果。换言之,"象"一旦被置于特定的意义系统中,成为携"意"之符,就变成了意象。例如,在当代社会动员的视觉表征体系中,"丝带"(如红丝带、绿丝带、黄丝带、白丝带、黑丝带)就是一种被反复挪用的符号物——关爱艾滋病群体动员中的"红丝带",关爱女性健康动员中的"粉丝带",公共悼念动员中的"黑丝带",职业病防治动员中的"橙丝带",生态环境保护动员中的"绿丝带",社会祈福动员中的"黄丝带",反家庭暴力动员中的"白丝带"……丝带不仅呈现了一种普遍共享的物之"象"——纽带状的视觉形式,同时携带着一种普遍共享的象征之"意"——丝带如同一条纽带,将互不相识的人联系在一起。在这些社会公共话语空间中,"意"与"象"的结合,意味着物象进入了既定的意义网络,从而使得"丝带"成为社会动员体系中的视觉标识。

在视觉修辞研究体系中,意象维度的"意"并非一般的意义,而是一种象征意义,因为象征必然召唤既定的形式,而建立在自然物之上的物象恰恰为象征提供了所需之"象"。庞德认为:"确切、完美的象征是自然的事物,假如一个人用'象征',他必须使这象征的作用不显得牵强附会。"① 当我们根据具体的事物来表现一种抽象的概念、思想或情感时,实际上我们就是在和象征打交道。如果离开丝带的象征之意,纯粹视觉意义上的丝带形式不可能成为社会动员中的意象。在艾青看来:"象征是事物的影射;是事物互相间的借喻,是真理的暗示和譬比。"② 脱离具体语境的"玫瑰"是无法

① 〔美〕庞德.(1989)."回顾".载黄晋凯等主编.象征主义·意象派.北京:中国人民大学出版社 (p.142).

② 艾青.(1991).艾青全集(第三卷).石家庄:花山文艺出版社 (p.34).

表达爱情的，因此玫瑰本身不是意象。只有当玫瑰的形象进入既定的叙事结构，暗示一种抽象的话语时，我们才能在玫瑰这里谈意象问题。由此可见，意象生成的基础是物象，而物象能够融入不同的情感或意义，则是意识作用的结果。

当物象具有了表现的能量，流露出表达的欲望，承载着表征的功能，它便不再是经验层面的物之"象"，而是经过了视觉思维（visual thinking）活动的简约表征和抽象处理，成为意识领域纯粹的形式。这种形式一旦进入意识领域，接受了主观意识的刻写和加工，便成为视知觉认识意义上的意象。鲁道夫·阿恩海姆之所以强调意象赋予了视知觉一定的理解力，是因为他发现了视觉思维中从"物体"到"物形"的生成方法——将物体从背景中"抽取"出来，并对其进行积极的抽象处理，使其成为一个相对稳定的形式。知觉心理学的研究发现，人们总是"有意地撇开背景的一切影响，而且总能成功地做到这一点"[1]。阿恩海姆指出，抽象活动本身是分层次的："对形状的捕捉，就是对事物之一般结构特征的捕捉。这样一种见解其实是来自格式塔心理学。"[2] 瑞典认知心理学者让·皮亚杰（Jean Piaget）特别指出，认识活动中的抽象过程发生在一个图式化的认知网络中，而且是"以不同的行为和概念性结构的形式组合成的"[3]。那么，何种"物形"具有成为意象的可能基础？阿恩海姆对这一问题的判断依据是：这种"物形"是否可以进入视觉范畴，是否能够用于作为"概念性结构"的视觉概念。所谓视觉概念，就是"那些具有相对来说较为简约形状的模态或式样"[4]。在视觉思维活动中，视知觉之所以具有理性认知的基础，是因为我们的认知结构具有加工视觉概念的能力，并且尝试在视觉概念维度上把握视觉世界的各种"形式单元"。正如阿恩海姆所说："视觉感官总是有选择地使用自己。对形状的知觉包含着对形式范畴的运用，对这种范畴，我们可以称之为视觉概念，因为它们是简约的和普遍的。"[5] 可见，从"物"到"形"的抽象过程，恰

[1] 〔美〕鲁道夫·阿恩海姆.（2005）. 视觉思维. 滕守尧译. 成都：四川人民出版社（p.49）.
[2] 〔美〕鲁道夫·阿恩海姆.（2005）. 视觉思维. 滕守尧译. 成都：四川人民出版社（p.37）.
[3] 〔瑞士〕皮亚杰.（1984）. 结构主义. 倪连生，王琳译. 北京：商务印书馆（p.45）.
[4] 〔美〕鲁道夫·阿恩海姆.（2005）. 视觉思维. 滕守尧译. 成都：四川人民出版社（p.36）.
[5] 〔美〕鲁道夫·阿恩海姆.（2005）. 视觉思维. 滕守尧译. 成都：四川人民出版社（p.47）.

恰对应的是形象思维的作用过程,这一过程的形式逻辑具体表现为背景的剥离、轮廓的提炼、结构的简化以及细节的抛弃。实际上,在"物"的意义上所形成的"形",必然是一个相对稳定的构造形式。而这种形式一旦进入主观认识领域,进入具体的使用语境,便会不可阻挡地接受情感或理性的雕饰,上升为一般意义上的意象。

因此,意象暗含了流动的物象,孕育着被激活的图式,是获得图像生命的视觉形式。这里,图式回应的是一个形式加工过程。皮亚杰将认知活动中图式的作用方式简单概括为两种——同化作用和顺应作用。前者强调"一种行为主动产生并与新的事物整合成一体的过程";后者意为"种种同化图式对于客体多样性的顺应作用"。① 因此,这里的"形式"并非一个静止的、消极的、沉默的、失去活力的视觉形状,而是作为一种生产性的意义管道向人们的主观世界敞开,最终在视觉认识论意义上发挥意象生产的符号基模功能。

第二节　意象论:意中之象与视觉修辞分析

意与象的结合,同样意味着象征与形式的结合,而不同的象征方式以及不同的视觉形式,决定了意象生成的不同原理,相应地也对应不同的意象形态。在传统的文论或诗学传统中,意象的类型研究得到了极为细致的挖掘。宗白华指出:"象者,有层次,有等级,完形的,有机的,能尽意的创构。"②

按照阿恩海姆的视觉心理学观点,任何视觉意象都携带了三种功能,即绘画功能、符号功能和记号功能,三者分别对应认识活动中的抽象行为、想象行为和媒介行为。③ 亨利·W. 威尔斯(Henry W. Wells)在《伊丽莎白时代以来的诗歌意象》中尝试建立诗歌意象的类型学。根据想象活动的特点与程度,威尔斯将诗歌意象分为七种意象类型——装饰性意象(the decorative)、潜沉意象(the sunken)、强合(或浮夸)意象(the violent or the fustian)、基

① 〔瑞士〕皮亚杰. (1984). 结构主义. 倪连生,王琳译. 北京:商务印书馆 (p. 44).
② 宗白华. (1994). 宗白华全集(第一卷). 合肥:安徽教育出版社 (p. 621).
③ 〔美〕鲁道夫·阿恩海姆. (2005). 视觉思维. 滕守尧译. 成都:四川人民出版社 (pp. 179-184).

本意象（the radical）、精致意象（the intensive）、扩张意象（the expansive）和繁富意象（the exuberant）。由于意象生成基于一个深刻的隐喻基础，而七种意象对应不同的隐喻层次，因此它们代表七种不同的隐喻形式。① 因为每种隐喻形式所打开的想象空间是不同的，所以"象"的抽象程度也是不同的：有些"象"可以在字面意义上进行把握，而有些"象"则对应更为复杂的认知过程，需要上升到象征主义或印象主义的高度进行把握。勒内·韦勒克（René Wellek）和奥斯汀·沃伦（Austin Warren）根据意象的想象程度及其隐喻内涵，将威尔斯提出的七种意象重新排序，从而区分为三个层次的意象类型：第一层次意象的想象程度最低，具体包括强合意象和装饰性意象，对应的是一种"最粗糙的形式"，其生成方式往往体现为"大众的隐喻"或"技巧性的隐喻"；第二层次意象是相对比较"精巧的形式"，尤其体现为"那些明显展示精力和才智的形式"，具体包括繁富意象和精致意象，前者是强合意象的"高级形式"，后者则是装饰性意象的"高级形式"；第三层次意象是"最高级的意象"，其上行排序依次是潜沉意象、基本意象和扩张意象，它们的共同点就是"具有特别的文学性（即反对图象式的视觉化）、内在性（即隐喻式的思维）、比喻各方浑然一体的融合（即具有旺盛的繁殖能力结合）"。②

在视觉修辞实践中，视觉意象的建构存在不同的维度和面向，相应地也就形成了不同的意象形态。不同于传统诗学研究中的语言意象，视觉意象的认识基础是视觉思维，物象来源是自然之物，修辞基础是视觉论证系统。相应地，视觉意象的类型划分需要全新的理论和方法视角。本节将视觉意象区分为原型意象、概念意象、符码意象，主要的学理依据体现在以下三个方面：第一，原型意象、概念意象、符码意象代表了认识活动中三种基本的视觉框架（visual frame）及其在修辞学维度上的生成方式；第二，原型意象、概念意象、符码意象回应了修辞实践的三个层次——语境的生成、议题的建构、符码的表征；第三，原型意象、概念意象、符码意象在视觉形式上的稳

① Stephens, R. (1968). Elemental imagery in "Children of Adam". *Walt Whitman Quarterly Review*, 14(1), 26-28.

② 〔美〕雷·韦勒克, 奥·沃伦. (1984). 文学理论. 刘象愚等译. 北京：生活·读书·新知三联书店（pp. 219-225）.

定性、抽象程度和结构化程度方面体现为三种基本的维度和效价。比如，"家"是原型意象，"春运"是概念意象，而由"过年回家"话语中的"农民工""绿皮火车""购票长队""编织袋""方便面"等符码组合而成的视觉形象则构成了符码意象。

一、原型意象与元语言系统

如同任何符号形态及其指涉体系一样，意象接受历史、文化、主体意识的雕刻，最终在时间的长河中呈现出一种流动状态。相对于其他的意象形态，原型作为一种文化意义上的构造物，本质上意味着一种普遍共享的领悟模式，因而具有较大的稳定性。这是因为，如同一个先天的意涵系统，原型植根于集体无意识领域，能够有效地拒绝外部意义的暴力"干预"。不同于意识所强调的概念、逻辑与结构，瑞士心理学家卡尔·古斯塔夫·荣格（Carl Gustav Jung）将无意识视为一种"集体表象"，意为那些"尚未经过意识加工"、最终表现为"心理体验直接基点的心理内容"。[①] 在荣格看来："原型概念是集体无意识概念的一个不可或缺的关联物，它表示似乎无时不在、无处不在的种种确定形式在精神中的存在。"[②] 我们有必要对个人无意识和集体无意识进行区分：如果说个人无意识的构成内容是情结（complexes），集体无意识则是原型的居所，即集体无意识的构成内容主体上是原型。

原型是如何形成的？由于无意识内容从未在意识中出现过，因此原型不可能是个人习得的结果，荣格给出的唯一答案就是遗传。我们说原型是文化意义上的构造物，实际上就是在强调原型生成本身的无意识过程。既然是遗传，那就意味着集体无意识领域是一个敞开的区域。按照荣格的观点："集体无意识绝非一个被压缩的个人系统，它是全然的客观性，既和世界一样宽广，又向全世界开放。"[③] 实际上，集体无意识所接纳的，并非思辨性内容，

[①] 〔瑞士〕荣格. (2011). 原型与集体无意识［珍藏限量版］. 徐德林译. 北京：国际文化出版公司 (p.7).

[②] 〔瑞士〕荣格. (2011). 原型与集体无意识［珍藏限量版］. 徐德林译. 北京：国际文化出版公司 (p.36).

[③] 〔瑞士〕荣格. (2011). 原型与集体无意识［珍藏限量版］. 徐德林译. 北京：国际文化出版公司 (p.20).

也非哲学和艺术，而是文化意义上的经验系统。换言之，当一些领悟模式在日常生活经验系统中反复发生、沉淀，并深刻地驻扎在无意识领域，最终形成一种普遍共享的理解框架时，它便成了原型。因此，原型的构成具有文化意义上的经验基础。相应地，建立在原型意象之上的符号认同实际上是一种无意识认同。

因为原型和本能的工作原理是相似的，所以我们唯一可以把握的是其形式而非内容。原型虽然向经验系统敞开，但并不意味着原型具有确定的内容。实际上，经验系统进入集体无意识领域的内容往往是一些特殊的遗传代码，它们拒绝具体的内容，只保留形式。荣格指出："原型原本空空如也，徒有形式，仅仅一种被先在地赋予的表征可能性。表征本身并不是遗传的，唯有形式是。"① 而要接近原型，只能从形式维度切入，或者说我们所把握到的原型实际上是一种普遍的形式。形式必然体现为一个形象问题，而形象回应的是精神图像。内容是确定的，依附于既定的对象，而形式则是一种通用的图式或形象，普遍存在于对事物的描述之中，并且可以实现从一种媒介到另一种媒介的转换。我们要接近和把握原型，只能从形式维度切入。正因为原型所强调的反复发生的领悟模式实际上是一个形式问题，而这里的形式一旦可以通过视觉化的方式进行把握，或者说呈现为一个视觉化的"象"的问题，那么原型意象便成为一个合理的学术问题。所谓的无意识认同，仅仅是对某种框架性的、模式化的、普遍性的形式的认同。在让-弗朗索瓦·利奥塔（Jean-François Lyotard）的图形世界中，"图形和欲望之间存在着一种根本性的默契"，而"母型""图像"和"形式"是三种基本的图形形态，其中的"母型"就是原型意象所对应的"象"，意为一种"无规则形式和幻想"。② 这一观点与图像学奠基人欧文·潘诺夫斯基（Erwin Panofsky）所论述的图像"母型"问题实际上是一致的。

尽管说原型意象意味着一种原始的形式，但它是不可见的。作为一个驻扎在集体无意识领域的概念，"原型"虽然拥有形式，但却没有结构，它拒

① 〔瑞士〕荣格. (2011). 原型与集体无意识［珍藏限量版］. 徐德林译. 北京：国际文化出版公司 (p. 66).

② 〔法〕让-弗朗索瓦·利奥塔. (2012). 话语，图形. 谢晶译. 上海：上海人民出版社 (p. 331).

绝一切内容的填充,更排斥一切细节的涂改。相应地,原型意象的形式化程度实际上非常之弱,它并没有一个轮廓清晰的形象,也并非一个可以进行结构化把握的构型。随之而来的问题是:我们如何接近和把握原型意象的形式?这便涉及原型意象的"识别方式"。

实际上,尽管原型是不可见的,但它的来源却是经验世界,因此我们只能从经验世界出发,特别是在文本系统中去寻找原型的"显现"方式。换言之,原型意象虽然是不可见的,但却经常伪装在日常生活经验里,深居于文本书写的底层结构之中,因此原型决定了文本书写的元语言(meta-language)系统。当我们有意识地加工原型意象的信息时,原型意象的形式才成为一个敞开图式,接受意识内容的雕饰和占有,而这一过程恰恰是原型意象的显现过程。正如荣格所说:"唯有在一种原型意象已经成为意识,并因此被填充了意识经验的材料时,它的内容才得以确定。"① 由此可见,原型意象的形式是先天的、是固有的,我们不能直接把握它的"存在"方式,只能通过其在文本中的显现方式加以接近。相应地,在文本实践中,我们不能说"创造"了一个原型意象,而只能说"征用"或"挪用"了特定的原型意象。

荣格在《原型与集体无意识》中详细论述了一些代表性原型(如母亲原型、轮回的原型)的内涵及其在物质世界和文本世界中的显现方式。荣格断言:"母亲原型显现在几乎无限多样的面向之下。"具体来说,母亲原型存在不同的显现方式,荣格列举了三种代表性的面向:一是生身母亲、祖母、继母及岳母;二是与之相关的任何女人,如护士、保姆、女性长辈等;三是"可以在象征意义上被称为母亲的东西",如女神圣母玛利亚等。"象征意义上的其他母亲象征显现在代表着我们渴望救赎的目标的事物之中,如伊甸园、天国、圣城耶路撒冷。很多激发虔诚或者敬畏感的东西,比如教会、大学、城市或乡村、天空、大地、森林,还有任何静水、物体偶数、地域以及月亮,都可以成为母亲象征。原型往往联系着代表肥沃与富饶的事物与地点:哺乳宙斯的羊角、一块犁过的田野、一座花园","各种洗礼盆之类的容

① 〔瑞士〕荣格. (2011). 原型与集体无意识 [珍藏限量版]. 徐德林译. 北京:国际文化出版公司 (p. 66).

器,或者容器形状的鲜花,比如玫瑰或者莲花。因为魔圈或者曼荼罗暗示着保护,所以魔圈或者曼荼罗可以是母亲原型的一种形式"。①

不同于概念意象和符码意象,原型意象本身携带元语言,因而具有强大的意义赋值功能。因为图像文本意义的不确定性,其释义过程必然依赖一定的元语言系统,而原型意象的征用则创设了文本释义的文化语境。② 需要特别强调的是,原型意象所携带的元语言是文化元语言,其意味着一种来自社会文化层面的释义方式。在视觉修辞实践中,当一种文本携带了某种原型意象时,它本身就携带了释义规则,从而以一种悄无声息的方式作用于人们的无意识认同深处。2004 年,美国《达拉斯晨报》(the Dallas Morning News)摄影师大卫·利森(David Leeson)和谢丽尔·迪亚斯·迈耶(Cheryl Diaz Meyer)拍摄的新闻照片(见图 5.1)获得普利策突发新闻摄影奖。照片记录的是 2003 年美军挺进伊拉克首都巴格达时,一名伊拉克平民向美军上尉安迪·麦克莱恩(Andy MacLean)行吻手礼。整个画面布局完成的是一项盛大的"神话"再造工程:伊拉克人民行吻手礼来欢迎美军,而通往画面深处的道路似乎也意味着美国即将给伊拉克带来希望和新生。画面中,伊拉克平民和美军上尉的视觉构造实际上挪用了《圣经》中的救赎意象——耶稣在人间展示各种神迹,得救的人伏地跪拜,亲吻耶稣的手和脚。救赎意象是一种典型的原型意象,而当画面携带了原型意象的形式时,它便拥有了强大的意义赋值能力——我们将在宗教话语中的救赎/洗礼框架内来把握图像的意义。实际上,在诸多公共议题的视觉表征体系中,救赎意象成为大众媒介普遍征用的视觉意象,其功能就是赋予我们的释义体系一种文化元语言,从而在修辞意义上影响甚至重构人们的认识框架。当那些经过文化沉淀而稳定下来的视觉形式上升为一种原型意象时,它便获得了流动的能量以及可移植的潜力,如同一种"数字模因"(digital meme)③,流动于不同的文本之间,不

① 〔瑞士〕荣格.(2011).原型与集体无意识[珍藏限量版].徐德林译.北京:国际文化出版公司(p.67).

② 刘涛.(2018).语境论:释义规则与视觉修辞分析.西北师大学报(社会科学版),1,5-15.

③ Boudana, S., Frosh, P., & Cohen, A. A. (2017). Reviving icons to death: When historic photographs become digital memes. Media, Culture & Society, 39(8), 1210-1230.

仅成为我们考察视觉修辞的一种认识维度和方法，同时成为我们把握不同文本的文本间性的一种符号学路径。

图 5.1　2004 年普利策突发新闻摄影奖获奖作品①

二、概念意象与图像的思想

如果意象中的"意"指向的是概念，或者说反映的是一个概念问题，那么这种意象便可以称为概念意象。意象是否可以表达特定的概念内容，或者说是否可以通过意象来抵达概念？中西方研究都给出了肯定的答案。钱锺书在《管锥编》中指出："是'象'也者，大似维果所谓以想象体示概念。盖与诗歌之托物寓旨，理有相通。"② 显然，我们可以在意象维度上来把握概念，或者说通过"象"的识别和把握来接近概念的内涵。韦勒克和沃伦认为，意象可以"作为一种'描述'存在"，也可以"作为一种隐喻存在"。③ 所谓"描述性存在"，强调意象是在一定的语言维度上建构的，即我们借助一定的语言修辞而"描绘"了一个"言外之象"；而所谓的"隐喻性

① 图片来源：https：//www.pulitzer.org/winners/david-leeson-and-cheryl-diaz-meyer，2020 年 12 月 1 日访问。
② 钱锺书. (2001). 管锥编（一）. 北京：生活·读书·新知三联书店（p. 19）.
③〔美〕雷·韦勒克，奥·沃伦. (1984). 文学理论. 刘象愚等译. 北京：生活·读书·新知三联书店（p. 203）.

存在",强调意象并非一种事实性的存在,而只是一种关于意义的把握方式,即通过对意象的想象与建构,形成对"象"之外概念系统的理解和把握。可见,概念意象反映的是这样一种修辞实践:概念与特定的视觉形式的相遇,使得我们能够在图像维度上来把握概念。由于是通过意象来把握语言,因此概念意象的思维本质是隐喻思维。如同概念隐喻(conceptual metaphor)[1]所揭示的转义生成方式一样,概念意象本质上是由图像表征到概念意指的系统映射。

当物象之"意"指向一定的概念内涵时,意象便获得了普遍的公共性,从而具有了更为显著的认识论意义。就社会公共事件中的视觉实践而言,由于社会矛盾或问题必然是在一定的概念(如健康、安全、平等)基础上被识别和确立的,因此如果图像所携带的意象回应的是一个概念问题,那么图像便具有了公共话语生产的修辞功能。图像事件中的凝缩图像之所以能成为社会争议形成与公共议题构建的修辞资源,是因为其在视觉修辞维度上的概念意象生产潜力——我们可以以一种相对具象化的方式来把握既定的概念,从而实现公众在视觉意义上的认同和对话。

概念意象之所以是一种重要的意象形态,是因为概念在社会认知活动中具有决定性意义。任何知识体系的形成,必然伴随着概念(concept)之间的勾连(articulation)及其形成的意义网络。[2] 我们正是在概念维度上形成关于世界的意义系统,同样是围绕概念来组织我们的知识体系。人是依赖框架(frame)而存在的动物,而知识世界的形成,离不开一定的认知框架。框架被视为一种"阐释图式"(schemata of interpretation),其功能就是帮助人们辨别(locate)、感知(perceive)、确认(identify)和命名(label)各种信息和事实。[3] 而在知识框架所铺设的认识体系中,概念框架是一种具体的知识框架形态。当一个概念被生产出来时,它便实际上确立了一套相对稳定的把握

[1] Lakoff, G., & Johnson, M. (1980). Conceptual metaphor in everyday language. *The Journal of Philosophy*, 77 (8), 453–486.

[2] 刘涛. (2017). PM2.5、知识生产与意指概念的阶层性批判:通往观念史研究的一种修辞学方法路径. 国际新闻界, 6, 63–86.

[3] Goffman, E. (1974). *Frame analysis: An essay on the organization of experience*. Boston, MA: Northeastern University Press, p. 21.

现实问题的理解框架。可以设想，如果离开"自由""公平""平等""健康""文明"等基本概念及其确立的认识框架，国际政治场域的话语实践（discursive practice）便无从谈起。

从这个意义上讲，概念意象生产的标志性"果实"是对特定概念框架的建构，而概念框架则赋予了我们把握现实世界的一种理解方式。正因为概念确立了一种基础性的认识框架，概念的发明及其意义建构、协商与争夺，便成为一种非常重要的修辞实践。乔治·迈尔森（George Myerson）和伊冯娜·里丁（Yvonne Rydin）将概念视为公共议题建构的"争议制造者"，并特别强调了概念之于公共议题建构的决定性意义——"如果没有这些'意义制造者'，争论便失去了斗争的'靶子'"①。换言之，现实世界中争议和矛盾的建构，必然伴随着一些关键性概念的发明及其意义争夺实践。可以设想，如果没有"性感"一词的发明与意义生产，当代消费文化中的诸多塑形技术便失去了向身体"进犯"的合法性基础。正是在概念及其铺设的概念框架维度上，公共议题得以形成，我们也由此拥有了公共生活的认识基础。

然而，当代社会"图像转向"（pictorial turn）的直接后果就是，作为认识活动中基本的知识单元，我们日常生活中的概念同样呈现出视觉化的表征与争夺趋势，即我们的概念也被图像化了。在图像维度上来把握概念，已经成为一种普遍的认识方式。② 相应地，为了抵达视觉修辞实践中的概念意象，我们不仅要把握概念被图像化表征的视觉隐喻机制，也要把握这些隐喻性图像的形式问题。彼得·伯克（Peter Burke）将借助可视语言来阐释概念的图像称为"反映思想的图像"。③ 这些寓意深刻的图像之所以备受关注，根本上是因为它们指向的并非纯粹的画中之物，而是我们把握世界的概念系统。实际上，概念的可视化表征往往与符号本身的象征实践联系在一起，即符号被赋予了时代的、文化的、历史的象征意义、领悟模式或神话内涵。"马"及其相关的视觉意象在历史深处的意义一直处于动态的流变之中，如"骑马""策马扬鞭"的视觉意象可以引申为"忠诚""服从"的概念意义，

① Myerson, G., & Rydin, Y. (1991). *The language of environment*: *A new rhetoric*. London, UK.: University College London Press, p. 6.

② 刘涛. (2015). 意指概念：环境传播的修辞理论探析. 现代传播, 2, 54-58.

③ 〔英〕彼得·伯克. (2008). 图像证史. 杨豫译. 北京：北京大学出版社 (p. 80).

而"马脱开缰绳""马甩掉主人"等视觉意象则往往被赋予了"独立""解放""自由"的概念内涵。

"反映思想的图像"之所以很特别,是因为图像和概念之间建立了一种隐喻基础——概念的表征存在一个图像维度,而图像的修辞能够回应一个概念问题。在环境传播的视觉修辞实践中,环保主义者发明并构造了一系列耐人寻味的视觉图像。当这些图像开始回应环境传播场域中的一个个意指概念(ideograph)时,概念意象便悄无声息地被生产出来,其功能就是以一种启发性的、自反性的、警示性的修辞方式来激活公众对环境保护的深切感知与认同。在气候变化议题面前,环保主义者在图像维度上演绎了一场视觉动员实践,那些精心构造的图像实际上诠释的是一个个概念——"无家可归""物种变异""未来水世界""非正常死亡""生命缓慢消失"。① 就"生命缓慢消失"这一意象体系而言,世界自然基金会(WWF)在韩国首尔一家餐厅的玻璃橱窗上,绘制了一只冰雕的北极熊。随着室温升高,橱窗上开始产生水分,北极熊逐渐融化,直至完全消失,最后玻璃上只留下这样一则信息:"保持合理的室内温度,北极熊便能生存下去。"(见图5.2)显然,这一过程近乎逼真地再现了"全球变暖对生命的慢性屠杀"这一意象图景。

图5.2 世界自然基金会(WWF)的环保海报②

① 刘涛.(2013).新社会运动与气候传播的修辞学理论探究.国际新闻界,8,84-95.

② 图片来源:https://www.adsoftheworld.com/media/ambient/wwf_high_temperatures_are_killing_polar_bear,2020年12月1日访问。

三、符码意象与物象的聚合

如前所述，意与象的结合，其实意味着物象进入象征系统。换言之，只有进入象征系统的"象"才能成为意象。当一种符码形式获得了普遍的社会认知基础，并且承载了一定的认同话语时，它便成为符码意象。在中国古代诗歌的表征体系中，"明月""南浦""夕照""秋风""鸿雁""凭栏""落花""阳关""迟日"之所以演化为承载了情感的典型意象，正是因为其经过文化的沉淀而成为一个个"象征之符"。必须承认，诗人创造出来的物象源自现实中的事物或场景，它们之所以能够成为一个个普遍性的象征之符，是因为得到了不同时代诗人的反复征用和招募，从而形成了一个庞大的互文网络。这种互文性的诗性语境，不但赋予了物象相对确定的抽象形式，还赋予了物象相对稳定的象征内涵。

不同于书写语言（如诗歌）中物象需要经过语象的中介过程而生成，视觉符号本身的直观性就决定了我们可以相对容易地获得视觉物所对应的物象，但视觉修辞并非仅仅关注物象的提炼，还探究情感或意义进入物象的原理和机制。尽管"红丝带""绿丝带""黄丝带""白丝带""黑丝带"都共享了相似的视觉形式，但它们却被赋予了不同的象征内涵，而这是由意识作用的主观性和多样性决定的。换言之，意识活动的多样性决定了面向物象的不同的想象方式，从而形成了不同的视觉思维过程及其对应的符码意象。意识作用是沿着一定的释义规则展开的，而释义规则本身又受制于具体语境的变化，这使得同一物象在不同的语用情境中可以生成不同的意象。

诗歌中常说的"物象有限，意象无穷"，也正是强调想象方式的多样性极大地拓展了物象本身的想象力，即同样的符码资源能够建构出无穷的符码意象。且不说不同颜色的丝带，对应不同的符码意象，即便是同样颜色的丝带，也可能对应不同的符码意象。在一系列"黄丝带运动"中，人们在胸前佩戴黄丝带，将社交头像更换为黄丝带，用黄丝带"占领"公共场所……尽管所有的黄丝带都共享了同样的出场方式，但由于想象方式的不同，以及释义规则的不同，同样作为物象的黄丝带却建构出不同的意象。2014 年 6 月，北京海淀启动"坚守红线意识，保障文化安全"的"黄丝带"行动，整个海淀地区挂满了黄丝带，它成为权力在场的管理符号，这里的黄丝带传

递的是一种自上而下的关于公共警示的意象；2015年6月"东方之星"沉船事件发生后，越来越多的出租车绑上黄丝带，免费接送家属和救援人员，这里的黄丝带传递的是一种关于社会祈福的意象；2018年4月，中国台湾教育主管部门驳回了台湾大学校长当选人管中闵的任命，此举引发岛内高校师生的接连抗争，台湾大学学生在校内绑上黄丝带以示抗争，这里的黄丝带传递的是一种关于抗争动员的意象……同样的黄丝带，却建构出警示的、祈福的、抗争的等不同的符码意象。这说明意象生成的基础是物象，但不同于原型意象相对稳定的意义系统，符码意象的意义系统是浮动的，是不稳定的。如同其他符号资源或符号资本，"象"也是一个被争夺的修辞资源。相对于一般符号资源的命名与占用，面向意象的争夺和解释，则意味着权力运作更大的隐蔽性、匿名性和生产性。

当前视觉修辞实践中的符码意象，不但体现为单个象征符号所形成的符码意象，还表现为由一系列符码意象的组合与汇聚而形成的一种拼图式或连续性的符码意象，亦即集合意象，而后者是一种主导性的意象形态，强调的是多种符码意象在意识领域的共存状态或共显状态。马致远的"枯藤老树昏鸦，小桥流水人家，古道西风瘦马"所呈现的恰恰是这种集合性的符码意象。不同的意象符号之所以聚合在一起，形成一个相对完整的"拼图""结构"或"线索"，根本上是因为它们进入了同一个意义系统，然后经由媒介议程的反复强化，最终形成一种相对稳定的符码集合及其对应的视觉意象。当一些物象反复出现在媒介叙事体系中时，它们便形成了一种符号意义上的组合关系，进而形成一个更大的物象。比如，在家庭伦理话语中，"怀抱""哺乳""护犊子""陪伴""慈母手中线"等物象组合而成一个更大的符码意象；在"返乡日记"的常见叙述体系中，"打麻将""杀马特""垃圾污染""高额彩礼"等物象组合，搭建了我们理解转型时期"乡村之变"的重要的符码意象……

总之，本节将视觉意象区分为原型意象、概念意象和符码意象三种基本形态，以期为视觉修辞实践中的意象研究提供一个更为微观和丰富的分析框架（见表5.1）。简言之，在生成原理上，三种意象形态在存在方式、生成方式、物象来源、修辞实践四个维度上存在一定差异；在形式内涵上，三种意象对应不同的稳定性程度、形式化程度和结构化程度；在理论话语上，把握

三种意象的意义机制及其修辞原理,可以从不同的修辞学理论、符号学理论、传播学理论视角切入。需要特别强调的是,表5.1中的"数据"之间并非严格的区分关系,而是存在一定的重合与交叉,表格中所列举的仅仅是主要的"数据成分"。在具体的视觉修辞实践中,原型意象、概念意象和符码意象之间也绝非严格的非此即彼的关系,而是存在积极的对话基础和共存状态。

表 5.1 视觉意象的三种类型及其内涵

		原型意象	概念意象	符码意象
生成原理	存在方式	显现	联想	组合
	生成方式	经验的"形式"	概念的可视化	符码的接合
	物象来源	文化"模因"	跨域映射	同域连接
	修辞实践	语境的生成	议题的建构	文本的表征
形式内涵	稳定性程度	稳定性强	稳定性一般	稳定性弱
	形式化程度	抽象程度高	抽象程度一般	抽象程度低
	结构化程度	无结构	结构化程度一般	有结构
理论话语	修辞学理论	修辞批评	视觉论证	视觉语法
	符号学理论	元语言	语象论	互文性
	传播学理论	新闻聚像	概念框架	媒介仪式
典型示例	示例1	母亲	母爱	"家庭伦理"话语中的符码组合:怀抱、哺乳、护犊子、陪伴、慈母手中线
	示例2	家	故乡	"返乡日记"话语中的符码组合:打麻将、杀马特、垃圾污染、高额彩礼
	示例3	英雄	大国	"中国梦"话语中的符码组合:世界地图、天安门、高铁、航母、白鸽、领袖

第三节　文化意象生产：视觉修辞的心理加工机制

视觉修辞的基本策略是在图像符号中植入某种隐秘的象征意义，以此完成图像意义的生成与争夺。按照玛格丽特·赫尔默斯（Marguerite Helmers）和查理斯·A. 希尔（Charles A. Hill）的观点，图像符号的意义构造过程与由视觉景观（符号）、观赏空间（阐释）和客体本身（对象）所搭建的"心理认知场域"密切相关。[①] 正是在这一意义空间中，图像符号制造了某种认同，生产了某种"伪装"在日常生活经验系统之中的意义。随之而来的一个问题是："心理认知场域"中的心理活动过程是怎样的？这一问题涉及视觉修辞的心理学运作机制。

一、语言符号与视觉符号的认知差异

就图像意义生成的心理学运作机制而言，希尔指出，任何图像都不可避免地试图传递某种劝服性的深层话语，而被普遍征用的劝服策略便以一种看不见的方式制造某种劝服性的"修辞意象"（rhetorical image）。[②] 立足亚里士多德的三段论思想，J. 安东尼·布莱尔从视觉争议（visual argument）的角度探讨了一种新的劝服方式：视觉劝服（visual persuasion）。具体而言，就社会话题/争议的激活、渲染与制造而言，图像符号具有语言/文字不可比拟的话语构造力量，这是因为，"视觉信息完全赋予了争议生产另一个维度：戏剧性和作用力"[③]。换言之，图像在与受众的心理互动中更具"意义生产者"（meaning makers）的劝服力量。这里所强调的戏剧性和作用力从根本上指向了图像文本在争议制造层面的叙事机制。比如，商业广告所征用的视觉修辞体系，广告叙事的常规操作就是构造一系列根植于文化心理深处的视觉

① Helmers, M., & Hill, C. A. (2004). Introduction. In C. A. Hill & M. Helmers (Eds.), *Defining visual rhetorics* (pp. 1-24). Mahwah, NJ: Lawrence Erlbaum Associates, Inc., p. 84.

② Hill, C. A. (2004). The psychology of rhetorical images. In C. A. Hill & M. Helmers (Eds.), *Defining visual rhetorics* (pp. 25-40). Mahwah, NJ: Lawrence Erlbaum Associates, Inc., p. 25.

③ Blair, J. A. (2004). The rhetoric of visual arguents. In C. A. Hill & M. Helmers (Eds.), *Defining visual rhetorics* (pp. 41-62). Mahwah, NJ: Lawrence Erlbaum Associates, Inc., p. 59.

意象，如关于家、乡愁、身份、梦想、尊严、共情、价值、欲望的神话内容，这使得商品超越了物理属性或现实意义，进而在对现实的"远眺"或"回眸"中，被植入了某种劝服性的象征意义。

按照认知心理学的观点，当面对某种劝服性的话语刺激时，人们的大脑会本能地采取一定的抵抗策略。这是因为，任何旨在改变人们原有认知图式的符号行为往往都被视为一种信息"入侵"，随之而来的便是弥漫着不确定性、无方向感的认同危机。然而，在劝服性信息面前，大脑对待语言符号和图像符号的态度是不同的——面对语言信息时，大脑尚且能够保持一定的反思或批判意识；但是面对图像信息时，大脑的"防御能力"则显得脆弱，甚至微不足道，因此大脑很容易沦为视觉符号的话语"容器"。为什么会出现如此差异？这便涉及受众对语言文本和图像文本截然不同的心理加工机制。

面对外部的信息刺激时，詹姆斯·P. 迪拉德（James P. Dillard）和犹金尼亚·派克（Eugenia Peck）将大脑的工作机制分为两种编译方式：系统性认知机制（systematic processing）和启发性认知机制（heuristic processing）。系统性认知机制强调"对信息的争议性做出整体性的追问、分析与回应"；而启发性认知机制侧重"借助某些便捷的决策法则来构建自身的行为态度"。[1] 显然，大脑的信息处理方式遵循的是认知惰性原则——由于系统性认知机制会占用大量的认知处理时间，因此大脑面对外部信息刺激时，总是会本能地选择便捷和简单的启发性认知机制。具体就语言文本和图像文本而言，语言符号的抽象性和规约性决定了信息处理过程必然建立在理性和逻辑基础之上，其意义接受活动必须调用系统性认知机制；而图像符号往往是直观的、具象的像似符号，其信息处理过程往往自动激活启发性认知机制。大脑总是倾向通过某种便捷而简单的途径加工信息、做出选择，而图像恰好迎合了大脑认知的惰性原则，这使得图像文本往往会产生强大的瞬间认同力量，将人们带入图像符号所预设的认知管道，并在他们毫无防备的状态下使其认同图像背后的话语、秩序与意义——尤其是当图像化的表征结构携带了特定的视觉框架

[1] Dillard, J. P., & Peck, E. (2000). Affect and persuasion: Emotional responses to public service announcements? *Communication Research*, 27 (4), 461–495, p. 462.

(visual frame)或神话内容时,人们大多会以一种毫无防备的方式陷入图像符号背后的话语世界。正因为视觉信息迎合了大脑认知的惰性原则,图像符号成为一种被普遍使用的修辞资源,系统性地参与到当今视觉时代的文化建构中——语言信息和视觉信息的不同认知机制,无疑是对"图像时代"的一种心理学注解。

从精神分析角度来看,如果进一步分析大脑认知机制深层的文化逻辑,便不难发现,系统性认知机制和启发性认知机制分别对应一种不同的审美批判原则——前者对应话语文化或言语文化审美,后者对应视觉文化或图像文化审美。具体而言,作为一种典型的理性主义文化形式,话语文化建立在弗洛伊德提出的"现实原则"之上,即人们潜意识中的享乐欲念往往会遭到来自现实世界中某种规约性力量(各种有关"可为"和"不可为"的规定、伦理和制度)的制约与束缚。不同于话语文化的理性原则,图像文化的心理接受过程则更加感性而自由,人们总是在寻求一种更简易的认识世界的方式,而视觉意义上的"图解"无疑以一种最简单的方式与意识深处的享乐欲念对接起来。相应地,精神分析所强调的"本我原则"或"快乐原则"成为图像文化审美最基本的心理接受原则。显然,从话语文化到图像文化的转移过程,引发了深层次的审美批判转向,即从基于古典和韵味的距离美学转向了基于快感和震惊的零度美学,而这正是视觉修辞在意义生成与争夺层面永不停息的话语机制。

二、通往认同建构的文化意象构造

在基于快感和震惊的零度美学体验中,后现代文化消费心理主导了图像意义的构造与生产机制。根据罗兰·巴特(Roland Barthes)关于神话修辞术的论述,由于意指过程不可能穷尽图像难以言表的丰富性,加之能指和所指之间对应关系的偶然性和浮动性,因此符号意义随时都可能抛却形式,呈现出移位的无限性和流动性。正是在图像符号及其意义之间不稳定的指涉结构中,图像符号以其逼真的方式,让我们真切地体验到感觉的现实性。这种自我充足的现实感总在提醒我们图像意义的合理性,即图像的逼真性与在场感往往酝酿着强大的情感力量,理性意识则会毫无防备地被卷入感性刺激所制

造的情感漩涡，这进一步抑制了系统性认知机制的发生。正如巴特所说：
"在某种神话的生命观的名义下，形象是一种再现，也就是说，是根本上的
复活……智能的存在被认为是对活生生的体验的冷漠。"① 希尔将图像符号
瞬间产生的情感认同反应称为视觉修辞的"劝服权力"。然而，珍·E. 科尔
德森（Jens E. Kjeldsen）的研究发现，受众对图像的认同是暂时的、不稳定
的，只有当图像刺激持续而反复地作用于大脑时，它才能发挥稳定而牢固的
劝服权力，而图像刺激一旦淡出人们的视界，瞬间沸腾的情感温度则会渐渐
冷却，瞬间制造的神话意象也会慢慢模糊。与此同时，基于感性认同的图像
刺激很难从根本上影响或改变高层次的认知结构。② 科尔德森进一步指出了
图像刺激的"反作用"原理：当人们开始意识到自己最初的认同原来是建
立在情感操控而非理性思辨基础之上时，图像的再次劝服往往会遭到大脑的
本能拒绝。由此可见，尽管图像的认知逻辑较为复杂，但其具有的强大的瞬
间动员能力成为视觉修辞实践运行的前提和基础。

实际上，瞬间动员与瞬间认同并非视觉修辞实践的终点。如何在视觉维
度上构造一种相对稳定的、持久的、牢固的认同体系？这成为视觉修辞必须
回应的修辞实践问题。相对于语言文字，图像意义的生产呈现出较大的随机
性、瞬时性和不稳定性，这是图像生产者不愿意看到的，因此他们从未放弃
图像符号的修辞策略探索。如果我们对比分析总统选举广告（塑造总统形象
实际上也是在推销一种"产品"）和商业广告就会发现，任何一种图像叙事
行为都试图将这种赤裸裸的政治目的或资本目的掩盖起来，取而代之的则是
伦理或价值层面的神话内容，即一个时代普遍共享的文化意象。比如，在美
国友邦保险有限公司（American International Assurance Co. Ltd.，简称 AIA）
的广告中，一个被反复挪用的视觉符号就是那张著名的摄影图片《国旗插在

① 〔法〕罗兰·巴尔特.（2005）."形象的修辞". 载罗兰·巴尔特等. 形象的修辞：广告与当代社会理论（pp. 36-52）. 吴琼等编. 北京：中国人民大学出版社（p. 36）.
② 奥斯汀和平克里顿在其著名的金字塔认知层次结构图中指出，个体的认知行为从低到高依次是感知、知识、观点、态度、信念、短期行为、长期行为、价值，就改变个体意识的难度而言，随着认知层次的逐级上升，难度逐级增强。

硫磺岛上》(*Raising the Flag on Iwo Jima*)①。在大众传媒神奇而微妙的命名、雕饰、赋值、再现等一系列操作过程中,《国旗插在硫磺岛上》经历了"再符号化"实践,即重新被赋予意义的过程与实践,它上升为承载着战争记忆与美国精神的政治意象:美国士兵用自己的生命换回了这个国家的安全与希望,而保险公司将继续扛起这面神圣的大旗,在和平年代守护每一个人的安全与希望。由此看来,视觉修辞的核心策略就是抹去或者缝合文本感知与价值认同之间的先天距离,进而在修辞意义上赋予视觉符号强大的象征交换和意义置换功能。正如希尔所说:"视觉修辞首先预设的任务是,以一种图示的方式完成图像符号与某种价值信仰之间的深层勾连关系。"②

既然视觉修辞的常见策略是围绕价值认同展开的,那么视觉符号与价值话语之间的勾连逻辑是什么?这一问题涉及价值生成的心理学运作机制。其实,价值并非一个具体的文化符号,而是往往存在于特定的文化意象之中的。换言之,文化意象赋予了价值话语生成的想象载体与阐释空间。这里的文化意象就是荣格所强调的来自集体无意识的原型。原型是集体无意识的显现,正如荣格所说:"原型是典型的领悟模式,无论什么时候,只要我们遇见普遍一致和反复发生的领悟模式,我们就是在和原型打交道。"③ 在由图像符号所堆砌的文化景观中,视觉修辞的核心策略是对一个时代普遍共享的各种文化意象进行激活、提炼、招募与征用,比如依附于公共记忆的怀旧意象、依附于生态景观的母题意象、依附于施洗仪式的宗教意象、依附于宏大叙事的国家意象、依附于时间刻度的历史意象……一般来说,文化意象的构造必然诉诸视觉隐喻(visual metaphor)这一修辞方式。例如,"万宝路"(Marlboro)香烟广告执迷于表现美国西部旷野中孤独而豪放的牛仔身影,其中的土著居民则被从画面中悄悄地抹去——在这块无人认领的土地上,牛仔

① 《国旗插在硫磺岛上》是由美联社随军记者乔·罗森塔尔(Joe Rosenthal)在第二次世界大战期间拍摄的一张著名照片,记录的是美国与日本在太平洋战场的一次重要战役——硫磺岛战役。1945 年,经过浴血奋战,美国最终取得硫磺岛战役胜利,六名美国士兵将星条旗插在硫磺岛的高地上,摄影师罗森塔尔抓拍了这一瞬间。

② Hill, C. A. (2004). The psychology of rhetorical images. In C. A. Hill & M. Helmers (Eds.), *Defining visual rhetorics* (pp. 25-40). Mahwah, NJ.: Lawrence Erlbaum Associates, Inc., p. 36.

③ 〔瑞士〕荣格. (1997). 荣格文集. 冯川译. 北京:改革出版社 (p. 10).

不再是一位不速之客，而是以主人的身份高调入场，成为一种英雄式的户外生活方式的定义者和拥有者。可见，一幅图景所打开的，是关于一种生活方式的想象世界，而这一神话再造过程恰恰是借助视觉意义上的隐喻修辞完成的。

必须承认，文化意象的构造与生产，一方面在视觉维度上重构了一种价值认同体系，另一方面同步开启了一个修辞批评空间——文化意象生产究竟建构了何种合法话语，服务于何种权力逻辑，实现了何种意识形态功能？通过分析万宝路品牌所建构的视觉意象，我们不仅可以把握英雄式户外生活方式建构的视觉想象结构，也可以进一步从修辞批评维度把握殖民者的凝视方式，即视觉意象深层的帝国性是如何进入画面的，又是如何在视觉修辞维度上建构的。

不难发现，文化意象的生产实际上依托既定的视觉符号/视觉场景建构。无论是视觉隐喻修辞所强调的象征交换与转义生成，还是视觉转喻修辞所关注的图像指代或同域联想，它们都尝试在视觉维度上建构一种文化之"象"，即文化意象是修辞建构的产物。必须承认，在视觉思维的作用体系下，图像符号与文化意象之间的连接关系体现为一种文化建构实践，而这里的建构过程是人造的、想象性的，甚至是"虚假"的，并非图像符号固有的属性所决定的，然而在人们的心理缝合机制和互文关联机制作用下，二者之间似乎又存在某种合理的象征性联系。

三、文化意象的心理学构造与生产

如前文所述，基于后现代性消费体验的图像文化往往建立在精神分析所强调的"快乐原则"机制之上，其中视觉符号认知首先调用的是启发性认知机制。然而，视觉修辞的最终目的是在话语和神话层面有所作为，其常见的修辞策略就是挖掘隐含在文本深处的文化意象，从而在文化维度上回应价值认同问题，而价值话语的建构与认同又必然诉诸系统性认知机制。由此，如何实现感性认知向理性认同的积极过渡、瞬间认同向价值认同的认知转换？这成为视觉修辞意义上文化意象研究必须回应的心理学问题。

琳达·M. 斯科特（Linda M. Scott）创造性地发现了视觉劝服过程中一

个值得研究的心理现象：在图像刺激面前，受众的第一反应总是本能地调用完全情感化的启发性认知机制。然而，如果这种暂时的情感——往往是无意识的——在特定修辞策略（如转喻、象征、隐喻、互文等）的作用下被顺势引导，受众便会激活并调用系统性认知机制，由此产生一种"持续的自反性思维"（sustained reflective thinking）。① 因此，从图像符号到文化意象再到价值信仰的认知转化，对应的心理认知机制表现为从启发性认知机制向系统性认知机制的积极过渡。然而，我们需要进一步追问的是：由于"价值"依然是一个相对笼统的概念，因此文化意象深层的价值究竟包含哪些基质，即价值包含哪些具体的类型、形态与因子？只有对价值的内涵和构成加以细化研究，我们才能真正把握从启发性认知机制到系统性认知机制的转换原理，并在此基础上理解视觉修辞的心理加工机制。弥尔顿·罗克奇（Milton Rokeach）在"罗克奇价值观量表"（Rokeach values scale）中提出了"元价值因子"（meta-value element），对价值的具体类型和构成形态加以具体阐释，这无疑有助于我们进一步认识价值问题的心理运作机制。

　　罗克奇借助心理学的实验方法将人的价值观划分为两种类型：终极性价值观（terminal values）和工具性价值观（instrumental values），其中不同的价值类型对应不同的心理认知机制（表5.2）。② 终极性价值观是对生命的终极期望，一般体现为生命价值层面的普遍伦理，如舒适的生活、成就感、平等、安全、自由、幸福、内在和谐、快乐、自尊、社会承认、友谊、睿智，等等；工具性价值观主要指实现终极性价值观所采取的行为方式或所具备的心理素养，如雄心勃勃、心胸开阔、勇敢、宽容、助人为乐、正直、富于想象、独立、符合逻辑、礼貌、负责、自我控制，等等。每一种终极性价值观都对应相应的工具性价值观，如追求"平等"的前提是要"勇敢（坚持自己的信仰）"，追求"救世"的前提是要具有"博爱"的品性，追求"家庭安全"的前提是要能够"宽容（谅解他人）"……

① Scott, L. M. (1994). Images in advertising: The need for a theory of visual rhetoric. *Journal of Consumer Research*, 21 (2), 252–273, p.265.

② Rokeach, M. (1968). The role of values in public opinion research. *Public Opinion Quarterly*, 32 (4), 547–559.

表 5.2　罗克奇价值观量表

终极性价值观	工具性价值观
舒适的生活	雄心勃勃（辛勤工作、奋发向上）
令人兴奋的生活	心胸开阔（思想开放）
成就感	能干（有能力、有效率）
和平的世界	欢乐（轻松、愉快）
美丽的世界	清洁（卫生、整洁）
平等	勇敢（坚持自己的信仰）
家庭安全	宽容（谅解他人）
自由	助人为乐（为他人的福利工作）
幸福	正直（真挚、诚实）
内在和谐	富于想象（大胆、有创造性）
成熟的爱	独立（自力更生、自给自足）
国家的安全	智慧（有知识的、善思考的）
快乐	符合逻辑（理性的）
救世	博爱（温情的、温柔的）
自尊	顺从（有责任感、尊重的）
社会承认	礼貌（有礼节的、性情好）
真挚的友谊	负责（可靠的）
睿智	自我控制（自律的、约束的）

结合前文谈到的两种认知机制——启发性认知机制和系统性认知机制，我们不难发现：工具性价值观更多地体现为一种启发性的、条件性的、情感化的价值形式，其心理实现过程往往诉诸启发性认知机制；而终极性价值观则是一种话语性的、阐释性的、理性化的价值形式，其心理实现过程一般诉诸系统性认知机制。相应地，视觉修辞的意义生成与话语争夺，一般通过两次"认知飞跃"来完成，即从启发性认知机制到系统性认知机制的认知飞跃，和从工具性价值观到终极性价值观的话语飞跃。因此，为了有效激活心理活动的系统性认知机制，并在价值层面达到积极的认同效果，视觉修辞实践客观上要求视觉符号所征用或者所制造的文化意象应该和某种终极性价值观建立联结，即视觉符号最终建构的是一种通往终极性价值观认同的文化意象，如关于"平等""幸福""尊严""安全""自由"等的视觉意象。唯有如

此，受众才能从第一认知层次（基于工具性价值观的启发性认知机制）无缝过渡到第二认知层次（基于终极性价值观的系统性认知机制），进而在对终极性价值观的理性认同与合法想象中悄无声息地同化图像符号的意指内容。

因此，视觉意象之所以能够上升为文化意象，根本上是因为视觉修辞完成了一项微妙而神奇的神话再造工程，即通过对视觉符号的策略性征用、生产或再造，使得既定的视觉意象与一个时代普遍共享的某种伦理观念、文化话语、意识形态、生活方式、历史记忆、生命哲学、身份想象等价值话语，建立起希尔所说的认知等价（cognitive equivalence）或认同勾连（identified articulation）。纵观那些触动人心的广告，其视觉修辞目的往往超越了产品的实用功能呈现，广告文本里的视觉世界通过在价值维度上回应"信念""梦想""希望""身份"等终极性价值观，浓缩了欲望，也浓缩了乌托邦，还浓缩了文化。概括而言，广告符号通过对受众启发性认知机制的巧妙激活，以及与某一终极性价值观积极联姻，使得金钱行为被诗意化、经济行为被伦理化，原本赤裸裸的资本动机在文化意象所铺设的元语言系统中最终被巧妙地掩饰了，而这正是商业广告惯用的修辞策略。

总之，基于视觉修辞的图像行为建构了复杂的社会文化意义，在社会心理层面建构了我们关于自身、文化、历史、民族、记忆、想象和价值的身份/认同感。正如米歇尔所说，图像转向的一个显著标志就在于视觉文化决定文化的形式和主因，"它植根于主体性、身份、欲望、记忆、想象的建构之中"[①]。因此，视觉符号之所以能够达到一定的劝服效果，根本上是因为其征用或再造了文化意象，以及和特定的伦理观念、文化话语、意识形态、生活方式、历史记忆、生命哲学、身份想象等价值话语建立了某种象征性联系，从而使得图像加工过程完成了从启发性认知机制到系统性认知机制、从工具性价值观到终极性价值观的认知飞跃。

[①] Mitchell, W. J. T. (1995). Interdisciplinarity and visual culture. *The Art Bulletin*, 77 (4), 540–550, p. 544.

第 六 章

视觉图式与图像认知模式

当欧文·戈夫曼（Erving Goffman）将框架界定为一种阐释图式（schema of interpretation）时①，我们进一步追问：究竟什么是图式？框架依赖并发挥作用的"心理结构"究竟是什么？如何把握图像认知的视觉框架（visual frame）？这些问题，根本上涉及我们对视觉图式（visual schema）的学理研究。现代认知心理学的基本认识是，图式本质上意味着一种心理认知结构，其功能就是对我们觉察到的事物进行范畴定位、类型归类、形式捕捉，以及对事物的本质特征和属性进行思维加工。作为视觉思维研究的代表学者，鲁道夫·阿恩海姆（Rudolf Arnheim）在《艺术与视知觉》中指出，视知觉并非简单的视觉捕捉活动，而是具有一定的"认知力"，只有对传统的知觉理论进行重新改造，我们才能把握视觉认知活动的心理机制。相对于传统的知觉过程，"视知觉不可能是一种从个别到一般的活动过程，相反，视知觉从一开始把握的材料，就是事物的粗略结构特征"②。这里所说的"粗略结构特征"，其实就是图式作用的结果。换言之，我们建立什么样的视觉轮廓，形成什么样的视觉特征，不过是既定图式结构的意向性"再现"。

本章首先将图式问题纳入视觉修辞视域加以考察，然后追溯图式理论的

① Goffman, E. (1974). *Frame analysis: An essay on the organization of experience.* Boston, MA: Northeastern University Press, p. 21.

② 〔美〕鲁道夫·阿恩海姆. (1998). 艺术与视知觉. 滕守尧，朱疆源译. 成都：四川人民出版社 (p. 53).

哲学脉络，把握康德图式思想的基本内涵，并在此基础上探讨现代认知心理学和认知语言学视域下的视觉图式，阐释视觉修辞研究的"图式论"。为了揭示"图式论"的基本内涵，本章主要从"完形图式"和"意象图式"两个维度切入，前者旨在探讨图像文本认知的形象识别与形式抽象问题，后者则将图式置于一个更大的思维和认知层面，旨在揭示图式工作的思维过程及其确立的认知框架。

第一节 作为修辞问题的图式

人们为什么需要图式？这一问题涉及大脑对环境信息的"再现"方式。现实环境往往携带着非常庞杂的刺激（或信息），我们无法逐一识别、感知和分析所有刺激。大脑工作的基本原理就是对其中的重点内容或主要特征进行提取，从而帮助我们完成对认识对象的形式识别和认知。事实上，"这些突出的标志不仅足以使人把事物识别出来，而且能够传达一种生动的印象，使人觉得这就是那个真实事物的完整形象"[1]。因为大脑倾向通过事物的主要特征来形成对事物整体特征的认识，所以大脑认知的信息加工过程主要体现为符号学意义上的"片面化"认知方式，而这种"从部分到整体"的转喻思维方式本身就是一种常见的图式原理。刻板印象问题之所以存在，主要是因为人们倾向通过部分把握整体，久而久之便形成了一种相对稳定的认知依赖。

一、图式：大脑认知的建模语言

面对既定的现实环境，哪些信息会进入我们的认知视域？哪些对象会从背景信息中被"剥离"出来成为认知主体？哪些特征会成为我们把握认识对象的心理表征？其实，大脑处理信息的底层逻辑是诉诸图式，即借助一套"假设的心理结构"，完成信息的组织和加工。我们之所以能够从浩瀚星空中识别出"北斗七星"，是因为我们在大脑中"储存"了"北斗七星"的图

[1] 〔美〕鲁道夫·阿恩海姆.(1998).艺术与视知觉.滕守尧,朱疆源译.成都：四川人民出版社(p.50).

式,即关于"北斗七星"的视觉构成形式及其要素结构。正是凭借这样一种加工原则,我们才能从繁星中识别出"北斗七星",并赋予其"星座"的意义。由此看来,作为一种通往心理表征的结构和法则,图式具有积极的认知功能,并深刻地作用于认识活动的知觉过程。美国心理学者杰瑞·M.伯格(Jerry M. Burger)概括出图式的两大基本认知功能:一是帮助人们感知并知觉周围的环境特征,特别是形成超越实在对象的知觉形式;二是为人们提供一种加工信息的组织原则和结构。①

概括来说,图式是一种通往心理表征的结构语言,一种抵达事物形式的建模语言,一种把握对象特征的算法体系。如同一个可以比照的基模或图章,图式为认识活动提供了一种"加工"依据,使得我们的知觉过程变得有"章"可循。实际上,事物的特征并非其先天携带的内容,而是取决于我们的心理图式。例如,心理学研究发现,两个事物之所以会发生关联,要么是因为二者在时间维度上相继发生,要么是因为二者具有某种相似性,抑或是因为二者可以被统摄在一个更大的整体结构中。② 这里的邻接性、相似性、整体性,不仅意味着事物之间的某种关联原则,同时作为认知图式的构成部分,成为我们加工信息的组织原则和规律。可见,拥有什么样的图式结构在一定程度上决定了我们拥有什么样的思维结构。

尽管框架(frame)也意味着一种关于事物的理解方式,但必须承认,框架运作存在一个基础性的图式逻辑。相对于框架所给出的认识方式,图式更像是"框架的框架",具有类似于元框架(meta-frame)的认知功能和内涵。元框架本质上指向的是范畴论问题,揭示了框架运行的游戏规则。③ 具体来说,尽管图式和框架都在回应一个"心理结构"问题,但图式意味着一种基础性的意识结构,更加具有决定意义,而框架则是既定心理图式在具体情境中的体现和反映。例如,二元对立是一种把握事物意义的基本框架,我们借此可以轻易地对事物进行归类和评价。而图式关注的问题则是,二元对立(如有与无、多与少、白天与黑夜、东方与西方、正义与邪恶)是如何在心

① 〔美〕Burger, J. M. (2015). 人格心理学(第八版). 陈会昌译. 北京: 中国轻工业出版社(pp. 412-415).

② 〔美〕鲁道夫·阿恩海姆. (2005). 视觉思维. 滕守尧译. 成都: 四川人民出版社(pp. 70-72).

③ 刘涛. (2017). 元框架: 话语实践中的修辞发明与争议宣认. 新闻大学, 2, 1-15.

理认知基础上被确立的——有与无的图式基础是实体之别,多与少的图式基础是数量之别,白天与黑夜的图式基础是时间之别,东方与西方的图式基础是地点之别,正义与邪恶的图式基础是性质之别……这里的"实体""数量""时间""地点""性质"等已经不是一般意义上的经验概念,而是亚里士多德所强调的通往事物本质认识的范畴问题。① 由此看来,作为一种心理认知结构,框架往往是图式的一部分,而图式则具有更基础性的认知功能,其更多地意味着一套框架生成的"底层语言"。

本章尝试在视觉修辞学的理论框架中审视图式的内涵及其运行语言,进而把握视觉实践中的图像思维基础及其深层的框架逻辑。首先需要回应的问题是:作为图像认识活动的一种视觉心理结构,视觉图式为什么是一个修辞问题?

二、视觉修辞学视域中的图式问题

图式能够在修辞维度上加以考察,根本上涉及图式的存在方式及其工作原理。不同于语言信息的加工原理,视知觉处理信息的首要工作是对刺激物的轮廓识别,从而形成刺激物的基本形式。按照阿恩海姆的观点:"这一刺激物的大体轮廓,在大脑里唤起一种属于一般感觉范畴的特定图式。这时,这个一般性的图式就代替了整个刺激物,就像科学陈述中,总是用一系列概念组成的网络,去代替真实的现象一样。"② 图式并不是一个直观的、显性的、可见的存在物,我们无法借助我们的视觉和经验直接把握图式的"模样",因为图式驻扎在意识深处,作为感觉范畴的一种组织语言和思维方式,决定刺激对象在意识领域的形式与特征。既然图式本身是不可见的,那是否意味着图式也是不可知的?答案并非如此。图式更像是大脑加工信息的"运算装置",它虽然不以"象"的方式存在和出场,但却拥有强大的再生能力,在意识领域源源不断地生产出各种形象。威廉·J.T.米歇尔(W.J.T.

① 亚里士多德给出了十种基本的范畴形态——"实体""数量""性质""关系""地点""时间""姿态""状况""动作"和"遭受"。参见〔古希腊〕亚里士多德. (1959). 范畴篇 解释篇. 方书春译. 北京:商务印书馆(p.11)。

② 〔美〕鲁道夫·阿恩海姆. (1998). 艺术与视知觉. 滕守尧,朱疆源译. 成都:四川人民出版社(p.54)。

Mitchell)尝试用"形象"这一概念来统摄所有象的形式,"把形象看做一个跨越时空的来自远方的家族,在迁徙的过程中经历了深刻的变形",由此勾勒出了一个包含图像、视觉、感知、精神、词语在内的"形象的家族"。①纵观"形象的家族"中的五种形象类型,图式所建构的形象主体上体现为感知形象,米歇尔给出的标志性感知形象为感觉数据、可见形状和表象。虽然图式无法直接被感知和把握,但我们却可以借助逻辑学中的溯因法(abductive reasoning)接近图式的工作原理,即通过分析图式的作用结果——感知形象,进一步反推感知形象的产生原因,以此把握形象生成背后的图式逻辑。如同今天的"算法黑箱",尽管我们无法直接理解计算机语言世界里的"黑箱"操作,但依然可以通过推送信息来把握"黑箱"的输出方式。概括来说,图式借由刺激物而得以出场,同时经由感知形象而得以表达。

尽管图式难以被直接捕捉,但并不意味着它无可寻"迹",相反,我们的感知形象里,保存了图式的基本信息。实际上,虽然图式只提供规则和原理,具有相对的独立性和稳定性,但必须承认,图式包含了众多的规则和原理,而这些规则和原理分别对应不同感知形象的生产方式。面对既定的视觉对象时,大脑究竟会启用何种图式语言,主体上是由视觉对象自身的属性决定的,因为图式并非主动"出击",而是由客观对象"唤起"和"选择",即图式的出场受制于视觉对象本身的构成要素及其布局结构。对于现实世界的同一场景,为什么不同视角下的视觉图景往往会呈现出巨大的差异?这根本上是因为不同的拍摄视角决定了不同的图像指代方式,进而产生了不同的视觉转喻(visual metonymy)效果。② 那些所谓的"后殖民视角",之所以能够重构一种新的霸权话语及他者化想象方式,离不开视觉修辞维度上的图像转喻问题。

实际上,图式并不是一成不变的,而是处于动态的变化过程之中,并最终呈现出一种流动状态。比如,在视觉符号的表征体系中,刻板印象具有相对的稳定性,而且往往作为一种"表征的包袱",折射出形象建构的图式语

① 〔美〕W. J. T. 米歇尔. (2012). 图像学:形象、文本、意识形态. 陈永国译. 北京:北京大学出版社(p. 6).

② 刘涛. (2018). 转喻论:图像指代与视觉修辞分析. 南京社会科学, 10, 112-120.

言。然而，在大众媒介的反复"雕刻"和"涵化"体系中，随着媒介话语的变迁，刻板印象也呈现出一定的流动和变化趋势——从"他者形象"到"主体形象"的变迁，根本上是因为形象建构的图式机制发生了变化。可见，在视觉符号的表征与传播体系中，尽管我们无法更改图式本身的工作原理，但却可以通过图像本身的形式设计和策略性表征，决定激活或启用何种图式语言，而不同的图式语言，往往会产生不同的视觉修辞效果，这也是我们将"图式问题"纳入视觉修辞的整体视域加以考察的原因。

必须承认，尽管柏拉图的"理式"思想也包含了关于图式的些许思考，但真正将图式上升为哲学问题的哲学家则要追溯到德国古典哲学的创始人康德。如果离开康德的哲学遗产，那么我们很难想象"图式"会成为西方现代心理学的核心概念，也很难想象"图式问题"对后来的格式塔心理学和建构主义心理学的深层影响。其实，康德那里的图式问题依然属于哲学认识论范畴，而视觉修辞意义上的图式问题则更多地属于认知心理学范畴，涉及对视觉对象的认知加工机制及语用实践问题。当我们在认知心理维度上讨论图式问题时，实际上有理由回到康德那里，认识图式问题的哲学起源。只有立足"图式问题"的发生学语境及其学术史脉络，我们才能真正把握现代心理学体系中的图式内涵，从而在视觉修辞学意义上接近图像功能与策略问题。

第二节 图式理论的哲学起源

康德意义上图式的本质究竟是什么？回答这一问题，首先需要明确康德哲学的"总体问题"——调和哲学史上经验论和唯理论之间的永恒冲突，从而建立一套新的先验学说[①]，如此才能真正回答"知识是如何形成的"这一根本的认识论问题。如何理解知识的形成方式？经验论和唯理论给出了不同的答案，前者认为知识来源于感性经验，后者则将知识的源泉转向某种先

[①] 所谓先验论，意为人的认识初始就已经存在某种"认识的形式"，即康德所强调的知性范畴。康德反对将知性看成观念的产物，拒绝承认任何观念都是先天的，而仅仅在概念与逻辑认知维度上承认"认识的形式"是先验的。

验原则或天赋观念，康德则立足自己发明的"图式说"，尝试提供另一种关于知识的形成方式。概括来说，康德并未将感性和知性统一起来，而是将感性划归直观、经验的维度，同时在范畴、纯概念维度思考知性问题，从而在形而上学意义上将二者对立起来。按照康德的界定："我们若是愿意把我们的内容在以某种方式受到刺激时感受表象的这种接受性叫做感性的话，那么反过来，那种自己产生表象的能力，或者说认识的自发性，就是知性。"①简言之，感性对应的必然是直观问题，而且永远驻扎在经验领域，而知性回应的是思维问题，强调对感性直观的认知能力，因此本质上回应的是一个逻辑命题。如同一场欲擒故纵的思维游戏，康德实际上"先破后立"，先将感性与知性完全对立起来，然后通过一系列先验性假设，积极寻找感性和知性之间的桥接方式，而"图式"（schema，也译为图型）恰恰就是康德发明的这种"中介"或"媒介"，其功能就是在先验演绎维度上实现感性和知性的结合，由此便诞生了康德的"图式说"，亦即"图型说"。

一、图式出场的问题意识

在康德那里，图式的出场，根本上是为了回应这一问题：范畴是否可以应用于感觉经验？正如加勒特·汤姆森（Garrett Thomson）所说："图式论面临的问题是，有一种反对范畴可以运用到经验上的情形。康德在图式论中回答了这一点。"② 康德在《纯粹理性批判》中提出的"知性"概念的十二个先验范畴，总体上可以分为四组，即量的范畴、质的范畴、关系的范畴、模态的范畴。③ 康德将范畴界定为一种纯粹知性概念，那什么是"纯粹的"，什么是"纯粹概念"？厘清这一问题，有助于我们更好地把握知识的形成方式。所谓"纯粹的"，实际上是相对于"感觉是否在场"而言的一个概念，意味着一种先天存在的东西。康德在"先验逻辑"部分的开篇便指出："我

① 〔德〕康德.（2004）.纯粹理性批判.邓晓芒译.北京：人民出版社（p.52）.
② 〔美〕加勒特·汤姆森.（2014）.康德.赵成文等译.北京：中华书局（p.22）.
③ 康德的范畴体系，实际上强调知性存在的诸多先验形式，主要包括四大组共十二个范畴：（1）量的范畴（单一性、多数性、全体性）；（2）质的范畴（实在性、否定性、限制性）；（3）关系的范畴（实体与偶性、原因与结果、主动与受动的交互）；（4）模态的范畴（可能性与不可能性、存有与非有、必然性与偶然性）.

们的知识来自内心的两个基本来源，其中第一个是感受表象的能力（对印象的接受性），第二个是通过这些表象来认识一个对象的能力（概念的自发性）。"① 如果说第一个来源强调对象被感知的话，第二个来源则意味着对象在与表象的关系中被思考。基于此，康德断言："直观和概念构成我们一切知识的要素，以至于概念没有以某种方式与之相应的直观，或直观没有概念，都不能产生知识。这两者要么是纯粹的，要么是经验性的。"② 换言之，如果表象包含感觉，那就是经验性的，但如果表象拒绝感觉，那就是纯粹的。因此，"纯粹的"意味着一个先验范畴的问题，而康德的哲学体系中主要包含"纯粹直观"和"纯粹概念"两个哲学命题——前者强调对象被直观到的形式，而后者则指向思维的一般形式。所谓纯粹知性概念，对应的恰恰是一种先天存在的思维形式，也就是将那些附着在概念之上的直观和经验悬置之后而唯一存留下来的概念的先天形式。可见，不同于亚里士多德和黑格尔的范畴体系，康德意义上的范畴主要指某种先天性的概念形式，也就是纯粹知性概念。

康德在《纯粹理性批判》中将"图式说"上升到方法论高度，认为图式是破译纯粹知性概念的一把钥匙，是范畴应用于经验的桥梁。根据概念与其统摄下的对象是否具有同质性，康德对经验概念和纯粹知性概念给出了严格的区分——后者实际上就是范畴。具体来说，经验概念包含了特定的对象，概念和对象的表象之间具有同质性，我们可以从直观的现象中发现概念的影子。③ 比如，当我们说"一个人正在踢足球"时，"踢足球"这一现象是人的概念的组成部分。因此，"经验概念和现象是同质的，因为它们都包含了一种感觉因素"④。相反，范畴与现象是不同质的，因为范畴意味着概念的先天形式，它本身并不包含感觉成分。正如康德所说："纯粹知性概念

① 〔德〕康德. (2004). 纯粹理性批判. 邓晓芒译. 北京：人民出版社 (p.51).
② 〔德〕康德. (2004). 纯粹理性批判. 邓晓芒译. 北京：人民出版社 (p.51).
③ 为了表示概念与对象之间的同质性，康德在"纯粹知性概念的图型法"中给出了一个例子："一个盘子的经验性的概念和一个圆的纯几何学概念具有同质性，因为在圆中所思维的圆形是可以在盘子中直观到的。"因此，一个对象所表象出来的东西，往往对应概念的某个属性，即对象服从概念本身的逻辑属性。见〔德〕康德. (2004). 纯粹理性批判. 邓晓芒译. 北京：人民出版社 (p.138).
④ 〔美〕加勒特·汤姆森. (2014). 康德. 赵成文等译. 北京：中华书局 (p.22).

在与经验的（甚至一半感性的）直观相比较中完全是不同质的，它们在任何直观中都永远不可能找到。"① 既然范畴已经被剥离了任何感觉因素，那范畴和经验之间就存在一道难以抹平的沟壑，知识是如何形成和生长的？经验论者对康德提出了严厉的批评，认为范畴不过是远离经验知识的抽象之物，并没有应用于经验，而康德也不过是一个"隐秘的唯理论者"。② 对此，康德的思路非常明确，他认为有必要"建立一门判断力的先验学说"，将图式上升为一种"纯粹知性概念的图型法"，从而"指出纯粹知性概念如何能一般地应用于现象之上这种可能"。③ 由此可见，图式概念的出场，主要是为了实现作为纯粹知性概念的范畴与作为经验的感觉因素之间的联结和应用，也就是说，范畴能够借助图式通往现象并获得现实性。

范畴究竟是如何应用于经验的，或者说范畴是如何在经验中发挥作用的？这一问题涉及康德"图式说"的本质和内涵。既然范畴和现象是不同质的，而知识的形成又是感性和知性共同作用的结果，那么要实现范畴与经验的对话，就必须寻找到某种中介，康德将其称为"第三者"。这个中介一方面必须与范畴同质，另一方面必须与现象同质，如此范畴才有可能应用于现象。在康德看来，作为范畴应用于经验的中介，图式"一方面是智性的，另一方面是感性的。这样一种表象就是先验的图型"④。由此可见，康德意义上的图式如同某种表象的构造方式，同时兼有知性和感性两种性质：一方面是一种高度抽象的形式，它拒绝任何具体的形式和对象；另一方面与感性相连，与现象无殊，包含了既定范畴下能够应用于任何一个对象的普遍性条件。正如康德所说："我们将把知性概念在其运用中限制于其上的感性的这种形式的和纯粹的条件称为这个知性概念的图型，而把知性对这些图型的处理方式称为纯粹知性的图型法。"⑤ 显然，康德意义上的图式，并非仅仅强调一种先天的形式，同时上升为一种方法论，揭示了范畴在现象中的"显现方式"，亦即范畴应用于现象的工作原理。

① 〔德〕康德. (2004). 纯粹理性批判. 邓晓芒译. 北京：人民出版社 (p. 138).
② 〔美〕加勒特·汤姆森. (2014). 康德. 赵成文等译. 北京：中华书局 (p. 22).
③ 〔德〕康德. (2004). 纯粹理性批判. 邓晓芒译. 北京：人民出版社 (p. 138).
④ 〔德〕康德. (2004). 纯粹理性批判. 邓晓芒译. 北京：人民出版社 (p. 139).
⑤ 〔德〕康德. (2004). 纯粹理性批判. 邓晓芒译. 北京：人民出版社 (p. 140).

作为一种兼有知性和感性双重性质的东西，这样的图式究竟是否存在？康德给出的答案是肯定的。由于图式兼具范畴和经验的双重性质，而范畴本质上意味着纯粹知性概念，即知性概念的先天形式，因此寻找图式的有效方式就是发现感性的先验形式，即"感性直观的纯形式"。唯有如此，图式才能成为范畴和现象的中介，范畴才有可能"通过图式"应用于现象。作为图式存在的必要条件，如何才能获得感性的先验形式？康德的"先验感性论"思考的恰恰就是这个问题。康德将先验感性论定义为"一门有关感性的一切先天原则的科学"①，以此区别于旨在研究纯粹思维的先验逻辑论。如何得到感性的先验形式？康德给出的分析路径是："首先要通过排除知性在此凭它的概念所想到的一切来孤立感性，以便只留下经验性的直观。其次，我们从这直观中再把一切属于感觉的东西分析，以便只留下纯直观和现象的单纯形式，这就是感性所能先天提供出来的唯一的东西了。"② 通过这一系列操作，康德最后给出了两种"感性直观的纯形式"，即空间和时间。实际上，尽管说图式必须从感性直观的纯形式中产生，但并非所有感性的先验形式都是图式。

二、作为图式的时间及其"中介"功能

通过对空间和时间的综合比较，康德坚定地认为时间是范畴应用于现象的基本图式。按照加勒特·汤姆森的观点，"时间是感性的先天形式，它既是先天的又是可感知的"③，这使得时间既包含了范畴的先验形式，又包含了现象的感觉因素，因而具有联结范畴和现象的中介功能。康德进一步指出："一种先验的时间规定就它是普遍的并建立在某种先天规则之上而言，是与范畴（它构成了这个先验时间规定的统一性）同质的。但另一方面，就一切经验性的杂多表象中都包含有时间而言，先验时间规定又是与现象同质的。"④ 根据范畴在现象中的应用方式，康德在"纯粹知性概念的图型法"一章中详细阐述了十二大范畴的图式运作原理。比如，范畴"实体"强调

① 〔德〕康德. (2004). 纯粹理性批判. 邓晓芒译. 北京：人民出版社 (p. 26).
② 〔德〕康德. (2004). 纯粹理性批判. 邓晓芒译. 北京：人民出版社 (p. 27).
③ 〔美〕加勒特·汤姆森. (2014). 康德. 赵成文等译. 北京：中华书局 (p. 22).
④ 〔德〕康德. (2004). 纯粹理性批判. 邓晓芒译. 北京：人民出版社 (p. 139).

实在之物在时间中的持存性，这意味着"作为一般经验性时间规定之一个基底的那个东西的表象，因而这个东西在一切其他东西变化时保持不变"①。我们一般说"时间流逝"，可实际上时间"常驻"在那儿，并没有"流过"，而是可变之物在时间中的存有在"流过"，因此我们所说的"实体"，不过是时间存有中的不可改变之物。相应地，只有通过实体的图式，现象才能按照时间的原则得到规定，范畴因果性所强调的"相继"和范畴协同性所强调的"并存"才能得到识别和确认，因为"相继"对应的时间规则是实在之物的相随状态，而"并存"对应的时间规则是实在之物按照某种普遍规则同时存在。实际上，十二大范畴都服从某种关于时间的规则，而每一种范畴的图式不仅包含某种时间的规定，而且只表现为一种时间的规定——"现实性"的图式是在某个确定时间中的存有，"否定性"的图式表现某种时间中的非存有，"必然性"的图式是特定对象在一切时间中的存有，"因果性"的图式是时间规定上的相继状态，"可能性"的图式意味着不同表象的综合与一般时间的条件相一致……纵观量的图式、质的图式、关系的图式、模态的图式，"图型无非是按照规则的先天时间规定而已，这些规则是按照范畴的秩序而与一切可能对象上的时间序列、时间内容、时间次序及最后，时间总和发生关系的"②。由此可见，我们的意识中存在一个深刻的"时间之维"，"只要范畴决定了我们意识必需的时间特征，它们就可以运用到经验上。与时间相关，范畴有合法的经验运用"③。

概括来说，作为知性概念的图式，时间的中介功能体现在两方面：第一，时间中介了范畴与现象，从而将现象归于范畴之下，使得二者统合在知识形成的认知链条中；第二，时间意味着一种先验的规定，它一方面与范畴同质，意味着一种纯粹知性概念，另一方面包含了感觉因素，意味着一种"感性直观的纯形式"，正是借助这种"先验的时间规定"，范畴在现象上的应用才成为可能。与此同时，"范畴离开图型就只是知性对概念的技能，却不表现任何对象。后一种意义是由感性赋予范畴的，感性通过限制知性，同

① 〔德〕康德. (2004). 纯粹理性批判. 邓晓芒译. 北京：人民出版社 (p. 142).
② 〔德〕康德. (2004). 纯粹理性批判. 邓晓芒译. 北京：人民出版社 (p. 143).
③ 〔美〕加勒特·汤姆森. (2014). 康德. 赵成文等译. 北京：中华书局 (p. 22).

时就使知性实现出来"①。由此可见，尽管说范畴借助图式的中介功能通往感性，获得客观现实性，但图式并非一种被动的、消极的"先验时间的规定"，它又作为一种约束方式限制范畴的应用——使其仅仅应用于现象，而不能超越感性经验。这也是为什么加勒特·汤姆森在《康德》中断言："范畴除了在构成和使经验成为可能中起作用外毫无意义。"②

三、康德哲学体系中的图式与意象之别

既然图式的功能就是将范畴应用于现象，那么图式究竟是如何产生的？康德将答案交给了我们的想象力，认为图式本质上是想象力的产物。实际上，康德意义上的图式并不是形象或意象，这便和西方现代认知心理学意义上的"图式"概念产生了根本性分歧。图式虽然不等于意象，但是图式对于一个经验概念而言，意味着一种使概念产生意象的规则，而从概念到意象，离不开想象力的作用。康德举了一个例子，如果我们在纸上标出五个点"……"，这实际上是意象而非图式，相反，表示数字"5"的数则是图式，而这个数字可以是"5"，也可以是"100"或"1000"——后者已经很难获得某个直观的意象。因此，与五个点"……"相对应的"概念的图式"并不是一种意象，而是按照一定的概念的规则（数的规则），把一个数字（比如"5"）通过某种普遍的意象表现出来的表象或意识。正如康德所说："想象力为一个概念取得它的形象的某种普遍的处理方式的表象，我把它叫做这个概念的图型。"③ 实际上，任何经验概念的基础并不是对象的意象，而是图式。对于一般意义上的"三角形"这一经验概念而言，三角形的任何形象都不具有普遍性，因为我们无法找到一种能够包含锐角、直角、钝角在内的一切三角形的形象或意象。因此，"三角形的图型永远也不能实存于别的地方，只能实存于观念中，它意味着想象力在空间的纯粹形状方面的一条综合规则"④。

① 〔德〕康德. (2004). 纯粹理性批判. 邓晓芒译. 北京：人民出版社 (p.145).
② 〔美〕加勒特·汤姆森. (2014). 康德. 赵成文等译. 北京：中华书局 (p.22).
③ 〔德〕康德. (2004). 纯粹理性批判. 邓晓芒译. 北京：人民出版社 (p.140).
④ 〔德〕康德. (2004). 纯粹理性批判. 邓晓芒译. 北京：人民出版社 (p.140).

概括来说，想象力并不是对某个具体的对象或直观发生作用，而是以对感性做出某种统一的规定性为目的，即想象力回应的是普遍意义上的概念问题，这便与关注具体对象或现象的意象问题断然拉开了距离。简言之，想象力具有面向经验性的生产能力，其标志性的"产品"就是意象。如果再回到经验概念和纯粹知性概念，我们便不难发现二者对应的图式内涵：经验概念的图式是纯粹先天的想象力的产物，它如同一幅草图，设定了各种生成规则，从而使得各种意象按照图式规则被源源不断地生产出来；纯粹知性概念的图式则意味着一种完全不能被带入任何意象的东西，它意味着想象力的先验产物，而标志性的知性概念的图式就是时间。

必须强调的是，康德的图式理论实际上是一种哲学思想，而西方现代认知心理学和认知语言学则将康德的图式思想"从天上拉回到人间"，将图式问题上升为一个"认知问题"加以考察。具体来说，就视觉信息加工的图式原理而言，认知心理学和认知语言学给出了不同的解释——前者关注的是视觉形式的提取与抽象原则，后者强调的则是图像意义的认知模式。本章接下来分别从认知心理学和认知语言学两个学科视域切入，关注两种代表性的图式形态——完形图式和意象图式，重点探讨视觉思维的图式工作原理，阐释视觉修辞研究的图式论。

第三节 完形图式与图式的结构

尽管说康德哲学的图式理论和认知心理学的图式理论的学科背景是不同的，且回应的知识问题也存在明显差异，但总体而言，"现代认知理论的确受到康德'图式说'的影响，与康氏'图式说'在形式构造方面具有理论上的同源关系"①。我们可以从四个维度来把握二者"同"的方面：第一，认知心理学使用的"图式"（schema）概念实际上来源于康德，这一点在认知心理学代表人物让·皮亚杰（Jean Piaget）的《发生认识论原理》中被多次论述。第二，二者都致力于回答"知识如何可能"这一根本问题，尝试

① 王靖华. (1987). 康德的"图式说"与现代认知结构理论. 北京师范大学学报（社会科学版），3, 88-95 (p.93).

在感性和理性之间寻求某种调和机制,"图式"便是二者共同给出的一剂可能的"药方"。第三,二者都聚焦于"形式"问题,并且尝试在"形式"维度上抵达实践认知的可能。揭开笼罩在康德图式理论上空的"哲学迷雾",图式的本质不过是"抽象化了的实践活动本身的形式",即"图式是对实践形式的抽象"①,而"形式"问题同样是认知心理学图式理论关注的中心命题,格式塔心理学的"完形"问题其实就是一种关于视觉"形式"的组织原则。第四,康德那里的图式虽然不等于意象或形象,但他将图式的产生原理交给了想象力,而认知心理学意义上的视觉"完形"过程,同样是想象力作用的产物。

一、图式问题与格式塔心理学

在认知心理学那里,图式意味着一种心理认知结构。我们对信息的处理和加工主体上是以图式的方式进行的。皮亚杰特别指出,认识活动中的抽象过程发生在一个图式化的认知网络中,而且是"以不同的行为和概念性结构的形式组合成的"②。皮亚杰将认知活动中图式的作用方式简单概括为两种——同化作用和顺应作用。前者强调"一种行为主动产生并与新的事物整合成一体的过程";后者意为"种种同化图式对于客体多样性的顺应作用"。③ 因此,这里的图式并非一种静止的、消极的、沉默的、失去活力的视觉形状,而是作为一种生产性的意义管道向人们的主观世界敞开,最终在视觉认识论意义上发挥着意象生产的符号基模功能。

视觉信息加工的前提是对图像内容的抽象和提炼,并在此基础上赋予其意义。阿恩海姆指出,抽象活动本身是分层次的,"对形状的捕捉,就是对事物之一般结构特征的捕捉。这样一种见解其实是来自格式塔心理学"④。作为视觉图式研究的代表性学术流派,格式塔心理学基于一系列"似动实验",揭示了视觉认知的心理加工机制。格式塔心理学出场的哲学基础是康德的先验论思想以及胡塞尔的现象学思想——前者强调人们对现象的认知依

① 官鸣. (1984). 论康德"图式说". 厦门大学学报(哲学社会科学版), 4, 43–50.
② 〔瑞士〕皮亚杰. (1984). 结构主义. 倪连生, 王琳译. 北京: 商务印书馆 (p. 45).
③ 〔瑞士〕皮亚杰. (1984). 结构主义. 倪连生, 王琳译. 北京: 商务印书馆 (p. 44).
④ 〔美〕鲁道夫·阿恩海姆. (2005). 视觉思维. 滕守尧译. 成都: 四川人民出版社 (p. 37).

赖先验范畴,后者强调直观与直觉在认识活动中的重要意义。通过对这两大哲学思想的批判性继承,格式塔心理学将康德的"先验范畴"加以改造,使其成为心理认知意义上的"经验的原始组织",最终成为西方现代心理学的一支重要流派。格式塔心理学又被称为完形心理学,最早诞生于德国,后来传到美国并取得突破,其核心主张强调从整体上把握事物的特征和内涵,即心理现象研究的整体动力观。早期心理学研究普遍认为,两个事物虽然产生了联系,但这种关联是主体建构的结果,并非由事物与生俱来的属性决定,即"这些事物本身却不因这种联结或结合而改变自己的性质",然而格式塔心理学对此提出质疑,认为事物之间的关系必然依赖一个更大的"结构",如果我们将一个事物从结构关系中剥离出来,它便意味着另一个事物。正如阿恩海姆所说:"出现于视域中的任何一个事物,它的样相或外观都是由它在总体结构中的位置和作用决定的,而且其本身会在这一总体结构的影响下发生根本的变化。"[1] 实际上,格式塔心理学所强调的整体动力观,根本上注重事物认知的完形论,就图像符号的认知而言,则意味着将图像文本视为诸多要素的组合,而组合的"语言",取决于图像构成维度的整体结构。

格式塔心理学的总纲是同型论和心理场。同型论的核心思想是心物同型,强调心理现象和物理现象具有同样的形式结构,也就是拥有共同的格式塔。[2] 心理场主要强调一种经由心理活动建构的认知系统。按照格式塔心理学代表人物库尔特·考夫卡(Kurt Koffka)的观点,心理场依赖行为环境,但却具有相对独立性。正如考夫卡所说:"心理场作为最低水平上的基本概念,不可能与行为环境相一致,这是因为,作为基本概念,心理场不能被认为是理所当然的,而且必须与地理环境在因果上联系起来。"[3] 在同型论和心理场基础上,格式塔心理学派生出若干完形组织律(gestalt laws of organization),而这些组织律(法则)便构成了视觉图式运作的基本内容。概括来说,格式塔心理学的视觉加工原则主要包括六种组织律,即知觉意义的建构

[1] 〔美〕鲁道夫·阿恩海姆. (2005). 视觉思维. 滕守尧译. 成都: 四川人民出版社 (p.71).
[2] 〔德〕库尔特·考夫卡. (1997). 格式塔心理学原理. 黎炜译. 杭州: 浙江教育出版社 (pp.79-84).
[3] 〔德〕库尔特·考夫卡. (1997). 格式塔心理学原理. 黎炜译. 杭州: 浙江教育出版社 (p.61).

取决于六种组织法则——图形—背景、接近性和连续性法则、完整和闭合倾向、相似性、转换律、共同方向运动。①

二、视觉形式识别与抽象的完形法则

实际上，格式塔心理学提出的组织法则，本质上回应的是图像完形问题，即通过对图像形式的提炼和抽象，形成一种相对稳定的视觉形象。按照图像理论的基本观点，"图像"和"形象"是有区别的，前者是一个比较宽泛的概念，主要指一种有形的、实体的视觉对象，而后者则依赖某种关于图像的构成法则和结构语言，本质上意味着一种相对抽象的视觉形式。简言之，图像是文本，而形象是图像的特征，特指图像形式层面的特征。图像与其指涉对象之间之所以能够建立联系，往往是因为图像文本的深处，驻扎着一种相对普遍的视觉形式，即形象。作为一种视觉生成装置，"形象就是让我们识别一类图像的东西"②。阿恩海姆将形象界定为一种视觉意象或视觉概念，是人们大脑中形成的一种关于物理对象的知觉形象，"这种知觉形象并不是对物理对象的机械赋值，而是对其总体结构特征的主动把握"③。一个画家不出家门也可以画出一只大象，根本上是因为他的记忆中储存着一种关于大象的形象。因此，如果说图像是具体的、单数的、离散的，形象则是抽象的、复式的、再生性的。威廉·J.T. 米歇尔断言："图画是物质性的物，你可以烧掉或者破坏的物。一个形象出现在图画中，图画坏了但形象依然存在——在记忆中、在叙事中、在其他媒介的拷贝和踪迹中。"④ 那些反复发生的图像刺激，往往会在人们的认知系统中沉淀为一种相对稳定的形象，人们一方面在"图像"维度上提炼、概括、抽象出既定的"形象"，另一方面借助形象完成对"图像"的形式识别。简言之，形象显现于既定的情景之

① 黎炜. (1997). "序言". 载〔德〕库尔特·考夫卡. 格式塔心理学原理. 黎炜译. 杭州：浙江教育出版社（pp. 13-16）.

② 〔美〕W. J. T. 米歇尔. (2018). 图像何求：形象的生命与爱. 陈永国，高焓译. 北京：北京大学出版社（p. xiii）.

③ 〔美〕鲁道夫·阿恩海姆. (2005). 视觉思维. 滕守尧译. 成都：四川人民出版社（p. 163）.

④ 〔美〕W. J. T. 米歇尔. (2018). 图像何求：形象的生命与爱. 陈永国，高焓译. 北京：北京大学出版社（p. xii）.

中，是关于图像的认知之"象",即"图像的图像"。图像总是源源不断地汇聚为一种形象,而形象则按照既定的构成结构和形式语言,制造出携带着既定形象特征的图像文本。如果说图像是形象化了的文本,形象则是图像文本的生成语言,本质上意味着一种"关于图像的图像"。

作为一种典型的视觉形式,形象是如何形成的?本节立足格式塔心理学提出的诸多组织律,依据视觉形式建构的逻辑层次,将完形图式的工作语言概括为五种代表性的视觉加工方法,亦即视觉形式识别与抽象的五大完形法则:一是整体加工法则,二是主体识别法则,三是认知补偿法则,四是相似与联想法则,五是同构与转换法则。我们之所以将完形图式视为一个视觉修辞问题,根本上是因为这五大完形法则不仅涉及视觉认知问题,也指向视觉文本生产的修辞策略问题。接下来我们分别分析五大完形法则的图式原理及其对应的修辞问题。

第一,整体加工法则。格式塔心理学的基本立场是整体动力观,反对美国建构主义心理学的元素主义,强调从整体上把握元素之间的结构和关系。因此,面对相邻的元素或者距离较近的元素,大脑总是倾向将其组合成新的单元整体加以处理。比如,面对那些看似被中断的线条,大脑会按照整体原则将其想象成一个连续的整体。正因为整体认知的图式作用,视觉表达的想象力才被极大地释放出来。

第二,主体识别法则。尽管视觉画面中存在不同的构成元素,但心理加工的第一组织律就是对画面中的元素进行识别。心理识别过程是按照一定的认知层次推进的,其结果就是有些对象被凸显出来成为图形,而有些对象则被推至幕后成为发挥衬托作用的背景。知觉心理学的研究发现,人们总是"有意地撇开背景的一切影响,而且总能成功地做到这一点"[①]。正是由于图形和背景的识别与区分,心理认知所必需的"视觉焦点"才得以形成。如何确立图形和背景之间的结构关系,就不再是简单的视觉呈现问题,而是上升为视觉修辞意义上的图像策略问题。

第三,认知补偿法则。大脑的知觉过程并非按照视觉元素的物理结构进行处理,而是在物理结构基础上,按照完整性和闭合性原则,积极寻找一种

① 〔美〕鲁道夫·阿恩海姆. (2005). 视觉思维. 滕守尧译. 成都:四川人民出版社 (p.149).

相对完善的形式。对于那些符合某种"完善的形式"的元素构造结构，大脑总是倾向将其识别为一个整体和系统。完整性和闭合性反映了大脑加工的认知补偿原理，而在视觉符号的编码体系中，如何有效地激活大脑的认知补偿机制，便成为一个逼真的视觉修辞命题。

第四，相似与联想法则。心理认知的相似性具有两层含义：一是图像表征的相似性，二是元素加工的相似性；前者主要强调物理景观和视觉景观的同构关系，后者则强调按照相似性原则对画面元素进行识别和归并，并在此基础上探寻某种整体意义。比如，大脑总是倾向在颜色相同或相近的元素之间寻找某种关系，并将这种关系建构为一种真实的关系。对于视觉修辞实践而言，相似既可以体现为色彩的相似，也可以体现为种属的相似，还可以体现为形态或风格的相似，这便极大地丰富了视觉语言的组织结构。

第五，同构与转换法则。按照格式塔心理学的同型论，由于物理景观和视觉景观之间具有同构关系，因此格式塔便如同一个可以自由流动的图式，能够帮助人们建立相对稳定的心理场。比如，即便物理景观发生了必要的转换和调适，大脑依然会对其进行结构性把握，使其符合原有的心理认知图式。再如，尽管某些视觉符号是对现实的一种抽象或简化表征，但人们依旧能够按照符号学意义上的像似性原则将其与现实对象或物象联系起来，这使得修辞意义上的画面"变奏"成为可能。

不难发现，作为视觉信息加工的图式语言，整体加工法则、主体识别法则、认知补偿法则、相似与联想法则、同构与转换法则构成了完形图式的基本思维方法，从而铺设了图像认知的一种基础性的视觉认知框架。概括来说，格式塔心理学的加工机制是完形，也就是基于同型论和心理场对视觉元素进行整体识别和处理，从而在整体维度上把握元素之间的结构逻辑和关系。如何有效地运用格式塔心理学的组织律，从而在视觉维度上编织某种劝服性的、对话性的话语内容，便成为视觉修辞实践中框架构建时需要特别考虑的视觉语言问题。

第四节　意象图式与思维的框架

美国认知语言学家乔治·莱考夫（George Lakoff）在意象维度上思考图

式问题,从而提出了"意象图式"(image-schema)的概念,并将其视为一种认知推理图式。人类是如何加工信息的?莱考夫提出了几种理想认知模式(idealized cognitive model,简称ICM),分别是命题结构、意象图式结构、隐喻映射结构、转喻映射结构。按照莱考夫的观点:"每个理想认知模式都是一个复杂的结构整体,即格式塔结构,并且运用了四种结构的原则。"① 阿恩海姆之所以认为意象赋予了视知觉一定的理解力,是因为他发现了视觉思维中从"物体"到"物形"的生成方法——将物体从背景中"抽取"出来,并对其进行积极的抽象处理,使其成为一个相对稳定的形式。②

一、意象图式的认知功能

莱考夫同样将意象上升为一个图式问题,认为意象图式是连接知觉和推理的中介,即意象图式具有积极的认知功能。正如莱考夫所说:"意象图式在知觉和推理中起着主要作用。我相信意象图式构建我们的认知,并且它们的结构被用于推理。"③ 意象图式的形式基础是意象。按照阿恩海姆的视觉心理学观点,任何视觉意象都携带了三种功能,即绘画功能、符号功能和记号功能,三者分别对应认识活动中的抽象行为、想象行为和媒介行为。④ 视觉修辞意义上的意象,主要包括原型意象、概念意象和符码意象三种意象形态。⑤ 概括而言,意象本质上属于形象范畴,是大脑建构的一种特殊图像。而当一种意象获得了某种稳定的形式和结构,并且成为一种具有普遍认同基础和认知能力的领悟模式时,便成为一种图式,即意象图式。意象图式不仅是一种纯粹的视觉形式,更是一种具有认知能力的心理加工装置。纵观新媒体场域中的图像事件(image events),意象图式如同一种"数

① 〔美〕乔治·莱考夫. (2017). 女人、火与危险事物: 范畴显示的心智(一). 李葆嘉等译. 北京: 世界图书出版公司 (p. 72).
② 〔美〕鲁道夫·阿恩海姆. (2005). 视觉思维. 滕守尧译. 成都: 四川人民出版社 (p. 49).
③ 〔美〕乔治·莱考夫. (2017). 女人、火与危险事物: 范畴显示的心智(二). 李葆嘉等译. 北京: 世界图书出版公司 (p. 466).
④ 〔美〕鲁道夫·阿恩海姆. (2017). 视觉思维. 滕守尧译. 成都: 四川人民出版社 (pp. 179-184).
⑤ 刘涛. (2018). 意象论: 意中之象与视觉修辞分析. 新闻大学, 4, 1-9.

字模因"(digital meme)①,流动于不同的视觉文本之间,不但成为我们把握文本间性(intertextuality)的修辞学方法,还成为我们认识图像文本语言及其社会动员(social mobilization)机制的图式结构。

在图像话语的生产体系中,对特定视觉意象的建构、激活与再造,已经成为一种普遍的视觉修辞策略和路径。② 我们不妨将目光聚焦于历史上影响深远的图像事件,那些被定格的"决定性瞬间"(decisive moment)③ 之所以成为整个事件的标志性图像符号,往往是因为其携带了某种普遍共享的意象。尽管学者对这些以图像方式存在的"决定性瞬间"给出了不同的学术概念——"凝缩符号"(condensational symbol)④、"新闻聚像"(news icon)⑤、"媒介模板"(media template)⑥,但其作为社会动员的能量基础则来自图像所携带的意象。诸多学者从意象维度来研究图像事件中凝缩图像的修辞实践,而这些被重点关注的图像符号包括摄于 1945 年第二次世界大战太平洋战场的照片《国旗插在硫磺岛上》(*Raising the Flag on Iwo Jima*)⑦、摄于1972 年越南战场的照片《战火中的女孩》(*Accidental Napalm Attack*)⑧、2008年奥巴马的总统竞选海报《希望》(*Hope*)⑨、2015 年叙利亚难民危机中三岁

① Boudana, S., Frosh, P., & Cohen, A. A. (2017). Reviving icons to death: When historic photographs become digital memes. *Media, Culture & Society*, 39 (8), 1210-1230.

② 刘涛.(2011).文化意象的构造与生产——视觉修辞的心理学运作机制探析.现代传播,9,20-25.

③ Moeller, S. (1989). *Shooting war*. New York: Basic Books, p. 15.

④ Graber, D. A. (1976). *Verbal behavior and politics*. Urbana, IL.: University of Illinois Press, p. 289.

⑤ Bennett, W. L., & Lawrence, R. G. (1995). News icons and the mainstreaming of social change. *Journal of Communication*, 45 (3), 20-39, p. 22.

⑥ Kitzinger, J. (2000). Media templates: Patterns of association and the (re) construction of meaning over time. *Media, Culture & Society*, 22 (1), 61-84.

⑦ Hariman, R., & Lucaites, J. L. (2002). Performing civic identity: The iconic photograph of the flag raising on Iwo Jima. *Quarterly Journal of Speech*, 88 (4), 363-392.

⑧ Westwell, G. (2011). Accidental napalm attack and hegemonic visions of America's war in Vietnam. *Critical Studies in Media Communication*, 28 (5), 407-423.

⑨ Arnon, B. (2008, November 13). How the Obama "Hope" poster reached a tipping point and became a cultural phenomenon: An interview with the artist shepard fairey. *The Huffington Post*.

男孩伏尸海滩的新闻照片《溺水身亡的叙利亚男孩》(*The Drowned Syrian Boy*)①……意象往往是文化意义上的沉淀物，具有普遍的、稳定的心理认同基础。因此，当一个图像符号开始琢磨意象问题，它便不再是一个静观的客体，而是饶有趣味地打量着人们的认同领域，并悄无声息地编织着某种劝服性的认同话语。从这个意义上讲，意象具有先天的认同能量，而意象生产则对应一种典型的视觉修辞实践。关注视觉修辞研究中的意象问题，在知识理路上具有积极的学理基础。

二、意象图式与视觉话语建构

既然意象图式的功能是形成既定的认知框架，帮助人们开展认知意义上的推理活动，那么究竟存在哪些意象图式？莱考夫提出了几种常见的意象图式，如上—下图式、左—右图式、中心—边缘图式、容器图式、部分—整体图式、链环图式、前—后图式、线性序列图式等。② 无论是语言加工或者视觉加工，这些意象图式都构成了我们处理视觉信息的"思维的框架"。

之所以强调意象图式的修辞内涵，是因为不同的图式结构往往会激活不同的思维方式，从而产生不同的视觉修辞效果。上—下图式对应的"身体经验"是，画面上部信息更接近天空，下部信息则更接近地面，因此我们总是习惯性地将象征"理想""自由"等信息的视觉元素置于画面上部，而将象征"现实""羁绊"等信息的视觉元素置于画面下部。左—右图式意味着一种视线的移动方向，而视线逻辑和认知逻辑往往存在一种同构结构。一般来说，视觉修辞实践中的画面语言更倾向这样一种意义推理方式：左边象征"开始""原因"，右边象征"结束""结果"。如果画面的设计语言反其道而行之，往往就会产生某种反讽性的戏剧效果，这在广告设计和政治漫画中比比皆是。中心—边缘图式的视觉结构更多地意味着一种层级关系或衍生关系，如中心位置（包括视觉中心）往往意味着权力主体、认同主体的存在场

① Binder, W., & Jaworsky, B. N. (2018). Refugees as icons: Culture and iconic representation. *Sociology Compass*, *12* (3), 1-14.

② 〔美〕乔治·莱考夫. (2017). 女人、火与危险事物：范畴显示的心智（一）. 李葆嘉等译. 北京：世界图书出版公司 (pp. 279-284).

所，其他对象则被置于画面的边缘位置，从而在视觉维度上形成一种区隔体系。中国早期的"职贡图"（如《皇清职贡图》《万国来朝图》）总体上制造了一种"四夷宾服，万邦来朝"的礼仪想象，"中国"与"世界"的想象关系依赖既定的视觉认知基础。① 所谓的"万邦""洋人""外国""西方"等非我族类的"异国人"观念，恰恰是在中心—边缘的图式结构中被悄无声息地生产出来。纵观晚清"西医东渐"的视觉修辞实践，为了展示西医救人的神奇场景，"围观"成为《点石斋画报》[如《医疫奇效》（忠一）、《西医治病》（庚十一）、《收肠入腹》（子二）、《戕尸验病》（丑四）]中普遍挪用的一种认知意象，由此在修辞学意义上制造了一种视觉仪式……② 不难发现，每一种意象图式都立足既定的身体经验，揭示了图式框架的认知结构和推理方式。同样，视觉修辞实践中图像话语的合法化建构，往往是挪用既定的图式语言，并在此基础上制造了某种"劝服性话语"。因此，理解视觉认知过程中的图式原理，有助于我们进一步把握视觉图式的思维方式。

实际上，意象图式不仅决定了视觉话语建构的"运算装置"，而且作为一种基础性的思维方式，决定了人类认识活动的元认知语言。具体来说，人类认识活动的思维基础是隐喻和转喻。③ 作为视觉修辞的两种基本的修辞结构（rhetorical structure），视觉隐喻（visual metaphor）和视觉转喻（visual metonymy）的修辞实践存在一种更基础的图式形态——意象图式。换言之，视觉修辞的思维逻辑离不开一定的图式语言，而意象图式则是一种更为基础的图式类型。具体来说，转喻思维对应的意象图式是"部分—整体"图式，而隐喻思维对应的意象图式比较复杂，常见的隐喻图式体现为"源头—路径—目标"图式。相应地，就视觉转喻而言，由于受到视点、视角、视域的主观限制，加之画框本身的物理限制，图像表意的认知基础必然体现为"部分"指代"整体"（或整体中的其他"部分"）。因此，"部分"的选择和呈现，直接决定了"部分"和"整体"之间的关联方式，进而决定了"整体"

① 葛兆光.(2002).思想史研究视野中的图像.中国社会科学，4，74-83.
② 刘涛.(2018).图绘"西医的观念"：晚清西医东渐的视觉修辞实践——兼论观念史研究的视觉修辞方法.新闻与传播研究，4，45-68.
③ 〔法〕罗曼·雅各布森.(2000)."隐喻和换喻的两极".载张德兴主编.二十世纪西方美学经典文本（第一卷：世纪初的新声）.上海：复旦大学出版社（pp.238-243）.

的出场方式。由于视觉意义上的"整体"无法直接获取，因此我们只能在"部分"维度上确立一种抵达"整体"的想象方式，而这种从"部分"到"整体"的视觉转喻推演方式，便成为图像认知的一种基础性意象图式。

三、意象图式与"文化的形式"

作为一种典型的认知模式，意象图式不但停留在人们的心理层面，还延伸到文化层面，体现为对既定的文化形式的把握和理解。我们可以在意象图式维度上把握文化的形式、文化的过程，以及文化的流动实践。简言之，意象图式承载了一个时代的"文化的形式"，更承载了某种隐秘的政治话语及其修辞实践。

一种文化形式的确立，必然依赖既定的意象图式的作用过程，而这离不开人们处理、组织和加工图像的方式，特别是对既定的意象图式的建构与生产方式。纵观中华人民共和国成立以来视觉修辞意义上的国家隐喻，如果说早期的国家指称概念是"祖国母亲"，当前社交媒体时代的意象图式则逐渐延伸到"阿中哥"。2019年，在新中国成立70周年国家仪式中，"阿中哥"作为一个被生产出来的意象形式进入大众媒介体系。原有的爱国话语及其视觉表征体系主要建立在"祖国母亲"隐喻之上，而"阿中哥"的出场，则旨在通过对"粉丝"文化的巧妙征用，进一步拓展爱国话语的内涵体系。所谓"阿中哥"，就是作为"超级偶像"的中国。如果世上存在一种不求回报的、毫无怨言的、甘愿付出的爱，那这种爱必然超越了"祖国母亲"所能承诺的伦理之爱，其标志性的"爱的形式"便是"粉丝"对偶像的爱，特别是以女性群体为主体的"饭圈女孩"对明星的爱。这种爱是疯狂的，是持久的，是不计回报的，如果能够被吸纳到爱国话语之中，那注定是一笔难以估量的"国家财富"。"祖国母亲"对应的意象图式是"容器图式"，"阿中哥"则主要体现为"前—后图式"。容器图式的意象本质是"保护""安全"，而前—后图式的意象本质则是"追随""信任"。从"祖国母亲"到"阿中哥"，国家政治话语发生了微妙的变化，而话语变化的深处，则存在一个可以识别的意象图式的变迁过程，即从容器图式到前—后图式的转向。可见，一个时代的文化形式，往往对应一种可以识别和分析的"视觉形

式",而意象图式无疑在视觉形式维度上提供了一种抵达文化本质的认识路径。

概括而言,图式是一种通往心理表征的"算法"体系,一种抵达事物形式与特征的"建模"结构,其功能就是为认识活动提供一种"加工"依据,使得我们的知觉过程变得有"章"可循。在视觉思维体系中,建立什么样的视觉轮廓,形成什么样的视觉特征,不过是既定图式结构的意向性再现。在康德哲学那里,图式是一种被发明的中介或媒介,其功能就是使范畴应用于经验,从而在先验演绎维度上实现感性和知性的结合。视觉认知活动的图式工作,主体上沿着形式建构与意义建构两个维度展开,前者对应的图式类型是完形图式,主要指整体论视域下视觉形式加工的组织规律,后者对应的图式类型是意象图式,强调视觉意义建构的认知模式,而视觉修辞实践的两大基本修辞模式——视觉隐喻和视觉转喻——都存在一种基础性的意象图式。意象图式无疑在视觉形式维度上提供了一种抵达文化形式及其本质的认识路径。

下 编

视觉修辞学方法与批评

当我们在谈论视觉修辞时,我们究竟在谈论什么?这一问题取决于我们将视觉修辞置于何种认识框架中加以审视。索尼娅·K.福斯(Sonja K. Foss)认为,"尽管'视觉修辞'这一术语用以表达修辞学学科体系中关于视觉对象(visual imagery)的研究"①,但实际上"视觉修辞"具有两种理论内涵:一是作为传播产品的视觉修辞(visual rhetoric as communicative artifact),即"视觉修辞可以被视为个体创造的一种产品,其目的就是借助视觉符号进行传播(communicating)";二是作为理论视角的视觉修辞(visual rhetoric as a perspective),即"视觉修辞本质上意味着学者可以加以应用的一种学术视角,主要关注图像传播中的符号过程(symbolic processes)"②。概括而言,这两种理论内涵对应两种不同的认识维度,即修辞实践意义上的视觉修辞产品和理论话语意义上的视觉修辞视角:前者思考的问题是"视觉对象为什么是一个修辞文本",即强调将视觉修辞视为一种实践方案;后者聚焦的问题可以概括为"视觉对象是如何在修辞意义上发挥作用的",即强调将视觉修辞视为一种理论视角。

一方面,就作为传播产品的视觉修辞而言,由于并非所有的视觉对象都具有修辞属性,因此视觉修辞知识体系主体上建立在"一个视觉对象如何才能成为具有一定交际能力的传播产品"这一问题之上。③ 概括而言,作为传播产品的视觉修辞主体上关注的是视觉文本的修辞实践,修辞研究的核心思

① Foss, S. K. (2005). Theory of visual rhetoric. In K. Smith, S. Moriarty, G. Barbatsis & K. Kenney, (Eds.). *Handbook of visual communication: Theory, methods, and media* (pp. 141–152). Mahwah, NJ.: Erlbaum, p. 141.

② Foss, S. K. (2005). Theory of visual rhetoric. In K. Smith, S. Moriarty, G. Barbatsis & K. Kenney, (Eds.). *Handbook of visual communication: Theory, methods, and media* (pp. 141–152). Mahwah, NJ.: Erlbaum, p. 143.

③ Foss, S. K. (2005). Theory of visual rhetoric. In K. Smith, S. Moriarty, G. Barbatsis & K. Kenney, (Eds.). *Handbook of visual communication: Theory, methods, and media* (pp. 141–152). Mahwah, NJ.: Erlbaum, p. 144.

路是探讨如何赋予视觉文本一定的修辞能力,使其在传播场域中能够发挥更大的交际能力。视觉文本如何才能成为一个修辞文本?福斯给出的答案是象征行动(symbolic action)、主体介入(human intervention)和受众在场(presence of an audience)。① 所谓象征行动,意为视觉符号被赋予了一定的象征意义;所谓主体介入,强调视觉符号是在一定的情景中被建构和生产出来的;所谓受众在场,主要是指视觉符号的意义取决于受众的感知方式与效果。相应地,关于视觉文本的象征行动、主体介入和受众在场三大问题的研究,构成了修辞实践维度上的视觉修辞学知识体系。

另一方面,就作为理论视角的视觉修辞而言,由于图像研究存在不同的理论路径和认识视角,因此视觉修辞意味着一种图像研究的学术范式,其功能就是"为图像研究提供一系列概念透镜(conceptual lenses),从而回答视觉图像如何变为一种可认识的传播现象或修辞现象"②。简言之,作为理论视角的视觉修辞,其实就是强调将视觉修辞学视为一种图像研究的理论视角,赋予图像研究一种全新的修辞视角(rhetorical perspective),从而为图像研究打开一个全新的修辞认知世界。福斯断言:"如何把握图像研究的修辞视角,又如何使得这一视角体现出修辞性,关键是聚焦于图像问题的修辞回应(rhetorical response)而非美学回应。"③ 换言之,视觉修辞研究关注的是图像的修辞问题而非其他问题,如美学、历史学、哲学等范畴的问题。相应地,关于图像属性(nature of image)、图像功能(function of image)和图像评价(evaluation of image)三大问题的研究,构成了理论话语维度上的视觉修辞学知识体系。

纵观福斯提出的视觉修辞的两种理论内涵,即作为传播产品的视觉修辞

① Foss, S. K. (2005). Theory of visual rhetoric. In K. Smith, S. Moriarty, G. Barbatsis & K. Kenney, (Eds.). *Handbook of visual communication: Theory, methods, and media* (pp. 141-152). Mahwah, NJ.: Erlbaum, pp. 143-145.

② Foss, S. K. (2005). Theory of visual rhetoric. In K. Smith, S. Moriarty, G. Barbatsis & K. Kenney. (Eds.). *Handbook of visual communication: Theory, methods, and media* (pp. 141-152). Mahwah, NJ.: Erlbaum, p. 145.

③ Foss, S. K. (2005). Theory of visual rhetoric. In K. Smith, S. Moriarty, G. Barbatsis & K. Kenney. (Eds.). *Handbook of visual communication: Theory, methods, and media* (pp. 141-152). Mahwah, NJ.: Erlbaum, p. 145.

和作为理论视角的视觉修辞，后者的归纳研究（inductive approach）更为迫切和必要，因为其意味着原创性的视觉修辞学理论话语建构。① 如何赋予图像研究一种修辞视角？除了认识论意义上的视觉修辞学基础理论研究，我们还需要特别加强方法论意义上的视觉修辞学方法体系研究，因为视觉修辞方法提供了一种直接的图像分析方法和图像批评路径，从而有助于我们真正理解"视觉对象是如何在修辞意义上发挥作用的"这一根本问题。其实，理论视角本身也包含了方法论的内涵与意义，正如福斯所说："视觉修辞作为一种理论视角（theoretical perspective），或者说视觉对象研究的修辞视角（rhetorical perspective on visual imagery）往往体现出一定的独特性，其要么意味着一种批判分析工具（critical-analytical tool），要么意味着一种视觉文本的研究路径或分析方法，其目的就是凸显图像的交际维度（communicative dimension）。"② 由此可见，如果将视觉修辞视为一种图像研究的理论视角，那么我们迫切需要回应的理论问题之一便是视觉方法论（visual methodology）层面的拓展和创新，从而为视觉分析提供一种来自修辞学的理论视角及方法体系。简言之，作为理论视角的视觉修辞，不能回避图像研究方法层面的修辞视角问题，即为图像研究提供一种视觉修辞方法。

作为一种方法论，视觉修辞学的核心问题是探讨面向不同视觉文本形态的研究方法和操作模型，即将视觉修辞学视为一种分析方法，用于研究视觉文本的意义生成机制及其深层的文化内涵。当前，视觉修辞方法已经被广泛地应用于其他学科研究，极大地拓展了其他学科的方法论范式。詹姆斯·C. 麦克罗斯基（James C. McCroskey）于 1968 年出版的著作《修辞传播学导论》（Introduction to Rhetorical Communication），较早地将修辞学方法系统地应用于传播问题研究，由此打开了传播修辞学或修辞传播学这一新兴的学科领域。本书绪论部分已经指出，视觉修辞学"出场"的问题语境就是为了

① Foss, S. K. (2005). Theory of visual rhetoric. In K. Smith, S. Moriarty, G. Barbatsis & K. Kenney. (Eds.). *Handbook of visual communication: Theory, methods, and media* (pp. 141–152). Mahwah, NJ.: Erlbaum, pp. 149–150.

② Foss, S. K. (2005). Theory of visual rhetoric. In K. Smith, S. Moriarty, G. Barbatsis & K. Kenney. (Eds.). *Handbook of visual communication: Theory, methods, and media* (pp. 141–152). Mahwah, NJ.: Erlbaum, pp. 149–150.

回应大众传媒领域广告、电影、摄影、电视、漫画等视觉产品（visual artifact）的修辞传播问题，其视觉方法论上的意义和功能不容小觑，即借助一定的视觉修辞方法揭示视觉产品的意义机制、编码法则、传播语言和修辞效果。

按照福斯的理论假设，作为理论视角的视觉修辞研究，在方法论上的拓展主要表现在"修辞方法"和"修辞批评"两个方面，其分别对应两种修辞视角：一是视觉文本分析层面的修辞分析方法，即视觉文本分析方法；二是视觉话语分析层面的修辞批评方法，即视觉话语批评方法。相应地，本书下编聚焦于修辞方法与修辞批评这两大方法论问题，以拓展和创新视觉修辞学的方法体系。具体来说，视觉修辞学方法体系主要包含两个方面，一是面向修辞文本的分析方法，二是面向修辞话语的批评方法。第一，视觉文本分析方法主要立足修辞学文本分析的方法论视角，旨在把握和认识不同视觉形态或文本对象的修辞语言、语法结构、话语机制。第二，视觉话语批评方法聚焦于修辞批评的理论与方法，揭示视觉话语建构的修辞原理及深层的权力运作逻辑，特别是视觉文化时代的图像意识形态。

基于此，本书下编核心关注视觉修辞学的修辞方法与修辞批评这两大修辞问题，重点回应视觉修辞学的分析方法和批评范式两大命题，相关内容包括四章，即第七至十章。第一，修辞方法主要包含两大知识模块：一是视觉修辞分析方法（第七章），二是视觉框架分析方法（第八章），二者之间有一定的重合，但聚焦的学术问题是不同的。具体来说，视觉修辞分析方法主要立足媒介文本、空间文本和事件文本三种常见的视觉文本形态，分别探讨一般意义上的视觉修辞方法；视觉框架分析方法重点围绕"图像文本如何开展内容分析"这一亟待突破的视觉方法论问题，从视觉修辞学的认识视角出发，探讨面向视觉文本的框架分析（framing analysis）理论与方法。第二，修辞批评主要回应两大学术问题：一是视觉修辞批评模型（第九章），二是图像史学修辞批评（第十章），前者立足古典修辞学和新修辞学学术传统，探讨视觉修辞批评的基本理论与方法模型，后者则聚焦于"图像史学"这一亟待深入探讨的具体学术命题，尝试在视觉修辞维度上把握图像话语深层的社会观念问题，并在此基础上拓展观念史研究的视觉修辞方法。

第 七 章

视觉修辞分析方法

如何开展面向视觉文本的修辞分析（rhetorical analysis）？这一问题涉及视觉修辞方法。视觉修辞分析的前提是确立修辞对象。由于不同的视觉文本往往存在不同的视觉形态，依托不同的修辞情景，回应不同的象征行动（symbolic action），承载不同的修辞功能，具有不同的修辞原理，因此视觉修辞研究并不存在一个万能的方法模型，而是要立足视觉文本形态本身的差异，进行有针对性的探索和提炼。

如何确立视觉文本的形态与类型？一种行之有效的认识路径便是回到学术史脉络中寻找答案。目前，视觉修辞研究极具代表性的学术成果是三本论文集：查理斯·A. 希尔（Charles A. Hill）和玛格丽特·赫尔默斯（Marguerite Helmers）合编的《定义视觉修辞》[1]，卡洛琳·汉达（Carolyn Handa）主编的《数字世界的视觉修辞：一个批判性读本》[2] 以及莱斯特·C. 奥尔森（Lester C. Olson）、卡拉·A. 芬尼根（Cara A. Finnegan）和黛安·S. 霍普（Diane S. Hope）合编的《视觉修辞：传播与美国文化读本》[3]。我们不妨以这三本

[1] Hill, C. A., & Helmers, M. (2004). *Defining visual rhetorics*. Mahwah, NJ：Lawrence Erlbaum Associates, Inc..

[2] Handa, C. (Ed.). (2004). *Visual rhetoric in a digital world：A critical sourcebook*. New York：Bedford/St. Martin's.

[3] Olson, L. C., Finnegan, C. A., & Hope, D. S. (2008). *Visual rhetoric：A reader in communication and American culture*. Thousand Oaks, CA.：Sage.

论文集为例，梳理视觉修辞学曾经关注的视觉文本形态，并在此基础上加以概括和提炼，进而确立视觉修辞研究的文本对象。概括而言，视觉修辞学关注的文本对象主要包括三种视觉形态：一是以广告、电影、摄影、漫画、纪录片、新闻图像等为代表的媒介文本；二是以广场、超市、纪念堂、博物馆、庆祝仪式等为代表的空间文本；三是以公共议题建构与传播实践中的图像事件（image events）为代表的事件文本。

必须承认，当前视觉修辞学研究更多地聚焦于媒介文本的视觉语言及意义问题研究，但却未能给予空间文本和事件文本充分的学术关注。实际上，作为典型的视觉物，空间文本与事件文本同样存在一个深刻的视觉向度，特别体现为超越纯粹"观看"逻辑的另一种更为复杂的视觉认知逻辑。如果说媒介文本创设了一种观看结构（structure of seeing），空间文本和事件文本则分别创设了一种体验结构（structure of experience）和一种过程结构（structure of engagement）。由于视觉文本与观看者之间存在不同的作用结构，因此不同形式的视觉文本往往对应不同的视觉修辞方法。本章主要聚焦于三种代表性的视觉文本对象，即媒介文本、空间文本、事件文本，分别从"视觉观看""主体行为""运作过程"三个关键概念切入，探讨每一种视觉文本形态对应的视觉修辞方法，即在方法论上把握既定情景中不同视觉文本形态的修辞语言及内在的语法结构与话语逻辑。

第一节　媒介文本与视觉修辞方法

苏珊·桑塔格（Susan Sontag）在《论摄影》中将视觉图像的意义问题置于一定的"观看结构"中加以审视，由此发现了摄影背后极为复杂的意义系统。尽管照片展示的是一个形象的世界，但是"照片乃是一则空间和时间的切片"，其本质就是"将经验本身转变为一种观看方式"。[①] 作为一种实践形态，摄影不但揭示了观看的哲学，还揭示了观看的语法，而后者恰恰指向视觉构成层面的图像意义系统。实际上，图像文本的意义系统存在不同的认

[①] 〔美〕苏珊·桑塔格. (1999). 论摄影. 艾红华, 毛建雄译. 长沙：湖南美术出版社 (pp. 33-35).

知维度和释义层次，只有明确图像阐释的意义层次，我们才能真正回应不同意义维度上的视觉修辞方法问题，即借助不同的修辞方法探讨不同的意义问题。尽管图像分析的意义维度和层次较为多元，且存在不同的类型和标准，但图像分析总体上可以简化为两种分析取向：一是形式分析，二是内容分析，前者更多强调的是视觉构成层面的语法分析，即视觉语法分析（visual grammar analysis），后者主要强调的是视觉意义层面的话语分析，即视觉话语分析（visual discourse analysis）。总体而言，视觉语法回应的是图像构成维度的意指原理、要素关系和意义法则，视觉话语回应的是图像表意维度的意义原理、表征机制和话语内涵，以及图像外部的社会文化意义。作为视觉议题研究（visual studies）的两大重要问题域，视觉语法分析和视觉话语分析构成了图像分析的两大本体问题，诸多学科对其给予了一定的关注并形成了一系列代表性的学术成果。本节主要从视觉修辞方法维度出发，尝试在方法层面探讨视觉语法分析和视觉话语分析的修辞视角（rhetorical perspective），即视觉文本分析的修辞语法（rhetorical grammar）和修辞话语（rhetorical discourse）。

实际上，视觉语法分析和视觉话语分析是视觉修辞学极为重要的两大学术问题，二者在修辞维度上具有内在的对话基础。一方面，视觉语法分析构成了视觉话语分析的前提和基础。只有厘清图像构成维度的意义法则，我们才能真正把握视觉修辞意义上的表意体系和话语世界。索尼娅·K. 福斯（Sonja K. Foss）将视觉语法上升为视觉修辞研究的基础性理论之一。[1] 另一方面，视觉话语铺设了视觉语法的阐释框架和意义方向。视觉话语分析往往立足既定的修辞情景和目标，只有立足"图像何为"这一基本的修辞实践问题，才能真正理解视觉文本的修辞语言，进而在修辞情景中把握图像符号的视觉语法。作为较早关注视觉广告修辞语法研究的代表性学者，欧文·戈夫曼（Erving Goffman）抛开了图像美学意义上的形式分析，将广告图像置于"视觉劝服"这一根本性的修辞情景中进行"内容分析"，从而在视觉形式

[1] Foss, S. K. (2005). Theory of visual rhetoric. In K. Smith, S. Moriarty, G. Barbatsis & K. Kenney, (Eds.). *Handbook of visual communication: Theory, methods, and media* (pp. 141–152). Mahwah, NJ: Erlbaum.

层面发现了更大的视觉话语问题。① 概括而言，视觉语法问题关注的是视觉符号的构成法则，而视觉话语问题关注的是符号意义的生成原理，本节分别探讨视觉语法分析和视觉话语分析的修辞学方法。

一、视觉语法分析

视觉文本究竟有没有类似于语言文本那样的"语法"体系？这一问题备受争议，不同学科的观点莫衷一是，但学界并没有放弃对视觉语法的探索。必须承认，相较于语言学比较成熟的语法研究，视觉符号实际上并不具有类似于语言那样的结构和规律，严格意义上的视觉语言和语法研究依然长路漫漫，需要更多学科的交叉关注和探究。

（一）何为视觉语法？

大凡谈起"文本"(text)，要素与结构便是两个至关重要的符号形式命题。按照结构主义的基本假设，文本的意义存在于既定的结构中，而结构所关心的恰恰是要素之间的逻辑和关系，因此只有回到文本表征维度的要素和结构研究，我们才能真正抵达意义问题。图像作为一种典型的文本形态，同样离不开视觉形式层面的要素与结构研究。实际上，"要素"与"结构"不仅是叙事学的关键概念，同样是文本语言研究的重要问题。如果不能深入视觉语言和语法层面的研究，图像"文本"的意义便大打折扣，我们也就很难真正理解图像本身的意义系统。我们常说的"视觉语言""视觉语法"等概念实际上是语言思维下的派生术语，强调将图像视为一种"类语言符号"，尝试在语言学框架中理解图像构成层面的要素、结构和关系。其实，视觉语言和视觉语法对应的问题域是不同的：前者的含义比较宽泛，主要关注视觉文本表达的特点、结构、规律等；后者则是前者的分支领域，主要聚焦于视觉文本构成的法则、格式等，特别是视觉编码意义上被广泛使用和认可的意义规则和构成法则。在长期的视觉实践中，人们逐渐提炼出一系列相对稳定和成熟的视觉编码方式，而当一种编码方式被广泛使用，并在实践逻辑的检验下成为一种约定俗成的修辞策略时，它便具有了广泛的通约性、迁

① Goffman, E. (1979). *Gender advertisements*. London：Macmillan International Higher Education, pp. 28-83.

移性和流动性，最终作为一种"修辞语言"沉淀为视觉语法的一部分。

我们不妨以"对立"（opposition）这一普遍存在的视觉编码规则为例，阐释其如何成为视觉语法系统的规则之一，又如何在符号实践中上升为一种修辞语言。按照新修辞学的基本观点，"对立"是一种普遍的认知框架，而事物往往是在对立结构中存在并被赋予意义的①，以至于新修辞学代表人物肯尼斯·伯克（Kenneth Burke）将"对立认同"视为一种基本的修辞认同方式②。在叙事学那里，"冲突"是矛盾构成的集中表现，也是情节推进的根本动力，而一种常见的冲突形式便是主体之间或要素之间的对立，这也是法国结构主义语言学家阿尔吉达斯·朱利安·格雷马斯（Algirdas Julien Greimas）立足二元对立思想构建其符号矩阵理论的原因。格雷马斯早在《结构语义学》中就已经尝试通过"语义轴"构想一种最基本的关系结构。语义轴"一方面表示出两个关系项，另一方面显示出关系的语义内容"③，而矩阵结构中最基础的语义轴便是对立关系（或反义关系），其他的关系（矛盾关系和蕴含关系）则是在对立关系的基础上进一步被识别和确认的。其实，之所以说"对立"构成了文本叙事的一种底层规则，是因为"对立"已经作为欧文·戈夫曼所说的"阐释图式"（schemata of interpretation）④，成为文本叙事中的一种基础性的框架。正如詹姆斯·K. 赫托格（James K. Hertog）和道格拉斯·M. 麦克里奥德（Douglas M. McLeod）所说："框架分析的第一步是识别构成各种框架的中心概念（central concepts）。绝大多数框架深层的普遍特征就是冲突（conflict）。"⑤ 这里的"冲突"本质上意味着一

① 〔美〕肯尼斯·伯克. (1998). "修辞情景". 载肯尼斯·伯克等. 当代西方修辞学：演讲与话语批评 (pp. 161-163). 常昌富，顾宝桐译. 北京：中国社会科学出版社.

② 伯克将修辞实践中的认同区分为三种形式，即同情认同、对立认同和误同。关于三种认同形式的修辞原理，详见本书第九章相关论述。

③ 〔法〕格雷马斯. (2001). 结构语义学. 蒋梓骅译. 天津：百花文艺出版社 (p. 25).

④ Goffman, E. (1974). *Frame analysis: An essay on the organization of experience*. Boston, MA.: Northeastern University Press, p. 21.

⑤ Hertog, J. K., & McLeod, D. M. (2001). A multiperspectival approach to framing analysis: A field guide. In S. D. Reese, O. H. Gandy Jr & A. E. Grant (Eds.), *Framing public life: Perspectives on media and our understanding of the social world* (pp. 139-161). Mahwah, NJ.: Lawrence Erlbaum Associates, p. 149.

种对立形式,其不仅普遍存在于语言框架(visual frame)中①,而且广泛地存在于视觉框架之中,成为视觉框架分析(visual framing analysis)不容回避的一种视觉编码法则②。由此可见,对立不仅是认识活动的一种基础框架,也是文本叙事的一种通用法则——视觉符号同样不例外。正因为对立问题是如此普遍而深刻,它才开始进驻图像文本编码的深层结构,作为一种相对普遍的底层规则,悄无声息地铺设了视觉意义的编码方式及外在的呈现形式,以及图像意义加工的认知结构,并最终上升为我们在理解视觉语言系统时一个绕不开的视觉语法问题。概括而言,在视觉修辞体系中,制造对立是一种常见的视觉修辞语言,以至于乔纳·赖斯(Jonah Rice)在对视觉元素进行分类时,特别区分出一种旨在揭示矛盾和冲突的元素形态,即对立元素(oppositional element)。③

作为一种常见的视觉语法规则,视觉文本中的对立关系是如何呈现的,又产生了何种修辞效果?大卫·古德温(David Goodwin)在《通往视觉对立的语法与修辞》中系统地揭示了视觉语法体系中的对立规则及其表现方式。通过分析视觉广告语言,古德温发现了广告修辞中极为普遍的一种视觉语言使用策略——视觉对立(visual opposition)。具体来说,古德温以通用汽车公司(General Motors Company,简称 GE)旗下的"土星"(Saturn)汽车广告为例,基于系统功能语言学(system-functional linguistics)的启发,深入揭示了存在于视觉语言中的对立修辞(rhetoric of opposition)策略——广告符号通过征用三种基本的语法资源(grammatical resource),即组织元功能(organizational meta-function)、表征元功能(representational meta-function)和意向元功能(orientational meta-function),巧妙地制造视觉对立,创设了一个充斥着希望的想象域(imaginary domain),从而达到视觉劝服的目的和效果。④ 实际

① de Vreese, C. H., Peter, J., & Semetko, H. A. (2001). Framing politics at the launch of the Euro: A cross-national comparative study of frames in the news. *Political communication*, 18 (2), 107–122.

② Schwalbe, C. B. (2006). Remembering our shared past: Visually framing the Iraq war on US news websites. *Journal of Computer-Mediated Communication*, 12 (1), 264–289.

③ Rice, J. (2004). A critical review of visual rhetoric in a postmodern age: Complementing, extending, and presenting new ideas. *Review of Communication*, 4 (1–2), 63–74.

④ Goodwin, D. (1999). Toward a grammar and rhetoric of visual opposition. *Rhetoric Review*, 18 (1), 92–111.

上，作为一种基本的修辞语言，视觉对立本质上是修辞建构的产物，正如古德温所说："视觉对立的基本运作策略为转喻还原（reduction）、替代（substitution）、偏向（deflection）和移置（displacement），最终这些策略，特别是移置作用，使得观众对广告内外的社会关系产生误读，比如将复杂的视为简单的，将互补的视为对等的，将区隔的视为差异的，将矛盾的视为对立的。"① 概括而言，视觉对立不仅体现为符号表征维度上的对立，同时体现为意义结构层面的对立，也体现为认知框架层面的对立，而"对立"本身则是修辞建构的产物。当视觉对立成为一种普遍共享的修辞语言，甚至上升为修辞意义建构的一种常见的视觉编码规则时，视觉对立便不再只是修辞作用的"果实"，而是作为一种基础性的视觉语法规则，最终上升为我们理解视觉话语建构的底层法则和语义装置。

（二）视觉语法分析模型

从以上分析可以发现，视觉语法分析旨在探索视觉文本形式层面的编码法则。如何揭示视觉符号的形式特点与语法规则？不同学者围绕"视觉形式分析"这一问题给出了不同的操作方法。索尼娅·K. 福斯（Sonja K. Foss）沿着集合思维的认识路径，认为视觉分析的前提是对视觉元素进行分类与编码，如此才能把握图像元素的内部构成法则。基于此，福斯给出的视觉形式分析方法主要是"对颜色集合、空间集合、结构集合、矢量集合等视觉元素的规律探讨"②。玛蒂娜·乔丽（Martine Joly）认为视觉形式分析其实就是图像的"自然性"分析，即视觉成分分析，其研究方法主要包括对形式、颜色、组成、画质（texture）等视觉要素的分析。③ 雅克·都兰德（Jacques Durand）延续了他的老师罗兰·巴特（Roland Barthes）围绕广告图像所开展的视觉修辞研究，深入揭示了广告图像中普遍使用的形式语言和构成法则。都兰德首先将广告图像中的视觉元素区分为产品、人物和形式（rorm）三种类

① Goodwin, D. (1999). Toward a grammar and rhetoric of visual opposition. *Rhetoric Review*, 18 (1), 92–111, p. 108.

② Foss, S. K. (2004). Framing the study of visual rhetoric: Toward a transformation of rhetorical theory. In C. A. Hill & M. Helmers (Eds.). *Defining visual rhetorics* (pp. 303–314). Mahwah, NJ: Lawrence Erlbaum Associates, Inc., p. 308.

③〔法〕玛蒂娜·乔丽. (2012). 图像分析. 怀宇译. 天津：天津人民出版社 (pp. 65–66).

型,然后沿着传统的修辞格(如转喻、隐喻、象征)所设定的意义规则,分别探寻图像分析的"视觉等价物"(visual equivalent),以此揭示广告图像中三种元素(产品、人物和形式)之间的组合关系及意义生产机制。根据产品(同一产品与不同产品)、人物(同一人物与不同人物)和形式(抽象与具体)之间不同的组合关系,都兰德发现了视觉广告中"修辞形象"(rhetorical figure)生产的几种常见的语法规则,如重复(repetition)、形体变化(paradigm)、同形异体(homology)、连续(succession)、多样(diversity)、一致(unanimity)、累积(accumulation)。①

纵观视觉研究的学术史,尽管诸多学者对视觉语法问题展开了系列研究,也形成了一系列分析模型,但必须承认,大多研究依然是零星化的、碎片式的、局部性的,主体上还停留在视觉形式层面的构成分析,而谈及普遍意义上的视觉语法理论与方法研究,则不能不提到甘瑟·克雷斯(Gunther Kress)和西奥·凡勒文(Theo van Leeuwen)于1996年出版的学术著作《解读图像:视觉设计的语法》(*Reading Images: The Grammar of Visual Design*)。② 作为视觉语法研究的集大成者,克雷斯和凡勒文提出了一个标志性的视觉语法分析模型,以至于后来的相关研究大多会不自觉地进入克雷斯和凡勒文所勾勒的范式体系。实际上,后续研究已经不仅仅局限于将其视为一种图像分析的方法和模型,而是在此基础上极大地拓展了视觉语法分析的问题域和想象力,如马丁·利斯特(Martin Lister)和利兹·威尔斯(Liz Wells)借助克雷斯和凡勒文的视觉语法分析模型拓展了图像分析的文化研究路径③,菲利普·贝尔(Philip Bell)和马科·米利奇(Marko Milic)立足克雷斯和凡勒文

① Durand, J. (1987). Rhetorical figures in the advertising image. In J. Umiker-Sebeok. (Ed.). *Marketing and semiotics: New directions in the study of signs for sale* (Vol. 77) (pp. 295–318). London: Walter de Gruyter.

② Kress, G. & van Leeuwen, T. (1996). *Reading images: The grammar of visual design*. London: Routledge.

③ Lister, M., & Wells, L. (2001). Seeing beyond belief: Cultural studies as an approach to analyzing the visual. In T. van Leeuwen & C. Jewitt (Eds.), *Handbook of visual analysis* (pp. 61–91). Thousand Oaks, CA.: Sage Publications.

的视觉语法分析模型拓展了戈夫曼经典的广告分析范式①,露露·罗德里格兹(Lulu Rodriguez)和丹妮拉·V.季米特洛娃(Daniela V. Dimitrova)基于克雷斯和凡勒文的视觉语法分析模型提出了视觉框架分析(visual framing analysis)的基本模式②……接下来,我们将详细介绍克雷斯和凡勒文的视觉语法分析模型,并对其在视觉时代的适用性加以批判性反思和拓展。

克雷斯和凡勒文在《解读图像:视觉设计的语法》一书中正式将视觉语法问题上升到理论维度,同时在方法论上给出了具体的分析路径,为视觉文本分析提供了一个较为普遍的操作模型。依据英国著名语言学家迈克尔·亚历山大·柯克伍德·韩礼德(Michael Alexander Kirkwood Halliday)在系统功能语言学中提出的语言的三大元功能(meta-function),即概念元功能(ideational meta-function)、人际元功能(interpersonal meta-function)和语篇元功能(textual meta-function)③,克雷斯和凡勒文将视觉符号的意义系统划分为三种类型——认知呈现的表征意义(representation)、人际交流的互动意义(interaction)和视觉布局的构图意义(composition),同时提出了每一种意义系统对应的视觉语言特征及语法内涵。克雷斯和凡勒文的视觉语法体系将系统功能语言学延伸到视觉领域,不仅建立了视觉文本分析的语法模型,同时奠定了多模态话语分析(multimodal discourse analysis)的理论基础。实际上,克雷斯和凡勒文提出的三种图像意义分别对应三种视觉语法系统,我们可以借助一定的操作方法分别接近图像意义生产的语法问题。

第一,表征意义主要反映图像文本中的元素结构和叙事关系。表征意义可以借助图像的叙述结构(narrative structure)和概念结构(conceptual structure)来把握。④ 叙述结构和概念结构的根本区别是图像之中是否存在一种

① Bell, P., & Milic, M. (2002). Goffman's gender advertisements revisited: Combining content analysis with semiotic analysis. *Visual Communication*, 1 (2), 203-222.

② Rodriguez, L., & Dimitrova, D. V. (2011). The levels of visual framing. *Journal of Visual Literacy*, 30 (1), 48-65.

③ Halliday, M. A. K. (1978). *Language as social semiotic: The social interpretation of language and meaning*. London: Arnold, p. 183.

④ Kress, G., & van Leeuwen, T. (2006). *Reading images: The grammar of visual design* (2nd edition). London: Routledge, p. 59.

可以识别的矢量（vector）关系（如视觉元素之间存在一种斜线关系或对角线关系），前者存在矢量关系，后者不存在矢量关系。简言之，叙述结构主要呈现的是"行进中的行动或事件（unfolding actions and events）、变化过程（processes of change）、过渡性空间布局（transitory spatial arrangements）"，而概念结构反映的则是"一般意义上的参与者信息，或者分类、结构或意义维度上稳定的、永恒的本质信息"。① 具体来说，叙述结构分析包括六部分内容，即动作过程（action process）、反应过程（reactional process）、言语与认知过程（speech process and mental process）、转换过程（conversion process）、几何象征（geometrical symbolism）和情景（circumstances）。② 概念结构分析则包括类别维度的分类过程（classificational process）、结构维度的分析过程（analytical process）和意义维度的象征过程（symbolical process）。其中，分类过程反映的是元素之间的属性特点及其联结方式或从属关系，具体包括显性分类（overt taxonomy）和隐性分类（convert taxonomy），后者又可以细分为以单层次树状结构为特征的隐性分类（single-levelled overt taxonomy）和以多层次树状结构为特征的隐性分类（multi-levelled overt taxonomy）。分析过程反映的是部分与整体的关系结构，具体包含非结构性分析过程和结构性分析过程，后者又可以进一步细分为六种类型：时间序列分析过程、空间结构序列分析过程、多元复合结构分析过程、地形与拓扑结构分析过程、向度与定量图示分析过程和时空结构分析过程。象征过程反映的是图像元素的符号意义（symbolic meaning），具体可以细分为象征属性过程（symbolic attributive process）和象征暗示过程（symbolic suggestive process）。③

第二，互动意义旨在揭示图像生产者与观看者之间的交流方式与认知态度，可以通过接触（contact）、社会距离（social distance）、态度（attitude）和

① Kress, G., & van Leeuwen, T. (2006). *Reading images: The grammar of visual design* (2nd edition). London: Routledge, p. 79.

② Kress, G., & van Leeuwen, T. (2006). *Reading images: The grammar of visual design* (2nd edition). London: Routledge, pp. 63-73.

③ Kress, G., & van Leeuwen, T. (2006). *Reading images: The grammar of visual design* (2nd edition). London: Routledge, pp. 79-109.

情态（modality）四种视觉语法手段来实现。① 其一，接触强调借助视觉观看建立一种互动关系，而图像中的拍摄对象究竟是作为索取（demand）还是作为提供（offer）出场，便形成了两种不同的观看结构与视觉关系。② 例如，当拍摄对象直接观看镜头时，图像一般表现的接触意义为索取，意为拍摄对象试图从拍摄者那里"索取"某种情感的或理性的关注，如在希望工程宣传画《大眼睛》中，小女孩苏明娟直面镜头所传递的接触意义即索取。而当拍摄对象的视线与镜头存在一定视差，或者说并非直接观看镜头时，图像一般表现的接触意义为提供，意为拍摄对象尝试为拍摄者"提供"更多的视觉信息。其二，社会距离反映的是再现主体与观看主体之间的亲密关系，而不同的景别（特写、近景、中景、全景、远景）能够体现出不同的社会距离，相应地也会形成亲密的（intimate/personal）、社会的（social）、疏远的（impersonal）三种不同的社会距离。③ 其三，态度反映的是图像认知中的信息形态和情绪问题，其中图像的行动取向（action orientation）和知识取向（knowledge orientation）反映的是客观态度，而观看视角（perspective）意义上的水平视角（horizontal angle）和垂直视角（vertical angle）反映的是主观态度。其中，水平视角体现的是介入程度，如前视表示参与（involvement），斜视表示脱离（detachment）；垂直视角体现的是权力关系，如仰视反映出再现主体的权力（representation power），俯视体现观看主体的权力（viewer power），平视则表现出平等（equality）与对话。④ 其四，情态（modality）反映的是图像呈现现实的真实程度，具体包括色彩饱和度（colour saturation）、色差（colour differentiation）、色彩调制度（colour modulation）、语境化程度（contextualization）、再现（representation）、深度（depth）、照度（illumination）和亮

① Kress, G., & van Leeuwen, T. (2006). *Reading images: The grammar of visual design* (2nd edition). London: Routledge, pp. 114–174.
② Kress, G., & van Leeuwen, T. (2006). *Reading images: The grammar of visual design* (2nd edition). London: Routledge, pp. 116–124.
③ Kress, G., & van Leeuwen, T. (2006). *Reading images: The grammar of visual design* (2nd edition). London: Routledge, pp. 124–129.
④ Kress, G., & van Leeuwen, T. (2006). *Reading images: The grammar of visual design* (2nd edition). London: Routledge, pp. 129–148.

度（brightness）。①

第三，构图意义主要强调图像整体层面的要素合成逻辑和协同内涵。之所以图像能够传递一种整体意义，是因为构图（composition）发挥了积极作用。如果说表征意义关注的是图像中不同元素之间的关系，互动意义关注的是图像和观看者之间的关系，那么构图意义则根植于系统功能语言学的语篇功能（textual function），旨在强调"元素何以组合成为图像"的整体意义。构图的功能就是"建立表征意义和互动意义之间的联系，使其整合为一个充满意义的整体（meaningful whole）"。② 构图意义可以借助信息值（information value）、显著性（salience）和框架（framing）三个内在关联的语法规则来实现。③ 具体来说，信息值反映的是图像中不同区域的元素所承载信息的重要程度。信息值一般是由元素所处位置决定的，而不同的视觉位置赋予了元素不同的角色、作用和内涵。图像的左—右、上—下和中间—边缘位置所代表的信息价值是不同的——居左元素代表已知（given）信息，而居右元素则代表新（new）信息，因此居左元素具有更高的信息值；上部元素代表理想（ideal），下部元素代表现实（real），所以上部元素具有更高的信息值；中间位置代表主要信息或核心信息，边缘位置代表次要信息或附属信息，因而中间位置具有更高的信息值。显著性反映的是图像中不同元素对于观看者的吸引程度。图像中的元素之于观看者的吸引力并不是对等的：有些元素的意义增长较快，往往具有打开画外空间的穿透力④；有些元素携带着先天的戏剧性和冲击力，往往容易捕获观看者的视觉注意力；有些元素则更多的是某种意象的化身，往往容易唤起观看者的视觉想象……一般来说，决定图像元素显著性的因素主要包括"元素大小、前景位置、与其他元素的重叠区

① Kress, G., & van Leeuwen, T. (2006). *Reading images: The grammar of visual design* (2nd edition). London: Routledge, pp. 160-163.

② Kress, G., & van Leeuwen, T. (2006). *Reading images: The grammar of visual design* (2nd edition). London: Routledge, p. 176.

③ Kress, G., & van Leeuwen, T. (2006). *Reading images: The grammar of visual design* (2nd edition). London: Routledge, p. 177.

④ 〔法〕罗兰·巴特. (2003). 明室——摄影纵横谈. 赵克非译. 北京：文化艺术出版社（p. 83）.

域、颜色、色调值、图像锐度或清晰度等"①。框架主要反映的是图像中元素的取景范围和归属关系。画框本身的选择范围以及画面内部的连接元素（connect）或分割元素（disconnect）都意味着一种取景装置（framing device），其功能就是"强调画面中的元素在某种程度上是否属于一个整体"②。简言之，画面构图的框架主要包括连接框架和分割框架：前者反映的是一个元素与其他元素在视觉意义上的联结程度，其主要是通过"取景装置的离场、借助矢量线产生关联、设置连续的或相似的颜色或形状"等方式实现的；后者反映的是一个元素与其他元素在视觉意义上的分离程度，其主要是借助"分割线、框架装置、要素之间的留白、不连续的颜色和形状等方式"实现的。③

概括而言，视觉语法的基本假设是：图像的意义并非铁板一块，而是存在不同的层次和维度，因此不同的意义取向对应不同的视觉语法体系，我们可以借助一定的视觉语法分析框架和指标体系抵达相应的意义系统。基于以上分析，我们可以总结出克雷斯和凡勒文的视觉语法分析模型（见表7.1）。④简言之，依托韩礼德在系统功能语言学中提出的语言的三大元功能，即概念元功能、人际元功能、语篇元功能，克雷斯和凡勒文认为三大元功能实际上对应视觉语法的三大意义，分别是概念元功能维度的表征意义、人际元功能维度的互动意义、语篇元功能维度的构图意义。因此，表7.1提供了一个相对普遍的视觉语法分析模型，我们可以借助相应的分析框架和指标体系，把握图像意义建构与生成的视觉语法原理。

① Kress, G., & van Leeuwen, T. (2006). *Reading images: The grammar of visual design* (2nd edition). London: Routledge, p. 210.

② Kress, G., & van Leeuwen, T. (2006). *Reading images: The grammar of visual design* (2nd edition). London: Routledge, p. 177.

③ Kress, G., & van Leeuwen, T. (2006). *Reading images: The grammar of visual design* (2nd edition). London: Routledge, p. 210.

④ 在克雷斯和凡勒文的视觉语法分析模型中，二级指标和三级指标较为复杂，而且部分指标的类目划分和类目解释层次不清。为此，表7.1对克雷斯和凡勒文的视觉语法分析模型进行了简化处理，具体表现在三个方面：一是在保留原来一级指标基础上对二级指标和三级指标进行必要的提炼和合并；二是剔除部分重复的指标以保证整体分析模型层次更加清晰；三是统一省去了更微观的四级指标。

表 7.1 克雷斯和凡勒文的视觉语法分析模型

意义类型	一级指标	二级指标	三级指标
表征意义	叙述结构	动作过程	
		反应过程	
		言语与认知过程	
		转换过程	
		几何象征	
		情景	
	概念结构	分类过程	显性分类
			隐性分类
		分析过程	非结构性分析过程
			结构性分析过程
		象征过程	象征属性过程
			象征暗示过程
互动意义	接触	索取	
		提供	
	社会距离	亲密的	
		社会的	
		疏远的	
	态度	客观态度	行动取向
			知识取向
		主观态度	水平视角（如前视、斜视）
			垂直视角（如仰视、俯视、平视）
	情态	色彩饱和度	
		色差	
		色彩调制度	
		语境化程度	
		再现	
		深度	
		照度	
		亮度	

（续表）

意义类型	一级指标	二级指标	三级指标
构图意义	信息值	左—右	已知信息—新信息
		上—下	理想—现实
		中间—边缘	主要—次要
	显著性	高显著性	
		低显著性	
	框架	连接框架	
		分割框架	

（三）通往视觉语义的修辞语法

如何赋予视觉语法研究一种修辞视角，即如何开展视觉修辞学视域下的修辞语法（rhetorical grammar）研究？不同于普通意义上的语法内涵，修辞语法的内涵可以从两个方面予以把握，一是修辞情景（rhetorical situation）维度的视觉语法分析，二是修辞意义（rhetorical meaning）维度的视觉语法分析。

第一，视觉修辞学视域下的视觉语法分析并非一般意义上的图像形式分析，而是强调将图像符号置于一定的修辞情景中加以考察，如此我们才能真正理解视觉语法的结构、规则和原理，并在此基础上把握图像意义生成的语法结构。当修辞情景发生变化时，视觉语法的意义法则也会发生一定的偏移。例如，商业广告和公益广告本质上都是一种视觉劝服，但是二者在视觉语法维度上的叙述结构和概念结构往往存在一定差异，这是由符号所处的不同的修辞情景决定的。因此，尽管视觉分析存在一般意义上的语法规则，其存在的必要性和适用性也毋庸置疑，但必须承认，任何视觉语法都只是相对意义上的"语法"，而修辞语法则更多地强调既定修辞情景中的语法问题。相应地，基于克雷斯和凡勒文的视觉语法分析模型开展修辞研究，需要回到视觉文本所处的修辞情景及其铺设的底层逻辑与规约意义中，对视觉语法模型的指标体系进行"再语境化"审视，批判性地反思指标体系的科学性与适用性，如此才能赋予视觉语法分析以实践内涵。

第二，视觉语法分析的最终目的是揭示图像文本的意义体系，而视觉修辞所关注的是文本的修辞意义而非其他意义。谈及视觉符号的修辞意义，必

然涉及图像本身的修辞功能（rhetorical function）。换言之，只有当图像尝试回应劝服、认同、沟通等修辞功能或目的时，修辞意义才会出场。例如，如果只是在朴素的新闻价值层面关注"新闻图片呈现了什么新闻主题""新闻图片讲述了什么新闻故事"等表层的画面内容，修辞意义便无从谈起。而只有当我们开始关注"记者为什么选择这一图片而非其他图片""新闻图像的编码系统使用了何种视觉框架（visual frame）""新闻图片呈现了什么真相又遮蔽了何种真相""不同媒体是否选择了承载不同事实的新闻图片""不同的新闻图片是否会影响受众对新闻事实的认知和判断"等问题时，新闻图像的修辞意义才得以"复活"。因此，唯有在修辞功能所铺设的意义维度上考察视觉语法问题，特别是关注修辞维度的符号过程及其象征意义，我们才能真正把握视觉语法系统中不同指标体系的意义内涵。

必须承认，视觉语法相对于语言语法的独特性在于：语言语法意味着一些稳定的、成形的结构关系和构成法则，而视觉语法虽然也存在一般意义上的视觉构成法则和规律，但其往往会随着修辞情景和图像功能的变化而呈现出不同的解释法则。例如，就视觉语法体系中的"景别"而言，克雷斯和凡勒文认为景别大小意味着不同的社会距离——特写表示拍摄主体与观看者的亲密关系，而远景则表示一种疏远关系。[①] 这一语法原则具有相对的普遍性，如特别适合图像符号的美学内涵分析，但并非绝对意义上的"金科玉律"。在一些特定的修辞情景中，由于符号认知的元语言不同，主体呈现的景别属性并不必然表现为视觉语法上的社会距离问题，如新闻摄影的景别大小并非一个美学问题，其更多地与"呈现什么事实"以及"呈现多少事实"这一根本性的新闻修辞情景相关——特写更多的是为了呈现事实细节，以避免全景可能面临的重点信息不突出、核心事实丢失等问题；而全景主要是交代事实关系，锚定时空结构，以防止特写可能带来的移花接木、偷换语境等认知偏差问题。再如，就视觉语法体系中的"显著性"而言，克雷斯和凡

[①] Kress, G., & van Leeuwen, T. (2006). *Reading images：The grammar of visual design* (2nd edition). London：Routledge, pp. 124-129.

勒文认为前景的显著性要高于背景的显著性①，然而这反映的仅仅是视觉意义上的凸显关系，并不能揭示前景元素与背景元素的信息值，亦不能反映二者的意义关系——在一些致力于打造景深空间的视觉叙事文本中，尽管前景元素更多地捕获了观看者的视觉注意力，但背景元素同样可以在纵深空间叙事结构中承载更为丰富的意义。显然，当我们的目光转向修辞意义时，视觉文本中前景元素与背景元素的显著性问题便不再重要，因为视觉语法层面上的显著性已经难以回应真正的构图意义。只有在叙事维度上考察前景元素与背景元素的认知逻辑及意义关系，我们才能真正把握"图像何为"这一修辞功能问题。

二、视觉话语分析

视觉话语分析旨在揭示视觉文本的寓意体系与话语内涵，即罗兰·巴特所说的图像表征的含蓄意指（connotation）结构，从而回答"意义如何进入形象""它终结于何处"② 等问题。如何赋予视觉话语分析以修辞视角？关键是要区分修辞视角不同于其他视角的独特内涵。一般而言，作为两种常见的视觉话语研究范式，修辞视角和符号视角在研究方法上具有一定的关联性，但是二者对应的意义问题实际上存在明显的差异。尽管修辞学和符号学都关注"意义是如何在符号系统中构建的"③，但是二者对应不同的学术传统和问题域。具体来说，符号学关注的意义问题更多地表现为意义的指涉与结构问题，但是在意义的判断与评价方面却显得无能为力，即符号学并不关心修辞效果问题。④ 亚瑟·A. 伯格（Arthur A. Berger）给了一个形象的比喻："符号学仅仅关注认知的意义与模型，但对符号本身的质量问题与艺术

① Kress, G., & van Leeuwen, T. (2006). Reading images: The grammar of visual design (2nd edition). London: Routledge, p. 210.

② 〔法〕罗兰·巴尔特. (2005). "形象的修辞". 载罗兰·巴尔特等编著. 形象的修辞: 广告与当代社会理论 (pp. 36-52). 吴琼等编. 北京: 中国人民大学出版社 (p. 36).

③ Foss, S. K. (1994). A rhetorical schema for the evaluation of visual imagery. Communication Studies, 45(3-4), 213-224, p. 214.

④ Sillars, M. O. (1991). Messages, meanings, and culture: Approaches to communication criticism. New York: Harper Collins Publishers, p. 126.

问题却视而不见。这就好比一个人可以根据食材的质量来判断食物,但却并不关心食物是如何做出来的以及食物的口味究竟如何。"[1] 相反,由于修辞学关注意义发生的情景、功能和目的,相应地,修辞主体、修辞文本与修辞客体之间的关系问题便成为一个至关重要的意义问题。因此,尽管视觉修辞分析可以借鉴并吸纳符号学所擅长的图像意义及其结构分析方法,但更为关键的是要立足修辞学本身的学术传统,形成一种基于"问题驱动"的图像分析范式,即在修辞效果驱动的传播结构中来认识图像的意义及其生成规则问题。

立足视觉修辞学不同于其他视觉研究范式的独特内涵,福斯将视觉修辞分析的问题域概括为三个方面:一是图像的意义是什么,二是图像的意义是如何建构的,三是如何对意义进行评价。[2] 基于这一基础性的问题语境,福斯于 1994 年提出了以修辞功能为"问题驱动"的视觉修辞分析框架。具体来说,这一分析框架包括三个操作步骤:第一是将图像置于特定的传播结构中,立足图像本身的各种物理数据和特征,识别和确认图像的"功能"(function)[3],进而揭示图像发挥作用的原始意图。虽然图像的功能判断具有一定的主观性,但修辞批评者必须提供足够的证据来说明物理数据与图像功能之间的内在关联。第二是探寻图像文本中支撑这一功能的图像学"证据",也就是从图像的主体、媒介、材料、形式、颜色、组织排列、制作工艺、外部环境等多个维度进行检视,评估不同维度的证据对图像功能的诠释方式和贡献程度。第三是立足图像的原始意图,判断图像功能本身的合法性与合理性,如图像符号体系是否符合既定的伦理道德,观看者是否因为图像接受而获得更大的赋权,等等。[4]

[1] Berger, A. A. (1991). *Media analysis techniques* (rev. ed.). Newbury Park, CA.: Sage, p.27.

[2] Foss, S. K. (1994). A rhetorical schema for the evaluation of visual imagery. *Communication Studies*, 45 (3-4), 213-224.

[3] 福斯选择使用修辞功能(function)而非目的(purpose),主要是为突出研究介入的可能性与现实性,因为功能问题可以借助第三方视角加以把握,而目的问题只能从修辞者那里寻找答案,这也是为什么福斯特别关注视觉修辞分析中的"证据"问题。详见 Foss, S. K. (1994). A rhetorical schema for the evaluation of visual imagery. *Communication Studies*, 45 (3-4), 213-224, p.215.

[4] Foss, S. K. (1994). A rhetorical schema for the evaluation of visual imagery. *Communication Studies*, 45 (3-4), 213-224.

福斯提出的视觉修辞分析框架较早地打开了图像分析的修辞学想象力，使得视觉研究摆脱了符号学、艺术学、心理学等学科的长期"支配"，其学术影响深远，以至于被广泛地称为"福斯模型"（Foss's schema）[1]。如何开展视觉修辞意义上的图像分析？福斯无疑树立了一个标志性的分析框架。然而，这一模型在为人称道的同时，也很快成为批评的"靶子"——以修辞功能为"问题驱动"的"福斯模型"是否具有充分的适用性，是否体现了图像分析的视觉修辞学范式要求，以及是否能够揭示视觉意义建构的修辞原理？瓦莱丽·V. 彼得森（Valerie V. Peterson）对"福斯模型"提出了正面批评，并提出了一个"替代性的福斯模型"（an alternative to Foss's schema）。在彼得森看来，福斯的视觉修辞方法存在三个问题：第一是图像中心主义。福斯以图像作为修辞批评的起点，忽视了观看结构的存在，也忽视了图像元素的分析意义，最终陷入了依据整体图像（the image）阐释图像元素（visual element）的认知悖论，这在彼得森看来无异于本（感知）末（阐释）倒置——图像的观看过程与阐释过程实际上是同时进行的，我们不应该将"阐释"建立在"观看"之上，更不应该混淆图像与图像元素之间的认知顺序。第二是循环论证的危险。福斯实际上是依据修辞功能来评价修辞效果的，但是其修辞评价的中心对象是图像，这不仅忽视了对图像元素的评价，而且忽视了实证方法在修辞评价中的作用和地位，从而使得图像功能的评价显得过于主观。第三是现代主义假设。福斯关注的图像形式主要是机构化生产和运作的视觉文本，它们往往遵循相对统一的资本语言和文化逻辑，拥有相对单一的存在场景和功能，因此其功能分析及修辞评价相对容易。然而一个不争的事实是，当前社会语境中的图像形式更多地体现出"碎片化""多样性""大众生产""多形态""高度风格化""难以明确识别"等新特征[2]，它们或者拥有多个创作主体，或者承载多个传播意图，很难在福斯的模型框架中加以分析。基于此，彼得森在对"福斯模型"进行批判性反思的基础上，提出了自己的视觉修辞分析模型。具体而言，如果说福斯的分析起点是整体图像

[1] Peterson, V. V. (2001). The rhetorical criticism of visual elements: An alternative to Foss's schema. *Southern Journal of Communication*, 67 (1), 19-32.

[2] Peterson, V. V. (2001). The rhetorical criticism of visual elements: An alternative to Foss's schema. *Southern Journal of Communication*, 67 (1), 19-32.

(the image)，彼得森则转向了图像中的光线、线条、色彩、角度、设计、运动等"视觉刺激"（visual stimulus），从而尝试在视觉元素基础上抵达图像本身的视觉话语内涵。哪些视觉元素可以进入视觉话语分析范畴？彼得森给出了一个较为详细的元素分析"清单"——"线条、阴影、视角、音量、方向、比例、规模、纹理、色调、饱和度、锐度、平衡、切换、框架、拍摄、角度、速度、手势、姿势、面部表情等"[1]。彼得森进一步指出，视觉话语分析的关键是将视觉元素置于一定的语境关系中加以考察，如此才能在视觉元素维度上发现更大的话语世界。与此同时，修辞评价不仅要回应视觉元素的美学评价，更要关注其在修辞意义上的劝服潜力（persuasion potential）。

乔纳·赖斯（Jonah Rice）认为彼得森的关注点过于集中，并没有就"如何揭示图像中的意识形态、抽象概念及历史层面"这一问题提供"强有力的方法论阐释"。[2] 基于福斯和彼得森的视觉修辞批评模型，赖斯提出了面向后现代视觉产品的后现代修辞批评模型——平衡视觉模型（omnaphistic visual schema）。平衡视觉模型包含两个层面的感知——内容（content）和形式（form）。内容感知主要强调诸如构图、线条、颜色等视觉刺激，形式感知主要指"图像生产"（image-making），即关于视觉内容的一种可感知的组织方式和外观构造。尽管赖斯承认图像内容呈现的重要性，但他更强调对"形式的可能性"的辨认才是建构意义的重中之重。[3] 如何感知图像的内容和形式？赖斯并不赞同福斯的演绎推理，而是推崇查尔斯·桑德斯·皮尔斯（Charles Sanders Peirce）在逻辑学中提出的一种推理方式——溯因推理（abduction）。皮尔斯认为，不同于传统的归纳推理和演绎推理，溯因推理是新知识生产的唯一逻辑运作方式，强调从事实的集合中推导出最合适的解释的推理过程。桑德拉·E. 莫里亚蒂（Sandra E. Moriarty）将溯因推理应用于传

[1] Peterson, V. V. (2001). The rhetorical criticism of visual elements: An alternative to Foss's schema. *Southern Journal of Communication*, 67 (1), 19-32, p. 25.

[2] Rice, J. (2004). A critical review of visual rhetoric in a postmodern age: Complementing, extending, and presenting new ideas. *Review of Communication*, 4 (1-2), 63-74, p. 66.

[3] Rice, J. (2004). A critical review of visual rhetoric in a postmodern age: Complementing, extending, and presenting new ideas. *Review of Communication*, 4 (1-2), 63-74, p. 67.

播学领域，并将其发展为视觉解释的一种新理论。① 赖斯认为溯因推理先于任何归纳推理和演绎推理，它开始于"视觉观察"，并且作为认识的起源而存在，能够提供关于"连接大脑与事物的可能先前存在的逻辑"的洞见。② 那么，究竟如何阐释后现代视觉修辞产品呢？赖斯从构成图像形式的元素类型出发，认为视觉元素如同一面会反射的镜子，我们可以从中发现图像本身的复杂意义，即不同的视觉元素携带着不同的意义话语，而当这些意义组合在一起时，便构成了多维度的、多层次的视觉话语体系。基于这一基本的理论假设，赖斯将视觉文本中的元素划分为四种类型：第一类是对立元素（oppositional element），包括"冲突性风格、类属错位、并置、悖论、讽刺、对比性修饰以及其他表示对立的观念"；第二类是同构元素（co-constructed element），主要解释文本与观众之间的互动，包括"多义性、贴近真实世界、超真实、模拟、作品与观众的互动、参与、开放系统、眼神交汇、融合、观众与被观看之物的交互、拒绝宏大叙事等"；第三类是语境元素（contextual element），主要交代图像意义的发生背景或情景，其功能是解释文本与语境产生关联的各种可能性与现实性；第四类是意识形态元素（ideological element），主要强调后现代的视觉符号如何体现出"政治化、人性化、去理性、反科技、反客观化、消解伦理"等特征。③ 相应地，视觉文本的修辞分析路径有二：一是对图像文本中四种符号元素的形式识别和辨认，以确定每一种要素的在场状况及形式特征；二是解析每一种符号元素的指涉体系、意义系统，以及各种视觉经验的融合情况。

伴随着诸多视觉修辞分析方法的出场，福斯显然已经意识到早期模型的局限性，她于 2004 年发表的《视觉修辞学研究框架：修辞理论的转型》对其十年前的分析模型进行了发展和完善，特别是增加了对图像本身属性的修辞关注，由此提出了一个包含属性（nature）、功能（function）和评价

① Moriarty, S. E. (1996). Abduction: A theory of visual interpretation. *Communication Theory*, 6 (2), 167-187.
② Rice, J. (2004). A critical review of visual rhetoric in a postmodern age: Complementing, extending, and presenting new ideas. *Review of Communication*, 4 (1-2), 63-74, p.68.
③ Rice, J. (2004). A critical review of visual rhetoric in a postmodern age: Complementing, extending, and presenting new ideas. *Review of Communication*, 4 (1-2), 63-74.

（evaluation）三个维度的视觉修辞分析体系。① 按照福斯的观点，视觉修辞分析的前提和基础是把握视觉文本的构成、形式、特征、风格等属性问题。如何识别和把握视觉文本的属性？福斯给出的方案是对图像符号中的元素进行类型划分和意义分析。视觉元素主要包括两种类型：一是呈现元素（presented element），包括视觉文本的物理属性、感知属性、命名属性等，如"图像的空间、载体、颜色等"；二是象征元素（suggested element），其功能是承载图像符号的认同内涵，如"概念、意义、主题、寓言等"。② 简言之，前者对应的意指实践为直接意指，后者则表现为含蓄意指。视觉修辞的功能和评价则延续了传统修辞学的认识论内涵：前者主要关注的是修辞效果问题，在操作方法上可以借助一定的量化或质性方法加以研究；后者重点关注的是修辞评价问题，强调在一个更大的观照体系（如政治、文化、意识形态）中检视或批判视觉修辞行为的伦理与意义问题。

三、视觉修辞分析方法模型

概括而言，尽管我们从视觉语法和视觉话语两个维度探讨视觉修辞方法，但必须承认，二者并非泾渭分明，而是具有内在的对话结构。一般来说，视觉语法分析并非局限于视觉符号的语义规则问题，而是尝试抵达规则之外的意义系统。具体来说，尽管语义规则是稳定的、静态的、中性的，但是规则的使用——特别是策略性使用，则往往因为携带着一定的话语目的而上升为一个修辞问题。而一旦视觉符号的语义规则进入既定的修辞情景，并与既定的修辞功能联系起来，那么这种语义规则便不仅仅是视觉形式层面的元素组织与构成，而是积极地创造意义，建构现实，即视觉语义规则的背后往往驻扎着一个更大的视觉话语问题。换言之，视觉语法中不但有要素结构和语义规则，还有意义生成与话语建构。正如古德温在"视觉对立"

① Foss, S. K. (2004). Framing the study of visual rhetoric: Toward a transformation of rhetorical theory. In C. A. Hill & M. Helmers (Eds.), *Defining visual rhetorics* (pp. 303-314). Mahwah, NJ: Lawrence Erlbaum Associates, Inc..

② Foss, S. K. (2004). Framing the study of visual rhetoric: Toward a transformation of rhetorical theory. In C. A. Hill & M. Helmers (Eds.), *Defining visual rhetorics* (pp. 303-314). Mahwah, NJ: Lawrence Erlbaum Associates, Inc., p. 307.

这一语义规则中发现了象征意义建构的内在密码①，亦如克雷斯和凡勒文在"色彩"（colour）这一语义规则中发现了隐藏其中的普遍意义上的传播资源（communicational resource）和寓意系统②，我们有理由将视觉语法和视觉话语结合起来，建构一种相对普遍的视觉修辞分析模型。

根据图像学提出的三大图像释义系统，即图像本体阐释学、图像寓意阐释学、图像文化阐释学③，我们可以确立视觉修辞分析的三个意义层次，即视觉语法分析、视觉话语分析、视觉文化分析，其分别对应的修辞问题为修辞语法问题、修辞话语问题、修辞文化问题。通过对已有研究文献的梳理、分析、归纳、反思和发展，我们可以确立视觉修辞分析的基本问题和指标体系，并在此基础上形成图像分析的视觉修辞分析方法模型，如表7.2所示。概括而言，视觉语法分析主要包括形式结构分析、语义规则分析和语图关系分析；视觉话语分析主要包括意指系统分析、修辞结构分析、认知模式分析、视觉框架分析和视觉论证分析；视觉文化分析主要包括图像历史批评、图像政治批评和图像观念批评。

表7.2　视觉修辞分析模型

分析层次	释义系统	修辞问题	一级指标	二级指标
视觉语法分析	本体阐释学	修辞语法	形式结构分析	要素结构
				叙事结构
			语义规则分析	构图规则
				互动规则
			语图关系分析	统摄关系
				对话关系

① Goodwin, D. (1999). Toward a grammar and rhetoric of visual opposition. *Rhetoric Review*, 18 (1), 92–111.
② Kress, G., & van Leeuwen, T. (2002). Colour as a semiotic mode: Notes for a grammar of colour. *Visual Communication*, 1 (3), 343–368.
③ Panofsky, E. (1972). *Studies in iconology: Humanistic themes in the art of the renaissance* (Icon editions). Boulder, CO.: Westview Press, pp. 5–8.

(续表)

分析层次	释义系统	修辞问题	一级指标	二级指标
视觉话语分析	寓意阐释学	修辞话语	意指系统分析	直接意指
				含蓄意指
			修辞结构分析	视觉隐喻
				视觉转喻
			认知模式分析	视觉意象
				视觉图式
			视觉框架分析	框架形态识别
				框架原理分析
			视觉论证分析	图像事实
				图像情感
				图像知识
				图像功能
视觉文化分析	文化阐释学	修辞文化	图像历史批评	
			图像政治批评	
			图像观念批评	

第一，视觉语法分析旨在揭示图像形式维度的构成结构及语义法则，主要包括形式结构分析、语义规则分析、语图关系分析三个一级分析指标。视觉语法分析的指标体系建立，一方面参照了克雷斯和凡勒文的视觉语法分析模型，另一方面借鉴了当前视觉语言领域的新进展，如视觉元素关系、语图互文关系。具体来说，形式结构分析分为要素结构和叙事结构两个二级分析指标；语义规则分析分为构图规则和互动规则两个二级分析指标；语图关系分析分为统摄关系和对话关系两个二级分析指标。就具体的分析方法而言，形式结构分析和语义规则分析可以借鉴克雷斯和凡勒文的视觉语法分析模型（见表7.1），语图关系分析可以参见本书第二章相关论述。

第二，视觉话语分析旨在揭示图像意义维度的话语机制及修辞原理，主要包括意指系统分析、修辞结构分析、认知模式分析、视觉框架分析、视觉论证分析五个一级指标。具体来说，意指系统分析旨在揭示图像释义的指涉

结构和层次，而罗兰·巴特的二级符号分析系统无疑提供了一个有效的分析框架，具体包括直接意指分析和含蓄意指分析。[1] 修辞结构分析旨在揭示图像意义生成的修辞结构[2]，常见的分析方法是辞格研究，包括传统语言辞格的演绎研究以及视觉语义规则的归纳研究，其中视觉隐喻和视觉转喻意味着两种代表性的修辞结构，具体的分析方法可参照本书第四章相关论述。认知模式分析旨在揭示图像意义建构的认知原理，而视觉意象和视觉图式提供了两种不同的视觉认知路径，其中视觉意象可以细分为原型意象、概念意象和符码意象三种意象形态，而视觉图式可以细分为完形图式和意象图式两种图式形态，具体的分析方法可参照本书第五章和第六章相关论述。视觉框架分析旨在揭示图像意义运作的话语框架，即开展面向视觉文本的框架分析[3]，主要包括框架形态识别和框架原理分析，前者关注的是"形成了何种框架"，后者主要探讨框架生成的意义结构及修辞机制[4]。本书第八章将系统探讨视觉框架分析的内涵与方法模型。视觉论证分析旨在揭示视觉命题（visual proposition）的推理逻辑和方式[5]，其主要思路是立足亚里士多德提出的修辞论证的三段论（enthymeme），探讨其在视觉文本系统中的适用性及论证方式[6]。由于视觉论证本身意味着一种修辞实践[7]，因此我们可以根据视觉符号中的元素"信息"来把握视觉修辞的论证策略。那么，图像究竟传

[1] Barthes, R. (1964/2004). Rhetoric of the image. In C. Handa (Ed.), *Visual rhetoric in a visual world: A critical sourcebook* (pp. 152-163). New York: Bedford/St. Martin's.

[2] Danesi, M. (2017). Visual rhetoric and semiotic. *Communication*. Oxford Research Encyclopedias (online).

[3] Borah, P. (2009). Comparing visual framing in newspapers: Hurricane Katrina versus tsunami. *Newspaper Research Journal*, 30 (1), 50-57.

[4] Hertog, J. K., & McLeod, D. M. (2001). A multiperspectival approach to framing analysis: A field guide. In S. D. Reese, O. H. Gandy Jr & A. Grant. (Eds.). *Framing public life: Perspective on media and our understanding of the social world* (pp. 139-161). Mahwah, NJ.: Lawrence Erlbaum Associates.

[5] Blair, J. A. (1996). The possibility and actuality of visual arguments. *Argumentation and Advocacy*, 33 (1), 23-39.

[6] Smith, V. J. (2007). Aristotle's classical enthymeme and the visual argumentation of the twenty-first century. *Argumentation and Advocacy*, 43 (3-4), 114-123.

[7] Blair, J. A. (2004). The rhetoric of visual arguents. In C. A. Hill & M. Helmers (Eds.), *Defining visual rhetorics* (pp. 41-62). Mahwah, NJ.: Lawrence Erlbaum Associates, Inc..

递了什么信息？盖尔·J. 克莱斯勒（Gail J. Chryslee）、索尼娅·K. 福斯（Sonja K. Foss）和亚瑟·L. 兰尼（Arthur L. Ranney）概括了视觉论证的四种代表性信息形式，即事实信息（presented fact）、情感信息（feeling）、知识信息（knowledge）和功能信息（function）[①]，由此提供了一个视觉论证分析模型，即我们可以根据图像符号中的信息形态分析来把握视觉命题的构建及推理方式。

第三，视觉文化分析旨在揭示图像文化维度的复杂语境及深层含义，主要包括图像历史批评、图像政治批评、图像观念批评三个一级指标。正如图像学第三层次图像文化阐释学所揭示的，视觉文化分析致力于打开图像分析的历史维度、政治维度、文化维度，一方面强调将图像置于一定的历史文化结构中加以系统研究，另一方面强调将图像文化与其他文化联系起来加以综合考察，从而抵达图像背后的社会文化内容。实际上，视觉文化分析的三个一级指标具有内在的关联性，其考察的总体问题是：图像如何修辞性地存在并作用于既定的社会文化系统。相应地，视觉修辞学视域下视觉文化分析的中心概念是约翰·班德（John Bender）与戴维·威尔伯瑞（David Wellbery）提出的"修辞性"（rhetoricality），主要研究问题是在"修辞性"命题上探寻视觉修辞与社会文化的结合方式，核心分析路径是在图像历史、图像政治、图像观念三个维度上揭示社会文化生成与运作的"修辞之维"，特别是回答"人在修辞意义上的存在方式"这一根本性的修辞批评命题。基于此，我们可以借助修辞批评的理论与方法，将"修辞性"作为视觉文化分析的中心概念与问题，分别从图像历史批评、图像政治批评、图像观念批评三个修辞批评维度探讨社会文化系统运行的视觉修辞向度。本书第十章及结语部分将对这一问题进行有针对性的探讨。

需要特别强调的是，就图像文本分析而言，视觉修辞方法本质上依旧是一种认识路径和分析工具，它只有在一定的问题意识下加以运用和实践，才能真正具有知识生产上的价值和意义。简言之，方法本身并不是目的，而是一种通往问题认知的路径，这也就意味着视觉修辞分析方法并不存在一个标

① Chryslee, G. J., Foss, S. K., & Ranney, A. L. (1996). The construction of claims in visual argumentation. *Visual Communication Quarterly*, 3 (2), 9-13.

准的模型。在不同的视觉实践中，由于图像文本形态及其修辞功能的差异，一级指标和二级指标的选择实际上并不存在一个统一的标准或模板，表 7.2 只是提供了一个可供参考的模式框架。就具体的图像分析而言，我们需要根据图像分析的问题意识进行有针对性的指标选择或扩充，并结合修辞情景所铺设的"底层语言"给出相应的解释内涵。

第二节　空间文本与视觉修辞方法

视觉修辞学所关注的文本形态并不局限于漫画、广告、新闻摄影等图像文本，目前已经延伸到诸多具有符号意义的视觉物，其中空间文本便是一种典型的研究对象。伴随着空间文本进入视觉修辞学的关注视野，空间的结构、功能、生产等问题获得了一种全新的认识方式。具体来说，文化广场、剧场、文化馆、图书馆、博物馆、纪念堂、游乐园、农家乐、会展中心、艺术画廊等空间文本的设计与构造，首先呈现给公众的是一个体验式的、沉浸式的视觉景观，其对应的不仅是空间生产（production of space）问题，也是身体体验结构中的视觉修辞问题。在 20 世纪 60 年代以来的"空间转向"（spatial turn）思潮中，不同的空间思想虽然在对待空间的态度与观念上存在差异，但都强调空间的社会性内涵，认为"空间不是社会的反映（reflection），而是社会的表现（expression）"[1]。换言之，空间不仅是一个物理场所，而且携带着非常复杂的社会、文化与政治内涵，即空间既是权力的运作媒介，也是权力的生产后果。[2] 既然空间是被精心生产出来的一种体验性视觉景观，那它便不可避免地携带着复杂的劝服欲望和修辞目的，这便引申出空间文本研究的视觉修辞方法命题。

一、视觉修辞研究的"空间转向"

将空间作为视觉修辞的对象，源于新修辞学的崛起。如果说传统修辞学

[1] 曼纽尔·卡斯特. (2001). 网络社会的崛起. 夏铸九、王志弘等译. 北京：社会科学文献出版社（p. 504）.

[2] 刘涛. (2015). 社会化媒体与空间的社会化生产——列斐伏尔和福柯"空间思想"的批判与对话机制研究. 新闻与传播研究, 5, 75–94.

关注的对象是语言文本的话，新修辞学的代表人物肯尼斯·伯克（Kenneth Burke）则将修辞学的研究对象延伸到一切具有象征行动（symbolic action）功能的符号形态，修辞学开始关注符号沟通实践中的一切物质对象。由此，视觉修辞的研究范畴已经不再局限于"修辞图像志"（rhetorical iconography）和"修辞图像学"（rhetorical iconology），而是尝试回应现实交往实践中"视觉物"的修辞问题，由此推进了视觉修辞研究的"实物修辞"（material rhetoric）转向。[1] 莉斯·罗恩（Liz Rohan）研究发现，公共空间中的物质符号之所以会成为视觉修辞学的研究对象，是因为其在象征行动层面承载着历史深处的文化内涵，同时在视觉意义上改写了公共空间的意义体系。[2]

当一个符号文本被置于特定的公共空间之中时，它便超越了自身的释义结构，而是尝试与空间发生更为深刻的语义关系，由此在视觉维度上引申出更为复杂的空间修辞关系。具体而言，在实物修辞的视觉分析框架中，物质对象往往被置于一定的空间结构中，一方面在空间的"存在之维"上获得新的阐释意义，另一方面也将空间本身推向了修辞分析的认识视域。于是，针对广场、博物馆、纪念堂、游乐园、艺术画廊等公共空间的视觉修辞研究逐渐浮出水面，极大地拓展了视觉修辞研究的文本范畴。除了静态的空间研究，视觉修辞关注的空间文本进一步延伸到会展、庆典、仪式等更大的公共空间范畴。[3]

正因为空间在视觉意义上编织着某种话语，所以从修辞学的方法视角考察视觉话语的建构过程与逻辑，实际上打开的是一个视觉修辞研究命题。作为一种空间化的叙事文本，博物馆一直都是视觉修辞研究的重要文本形态。博物馆往往预设了一定的"主题展区"和"视觉路线"，从而以视觉叙事的方式重构了人们的认知路径和理解方式。在巨大的博物馆空间布局中，展示什么，放弃什么，如何展示，如何设计参与者的行动路线，必然意味着对某

[1] Olson, L. C. (2007). Intellectual and conceptual resources for visual rhetoric: A re-examination of scholarship since 1950. *The Review of Communication*, 7 (1), 1-20, p. 6.

[2] Rohan, L. (2004). I remember mamma: Material rhetoric, mnemonic activity, and one woman's turn-of-the-twentieth-century quilt. *Rhetoric Review*, 23 (4), 368-387.

[3] Haskins, E. V. (2003). "Put your stamp on history": The USPS commemorative program celebrate the century and postmodern collective memory. *Quarterly Journal of Speech*, 89 (1), 1-18.

种视觉记忆的激活与生产，因而博物馆存在一个深刻的视觉修辞分析维度。在美国国家航空航天博物馆（National Air and Space Museum）的视觉布局中，那架曾于1945年在日本广岛上空投下原子弹的著名轰炸机艾诺拉·盖（Enola Gay）在"视觉修辞"问题上引发了巨大的争议。① 当艾诺拉·盖被置于不同的主题展区时，它往往会在视觉路线上形成不同的认知方式——究竟是在战争叙事维度上作为"拯救世界人民免于战争威胁的国家符号象征"，还是在历史叙事维度上作为"第二次世界大战结束与冷战开始的历史符号象征"？② 由于携带着非常复杂的历史记忆，艾诺拉·盖的出场方式引发了一场深刻的视觉争议（visual arguments）。③ 最后，在此起彼伏的质疑声中，艾诺拉·盖默默地离开了美国国家航空航天博物馆，也算是通过"离场"的方式平息了这场争议。显然，这里的视觉争议既是在视觉修辞意义上形成的，也是通过视觉修辞的方式建构的。

在博物馆的视觉修辞结构中，空间中的视觉设计图景往往与特定的空间使命联系在一起，即通过制造集体记忆来完成既定的国家认同。一般而言，作为修辞建构与争夺的对象，集体记忆研究往往存在一个修辞维度（rhetorical dimension）。④ 大平原印第安人博物馆（the Plains Indian Museum）呈现了美国西进运动中美国白人与原住印第安人之间的故事和记忆。在宏大话语裹挟的历史叙事中，该博物馆旨在对美国的西进运动进行美化与重构，其基本的视觉修辞策略就是通过制造"忘记"来生产"记忆"。具体而言，博物馆在视觉符码的生产体系中使用了"敬畏修辞"（rhetoric of reverence）这一视觉编码策略，使得身处其中的看客往往以一种敬畏式的美学目光观照这段历

① Hubbard, B., & Hasian Jr, M. A. (1998). Atomic memories of the Enola Gay: Strategies of remembrance at the National Air and Space Museum. *Rhetoric & Public Affairs*, 1 (3), 363-385.

② Linenthal, E. T. (1995). Struggling with history and memory. *The Journal of American History*, 82 (3), 1094-1101.

③ Taylor, B. C. (1998). The bodies of August: Photographic realism and controversy at the National Air and Space Museum. *Rhetoric & Public Affairs*, 1 (3), 331-362.

④ Boyer, P. (1995). Exotic resonances: Hiroshima in American memory. *Diplomatic History*, 19 (2), 297-318.

史，其中的杀戮与死亡被悄无声息地推向了历史认知的黑暗区域。① 同样，美国大屠杀纪念博物馆（U. S. Holocaust Memorial Museum）并非在普泛的人性与伦理维度上讲述大屠杀故事，而是通过对各种视觉材料的有意选择、使用、编排和裁剪，讲述了一个美国式大屠杀（Americanizing the holocaust）的"美国故事"，最终在空间体验上打造一种通往美国神话的"朝圣之旅"。②

二、空间的"语法"及其视觉呈现

如何开展视觉修辞视域下的空间研究？关于美国越战纪念碑（Vietnam Veterans Memorial）的系列研究，提供了一种可供借鉴的通往空间文本研究的视觉修辞方法与批评路径。位于美国华盛顿的越战纪念碑被认为是一个没有硝烟的"战场"③，诸多传播学者从视觉修辞维度探讨其中的意义生产机制。皮特·艾伦豪斯（Peter Ehrenhaus）指出，传播实践中的"沉默"（silence）实际上是一种特殊的修辞话语，而越战纪念碑抛弃了其他纪念场所惯用的政治宣讲策略，它通过选择一些代表性的私人信件和个人回忆，甚至用逝者的名字作为纪念碑的视觉景观，在空间生产的视觉意义上"将沉默的力量发挥到了极致"。④ 索尼娅·K. 福斯（Sonja K. Foss）通过分析空间结构中的视觉景观发现，越战纪念碑拒绝了公共艺术（public art）中的传统展演策略，而借助一定的视觉材料制造歧义（ambiguity），这种"言而不语"的图像话语反倒传递了一种极具劝服性的修辞力量。⑤ 洛拉·S. 卡尼（Lora S. Carney）将越战纪念碑的视觉修辞机制概括为视觉隐喻（visual metaphor）。具体来说，越战纪念碑并未使用传统的葬礼仪式或纪念修辞形式，而是制造了一个开放的、自由的、沉默的意义空间，其目的就是让公众沉浸其中并发

① Dickinson, G., Ott, B. L., & Aoki, E. (2006). Spaces of remembering and forgetting: The reverent eye/I at the Plains Indian Museum. *Communication and Critical/Cultural Studies*, 3 (1), 27–47.

② Hasian, Jr. M. (2004). Remembering and forgetting the "final solution": A rhetorical pilgrimage through the US holocaust memorial museum. *Critical Studies in Media Communication*, 21 (1), 64–92.

③ Palmer, L. (1987). *Shrapnel in the heart: Letters and remembrances from the Vietnam Veterans Memorial*. New York: Random House.

④ Ehrenhaus, P. (1988). Silence and symbolic expression. *Communication Monographs*, 55 (1), 41–57.

⑤ Foss, S. K. (1986). Ambiguity as persuasion: The Vietnam Veterans Memorial. *Communication Quarterly*, 34 (3), 326–340.

掘属于自己的意义。相较于其他纪念场所竭力灌输直观的、显性的意识形态内容的做法，越战纪念碑则通过制造空白与沉默（understatement），悄无声息地激活了人们的政治想象空间。这里的视觉修辞过程实际上是在隐喻维度上实现的，具体的视觉隐喻策略体现为意义留白（meiosis）、制造歧义（ambiguity）、期待落差（reversal of expectation）、自反认知（self-reflection）等修辞方式。① 纵观越战纪念碑的空间修辞研究，视觉修辞的基本理念就是对视觉材料的"去政治化"表征，然而这种去政治化策略反倒巧妙地制造了一种更大的"政治化"后果——在"身体在场"的体验结构中，越战纪念碑刻意营造的"沉默"与"留白"打通了人们的视觉联想空间，尤其是在伦理意义上完成了爱国话语的视觉生产与认同。

　　社会文化系统中的公共空间并非纯粹的物理场所，而是携带着复杂的社会文化功能。空间功能的实现，一方面诉诸空间本身的结构特征与形式语言，另一方面诉诸空间内部的符号元素及其象征意义。例如，作为设计学领域一种常见的美学观念，源自法国哲学家吉尔·路易·勒内·德勒兹（Gilles Louis René Deleuze）的"折叠"（folding）理念无疑是宜家空间中最为活跃的一种修辞语言。② "折叠"不仅决定了空间元素（宜家家具）的存在方式，也悄无声息地重构了空间本身（宜家卖场）的空间逻辑。正是在以"折叠—展开—再折叠"为特征的物的语言中，宜家空间的符号元素开启了视觉维度上的尽情表演、美学维度上的疯狂组合、文化维度上的自由想象，由此制造了一种相对封闭的沉浸式空间体验，从而在视觉意义上"兑现"了宜家竭力"售卖"的"家"的意象。由此可见，视觉修辞视域中的空间文本分析，意味着空间形态与符号元素的整合分析，即不仅要关注符号本身的象征意义，同时要关注符号在空间中的嵌入方式及叙事内涵，如此才能发现更大的空间语言。

　　相应地，我们可以从以下四个方面把握空间文本的语法体系：一是空间形态层面的结构分析，二是空间实践层面的路径分析，三是空间表意层面的

① Carney, L. S. (1993). Not telling us what to think: The Vietnam Veterans Memorial. *Metaphor and Symbol*, 8 (3), 211-219.

② 张潇潇. (2018). 从物的语言到空间的语法：宜家空间的视觉修辞实践. 新闻大学, 4, 29-35.

叙事分析，四是空间功能层面的话语分析。换言之，空间结构、空间路径、空间叙事和空间话语便成为空间语法研究的四个基本向度。

三、公共空间意义建构的修辞批评

如果将公共空间视为一个生产性文本，那么空间修辞则体现为一个深刻的话语问题。今天，公共空间中的"视觉问题"承载了太多关于空间的认知与想象，也携带了太多超越美学意义的话语使命。因此，探究空间文本的视觉修辞方法，主要是考察空间的功能（function）是如何在视觉维度上存在并发生作用的。只有将空间置于特定的评价体系中，我们才可以相对清晰地把握空间的功能及视觉想象力。

公共空间的评价体系可以从以下六个维度切入：第一是空间的美学性，即公共空间能否体现一定的美学内涵[①]；第二是空间的融合性，即公共空间能否与其他空间融为一体，形成一种更大的空间关系或空间结构；第三是空间的沉浸性，即公共空间能否提供一种完整的在场体验；第四是空间的包容性，即公共空间能否促进区域或文化的包容性发展；第五是空间的对话性，即公共空间能否促进不同主体、不同阶层、不同文明之间的沟通与理解；第六是空间的辐射性，即公共空间文化能否渗透并进入日常生活，以及能否影响日常生活方式。

基于以上公共空间评价的六个维度，视觉修辞研究的基本思路就是探讨不同维度上的视觉话语生产状况，即空间如何在视觉意义上体现并深化"六大功能"。六大功能可以进一步概括为三个方面：空间的性质与意义、空间的生产逻辑与价值定位、空间的社会意义与人文内涵。鉴于此，为了揭示空间在视觉意义上的存在方式和发生逻辑，我们将空间文本研究的视觉修辞方法概括如下：第一是探讨空间内部元素的视觉构成、要素选择、结构布局、设计理念、视觉风格如何体现并深化空间的性质与意义；第二是探讨空间与空间的关系逻辑和组合方式如何体现并深化空间本身的生产逻辑与价值定位；第三是探讨空间与主体的互动方式和参与结构如何体现并深化空间的社

① Peterson, V. V. (2001). The rhetorical criticism of visual elements: An alternative to Foss's schema. *Southern Journal of Communication*, 67 (1), 19-32.

会意义与人文内涵。

必须承认，沿着视觉修辞方法探讨空间文本的意义机制，往往离不开对具体的视觉修辞问题或理论加以思考。换言之，任何空间文本的视觉修辞研究，在学理意义上回应的是不同的视觉修辞问题，所谓的视觉修辞方法不过是特定视觉修辞理论统摄下的研究方法。因此，视觉修辞意义上的空间文本研究，首先需要结合空间的功能与定位，确定其意义生产所对应的视觉修辞问题，进而在特定的问题逻辑和理论脉络中开展空间文本研究。格雷格·迪金森（Greg Dickinson）和凯西·莫夫（Casey M. Maugh）对美国著名的野燕麦超市（Wild Oats Market）的视觉修辞分析，在方法论维度上提供了一个典型的研究范本。野燕麦超市的深层消费逻辑是对某种后现代消费体验的生产，而这种消费体验建立在视觉修辞意义上的后现代空间生产逻辑基础之上。迪金森和莫夫立足米哈伊尔·巴赫金（Mikhail Bakhtin）的对话主义（dialogism），揭示了空间生产所对应的一个深刻的视觉修辞问题——语图互文理论。具体来说，图像元素和语言文字元素沿着两个不同的认同建构维度平行展开，图像元素致力于地域感（sense of "Locality"）的认同建构，而语言元素致力于全球属性（global nature）的认同建构，两种叙事元素之间并不存在统摄、服从或支配关系，而是沿着两个独立的叙事路线分立前进，从而形成了语言和图像之间的对话主义结构。① 正是源于图像元素和语言元素之间的对话主义叙事，野燕麦超市的空间实践在视觉修辞意义上生产了三个文化主题——"后现代性的异质与自我、超市内部的区域化体验、消费共同体的生产"②。由此可见，野燕麦超市的空间话语生产，同样体现为空间意义上的视觉话语建构过程，而空间分析的方法论则追溯到视觉修辞理论体系中的语图互文问题。

① Dickinson, G., & Maugh, C. M. (2004). Placing visual rhetoric: Finding material comfort in Wild Oats Market. In C. A. Hill & M. Helmers (Eds.). *Defining visual rhetorics* (pp. 303-314). Mahwah, NJ: Lawrence Erlbaum Associates, Inc..

② Borrowman, S. (2005). Defining visual rhetorics (book review). *Composition Studies*, 33 (2), 121-125, p. 122.

第三节 事件文本与视觉修辞方法

图像事件（image events）是一种非常特殊的事件形态，也就是一种基于图像符号的象征实践（symbolic practice）而建构的公共事件。图像事件是当前符号生态中极具代表性的一种视觉修辞实践形态，强调以图像为驱动的公共事件。在视觉文化时代，社会争议生产更多地依赖于"戏剧性的、易溶性的、视觉性的瞬间"①，图像因此超越文字而占据了话语构建的核心位置②。约翰·W.德利卡斯（John W. Delicath）和凯文·迈克尔·德卢卡（Kevin Michael DeLuca）将经由图像符号引擎、驱动并主导的媒介事件称为图像事件，以此强调图像在公共议题构建与公共话语生成中的主导意义。③ 默里·埃德尔曼（Murray Edelman）关注公共事件中沉淀下来的特殊的象征符号，认为它们具有形成符号事件（symbolic event）的能力，如激起人们对于某些事件或情景的强烈情绪、记忆和焦虑。④ 当这种象征符号主要表现为图像时，其引发的公共事件便是图像事件。

图像事件的生成和运行存在一个深刻的视觉逻辑。我们不妨以那张著名的照片《溺水身亡的叙利亚男孩》为例，尝试接近"图像何以成为事件"的视觉发生机制过程。2015年9月2日，英国《卫报》报道了叙利亚难民危机事件中一张令人极为揪心的照片《溺水身亡的叙利亚男孩》，画面中是一个三岁的叙利亚小男孩因在偷渡逃亡途中溺水身亡，陈尸海滩（见图7.1）。这张图片一经发布，就很快登上了各国媒体头条，引发了全球性的舆论关注。小男孩的悲剧刺痛了整个世界的神经，也唤醒了全球公众对叙利亚难民危机的关注，整个世界因为小男孩的遭遇而陷入巨大的震惊和心痛。不难发

① Jamieson, K. H. (1988). *Eloquence in an electronic age: The transformation of political speechmaking*. New York: Oxford University Press, p. x.

② Blair, J. A. (2004). The rhetoric of visual arguents. In C. A. Hill & M. Helmers (Eds.). *Defining visual rhetorics* (pp. 41-62). Mahwah, NJ: Lawrence Erlbaum Associates, Inc., p. 59.

③ Delicath, J. W., & Deluca, K. M. (2003). Image events, the public sphere, and argumentative practice: The case of radical environmental groups. *Argumentation*, 17(3), 315-333.

④ Edelman, M. (1964). *The symbolic uses of politics*. Urbana, IL: University of Illinois Press, p. 6.

现,叙利亚难民危机之所以成为一个全球性的公共"议题"(issue),根本上离不开这张图像的深层建构和动员实践,这也是为什么我们将这一事件称为图像事件。因为图像的出场,全球人道主义话语迅速形成并传播,最终在国际舆论的压力下,欧盟和联合国难民署出台了一系列难民扶持计划,德国、奥地利等国也有限度地开放边界,为难民打开了一扇逃离苦难的大门。如果回到事件发生的历史现场,我们便不难发现图像之于公共议题动员的决定性意义。其实,早在 2011 年,叙利亚难民危机就已经爆发,而且愈演愈烈,但当时并没有引起国际社会的足够关注。此后,尽管反映叙利亚难民危机的图像充斥于网络世界,但这些图像都未能达到《溺水身亡的叙利亚男孩》的巨大的情感动员程度,叙利亚难民危机依然作为一种"远处的苦难"停留在公共舆论的边缘。而《溺水身亡的叙利亚男孩》的出场,则如同舆论运行的动力引擎,推动了人道主义话语的全球传播,因而在整个公共事件的构造和生成过程中发挥了决定性作用和功能。可以设想,如果没有英国《卫报》的图像报道,"叙利亚难民危机"可能很难作为一个公共议题进入全球认知视野,而所谓的"图像改变世界"的视觉实践也无从谈起。可见,图像事件的生成依赖图像符号的社会动员,其本质上体现为一种视觉修辞实践。那么,如何把握图像事件的生成机制?本节尝试在视觉修辞维度上把握图像事件运作的底层视觉逻辑,以期探讨图像事件研究的视觉修辞方法。

图 7.1　新闻图片《溺水身亡的叙利亚男孩》[①]

①　图片来源:http://hannah-smith-qt93.squarespace.com/public-affairs-blog/tag/information+design,2020 年 12 月 1 日访问。

一、作为"决定性瞬间"的凝缩图像

显然,图像事件就是由图像符号所驱动并建构的公共事件,即图像处于事件结构的中心位置,而且扮演着社会动员与话语生产的主导性角色。图像符号之所以获得了建构公共议题的修辞能力,是因为其具有独特的视觉构成与情感力量,而被卷入一个冲突性的多元话语争夺旋涡。不同的话语都尝试在图像符号上建构自己的意义体系,编织自身话语的合法性,其结果就是在图像意义上创设了一个"政治得以发生的语境",即图像的符号实践"创造了一个新的现实"。① 凯文·迈克尔·德卢卡(Kevin Michael DeLuca)在《图像政治:环境激进主义的新修辞》一书中指出,环保主义者的修辞策略就是制造图像事件,即通过对特定的图像符号的生产与传播来促进社会争议与公共话语的建构,进而在后现代主义语境下发起一场指向新社会运动的"图像政治"(image politics)。② 在视觉文化时代,图像逐渐取代语言文字而成为社会争议(social arguments)建构的中心元素,图像事件已经不可阻挡地成为当前公共事件的主要形态,同时是视觉修辞研究中最具生命力的一个研究领域。③

判定某一个公共议题是否为图像事件,关键是看图像在整个事件中的角色和作用,即图像是否作为一种主导性的符号形态参与公共话语的构建与生成,而且深刻地影响了现实世界的运行结构与过程。美国在第二次世界大战时期的照片《国旗插在硫磺岛上》、美国大萧条时期的照片《流浪的母亲》、越南战争中的照片《战火中的女孩》、反映乌干达卡拉摩亚地区饥饿问题的照片《乌干达男孩》、被称为"第三世界的蒙娜·丽莎"的照片《阿富汗少女》、难民危机中的图像《溺水身亡的叙利亚男孩》、作为中国"希望工程"标志的宣传画《大眼睛》等视觉符号,在公共舆论动员和社会争议建构中

① DeLuca, K. M., & Demo, A. T. (2000). Imaging nature: Watkins, Yosemite, and the birth of environmentalism. *Critical Studies in Media Communication*, 17 (3), 241-260, p. 242.

② Deluca, K. M. (1999). *Image politics: The new rhetoric of environmental activism*. Mahwah, NJ: The Guilford Press, p. 45.

③ Delicath, J. W., & Deluca, K. M. (2003). Image events, the public sphere, and argumentative practice: The case of radical environmental groups. *Argumentation*, 17 (3), 315-333.

发挥着非常重要的作用。甚至可以说，离开这些图片的强大在场，公共舆论便失去了相应的生长根基，相关议题将很难直接进入公共议程。

我们不妨借用多丽丝·A. 格雷伯（Doris A. Graber）提出的"凝缩符号"（condensation symbol）概念，进一步把握图像事件的生成机制和分析框架。格雷伯在《语言行为与政治》中指出，公共议题的构造往往依赖特定的符号生产实践，有些符号永恒地定格了，从而在一定程度上塑造了人们关于这一事件的主体认知。格雷伯将那些永恒定格的符号瞬间称为"凝缩符号"，并将其上升为一种非常重要的事件分析概念。正是因为凝缩符号的出场，公共议题最终成为一个事件。凝缩符号既可以是一些特定的概念术语、人物或词语，也可以是典型的图像符号，它们的共同特点就是给公众留下深刻印象，使得公众按照其预设的价值立场而形成相应的认知话语。① 在后来的研究中，格雷伯提出了凝缩符号的图像转向问题，即当前媒介事件中的凝缩符号主要体现为图像符号，其标志性符号结果就是图像事件。正如格雷伯所说："在以电视为标准的电子媒介时代，过去印刷时代的价值结构被迫做出了适度的调整，我们一度推崇的借助文字符号传递的抽象意义，已经开始让位于建立在图像传播基础上的现实与感受。"② 罗伯特·考克斯（Robert Cox）的研究发现，环境传播实践的一个重要特点就是对视觉化的凝缩符号的制造并挪用，进而在视觉图像意义上完成环境议题的话语建构以及深层的社会动员过程。③ 在气候变化的视觉动员体系中，"站在即将融化的冰面上的北极熊"图像就是一个典型的凝缩符号，它被广泛应用于图书、电影、明信片等媒介系统中，其功能就是激活人们对气候变化问题的深层焦虑。

W. 兰斯·班尼特（W. Lance Bennett）和雷吉娜·G. 劳伦斯（Regina G. Lawrence）提出的新闻聚像（news icon）分析范式，有助于我们更好地把握图像事件中的图像流动过程与修辞逻辑。新闻事件往往存在一个"决定性瞬间"（decisive moment），它一般以特定的符号形式表现出来，成为整个事件

① Graber, D. A. (1976). *Verbal behavior and politics*. Urbana, IL: University of Illinois Press, p. 289.

② Graber, D. A. (1988). *Processing the news: How people tame the information tide*. New York: Longman Inc., p. 174.

③ Cox, R. (2010). *Environmental communication and public sphere* (2nd edition). London, UK: Sage, p. 67.

的凝缩与象征。① 换言之，历史深处的某个媒介符号往往会进入后续相关报道的叙事体系，从而影响并塑造了后续报道的媒介框架和文化主题，而这种特殊的媒介符号就是新闻聚像。班尼特和劳伦斯对"新闻聚像"给出如下定义："所谓新闻聚像，主要指新闻事件中的一个影响深远的凝缩图像（condensational image），它往往能够唤起人们某种原始的文化主题（cultural theme），我们可以在其中发现理论上的探索潜力、矛盾与张力。"② 新闻聚像既可以是一个标志性的新闻事件，也可以是新闻事件中某个标志性的符号形态，如图像、任务、意指术语等。珍妮·基青格（Jenny Kitzinger）将历史上那些标志性的新闻事件称为"媒介模板"（media template），认为媒介模板往往被挪用到当下的新闻报道中，并且影响当下的新闻的报道框架。③ 显然，基青格所说的"媒介模板"其实就是一种特殊的新闻聚像形式。

二、新闻聚像的流动及其生命周期

当前新闻聚像的符号形态主要集中于那些建构社会争议、携带文化属性、驱动事件进程、承载集体记忆的视觉图像。④ 第二次世界大战期间，美国士兵经过艰难的战争，最终将美国国旗插在太平洋战场的硫磺岛的山峰上，这一瞬间被随军记者乔·罗森塔尔（Joe Rosenthal）的摄影镜头抓取。随后，这张图片《国旗插在硫磺岛上》很快成为一个承载美国精神的象征符号，在诸多历史事件中被反复挪用和阐释，成为雕塑、绘画、电影、纪录片、图书、明信片等大众媒介场域中的符号原型。⑤ 显然，图像符号《国旗插在硫磺岛上》就是一个典型的新闻聚像，它流动于不同的媒介系统之间，不仅凝缩了硫磺岛战役的视觉印迹，也凝缩了美国精神的视觉意象。

① Moeller, S. (1989). *Shooting war*. New York: Basic Books, p. 15.
② Bennett, W. L., & Lawrence, R. G. (1995). News icons and the mainstreaming of social change. *Journal of Communication*, 45 (3), 20-39, p. 22.
③ Kitzinger, J. (2000). Media templates: Patterns of association and the (re) construction of meaning over time. *Media, Culture & Society*, 22 (1), 61-84.
④ Bennett, W. L., & Lawrence, R. G. (1995). News icons and the mainstreaming of social change. *Journal of Communication*, 45 (3), 20-39.
⑤ Hariman, R., & Lucaites, J. L. (2002). Performing civic identity: The iconic photograph of the flag raising on Iwo Jima. *Quarterly Journal of Speech*, 88 (4), 363-392.

新闻聚像的最大特点就是流动性，即从过往进入当下，从而成为一个个跨媒介的叙事符号。由于图像事件之中往往驻扎着一个视觉化的新闻聚像，因此考察新闻聚像的流动轨迹，一定意义上可以勾勒出视觉修辞的实践逻辑与结构。班尼特和劳伦斯虽然没有就新闻聚像的研究方法进行特别强调，但他们有关新闻聚像的生命周期（life cycle）的理论论述无疑提供了一个探究视觉修辞的分析结构。具体来说，班尼特和劳伦斯将新闻聚像的生命周期分为三个阶段：第一阶段，图像符号作为事件中一个最具戏剧性的符号形式出场，然后进入大众媒体的再生产过程，最终跨越新闻的边界而进入评论、艺术、电影、电视剧、脱口秀以及流行文化的其他领域。第二阶段，经过大众媒介的再生产，这一图像便承载了一定的公共想象力（public imagination），携带了特定的价值取向和文化主题。不同的社会组织往往通过对这一图像符号的征用，完成特定的公共议题的激活与建构。图像符号由此获得了普遍的公共属性，具有了建构公共议题的视觉力量。第三阶段，图像符号逐渐从其原始的事件语境中脱离出来，成为一个独立的、自足的象征符号。当与其有关的其他新闻事件发生时，这一图像符号一般被策略性地选择和使用，并且作为一个非常重要的叙事符号进入当下的新闻语境，在一定意义上影响当下新闻的报道框架。[1]

图像事件的视觉修辞不仅体现为图像符号本身的修辞，同样体现为作为符号事件的一种实践话语修辞，格雷伯的"凝缩符号"、基青格的"媒介模板"、班尼特和劳伦斯的"新闻聚像"从不同的理论维度上提供了视觉修辞研究的分析范式。尽管这些学者并没有就视觉修辞方法本身进行探讨，但理论本身的想象力却打开了视觉修辞方法及其应用的生命空间。

具体来说，我们可以从以下两个维度来把握图像事件的视觉修辞方法：第一，识别和确认图像事件中的凝缩符号。在图像事件中，究竟哪些图像发挥着凝缩符号的功能？这便需要借助大数据的方式来寻找并确认那个象征"决定性瞬间"的视觉符号。一般来说，凝缩符号具有某种强大的情感动员或争议论证功能，我们可以借助数据挖掘等方式进行确认，即那些转发量和

[1] Bennett, W. L., & Lawrence, R. G. (1995). News icons and the mainstreaming of social change. *Journal of Communication*, 45 (3), 20-39, p. 26.

讨论量最多的图像符号，往往是图像事件中的凝缩符号。第二，探讨凝缩符号的生命周期和跨媒介流动过程。班尼特和劳伦斯关于新闻聚像的生命周期的"三阶段说"，在一定意义上提供了一个考察视觉修辞实践的操作方法。作为新闻聚像的凝缩符号如何被生产？如何进入传播场域？如何实现跨媒介叙事？如何进入当下的公共议题？以及如何影响和塑造当下议题的媒介框架和社会认知？所有这些问题提供了一个考察视觉修辞实践的基本分析路径和操作过程。

三、图像追踪法与图像事件分析方法

显然，面向图像事件的视觉修辞分析，并不是将图像文本悬置下来进行静态分析，而是强调将其置于一定的实践和过程语境中，探讨作为修辞实践的图像事件的发生机制和意义过程。为此，劳里·E. 格里斯（Laurie E. Gries）提出了视觉修辞研究的一种新的数字化研究方法——图像追踪法（iconographic tracking）。类似于班尼特和劳伦斯关于新闻聚像的生命周期理论，格里斯立足新唯物主义（new materialism）研究取向，强调图像追踪法"尝试在经验维度上测量图像如何流动（flow）、转化（transform）和影响（contribute）公共生活"，在具体的测量方式上强调借助数据化的图像追踪方法"找到图像在传播过程中所经历的多重改变，并确认其在与各种实体相遇后所产生的复杂后果"。[①] 具体来说，作为视觉传播结构中的一个事件性事物（eventful thing），视觉修辞不仅有能力制造肯尼斯·伯克所说的合作（co-operation），也有能力引发不同事物的重组（assemblage），特别是有能力对公共生活进行改写和重构。[②] 传播结构中的图像往往经历了一个从"生产"到"传播"再到"消亡"的"符号历险"过程，格里斯认为在经验意义上揭示符号的流动轨迹，也就等同于发现图形符号的"修辞生命历程"（rhetorical life span）。图像追踪法的理论基础是新唯物主义路径，即承认现实就是变化

[①] Gries, L. E. (2013). Iconographic tracking: A digital research method for visual rhetoric and circulation studies. *Computers and Composition*, 30 (4), 332-348, p.337.

[②] Gries, L. E. (2013). Iconographic tracking: A digital research method for visual rhetoric and circulation studies. *Computers and Composition*, 30 (4), 332-348, p.338.

本身，而所谓的静止只不过是对永恒变化的一种快照（snapshot）。① 因此，只有将图像置于一个动态的结构和关系中，才能真正在存在论意义上把握其修辞内涵——任何图像都是时间逻辑上的发生结果，具体表现为"图形的传播，进入不同形式的关系结构，在不同形态（form）、类型（genre）和媒介（media）之间的跨系统转换"②。

就具体操作方法而言，图像追踪法采取传统的定性研究与数字研究路径相结合的方式，在时间维度上探讨图像事件中图像符号的生命周期与流动实践，进而揭示这种"符号历险"如何修辞性地构成现实世界的生存条件。为了在经验意义上揭示图像追踪法的操作过程，格里斯选择了艺术家谢帕德·费尔雷（Shepard Fairey）创作的一幅极具争议的海报图片——《希望》（Hope），通过图像追踪法探讨了这一图像在奥巴马参与总统竞选前后的五年间的图像变化轨迹和修辞生命历程。

具体来说，图像追踪法分为两个研究阶段。第一个阶段包括三个步骤：一是数据收集，围绕某一特定的视觉议题，使用具有图像搜索能力的搜索引擎（如 CubeSearch 或 TinEye）尽可能多地搜集大数据图像资源；二是数据挖掘，对大量的数据进行挑选以确定其中的模式、趋势以及关系，并借助特定的计算机分析软件（如 Zotero）和可视化工具（如 Google Maps）进行图像数据分类、文件夹建立并以关键术语或标签命名；三是数据汇编，对于数据挖掘阶段确认的图像符号的每一次视觉改变与符号转换，使用新的术语再次搜索并进行多次汇编。第二个阶段主要基于"文化历史活动理论"（cultural-historical activity theory）等图像社会学相关理论，通过质性方式对图像的构成（composition）、生产（production）、转变（transformation）、发布（distribution）、传播（circulation）五大物质性过程进行研究。显然，格里斯的图像追踪法沿袭了约翰·班德（John Bender）和大卫·E. 威尔伯瑞（David E. Well-

① Bergson, H., & Andison, M. L. (2010). *The creative mind: An introduction to metaphysics*. New York: Dover Publications, p. 22.

② Gries, L. E. (2013). Iconographic tracking: A digital research method for visual rhetoric and circulation studies. *Computers and Composition*, 30 (4), 332–348, p. 337.

bery）的修辞观——"修辞作为人类存在与行动的普遍条件"①，在视觉修辞方法论维度上揭示了"修辞究竟如何构成日常生活的物质条件"这一主题，即以新唯物主义为取向的图像追踪法"能够揭示出修辞是如何在动态网络中随着时空变化逐渐显露出来的，以及其对现实产生了诸多意想不到的影响"②。由此可见，格里斯关于图像事件研究的图像追踪法，既是对班德和威尔伯瑞的修辞观——"修辞作为人类存在与行动的普遍条件"的新唯物主义意义上的经验性回应，也是在时间坐标上考察图像事件演化过程的一种视觉修辞方法。

总之，作为一种分析方法，视觉修辞强调对"视觉形式"的识别与分析，挖掘潜藏于视觉文本"修辞结构"中的含蓄意指。视觉修辞的文本对象主要包括视觉化的媒介文本、空间文本和事件文本，三者对应三种不同的视觉修辞方法。媒介文本的视觉修辞方法主要强调在视觉形式与构成的语法基础上把握视觉话语的生产机制。空间文本的视觉修辞方法主要关注空间的功能、意义与价值如何在空间生产的视觉逻辑中体现和深化。事件文本的视觉修辞方法主要强调图像事件中视觉化的"凝缩符号"与"新闻聚像"的生产方式及其在传播场域中的流动结构与跨媒介叙事过程。

① Bender, J. B., & Wellbery, D. E. (1990). *The ends of rhetoric: History, theory, practice*. Stanford, CA: Stanford University Press, p. 38.

② Gries, L. E. (2013). Iconographic tracking: A digital research method for visual rhetoric and circulation studies. *Computers and Composition*, 30 (4), 332-348, p. 346.

第 八 章

视觉框架分析模型

美国认知语言学家乔治·莱考夫（George Lakoff）在《别想那只大象：明确价值与重塑框架》中提出了一个发人深省的论断：控制话语权的两大核心利器是隐喻（metaphor）和框架（frame）。① 简言之，如果能够在话语行为中掌握框架生产的主动权，并且巧妙地使用隐喻这一修辞手法，就必然能够在话语争夺实践中处于优势地位。莱考夫的语用学研究发现，美国共和党通过对一系列核心政治语汇的发明与生产，输出了一套通往公共议题生成的认知框架，最终"以框架的方式"实现了右翼话语的合法化生产。共和党的话语实践无疑是成功的，以至于美国民主党前主席霍华德·迪恩（Howard Dean）不无遗憾地感慨道："要是民主党早几年读一读莱考夫的书，恐怕就不会过早地离开白宫，也不会丧失在国会的优势以及最高法院的阵地。"② 莱考夫竭力强调的政治语汇生产，实际上对应的是一场修辞实践，即在语言维度上构筑公共议题的理解方式或认知模式。在多元主体实践中，一个成功的修辞实践不仅包括话语思想层面的"内容建设"，还包括话语实践层面的"框架建设"，而后者本质上对应的是一个修辞学问题。从符号学意义上讲，框架创设了一个巨大的"语义场"，提供了一套有关话语生成的元语言系统。

① 〔美〕乔治·莱考夫. (2013). 别想那只大象：明确价值与重塑框架. 闫佳译. 杭州：浙江人民出版社（p. 7）.

② The framing wars, *The New York Times*, 2005.07.17. Retrieved February 10, 2021, from www.nytimes.com/2005/07/17/magazine/the-framing-wars.html.

所谓框架,就是人为构造并加以组织化而形成的一套理解事物的相对稳定的心理结构。按照欧文·戈夫曼(Erving Goffman)的经典解释,框架意味着一种"阐释图式"(schemata of interpretation),它能够帮助人们"辨别、感知、确认和命名无穷多的事实"①。从符号学来讲,框架意味着一种元语言形式,它悄无声息地创设了一条理解事物的意义管道,赋予我们理解事物的一套认知模式。莱考夫从认知心理学层面对框架的内涵给出了如下描述:"框架,是你看不见也听不到的东西。它们属于认知科学家称为'认知无意识'(cognitive unconscious)的环节,是我们大脑里无法有意识访问、只能根据其结果(推理方式和常识)来认识的结构。"② 由于框架铺设了一种无意识认知方式,因此它限制了意义的自由发挥和肆意入侵,传递的是一种经由特定意义管道"挤压"之后的"授权"意义。从认知心理学来讲,框架是一种极为稳定的图式话语,它的功能就是对人们的认知方式进行锚定和规约,所谓的普遍性、共享性、认同性构成了框架逻辑的基本特点。认知科学研究发现:"框架具有这样的特点:如果顽固的框架跟事实不相吻合,那么,人会抛弃事实,保留框架。"③ 我们常说"人们总是愿意听到自己希望听到的东西",其实就是在揭示顽固的框架如何影响并塑造我们对于事实的理解,这在本质上反映的是认知模式层面的框架依赖命题。

如今,文本表征已经超越了纯粹的语言模态,"图像深刻地影响着人们的感知(perception)、情感(emotion)和认知(cognition)"④。视觉性(visuality)不仅作为文化的主因建构并限定了人们的思维形式,而且作为一种底层语言铺设了认识行为形成与发生的元框架(meta-frame),由此产生了一个猝不及防的文化后果——无论是文本表征层面的框架编码问题,还是心理认知层面的框架加工问题,都必然面临一场普遍而深刻的"视觉转向"。在视

① Goffman, E. (1974). *Frame analysis: An essay on the organization of experience*. Boston, MA: Northeastern University Press, p. 21.
② 〔美〕乔治·莱考夫. (2013). 别想那只大象:明确价值与重塑框架. 闾佳译. 杭州:浙江人民出版社 (p. 1).
③ 〔美〕乔治·莱考夫. (2013). 别想那只大象:明确价值与重塑框架. 闾佳译. 杭州:浙江人民出版社 (p. 58).
④ Geise, S. (2017). Visual framing. In P. Rössler, C. A. Hoffner & L. van Zoonen (Eds.), *The international encyclopedia of media effects* (Vol. Ⅳ). New York: John Wiley & Sons, Inc., pp. 1–12.

觉修辞实践中，图像话语运作的目的和意义就是对于特定的视觉框架（visual framing）的生产。所谓视觉框架，意为经由视觉化的观念、方式和途径建构的一种认知框架。帕特里克·罗斯勒（Patrick Rössler）、辛西娅·A.霍夫纳（Cynthia A. Hoffner）与莱斯贝特·凡祖伦（Liesbet van Zoonen）于2017年合编的《全球媒介效果百科全书》（*The International Encyclopedia of Media Effects*）第四卷收录了"视觉框架"这一词条①，足以体现出视觉框架问题在传播学理论版图中的地位和意义。如果忽视乃至回避传播文本中的"图像问题"，我们就不仅难以理解认知框架的全部内涵及其深层的视觉图式体系，也难以理解传播学研究中框架分析的知识体系及其方法论系统。蕾妮塔·科尔曼（Renita Coleman）断言："今天，框架理论日益成为视觉研究的理论根基（life line）之一。"②

然而，当前框架分析（framing analysis）的对象主体上是语言文本，如何开展面向视觉文本的框架分析，即如何开展视觉框架分析（visual framing analysis）？这一问题成为视觉修辞学研究需要迫切回应的方法论问题。本章立足修辞学的方法论视角，主要围绕"视觉文本如何开展框架分析"这一前沿学术问题，尝试从修辞学的认识视角和方法揭示视觉框架分析的理论内涵、操作模型与指标体系。

第一节　从语言框架到视觉框架

2019年，全球新闻传播领域的重要期刊《新闻与大众传播季刊》（*Journalism & Mass Communication Quarterly*）邀请了六名框架研究领域的代表性学者，共同探讨框架研究的未来趋势。最终，对话成果以专题论文（invited

① Rössler, P., Hoffner, C. A., & van Zoonen, L. (Eds.). *The international encyclopedia of media effects* (Vol. Ⅳ). New York: John Wiley & Sons, Inc..

② Coleman, R. (2010). Framing the pictures in our heads: Exploring the framing and agenda-setting effects of visual images. In P. D'Angelo & J. A. Kuypers (Eds.), *Doing news framing analysis: Empirical and theoretical perspectives* (pp. 233–261). New York: Routledge, p. 233.

forum)的形式发表于该刊。① 专题论文的召集人金世曦(Sei-Hill Kim)阐明了这一专题策划的缘起:2011 年,新闻与大众传播教育学会(AEJMC)内发生了一场颇具影响力的学术争议,诸多学者对当前的框架研究(framing research)现状表示极为不满,认为现有的框架研究范式(paradigm)停滞不前,有学者在现场直言"我们应该停止框架研究,如今发表了那么多框架研究论文,但绝大部分研究都不是真正的框架研究"②。这场旷日持久的学术事件从未平息,学者纷纷担心:当前的框架研究似乎千篇一律,框架研究究竟如何创新,其有别于媒介效果研究的理论内涵何在?面对当前框架研究存在的诸多困境,《新闻与大众传播季刊》副主编金世曦特别策划了这场影响重大的专题讨论,尝试"邀请几位资深学者继续就框架研究这一话题展开深入讨论,为当前的框架研究范式提供新观念和新思想"③。在这一组专题论文中,诸多学者提到了框架研究的"视觉转向"问题。例如,露露·罗德里格兹(Lulu Rodriguez)与丹妮拉·V. 季米特洛娃(Daniela V. Dimitrova)在《视觉框架:多元化探索》一文中明确提出了框架研究的未来方向,即正面回应新媒体时代视觉文本的框架分析及其方法创新命题,特别是回答"图像如何作用于内容编码(shaping of content)和信息劝服(persuasive messaging)过程"这一基础性框架分析问题。④

视觉框架分析的重要性和迫切性不容忽视。概括而言,视觉框架研究的意义有三:一是有助于打开框架研究的想象力,即通过将视觉对象纳入框架分析范畴,赋予当前长期处于"舒适区"的框架分析新的学术视角和研究对象;二是有助于拓展视觉分析的新视角和新方法,赋予视觉文本研究一种全新的框架视角(framing perspective);三是有助于打通媒介框架与受众

① D'Angelo, P., Lule, J., Neuman, W. R., Rodriguez, L., Dimitrova, D. V., & Carragee, K. M. (2019). Beyond framing: A forum for framing researchers. *Journalism & Mass Communication Quarterly*, 96(1), 12-30.

② Kim, S. (2019). Beyond framing: A forum for framing researchers. *Journalism & Mass Communication Quarterly*, 96(1), 12-30, p.12.

③ Kim, S. (2019). Beyond framing: A forum for framing researchers. *Journalism & Mass Communication Quarterly*, 96(1), 12-30, p.12.

④ Rodriguez, L., & Dimitrova, D. V. (2019). Visual framing: Diversifying the inquiry. *Journalism & Mass Communication Quarterly*, 96(1), 22-23.

框架的对话结构,拓展视觉传播实践的媒介效果研究的学术范式。必须承认,当前的框架分析研究主体上还停留在语言文本层面,尽管部分研究已经开始关注视觉文本的框架问题,但视觉框架分析依然处在起步阶段,缺少标志性的理论建树和方法模型。本节将重点探讨视觉框架的理论内涵及生成原理。

一、框架分析的视觉转向

框架分析(framing analysis)是话语分析的主体内容,也是内容分析的重要方法,其主要强调对话语生产实践中的认知方式加以分析。所谓框架,意为我们理解事物的一套认知结构。我们对现实世界的理解和把握,总是诉诸一定的认识框架,如此才能对认知对象进行"描边""画像"和"定性",也就是对事物的内涵和性质进行界定、分类、解释和判断。从根本上讲,框架就是一种"意义结构"(structures of meaning)[1]和"话语装置"(discursive device)[2],它为我们提供了一种"阐释图式"(schemata of interpretation)[3],从而帮助我们理解文本表征系统中的"问题本质"(essence of the issue)[4]。

传播学视域中的框架包含两层含义:一是信息编码维度上的表征框架,即媒介框架(media frame);二是受众接受维度上的认知框架,即受众框架(audience frame)[5]。尽管媒介框架和受众框架的侧重点有所不同,但二者在本质上具有一定的关联逻辑:表征框架主要侧重文本生产的编码方式,但符号编码的基本原理依赖大脑认知的既定图式和法则;同样,在文本接受过程

[1] Hertog, J. K., & McLeod, D. M. (2001). A multiperspectival approach to framing analysis: A field guide. In S. D. Reese, O. H. Gandy Jr & A. Grant (Eds.), *Framing public life: Perspective on media and our understanding of the social world* (pp. 139–161). Mahwah, NJ.: Lawrence Erlbaum Associates.

[2] Entman, R. M. (1993). Framing: Towards clarification of a fractured paradigm. *Journal of Communication*, 43(4): 51–58.

[3] Goffman, E. (1974). *Frame analysis: An essay on the organization of experience*. Boston, MA.: Northeastern University Press, p. 21.

[4] Gamson, W. A., & Stuart, D. (1992). Media discourse as a symbolic contrast: The bomb in political cartoons. *Sociological Forum*, 7(1), 55–86.

[5] Entman, R. M. (1991). Framing U.S. coverage of international news: Contrasts in narratives of the KAL and Iran air incidents. *Journal of Communication*, 41(4), 6–27.

中，认知框架的显现与出场总是依赖具体的意指实践，即启用何种认知机制、诉诸何种完形策略、激活何种意象图式，均取决于文本表征维度的编码体系。① 简言之，尽管表征框架和认知框架分属两个不同的概念范畴，但二者往往互相嵌套在彼此的阐释结构中，体现出一种对话状态和勾连结构。比如，在视觉修辞的意指系统中，隐喻既是一种表征框架，也是一种认知框架：前者立足视觉编码维度的语义规律，强调从始源域（source）到目标域（target）的转义生成与视觉映射法则；后者体现为图像认知维度的思维方式，强调借助一种具有普遍认知基础的可见的、在场的、具象的视觉符号来把握另一种视觉符号或概念系统。② 大量实证研究数据表明，公众认知框架和媒介表征框架呈现出高度的一致性，即媒介以何种框架语言编码信息，会直接导致公众以相同的认知框架来加工信息。例如，大众媒介中最普遍的四种媒介框架，即冲突框架（conflict frame）、情感故事框架（human interest frame）、责任归因框架（attribution of responsibility frame）、经济后果框架（economic consequences frame），同样是受众频繁使用的信息认知框架。换言之，受众往往会按照媒介框架所限定的框架模式来加工信息，因此受众框架（解码框架）与媒介框架（编码框架）具有高度的一致性。③

长期以来，框架分析主要聚焦于语言文本研究，面向视觉对象的框架分析并未引起足够重视。④ 图像未能进入视觉框架分析的范畴，其中有视觉方法本身面临挑战的原因，更主要的原因是，图像被认为是语言文字的补充或注脚，长期囿于文字的压制和束缚。如果图像不具有叙事主体的功能，那么图像意义上的框架就只不过如同一个牵线木偶，完全从属于语言文字所主导的元叙事框架。进入视觉文化时代，视觉文本的形态本身发生了巨大变化，同时伴随着语图关系研究的深入，图像的叙述地位不仅被重新发现，而且变

① 刘涛. (2020). 图式论：图像结构与视觉修辞分析. 南京社会科学, 2, 101-109.
② 刘涛. (2017). 隐喻论：转义生成与视觉修辞分析. 湖南师范大学社会科学学报, 6, 140-148.
③ Valekenburg, P., Semetko, H. A., & De Vreese, C. H. (1999). The effects of news frames on readers' thoughts and recall. *Communication Research*, 26 (5), 550-569.
④ Greenwood, K., & Jenkins, J. (2015). Visual framing of the Syrian conflict in news and public affairs magazines. *Journalism Studies*, 16 (2), 207-227.

得越发牢固,"图像就是信息"(the visual is the message)① 这一观点已经得到普遍认可。至此,图像表征与传播的框架问题进入学界的关注视野。正如罗德里格兹与季米特洛娃所说:"可以毫不夸张地说,图像依附文字的时代已经一去不复返了。图像已经远远超越了作为文字的附属物存在角色,也不再是一种'外围线索'(peripheral cues)。在社交媒体时代,图像更是一种信息生成的框架系统。"②

其实,早在20世纪90年代初,多丽丝·A. 格雷伯(Doris A. Graber)就已经意识到了框架分析中的图像问题,认为传播学研究亟须探寻图像文本分析的理论和方法创新。格雷伯的实证研究发现,电视新闻主题实际上是视觉主题(visual theme)和语言主题(verbal theme)共同作用的结果,尽管认知过程存在不可避免的信息遗忘现象,但视觉主题的"丢失"程度远远低于语言主题,而那些反映未知事实、陌生场景、人物形象的图像贡献了绝大部分的视觉主题。③ 视觉主题形成的内在机制是什么?诸多研究给出了一个共同的答案——视觉框架(visual framing)。

什么是视觉框架?作为"视觉框架"这一词条的撰写者,斯蒂芬妮·盖斯(Stephanie Geise)在《全球媒介效果百科全书》第四卷中指出,视觉框架的理论基础是视觉传播理论(theory of visual communication)。盖斯对视觉框架的内涵给出了如下描述:"视觉框架涉及媒介传播实践中致力于强化传播者或接受者认知图式(cognitive schemata)的视觉元素使用问题。"④ 卡洛儿·B. 施瓦尔贝(Carol B. Schwalbe)延续了传统意义上框架的"视窗"隐喻内涵,指出"视觉框架依然是一个过滤过程(winnowing process)"⑤。基

① Rodriguez, L., & Dimitrova, D. V. (2019). Visual framing: Diversifying the inquiry. *Journalism & Mass Communication Quarterly*, 96 (1), 22-23, p. 22.

② Rodriguez, L., & Dimitrova, D. V. (2019). Visual framing: Diversifying the inquiry. *Journalism & Mass Communication Quarterly*, 96 (1), 22-23, p. 22.

③ Graber, D. A. (1990). Seeing is remembering: How visuals contribute to learning from television news. *Journal of Communication*, 40 (3), 134-156.

④ Geise, S. (2017). Visual framing. In P. Rössler, C. A. Hoffner & L. van Zoonen (Eds.), *The international encyclopedia of media effects* (Vol. Ⅳ). New York: John Wiley & Sons, Inc., p. 1.

⑤ Schwalbe, C. B. (2006). Remembering our shared past: Visually framing the Iraq war on US news websites. *Journal of Computer-Mediated Communication*, 12 (1), 264-289, p. 269.

思·格林伍德（Keith Greenwood）和乔伊·詹金斯（Joy Jenkins）研究发现："人们在处理视觉和文本信息时，图像作为一种有效的框架载体（framing vehicles）作用于人们的认知系统，从而发挥着积极的框架功能。"① 莱斯利·维施曼（Lesley Wischmann）通过分析1970年美国"肯特州立大学惨案"中新闻图片的使用伦理，指出图像具有语言文字难以比拟的现实建构能力，其不仅具有制造争议的能力，还会让问题变得更加暧昧而模糊，甚至具有征服事实乃至改变事实的能力。② 正因为图像与事实之间并非严格的反映关系，而是极为复杂的建构关系，罗德里格兹与季米特洛娃断言："图像是一种有效的'框架装置'（framing devices）。"③ 如何研究传播实践中的图像议题及其深层的"框架装置"问题对于传播学理论的建构与拓展具有极为重要的意义。④ 蕾妮塔·科尔曼（Renita Coleman）和斯蒂芬·班宁（Stephen Banning）通过分析大众媒介中视觉图像的议程设置功能，揭示了图像符号在传播实践中的框架效应（framing effects）——视觉框架不仅作用于第一级议程设置，也就是通过视觉化的"图像方式"塑造社会议题的属性、特征及公众感知方式，同时发挥着积极的第二级议程设置效应（second-level agenda-setting effects），即图像打开了公共议题认知的"情感维度"，从而超越了语言文本的框架原理和功能，重构了公众的情感认知方式。⑤

基于此，我们可以从两个方面来理解视觉框架存在的现实性与必要性。一方面，图像创设了一个协商性的参与空间，不同主体可以在图像这里"发现"并"争夺"自己的意义，所以图像具有争议制造的符号潜力。正如本

① Greenwood, K., & Jenkins, J. (2015). Visual framing of the Syrian conflict in news and public affairs magazines. *Journalism Studies*, 16 (2), 207-227, p. 209.

② Wischmann, L. (1987). Dying on the front page: Kent State and the Pulitzer Prize. *Journal of Mass Media Ethics*, 2 (2), 67-74.

③ Rodriguez, L., & Dimitrova, D. V. (2011). The levels of visual framing. *Journal of Visual Literacy*, 30 (1), 48-65, p. 50.

④ Domke, D., Perlmutter, D., & Spratt, M. (2002). The primes of our times? An examination of the "power" of visual images. *Journalism*, 3 (2), 131-159.

⑤ Coleman, R., & Banning, S. (2006). Network TV news' affective framing of the presidential candidates: Evidence for a second-level agenda-setting effect through visual framing. *Journalism & Mass Communication Quarterly*, 83 (2), 313-328.

章第一节所阐释的，争议宣认的常见策略就是框架生产，也就是赋予争议一种框架性的理解方式，而图像回应争议的方式，如定义争议、表现争议、宣认争议，本质上涉及视觉意义上的框架生产命题，即通过视觉框架的生产完成社会争议的建构、定义及合法性争夺。另一方面，尽管图像释义活动表现出浮动性、不确定性的特点，而且受制于符号情景与图文关系的深层锚定，但是图像符号与生俱来的像似性特点决定了其在事实宣认方面具有无可比拟的优势，我们经常说的"有图有真相"其实就是在强调视觉感知之于事实认知的重要意义。因此，社会场域中的图像符号，并非作为纯粹的语言文字的脚注而存在，相反，它游走于社会符号场域，所到之处总会掀起阵阵风波。如果承认"图像事件"（image events）这一普遍存在的符号运动形式及其社会影响，那么我们就不得不接受罗德里格兹和季米特洛娃所说的"图像是一种有效的框架装置"这一符号事实。

概括而言，作为视觉建构的标志性成果，"视觉框架"是我们理解图像思维方式、开展视觉话语分析、把握视觉编码的一个关键概念。公众形成何种视觉认知结构，根本上是由图像符号相对特殊的视觉语义系统决定的。不同于语言框架，视觉框架是一套符号化的视觉认知系统，强调借助视觉方式来限定符号思维的意义方向、重设符号意义的生成语境、搭建符号元素的勾连关系，其目的就是对特定话语进行视觉化建构、展示与争夺。从视觉修辞的角度来看，视觉框架意为经由视觉化的观念、方式和途径建构的一种认知框架。

二、戈夫曼的"框架"遗产及其超越

尽管欧文·戈夫曼（Erving Goffman）早在1974年出版的《框架分析：经验组织研究》（*Frame Analysis: An Essay on the Organization of Experience*）一书中便提出了"框架分析"命题，但彼时的他更多地聚焦于经验材料的社会组织与加工问题，并未将其上升为一种文本分析方法，遑论对图像文本的框架分析。戈夫曼在《框架分析：经验组织研究》中并未涉及视觉议题的框架分析问题，而是聚焦于经验世界的语言实践（如戏剧、会话等），尝试分析不同的经验材料在框架维度上的组织方式和架构系统，特别是经验世界的框架结构（frame structure）问题。由于"剧场（theater）的框架结构与会

话（talk）的框架结构具有根本的相似性"①，因此戈夫曼在该书的最后一章中，将框架理论应用于具体的会话分析，从多种维度揭示了会话实践中语言信息的组织方式及其创设的认知框架。为了揭示会话实践中的框架结构，戈夫曼区分了五种形象，即自然形象（natural figure）、戏剧形象（staged figure）、文本形象（printed figure）、引述形象（cited figure）和模仿形象（mockery）。②必须承认，尽管戈夫曼在《框架分析：经验组织研究》中打开了一个形象分析维度，但其强调的依然是社会学及语言学意义上的形象问题，并未真正触及视觉材料的框架系统及其认知结构问题。

　　戈夫曼的上述"遗憾"直到五年后才得以"弥补"，视觉文本分析的"框架之维"随之开启。1979 年，戈夫曼在《性别广告》（Gender Advertisements）一书中首次提出了"图像框架"（picture frame）这一概念③，以回应视觉文本分析的框架问题。视觉广告如何呈现性别议题？戈夫曼挪用了自己熟悉的"框架"概念，旨在揭示商业广告文本在视觉意义上呈现出的一种"类仪式化展示"（ritual-like display）景观④。具体来说，广告并未直接模拟日常生活中的性别关系，而是打量着日常生活中的社会仪式（social rituals），最终将其提炼并浓缩为一系列程式化的视觉场景，以此把握社会场景中的性别观念，即"女性屈从"（female subordination），这一过程对应的视觉呈现逻辑即戈夫曼的"超仪式化"（hyper-ritualization）。正如戈夫曼所说："从仪式视角来看，广告呈现的场景和现实中的场景究竟有什么区别？一种答案就是'超仪式化'。"⑤ 实际上，"超仪式化"与戈夫曼提出的另一个概念——"商业现实主义"（commercial realism）密切相关，二者的关系可以简单概括为：超仪式化使得商业现实主义更容易被辨识，而商业现实主义有助于增强

① Goffman, E. (1974). *Frame analysis: An essay on the organization of experience*. Boston, MA.: Northeastern University Press, p. 550.

② Goffman, E. (1974). *Frame analysis: An essay on the organization of experience*. Boston, MA.: Northeastern University Press, pp. 524-537.

③ Goffman, E. (1979). *Gender advertisements*. London: Macmillan International Higher Education, pp. 10-23.

④ Goffman, E. (1979). *Gender advertisements*. London: Macmillan International Higher Education, pp. 1-3.

⑤ Goffman, E. (1979). *Gender advertisements*. London: Macmillan International Higher Education, p. 84.

超仪式化的可信度。① 广告表征系统中的超仪式化是如何实现的？戈夫曼从六个框架维度出发，揭示了商业广告中女性刻板形象塑造的视觉呈现机制：（1）相对大小（relative size），如广告中男性相对于女性而言往往占有更大的视觉面积；（2）女性触摸（the feminine touch），如广告中女性更倾向触摸产品或自己的身体；（3）功能等级（function ranking），如广告中男性往往是行为的执行者、主导者或指挥者；（4）家庭描述（the family），如广告中家庭结构多为母亲/女儿关系或父亲/儿子关系，且前者明显多于后者；（5）屈从仪式（the ritualization of subordination），如广告中女性侧躺在地板、床、沙发之上并呈现出屈从的视觉意象；（6）默许离场（licensed withdrawal），如广告中女性往往处于被保护、被怜悯的情景而表现出心理上的退缩或身体上的离场。②

作为一部影响至今的里程碑式著作，《性别广告》不仅创新了广告研究的学术范式，更为重要的是它开启了视觉框架分析（visual framing analysis）的先河，由此极大地拓展了框架分析的想象力，使得面向视觉文本的框架分析成为可能。戈夫曼提出的六种框架形态，后来几乎作为性别形象研究的"标准模板"，被广泛运用于广告文本的视觉框架分析，一系列"致敬式"的视觉框架分析成果由此诞生，如美国主流杂志广告中的女性形象呈现③、荷兰与意大利杂志广告中的女性形象呈现④、澳大利亚杂志广告中的女性形象呈现⑤、德国移动媒体广告中的女性形象呈现⑥、杂志广告中的女

① Goffman, E. (1979). *Gender advertisements*. London: Macmillan International Higher Education, p. 15.

② Goffman, E. (1979). *Gender advertisements*. London: Macmillan International Higher Education, pp. 28-83.

③ Belknap, P., & Leonard, W. M. (1991). A conceptual replication and extension of Erving Goffman's study of gender advertisements. *Sex Roles*, 25 (3), 103-118.

④ Kuipers, G., van Der Laan, E., & Arfini, E. A. (2017). Gender models: Changing representations and intersecting roles in Dutch and Italian fashion magazines, 1982-2011. *Journal of Gender Studies*, 26 (6), 632-648.

⑤ Bell, P., & Milic, M. (2002). Goffman's gender advertisements revisited: Combining content analysis with semiotic analysis. *Visual Communication*, 1 (2), 203-222.

⑥ Döring, N., & Pöschl, S. (2006). Images of men and women in mobile phone advertisements: A content analysis of advertisements for mobile communication systems in selected popular magazines. *Sex Roles*, 55 (3-4), 173-185.

性形象的演变分析[1]、杂志广告中的女性形象的跨文化比较[2]、面向非裔群体受众的杂志广告中的女性形象呈现[3]、历史绘画中的女性形象分析[4]……纵观视觉广告中的性别形象研究，尽管女性刻板形象的呈现方式略有差异，但戈夫曼提出的六种框架依旧存在，即女性形象的屈从特征在六个框架维度基本上都有所体现。实际上，基于视觉框架分析的广告研究，不仅揭示了广告话语生产的视觉编码法则，也揭示了广告图像深层的社会文化内涵。面对不同的文化语境或者文化群体，六种视觉框架的使用频率和倾向呈现出较大的差异。例如，面向白人群体的杂志广告更多地选择"默许离场"和"屈从仪式"视觉框架，而面向非裔群体的杂志广告更多地选择"家庭描述"视觉框架[5]；再如，美国和韩国杂志广告都呈现出一定的男权主义（sexism），但相比较而言，美国广告中的男权主义色彩略有减弱但从未消失，而韩国广告中始终存在明显的男权主义色彩[6]……戈夫曼提出的六种视觉框架形态，除了被运用于广告图像中的性别分析，也被广泛运用于广告中的其他群体形象分析，如杂志广告中的儿童形象分析[7]、电视广告中的儿童形象分析[8]、杂

[1] Kang, M. E. (1997). The portrayal of women's images in magazine advertisements: Goffman's gender analysis revisited. *Sex Roles*, 37 (11-12), 979.

[2] Hovland, R., McMahan, C., Lee, G., Hwang, J. S., & Kim, J. (2005). Gender role portrayals in American and Korean advertisements. *Sex Roles*, 53 (11-12), 887-899.

[3] McLaughlin, T. L., & Goulet, N. (1999). Gender advertisements in magazines aimed at African Americans: A comparison to their occurrence in magazines aimed at Caucasians. *Sex Roles*, 40 (1), 61-71.

[4] Butkowski, C. P., & Tajima, A. (2017). A critical examination of visualized femininity: Selective inheritance and intensification of gender posing from historical painting to contemporary advertising. *Feminist Media Studies*, 17 (6), 1037-1055.

[5] McLaughlin, T. L., & Goulet, N. (1999). Gender advertisements in magazines aimed at African Americans: A comparison to their occurrence in magazines aimed at Caucasians. *Sex Roles*, 40 (1), 61-71.

[6] Hovland, R., McMahan, C., Lee, G., Hwang, J. S., & Kim, J. (2005). Gender role portrayals in American and Korean advertisements. *Sex Roles*, 53 (11-12), 887-899.

[7] Alexander, V. D. (1994). The image of children in magazine advertisements from 1905 to 1990. *Communication Research*, 21 (6), 742-765.

[8] Browne, B. A. (1998). Gender stereotypes in advertising on children's television in the 1990s: A cross-national analysis. *Journal of Advertising*, 27 (1), 83-96.

志广告中的护士形象分析①、体育画报中的印第安人形象分析②……

尽管戈夫曼的视觉框架模式表现出了一定的解释力和适用性，但是其更擅长于广告文本中的女性形象分析，对于其他议题、其他视觉文本而言则显得力不从心，其局限性主要体现在三个方面：一是商业广告中女性形象分析的有限性；二是商业广告中其他议题分析的有限性；三是其他视觉文本分析的有限性。具体来说，第一，就广告中的女性形象分析而言，六种框架形态很难涵盖全部的视觉编码方式，部分广告图像很难借助戈夫曼的视觉框架模式加以分析。塔拉·L. 麦克劳克林（Tara L. McLaughlin）和尼克尔·古利特（Nicole Goulet）的实证研究发现，大约超过50%的广告文本编码，都难以归入戈夫曼的六种视觉框架形态。第二，就商业广告中的其他议题分析而言，戈夫曼的视觉框架模式同样显得捉襟见肘。这一点也不难理解，因为戈夫曼的六种视觉框架的选择与识别，最终都是为了回应文化图式维度的"刻板形象"或权力关系维度的"性别屈从"问题，但其他对象或其他议题的视觉框架分析，并非必然体现为一个文化图式或权力关系问题。例如，广告中儿童形象呈现出的视觉框架远远超出了戈夫曼提出的六种框架形态的解释范围③，因为广告画面中儿童与成人的关系问题主体上体现为一种伦理逻辑，远远超越了男性与女性之间较为单一的权力逻辑。再如，尽管体育画报中的印第安人也呈现出一定的"屈从"特征④，但是不容回避的问题是，"屈从"难道是体育画报框架分析的核心主题吗？这种简单粗暴的"模板套用"无休止地纠缠于权力关系的识别与发现问题，却回避了更加值得挖掘的体育传播问题，其学术价值也大打折扣。第三，就其他视觉文本的框架分析而言，由于议题本身的多元化、发生语境的多维化、文本形态的多样化，文本生产的语境、功能、目的均抛弃了商业广告的元语言系统，视觉呈现方式及其语

① Lusk, B. (2000). Pretty and powerless: Nurses in advertisements, 1930-1950. *Research in Nursing & Health*, 23 (3), 229-236.

② Paul, J., & Sheets, E. (2012). Adapting Erving Goffman's "Gender Advertisements" to interpret popular sport depictions of American Indians. *International Journal of Humanities and Social Science*, 2 (24), 71-83.

③ Alexander, V. D. (1994). The image of children in magazine advertisements from 1905 to 1990. *Communication Research*, 21 (6), 742-765.

④ Paul, J., & Sheets, E. (2012). Adapting Erving Goffman's "Gender Advertisements" to interpret popular sport depictions of American Indians. *International Journal of Humanities and Social Science*, 2 (24), 71-83.

言也远远超出了戈夫曼视觉框架模式所预设的"超仪式化"或"商业现实主义"。面对新的问题和语境,视觉框架分析呼唤一种全新的分析模型。例如,对于社交媒体时代的用户生产内容(UGC)而言,由于用户上传的风景、自拍等图像形态承载的意义更为多元而复杂,并非如同商业广告那样携带着明确的"图像意识形态",因此这使得戈夫曼的视觉框架模式必然面临一种结构性的解释瓶颈。①

概括而言,戈夫曼将框架分析这一经验命题延伸到视觉领域,开启了框架分析的"视觉转向",为视觉文本的内容分析或话语分析提供了一种崭新的"框架视角"(framing perspective)。然而,正所谓"成也萧何,败也萧何",戈夫曼的框架模型在被广泛地运用于其他视觉媒介或视觉议题之际,也陷入一场猝不及防的"框架之殇"。这是因为,戈夫曼仅仅提供了一个框架模型,并未系统地论述视觉框架的方法体系,这必然使得其框架模型的适用性大打折扣。换言之,尽管戈夫曼提出了视觉文本的框架分析这一命题,也提供了一个近乎标准的研究范例,但是他并没有就方法论问题进行充分的讨论和提炼。维多利亚·D. 亚历山大(Victoria D. Alexander)已经意识到了戈夫曼框架的局限性,呼吁视觉分析应该被置于更大的社会与文化语境中加以考察,而且在研究方法上要超越戈夫曼的框架模式,探寻更有针对性的视觉分析方法。② 实际上,《性别广告》中的六种视觉框架形态,主体上是一种经验层面的观察和总结,而并非基于科学的统计方法概括和提炼而成,这与当前框架分析普遍重视的实证传统相去甚远。因此,超越戈夫曼的"框架遗产",破译戈夫曼的"框架黑箱",打通社会学与传播学的"框架对话"之路,并在方法论上揭示视觉框架的生成机制和分析方法,成为视觉框架分析亟待深入拓展的学术命题。

① Butkowski, C. P., Dixon, T. L., Weeks, K. R., & Smith, M. A. (2020). Quantifying the feminine self (ie): Gender display and social media feedback in young women's Instagram selfies. *New Media & Society*, 22 (5), 817-837.

② Alexander, V. D. (1994). The image of children in magazine advertisements from 1905 to 1990. *Communication Research*, 21 (6), 742-765.

三、视觉框架的理论内涵及生成原理

斯蒂芬妮·盖斯（Stephanie Geise）通过对当前视觉框架文献的系统梳理和分析，在《全球媒介效果百科全书》第四卷中将"视觉框架"（visual framing）表述为一个多层次概念（multilevel concept），以强调其意涵的多元性和丰富性。根据视觉框架的表现形态及存在方式，盖斯将其概念内涵概括为三个方面：一是视觉媒介框架的选择（selection）与生产（production），即文本生产者在媒介形式选择与视觉对象呈现方面直接使用或传递的框架形式；二是媒介文本中视觉框架的表征（representation），即文本生产者在视觉编码系统中再现的框架形式；三是视觉媒介框架的感知（perception）与加工（processing），即文本接受者在视觉解码及认知模式层面的框架形式。[1] 因此，视觉框架分析可以沿着这三个基本的概念维度展开，相应地也就形成了不同的视觉框架分析方法。考虑到受众认知框架更多地属于媒介效果研究范畴，以及视觉文本的接受效果研究存在较大的主观性且测量体系不完善，加之媒介表征框架和受众认知框架之间具有较大程度的重合性，本书关于视觉框架分析方法的探讨，主要聚焦于盖斯提出的前两个概念维度的视觉框架含义，即视觉媒介框架的选择与生产以及媒介文本中视觉框架的表征，并在此基础上形成以媒介文本为考察对象的视觉框架分析方法。

当前，视觉框架研究主要集中在新闻图像的内容分析层面，相关研究主要聚焦于视觉文本的生产方式及其编码策略。正如"框架"（frame）在原始意义上的"视窗"（windows）隐喻内涵，视觉框架体现的依然是"凸显""强化""过滤""架构""烘托""对比""描摹""重组"等传统意义上的框架内涵，只不过其对应的是一套全新的视觉编码体系和机制。换言之，当我们谈论视觉框架时，其实就是在关注视觉符号是通过何种编码方式与机制，制造了一种"框架式"的图像意义结构（structure of meaning）和视觉认知模式（cognitive model）。蕾妮塔·科尔曼（Renita Coleman）延续了罗伯特·M.恩特曼（Robert M. Entman）对框架的经典定义，认为视觉框架与语言框架

[1] Geise, S. (2017). Visual framing. In P. Rössler, C. A. Hoffner & L. van Zoonen (Eds.), *The international encyclopedia of media effects* (Vol. Ⅳ). New York: John Wiley & Sons, Inc., pp. 1-12.

的内涵和功能是一致的,即视觉框架同样"选择(select)现实感知的某些方面,并在文本编码中予以凸显(salient),以帮助人们界定问题本质,解释因果关系,做出道德评价,推荐应对方案"①。基于恩特曼的框架理论,科尔曼主要从图像文本生产的技术视角出发,对视觉框架的"选择"和"凸显"本质做出了如下描述:"在视觉研究中,当我们制作、修剪、编辑、遴选图像时,框架涉及对特定视域(view)、场景(scene)或视角(angle)的选择。一个记者决定选择某张图片或某段视频素材,这种行为就是制造框架。"②卡洛儿·B. 施瓦尔贝(Carol B. Schwalbe)在综合前人研究的基础上,对视觉框架实践的运作过程给出了详细描述:"第一步是对某一事件的选择报道,第二步是选择拍摄什么图片,如何制作图片(如拍摄角度、选择视角、假设、偏差、裁剪等),提交哪些图片。这一过程同样延续到编辑室环节,包括最终发布哪幅图片,选择尺寸大小,置于哪个版面位置。"③

除了图像选择与生产层面所"制造"的视觉框架,有些图像携带着先天的"框架"特征,其出场本身便意味着一种视觉框架的"在场"。因此,考察这些特殊的图像形式及其生产原理,不仅有助于认识视觉框架运作的基本原理,而且有助于把握"图像何以成为事件"这一问题背后的社会文化心理。纵观当前社会争议(social arguments)的建构方式以及公共议题的生成机制,图像在其中发挥着越来越重要的作用,由此催生了图像事件(image events)的兴起。④ 谈及图像事件的生成与运作,不能不提到其中代表"决定性瞬间"的视觉聚像(icon),如新闻事件中揭示核心事实或激活公众情感共鸣的标志性摄影图片。正是在视觉聚像的驱动和作用下,"瞬间"最终

① Entman, R. M. (1993). Framing: Towards clarification of a fractured paradigm. *Journal of Communication*, 43 (4): 51-58, p. 52.

② Coleman, R. (2010). Framing the pictures in our heads: Exploring the framing and agenda-setting effects of visual images. In P. D'Angelo & J. A. Kuypers (Eds.), *Doing news framing analysis: Empirical and theoretical perspectives* (pp. 233-261). New York: Routledge, p. 233.

③ Schwalbe, C. B. (2006). Remembering our shared past: Visually framing the Iraq war on US news websites. *Journal of Computer-Mediated Communication*, 12 (1), 264-289, p. 269.

④ Delicath, J. W., & Deluca, K. M. (2003). Image events, the public sphere, and argumentative practice: The case of radical environmental groups. *Argumentation*, 17 (3), 315-333.

演化为"事件"。① 具体来说,在公共事件中,图像与图像之间的"能量"是不对等的:有些图像符号占据更大的"符号势",往往会成为社会关注的焦点,有些图像符号则"随波逐流",最终消失在众声喧哗的视觉景观中。大卫·D. 珀尔马特(David D. Perlmutter)和格蕾琴·L. 瓦格纳(Gretchen L. Wagner)指出,一张摄影图片之所以能够成为新闻事件中意义最丰富、最活跃、最有冲击力的符号聚像,根本上是因为视觉框架在发挥作用——经由大众媒介与公众的一系列框架实践(framing practice),特定的摄影图片从众多的图像集合中"挣脱"出来,最终成为表征新闻事件的"决定性瞬间"和承载多元意义的标志性符号,由此"通过图像的方式"塑造了公众关于新闻事件的认知框架。

那么,哪些因素决定了一幅图像有"资质"上升为新闻聚像,或者说图像事件中视觉框架形成的决定因素有哪些?珀尔马特和瓦格纳给出了视觉框架形成的六大因素:一是描述事件的重要性(importance of the event depicted),如图像携带着显著特征且能够最大限度地描述新闻事件的主要特征、问题或景观;二是转喻(metonymy),如图像经过一定的"选择""描述"和"使用"而能够在"部分指代整体"的转喻层面最大限度地揭示新闻事件的核心争议;三是社会影响(celebrity),如媒介、组织或社会精英充分强调并肯定了该图像的价值和意义;四是视觉突出(prominence of display),如图像被编排在报道的重要版面或位置以凸显其信息功能;五是使用频率(frequency of use),如媒介能够反复地呈现和使用该图像;六是原始性(primordiality),如图像能够在意象维度上代表或反映某一原始主题。②

实际上,考察视觉框架的生成原理,必须回到图像符号编码的修辞维度,如此才能真正理解图像如何"以框架的方式"作用并影响公众的社会认知与情感系统。回到盖斯提到的两种代表性视觉框架内涵,即视觉媒介框架的选择与生产以及媒介文本中视觉框架的表征,我们不难发现,媒介文本中视觉框架的表征具有更为基础性的意义,因为其直接决定了视觉文本的图

① 关于图像事件的内涵及生成机制,详见本书第七章的相关论述。
② Perlmutter, D. D., & Wagner, G. L. (2004). The anatomy of a photojournalistic icon: Marginalization of dissent in the selection and framing of "a death in Genoa". *Visual Communication*, 3 (1), 91-108, p. 98.

像形式及编码语言。即便是图像事件中的视觉聚像，也是因为其具有可以辨识的形式属性才得以广为传播。可以设想，在浩如烟海的图像世界里，之所以有些图像能够真正脱颖而出成为一个时代的视觉聚像，除了媒介渠道和传播实践赋能的原因，主要是因为那些图像本身具有独一无二的形式属性及编码语言，这也是我们给出"框架是修辞建构的产物"这一论断的根本原因。进一步讲，图像文本不同于语言文本的第一符号属性就是像似性，这决定了面向图像文本的认知框架生成，必然建立在对图像形式的直接感知基础之上。因此，视觉框架的生成及其深层的话语建构，必然存在一个根本性"形式之维"。正是在图像形式及其视觉语言的认知基础上，受众框架才得以形成并发挥作用。正是在图像的形式语言维度，图像与受众之间才产生了"化学反应"，其结果就是推动了媒介框架与受众框架的"深情相遇"。比如，罗伯特·M. 恩特曼（Robert M. Entman）通过对比美国主流媒体关于1983年苏联击落韩国客机事件与1988年美国击落伊朗客机事件的报道，发现两起同类"事故"最终却被讲述成了两个不同的"故事"。究其原因，媒体呈现出两种不同的视觉框架，由此建构了两种不同的视觉话语。而视觉框架之所以有差异，是因为图像形式维度编码语言不同：1983年的韩国客机事件报道广泛使用受害者图像，其视觉框架主要是"诉诸情感"，苏联的军事行动被视为反人道主义的邪恶行为；而1988年的伊朗客机事件则因为受害者画面的"集体缺席"，被描述为一场纯粹的"技术失误"。[①] 显然，只有回到图像形式本身，反思图像所处的复杂语境，才能真正理解视觉话语生产的底层游戏规则——"现实"是如何在视觉框架维度被建构的，又是如何"通过视觉框架的方式"被合法化的。

第二节　视觉框架分析的理论范式

框架并非现实的存在物，它主要是被发现的、被激活的、被挪用的，即框架总是伴随着特定的话语实践出场。如同任何无意识话语一样，我们接近

[①] Entman, R. M. (1991). Framing U.S. coverage of international news: Contrasts in narratives of the KAL and Iran air incidents. *Journal of Communication*, 41 (4), 6-27.

并把握框架的唯一途径就是观察其在现实世界的各种"表达"。换言之,框架并不是借助某种因果逻辑被证明的,而是只能在特定的思维活动中显现,这便构成了框架的"存在方式"。在基督教话语体系中,"上帝"的"存在"依赖一系列"神迹"的意象聚合。正如法利赛人在无数的"神迹"中发现"上帝"并确认其"存在"一样,框架也是在特定的议题情景中才显现出来并产生作用的。如果离开具体的议题情景,框架就无从谈起。简言之,符号认知意义上的框架并不是先天存在的,而是修辞建构的产物。那么,我们如何理解视觉框架的存在方式,即如何在图像符号中识别和发现视觉框架,又如何对其进行概括、提炼和命名?

一、视觉框架研究的两种理论路径

框架分析的重中之重是对框架形态的识别和确认。视觉框架分析不同于语言框架分析的独特性之一体现为视觉形式和框架形式之间特殊的"对话方式"。一种较为普遍的观点是,语言符号是一种高度抽象的规约符号,其能指形式和所指意义之间的接合关系是任意的,是非直观的,是约定俗成的,并不存在符号结构上的理据性基础。因此,语言编码系统中的框架识别与分析其实遵循一种严格意义上的语言学逻辑,其中发挥作用的是语言、语法、修辞等关乎意义规则的理性认知与推演命题。尽管"作为图像的语法"(grammar as image)的研究也较为普遍[①],但这里的"图像"更多地指向语法形象,而非符号能指层面的视觉形式问题。在语言学那里,视觉意义上的形式问题是孤独的,是被压制的,是沉默不语的,并没有作为一个"语言问题"直接进入符号系统的意义世界。相反,视觉形式之于视觉框架的意义不仅体现为一种直接的建构关系或反射关系,即既定的形式语言决定或体现既定的框架形态,也体现为一种暧昧的、纠结的同构关系或对话关系。例如,作为一种普遍存在的框架形态,冲突框架不仅是语言文本中的一种通用框架

① Langacker, R. W. (2002). *Concept, image, and symbol: The cognitive basis of grammar* (Vol. 1). New York: Walter de Gruyter, pp. 12–15.

(generic frame)①,而且是频繁流动于视觉文本之中的一种通用框架②。詹姆斯·K. 赫托格和道格拉斯·M. 麦克里奥德甚至断言:"框架分析的第一步是识别构成各种框架的中心概念。绝大多数框架深层的普遍特征就是冲突。"③ 语言文本中的冲突框架必然是语言文字间接建构的产物,但视觉文本中的冲突框架拥有更为丰富的"生产方式"——既可以如同语言文字那样借助一定的视觉修辞手段进行间接建构,也可以通过元素对立、色彩对比等方式在视觉形式上直接呈现;既可以按照二元对立的编码方式直接呈现一种冲突景观,也可以借由激活一定的文化意象间接表达一种冲突意象。简言之,框架的冲突在视觉意义中同样表现为一种或明或暗的冲突形式,这使得视觉框架相较于语言框架而言呈现出一种更为普遍而深刻的形式向度——视觉形式与框架形式之间呈现出高度的同构性和对话性。一方面,视觉形式是框架形式存在并发生作用的前提;另一方面,框架形式表现为一种极具想象力的"图绘"特征及"图示"语言。

如何开展视觉框架研究?这一问题还是要回到"框架研究"的学术原点加以考察。霍利·A. 塞梅特科(Holli A. Semetko)和帕蒂·M. 瓦尔肯堡(Patti M. Valkenburg)概括出两种经典的框架研究路径:一是演绎路径(deductive approach),二是归纳路径(inductive approach)。④ 面对特定的文本对象,演绎路径致力于检验那些已经被验证的新闻框架是否依旧存在,其更多地适用于大样本数据的总体描述和分析;归纳路径强调抛弃预设的框架假设,从文本对象的实际出发,概括和提炼文本编码体系中所采用的框架形态,其更多地适用于特定新闻事件的框架分析。无论是语言框架还是视觉框架,框架分析的前提都是判断框架本身的形态特征及其"存在之所"。尽管

① Semetko, H. A., & Valkenburg, P. M. (2000). Framing European politics: A content analysis of press and television news. *Journal of communication*, 50 (2), 93-109.

② Schwalbe, C. B. (2006). Remembering our shared past: Visually framing the Iraq war on US news websites. *Journal of Computer-Mediated Communication*, 12 (1), 264-289.

③ Hertog, J. K., & McLeod, D. M. (2001). A multiperspectival approach to framing analysis: A field guide. In S. D. Reese, O. H. Gandy Jr & A. E. Grant (Eds.), *Framing public life: Perspectives on media and our understanding of the social world* (pp. 139-161). Mahwah, NJ.: Lawrence Erlbaum Associates, p. 149.

④ Semetko, H. A., & Valkenburg, P. M. (2000). Framing European politics: A content analysis of press and television news. *Journal of Communication*, 50 (2), 93-109.

语言框架和视觉框架的表征语言存在明显差异,但是二者都强调对特定认知模式的激活,以达到相应的传播效果。认知模式受制于心理活动本身的特点和规律。可见,尽管媒介话语中的语言框架和视觉框架呈现出不同的心理加工机制,但这里的"心理语言"并非由媒介框架直接创造,而是被媒介框架激活、调用、触发的。基于此,卡洛儿·B. 施瓦尔贝指出,演绎路径和归纳路径同样是视觉框架分析的两种基本思路。[1]

第一,演绎路径意为立足一些通用框架,探讨其在视觉文本中的适用性,从而揭示视觉文本编码中借用或征用了哪些通用框架。演绎路径的潜在假设是:如同文本一样,图像作为新闻事件描述的一部分参与现实建构。因此,那些在语言叙事中被普遍使用的框架形态同样适用于视觉框架,即语言框架和视觉框架在叙事层面具有通约性,二者只有表现形式上的区别,并无认知模式上的对立或差异。框架分析一直都是大众媒介研究中的重点议题和方法,那些被广泛讨论和检验的通用框架多达十余种。塞梅特科和瓦尔肯堡通过梳理以往的框架分析的研究文献,总结出大众媒介最频繁使用的五种通用框架:冲突框架、情感故事框架、责任归因框架、经济后果框架和道德框架(morality frame)。[2] 必须承认,对于不同类型的社会议题而言,通用框架的使用频率是不同的。塞梅特科和瓦尔肯堡的实证研究发现,1997 年欧盟首脑峰会期间,新闻框架的被使用频率从高到低依次是责任归因框架、冲突框架、经济后果框架、情感故事框架、道德框架。[3] 相应地,视觉框架分析的常见思路就是考察视觉文本中是否存在或者体现那些广泛存在于其他文本中的通用框架。例如,波利斯米塔·博拉(Porismita Borah)在对 2004 年的印度洋海啸和 2005 年的美国卡特里娜飓风的报道的视觉框架研究中,重点分析了新闻图片中四种常见的视觉框架形态,即得失框架(loss vs. gain

[1] Schwalbe, C. B. (2006). Remembering our shared past: Visually framing the Iraq war on US news websites. *Journal of Computer-Mediated Communication*, 12 (1), 264-289, p. 272.

[2] Semetko, H. A., & Valkenburg, P. M. (2000). Framing European politics: A content analysis of press and television news. *Journal of Communication*, 50 (2), 93-109.

[3] Semetko, H. A., & Valkenburg, P. M. (2000). Framing European politics: A content analysis of press and television news. *Journal of Communication*, 50 (2), 93-109.

frame)、实用框架（pragmatic frame）、情感故事框架和政治框架（political frame）。① 显然，博拉的研究思路就是考察视觉文本中是否体现了既定的框架形态，其研究思路本质上体现为一种演绎路径。

第二，归纳路径意为立足既定的文本对象，将原有的预设框架悬置起来，从文本自身出发，分析和概括视觉文本使用或呈现了何种特定议题框架（issue-specific frame）。相比较而言，演绎路径主要体现为预设的框架（一般为通用框架）在视觉文本中的反映和体现，而归纳路径则意味着放下一切刻板印象，另起炉灶，从中发现真正反映特定议题的框架形式。施瓦尔贝通过对伊拉克战争前五周中的互联网新闻图片进行分析后认为，那些图像总体上体现一种爱国的、亲政府的战争叙事模式，在视觉呈现上征用了五种框架：第一周为冲突框架，第二周为征服（conquest）框架，第三周为救援（rescue）框架，第四周为胜利（victory）框架，第五周为控制（control）框架。而对于战争创伤、全球经济影响、环境破坏等议题，那些新闻图像却保持了最大限度的沉默。② 如果将视觉文本的范围扩展到当时的报纸、杂志、电视中的新闻图像，我们就可以发现不同媒介使用的视觉框架基本相似，主要包含五种剧目（scenarios），即震惊（shock）、军队（troops）、英雄（hero）、胜利和控制。随着伊拉克战争的推进，视觉框架本身也存在历时意义上的演变过程，即从冲突框架逐渐转向情感故事框架。③

二、视觉框架分析的基本思路和路径

视觉框架分析的基本原理是在图像形式维度上识别和分析图像话语生成的框架形态及其运作原理，即通过对视觉文本的内容分析（content analysis），探讨图像符号再现了何种认知框架、视觉框架是如何建构并生成的，以及框

① Borah, P. (2009). Comparing visual framing in newspapers: Hurricane Katrina versus tsunami. *Newspaper Research Journal*, 30 (1), 50–57.
② Schwalbe, C. B. (2006). Remembering our shared past: Visually framing the Iraq war on US news websites. *Journal of Computer-Mediated Communication*, 12 (1), 264–289.
③ Schwalbe, C. B., Silcock, B. W., & Keith, S. (2008). Visual framing of the early weeks of the US-led invasion of Iraq: Applying the master war narrative to electronic and print images. *Journal of Broadcasting & Electronic Media*, 52 (3), 448–465.

架深层的话语内涵是什么等问题。类似于语言框架分析的操作方法，视觉框架分析的基本原理包括两个方面：第一是框架形态识别，旨在发现并识别文本编码系统中的视觉框架形态，重点探讨视觉文本选择或使用了何种框架形态，如何在文本形式层面对视觉框架加以概括、提炼和命名。例如，波里斯米塔·博拉认为视觉框架识别的常见方法是判断"相应的框架编码（frame code）方式究竟存在（present）不存在（not present）"[①]。第二是框架原理分析，旨在分析视觉框架建构与生成的内在机制，重点探讨框架是如何在视觉维度上被构建的、视觉框架建构的修辞原理是什么，以及如何把握视觉框架深层的意义结构。例如，詹姆斯·K. 赫托格和道格拉斯·M. 麦克里奥德提出了四种常见的框架原理分析的视角，即冲突、隐喻、神话（myth）和叙述（narratives）。[②]

概括而言，框架形态识别和框架原理分析构成了视觉框架分析的基本内涵。如何开展视觉框架分析？类似于语言文本的框架分析，视觉框架分析的基本思路体现为五大操作流程，即文本选择、类目建构、框架识别、框架解析和话语批评。这五大流程一方面决定了视觉框架分析的操作步骤，另一方面勾勒了视觉框架分析的操作方法。同时，结合视觉修辞学的学术范式及其内在要求，我们将视觉框架分析的方法体系概括为五个研究问题：一是视觉文本形态选择，二是视觉编码类目构建，三是视觉框架形态识别，四是视觉框架机制分析，五是视觉修辞话语批评。当前视觉框架分析领域的相关研究主要关注的文本对象是新闻图像，核心探讨新闻图像的构成框架（compositional framing）及其视觉编码机制。为了避免研究论述泛泛而谈，本节将主要以新闻图像的视觉框架分析为例，尝试探寻一种普遍意义上的视觉框架分析思路。

（一）视觉文本形态选择

视觉框架分析的前提是根据研究问题的内涵或假设，选择并确定视觉文

[①] Borah, P. (2009). Comparing visual framing in newspapers: Hurricane Katrina versus. tsunami. *Newspaper Research Journal*, 30 (1), 50-57.

[②] Hertog, J. K., & McLeod, D. M. (2001). A multiperspectival approach to framing analysis: A field guide. In S. D. Reese, O. H. Gandy Jr & A. Grant (Eds.), *Framing public life: Perspective on media and our understanding of the social world* (pp. 139-161). Mahwah, NJ.: Lawrence Erlbaum Associates.

本对象。框架分析作为一种研究路径和方法,主要是为了回应既定的研究问题。如果是为了研究某一时期内特定议题的视觉呈现问题,在视觉文本对象的选择上,无论是全样本分析还是抽样分析,都要遵循基本的实证研究的程序和法则,如样本抽样需要遵循代表性和有效性两大基本原则,具体的操作方法应该体现随机(random)、分层(stratified)、系统(systematic)和群集(cluster)等抽样法则。① 需要特别强调的是,由于新媒体时代的媒介文本主体上是以多模态形式存在的,因此视觉文本对象的选择范围除了包含常规意义上的视觉图像,还应该将以语图文本为代表的多模态文本纳入进来,如此我们才能在视觉维度上完整地把握研究问题。

此外,伴随着图像在公共事件中发挥着越来越重要的公共舆论动员和社会争议建构作用,视觉框架分析的文本对象既可以通过统计学意义上的科学抽样来获取,也可以直接聚焦于那些作为"决定性瞬间"的视觉聚像。视觉聚像所携带的标志性视觉语言决定其将成为公共事件中的标志性的符号形态,通过对新闻聚像的视觉框架加以分析,我们同样可以打开公共舆论运作的另一种视觉逻辑——在视觉聚像的"框架"那里,潜藏着公共议题的图像动员"剧目",诉说着特定时期的社会心理"语言",也驻扎着一个时代的集体记忆"形式"。简言之,瞬间并非意味着微小,也并非可以被随意抛弃的碎片,而是发挥着四两拨千斤的符号功能,即打开了一个"瞬间何以成为图像,图像又何以成为事件"的视觉神话系统。大卫·D. 珀尔马特和格蕾琴·L. 瓦格纳断言:"当前的新闻形象(news imagery)研究,不能仅仅停留在接受分析(reception analysis)和内容分析层面,还应该特别重视聚像分析(icon analysis)。"② 实际上,公共事件中的聚像符号并非普通的视觉"断片",而是蕴涵着深刻的意义结构和修辞能量,它凝缩了事件过程的"决定性瞬间",也凝缩了公共议题的感知形式,更凝缩了一个时代的情感结构(structure of feeling)和集体无意识(collective unconscious)。

① 〔英〕吉莉恩·罗斯. (2017). 观看的方法:如何解读视觉材料(原书第3版). 肖伟胜译. 重庆:重庆大学出版社(p. 105).

② Perlmutter, D. D., & Wagner, G. L. (2004). The anatomy of a photojournalistic icon: Marginalization of dissent in the selection and framing of "a death in Genoa". *Visual Communication*, 3 (1), 91-108, p. 104.

(二) 视觉编码类目构建

视觉框架分析的基本方法就是对图像文本开展内容分析，揭示图像形式维度的语义法则，以此确立视觉框架分析的编码类目。就不同的研究议题而言，视觉文本的编码类别存在较大差异，常见的类目构建思路如下：一是借鉴现有研究中关于同类议题的编码类目，预先设计一定的编码类别，然后根据研究问题的特殊性以及研究对象本身的独特性，对编码类目进行取舍，最终形成一个能够满足现有视觉文本的语言编码要求的类目表格；二是根据研究问题的需要，结合视觉文本所携带的图像属性、特点和规律，对编码类目进行细化，确立二级编码指标体系（部分二级指标可能需要进一步细化，确立次级指标体系）。

实际上，框架类目的选择本质上是对框架维度（the dimension of framing）的取舍。玛利亚·E. 格拉贝（Maria E. Grabe）和艾瑞克·P. 布西（Erik P. Bucy）聚焦于政治选举中的候选人形象的视觉框架分析，指出已有研究主要停留在对候选人形象的二元对立判断层面，如正面形象/负面形象、受欢迎的形象/不受欢迎的形象等，缺少更具体的、更细微的框架识别类目，以及更多元的框架构建维度（frame-building dimension）。[①] 基于此，格拉贝和布西围绕政治选举中的候选人形象问题，提出了一个被广泛认可的视觉框架分析模型。这一模型包括三个主要形象框架，分别是理想型候选人（the ideal candidate）、受欢迎的竞选者（the populist campaigner）、失败者（the sure loser），其中每个形象框架都包含二级框架指标，如理想型候选人框架包含政治风范（statesmanship）和情感（compassion），受欢迎的竞选者框架包含诉诸民众（mass appeal）和平凡（ordinariness）等。同时，二级指标又都包含更具体的三级指标，如情感框架指标对应的三级指标主要指画面中的元素构成，具体包括儿童（children）、与家人同在（family associations）、女性仰慕者（admiring women）、宗教符号（religious symbols）、亲近性姿势（affinity gestures）、与民众互动（interaction with individuals）和肢体拥抱（physical em-

[①] Grabe, M. E., & Bucy, E. P. (2009). *Image bite politics: News and the visual framing of elections*. New York: Oxford University Press, p. 101.

braces）等。①

一般而言，视觉符号系统中的框架变量往往需要设置可辨识、可比较、可通约的描述指标，即变量值，如此才能在数理统计意义上揭示更大的视觉编码特征和规律，进而实现从形式语言到框架语言、从形式意义到话语意义的认知建构。在沙希拉·法赫米（Shahira Fahmy）和托马斯·J. 约翰逊（Thomas J. Johnson）对美国媒体关于叙利亚冲突报道的视觉框架分析中，具体涉及的框架变量包括：(1) 人物角色（role of people）；(2) 行为类型（type of activity）；(3) 年龄（age）；(4) 人物性别（gender）；(5) 受伤程度（injury/harm）。② 其中，作为战争议题报道中的常见的框架变量，"受伤程度"对应的具体描述指标包括三个变量值：(1) 不严重（not severe），即画面中没有显著的身体创伤；(2) 严重（severe），即画面中包含擦伤、流血、身体残疾等内容；(3) 非常严重（most severe），即画面中的人已经失去生命。③

（三）视觉框架形态识别

进行视觉框架分析的首要工作是框架识别，即探讨视觉文本符号选择、激活或建构了何种框架形态。视觉框架中存在一个基础性的形式向度。框架内涵层面的意义结构或认知模式本质上都是在"视觉形式"这一基础性的符号属性中存在并发生作用的。就图像符号而言，形式的重要性不言而喻，离开形式，意义将无从谈起。形式的存在与否直接宣告了"图像的生与死"（雷吉斯·德布雷语）。简言之，视觉框架形态的识别与确认始于形式，也终于形式。相应地，视觉框架的识别根本上是在视觉呈现形式的语言编码维度中发现既定的框架形态。例如，凯蒂·帕里（Katy Parry）聚焦于2006年黎巴嫩和以色列的武装冲突，主要探讨了《泰晤士报》和《卫报》中新闻图像之间的视觉框架差异。帕里的视觉框架分析方法比较简单，主要以"报道立场"为视觉框架的识别依据和类型，从而形成了"黎巴嫩立场"和

① Grabe, M. E., & Bucy, E. P. (2009). *Image bite politics: News and the visual framing of elections.* New York: Oxford University Press, pp. 289-292.

② Greenwood, K., & Jenkins, J. (2015). Visual framing of the Syrian conflict in news and public affairs magazines. *Journalism Studies, 16* (2), 207-227.

③ Fahmy, S., & Neumann, R. (2012). Shooting war or peace photographs? An examination of newswires' coverage of the conflict in Gaza (2008-2009). *American Behavioral Scientist, 56* (2), 1-26.

"以色列立场"两种视觉框架形态。研究发现，两家报纸在视觉框架上都倾向"黎巴嫩立场"，而且更多地使用了"同情/人道"（empathy/humanization）的框架编码原理。[1]

视觉文本层面的框架形态有两个维度的含义：一是图像编码维度的框架变量类型，二是视觉表意维度的框架形式类别。相应地，视觉框架形态识别意味着对这两种框架形态的发现和确认。我们一般所说的框架形态，主要指向第二个维度上的概念内涵，即视觉表意维度的框架形式。例如，帕里发现的"同情/人道"实际上是一种框架变量，建立在"同情/人道"变量之上的"黎巴嫩立场"或"以色列立场"则意味着具有普遍接受基础的框架形态。纵观当前视觉框架分析的文献，相关研究主要集中在案例分析层面，也就是基于既定的视觉文本对象（一般为新闻图像），探讨其中的框架类型及其内涵。概括而言，视觉文本中较为普遍的视觉框架形态一般体现为反映图像话语的定义框架（如战争框架、和平框架）[2]，揭示图像内涵的主题框架（如得失框架、实用框架、情感故事框架、政治框架）[3]，指向情感系统的论证框架（如情感框架、信任框架、可沟通性框架）[4]，表现主体态度的评价框架（如正性框架、负性框架）[5]，强调叙事权力的视点框架（如俯视框架、仰视框架、平视框架）[6]，反映文本立场的视角框架（如"黎巴嫩立场"框

[1] Parry, K. (2010). A visual framing analysis of British press photography during the 2006 Israel-Lebanon conflict. *Media, War & Conflict*, 3 (1), 67-85.

[2] Neumann, R., & Fahmy, S. (2012). Analyzing the spell of war: A war/peace framing analysis of the 2009 visual coverage of the Sri Lankan civil war in western newswires. *Mass Communication and Society*, 15 (2), 169-200.

[3] Borah, P. (2009). Comparing visual framing in newspapers: Hurricane Katrina versus tsunami. *Newspaper Research Journal*, 30 (1), 50-57.

[4] Brantner, C., Lobinger, K., & Wetzstein, I. (2011). Effects of visual framing on emotional responses and evaluations of news stories about the Gaza conflict 2009. *Journalism & Mass Communication Quarterly*, 88 (3), 523-540.

[5] Coleman, R., & Banning, S. (2006). Network TV news' affective framing of the presidential candidates: Evidence for a second-level agenda-setting effect through visual framing. *Journalism & Mass Communication Quarterly*, 83 (2), 313-328.

[6] Lister, M., & Wells, L. (2001). Seeing beyond belief: Cultural studies as an approach to analyzing the visual. In T. van Leeuwen & C. Jewitt (Eds.), *Handbook of visual analysis* (pp. 61-91). Thousand Oaks, CA: Sage Publications.

架、"以色列立场"框架)①,揭示图像意象的形象框架(如理想型候选人框架、受欢迎的竞选者框架、失败者框架)②,解释视觉霸权的意识形态框架(如再现框架、权力框架、合法性框架)③……

(四) 视觉框架机制分析

尽管视觉框架最终体现为公众的认知反应状态,但不可否认的是,视觉框架本身是在既定视觉修辞手段的作用下被精心制造出来的一种视觉认知方式,即视觉框架本质上是修辞实践的认知产物。视觉框架机制分析是指通过研究文本的编码语言,即聚焦于那些直接表达或间接再现了一定的认知模式的符号要素、线索、结构、语境等符号学信息,从中发现框架得以存在或形成的意义结构,并在此基础上把握框架的表现形态及建构机制。实际上,框架机制研究是一个复杂的分析过程,同时包含"何种框架"和"何以框架"两大问题:前者主要是对框架类型的发现和确认,后者主要是对框架语言的分析和批评。概括而言,视觉框架机制可以从外部机制和内部机制两个维度加以分析:外部机制强调的是宏观维度上的框架选择与生产原理,主要包括机构运作因素、传播实践因素、媒介生产因素等;内部机制强调的是微观层面的框架编码与再现原理,主要包括视觉文本系统的符码原理、语法原理、修辞原理等。

第一,就视觉框架的外部机制而言,视觉分析强调将文本置于复杂的机构实践和生产语境中加以考察,回到文本所处的历史"现场"和生产"情景"之中,探讨外部因素在视觉文本框架选择和生产上的影响机制。迪特勒姆·A. 舍费尔(Dietram A. Scheufele)研究发现,影响媒介框架的因素较为复杂,除了文本自身的编码语言之外,还包括其他诸多外部因素,如社会伦理与价值、机构压力与限制、利益群体的压力、新闻行业的惯例、记者的政

① Parry, K. (2010). A visual framing analysis of British press photography during the 2006 Israel-Lebanon conflict. *Media, War & Conflict*, 3 (1), 67–85.

② Grabe, M. E., & Bucy, E. P. (2009). *Image bite politics: News and the visual framing of elections*. New York: Oxford University Press, pp. 289–292.

③ Corrigall-Brown, C., & Wilkes, R. (2012). Picturing protest: The visual framing of collective action by First Nations in Canada. *American Behavioral Scientist*, 56 (2), 223–243.

治倾向等。① 法赫米和约翰逊研究发现，伊拉克战争期间的相关新闻图像之所以未能如实地反映战争真相，是因为其在视觉维度上呈现出一套远离现场、远离平民的视觉框架，而这套框架的建构受制于复杂的外部原因，如战地记者的年龄、职业经验、战争态度等因素。②

第二，就视觉框架的内部机制而言，视觉分析强调立足文本本身，回到文本自身的语言系统，一方面探讨视觉框架借助何种编码法则得以生产，另一方面探讨框架编码的深层的话语机制和修辞原理。菲利普·贝尔指出，视觉表征中的社会距离、视觉模态（visual modality）和主体行为（subject behavior）都具有一系列相对稳定的形式特征和风格意义③，相应地就形成了不同的视觉框架形态。这是因为，图像编码系统中不同的社会距离、视觉模态和主体行为，不仅塑造了我们加工视觉信息的认知方式，而且在符号学意义上制造了不同的视觉风格。而作为一种典型的框架认知层次④，视觉风格不仅揭示了媒介框架维度的视觉形式的特征和语言，也深刻地反映了受众框架维度的信息加工方式和偏向。

实际上，考察视觉框架建构中的文本编码法则不能仅仅局限于文本自身的视觉分析，而是要将文本置于一个更大的互文结构和对话系统中加以考察，如此才能真正把握编码法则背后的社会文化内涵。换言之，有些视觉框架来自文本本身，有些视觉框架则要从其他文本中追溯，在一个更大的互文体系中才能得以识别和确认。迈克尔·格里芬（Michael Griffin）在《图绘美国在阿富汗与伊拉克的"反恐战争"：摄影母题作为新闻框架》中指出，2001年的阿富汗战争和2003年的伊拉克战争期间的新闻图像框架，依然延续了1991年海湾战争中的图像框架，其主要表现就是：媒体记者与美国政府发布的战争报道图像在主题表现上高度一致，并未呈现出独立的、独家

① Scheufele, D. A. (1999). Framing as a theory of media effects. *Journal of Communication*, 49 (1), 103-122.

② Fahmy, S., & Johnson, T. J. (2005). "How we Performed": Embedded journalists' attitudes and perceptions towards covering the Iraq War. *Journalism & Mass Communication Quarterly*, 82 (2), 301-317.

③ Bell, P. (2001). Content analysis of visual images. In T. van Leeuwen & C. Jewitt (Eds.), *Handbook of visual analysis* (pp. 10-34). Thousand Oaks, CA.: Sage Publications.

④ Rodriguez, L., & Dimitrova, D. V. (2011). The levels of visual framing. *Journal of Visual Literacy*, 30 (1), 48-65.

的、独特的视觉信息。① 格里芬将这种流动于摄影中的原始的、稳定的、刻板的因素或模式称为"母题"(motif)。就视觉符号系统而言,母题既可以体现为形式层面的视觉母题,也可以表现为表征层面的叙事母题,而无论何种母题形式本质上都体现为一种认知框架。对于战争议题报道而言,其视觉母题主要体现为一种"亲政府性的爱国主义视角"(government-promoted patriotic perspective)的视觉形象体系,如更多地呈现"先进武器""军事胜利"等视觉信息,而忽视"战争破坏""平民伤亡"等视觉信息②;其叙事母题主要表现为以冲突和情感故事为主要新闻框架的"主导性战争叙事"(master war narrative)③。在大众媒介的视觉框架系统中,这一视觉母题不仅广泛存在于报纸、杂志、电视、互联网等不同媒介的视觉表征体系中,同时广泛存在于海湾战争、伊拉克战争等一切军事行动的视觉表征体系中。④ 由此可见,如何把握视觉框架的建构机制? 我们需要综合考察框架生成的外部机制和内部机制,特别是在二者的对话逻辑中发现更大的意义原理。

(五) 视觉修辞话语批评

作为视觉话语分析的重要内容,视觉框架分析成为我们理解视觉话语生成机制的重要方法论路径。由于视觉文本"以框架的方式"塑造了人们的认知、情感和态度,也在合法性维度上悄无声息地建构了时代的认知模式、知识逻辑和观念系统,因此我们不仅要关注框架生成与建构的视觉编码法则,更要关注视觉编码系统的深层的文化内涵和权力逻辑,特别是框架运作的底层元语言系统,如意识形态。由于视觉框架本质上是修辞建构的产物,因此视觉修辞批评无疑提供了一种有效的揭示框架权力、反思框架语言、评

① Griffin, M. (2004). Picturing America's "War on Terrorism" in Afghanistan and Iraq: Photographic motifs as news frames. *Journalism*, 5 (4), 381–402.

② Schwalbe, C. B., Silcock, B. W., & Keith, S. (2008). Visual framing of the early weeks of the US-led invasion of Iraq: Applying the master war narrative to electronic and print images. *Journal of Broadcasting & Electronic Media*, 52 (3), 448–465.

③ Hackett, R. A., & Zhao, Y. (1994). Challenging a master narrative: Peace protest and opinion/editorial discourse in the US press during the Gulf War. *Discourse & Society*, 5 (4), 509–541.

④ Schwalbe, C. B., Silcock, B. W., & Keith, S. (2008). Visual framing of the early weeks of the US-led invasion of Iraq: Applying the master war narrative to electronic and print images. *Journal of Broadcasting & Electronic Media*, 52 (3), 448–465.

价框架伦理的视觉批判范式。① 保罗·梅萨里斯（Paul Messaris）和莱纳斯·亚伯拉罕（Linus Abraham）研究发现，相对于语言文本，图像文本往往通过视觉化的方式激活一定的文化意象，从而在视觉维度上悄无声息地建构我们的历史认知、社会规范以及深层次的意识形态内容。②

相对于语言框架策略的含蓄性，新闻图像以一种"事实看上去如此"的简易方式，直观而逼真地呈现了现实的"模样"，从而在视觉维度上完成了对现实的选择和呈现，由此传递某种"授权"的意义。实际上，犹如一枚硬币的两面，新闻图像对一种场景和事实的选择与呈现，同时意味着对另一种场景和事实的过滤与遮蔽，即新闻图像更容易制造一个"不可见的"世界，而这恰恰体现为对现实世界的一种"框架"方式。例如，大众媒体是如何在视觉维度上呈现战争的？尽管战场上硝烟四起、伤亡惨重，但是大众媒介对战争的态度是复杂的、矛盾的、暧昧的，媒介版面显得格外安静，主体上呈现的是一场"没有硝烟的战争"。相关研究发现，无论在海湾战争还是在阿富汗战争中，抑或是在伊拉克战争中，相关新闻图像都未能呈现客观的、中立的、完整的战争场景，如基于平民视角的伤亡场景或特写镜头的大面积缺席。③ 当战争的残酷性与破坏力集体不在场时，那些战争行为的合法性被悄无声息地生产出来，即"战争不再意味着一场人间劫难，而更像是一场见证并书写美国价值观的正义之战"。法赫米和约翰逊的研究发现，在伊拉克战争期间，尽管更多的战地记者身处战争前线，但是"前线"并未完整地进入媒体版面④，记者经历的战争与读者看到的战争实际上是"两场战争"。迈克尔·格里芬通过分析美国的新闻杂志中关于阿富汗战争和伊拉克战争相关报道的新闻图片，发现大众媒体并未在视觉层面还原真实的战争场景——新闻图片主体上呈现的是一种基于种族中心视角（ethnocentric per-

① 关于视觉修辞批评的原理、内涵与方法，详见本书第九章相关论述。
② Messaris, P., & Abraham, L. (2001). The role of images in framing news stories. In S. D. Reese, O. H. Gandy Jr & A. Grant (Eds.), *Framing public life: Perspective on media and our understanding of the social world* (pp. 215-226). Mahwah, NJ.: Lawrence Erlbaum Associates.
③ Schwalbe, C. B. (2006). Remembering our shared past: Visually framing the Iraq war on US news websites. *Journal of Computer-Mediated Communication*, 12 (1), 264-289.
④ Fahmy, S., & Johnson, T. J. (2005). "How we Performed": Embedded journalists' attitudes and perceptions towards covering the Iraq War. *Journalism & Mass Communication Quarterly*, 82 (2), 301-317.

spective）而非独立视角的视觉叙事，超过一半的新闻图片都聚焦于美国的胜利主题，而来自伊拉克视角、平民视角的新闻图片几乎不存在。[1] 这一新闻框架策略几乎构成了美国媒体的心照不宣的"主导性战争叙事"。甚至从南北战争开始一直到后来的海湾战争，"主导性战争叙事"模式从未发生改变。[2] 进入电子媒介时代后，战争叙事更多地转向了视觉框架，但视觉框架并未重构一个新的战争"现实"，其只不过是对原有的"主导性战争叙事"的视觉模拟而已。

不难发现，视觉时代的新闻图像实践制造了一场猝不及防的认知悖论：在数以亿计的新闻图像每天被源源不断地生产出来之际，人们似乎并未因为"有图有真相"而更加接近真实，反倒陷入了被炮制、被操控、被涂抹的"现实"。那些在场的、可见的、被精心设计的新闻图像，连同那些离场的、不可见的、被边缘化的新闻图像，共同构成了现实世界的"一体两面"。

第三节 视觉框架分析：框架层次与方法模型

视觉框架分析之于视觉媒介研究、视觉话语研究、视觉文化研究的意义不言自明，其不仅赋予视觉研究（visual studies）一种框架视角（framing perspective），而且在框架维度上联通了媒介编码与受众认知之间的意义桥梁，特别是拓展和创新了当前依然处于瓶颈期的框架分析本身的理论视域。然而，一个不争的事实是，当前视觉框架分析的方法论及其操作方法依然处在探索阶段，特别是具有较大适用性的分析模型仍待系统化的深入研究。蕾妮塔·科尔曼（Renita Coleman）通过梳理当前研究视觉框架的相关文献，不无遗憾地指出，视觉框架分析迫切需要在方法模型上进行探索，尤其是建构和

[1] Griffin, M. (2004). Picturing America's "War on Terrorism" in Afghanistan and Iraq: Photographic motifs as news frames. *Journalism*, 5 (4), 381–402.

[2] Hackett, R. A., & Zhao, Y. (1994). Challenging a master narrative: Peace protest and opinion/editorial discourse in the US press during the Gulf War. *Discourse & Society*, 5 (4), 509–541.

完善多模态文本的视觉框架分析方法体系。① 如何在操作方法上形成具有一定代表性的视觉框架分析模型？本节将深入探讨这一问题，对相关指标体系进行论证与建构，以期为视觉框架分析提供一个可供借鉴或批判的方法模型。

一、视觉框架分析的框架层次

视觉框架存在的符号基础是视觉编码语言。我们如何理解视觉框架的表现形式，又如何把握每一种框架形态对应的意义结构？其实，视觉编码系统中的框架建构，依赖图像编码的视觉语法逻辑。而不同的视觉语法规则体系不仅对应不同的意义结构，而且对应不同的认知层级，相应地就形成了不同类型的视觉框架形式。露露·罗德里格兹（Lulu Rodriguez）与丹妮拉·V.季米特洛娃（Daniela V. Dimitrova）通过对已有视觉框架研究文献进行梳理，形成了一个标志性的视觉框架分类体系，该体系具体包含四种类型，即指示框架（visuals as denotative systems）、风格—符号框架（visuals as stylistic-semiotic systems）、暗指框架（visuals as connotative systems）、意识形态框架（visuals as ideological representations）。② 简言之，指示框架旨在揭示视觉文本所传递的内容主题；风格—符号框架旨在表现视觉文本的符号特征及其意义系统；暗指框架旨在表现视觉文本的含蓄意义，特别是文本之外的隐喻意义和象征意义；意识形态框架旨在揭示视觉文本表征体系背后的权力运作逻辑。实际上，罗德里格兹与季米特洛娃所归纳的四种视觉框架类型，更多地意味着一种层级（level）意义上的区分，分别代表四种不同的框架层次。从指示框架到意识形态框架，视觉框架的编码系统渐渐升级，意义系统逐步延伸，意义结构愈加复杂，认知层次更为高级。概括而言，罗德里格兹与季米特洛娃从"框架层次"视角提出了四种不同层次的框架类型，从而勾勒出一个视觉框架分类体系。然而，这四种框架类型是否可以作为方法论意义上

① Coleman, R. (2010). Framing the pictures in our heads: Exploring the framing and agenda-setting effects of visual images. In P. D'Angelo & J. A. Kuypers (Eds.), *Doing news framing analysis: Empirical and theoretical perspectives* (pp. 233-261). New York: Routledge.

② Rodriguez, L., & Dimitrova, D. V. (2011). The levels of visual framing. *Journal of Visual Literacy*, 30 (1), 48-65.

视觉框架分析的指标维度，依然是一个值得商榷的问题。

实际上，罗德里格兹与季米特洛娃提出的框架层次具有重要的启发性，但其在方法论意义上的局限性也是存在的，这主要体现在四个方面：一是学理论证基础有待加强。四种框架类型的确立，更多的是一种相对主观的概括和提炼，而非学理上的推演和论证。如果将框架视为一种意义结构，那么这四种框架分别回应何种知识体系中的意义结构问题，或者说何种理论视域下的意义结构问题，他们并未给出明确的理论论述，这使得该框架认知的"层次"概念及内涵显得较为模糊。二是框架类型本身有待完善。这四种框架类型主要是罗德里格兹与季米特洛娃在梳理现有文献中的框架形态及内涵的基础上概括而来，然而他们并未交代文献来源，也缺少科学而严谨的归纳方法，主体上采用的是一种例证式的案例演绎。换言之，这四种框架类型难以涵盖所有研究涉及的框架形态，因此在普遍意义上的科学性和适用性方面存在明显缺陷。三是框架层次的界限有待明晰。纵观这四种框架层次，指示框架、风格—符号框架和暗指框架之间的意义结构相对较为明晰，三者之间存在相应的识别边界；然而，暗指框架和意识形态框架之间的界限过于模糊，二者的区分度不大，甚至存在一定的包含关系。实际上，由于意识形态层面的权力话语同样是视觉暗指系统的一部分，因此意识形态框架本质上属于暗指框架范畴。例如，作为暗指框架系统中一种典型的框架方式，视觉隐喻的意义系统实际上已经包含了意识形态话语，因为大部分图像（如政治宣传图像）的隐喻意义建立在意识形态元语言释义框架之上，其同样属于意识形态批评的意义范畴。四是分析方法有待提升。如何在图像文本中识别和发现这四种框架？罗德里格兹与季米特洛娃并没有给出具体的操作方法。仅就意识形态框架而言，由于视觉框架分析强调在图像的形式与语言维度上发现一种框架式的、模式化的、结构性的意义，而意识形态对应的意义结构，更多地属于文化研究或批判研究范畴，因此我们很难在操作方法上确立意识形态框架对应的形式语言或框架变量。

考虑到罗德里格兹与季米特洛娃提出的四种框架类型存在诸多不足，本节将对现有的研究成果进行批判性吸纳和反思，以期建构一个视觉框架分析的方法模型。模型建构的基本思路为：一是借鉴罗德里格兹与季米特洛娃的"框架层次"（level of framing）概念，通过对现有框架类型的反思与发展，建

构一个具有一定适用性的视觉框架层次系统；二是聚焦于具体的框架层次，在方法论上揭示每一层次框架的意义结构及其对应的视觉编码方式，进而形成一个探索性的框架分析指标体系。

如何建构视觉框架分析的框架层次？我们首先给出框架层次建构的三个基本原则：一是学理性原则，即每个框架层次必须依托一定的知识域，能够在相应的理论体系中加以概括和提炼。框架的基础内涵是意义结构问题，而涉及框架意义结构的相关理论主要包括查尔斯·桑德斯·皮尔斯（Charles Sanders Peirce）的符号三分理论、甘瑟·克雷斯（Gunther Kress）和西奥·凡勒文（Theo van Leeuwen）的视觉语法理论、欧文·潘诺夫斯基（Erwin Panofsky）的图像阐释层次理论、乔治·莱考夫（George Lakoff）的理想化认知模式理论。二是边界性原则，即每个框架层次必须具有相对独立的意义结构，或者说其对应的是既定知识视域中的框架问题。三是经验性原则，即每个框架层次的框架形态是可以在图像的形式维度上进行识别和编码的。基于以上三大基本原则，我们对罗德里格兹与季米特洛娃提出的四种框架类型进行批判性借鉴，同时整合视觉叙事学、视觉符号学、视觉修辞学、认知语言学等学科关于框架问题的相关研究，最终确立五大层次的视觉框架类型，即指示框架、语义框架、叙事框架、论证框架和认知框架。

上述五种视觉框架类型确立的学理依据如下。第一，皮尔斯将符号区分为指示符（index）、像似符（icon）、规约符（symbol）三种符号形态[1]，相应地，指示性、像似性、规约性构成了视觉符号的三大意指系统。由于规约性强调的是一种约定俗成的象征体系，其留给视觉形式维度的解释力和自由度非常有限，加之很难在视觉形式的编码维度上进行框架形态识别和确认，因此我们主要选择符号表意结构的指示性系统和像似性系统作为两种基础性的框架类型，二者分别对应的框架内涵为视觉内容维度的指示框架和视觉形式维度的语义框架。基于此，我们可以确立两大基础性的视觉框架类型——指示框架和语义框架。实际上，指示框架和语义框架在一定程度上类似于罗德里格兹与季米特洛娃提出的前两种框架类型，即作为指示系统的视觉框架和

[1]〔美〕查尔斯·皮尔斯.（2014）.皮尔斯：论符号 李斯卡：皮尔斯符号学导论.赵星植译.成都：四川大学出版社（p.72）.

作为风格—符号系统的视觉框架。第二，罗德里格兹与季米特洛娃提出的第三种框架类型——暗指框架相对宽泛，实际上包含诸多理论视域下的意义结构问题。为了研究问题的针对性和操作性，我们可以从视觉叙事（visual narratives）和视觉论证（visual argumentation）两个框架维度加以具体把握。一方面，图像符号的叙事系统本身就意味着一种意义结构，即不同的叙事框架预设了不同的故事结构，也激活了不同的认知逻辑，最终形成了不同的视觉话语，因此我们在视觉叙事维度上确立了第三种框架类型——叙事框架；另一方面，由于图像符号具有类似于语言那样的论证能力，而修辞学视域中的劝服活动或认同实践，实际上是建立在一定的修辞论证框架之上的，因此我们在视觉论证维度上确立了第四种框架类型——论证框架。第三，框架的功能就是赋予阐释行为特定的理解方式，其核心内涵是认知模式（cognitive model），而不同的视觉框架本质上体现为不同的视觉认知模式，因此我们在认知模式维度上确立了第五种框架类型——认知框架。

二、视觉框架分析的方法模型

总之，指示框架、语义框架、叙事框架、论证框架和认知框架构成了五种基本的视觉框架类型/层次，视觉框架分析可以从这五大框架层次切入，围绕具体的视觉问题加以具体分析。为了更具体地阐释每个框架层次的内涵，我们以新冠肺炎疫情期间一对情侣隔着玻璃亲吻的新闻图片《隔着玻璃亲吻的战疫情侣》①（见图 8.1）为例进行具体阐释。

（一）指示框架

指示框架研究强调的是视觉内容维度的信息内涵及其意义结构。在指示框架层次，视觉框架分析主要涉及的问题是"图像到底描述了什么"，而并不关心"这些视觉材料对于受众或传播者来说意味着什么"。② 指示框架分析的常见操作方法为对"图像刺激"（visual stimuli）本身的内容分析以及对

① 这张图片并无确定名称，主要是作为新闻配图被传播。由于包括《人民日报》在内的诸多媒体都用"隔着玻璃亲吻的战疫情侣"来描述这一新闻事件，为了研究分析的方便，我们暂将其取名为《隔着玻璃亲吻的战疫情侣》。

② Rodriguez, L., & Dimitrova, D. V. (2011). The levels of visual framing. *Journal of Visual Literacy*, 30 (1), 48-65, p.52.

图 8.1　新闻图片《隔着玻璃亲吻的战疫情侣》①

图像表征的主题分析。就指示框架分析而言，新闻图片《隔着玻璃亲吻的战疫情侣》实际上描述的是在新冠肺炎疫情期间一对情侣接吻的瞬间。2020年2月4日，浙江大学医学院附属第四医院护士在进入隔离病房一线战场11天后，和男友第一次见面，因为疫情防护需要，两人只能隔着玻璃、戴着口罩通过电话交流，他们隔着玻璃亲吻的一幕感动无数网友。由于新闻图片《隔着玻璃亲吻的战疫情侣》来自新闻现场的一个瞬间，因此它具有指示不在场的"现场"的符号能力。相应地，指示框架研究的基本方法可以借鉴皮尔斯符号学的指示符分析体系，其主要的框架变量包括图像背景、内容、主题、主体属性、主体行为等。

（二）语义框架

语义框架强调的是视觉形式维度的语言特征及其意义结构。视觉语法理论提供了一套把握图像形式的语义法则，即图像的"形式语言"，这意味着任何图像符号都可以在视觉语法层面加以识别和分析。从符号学视角来看，我们之所以会按照不同的理解框架来加工图像信息，是因为图像形式维度的编码系统不同。在图像符号的形式语言中，一些特定的视觉风格或构图方式往往携带着某种源于"形式"的社会意义（social meaning），即一种类型化的、风格化的意义传统，如不同的画面景别意味着不同的社会距离和亲密关

① 图片来源：https://baijiahao.baidu.com/s?id=1667192102544890286&wfr=spider&for=pc，2020年12月1日访问。

系，不同的镜头视点往往传递了不同的认知关系，不同的拍摄视点大多体现了不同的权力关系……语义框架对应的意义结构是视觉形式维度的语法系统，因此我们可以借助视觉语法分析模型来把握语义框架层次的视觉意义机制。在语义框架层次上，视觉框架分析的基本思路是对视觉符号表征的代表性"风格传统"（stylistic conventions）① 进行识别和归纳，特别是提炼出具有一定操作基础及可行性的视觉风格变量（pictorial style variables），以便开展后续的视觉内容分析，如沙希拉·法赫米（Shahira Fahmy）在分析塔利班政权垮台前后美国联合通讯社（AP）关于阿富汗妇女的视觉呈现方式中，采用了五种视觉语法变量——视觉从属（visual subordination）、视点（point of view）、社会距离（social distance）、感知接触（imaginary contact）、行为（action）与一般接触（behavior and general contact）。② 显然，这五种视觉语法分析维度分别对应五种具体的语义框架变量。如果立足不同的视觉语法分析维度，我们就可以发现新闻图片《隔着玻璃亲吻的战疫情侣》不同的语义框架内涵。例如，就视觉语法中的接触（contact）维度而言，由于这对情侣侧对镜头，因此《隔着玻璃亲吻的战疫情侣》的接触意义为"提供"（offer）而非"索取"（demand），显然"提供"更符合画面试图传递的"奉献"之意；再如，就视觉语法中的情态（modality）维度而言，《隔着玻璃亲吻的战疫情侣》在视觉风格上采取了自然主义编码取向，可以归入纪实图像范畴，其拒绝使用漫画、油画等艺术图像来再现冲突场景，也并未对图像进行任何艺术加工，而是最大限度地保留了新闻事件的"原始瞬间"，因此在情态意义上具有较高的真实度……

（三）叙事框架

叙事框架强调的是视觉话语维度的叙事方式及其意义结构。一般来说，视觉符号中的话语意义，主体上都是通过叙事完成的。视觉叙事意味着一种文本元素的架构方式，一种主体关系的结构方式，一种情节关系的推进方

① Rodriguez, L., & Dimitrova, D. V. (2011). The levels of visual framing. *Journal of Visual Literacy*, 30(1), 48-65, p. 54.

② Fahmy, S. (2004). Picturing Afghan women: A content analysis of AP wire photographs during the Taliban regime and after the fall of the Taliban regime. *Gazette: The International Journal of Communication Studies*, 66(2), 91-112.

式,一种视觉逻辑的展现方式,以及一种现实结构的再现方式。罗兰·巴特(Roland Barthes)所强调的符号神话(myths)再造工程,本质上也体现为一项符号叙事工程。叙事之于文本话语建构的意义是如此重要,以至于詹姆斯·K. 赫托格(James K. Hertog)和道格拉斯·M. 麦克里奥德(Douglas M. McLeod)将"叙事"视为视觉框架分析的基础视角之一。[1] 例如,作为视觉叙事的一种基础性的框架形态,冲突框架(conflict framing)实际上是借助一定的视觉叙事策略完成的,如制造对立。视觉叙事框架分析旨在揭示图像符号深层的象征意义或暗指意义,即附着在指涉对象之上的某种观念或概念。按照罗德里格兹与季米特洛娃的观点:"框架的功能是批判性地分析感知符号背后的复杂内涵,特别是文化意义上的解释体系(culture-bound interpretations)。"[2] 西奥·凡勒文(Theo van Leeuwen)将具有象征功能的符号区分为两种,分别是抽象符号(abstract symbol)和形象符号(figurative symbol):前者主要指"携带着象征价值的抽象形式(abstract shape)",如"十字架"是基督的象征形式;后者主要指现实世界中具有隐喻功能的视觉物,其意义体系"并不是来自文化惯例,而是源于与自然世界(natural world)的直接类比"。[3] 相比而言,抽象符号的意义系统来自某种规约性的社会内涵或文化意义,形象符号则主要强调那些已经形象化了的象征图像,如大众媒介或主流话语精心塑造的典型人物、政治形象、事件符号,再如图像事件中那些被视为"决定性瞬间"的视觉聚像(icon)[4]。相应地,叙事框架分析的基本方法是精心识别图像符号系统中的抽象符号和形象符号,并将其置于语篇论证(textural argument)和语境论证(contextual argument)的双重视域中加以考察,探讨图像深层的暗指意义及其视觉框架的作用机制。

[1] Hertog, J. K., & McLeod, D. M. (2001). A multiperspectival approach to framing analysis: A field guide. In S. D. Reese, O. H. Gandy Jr & A. Grant (Eds.), *Framing public life: Perspective on media and our understanding of the social world* (pp. 139-161). Mahwah, NJ: Lawrence Erlbaum Associates.

[2] Rodriguez, L., & Dimitrova, D. V. (2011). The levels of visual framing. *Journal of Visual Literacy*, 30 (1), 48-65, p. 56.

[3] van Leeuwen, T. (2001). Semiotics and iconography. In T. van Leeuwen & C. Jewitt (Eds.), *Handbook of visual analysis* (pp. 92-118). Thousand Oaks, CA: Sage, p. 107.

[4] Bennett, W. L., & Lawrence, R. G. (1995). News icons and the mainstreaming of social change. *Journal of Communication*, 45 (3), 20-39.

此外，由于图像暗指意义系统的深层内容往往表现为意识形态或社会文化话语，因此视觉叙事框架分析还应该强调在"框架"维度上回应图像阐释学的第三层次意义系统，即"揭示一个民族、时代、阶级、宗教、哲学话语的基本态度得以形成的底层原则（underlying principle）"[①]。相应地，视觉叙事框架分析的基本思路和方法是搭建图像形式和图像话语之间的勾连（articulation）逻辑，从而回答这样几个叙事批评问题：视觉图像激活、挪用、建构了何种话语形式？这一视觉表征如何被勾连到既定的话语框架中？哪个群体/阶层的声音被有意强化/压制了？既定的意识话语是如何通过视觉化的方式被合法化的？图像表征系统重构或再造了何种"现实"……作为整体"抗疫"叙事文本中的一部分，新闻图片《隔着玻璃亲吻的战疫情侣》表面上拒绝宏大叙事，主要呈现的是微观个体层面的伦理画面，然而这一视觉瞬间并未单纯地停留在伦理语言层面，而是经由《人民日报》修辞升华为"战役情侣"后，被整合到一个更大的"抗疫"叙事图景之中，从而悄无声息地服务于更大的政治话语生产功能。实际上，由于视觉叙事的内涵和外延相对宽泛，因此视觉叙事框架分析并不存在普遍的、标准的、统一的分析变量，我们需要根据具体的研究问题，结合视觉文本的形态、功能和语言加以综合分析，以揭示视觉话语建构的框架形态及其运作机制。例如本章第四节通过分析西方数据新闻的视觉叙事体系，揭示时间、空间、地图、交互、数据等视觉框架分析变量。

（四）论证框架

论证框架强调的是视觉命题（visual proposition）维度的论证方式及其意义结构。在视觉修辞体系中，为了达到更好的劝服、认同、沟通目的，视觉论证便成为一个极为重要的修辞命题。[②] 视觉论证主要是指命题（proposition）的可视化呈现与表达，即对视觉命题的逻辑推理。[③] 大凡我们尝试在视觉维

[①] Panofsky, E. (1972). *Studies in iconology: Humanistic themes in the art of the renaissance* (Icon editions). Boulder, CO.: Westview Press, p. 7.

[②] Blair, J. A. (2004). The rhetoric of visual arguents. In C. A. Hill & M. Helmers (Eds.), *Defining visual rhetorics* (pp. 41-62). Mahwah, NJ.: Lawrence Erlbaum Associates, Inc..

[③] Blair, J. A. (1996). The possibility and actuality of visual arguments. *Argumentation and Advocacy*, 33(1), 23-39.

度上编织特定的命题,实际上就都是在使用视觉论证的理念和方式。亚里士多德提出的经典的修辞论证三段论(enthymeme),为我们提供了一个理解视觉论证内涵及其意义结构的基本模式。① 实际上,亚里士多德提出的"诉诸人格""诉诸理性""诉诸情感"本质上也揭示了一种命题论证框架,其同样意味着三种基本的视觉论证方式。如何把握视觉文本的论证语言?一方面,我们可以从视觉文本的元素信息及其形态入手,因为不同的信息形式往往表现出不同的论证逻辑,或者说揭示了不同的视觉命题可视化方式与结构。盖尔·J. 克莱斯勒(Gail J. Chryslee)、索尼娅·K. 福斯(Sonja K. Foss)和亚瑟·L. 兰尼(Arthur L. Ranney)将视觉论证体系中的信息形式概括为四种类型,分别是事实信息(presented fact)、情感信息(feeling)、知识信息(knowledge)和功能信息(function)。② 相应地,我们可以通过视觉文本中的信息形式加以分析来认识视觉命题的可视化逻辑,并在此基础上理解视觉论证框架的意义结构。例如,新闻图片《隔着玻璃亲吻的战疫情侣》综合运用了"诉诸事实"和"诉诸情感"两种论证方式:前者强调在事实维度上呈现异常艰巨的疫情防控局面;后者强调在情感维度上讲述另一幕"抗疫"故事。这一吻不知感动了多少人。

(五)认知框架

认知框架强调的是视觉心理维度的认知模式及其意义结构。视觉框架研究不能仅仅局限在媒介框架层面,还应该关注文本接受层面的受众框架,而后者对应的则是一个基础性的认知模式(cognitive model)问题。在视觉修辞实践中,文本编码的常见思路就是借助既定的视觉修辞手段和方法,激活既定的认知模式,以期达到更好的修辞效果。尽管不同的学科赋予了"框架"不同的内涵,但框架的原初意义即一种"阐释图式"(schema of interpretation)③。因此,只有回到心理认知模式层面,才能真正把握视觉文本的加工

① Smith, V. J. (2007). Aristotle's classical enthymeme and the visual argumentation of the twenty-first century. *Argumentation and Advocacy*, 43 (3-4), 114-123.

② Chryslee, G. J., Foss, S. K., & Ranney, A. L. (1996). The construction of claims in visual argumentation. *Visual Communication Quarterly*, 3 (2), 9-13.

③ Goffman, E. (1974). *Frame analysis*: *An essay on the organization of experience*. Boston, MA: Northeastern University Press, p. 21.

方式及其意义结构。究竟存在哪些普遍而基础的认知模式？不同的认知模式的工作语言又是什么？美国认知语言学家乔治·莱考夫（George Lakoff）将人类的信息加工方式概括为几种基础性的认知模式，即理想化认知模式（idealized cognitive model，ICM）。按照莱考夫的观点："每个理想化认知模式都是一个复杂的结构整体，即格式塔结构，并且运用了四种结构的原则。"[①] 莱考夫提到的理想化认知模式分别是命题模式（propositional model）、意象图式模式（image-schematic model）、隐喻模式（metaphorial model）和转喻模式（metaphotic model）。新闻图片《隔着玻璃亲吻的战疫情侣》的认知框架主要包括"图像指代"维度的视觉转喻模式，"转义生成"维度的视觉隐喻模式，以及"符号象征"维度的意象图式模式：视觉转喻旨在通过有限的视觉"部分"来表达无限的视觉"整体"，使得我们可以根据一个瞬间来想象故事发生的"现场"和"情景"；视觉隐喻旨在实现"爱情"与"战'疫'"之间跨域映射，从而在视觉维度上建构"爱情最美好的样子"；意象图式旨在通过挪用"亲吻"这一文化深处的符号意象，呈现"岁月静好"背后多少不为人知的"抗疫"故事。

概括而言，五种基本的视觉框架类型/层次为指示框架、语义框架、叙事框架、论证框架和认知框架，分别对应的意义结构是内容主题系统、视觉语言系统、叙事结构系统、修辞论证系统和认知模式系统，而每一层次的意义结构均可以借助一定的视觉分析维度/变量加以认识（见表8.1）。

表 8.1　视觉框架分析的方法模型

框架层次	视觉内涵	意义结构	指标体系
指示框架	视觉主题	内容主题系统	背景 内容 主题 主体属性 主体行为 ……

[①] 〔美〕乔治·莱考夫. (2017). 女人、火与危险事物：范畴显示的心智（一）. 李葆嘉等译. 北京：世界图书出版公司 (p.72).

（续表）

框架层次	视觉内涵	意义结构	指标体系
语义框架	视觉语法	视觉语言系统	接触 社会距离 态度 情态 信息值 显著性 ……
叙事框架	视觉叙事	叙事结构系统	语图 时间 空间 交互 对立 ……
论证框架	视觉论证	修辞论证系统	事实 情感 知识 功能 ……
认知框架	视觉心理	认知模式系统	命题 转喻 隐喻 意象图式 ……

相应地，视觉框架分析可以立足一种或多种框架类型/层次，一方面聚焦于特定的框架类型，开展具体的视觉框架识别研究，另一方面结合相应的指标体系进行框架原理分析，揭示视觉框架运作的意义结构。需要特别强调的是，视觉框架分析的指标体系并无统一标准，表 8.1 提供了一些常见的分析变量，在具体的研究实践中，可以根据研究问题的需要以及视觉文本的特性进行有针对性的框架类目分类、设计与描述。

第四节　西方数据新闻中的中国：一个视觉修辞分析框架

当视觉性直接铺设了视觉文化实践的底层逻辑时，我们如何认识当代文化景观的生成机制及运作体系？在文本系统层面，任何视觉话语的建构都离不开既定的视觉框架的生产——视觉框架不仅意味着一种有关视觉文本生产的编码系统，也意味着一种通往视觉话语再造的框架形态，还意味着一种抵达视觉文化本质与规律的认知方式。简言之，视觉框架及其语言系统分析有助于我们更好地认识视觉文本、视觉话语、视觉文化的内在规律。实际上，视觉框架的生成原理和认知方式呈现出不同于语言框架的新特征、新机制和新趋势。为了避免视觉框架分析陷入泛泛而谈，本节以"数据新闻"（data journalism）这一视觉文本形式为例，聚焦"数据可视化"（data visualization）这一正在兴起的视觉实践，尝试从叙事语言维度探讨可视化实践深层的视觉框架生成原理，进而提供一个可视化文本研究的视觉框架分析模型。具体来说，本节主要以西方数据新闻作为视觉文本，立足上一节提到的视觉叙事框架层次，探讨西方数据新闻的视觉编码原理及其深层的图像意识形态。

一、重构"现实"的视觉框架

新媒体时代的信息形态，呈现出普遍的视觉化转向特征和趋势，而数据新闻正是在这一转向中应运而生。数据新闻指以数据为主体元素，主体上通过可视化方式开展的新型新闻报道样式。①阿德里安·哈罗瓦提（Adrian Holovaty）于 2006 年首次提出"数据新闻"这一概念，并认为数据新闻的最大特点就是抛弃了"大量文字"，转而使用结构化的、机器可读的数据进行新

① 近年来，数据新闻的内涵和外延得到了极大的拓展，数据可听化（data sonification）也成为继数据可视化（data visualization）之后数据新闻的又一重要表现方式。所谓数据可听化，意为通过声音再现数据，将数据关系转换为一种声音关系或声音景观，最终"通过声音的方式"讲述数据故事。在以数据新闻为代表的融合新闻声音叙事体系中，数据可听化主要包含三种表现形式：一是以声音配合画面讲述数据化信息，二是以数字声音模拟现实声音或情景，三是以音乐或音效形式再现数据逻辑。简言之，数据新闻并不必然是可视化的，亦可以是可听化的。即便如此，也必须承认的是，纵观当前的数据可听化新闻，绝大部分作品在呈现形式上依然是诉诸视觉化表现手段。参见刘涛，朱思敏. (2020). 融合新闻的声音"景观"及其叙事语言. 新闻与写作，12，78-84。

闻报道。① 相对于传统的新闻报道，数据新闻将数据推向了新闻表达的主体位置，它所演绎的是一支关于数据的狂想曲。数据的主要形态是数字，同时包含文字、图表、声音、图形、图像、视频等数据形态。如果说传统新闻中的数据只是一种认知手段和修辞资源，即通过数据来强化新闻叙事，数据新闻中的数据则是新闻的主体，甚至是新闻的全部。数据新闻的两个显著特征就是数据化（datalization）和可视化（visualization）：前者回应新闻的主体问题，即通过数据开展新闻报道；后者强调新闻的表现形式问题，即在视觉意义上对数据关系进行生产与重构。可视化的结果就是生成了一幅接近新闻认知的图像景观，其一般表现为四种视觉形式——表格、数据图、数据地图和网络图谱。② 因此，相对于传统新闻的表征体系，数据新闻在两个维度——符号主体和表现方式上拓展了新闻的观念，而这里不能不提到数据新闻的视觉形式问题。

传统新闻的主体叙述方式是语言，而数据新闻的主要产品形态是一套视觉符号系统。③ 图像主导了数据新闻的主体叙述逻辑。从语言逻辑到视觉逻辑，新闻表征的语法、形态和方式发生了根本性的"图像转向"（pictorial turn）。因此，从视觉维度把握数据新闻的表征和观念体系，无疑超越了传统新闻基于语言文本的研究范式，并由此引出了新闻研究的可视化问题。如果说数据新闻是通过"数据化的方式"对复杂世界的简化表达，那可视化便是实施简化过程的基本手段和途径。在数据新闻的表征体系中，"数据分析的第一个战场是可视化，其目的就是揭示数据之间错综复杂的关系"④。可视化往往遵循一定的语法规则，也就是按照不同的可视化理念对数据进行编码、组织和布局，最终形成的是一种相对感性的、直观的、简洁的视觉认

① Holovaty, A. (2006). A fundamental way newspaper sites need to change. Retrieved February 10, 2021, from http://www.holovaty.com/writing/fundamental-change/.

② Gray J., Bounegru, L., & Chambers, L. (2012). *The data journalism handbook*. Sebastopol, CA.: O'Reilly Media, pp.131-133.

③ 传统新闻（如报纸、广播）的叙述逻辑是语言逻辑，即便是以电视为代表的视觉媒体，语言（如解说、采访、对话）依然是主体性的、统摄性的，并且主导了新闻话语的叙事结构和叙事逻辑；相反，数据新闻的最终产品形态是一套视觉符号系统，尽管部分数据新闻中依然存在一定的文字，但文字往往是对图像的说明和补充，新闻叙述的主体是各种数据形态的视觉图像。

④ Cleveland, W.S. (1993). *Visualizing data*. Summit, NJ.: Hobart Press, p.1.

知系统。可视化的最终结果就是尝试在视觉意义上接近现实,把握现实。

尽管可视化有助于清晰地呈现问题,但不能低估可视化背后的话语生产与再造能力。可视化实际上是对数据的再结构化处理,从而在视觉意义上形成甚至再造了一种新的"数据关系",而我们恰恰是通过这种被建构的"数据关系"来把握现实世界的。由此引出的一系列问题是:为何可视化?谁来可视化?如何可视化?这些问题已经不单单指向新闻专业理念所要求的数据本身的真实呈现,而是涉及数据新闻意义生产的视觉权力了。《卫报》的数据新闻《世界不可承受中国经济之减速》采用气泡图的视觉方式呈现中国GDP及对外贸易进口额与世界其他国家 GDP 及对华贸易出口额的数据关系,见图 8.2。在可视化策略上,《卫报》制造了一幕寓意深刻的"拖累"(drag

图 8.2　数据新闻《世界不可承受中国经济之减速》(截图)①

① 案例来源:https://www.theguardian.com/world/ng-interactive/2015/aug/26/china-economic-slowdown-world-imports,2015 年 12 月 1 日访问。

down）意象：代表其他国家的气球浮于图表上部，代表中国的气球沉于图表下部，仿佛"钳制"着其他国家的经济数据。严格来说，影响各个国家贸易额数据变化的因素很多，图中这些数据之间并没有必然的逻辑关系，但《卫报》却在视觉意义上构造了一种"因果关系"和"原罪话语"——中国对外贸易进口额数据下降导致世界其他国家对华贸易出口额数据下降，然而事实并非如此。类似的数据表征方式在西方数据新闻实践中比比皆是，这也促使我们重新思考可视化实践深层的图像意识形态问题。尽管图中每个数据都有相对清晰的指涉对象和表征内容，然而可视化实践却建构了一个关于新闻的意义世界。换言之，经由可视化实践，数据新闻不仅可能在视觉意义上还原现实，也有可能重构"现实"。

 数据新闻对现实世界的建构与再造根本上是通过视觉而非语言方式实现的，其中不能不提到可视化实践的标志性产品——视觉框架。理解数据新闻的视觉框架，其实就是考察社会争议（social arguments）在视觉意义上的建构方式和实践。探讨社会争议的视觉建构（visual construction）问题及其深层的视觉权力生产机制，恰恰是视觉修辞较为擅长的介入视角和研究问题。[①] 在数据新闻的表征体系中，数据以图像化的方式出场，最终经由可视化实践整合为特定意识形态规约下的视觉框架，这一过程必然诉诸一定的视觉修辞行为。进一步讲，可视化本身意味着一场视觉修辞实践，而视觉框架一定是一种视觉意义上的修辞框架（rhetorical frame），即一种视觉修辞框架。拉尔夫·莱格勒（Ralph Lengler）和马丁·埃普勒（Martin Eppler）在其著名的"可视化周期表"（a periodic table of visualization）中，提出了六种可视化实践类型——数据可视化（data visualization）、信息可视化（information visualization）、概念可视化（concept visualization）、隐喻可视化（metaphor visualization）、策略可视化（strategy visualization）和复合可视化（compound visualization）。[②] 每

[①] Foss, S. K. (2004). Framing the study of visual rhetoric: Toward a transformation of rhetorical theory. In C. A. Hill & M. Helmers (Eds.). *Defining visual rhetorics* (pp. 303-314). Mahwah, NJ.: Lawrence Erlbaum Associates, Inc., p. 308.

[②] Lengler, R., & Eppler, M. J. (2007). *Towards a periodic table of visualization methods for management*, paper presented at proceedings of the conference on graphics and visualization in engineering. Clearwater, FL., U. S. A..

一种可视化实践类型围绕特定的修辞目的和意图展开，强调的是视觉意义上的"策略性表达"，其中的"隐喻可视化"和"策略可视化"更是直接道出了可视化实践的劝服意图和修辞本质。对于数据新闻的视觉框架分析而言，如何选择数据，如何重组数据，以及如何生成数据关系，都属于视觉修辞的研究范畴。

必须承认，探讨数据新闻的视觉框架，必须立足两个基本前提——修辞目的和问题语境，如此才能保证视觉框架研究的科学性和合理性。修辞目的决定了视觉框架的意义方向和话语观念；问题语境决定了视觉框架的认知对象和阐释空间。一方面，视觉框架必然是修辞的产物和后果，而修辞总是携带着特定的目的和意图，并且最终体现为特定话语的生产实践，缺少话语"在场"的框架分析是难以想象的；另一方面，视觉框架最终提供的是关于某一议题的认知方式，而同一议题在呈现方式上往往存在不同的视觉框架，只有在同一问题语境下的框架比较才有价值，因此有必要划定或确定一定的议题范畴。可见，离开特定的修辞目的，视觉框架必然陷入泛泛而谈；离开既定的问题语境，视觉框架注定是难以把握的，甚至是没有意义的。鉴于此，本节在修辞目的和问题语境的把握上，重点关注西方数据新闻报道中的中国议题。"西方"和"中国"同时回应了视觉框架研究的修辞目的和问题语境：一方面，西方数据新闻的修辞目的指向"西方话语"，这使得相应的视觉框架比较研究不仅是可能的，而且是现实的；另一方面，中国议题限定了数据新闻的问题语境，从而铺设了视觉框架分析相对明确的研究对象和意义空间。

其实，对西方媒体涉华报道的研究，近乎成为传播学研究中非常流行的学术命题。[1] 相关研究所涉及议题主要包括"AIDS"[2]、"SARS"[3]、流行

[1] Saleem, N. (2007). US media framing of foreign countries image: An analytical perspective. *Canadian Journal of Media Studies*, 2 (1), 130-162.

[2] Wu, M. (2006). Framing AIDS in China: A comparative analysis of US and Chinese wire news coverage of HIV/AIDS in China. *Asian Journal of Communication*, 16 (3), 251-272.

[3] Beaudoin, C E. (2007). SARS news coverage and its determinants in China and the US. *International Communication Gazette*, 69 (6), 509-524.

病①、气候变化②、排华事件③、产品危机④、中国驻南联盟大使馆被炸事件⑤等。所有的文献几乎传递了同一种声音：西方媒体对中国的关注度逐年上升，涉华报道主要以负面为主，而西方主流媒体在框架设置策略上的差异并不显著。⑥ 在传统的涉华报道研究中，最主要的研究方式是框架分析。那些被重点提及和论述的新闻框架包括责任框架、领导框架、冲突框架、后果框架、影响框架、发展框架、爱国框架、生态框架、人情伦理框架、意识形态框架等。本节立足西方数据新闻的涉华报道，在研究视角和方法选择上，尝试超越传统框架分析的基本操作范式，将数据新闻视为一种视觉文本，从视觉修辞的理论和方法视角把握西方数据新闻涉华报道的视觉框架，尤其是关注框架分析中极为重要的一个理论问题——框架识别（frame identification）⑦，即从视觉修辞视角探讨视觉框架形成的微观修辞方法和策略。

基于此，本节选取的数据新闻文本包含两部分：第一是 2011 年 1 月 1 日至 2015 年 9 月 1 日《卫报》和《纽约时报》两大权威媒体官网中的涉华

① Shih, T. J., Wijaya, R., & Brossard, D. (2008). Media coverage of public health epidemics: Linking framing and issue attention cycle toward an integrated theory of print news coverage of epidemics. *Mass Communication & Society*, 11 (2), 141-160.

② Wu, Y. (2009). The good, the bad, and the ugly: Framing of China in news media coverage of global climate change. *Climate Change and the Media*. New York: Peter Lang Publishing, 158-173.

③ Stone, G. C., & Xiao, Z. (2007). Anointing a new enemy the rise of anti-China coverage after the USSR's demise. *International Communication Gazette*, 69 (1): 91-108.

④ Li, H., & Tang, L. (2009). The representation of the Chinese product crisis in national and local newspapers in the United States. *Public Relations Review*, 35 (3), 219-225.

⑤ Parsons, P. (2001). News framing of the Chinese embassy bombing by the *People's Daily* and the New York Times. *Asian Journal of Communication*, 11 (2), 51-67.

⑥ Peng, Z. (2004). Representation of China: An across time analysis of coverage in the *New York Times* and *Los Angeles Times*. *Asian Journal of Communication*, 14 (1): 53-67.

⑦ 学者潘忠党在对戈夫曼、贝特森、恩特曼、甘姆森、费尔克拉夫、舒茨、阿岩伽、凯尼曼、特维尔斯基等人的框架研究的文献梳理的基础上，提出了框架分析的诸多理论命题，其中最基础的理论命题是框架识别，也就是认识论意义上的框架类别和策略。参见潘忠党. (2006). 架构分析：一个亟需理论澄清的领域. 传播与社会学刊, 1, 17-46 (p. 27).

新闻报道①，依据"interactive""multimedia""graphic""infographic"等关键词加关键词"China"进行搜索；第二是由全球编辑网络（Global Editors Network）和欧洲新闻中心联合创办的全球数据新闻奖（Data Journalism Awards）中2012年至2015年的全部获奖作品。② 通过二次筛选和确认，我们共获得112篇涉华数据新闻报道。就报道来源而言，《卫报》和《纽约时报》分别占据总报道数量的52%和44%，其他媒体（包含英国广播公司、路透社）报道占4%；就报道形式而言，静态信息图占57%，交互地图占38%，动态图表占5%；就报道对象而言，全球议题报道占52%，共计58篇，中国议题报道占48%，共计54篇。总体来看，西方数据新闻对中国的关注，更多的是将中国置于全球比较的语境中进行审视，这无疑勾勒出视觉框架研究中非常重要的一种语境结构和数据关系。

二、图绘中国：西方数据新闻的视觉修辞框架

关于西方数据新闻的视觉框架，本节强调从可视化过程中具体修辞环节和修辞实践切入，确立研究的立论起点和逻辑方向。本节的研究思路是从西方数据新闻涉华报道的可视化行为切入，聚焦于整个修辞过程中的具体修辞实践和修辞环节。为了厘清视觉修辞的具体环节和实践，客观上需要对视觉修辞过程进行必要的细化、拆解和确立，而这直接指向了可视化实践的构成体系——修辞对象、修辞目标和修辞方法。具体来说，视觉修辞的对象是数据，而如何选择、组织和呈现数据，是视觉修辞框架确立的前提和基础。视觉修辞的目标是重构一种新的数据关系，即通过数据关系来体现话语关系，因此数据关系决定了视觉修辞的意义方向与话语落点。视觉修辞的方法强调

① 我们之所以选择《卫报》和《纽约时报》作为分析对象，主要有两方面的考虑：第一是地缘因素，二者分别代表英国和美国的极具影响力的报纸媒体；第二是专业因素，二者在数据新闻实践中具有全球影响力。具体来说，《卫报》于2009年成立了全球第一个专业的数据新闻平台"Data Blog"，同年成立并开放数据商店（data store）。当今数据新闻实务与研究的集大成者《数据新闻手册》中有一半案例来自《卫报》。《纽约时报》是美国较早开展开放数据与数据新闻实践的代表性媒体，其推出的"The Upshot"平台主打数据新闻，是美国报业数字化转型中公认的领跑者。

② 全球数据新闻奖是全球数据新闻领域的重大荣誉。从2012年创办以来，每年有上百个媒体机构参评。我们选择全球数据新闻奖的原因是，希望将西方的其他媒体中的比较优秀且产生了广泛影响力的数据新闻报道也纳入研究对象的范畴。

抵达特定的数据关系所需要的叙事策略和操作方案，尤其体现为对叙事学意义上的认知维度的确立——时间和空间是两种最基本的认知维度，交互实践（interactivity）则拓展了文本叙事的认知深度，因为交互行为其实就是在纵深维度上的一种数据整合方式。因此，时间修辞、空间修辞、交互修辞便成为可视化过程中三种非常重要的叙事策略和操作方案。综合而言，从视觉修辞的对象、目标和方法来看，西方数据新闻的视觉框架可以从数据、关系、时间、空间、交互五个内在关联的微观修辞实践或修辞框架切入（见图8.3）。本节接下来将立足这五种具体的修辞实践，亦即五种具体的视觉叙事语言维度，分别探讨每一种修辞实践的符号行为及其深层的话语生产机制，以此完整地把握西方数据新闻涉华报道的视觉修辞框架。

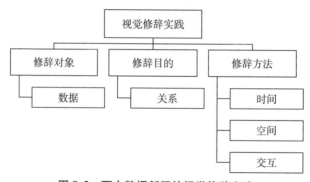

图8.3 西方数据新闻的视觉修辞实践

（一）数据：从数据"链条"到数据"拼图"

数据是数据新闻的起点，它深刻诠释了数据新闻的主体和生命。数据是一种特别的信息形式，由于其符合科学主义和实证主义的逻辑传统，因此成为数据新闻中最核心的表达元素。在精确新闻学那里，数据更多地意味着一种叙事逻辑，其实证主义传统增强了新闻的可信度和穿透力。数据新闻继承了精确新闻学对数据的特别青睐，并在视觉传达的话语框架中重新结构化数据，最终呈现的是一幅有关数据关系的视觉图景。

用数据说话，这也是传统新闻非常重视的话语方式，只不过数据新闻对其推崇程度更纯粹、更彻底、更系统而已。在传统新闻的叙事观念中，新闻的主体是人，新闻的终极落点是对个体生命及其深层社会议题的审视与观照。因此，数据与人之间存在一定的阐释关系，并且统摄在个体生命的遭

际、沉浮与变迁中。换言之,数据并不是孤立的表征对象,而是携带着深刻的人文内涵与叙事功能。与此同时,数据与数据之间存在明确的逻辑"链条",因果、推演、演绎、论证、归纳等认知手段铺设了数据"串联"的主体逻辑。就数据新闻而言,数据一跃成为一个主导性的甚至是唯一的新闻元素,它驱走了人物,模糊了背景,放逐了故事,拒绝了人文,只留下视觉意义上的"数据狂想曲",当前的大数据更是加速了这一趋势。可以说,数据的意义发生了微妙的偏移,一切关于人的情感、命运与体验的内容仿佛都消失了,数据成了新闻的主体,它剥离了传统新闻写作极度依赖的个体生命,最终陷入了冰冷的数据堆积景观。当从幕后走到前台时,所有的数据只是作为表象存在,它们拒绝了一切可能的质感、文化与社会状态,成为纯粹的自我指涉对象。相应地,数据之间的关系不再遵循某种脉络清晰的叙事逻辑,而只是一种视觉上的堆砌与拼贴。

如果说传统新闻的数据关系是一种逻辑"链条",那么数据新闻最终呈现的则是一幅数据"拼图"。所谓数据"拼图",意为数据之间并不存在推理、论证、因果、演绎等逻辑关系,而仅仅是一种简单的、朴素的、机械的类比和比较关系。可见,数据新闻割裂了传统新闻观念中数据之间的关联、深度与逻辑。当数据被置于一个扁平化的参照体系之中,数据之间只有大小之别、差异之分时,传统新闻写作中特别推崇的人文话语在数据新闻的数据狂欢中全面退缩,甚至消失殆尽。因此,数据新闻是对现实问题的"简化"表达,更多地意味着一种关于新闻表达的另类观念。具体来说,传统新闻极力把握现实世界的复杂性,真相与接近真相的方法或过程同等重要,这也是为什么传统新闻竭力呈现数据获取的整个过程。而数据新闻淡化了数据的获取途径和方式,只是对数据"结果"的简单呈现。当数据存在的背景、过程与方法普遍"缺席"时,数据如何选择、如何组织、如何表征、如何可视化就不单单是一个新闻认知行为,同时是一个视觉修辞过程。换言之,在由数据驱动的新闻表征体系中,数据的选择、组织、布局和符号化过程都可能改写数据新闻的视觉框架,这恰恰是视觉修辞在"数据"维度上的精妙"算计"。

尽管每个数据的指涉对象和表征内容是清晰的、明确的,然而,当所有数据被整合到一起并形成一张数据"拼图"时,数据则被赋予了一种新的

阐释语境。语境不仅限定或引导事物意义的诠释方向，同时直接参与事物意义的生产与建构。① 严格来说，每个数据都有其原始的统计背景和存在语境，然而数据新闻对数据进行了"再语境化"处理，即将数据从其原始的存在语境剥离出来，转而置之于一个由众多陌生的数据共同拼贴而成的比照语境中。按照人类学家布罗尼斯拉夫·马林诺夫斯基（Bronislaw Malinowski）的"语境论"，语境可以分为社会语境和情景语境，前者主要指特定的社会文化系统，后者强调某种既定的存在场景。显然，数据新闻直接生产或再造了一种情景语境。艾洛·塔拉斯（Eero Tarasti）特别指出，人为再造的语境往往弥漫着强烈的权力意图，他将其命名为"权力语境"。② 当原本驻扎在社会语境中的数据被推向人为构造的情景语境时，数据新闻就通过视觉修辞方式完成了一项"语境置换"工程。

当我们试图通过这层"数据薄纱"来接近并把握现实世界时，对数据以及重构的数据语境保持必要的警惕和反思无疑是必要的。由于可视化直接诉诸人们的感性思维，而数据一旦插上视觉的翅膀，它们便往往不假思索地主导、接管或误导人们的认知系统。因此，接近并确立数据新闻的视觉框架，不能忽视数据本身的选择、组织、布局、符号化等修辞实践所制造的"视觉陷阱"。例如，《卫报》的数据新闻《城市室外污染图》③ 致力于在地图维度上呈现各个国家的空气污染数据。记者选择各个国家的不同地区作为数据监测对象，并用不同颜色的圆点表示其污染程度，其中绿色表示空气质量良好，红色表示空气重度污染。在数据的选择上，《卫报》采集了中国污染相对严重的 30 个省会城市的数据，而美国的数据采集城市数量多达 207 个，基本上涵盖了全美绝大部分大中小城市。由于在采集时间内，中国省会城市空气污染状况远远高于平均水平，而美国空气状况的区域同质性比较均衡，加上美国数据采样量数倍于中国，因此呈现出来的结果是在世界地图上美国区域"一片飘绿"，而中国的"负面形象"最终在色彩意义上被生产出

① 刘涛. (2013). 新社会运动与气候传播的修辞学理论探究. 国际新闻界，8，84-95 (p. 88).

② Tarasti, E. (2000). *Existential semiotics*. Bloomington and Indianapolis: Indiana University Press, pp. 8-9.

③ 案例来源：http://www.theguardian.com/news/datablog/interactive/2013/jan/16/exposure-air-pollution-mapped-by-city，2015 年 12 月 1 日访问。

来。可见，从数据"链条"到数据"拼图"，实际上是重置了一种权力语境。因此，数据的选择、组织、布局和符号化等修辞环节都会影响甚至决定视觉框架的呈现方式，其结果往往使数据携带了原本不应承受的意识形态话语，而这恰恰是数据新闻实践视觉框架生产极为隐蔽的修辞策略。

（二）关系：相关关系与因果关系的概念偷换

弗里乔夫·卡普拉（Fritjof Capra）在《生命之网》中指出，任何符号系统都包含了一个关系之网，关系是事物存在的根本属性。[①] 通过图式化的方式揭示复杂世界的各种关系，这是数据新闻致力于呈现的视觉图景。西方数据新闻的数据"拼图"实践，其实就是生成、重置或再造一种数据关系。数据关系有多种类型和形式，但极具认知价值的数据关系是相关关系和因果关系。相关不等于因果：前者关注"是什么"，后者关注"为什么"；[②] 前者属于非决定论范畴，后者是一种朴素的决定论思想。进一步讲，相关关系仅仅揭示事物之间存在方式上的关联性，而非强调二者之间的决定关系或因果逻辑。那么，西方数据新闻又如何在视觉修辞实践中回应数据维度上的关系问题？

数据新闻的思维基础之一是大数据思维。在大数据时代，数据新闻的标志性"发现"就是，数据之间所呈现的是相关关系而非因果关系。尽管在科学性上相关关系不等于因果关系，但现实中因果关系却主导甚至主宰了人们的社会认知——"当我们看到两个事物连续发生的时候，我们会习惯性地从因果关系的角度来看待它们"[③]。即便两个事物之间只是普通的相关关系，人们也会有意去建构其因果关系，并将其"误认"为一种合法的存在。丹尼尔·卡尼曼（Daniel Kahneman）在《思考，快与慢》中指出，人类普遍存在两种思维模式：第一种是基于感性认知的快速思维，第二种是基于理性认知的慢速思维。快速思维遵循了简单的"蒙太奇思维"模式，往往会使人臆想出一些因果关系；慢速思维则强调在日常生活的表象面前保持极强的克

[①] Capra, F. (1996). *The web of life*. London: Harper Collins, p. 37.
[②] 〔英〕维克托·迈尔-舍恩伯格，〔英〕肯尼思·库克耶. (2013). 大数据时代. 盛杨燕等译. 杭州：浙江人民出版社（p. 83）.
[③] 〔英〕维克托·迈尔-舍恩伯格，〔英〕肯尼思·库克耶. (2013). 大数据时代. 盛杨燕等译. 杭州：浙江人民出版社（p. 84）.

制和理性,尤其体现为对现实中相关关系的冷静确认。① 在视觉文本面前,人脑总会本能地寻找认知捷径,启用快速思维,这是由大脑的认知惰性决定的。② 数据新闻是一种典型的视觉文本,人们总是习惯性地将原本可能呈现的相关关系偷换为因果关系。

纵观西方数据新闻的涉华报道,不同国家往往作为一个图像元素出场,散布于各种图形结构之中,因而搭建了一个巨大的关系网络。一般来说,只有同一语境、同一类型、同一层次的数据才具有比较的可能性与科学性,一旦不同背景的数据被置于同一关系结构中,它们之间便可能存在一定的相关关系,但绝非因果关系。在西方数据新闻涉华报道之中,一种常见的视觉修辞手段就是制造某种"因果幻想",从而使受众站在西方优势话语立场上想象中国,并将可能的相关关系误认为一种直接的因果关系——中国的"举动"引起、决定或导致其他国家的经济下滑、军费增加、工厂外迁、贸易制裁、冲突加剧等。《纽约时报》的数据新闻《中国高学历群体失业率较高》③表面上呈现了一个特殊群体的两个属性——学历与失业率,但却忽视了问题的复杂性,近乎粗暴地给出新闻标题中的"因果"结论,让人们容易形成"读书无用"的认知错觉;再如,《卫报》的数据新闻《碳地图:哪个国家要对气候变化负责?》④ 呈现了全球主要国家的二氧化碳排放量,这些数据之间原本只是相关关系,但是《卫报》却将这些数据置于全球气候变化的特殊语境中,这无疑重置了一个"因果"框架,误导人们做出一个极不科学的因果推断:中国应该对全球气候变化负责。⑤ 显然,西方数据新闻充分

① 〔英〕维克托·迈尔-舍恩伯格,〔英〕肯尼思·库克耶.(2013).大数据时代.盛杨燕等译.杭州:浙江人民出版社(pp.84-86).
② 刘涛.(2011).文化意象的构造与生产——视觉修辞的心理学运作机制探析.现代传播,9,20-25.
③ 案例来源:http://www.nytimes.com/interactive/2013/01/24/world/asia/Educated-and-Jobless.html,2015年12月1日访问。
④ 案例来源:http://www.theguardian.com/environment/ng-interactive/2014/sep/23/carbon-map-which-countries-are-responsible-for-climate-change,2015年12月1日访问。
⑤ 其实,中国的碳排放量自2005年起才位列世界第一,而在自1890年以来的100多年里,美国的碳排放量一直排名世界第一,何以能够仅仅根据2014年的数据就进行简单的因果推演?相关数据见《卫报》报道:http://www.theguardian.com/environment/ng-interactive/2014/dec/01/carbon-emissions-past-present-and-future-interactive,2020年2月10日访问。

利用了大脑工作的认知惰性,将复杂问题进行简单的归因处理,用因果关系"偷换"相关关系,使得西方话语深处的"预设立场"不露声色地进入文本的表征实践。因此,当所有数据"聚合"到一起,在认知意义上生成、重置或再造了某种数据关系时,与其相应的视觉框架也就被同步生产出来了。

(三) 时间:时间线与"时间政治学"

时间线(timeline)是一种基本的叙事维度,也是一种特殊的认知方式。当时间线进入文本的叙事体系时,在深层次意味着一种面向事物的组织和管理方式。① 在《从混沌到有序》中,伊利亚·普里高津(Ilya Prigogine)和伊莎贝尔·司汤热(Isabelle Stengers)赋予了时间特殊的认知价值,并将其视为一种终结不确定性的思想方法,认为时间的功能就是"从混沌中产生出有序"②。正是在时间线上,事物获得了一个连续的认知坐标,所以才被赋予了"发展""变化""趋势"等属性和意义。时间线发现了事物的时间属性,并赋予了事物相对稳定的认知结构③,这直接决定了事物的出场方式以及呈现方式。在时间线上,如何选择时间节点?如何管理时间刻度?如何确立时间坐标?这些已经不再是简单的技术问题,而是直接决定了我们按照何种方式来突破混沌的、变化的、不确定的自然系统。考察文本叙事中的时间实践,其实就是关注时间线上的事物选择与要素重组策略,这在本质上意味着一种修辞行为。因此,将时间线引入文本叙事,其意义在于我们可以通过时间维度来认识文本框架,而文本话语正是在人为设定的时间线的缓慢前行中流露出狡黠的笑容。

在西方数据新闻可视化实践中,时间线是一种常见的数据整合途径,本质上体现为权力话语在时间维度上的策略部署和框架实施。时间线激活并拯救了事物属性的连续性和总体性,因而传递的是一种新的认知观念。当中国议题被置于时间线上并接受时间的"考验"时,其实就意味着在历史维度上发现了事物的另一种存在属性——过程性和状态性。《卫报》的数据新闻

① Prigogine, I. (1997). *The end of certainty*. New York: Free Press, p. 173.
② Prigogine, I., & Stengers, I. (1984). *Order out of chaos*. London: Heinemann, p. 292.
③ 〔英〕约翰·厄里. (2009). 全球复杂性. 李冠福译. 北京: 北京师范大学出版社 (p. 27).

《世界如何使用碳资源》① 在时间线上呈现每个国家的碳排放量。在图示方式上，它以每个国家为圆心的圆形面积大小表示碳排放量。随着时间的推移，代表其他国家的圆形面积逐渐缩小，而代表中国的圆形面积逐渐扩大，最终"吞噬"了整个世界地图。显然，当视觉圆形代替数字本身时，实际上是借助视觉修辞的方式有意强调并放大了中国与其他国家之间的紧张关系。因此，在时间线上，事物实际上被赋予了一种多维的观照视角和关系结构，争议以一种视觉化的方式在时间线上缓慢生成。

在时间线上的事物表征中，最有代表性的"产品"形态就是对"时间曲线"的构造与发现，因为曲线本身暗含了事物的变化过程与规律。曲线揭示了某种数据规律，并将这种规律进行可视化表征，这极大地迎合了大脑认知的惰性原则，因而创设了一条不设防的认知管道，使得人们大大放松了对数据科学性与合法性的警惕与提防。在时间线上，中国往往被置于一种与他国的比照体系中，这使得时间线上的节点、刻度、标注、符号形式等信息都携带着明显的价值判断。例如，《卫报》在数据新闻《中国金融危机》中，有意选择了"2015年6月"作为中国股市曲线的"起点"，而此时恰恰是中国股市开始走低的时间节点，它同时还在图表"绘制"上有意"拉大"数据刻度，营造了一种动荡不安的经济发展假象；再如，路透社的数据新闻《香港舆论》中，时间线则刻意选择"1997年"前后的代际隔阂变化、民众对警察的满意度变化，以此有意将持续走低的数据曲线"归因"于中国政府对香港恢复行使主权……

在时间线上，曲线不仅指涉数据本身，也指涉一种发展趋势，即具备预测未来的潜在优势。西方数据新闻往往会根据现有的趋势变化来"绘制"未来某一时期的数据前景。在时间线上，曲线落点选择、演变过程呈现、未来数据趋势、坐标位置安排等已经不是简单的数学问题，而很可能成为一种携带意识形态偏见的政治书写行为。《纽约时报》的数据新闻《制造业成本上升》绘制了2004—2014年十年来的世界各国制造业成本的变化趋势（见图8.4）。这则新闻试图回答的问题是：美国1美元的产品成本在其他国家

① 案例来源：http://www.theguardian.com/environment/ng-interactive/2014/nov/10/interactive-how-the-world-uses-coal-us-china-carbon-deal，2015年12月1日访问。

是多少钱？在图表设计上，它有意翻转了常规的坐标类型和赋值方式（将纵坐标定义为时间轴），巧妙地将美国置于图表中心位置，将其他国家分列两侧，并用黄色有意突出美国和中国的曲线趋势。尽管几乎所有国家的制造成本都在上升，但美国在这十年来保持不变，使得中国曲线逐渐趋近美国。这则数据新闻从话题选择到视觉设计，传递的信息非常明确："中国制造"不再具有优势，而美国将是未来最有价格优势的商品中心。

图 8.4　数据新闻《制造业成本上升》（截图）①

借助视觉方式来"讲述中国"，是西方数据新闻在时间线上从未放弃的一种历史叙事"抱负"。在这一过程中，中国一旦被置于一个历时的叙事结构中，便会不可避免地遭遇一种话语维度的历史重构行为。主流话语常见的叙事策略就是对重大事件、重大人物、重大事实的精心选择、裁剪和拼贴，以此勾勒历史叙事的主体节点和框架，从而形成特定意识形态规约下的历史叙事。按照新历史主义观点，如何选择历史节点？如何管理时间框架？如何取舍历史素材？这些都是时间维度上的修辞行为。② 荣获2013年全球数据新闻奖的数据新闻《链接中国》在时间线上呈现了中华人民共和国成立以来的重大事件，然而其中的绝大部分事件都是关乎中国的负面事件，且某些极度敏感的政治事件在视觉上被刻意强调。可见，关于"如何讲述中国"，西

①　案例来源：http://www.nytimes.com/interactive/2015/07/31/business/international/rising-cost-of-manufacturing.html，2015年12月1日访问。

②　〔美〕海登·怀特.（2003）. 后现代历史叙事学. 陈永国，张万娟译. 北京：中国科学社会出版社（pp. 325-326）.

方数据新闻尝试在时间维度上施展其可能的叙事偏见，时间与政治深刻地嵌套在彼此的诠释体系中，并最终建构了一套通往历史认知的"新历史叙事"。

（四）空间：全球地图与"新地缘叙事"

空间既是物理意义上的存在形态，也是一种关于表征和叙事的认知维度。[①] 在西方数据新闻涉华报道中，"主题-并置"[②] 是一种常见的空间叙事理念，也可以将其理解为一种空间维度上的视觉框架生产路径。所谓"主题-并置"，意为将不同国家或地区并置呈现，使其统摄在特定的主题表达结构中。为了体现表达的直观性，世界地图成为一种最理想的空间叙事载体和数据整合方式。当不同国家都以地缘意义上的图示方式出场时，实际上新的区隔关系和勾连关系就被重构了——每个国家或地区都被赋予了不同的数字、色彩、图案，并且经由各种线条、箭头、路径而连接起来，从而在空间意义上再造了一种新的视觉语境和数据关系。当地图进入数据新闻的表征体系时，它便不仅是一种标识方式，同时意味着一种权力话语"观照"下的框架观念——地图元素的布局与安排、国家形象的标识与呈现，以及国别关系的勾连和重构，都已经超越了纯粹的新闻表征问题，指向深层次的视觉修辞实践。

在由地图所主导的数据新闻景观中，国家构成了数据新闻最基本的认知单元，并且在地图所铺设的视觉体系和关系结构中微妙而传神地传递着特定的意识形态话语，而这一话语过程是借助符号学意义上的"标出"行为完成的。在《纽约时报》和《卫报》的数据新闻如《全球死刑地图》《全球妇女权利地图》《全球军费开支地图》《中国贸易的全球扩张》《温室气体的补贴去哪儿了？》等中，"中国"往往作为一个特殊的"符号形象"出场。具体来说，西方媒体有意使用带有强烈情绪的色彩、图案、标识，在全球地缘版图上对中国区域进行强调，这是一种典型的"视觉凸显性表达"，即在一个全球性的比较语境中对中国进行有意突出、放大和渲染，以此呈现中国与世界其他国家的内在张力与紧张关系。

[①] 刘涛. (2015). 社会化媒体与空间的社会化生产——列斐伏尔和福柯"空间思想"的批判与对话机制研究. 新闻与传播研究, 5, 73-92 (p.74).

[②] 龙迪勇. (2011). 空间在叙事学研究中的重要性. 江西社会科学, 8, 48-49.

基于世界地图所设定的叙事背景和区隔模块，西方数据新闻创设了一个互文性的比较语境，其功能就是通过对"中国"的符号化处理，来重构中国与世界其他国家的想象性关系，进而在视觉意义上制造一种"新地缘叙事"。不同于西方传统媒体的涉华报道，数据新闻铺设了一个直观的、形象的、生动的比较语境，每个国家都作为其他国家的伴随文本（co-text）而存在，于是中国被迫卷入了一场符号化实践，而且被一同抛入了一个互文性的语境关系。所谓符号化，就是通过对事物的有效表征，赋予其意义的过程。从经验到认知，一般都需要经过符号化过程，因为"无意义的经验让人恐惧，而符号化能够赋予世界给我们的感知以意义"①。罗兰·巴特就此断言：任何事物一旦进入人类的观照体系，就会面临着符号化的趋势。② 经过符号化处理，即使没有意义的事物，也完全可以被解释出意义。可见，"新地缘叙事"的最大特点就是在视觉意义上对中国进行符号化处理，使其成为一个携带意义的符号对象。

同时，符号化就是片面化。片面化意味着对事物某些属性的刻意呈现而对其他属性的有意掩盖，使其携带特定的可感知的品质与意义。③ 片面化决定了符号的意图定点和意义方向。在以地图为基础的数据新闻图景中，西方媒体往往在中国与世界其他国家的"视觉关系"上"大做文章"，其最典型的修辞策略就是对中国属性的片面化呈现。具体来说，西方话语片面地呈现中国不同于其他国家的差异性，并将这种差异性通过视觉途径进行夸张、放大和凸显，其目的就是将中国建构为一个"孤立的""危险的""异己的""不合时宜的""他者存在"。纵观诸如此类数据新闻的空间修辞实践，如果说传统的涉华报道还停留在语言逻辑层面，"新地缘叙事"则试图通过制造"视觉差异"来重构中国与世界其他国家的想象性关系，中国的主体性最终被淹没在西方话语有意涂改的视觉修辞景观中。

（五）交互：数据的戏剧性与语法体系

在数据新闻的可视化实践中，交互（interactivity）不仅意味着一种互动

① 赵毅衡. (2011). 符号学原理与推演. 南京：南京大学出版社（p.33）.
② 〔法〕罗兰·巴尔特. (2004). "符号学原理". 载赵毅衡编选. 符号学文学论文集. 天津：百花文艺出版社（p.296）.
③ 赵毅衡. (2011). 符号学原理与推演. 南京：南京大学出版社（p.37）.

方式，也拓展了新闻的接受观念。人们可以跟随鼠标进入新闻的深层结构，游历数据图景中的每一个层级与角落。从认知维度来看，交互打开了视觉维度，拓展了认知深度，而这恰恰是传统新闻难以比拟的认知优势。交互创设了一种全新的接受体验，强化了数据意义建构的主动权和参与权，而这一过程是通过数据新闻的交互叙事完成的。从新闻认知的框架路径来看，数据新闻常见的交互方式有三种：第一种是基于勾连关系的交互理念，即通过数据点击来凸显或勾连相关信息；第二种是基于层级关系的交互理念，即沿着"窗口思维"逐渐深入数据的深层结构；第三种是基于网络关系的交互理念，即动态呈现数据之间的结构与逻辑。显然，交互叙事的功能和目的就是铺设、改写或再造人们的认知路径，从而引导或限定人们对信息的接受过程。

其实，在数据新闻的交互实践中，我们所"经历"的新闻世界，只不过是提前预设的新闻话语的戏剧化呈现而已。敏蒂·麦克亚当斯（Mindy McAdams）特别提醒我们，相对于静态的图表新闻，交互类数据新闻为我们提供了更多接近新闻的认知途径，但整个路径设计又是被限定的。[1] 尽管数据新闻赋予人们更大的选择空间，但这种选择是在计算机语言所"掌控"的语法体系中展开的。主流话语极为迷恋的"选择"，注定是一场"选择的幻象"，真正的幕后逻辑是"物的语言"。然而，交互实践的修辞策略恰恰在于，它将"物的语言"进行了形式化、戏剧化、游戏化处理，使其伪装在一场表面上象征能动和参与的视觉实践中。其实，交互观念的引入，最大限度地激活了新闻接收过程的趣味性和想象力，这使得数据被赋予了一定的戏剧性内涵。而在新闻媒体平台上，趣味性是新媒体产品普遍的特征取向和底层规则。于是，为了迎合普遍泛滥的形式冲动和感官诉求，数据新闻不得不调整自身的出场"模样"，与之相应的则是一场有关数据关系的戏剧性发现与再造实践，而这一过程恰恰是通过视觉修辞的交互实践体现并深化的。当数据携带了消费话语裹挟下的趣味性时，便不再那么严肃和冷峻了，最终若有所思地玩起了一场互动游戏。

[1] McAdams, M. (2014). Multiple Journalism. In L. Zion & D. Craig (Eds.), *Ethics for digital journalists: Emerging best practices* (pp. 187-201). New York: Routledge.

按照"物语论"思想，交互实践实际上遵循的是"物的语言"。采用何种算法？设计何种路径？整合何种数据？挪用何种互动观念？这些互动实践直接决定了西方数据新闻的视觉框架的生成方式。交互实践赋予了认知行为极大的主动性，但鼠标的点击和移动却受制于某种既定的语法体系，因而限定了数据之间可能的结构关系和想象方式。在西方数据新闻的交互实践中，视觉修辞的重要策略就是将数据隐匿于预设的层级结构和布局关系中，引导人们形成某种规约性的新闻认知。《卫报》的数据新闻《全球交互威胁：世界害怕什么?》通过交互方式呈现出世界各国可能面临的诸多威胁，见图 8.5。在交互观念上，它除了呈现"全球气候变化""全球经济动荡""ISIS""伊朗核问题""网络攻击""与俄罗斯局势紧张"等"威胁"，还特意将"与中国领土争端"同这些"威胁"相提并论，由此"定义"了七种全球性的"危险事物"。当鼠标移动到某个国家位置时，系统便会自动形成一条曲线，以此揭示七种"危险事物"对该国的威胁程度。在非交互状态下，七种"危险事物"之间不存在联系，而一旦进入交互状态，中国便与其他"危险事物"建立了数据关系。比如，当鼠标位于日本位置时，系统会自动显示出七

图 8.5　数据新闻《全球交互威胁：世界害怕什么?》（截图）①

①　案例来源：http://www.theguardian.com/news/datablog/ng-interactive/2015/jul/17/interactive-whats-the-world-scared-of，2015 年 12 月 1 日访问。

种"危险事物"对日本的威胁程度,而中国则被显示为仅次于"ISIS"的日本第二大威胁对象。显然,在西方数据新闻涉华报道中,交互设计实际上重新"发现"并构造了一种数据关系,因而所谓的"中国威胁论"正在以一种极具想象力的交互方式被生产出来。尽管交互实践给了数据新闻想象的空间和生命,但这种想象却注定是某种规约性的想象,它无法改变数据的存在结构和底层语言。可见,我们认识西方数据新闻的视觉修辞实践,尤其是西方意识形态的框架策略时,就不能忽视交互实践中极为隐蔽的语法体系。

三、视觉"标出"与"数据他者"生产的视觉实践

认识西方数据新闻涉华报道的视觉框架,其实就是要回答这样一个问题:如何理解以数据化方式出场的中国?必须承认,上述五种修辞实践——数据意义上的中国、关系比照中的中国、时间线上的中国、地图空间中的中国以及交互体验中的中国,构成了我们认识西方数据新闻涉华报道的基本视觉框架。换言之,对西方数据新闻视觉框架的生成、确立和运作,可以从数据修辞、关系修辞、时间修辞、空间修辞和交互修辞这五个内在关联的微观修辞实践切入,通过观察不同修辞实践的修辞策略和符号实践,来把握视觉框架的框架识别问题。西方话语正是通过对这五种修辞实践的激活、挪用与支配,重构了新闻表征的认知框架。为了在视觉维度上重构全球话语版图,西方数据新闻的视觉修辞实践致力于"将主体意图变得可以被识别,甚至可以被错误识别"[1]。视觉修辞的结果,就是在视觉意义上对中国进行凸显、排斥、压制,使其成为符号学意义上的"标出项"(the marked)。[2] 在视觉关系上,西方国家无疑居于优势地位或中心地位,并表现为更具亲和力的颜色和表征符号,而代表中国数据的图像颜色、地图坐标、符号形式与数据大小则在整个视觉景观中显得极不协调,从而成为一个被集体排斥和拒绝的

[1] Bourdieu, P. (1991). *Language and symbolic power*. Trans. by G. Raymond & M. Adamson. Cambridge, MA.: Harvard University Press, p. 170.

[2] 按照文化符号学观点,我们对现实世界的把握,依赖于一些基本的二元对立框架,并在此基础上区分了三种对立项——正项、中项、异项。正项和中项拥有一个共同的目的,那就是对异项进行排斥、拒绝和标出,使其成为不合法的"标出项"。标出项总是意味着异常的、有危险的、不合规范的存在物,而且总是居于二元对立框架中的劣势话语位置。

"标出项"。

在数据修辞、关系修辞、时间修辞、空间修辞和交互修辞实践的可视化过程中,视觉权力的生产根本上是在数据维度上展开的。数据既是权力运作的起点和果实,也是权力施展的媒介和载体。当中国以数据化的方式被置于全球语境中时,权力话语的基本运作思路就是通过对数据的修辞表达而使自身的话语合法化,其结果就是将中国建构为一个"数据他者"(the data other)。数据新闻超越了传统新闻的再现框架,最终在视觉意义上将数据推崇为唯一合法的新闻元素和言说主体。经由这五种修辞实践的系统作用,数据与数据的认知关系已经被重构或再造。不同于其他文本化的表征方式,当每个国家以数据化的方式出场时,视觉修辞实践无疑就再造了一种新的数据关系,而这种数据关系只不过是西方观看中国或世界的一种想象方式,这也引出了数据本身的主体性问题。数据关系的生产实践要么强调数据之间的共在状态与对话状态,要么强调数据偏见与数据规训,虽然它们都面临"数据他者"的问题,但前者的研究对象是大写的"数据他者"(the data Other),后者则转向了小写的"数据他者"(the data other)。[①] "the data Other"与"the data other"在对待他国数据的态度上是不同的——前者强调要摒弃对待他者的认知偏见、刻板印象与预设立场,强调的是一种对话性的、反思性的观看关系;后者则立足后殖民话语框架,构建的是一种霸权话语主导下的观看关系。

如果从"数据他者"的视角来看,西方数据新闻在面对以数据化方式出场的中国的态度上,无疑在数据意义上将中国视为"the data other"而非"the data Other"。换言之,西方数据新闻放弃了最基本的数据伦理和数据自觉,未经反思地将"中国"建构为一个小写的"other",其权力运作过程既是在数据意义上施展的,也是通过数据途径完成的,而具体的视觉建构过程则依赖数据修辞、关系修辞、时间修辞、空间修辞、交互修辞这五个内在关联的视觉修辞实践和环节。《卫报》引用"国际特赦组织"(Amnesty International)的数据,连续三年发布数据新闻《全球死刑地图》。《卫报》的可视

[①] "数据他者"这一概念借用了跨文化传播领域的"文化他者"(cultural other)。详细论述参见姜飞. (2005). 新阶段推动中国国际传播能力建设的理性思考. 南京社会科学, 6, 109-116.

化过程聚焦于数据、关系、时间、空间和交互这五种微观修辞实践——在数据维度上"炮制数据"①，在关系维度上构造关联，在时间维度上铺设语境，在空间维度上强化差异，在交互维度上放大冲突，其结果就是将中国推向了极为尴尬的"视觉陷阱"。殊不知，死刑制度是一个国家的法律问题，死刑犯数据仅仅表示每个国家的死刑制度不同，或者表示死刑执行的观念和方式不同，并没有其他演绎或引申的空间。《卫报》将一些原本不具备可比性的数据强行加以对比，其视觉化的修辞结果就很容易让人联想到"人权"问题。可见，经由这五种修辞实践或修辞框架的作用，一种携带着西方话语偏见的视觉框架被生产出来，从而在视觉意义上将中国建构为一个与全球主流话语"格格不入"的"数据他者"。

如果说数据、关系、时间、空间和交互构成了视觉框架生成的基本语言，并且完成了"数据他者"的隐性建构，那么这五种修辞实践是如何相互勾连、相互配合并形成整体合力的？这便涉及视觉语言的底层语法问题。按照符号学的观点，语法是一套解释语言的语言，因而可以理解为一种元语言（meta-language）。在语言的释义体系中，元语言是解释编码原理、游戏规则和基础构造的语言②，即一套限定、解释并主导意义体系的底层语言。由于元语言的解释能力是根本性的、决定性的，因此元语言被视为一切语言诠释行为的"操作系统"。只有明确了数据新闻可视化实践的语法系统，也就是其元语言系统，才能从根本上明确上述五种修辞实践的语言逻辑和运行法则。在元语言的构成集合中，来自社会文化层面的语境元语言是一种极为重要的元语言。③ 语境元语言强调的是文本与社会的深层关系，即文本释义行为逃脱不了其所处的社会文化系统。④ 在西方数据新闻涉华报道的生产实践中，最大的语境元语言其实就是西方社会根深蒂固的意识形态。如果不理解

① 《卫报》在估算中国的死刑数量时，用"成千上万"这样笼统的数据来表示。
② Jakobson, R. (1960). Closing statement: Linguistics and poetics. In T. A. Sebeok (Ed.), *Style in language*. Cambridge, MA.: MIT Press, p. 356.
③ 除了来自社会文化的语境元语言，元语言构成系统还包括来自解释者的能力元语言和来自文本自身的自携元语言。详细参见赵毅衡. (2011). 符号学原理与推演. 南京：南京大学出版社 (p. 233).
④ 关于语境元语言的详细解释，参见刘涛. (2015). 接合实践：环境传播的修辞理论探析. 中国地质大学学报（社会科学版），2, 58-67。

西方话语的意识形态,就很难理解数据新闻生产的元语言体系,更无法理解"数据他者"被建构的深层语法体系。

因此,数据、关系、时间、空间和交互实践只不过是从不同的修辞维度对视觉框架的接近、传达和深化,其底层的语境元语言则是西方意识形态在视觉意义上的他者化叙事系统。具体来说,从数据修辞实践来看,当数据脱离了生命观照,滤掉了人文内容,抛弃了社会语境,它们便一跃成为一个自我言说的主体,其选择、组织、布局与符号化过程便不可避免地携带着某种主观意志;从关系修辞实践来看,数据新闻在数据维度上编织、生产与再造各种数据关系,然而西方话语最为擅长的修辞技巧就是将数据之间原本可能存在的相关关系偷换为因果关系,从而将中国置于公共议题呈现的"因"而非"果"的数据境地;从时间修辞实践来看,当时间线成为数据新闻表征体系中一种常见的叙事维度和认知方式时,在时间线上时间节点的选择、时间刻度的管理、时间坐标的确立、坐标内容的符号设计则指向一个个复杂的修辞学问题;从空间修辞实践来看,当地图成为一种新兴的数据整合观念时,数据新闻无疑就呈现了一幅"新地缘叙事"图景,视觉修辞的关注重点则直接指向地图元素的布局与安排、国家形象的标识与呈现、国别关系的勾连与重构等可视化实践;从交互修辞实践来看,数据新闻创设了一种戏剧性的参与情景,但这都只是"传播的表象",交互的观念、路径与结构的设计原本就内嵌在一套由计算机语言所"掌控"的规约体系中。总之,通过对数据修辞、关系修辞、时间修辞、空间修辞和交互修辞的规约、支配与控制,"数据他者"(the data other)在视觉意义上被"标出",并最终陷入了被其他数据轮番围攻并排斥的漫漫暗夜。

第 九 章

视觉修辞批评范式

何为"修辞"？西方修辞学界众说纷纭。"作为一个知识分支，修辞学可以追溯到古希腊，其意为研究传播实践中符号使用（the use of symbols）的学问。"① 亚里士多德在西方修辞学的奠基之作《修辞学》中，将修辞界定为"一种能在任何问题上找出可能的说服方法的功能"②。由于修辞诞生于演说（speech）这一实践传统，而演说又必然对应一个传播结构，索尼娅·K.福斯（Sonja K. Foss）因此断言："修辞学可谓我们今天所说的'传播学'（communication）的古老术语（ancient term）。"③ 传统意义上的修辞包含三个核心构成要素，即修辞者、会话和接受者，这三者之间的构成关系可以简单地表述为：修辞者借助符号手段组建一定的劝说策略，形成一定的表达话语，进而作用于接受者的认知体系。

在符号传播系统中，与"修辞"密切关联的一个概念是"话语"（discourse）。如果说话语意味着一套致力于使现实合法化的陈述体系，那么修辞则是这套陈述体系得以建立的规则和策略。尽管修辞与话语关注的意义问题

① Foss, S. K. (2005). Theory of visual rhetoric. In K. Smith, S. Moriarty, G. Barbatsis & K. Kenney (Eds.), *Handbook of visual communication: Theory, methods, and media* (pp. 141–152). Mahwah, NJ.: Erlbaum, p. 141.

② 〔古希腊〕亚理斯多德. (2006). 修辞学. 罗念生译. 上海：上海人民出版社（p. 23）.

③ Foss, S. K. (2005). Theory of visual rhetoric. In K. Smith, S. Moriarty, G. Barbatsis & K. Kenney (Eds.), *Handbook of visual communication: Theory, methods, and media* (pp. 141–152). Mahwah, NJ.: Erlbaum, p. 141.

有差异，但二者的关系却异常密切，难舍难分：一方面，话语借助修辞的驱动与润滑而加强自身的合法性及认同力量；另一方面，修辞借助话语的表征装置和逻辑系统而获得一定的象征力量和劝服潜力。修辞之所以能影响接受者，是因为其文本表征结构中的象征内涵。修辞者借助对象征手段的占有，使得符号本身不仅再现了一个"不在场"的事物，而且直接替代了那一事物，即象征过程具有再现及替代指涉对象的特殊功能，这使得修辞体系中的劝说问题最终转化为一个认同问题。换言之，修辞为了保证象征实践的交换过程，必须设法隐藏自身的任意性，而选择最合适、最有效的劝说策略，显示出其合法的、真实的、诚实的、公正的特质，以此来获得某种"乔装打扮"的支配力量，进而影响接受者的态度、情感和行为。由此看来，修辞的基本含义是借助符号行为诱发接受者的合作行为，以此在修辞者和接受者之间建立一种合法的认同关系、支配关系或对话关系。修辞行为是如何建立修辞者和接受者之间的关系，又是如何将这种关系合法化的？其背后的权力运作体系是什么？这便涉及修辞研究的一个重要命题——修辞批评（rhetorical criticism）。

所谓批评，强调的是一种评价和分析行为。[①] 不同于其他的批评范式，修辞批评强调在修辞维度上对修辞行为给予批判性的解释、分析、评价和反思。福斯在《修辞批评：探索与实践》中对修辞批评给出了如下定义："修辞批评是一种质性的研究方法，它系统地考察象征行动和语篇文本，目的是对修辞过程进行解释和理解。"[②] 由此可见，修辞批评的研究对象有三：一是修辞文本批评，二是修辞话语批评，三是修辞实践批评，三者关注的批评命题分别是文本维度的生产方式及功能问题，话语维度的视觉建构及修辞机制问题，以及实践层面的运作体系及社会影响问题。

基思·肯尼（Keith Kenny）与琳达·M. 斯科特（Linda M. Scott）通过系统的文献梳理，将视觉修辞批评概括为三种批评模式："经典式"（classical）、

[①] Brockriede, W. (1974). Rhetorical criticism as argument. *Quarterly Journal of Speech*, 60 (2), 165-174.

[②] Foss, S. (2004). *Rhetorical criticism: Exploration and practice* (3rd ed.). Long Grove, IL: Waveland Press, p. 6.

"伯克式"（Burkeian）和"批判式"（critical）。① 具体来说，经典式修辞批评主要聚焦于古希腊修辞思想的代表作《献给赫伦尼厄斯的修辞学》（又称《古罗马修辞手册》）中提出的五大经典的修辞命题（"五艺说"）②，分别从论据的建构（发明）、材料的安排（谋篇）、语言的选择（文体）、讲演的技巧（发表）和信息的保存（记忆）五个维度进行视觉修辞研究；伯克式修辞批评主要立足新修辞学的修辞批评思想，强调对包括视觉文本在内的象征行动（symbolic action）的视觉修辞研究；批判式修辞批评则是指以一种反思性的方式审视修辞实践，其修辞批评的目的是揭示社会权力结构及其在修辞学意义上的生产逻辑，而"意识形态"是其中一个关键性的认识概念和批评向度。

由于修辞学内部存在流派分野，因此修辞批评必然存在不同的批评范式。纵观修辞学发展的学术脉络，修辞的观念一直处于动态的演变之中。③每一次修辞革命都掀起一股新的修辞思潮，接踵而来的则是不同"修辞观"下的修辞知识体系和修辞实践体系，其中两种代表性的修辞学范式分别是传统修辞学和新修辞学。基于此，本章一方面立足传统修辞学和新修辞学两种理论范式，分别探讨不同"修辞观"下的视觉修辞批评内涵，尤其是对经典的修辞批评模式与方法进行了"再语境化"审视，探讨其回应视觉修辞的适用性及现实性；另一方面立足修辞批评领域的两大核心命题——话语批评和实践批评，分别围绕视觉话语（visual discourse）和图像事件（image events）这两种极具代表性的修辞话语和修辞实践命题，重点探讨视觉话语建构的修辞批评模型和图像事件运作的修辞批评模型。

第一节　传统修辞学与视觉修辞批评

东西方对修辞的理解存在较大差异。中国传统修辞学主要聚焦于"文

① Keith, K., & Scott, L. M. (2003). A review of the visual rhetoric literature. In L. M. Scott & R. Batra (Eds.). *Persuasive imagery: A consumer response perspective* (pp. 17-56). Mahwah, NJ.: Erlbaum.
② 〔法〕玛蒂娜·乔丽. (2012). 图像分析. 怀宇译. 天津：天津人民出版社 (pp. 81-84).
③ Keith, K., & Scott, L. M. (2003). A review of the visual rhetoric literature. In L. M. Scott & R. Batra (Eds.), *Persuasive imagery: A consumer response perspective* (pp. 17-56). Mahwah, NJ.: Erlbaum.

采""修辞格""语言风格"等问题，而西方修辞学的经典命题是语言的使用策略问题。按照亚里士多德的古典修辞思想，"修辞"在一定意义上就是"劝服"（persuasion）的代名词，被界定为"一种能在任何问题上找出可能的说服方法的功能"①。古典修辞学源于古希腊的演讲传统，后经过"演说术"（oratory）的沉淀，逐渐发展为一种独立的学说。古希腊时期的三种主要修辞实践，即典礼演说、政治演说和诉讼演说，都强调语言本身的策略性使用。实际上，"语言策略"被推到了古典修辞学的核心位置。

一、符号修辞与象征权力生产

古典修辞观的中心概念是"劝服"，修辞携带着明显的工具主义和实用主义倾向，被认为是"语言的策略性使用"。按照古典修辞学的观念，修辞依附于更大的语用学范畴。中国修辞学家陈望道将修辞定义为"调整语辞使达意传情能够适切的一种努力"②，本质上这也是在强调修辞的语用功能。而修辞学极度依赖的语言策略仅仅体现为对语义规则的策略性使用，其本身并不创造语义规则。因此，传统修辞学的本质是语义规则在既定的语言交际活动中的使用。法国思想家皮埃尔·布尔迪厄（Pierre Bourdieu）将社会比作一个"语言交换市场"，一句话说什么、怎么说实际上赋予了语言一定的"交换价格"和"修辞分量"。正是通过对语言的策略性使用，言说者获得了影响他人的能力，于是劝服性话语以一种合法的方式被悄无声息地生产出来。

语义规则的策略性使用为什么能够实现一定的劝服功能？这就不能不提到修辞实践中的一个特殊的权力概念——"象征权力"（symbolic power）。在语言活动所铺设的社会象征实践中，修辞运用的直接目的是"通过自己的言辞表达使一个群体获得特定的意志、计划、希望和前途"③。所谓的象征权力，其实就是一种符号权力，强调"通过语言的方式"达到劝服的修辞目的。按照布尔迪厄的观点，当人们意识不到自己正在遭遇来自语言的支

① 〔古希腊〕亚理斯多德. (2006). 修辞学. 罗念生译. 上海：上海人民出版社 (p. 23).
② 陈望道. (2008). 修辞学发凡. 上海：复旦大学出版社 (p. 2).
③ Bourdieu, P. (1991). *Language and symbolic power*. Trans. by G. Raymond & M. Adamson. Cambridge, MA.: Harvard University Press, p. 191.

配、挟持和摆弄，而且"心甘情愿地充当语言发生作用的共犯时"，象征权力就已经在发挥作用了。① 当一种修辞实践具有了"将压迫和剥削关系掩藏在自然本性、善良仁慈和贤能统治的外衣下，掩盖并因此强化这些压迫与剥削关系的能力"时，象征权力则很容易演化为一种符号暴力。② 在这个意义上，象征权力是一种经过修辞美化（rhetorically transfigured）的权力，也就是一种通过对语言的乔装打扮而被合法化了的权力形式。象征权力的生产在本质上对应的是一种修辞实践。合法性在语言修辞维度上被生产出来，其权力来源则是象征权力。显然，劝服性话语的生产在本质上延续了古典修辞学观念，即强调通过修辞的方式影响他人的态度和行为。

在修辞学的劝服观中，视觉劝服（visual persuasion）是视觉修辞实践最核心的问题意识，也是视觉修辞最有生命力的一种观念传统，它直接决定了图像符号在传播实践中的功能和意义。综观现今大众传播的视觉实践，商业广告和商业公关在视觉修辞维度上缔造了消费主义神话，它们的终极使命就是影响人们的态度、情感和行为，其视觉修辞实践携带着明显的劝服内涵。莱斯特·C.奥尔森（Lester C. Olson）坚持认为："修辞学的对象可以囊括语言的、文字的、视觉的材料，但是对于所有修辞活动（rhetorical act）而言，它们共同的东西都是组织符号进行劝服。"③ 他和卡拉·A.芬尼根（Cara A. Finnegan）、黛安·S.霍普（Diane S. Hope）于2008年编写了视觉修辞研究的重要著作《视觉修辞：传播与美国文化读本》，他们将视觉修辞的研究对象聚焦于公共图像（public image），将其研究问题聚焦于图像文本的社会劝服（persuasion）。该书开篇就指出："公共图像往往携带着特定的修辞作用，它们的功能主要体现为劝服。"④ 巴恩哈特、瓦里和罗德里格斯在《传播学领域的视觉研究地图》中指出，在1999—2004年的具有代表性的视觉修辞

① Bourdieu, P. (1991). *Language and symbolic power*. Trans. by G. Raymond & M. Adamson. Cambridge, MA.: Harvard University Press, p. 164.

② 〔美〕华德康. (2005). "论符号权力的轨迹：对布迪厄《国家精英》的讨论". 载苏国勋，刘小枫主编. 社会理论的政治分化. 上海：上海三联书店（p. 358）.

③ Olson, L. C. (2007). Intellectual and conceptual resources for visual rhetoric: A re-examination of scholarship since 1950. *The Review of Communication*, 7(1), 1-20, p. 13.

④ Olson, L. C., Finnegan, C. A., & Hope, D. S. (2008). *Visual rhetoric: A reader in communication and American culture*. Thousand Oaks, CA.: Sage, p. 1.

研究成果中，有关视觉劝服的研究占据了绝对的主导地位，而且"绝大部分文献关注的修辞问题并不是公开宣传，而是隐性劝服（latent enticement）"①。概括来说，按照"亚里士多德式"的修辞观，视觉修辞是指借助图像化的方式开展"劝服性话语"生产的符号实践。②

因此，在劝服观视域下，视觉修辞的核心命题是探索劝服性话语在图像维度上的编码方式以及象征权力的图像化生产机制，其常见的操作方法就是开展批判性的视觉修辞批评（visual rhetoric criticism）。尽管劝服观是一种古老的修辞传统，但一个不争的事实是，视觉劝服在当今的政治与文化实践中依然拥有强劲的生命力：广告、公共关系、政治宣传、社会动员等领域的视觉传播实践不断刷新着视觉修辞回应现实议题的劝服策略与实践智慧。因此，在实践论维度上，如何发挥和利用视觉修辞的劝服功能，实现图像维度上的权力或利益目的，已经成为视觉修辞亟待突破和创新的实践命题。

二、修辞手段与视觉修辞策略

在西方修辞学史上，亚里士多德占据着举足轻重的地位，其著作《修辞学》是公认的奠基之作。亚里士多德所提出的诸多修辞学命题，一直深刻地影响着西方修辞学界，成为"返本开新"的资源。总体而言，亚里士多德重点关注的是语言修辞学，主要讨论了典礼演说、政治演说、诉讼演说等正式场合的修辞运用技巧。在《修辞学》一书中，他提出了三种常见的修辞策略，也就是三种或然式证明的方式——诉诸理性（logos）、诉诸人格（ethos）、诉诸情感（pathos）。在亚里士多德看来："演说者不仅必须考虑如何使他的演说能证明论点，使人信服，还必须显示他具有某种品质，懂得怎样使判断者处于某种心情。"③ 尽管视觉修辞仍然可以沿着这三种或然式证明方式展开，但严格来讲，图像和语言在具体的修辞机制方面仍然存在一定的差异。

① Barnhurst, K. G., Vari, M., & Rodríguez, Í. (2004). Mapping visual studies in communication. *Journal of Communication*, 54 (4), 616-644, p.629.

② 刘涛. (2016). 西方数据新闻中的中国：一个视觉修辞分析框架. 新闻与传播研究, 2, 5-28 (p.8).

③ 〔古希腊〕亚理斯多德. (2006). 修辞学. 罗念生译. 上海：上海人民出版社 (p.75).

首先，在语言修辞中，诉诸理性意味着，"说服力是从演说本身产生的"，以证明"事情是真实的或似乎是真实的"[①]；其常使用的证明方式是"修辞式归纳法"和"修辞式三段论法"。在修辞式归纳法中，演说者所举的例子追求的不是个别与一般的关系，而是"部分与部分的关系、同类与同类的关系，但其中一个比另一个更著名"[②]，这实际上是一种"例证"（epαgōgē）。在视觉修辞中，由于图像在视觉上是具象的，图像之间存在着像似性（iconicity）和指示性（indicative）关系，因此图像之间既能进行相互证明和推导，也能通过像似性进行象征意义传递。基于像似性关系，图像具有回应事实真相的证明能力；基于指示性关系，图像则具有回应其他事实的推导能力。图像例证的象征传递作用，可以通过与其他经典图像的勾连而实现。例如，在2001年美国"9·11"恐怖袭击事件中，消防队员在世贸中心升起美国国旗的图像《零度地带精神》（*Ground Zero Spirit*），就与1945年太平洋战争中美军士兵在硫磺岛上竖起美国国旗的图像《国旗插在硫磺岛上》（*Raising the Flag on Iwo Jima*）具有结构上的像似性。这种像似性使得两幅图像之间实现了象征意义的传递——尽管《零度地带精神》的象征意义并未凝缩，但是当它共享了《国旗插在硫磺岛上》的图像形式时，就在某种程度上获得了《国旗插在硫磺岛上》的象征意义。可见，图像作为一种视觉化的产物，是基于空间而展开的，它与基于时间而展开的语言之间存在本质差异，因此视觉修辞的话语表征和论证方式必然呈现出不同于语言修辞的独特内涵。

其次，诉诸人格意味着"演说者的性格是最有效的说服手段"[③]，即"演说者须显示他具有某种品质，须使听众认为他是在用某种态度对待他们，还须使听众用某种态度对待他"[④]。亚里士多德所指的"人格"并不是演说者自身的人格，而是其在演说当中呈现的"修辞人格"，因为只有这个人格才是由修辞发明出来的，如此才有讨论的必要性。对于演说修辞来说，演说者是在场的，其人格具有现场的影响力。而在视觉修辞实践中，由于图像的

[①] 〔古希腊〕亚理斯多德.（2006）.修辞学.罗念生译.上海：上海人民出版社（p.24）.
[②] 〔古希腊〕亚理斯多德.（2006）.修辞学.罗念生译.上海：上海人民出版社（p.26）.
[③] 〔古希腊〕亚理斯多德.（2006）.修辞学.罗念生译.上海：上海人民出版社（p.23）.
[④] 〔古希腊〕亚理斯多德.（2006）.修辞学.罗念生译.上海：上海人民出版社（p.75）.

传播者是不在场的，加之图像主要是技术、机械的产物，因此传播者的人格很难在图像中直接显现。其实，在图像的符码系统中，传播者的人格并不是完全隐藏的，而是可以通过图像的内容倾向进行反推得出。例如，摄影师凯文·卡特（Kevin Carter）拍摄的那张获得1994年普利策新闻奖的摄影作品《饥饿的苏丹》（*The Starving Sudan*）之所以会引发巨大的社会争议，是因为公众在凝视受害者的同时发现了照片拍摄者人格方面的伦理悖论。此外，与语言不同，图像的内容不是被陈述出来，而是直接显示出来的，因而其传播者人格的隐而不彰反而变成了一种优势，这使得图像中人物的人格能够直接作用于观看者。亚里士多德并没有讨论言说内容中人物性格塑造对于修辞效力的影响，而图像中的人物的人格实际上在视觉修辞中起着重要作用。因此，人们可以从图像传播者和图像中人物两个层面综合考察人格对于修辞效果的影响，以此拓展亚里士多德的修辞学理论。

最后，诉诸情感强调的是"怎样使判断者处于某种心情"[①]，其说服方式主要是基于接受者的情感系统，因为"我们在忧愁或愉快、友爱或憎恨的时候所下的判断是不同的"[②]。实际上，与前述诉诸理性和诉诸人格都侧重修辞者的讨论视角有所不同，这里的"情感"指的不是修辞者的情感，而是接受者的情感。亚里士多德认为，修辞者需要对受众的相关情感进行三个方面的分析，即产生情感的心态、情感发泄的对象和触动情感的原因。[③] 语言修辞的基本假定是语词具有驱动受众情感的能力。因此，选择并制定修辞策略的关键是对受众的心理结构加以分析。然而，就视觉修辞而言，图像的技术性和机械性特征决定了它不能随心所欲地驱动受众情感。与此同时，从修辞受众心理角度来看，总有一些图像具有强大的情感动员能力，比如弱势人群容易诱发怜悯、受害者容易诱发同情、施暴行为容易诱发愤怒等。因此，在视觉修辞实践中，诉诸情感的策略要求修辞者既要把握受众的情感状态，也要深入剖析图像本身的情感驱动装置。

概括而言，诉诸理性、诉诸人格、诉诸情感意味着三种常见的视觉修辞

① 〔古希腊〕亚理斯多德. (2006). 修辞学. 罗念生译. 上海：上海人民出版社（p. 75）.
② 〔古希腊〕亚理斯多德. (2006). 修辞学. 罗念生译. 上海：上海人民出版社（p. 23）.
③ 〔古希腊〕亚理斯多德. (2006). 修辞学. 罗念生译. 上海：上海人民出版社（p. 76）.

手段，亦即视觉论证手段。必须承认，视觉修辞既可以依托其中一种修辞手段，也可以综合多种修辞手段以传递更大的修辞能力。例如，人民日报客户端于2021年2月20日发布的新闻图像《界碑》（见图9.1）便综合使用了三种修辞手段：一是在诉诸理性层面呈现了事件的真实场景，从而在像似性维度上赋予了图像更大的事实证明能力；二是在诉诸人格方面不仅呈现了"卫国戍边英雄"祁发宝的"人格"形象，也呈现了图像生产者即人民日报客户端的"人格"形象，从而使得图像获得更大的公信力和可信度；三是在诉诸情感方面借助一定的隐喻修辞呈现了一种对立结构，从而激活了"我"与"敌"的情感认同模式。正因为综合使用了三种修辞手段，这一图像上升为一个巨大的"意义场域"，最终制造了"身前万千重围，身后就是祖国"的爱国意象。

图9.1 《界碑》①

———

① 图片来源：https://mp.weixin.qq.com/s/FFAYxwm0ziqSoU6CAh6K5g，2021年2月20日访问。

三、传统修辞学视域下的视觉修辞批评

古希腊修辞学思想的代表作《献给赫伦尼厄斯的修辞学》（又称《古罗马修辞手册》）提出了修辞研究的五大命题——"发明"（invention）、"谋篇"（disposition）、"文体"（style）、"记忆"（memory）和"发表"（delivery）。这五大命题经由古罗马修辞学家西塞罗（Cicero）等学者的理论化提升后，成为古典修辞学研究的五大传统任务或五大修辞艺术，又被称为"五艺"。传统的五大修辞命题在修辞学史上的地位并不是对等的。中世纪中期以来，已经成形的五大修辞命题开始受到相邻学科的挤压，其中，"记忆"退出修辞研究范畴，"文体"成为文学语言的专属范畴。基于此，热拉尔·热奈特（Gérard Genette）最终将"发明""表达"和"谋篇"概括为三大核心修辞传统。

修辞"五艺"的格局变化，与修辞场域的迁移和转换密切相关。作为古典修辞学发生空间的演说场域，在中世纪以后逐渐走向衰落，而宗教、文学场域开始兴起，致使直接面对修辞受众的"记忆"和"发表"这两个命题逐渐失色，而作品的"文体"及其阐释变得至关重要。到了新修辞时代，肯尼斯·伯克（Kenneth Burke）甚至将修辞学拓展到了社会领域，并将其目标从"劝服"修正为"认同"。伯克思想的核心假设是：人类具有象征（symbol）的本质。立足这一核心假设，新修辞学的研究对象从语言拓展到了人类的一切象征实践。至此，修辞学的研究重心从"技艺"转向"批评"，由此实现了从实践论向认识论的转化。进入数字媒介时代后，随着修辞在社会交往与沟通中的意义被再一次发现和确认，以及修辞实践中受众的主体地位日益凸显，修辞开始重返社会情景与社会现场，回归其实践本质，由此"文本"与"实践"并重的双轮驱动格局得以开启。相应地，我们需要重新审视传统"五艺"中的"记忆"和"发表"这两大实践命题。

作为传统修辞学的重要思想遗产，修辞"五艺"是否依然可以作为视觉修辞批评的理论资源，如何在新传播环境下对其加以批判性借鉴和反思，成为修辞批评研究亟待拓展和回应的学术问题。有鉴于此，本节将以人民日报发布的庆祝中华人民共和国成立70周年的H5作品《复兴大道70号》（部

分见图 9.2）为例，沿着传统修辞"五艺"——修辞发明、修辞谋篇、修辞文体、修辞记忆、修辞发表的话语视角，通过对其内涵的反思与拓展，重新勾勒视觉修辞批评的"五艺"之说。

图 9.2　《复兴大道 70 号》（部分）①

（一）修辞发明与视觉话语建构

在古典修辞学传统中，修辞发明作为开展修辞行为的首要任务，一直处于修辞研究的核心地位。古希腊修辞学家昆提利安（Quintilian）在其鸿篇巨制《论言说者的教育》中用五卷篇幅讨论修辞发明，认为修辞发明决定了修辞的成败。修辞发明指的是修辞者针对具体修辞情景和任务进行的构思和立意，并在此基础上寻索、发现、确定和组织可说、该说、值得说的话的过程，它相当于中文修辞术语中的"构思"和"立意"的内涵。②

① 图片来源：https：//mp. weixin. qq. com/s/8FjrydC-JvMFnEHgfXpAqA，2021 年 2 月 20 日访问。
② 刘亚猛．（2004）．追求象征的力量：关于西方修辞思想的思考．北京：生活·读书·新知三联书店（p. 61）．

修辞发明依赖既定的修辞情景,"情景促成言语的诞生"①,也决定了修辞发明的方向与功能。实际上,任何修辞行为的起因都是某个事物存在不确定性(uncertainty),而修辞者的任务就是通过相应的修辞实践将其不确定性转化为确定性(certainty)。② 不确定性代表着一种危机和紧急状态下的"修辞情景"(rhetorical situation),急需修辞行动去加以修复,修辞发明由此得以启动。就《复兴大道70号》而言,其修辞情景是庆祝新中国成立70周年,讲述这70年的光辉历程。"新中国成立70周年"是具有强烈仪式感的时间节点,能够成为讲述历史的一个契机。这种基于"仪式"而发明的修辞相当于亚里士多德所说的"典礼演说",具有赞颂或者演示的目的。

在视觉传播实践中,修辞发明涉及的内容较为多元,其中代表性的修辞发明实践体现在三个方面:一是议题发明,即有目的性地制造话题,使其成为社会关注的焦点。当前媒介研究所关注的"议程设置"实际上已经包含了修辞发明的意涵。二是争议发明,即聚焦于事物属性中矛盾的、冲突的、不确定的那一部分,对其加以描述、界定、宣认,赋予话语行为合法性。当前我们关注的"舆论引导"问题,实际上就是一种典型的争议发明实践。三是框架发明,即借助一定的隐喻修辞和接合策略,赋予社会争议一种新的阐释模式,从而实现公共话语的合法生产。不同于语言修辞的发明实践,视觉修辞发明的符号形式是图像,强调在图像维度上制造议题、建构争议及生产框架。

如何通过具象化的方式来庆祝新中国成立70周年,以完成"赞颂国家"这一根本性的议题发明使命,成为视觉修辞发明的核心目标。在这70年中,国家发生了无数的故事,涉及无数的人物、时间和空间,但只有那些承载历史意义的"焦点时刻"才具有话题性。为此,《复兴大道70号》以新中国成立70年历史上发生的重大事件为核心,辅之以具体的经验素材,以视觉化方式描绘了新中国成立70年来的壮丽图景。实际上,新中国70年来经历

① 〔美〕劳埃德·比彻尔.(1998)."修辞情景".载肯尼斯·博克等.当代西方修辞学:演讲与话语批评(pp.119-132).常昌富,顾宝桐译.北京:中国社会科学出版社(p.120).

② 刘亚猛.(2004).追求象征的力量:关于西方修辞思想的思考.北京:生活·读书·新知三联书店(p.67).

了风风雨雨，可谓成就与艰辛并存、辉煌与沧桑交融，但是选择哪些事件，突出哪些瞬间，则意味着一项制造"话题"与宣认"争议"的修辞发明工程。

（二）修辞谋篇与视觉文本结构

如果说修辞发明是"寻找要说的内容"，那么修辞谋篇就是"排列找到的内容"①，是"话语的主要部分的配置"②，具体包括词语的选择排序、结构的起承转合、材料的组织秩序、论证的逻辑方式等。《罗马修辞手册》主张，修辞谋篇可以采用"引言、事实陈述、观点区分（division）、证明、批驳、结语"六部结构，或者采用"论点、理由、理据、修饰、概述"五部结构。然而，由于具体的修辞情景总是变化多端，因此修辞者必须根据修辞的目的和需要进行灵活处理。例如，如果修辞的动因（cause）与受众的思想不合拍，受众就很难耐心地听完"引言"。此时，修辞者就需要考虑先"陈述事实"，然后转回来使用引言中的那些话。③ 无论采取哪种谋篇方式，其最终目的都是达到更好的劝服效果。修辞谋篇必须遵循某种逻辑，如时间逻辑、空间逻辑、问题逻辑、情景逻辑和心理逻辑等。

视觉传播结构中的修辞谋篇问题，主要体现为视觉叙事（visual narratives），也就是通过对文本要素的策略性安排和布局，讲述一个"视觉故事"，从而完成视觉话语（visual discourse）的修辞建构与生产，其中时间叙事、空间叙事、交互叙事是三种代表性的视觉叙事方式。《复兴大道70号》选择了"时间"作为修辞谋篇的主要逻辑，将长约55屏的作品内容按照1949年到2019年的时间逻辑有序地铺设在手机屏幕上，形成了一幅历史长卷。该作品的修辞效果体现了一种基于时间逻辑的历史感，巧妙地将"变迁""发展""进步"等价值内涵呈现了出来。这种时间逻辑既顺应国家社会发展的规律，又符合个人生命展开的轨迹。由此，宏观和微观两条线索在作品的内容空间实现了交错，使得用户的生命体验得以自然地融入国家叙事。除了时间逻辑以外，《复兴大道70号》也沿着空间逻辑对相关的历史场景进

① 〔法〕罗兰·巴尔特.（2008）.符号学历险.李幼蒸译.北京：中国人民大学出版社（p.42）.
② 〔法〕罗兰·巴尔特.（2008）.符号学历险.李幼蒸译.北京：中国人民大学出版社（p.63）.
③ 转引自刘亚猛.（2018）.西方修辞学史.北京：外语教学与研究出版社（pp.112-113）.

行了可视化呈现,一方面在视觉叙事层面拓展了历史表达的空间向度,另一方面为用户"下车参观"提供了重要的体验场景。具体而言,故事发生在一条被命名为"复兴大道70号"的街道上,因而相关的历史场景以"街景"的方式合法而有序地出场。同时,该作品的空间处理还体现为对生活细节的刻画,如最大限度地展现了具有时代特点的标语、着装、物品等市井画面,从而避免了历史叙述的空洞和抽象。

(三) 修辞文体与视觉形式语言

传统修辞"五艺"中的"文体",在汉语文化中主要强调的是"文采",因此也常常被译为"文采"。《说文解字》曰:"文,错画也。象交文。""文"泛指一切纹理、花纹,也可以引申为一种修饰;"文采"中的"采"实际上指的是"五色",同"彩"。在西方文化中,文体指的是一种表达"风格",它包括辞藻、措辞、修辞格、韵律等,有着"纯正、明净、得体"的内在要求。其中,"纯正"指的是语言使用的严谨和规范问题,要尽量避免文理不通、句法错误、不合规范等;"明净"指的是词语表达要避免含混、难解、晦涩、模棱两可,尤其是要避免过度修饰,以免影响表达的可信度;"得体"则指的是"妥帖之辞","无过,无不及,恰居正确之地",还包括"适应演说家的身份,也和听众及主题相顺遂"。① 宏观来讲,修辞风格还包括宏大(grand)、中和(middle)、简朴(simple),分别对应不同的修辞情景和修辞场合。例如,宏大风格适用于国家庆典,简朴风格适用于日常生活,中和风格则介于前两者之间。

视觉修辞实践中的文本形态,不仅包括纯粹的视觉图像,也包括以语图文本为代表的多媒体视觉文本。相应地,视觉修辞体系中的"文体"主体上体现为修辞美学:一方面要符合视觉传达的文本美学,即图像美学;另一方面也要符合语图关系的编排美学,即语图美学。实际上,我们所强调的文体维度的美学问题主要是指修辞美学,即其美学呈现的目的并非纯粹艺术学范畴的审美问题,而是强调修辞情景中的美学问题。《复兴大道70号》的修辞应用场景是"新中国成立70周年"的国家庆典,为匹配"国家"这一宏

① 〔德〕尼采. (2018). 古修辞讲稿. 屠友祥译. 上海:华东师范大学出版社 (pp. 26-30).

大的意象，作品必须展现宏大的修辞风格，在修辞美学上做到大气磅礴。为此，这一面向手机端的视觉作品首先铺陈了大量事实和细节，用长约 55 屏的图像，覆盖了 500 多个历史事件和场景，包括 4000 多个人物、500 余座建筑以及 200 余件物品。其次，作品的主线内容依靠"焦点时刻"串联起来，展现了诸多影响中国历史进程的重大事件，因而具备了波澜壮阔的画面特点。最后，在艺术手法上，该作品采用"一镜到底"的组合方式，随着场景与场景之间连续的推移，作为物理空间的"复兴大道 70 号"变成了一条展示新中国 70 年辉煌历程的康庄大道，这也是为什么《复兴大道 70 号》被誉为"新中国版清明上河图"。

（四）修辞记忆与视觉符号功能

由于演说常常是即席并脱稿进行的，因此它对修辞者的记忆力有着很高的要求。修辞者只有在准确记住演讲内容之后，才能从容地驾驭演讲现场，做到临场发挥，实现与听众良好的互动。弗里德里希·威廉·尼采（Friedrich Wilhelm Nietzsche）指出，"记忆"是后来才进入传统修辞学的"五艺"拼图之中，"阿那克西美尼（Anaximenes）和亚里士多德没有谈及记忆（mnēmē）"，而当"记忆术的创制者"西摩尼得斯（Simonides of Ceos）的记忆研究被充分挖掘并得到普遍认可时，修辞学才真正注意到了修辞实践中记忆的重要意义。①《献给赫伦尼厄斯的修辞学》第一次专门对记忆术进行了讨论，认为它是"主意的宝库"和"修辞所有部门的监护者"。该书把记忆分为"天生"和"人工"两类，后者被界定为"通过训练和系统培育而得到强化的记忆"。②

传统修辞学所强调的"记忆"主要是指修辞者的记忆能力，然而，由于视觉传播结构中的传播者往往是不在场的，因此"记忆"是否仍然是视觉修辞需要挖掘的重要命题，或者说我们应该如何理解视觉修辞体系中的"记忆"问题？实际上，传统修辞"五艺"中的"记忆"，虽然表面上强调演讲者的记忆能力，但并非停留在纯粹的"记住"层面，而是发挥着"主意的宝库"意义上的"资源建设"功能。简言之，"记忆"渗透在演讲内容

① 〔德〕尼采. (2018). 古修辞讲稿. 屠友祥译. 上海：华东师范大学出版社 (p. 141).
② 转引自刘亚猛. (2018). 西方修辞学史. 北京：外语教学与研究出版社 (p. 115).

的制作之中，它一方面决定了演讲文本的语言特点，另一方面决定了内容架构的信息资源。如果沿着这一视角来理解"记忆"，视觉修辞中的记忆问题则显得尤为突出：一是文本生产者的记忆问题。如果一个新闻生产者没有强大的记忆资源，如案例库、观点库、素材库，那么他何以发现一个事件不同于其他事件的新闻价值？何以寻找一则新闻报道不同于其他过往报道的表达视角？何以在一个更大的互文语境中发掘并呈现那些普遍共享的符码意象或叙事母题？二是文本接受者的记忆问题。由于修辞实践本质上发生在一个传播结构之中，因此修辞效果成为修辞活动需要特别思考的劝服技巧问题。如今，各种视觉文本被源源不断地生产出来，受众实际上处于一个浩如烟海、不断增殖的文本宇宙。在一个文本愈加泛滥的时代，文本的"命运"似乎就更加残酷，太多的文本最终沦为过眼烟云，其在"诞生"的那一刻甚至便注定了"死亡"。一个文本如何才能在与其他文本的注意力争夺中脱颖而出，并在受众那里留下回响，这实际上已经成为文本生产首要考虑的修辞记忆命题。如果说"发明""谋篇"和"文体"主要关注的是文本生产层面的修辞语言问题，那么"记忆"回应的则是受众接受层面的修辞效果问题，即受众能否在众多的文本资源中"记住"并"认同"某一文本。提高修辞记忆水平，客观上对传播实践中的文本形式和形态提出了更高的要求。换言之，只有发掘和创新文本的表现形式和形态，才能真正捕获受众的注意力，提高视觉文本的识别度、认知度和认可度，从而最大限度地实现受众认知的"入眼""入脑"和"入心"。

如何增强受众的"记忆"效果？数字媒介时代的视觉文本生产，一方面在文本形态上进行多元探索；另一方面积极创新内容呈现的表现形态，其主要特点便是情感化、趣味化、互动化、体验化。《复兴大道70号》在文本形态选择上，使用"H5"这一新兴的媒介形式，从而激发了受众的互动性和参与感。基于H5技术的互动优势，该作品设置了"下车参观""AI换脸"等互动方式，从而将受众置于历史场景之中，创设了一种"与祖国同在"的仪式感。该作品一经发布，就迅速成为一个现象级的视觉文本，全网超过2亿次的阅读量更是其修辞记忆能力的有力证明。

此外，视觉修辞体系中的"记忆"问题，并非局限于生产者和接受者

的记忆层面,还有一个更大的记忆面向,即社会维度的媒介记忆与社会记忆。换言之,任何文本生产行为都不是孤立的,修辞者往往扮演着记忆代理者的角色,即通过文本生产来影响并调适一个时代的记忆方式。

(五) 修辞发表与视觉传播策略

当修辞学研究逐渐转向对(书写)作品的关注时,发表环节就相应地被放弃了。仅从作品的视角来看,我们不仅可以宣布"作者已死",而且可以声明"读者已死",并最终得出"文本之外别无他物"的结论。但是,对于演说修辞来讲,修辞者始终是在场的,其声音、表情、姿态等都在深刻地影响着修辞效果的实现。罗兰·巴特(Roland Barthes)指出,修辞发表本质上意味着"像演员一样演示话语"①。尼采在《古修辞讲稿》中进一步阐述了修辞实践中"表演"的意义和分量,"一篇平庸的演讲辞,富于高亢有力的表演,较之于毫无声情之助的最佳演说辞,更有分量"②。就视觉传播而言,修辞者常常是不在场的,因此其接受活动实际上发生在受众与图像的观看结构或凝视结构之中。然而,文本以何种途径、何种方式进入观看结构,这同样是文本"发表"需要关注的修辞问题。因此,修辞发表实际上回应的是修辞传播的问题,它一方面强调以图像为发表介质,另一方面强调以媒介为发表平台。进入数字媒介时代,图像通过各种媒介管道进入日常生活,散布于现实/虚拟世界的各个角落。概括而言,由于修辞实践逐渐从修辞端向接受端偏移,因此文本的发表方式呈现出多主体、多渠道、多样式的跨媒介传播特点。为了最大限度地提升文本的传播效果,修辞发表还应该重视用户维度的传播行为。在社交媒体时代,文本传播主体上遵循的是"围观"逻辑。这意味着,修辞发表不仅是生产者的创新传播问题,也体现为受众的分享与围观问题。文本如何才能最大限度地激发受众的参与和二次传播行为,客观上需要深入研究融合传播规律和受众行为心理。

全媒体时代的信息传播主体上呈现出渠道融合与跨媒叙事的融合传播格局。相应地,修辞发表意味着文本传播方式的拓展与创新。一方面,就渠道融合而言,《复兴大道70号》不仅在人民日报"两微一端"同时发布,也

① 〔法〕罗兰·巴尔特. (2008). 符号学历险. 李幼蒸译. 北京:中国人民大学出版社 (p. 42).
② 〔德〕尼采. (2018). 古修辞讲稿. 屠友祥译. 上海:华东师范大学出版社 (p. 143).

陆续登陆多家热门 App 端口，实现了跨平台、跨行业的传播突破。此外，该作品在渠道融合上还延伸到线下空间，如广州、宁波、南宁、成都等城市推出"复兴大道 70 号"地铁主题专列、地铁主题长廊等。另一方面，就跨媒叙事而言，《复兴大道 70 号》的素材基础是一幅长图，然而当发布在不同的媒介端口时，它往往会根据媒介渠道本身的传播属性和特点有针对性地进行二次加工，如在微信公众号中呈现的是长图本身，而在 H5 平台上则增加了诸多互动功能，等等。

基于传统修辞学的思想遗产（修辞"五艺"），我们可以形成传统修辞学视域下的视觉修辞批评体系，亦即视觉修辞"五艺"模型（见表 9.1）。概括而言，传统修辞"五艺"提供了一个基本的视觉修辞批评框架，我们可以沿着"五艺"所设定的认识视角，对其加以批判性反思和发展，以发掘其在视觉传播语境下的新特征和新内涵，从而形成视觉修辞批评的"五艺"框架——修辞发明、修辞叙事、修辞美学、修辞效果、修辞传播。视觉修辞"五艺"分别对应的修辞批评内涵是话语建构问题、文本结构问题、形式语言问题、符号功能问题和传播策略问题。具体而言，修辞发明对应的分析视角包括议题发明、争议发明、框架发明等；修辞叙事对应的分析视角包括时间叙事、空间叙事、交互叙事等；修辞美学对应的分析视角包括图像美学、语图美学等；修辞效果对应的分析视角包括生产者的记忆问题、接受者的记忆、媒介记忆/社会记忆等；修辞传播对应的分析视角包括渠道融合和跨媒叙事等。

表 9.1 传统修辞学视域下的视觉修辞批评体系

传统修辞"五艺"	视觉修辞"五艺"	修辞批评内涵	修辞批评视角
修辞发明	修辞发明	话语建构问题	议题发明 争议发明 框架发明
修辞谋篇	修辞叙事	文本结构问题	时间叙事 空间叙事 交互叙事
修辞文体	修辞美学	形式语言问题	图像美学 语图美学

（续表）

传统修辞"五艺"	视觉修辞"五艺"	修辞批评内涵	修辞批评视角
修辞记忆	修辞效果	符号功能问题	生产者的记忆 接受者的记忆 媒介记忆/社会记忆
修辞发表	修辞传播	传播策略问题	渠道融合 跨媒叙事

概括而言，视觉修辞可以通过借鉴和发展传统的修辞"五艺"而形成一个类似的修辞批评框架。具体来说，视觉修辞和传统修辞在"发明"上并无本质差异，二者的修辞动因都是为了回应某一不确定性修辞情景。视觉修辞与传统修辞在"谋篇"上也没有根本区别，二者都是围绕某一特定问题或逻辑而展开，只是视觉修辞在空间布局上更具独特性。视觉修辞和传统修辞在"文体"上都强调"表达风格"这一文本编码内涵，二者同样具有宏大、中和、简朴等风格特征，只不过视觉修辞的文体超越了语言范畴，而上升为视觉传达的修辞美学问题。视觉修辞和传统修辞最大的不同体现在"记忆"和"发表"两个环节。其中，视觉修辞的"记忆"指向的不再是传播者的记忆，而是追问图像如何获得一种记忆结构；"发表"也不再局限于身体在场的"表演"问题，而是逐渐向接受端偏移，更加强调图像能动性对于用户二次传播的激发潜力。尽管视觉修辞的"五艺"在理论上可以分开讨论，但它们实际指向的是一个完整的修辞过程。因此，在具体的修辞讨论中，我们应该立足相应的修辞情景和传播实践，将以上五个部分加以综合考察，重点发掘和探讨"五艺"之间的协同机制和对话结构。

第二节　新修辞学与视觉修辞批评

新修辞学的代表人物肯尼斯·伯克（Kenneth Burke）是在"认同"（identification，或译"同一"）维度上编织修辞学的想象力与生命力的。他在《动机语法》（*A Grammar of Motives*）中抛弃了亚里士多德的劝服观念，主张用"认同"取代"劝服"作为修辞的中心概念，认为修辞的最终归宿是促进

"共同理解"。相较于亚里士多德,伯克更加关注修辞的效果问题,并尝试在修辞效果维度上建立自己的修辞观念。伯克指出,修辞工作的基本原理是"以变生效",即关于判断修辞工作是否取得真正的效果,"最重要的是看其参与者是否经历了某一个造成'奇迹般转换'的'关键时刻'(strategic moment)或'化石为金时刻'(alchemic moment)"①。虽然伯克强调修辞要在受众那里产生"变"的功用,但他更强调,"变"的前提和基础是"同",即真正的修辞效果来源于受众的认同。② 显然,伯克的修辞观建立在"认同"之上,而认同的使用源于特定修辞情景中的"动机"(motive),认同既是修辞的目的,也是修辞的策略,目的与策略的统一,开拓了新修辞学的全新空间。

一、新修辞学及其视觉实践

新修辞学虽然从肯尼斯·伯克和艾弗·阿姆斯特朗·理查兹(Ivor Armstrong Richards)开启端绪,但是在20世纪60年代才形成潮流,它的主要论争对象是亚里士多德修辞学和新亚里士多德修辞学。在新修辞学看来,新亚里士多德主义者只研究单个演讲或作品,而未能对演讲者与作品之间的联系、某一演讲与其他演讲之间的关系加以深入探讨,尤其是忽视了"话语对演讲者的影响"以及"话语对修辞规范的影响"。③ 新修辞学超越了对有限场景和直接效果的思考,拓展了修辞研究的时空脉络。伯克坚定地认为,新修辞学的出场就是一场对传统修辞学的"修正"——"传统修辞学的关键词是'劝服',强调'有意的'设计;新修辞学的关键词则是'认同',包括'无意识的'因素"④。传统修辞学建立在人的存在的异质性(heterogeneity)基础之上,长期以来被认为"是关于词语战斗的理论,并且一直受好斗的冲动支配"⑤,而新修辞学立足"同质性"(consubstantiality)基础,追求

① 刘亚猛.(2018).西方修辞学史.北京:外语教学与研究出版社(p. 344).
② Burke, K. (1969). *A grammar of motives*. Berkeley, CA.: University of California Press, pp. 55-56.
③ Black, A. (1965). *Rhetorical criticism: A study in method*. Madison, WI.: The University of Wisconsin Press, p. 35.
④ Burke, K. (1951). Rhetoric: Old and new. *The Journal of General Education*, 5 (3), 202-209.
⑤ Richards, I. A. (1936). *The philosophy of rhetoric*. London: Oxford University Press, p. 24.

的是合作与对话。

实际上,修辞学之所以被视为一种认识论,是因为新修辞学实现了一系列基础性的理论突破。不同于传统修辞学的工具主义倾向,新修辞学认为"修辞学是一种了解事物的方式",它是认识性的,而非工具性的①;而所谓的真理是人们通过修辞"努力获取的东西,而不是先验存在的东西"②,由此,真理的客观性被置换为"修辞性"。相比较而言,传统修辞学认为修辞仅仅是一种工具,新修辞学则认为修辞是人的一种存在方式。这是因为,新修辞学将"象征"和"象征行动"等问题推向了认识的中心地位,这使得"象征"之于人类的意义发生了根本变化,其不再仅仅局限于传情达意层面的语言学功能,而构成了"人类生存的基本保证,以及人类赖以安身立命的根基"③。

新修辞学的兴起还有一个语境,即20世纪60年代风起云涌的社会运动,特别是以环境主义、女性主义、反种族主义等为代表的新社会运动(new social movements)。新社会运动不同于传统社会运动的主要特点就是尝试在修辞维度上寻求一种解决社会争议的对话体系。因此,新修辞学始终立足社会场景,关注社会问题,回应人类文明的公共价值。它超越了传统修辞学对于演说和写作问题的执着与迷恋,在社会维度上打开了一个更大的认识语境,因而成为一种极具社会内涵的批评思潮。

在新修辞学的理论范式中,视觉实践及其象征行动被赋予了一种全新的内涵和意义。面对当前社会中诸多冲突性公共议题,如战争问题、环境问题、健康问题、科技问题、种族问题、性别问题、跨文化问题等,如何在视觉意义上搭建一个"沟通之维"——通过特定的图像话语建构与视觉文本生产而达到不同主体之间的协商与对话目的,即通过"视觉化的方式与途径"实现价值对话、主体参与、观念协商与跨文化交流的修辞目的,是修辞学认同观下视觉修辞的一个极具价值的探索空间和应用领域。目前,基于修

① Scott, R. L. (1967). On viewing rhetoric as epistemic. *Communication Studies*, *18* (1), 9–17, pp. 6–7.

② Cherwitz, R. (1977). Rhetoric as "a way of knowing": An attenuation of the epistemological claims of the "new rhetoric". *Southern Journal of Communication*, *42* (3), 207–219.

③ 刘亚猛. (2018). 西方修辞学史. 北京: 外语教学与研究出版社 (p.404).

辞学认同观的视觉修辞实践在国际传播、环境传播、健康传播、跨文化传播等传播实践中达成了共识，相关的研究已经产生了巨大的社会价值。

我们不妨以环境传播（environmental communication）为例，探讨当前的视觉修辞实践是如何在认同观维度上编织环境话语建构与生产的视觉想象力的。纵观20世纪60年代以来的环境传播实践，视觉修辞已经成为一种基本的公共话语建构与生产途径，其目的就是促进不同主体在环境议题上的多元对话与共识再造。18世纪以来，视觉图像已经成为环境传播实践中的主要的符号形态，尤其是，关于美国西部的摄影、油画、纪录片作品不仅塑造了人们对环境的认知方式，也深刻地影响着人与自然之间的伦理关系。① 鉴于视觉图像在环境传播中的角色和功能日益凸显，西德尼·I.多布林（Sidney I. Dobrin）和肖恩·莫雷（Sean Morey）呼吁人们关注"Ecosee"这一新兴的环境传播命题。多布林和莫雷在《Ecosee：图像、修辞与自然》一书中，系统研究了环境传播实践中的视觉修辞问题，强调通过对图像符号的策略性使用，以及生态话语的策略性视觉建构，实现环境治理实践中的多元对话目的。"Ecosee"主要是指关注环境议题表征的视觉修辞维度，即"借助图片、绘画、电视、电影、游戏、电脑媒体以及其他视觉化媒体对空间、环境、生态和自然进行视觉表征"②。凯文·迈克尔·德卢卡（Kevin Michael DeLuca）指出，环保主义者通过一系列争议性的图像文本的生产实践，在视觉修辞意义上实现了环境话语的视觉建构，从而在后现代主义语境下发起了一场指向"图像政治"（image politics）的新社会运动。③ 罗伯特·考克斯（Robert Cox）的《环境传播与公共领域》发现，当前环境传播的一个重要的修辞逻辑就是"视觉转向"，其显著特点是通过一系列视觉化的凝缩符号（condensation symbol）的制造与挪用，在视觉图像意义上构造出一个对话性

① Cox, R. (2010). *Environmental communication and public sphere* (2nd edition). London, UK.: Sage, p. 66.

② Dobrin, S. I., & Morey, S. (Eds.). (2009). *Ecosee: Image, rhetoric, nature*. Albany, NY.: SUNY Press, p. 2.

③ Deluca. K. M. (1999). *Image politics: The new rhetoric of environmental activism*. Mahwah, NJ.: The Guilford Press, pp. 51-62.

的、协商性的、参与性的"绿色公共领域"(green public sphere)。① 约翰·W. 戴利克斯(John W. Delicath)和德卢卡在《图像事件、公共领域与争议性实践》中指出，环境激进主义组织的视觉修辞策略就是制造图像事件，尤其是在"残酷身体叙事"维度上拓展环境话语建构的伦理维度，以此激活公众的环保意识和参与意识，从而在图像意义上"激活并拓展公共辩论的可能性"。②

因此，认同观视域下的视觉修辞功能主要强调以公共利益为基本诉求的公共话语生产，强调在图像维度上实现多元主体之间的积极对话。在公共话语的视觉建构体系中，视觉修辞的主导理念是公共修辞(public rhetoric)。所谓公共修辞，强调的是以公共利益为基本价值诉求的修辞观念。公共修辞的话语"果实"为普遍的公共性，其目的就是探寻不同主体之间协商与对话的可能性及途径。需要特别强调的是，视觉维度上的公共对话往往伴随着公共知识的生产，也就是"以图像的方式"达到启人悟道的传播功能，以真正保障多元对话推进的理性基础。如何在图像维度上形成知识生产的论证体系，本质上涉及视觉论证(visual argumentation)的相关修辞命题。视觉论证源于传统的论证理论(argumentation theory)，强调借助图像化的表征方式进行命题论证与推理，以此形成某种视觉化的认知逻辑与话语形式。视觉论证对于视觉修辞而言具有极为重要的方法论意义和价值，对此，J. 安东尼·布莱尔(J. Anthony Blair)甚至断言："当论证以一种视觉化的方式表现出来时，它便是视觉修辞。"③ 如何实现知识生产及其深层的公共话语建构功能？视觉论证在方法论上体现为对视觉隐喻、视觉转喻、视觉意象、视觉图式等一系列有关视觉表征的"命题可视化"问题的深入探究。

从新修辞学视角理解视觉符号及其实践，无疑赋予了修辞批评一种新的视角和观念：超越文本而进入社会实践，超越意图而进入无意识领域，超越

① Cox, R. (2010). *Environmental communication and public sphere* (2nd edition). London, UK: Sage, pp. 66-69.

② Delicath, J. W., & Deluca, K. M. (2003). Image events, the public sphere, and argumentative practice: The case of radical environmental groups. *Argumentation*, 17 (3), 315-333.

③ Blair, J. A. (2004). The rhetoric of visual arguents. In C. A. Hill & M. Helmers (Eds.), *Defining visual rhetorics* (pp. 41-62). Mahwah, NJ: Lawrence Erlbaum Associates, Inc., p. 59.

说服而进入认同体系,超越工具论而进入本体论系统。视觉修辞与语言修辞一样,都必须处理修辞学的一系列核心问题:如何洞察修辞中主体间的关系?如何讨论修辞者的动机?如何把握修辞得以发生的情景?如何超越亚里士多德的理性传统以考察非理性的影响力?上述核心问题之所以在新修辞理论中发生了深刻变化,是因为新修辞理论家身处20世纪语言学转向的时代背景之中,并且致力于探索修辞在社会运动以及人类生存方式层面的"学术位置",这使得新修辞学呈现出明确的本体论和社会性指向。基于此,本节将聚焦于新修辞批评的代表性理论资源——修辞认同批评、戏剧五要素批评、修辞情景批评和幻想主题批评,探讨相关理论话语的基本内涵,并在此基础上探索视觉修辞批评的知识话语,使其成为一种社会认知的话语形式。

二、图像品质与修辞认同批评

按照费尔迪南·德·索绪尔(Ferdinand de Saussure)的说法,语言是"形式"(form)而不是"实质"(substance)。[1]但是,图像不同于语言的地方正在于它始终建立在某种品质之上。由于图像品质的特殊性,图像的修辞实践获得了自然化的效果。因此,图像品质研究应该成为视觉修辞研究的关键维度。如果说语言表意更多依靠的是集体的文化规约性(conventionality),那么图像表意除了依靠规约性以外,还依赖像似性(iconicity)和指示性(indicative)。如前所述,新修辞学理论认为修辞的关键是"认同"而不是"劝服",它考察的是修辞实践中的"同"而不是"异"。一般来说,差异之处需要经过论证才能为人们所接受,而对于共同之处,人们的接纳则是自然而然的,它更多表现为一种无意识的心理认同过程。就图像而言,人们对共同之处的接受主要通过"直观"来实现。

按照肯尼斯·伯克的认同理论,社会总是由充满差异而又具有共同点的个体所构成。共同点和差异一起构成了伯克所说的"质"(substance):就共同点而言,修辞者和修辞受众是"一体"(one);就差异而言,他们在动机上总是保持独特性。修辞者"可以同时在异质和同质方面与他人进行联合

[1] 〔瑞士〕索绪尔. (1980). 普通语言学教程. 高名凯译. 岑麒祥,叶蜚声校注. 北京:商务印书馆(p. 158).

与分离"①，而"要说服一个人，只有使用对方的表达语言和说话方式，使得自己的手势、语调、顺序、形象、态度、思想与对方并无二致"，即说服的本质就是寻找修辞者和受众的共同点。② 对象之间的差异性与共同性构成一个连续体（continuum）。该连续体的一端为"完全没有共同点"，另一端则为"完全没有差异"。所谓"认同"，就是修辞者借助词语或者符号使其与受众之间的关系滑向"完全没有差异"的一端，从而在获得某种同质性（consubstantiality）的基础上实现合作。换言之，修辞者需要在一定程度上"适配"或"顺应"受众，从而在不知不觉中克服双方的差异或冲突，这显然是一种"将欲取之，必先予之"的修辞策略。③

事实上，在千差万别的对象中，修辞者总是能找到彼此之间的共同点，这些共同点既可以存在于物质、肉体层面，也可以延伸到极端抽象的象征之点。正如伯克所说的"象征能力中潜藏着认同的材料"，某些对象一旦被加以象征化处理，就会展现出强大的认同潜力。④ 伯克将修辞实践中的认同区分为三种形式，即同情认同（identification by sympathy）、对立认同（identification by antithesis）和误同（identification by inaccuracy），三者建立在"凝聚和分裂"（congregation and segregation）二元对立的基础之上，即通过合作与竞争的选择进行不断分化组合以实现认同。同情认同强调的是在共同的情感层面"建立亲情关系"，即借助情感化的叙事实现情绪上的共鸣；对立认同是一种"通过分裂而达成凝聚的最迫切的形式"，其常见的表达方式是制造一个共同的"敌人"来实现成员内部的团结；误同被认为是一种"虚假认同"或"无意识认同"，一般意味着将某种既定的现实错误地理解或置换为个体的某种能力，从而使人们对现状产生认同。⑤

第一，同情认同是指通过思想、情感、价值、观点等方面的相同、相似

① Burke, K. (1969). *A rhetoric of motives*. Berkeley, CA.: University of California Press, p. 21.
② Burke, K. (1969). *A rhetoric of motives*. Berkeley, CA.: University of California Press, p. 55.
③ 刘亚猛. (2018). 西方修辞学史. 北京：外语教学与研究出版社 (p. 416).
④ 〔美〕肯尼斯·博克. (1998). "修辞情景". 载肯尼斯·博克等. 当代西方修辞学：演讲与话语批评 (pp. 155-168). 常昌富，顾宝桐译. 北京：中国社会科学出版社 (p. 160).
⑤ 〔美〕肯尼斯·博克. (1998). "修辞情景". 载肯尼斯·博克等. 当代西方修辞学：演讲与话语批评 (pp. 155-168). 常昌富，顾宝桐译. 北京：中国社会科学出版社 (pp. 161-163).

或者相关而实现的认同,其主要的认同基础是情感,但并不局限于情感层面的认同。同情认同可以回溯到亚里士多德的《修辞学》,透过其中关于"人格"的论述,我们可以发现,修辞者将自己塑造为诚实、谦逊、善良的人,实际上是为了迎合普通受众的道德标准,而在一个虚伪、暴虐成性的人面前大谈道德,显然是毫无效果的。正是通过认同的视野,亚里士多德的"人格"概念获得了一种动态的语境内涵,而不再仅仅是一种价值判断。2020年新冠肺炎疫情期间,一幕幕令人动容的图景,如抗疫一线护士脸上的一道道印痕、他们与爱人依依不舍的情景、剃光秀发的样子,等等,无不在诉说着一种牺牲精神。这些基于人类基本情感的认同结构中,蕴含着家庭与国家、小爱与大爱、自我与他人等价值坐标。疫情期间的这些照片正是因为蕴藏着人类基本情感和共同文化逻辑而获得了触动人心的力量,增强了社会的凝聚力,重构了人们对于医患关系的认知。

第二,对立认同往往致力于建构一种二元对立关系,从而在一个互斥或矛盾结构中确立自我的认同位置。平白无故地将某些人排除在外或者吸纳进来是难以成功的,所以对立认同会巧妙地制造或者利用一种危机,使得人们为了克服危机而团结起来。如此看来,建构对立认同的关键便在于抓住其中的"危机"。毛泽东在《中国社会各阶级的分析》(1925)中说:"谁是我们的敌人?谁是我们的朋友?这个问题是革命的首要问题。"显然,通过"阶级划分"这一革命实践,"团结一些人、打倒一些人"的目的得以实现。这个目的从根本上来说并不矛盾:只有团结一些人,才能打倒一些人;也只有打倒一些人,才能团结一些人。在新冠肺炎疫情中,为了战胜"新冠病毒"这一全世界共同的敌人,人类需要智慧、需要牺牲、需要团结,这决定了视觉修辞的目的就是要在全国人民的内心召唤起战胜疫情的精神力量,动员人民齐心"抗疫"。围绕这一修辞目的,大众媒介精心制造了一幕幕感人的视觉场景,如面向疫区的"最美逆行者"形象。这些图像之所以能够起到视觉动员的作用,是因为面对"新冠病毒"这一人类公敌,画面中的人物都坚定地站在了"抗疫"战线的正义一方。

第三,误同又被称为"虚假认同"或"无意识认同",它通常采用的策略是将一个对象与另一个对象"等同"起来,悄无声息地进行主体替换,以实现以假乱真的目的。在语言修辞中,以"我们"代替"我"就是将个

体卷入集体或者组织，从而实现无意识认同。例如，某个球队赢了比赛，实际上是某个俱乐部赢了，而通过"我们赢了"的表述，普通球迷得以一起享受胜利的荣光。2003年12月14日晚，美国驻伊拉克行政长官保罗·布雷默（Paul Bremer）宣布"我们抓住他了（We got him）"。此处的"我们"具有无限的延展性，它可以涵盖全世界所有人。将"我"替换为"我们"之所以能够产生误同，是因为这种替换不需要理由或者根据。图像的独特之处在于，它是一种展示而不是陈述，没有人称代词，不具有"我""我们""你""你们""他""他们"等概念；图像元素之间是一种多维空间关系，而不是线性时间关系，因而其逻辑不是一种形式逻辑。例如，受众在观看万宝路香烟广告时，很容易将现实中的"我"与广告中那个勇敢、粗犷、豪迈的"他"进行角色置换，由此建立了"香烟"与"男性气质"之间的无意识关联结构。

如上所述，视觉修辞与语言修辞在认同方式上存在着根本的不同，视觉修辞的认同建立在图像品质和视线的基础上。换言之，图像通过像似性、指示性，将观看者置于某种观看的位置，而观看者通过视线建立起个体与图像及其内容的观看关系和想象结构，由此，同情认同、对立认同和误同的逻辑得以建构。

三、图像叙事与戏剧五要素批评

通过戏剧模式来认识和理解社会一直是西方理论的传统，肯尼斯·伯克和欧文·戈夫曼（Erving Goffman）分别将戏剧模式发展为修辞学理论和社会学理论，由此形成了不同的理论范式。如果将戏剧理解为一个事件，那么事件可以简化为由五要素——行动（act）、行动者（agent）、手段（agency）、场景（scene）和目的（purpose）构成的一个关联体或结构体，即伯克所说的"五位一体"（pentad）。戏剧五要素讨论的是修辞者如何利用语言对修辞情景进行阐释，以及对相关要素进行搭配组合以实现其修辞动机，即"在解释动机时，你必须有一些词来命名行为（发生了什么事），有另外一些词来命名场景（行为发生的背景），还有一些词指明什么人或什么类型的人实施了

这一行为，他运用了什么方法或工具及其行为的目的"①。换句话说，人们通过运用修辞来构成和表达他们对于处境的独特见解，并通过建构一种对自己有利的现实来影响别人的观念或行为。②"五位一体"中的两两对应关系被称为"关系对子"或"关系比"(ratio)，而不同的两两对应关系会形成不同的修辞阐释和修辞动机，从而带来差异化的修辞效果。

五要素以不同的方式两两组合，可以形成十组基本关系对子：行动—行动者、行动—手段、行动—场景、行动—目的、行动者—手段、行动者—场景、行动者—目的、手段—场景、手段—目的、场景—目的。关系对子中的两个要素互换顺序，又可以构成另外十组关系对子。在关系对子中，不同的要素顺序，构成不同的因果关系，并最终导致不同的阐释动机。在"行动—行动者"这对关系中，行动决定了行动者，行动者的性质就被行动规定。例如，撒谎的行为决定了其行为实施者就是撒谎者，这是一种指控修辞。如果将这一关系对子中的要素颠倒过来形成"行动者—行动"，那么行动者决定行动，行动者的性质决定行动的方式。例如，假如一个人是医生，那么救死扶伤就是他的天职，这是一种伦理修辞。就"行动—场景"这对关系来说，行动造成了某种局面，这是一种责任归因：如"他这样做会让大家很尴尬"；而"在那种情况下，我不得不那样做"，则意味着场景决定了行动，它运用的"场景—行动"这一关系对子，则是一种责任推卸。查尔斯·罗伯特·达尔文（Charles Robert Darwin）的环境决定生物进化的观点，就是"场景—行动者"对子的典型例子，展现的是唯物主义的决定论立场。进一步讲，五要素所强调的重点均不相同，如行动强调责任、行动者强调伦理、手段强调条件、场景强调被动、目的强调品质等，正是通过凸显不同的因素，戏剧结构中的事件才被置于不同的意义脉络中。至于在某个具体的修辞事件中，应该选择哪些要素进行搭配，则需要修辞者根据事件中的有利要素以及自己的修辞意图进行判断。归根结底，搭配组合要素的目的就是要实现受众对修辞者的认同。

虽然视觉图像中的符号基本都是"真实"存在的，但图像对不同要素

① Burke, K. (1945). *A grammar of motives*. Berkeley, CA: University of California Press, p. xv.
② Burke, K. (1961). *Attitudes toward history*. Boston, MA: Beacon Press, p. 3.

的"着墨"总会存在差异,由此就构成了对某些侧面的凸显或隐藏,呈现出不一样的修辞效果。比如关于一场车祸的呈现,司机鲜血淋漓的图片会凸显"场景—行动者"这一关系对子,表明他也是车祸的受害者。而展现司机行动的后果——乘客的惨状,则容易将"行动"与司机作为"行动者"的身份组合成"行动者—行动"对子,从而引发公众对司机责任的讨论。值得注意的是,在静态图片的视觉修辞中,由于各要素之间不具有语言修辞那样的线性逻辑和时间先后关系,要素的两两配对依赖受众的选择和组合,因此修辞者只能通过尽可能凸显某项要素以使其占据支配地位,进而实现修辞动机的准确传达。

我们不妨以摄影记者解海龙拍摄的照片《大眼睛》(见图9.3)为例,对戏剧五要素批评加以具体解释。该照片通过凸显苏明娟的大眼睛,刻画出农村孩子渴望上学的内心世界,实现了解海龙意图让公众关注农村教育发展的

图 9.3　摄影图片《大眼睛》①

① 图片来源:http://blog.sina.com.cn/s/blog_ac422fd70102vhyz.html,2020 年 12 月 1 日访问。

修辞动机。如果将这张照片作为一种修辞叙事进行分析，其戏剧五要素就包括：行动者——苏明娟，行动——上学，手段——社会救助，场景——农村教育现状，目的——改变命运。各要素之间可以配成如下对子：首先是"行动者—行动"，即农村儿童理应获得平等的受教育权利，这是一种规范修辞；其次是"行动—行动者"，即苏明娟渴望上学，她是需要被关心的儿童，这是一种定义修辞；再次是"场景—行动"，即农村教育落后导致苏明娟的困境，这是一种受害修辞；还有"行动者—目的"，即其眼神显示了苏明娟渴望改变命运，这是一种期待修辞。

照片《大眼睛》最打动人心的地方就是苏明娟的眼神，她的直视在一定程度上造成了对观看者的内心追问。相比之下，在"我要上学"系列照片中，"大鼻涕"胡善辉、"小光头"张天义的照片的传播力则稍逊一筹，这与照片的主要修辞动机不无关系。照片中的两人在认真地听课学习，均未直视镜头。认真学习是一种"行动"，其与画面中的人物形成了"行动—行动者"关系对子，其主导性的修辞动机是将行动者界定为"认真学习的孩子"。而苏明娟的眼神直接指向了观看者，与观看者产生了交流，其眼神里的内容是不确定的，蕴藏了努力、无辜、渴望等内涵。苏明娟的直视与关于农村教育的"场景"配对，就形成了"场景—行动"关系对子，实现了关于"困境"的修辞动机；它与关于改变命运的"目的"配对，就形成了"场景—目的"关系对子，实现了关于"希望"的修辞动机。当然，这幅图像的五要素不仅可以产生上述配对关系，也可以有更多的配对方式，而不同的配对往往会实现不同的修辞动机。事实上，这些配对并不是相互平行，而是有主有次的。其中，关于农村孩子教育"困境"的修辞动机以及关于农村孩子改变命运的"希望"的修辞动机占据了主导地位，于是这张照片顺理成章地被选为"希望工程"的标识符号。

虽然伯克的戏剧五要素理论使用的是我们耳熟能详的五个概念，但是伯克为其中的每个要素都赋予了不同寻常的意义。例如，"行动者"不仅包括行动主体，也包括"共同行动者"（co-agent）和"反行动者"（counter-agent）的语义内涵。由于整个事件中行动者不是单一的，而是由诸多主体构成的互动群体，因此事件展现的是行动者的"对话"而非"独白"。就共同行动者而言，它的功能在于通过对行动主体进行授权或者激励，为其提供

帮助；反行动者则是那些处于行动主体对立面的、阻碍主体实现目标的障碍（人士、机构等）。在照片《大眼睛》中，行动者除了包括直接行动主体苏明娟，还可以包括共同行动者解海龙、《中国青年报》、教育部门等，"反行动者"则可能包括其家人、不作为的相关部门人员、冷漠的大众，等等。

戏剧五要素理论建立在戏剧模型之上。由于戏剧的本质是事件，因此戏剧五要素理论可以被应用于修辞叙事或者图像故事之中，我们可以通过分析其中要素的配对情况，揭示图像的修辞动机，进而洞察视觉修辞得以发挥作用的机制。

四、图像争议与修辞情景批评

修辞情景（rhetorical situation）并非简单地等同于修辞所发生的语境（context），而是指促使修辞发生的某种状况，如一种紧急时刻、危险状态或问题状态。修辞情景并不是由修辞构成的情景，而是一种需要修辞加以修复的情景。例如，作为解决问题或危机而进行的话语努力，一场演讲必然是在某种情景的推动之下开展的。在20世纪30年代美国大萧条危局中，罗斯福总统发表"炉边谈话"的目的就是寻求美国人民对政府的支持，以缓解经济萧条的状况；1937年，中共中央发出的《中国共产党为日军进攻卢沟桥通电》，以直接呼告的方式营造了修辞发生的"危机"情景："平津危急！华北危急，中华民族危急！"劳埃德·比彻尔（Lloyd Bitzer）将修辞情景类比为"问题"或者"疑问"，而修辞言语就是对问题或者疑问的回答。他举例称，在布罗尼斯拉夫·马林诺夫斯基（Bronislaw Malinowski）所描述的特洛布里恩德群岛（Trobriand Islands）上，渔民的言语是在捕鱼的情景中产生的，其中，"收网""放手""再过来一点""起网"等语言的使用跟"捕鱼成功"的任务密切相关，是对情景的适当反应[①]，如果抽离"捕鱼"这个任务，这些语言将会变成毫无意义的絮絮叨叨。

从危机的角度看待图像，一方面，图像可以唤起某种危机症候；另一方

[①] 〔美〕劳埃德·比彻尔. (1998). "修辞情景". 载肯尼斯·博克等. 当代西方修辞学：演讲与话语批评（pp. 119-132）. 常昌富，顾宝桐译. 北京：中国社会科学出版社（pp. 122-123）.

面，图像可以回应某种危机状态并促进其处理。例如，美联社华裔摄影师黄幼公（Huynh Cong Ut）所拍摄的新闻照片《战火中的女孩》抓住了战争中燃烧弹浓烟滚滚、孩子们惊叫着逃离战争现场的瞬间，呈现出一种迫在眉睫的危机。画面中最引人注意的是那个赤裸着身体奔跑的女孩，她一下子就抓住了观看者的目光。在此，《战火中的女孩》通过将"战争"与"恐惧"加于"孩子"身上，建构出一种人类文明难以忍受的危机。可以说，战争是一种事实，战争的图像则是一种修辞，而解决战争这一事实就需要动用战争修辞。作为一种视觉修辞实践，黄幼公的照片被刊登在《纽约时报》上，它一方面展现了战争的真实状态，另一方面推动了反战运动以解决战争问题。照片对反战运动的推动正是源于图像中那个关于"战争"的修辞情景——如果那只是一场火灾，图像便不会引发如此大规模的社会运动。

按照比彻尔的观点，修辞情景是"由人物、事物、目标和关系所组成的一个综合体，它表示出一种事实上或潜在着的情况。这种情况可以完全或部分地被消除，如果被引进那情境之中的话语能够有效地把人类的决定或行动限制在一定的范围之内，以形成对那种情境做出重要的修正"[1]。显然，比彻尔提出了修辞情景的三个成分，即事变状态（exigence）、积极参与的受众（audience）和制约因素（constraints）。

第一，事变状态是一种紧急状态，"一种缺陷，一种障碍，一件待处理的事情，一件偏离了正常状态的事情"[2]。当然，这种状态是一种修辞性的状况，即它不是不可改变的（如死亡、灾难），而是可以通过话语加以改变的。虽然死亡、灾难、污染等既有事实不具备修辞性，但是死亡的恐惧、灾难的预防、治污的动员则是修辞性的。在意义的层面上，非修辞性状况能够轻易地被转换为一种修辞性的状况，从而克服由非修辞性状况所带来的问题。黄幼公所拍摄的《战火中的女孩》将"战争""女孩""恐惧"等元素连接起来并加以展现，向公众展现了越南战争陷入僵局的危机状态。而美国人民透过图像，发现并意识到了危机的真相。只有当带有"拯救"意识的

[1] 胡曙中. (1999). 美国新修辞学研究. 上海：上海外语教育出版社 (p. 130).
[2] 〔美〕劳埃德·比彻尔. (1998). "修辞情景". 载肯尼斯·博克等. 当代西方修辞学：演讲与话语批评 (pp. 119-132). 常昌富，顾宝桐译. 北京：中国社会科学出版社 (pp. 122-123).

反战情绪被唤起时，危机才有望被克服。

第二，修辞情景中的受众不等于普通的信息接收者，而是能够引起变化的"中介"。例如，在法庭上，辩护人的修辞受众是法官而非旁听席上的普通人，因为法官是能够使其辩护生效，并减轻犯罪嫌疑人罪责或减免被告人责任的中介，而普通的旁听群体对判决影响甚微。与法庭上的修辞相反，当黄幼公所拍摄的照片被刊登在《纽约时报》上时，它所面对的修辞受众就是普通大众，其最终的修辞结果是：民众掀起的反战浪潮促使美国政府提早结束越南战争，民众被照片触动而进行的抗议成为解决战争危机的一股重要的中介力量。

第三，修辞情景中的制约因素指的是那些"有力量制约改变事变所需的决定及行为"的人物、事件、物体和关系组成的因素。① 它们不是制约事件本身的因素，而是制约话语力量产生的因素，构成的是修辞层面的制约，亚里士多德称之为"论据"。例如，一个人格上有瑕疵的人宣称的"人格保证"是无效的；一个乞丐声言要拯救全世界显然是一个笑话。因此，人格、财富、自身条件等限制因素决定了相应的修辞话语能否被认真对待并达到修辞效果。就视觉修辞而言，影响图像发挥修辞效力的要素包括图像的真假、事件的真实背景、人物的身份等。例如，《战火中的女孩》只有作为真实的新闻图片，才能实现与越南战争的紧密关联，从而产生强大的社会动员能力，这是艺术图像所不能具备的效果。再如，在2012年"微笑局长"事件中，时任陕西省安监局局长杨达才在特大交通事故现场面带微笑的照片，引发了广大网友的不满，并导致了一场"人肉搜索"行动。在此，"安监局局长"的身份成为照片引爆舆论的一个制约因素，而类似情况不太可能发生在一个普通人身上。

相应地，修辞情景也对修辞实践提出了一定的要求。首先，既然修辞是对紧急状态的一种反应，它就必须是及时的、恰当的，不允许受众对其视而不见，也不允许文不对题，比如以戏谑的风格讨论一个严肃的话题显然是不合适的。其次，相应的事变必须是现实的，是真实的，而不能是文学艺术层

① 〔美〕劳埃德·比彻尔. (1998). "修辞情景". 载肯尼斯·博克等. 当代西方修辞学：演讲与话语批评 (pp. 119-132). 常昌富，顾宝桐译. 北京：中国社会科学出版社 (p. 126).

面想象的,更不能是欺骗或者谎言,否则修辞就是虚构或者诡辩。再次,在修辞情景中,修辞者只有洞察情景的结构,抓住事变的关键,确定说话的对象,掌握制约的因素,才能真正处理危机状态,否则那将注定是一场失败的修辞行为。最后,修辞情景一般有成熟或者衰败的可能,修辞者必须把握好修辞话语的"时机"和"火候",在修辞情景成熟的时候展开修辞,倘若在修辞情景衰败时再使用修辞话语,那就于事无补了。

五、图像功能与幻想主题批评

人类的修辞行为不但可以在事实或者理性层面进行,还可以在幻想层面进行,"当人们分享幻想主题时,他们的行为或态度就会因此受到影响或改变,换言之,幻想主题修辞批评关注人们由幻想主题的趋同所导致的劝说"[1]。所谓幻想主题修辞批评,就是对人们幻想的事件的阐释,或者是对想象内容的一种分析和评价,其目的是考察群体如何通过幻想将事件戏剧化,并探讨这种戏剧化是如何作为一种神秘的精神力量影响群体成员的思维与行为的。[2] 欧内斯特·G. 鲍曼 (Ernest G. Bormann) 认为"幻想"是人的"此时、此地的情景以及与外部环境的关系的映照"[3],幻想由此构成了一场更大型的"戏剧",形成一种"修辞视野"(rhetorical vision)。这种修辞视野将过去、现在和未来同时纳入考察范围,使得人们超越直接体验的范围,建构出一种符号性的认知假设。修辞视野往往是通过一点一滴的幻想主题 (fantasy theme) 逐步累积起来的。幻想主题具有一种戏剧化的模式,它包括人物、情节、线索、场景和中介人。随着相关的故事被不停地讲述,幻想主题会逐步清晰,到最后甚至仅仅只言片语就能唤起人们的想象。由此,人们便因共享幻想主题而形成共同的修辞视野,进而形成群体意识,实现群体的象征性趋同 (symbolic convergence)。

[1] 邓志勇. (2015). 当代美国修辞批评的理论与研究范式. 北京:中国社会科学出版社 (pp. 154-155).

[2] St Antoine, T. J., Althouse, M. T., & Ball, M. A. (2005). Fantasy-theme analysis. In J. A. Kuypers (Ed.), *The art of rhetorical criticism* (pp. 212-240). Boston: Person Education, p. 214.

[3] Bormann, E. G. (1972). Fantasy and rhetoric vision: The rhetoric criticism of social reality. *Quarterly Journal of Speech*, 58 (4), 396-407, p. 397.

彼得·伯克（Peter Burke）在《制造路易十四》中讨论了"路易十四"形象是如何被"幻想"出来的。经由石雕、铜铸、绘画、石蜡，甚至诗歌、戏剧、史册以及芭蕾舞、歌剧、宫廷仪式等形式，路易十四的形象最终表现出"集体想象的威望"。① 其中的神话、戏剧、想象、虚构、赞颂等修辞视野，更让路易十四的形象超越了肉身、事实和时空的限制。伯克发现，路易十四也"经常被比作神话中的神灵和半人半神（诸如阿波罗、赫拉克勒斯）"，被刻画为"无所不知、战无不胜、神人一般等等"。② 实际上，路易十四的形象是各种媒介大规模生产的结果，"绘画、挂毯、纪念章、版画以及官方史册等变现手段尽力编缀故事"，这些手段戏剧性地构成了一种"国王的演义"。③ 经由一系列视觉修辞实践的系统建构，国王与图像之间，不再有显著的区分。国王作为一种想象的形象和精神，可以附着在其代理人身上或者无生命的物体上，比如"在放着国王餐桌的房间里，人们是禁止戴帽子的"，国王的画像也可以"在国王外出时就在凡尔赛宫的觐见室代表国王"。④ 由此，国王获得了神性的力量，他只要用手施以"国王的触摸"，就能治愈皮肤病患者。⑤ 总括而言，对于路易十四形象所展示的修辞幻想，"与其说它反映了人的理性化倾向，还不如说它反映了人的创造神话的倾向"⑥，正是通过这一幻想，法兰西民族实际上被置于国王光环的照耀之下，从而获得了精神性的力量。

实际上，与"制造路易十四"这样制度化的形象塑造不同，幻想主题修辞批评的理论来自对小群体交流的研究。研究者发现，某些戏剧化的内容会突然在群体之中产生连锁反应，它会打破"肃默紧张的会议气氛，然后会活跃生动噪嚷起来"，进而促使大家一起加入一种戏剧表演。⑦ 人们为什么

① 〔英〕彼得·伯克.（2007）.制造路易十四.郝名玮译.北京：商务印书馆（p.2）.
② 〔英〕彼得·伯克.（2007）.制造路易十四.郝名玮译.北京：商务印书馆（p.8）.
③ 〔英〕彼得·伯克.（2007）.制造路易十四.郝名玮译.北京：商务印书馆（p.8）.
④ 〔英〕彼得·伯克.（2007）.制造路易十四.郝名玮译.北京：商务印书馆（pp.10-11）.
⑤ 〔英〕彼得·伯克.（2007）.制造路易十四.郝名玮译.北京：商务印书馆（p.13）.
⑥ 〔美〕欧内斯特·鲍曼.（1998）.想象与修辞幻象：社会现实的修辞批评.载〔美〕大卫·宁等.当代西方修辞学：批判模式与方法（pp.78-93）.常昌富，顾宝桐译.北京：中国社会科学出版社（p.90）.
⑦ 〔美〕欧内斯特·鲍曼.（1998）.想象与修辞幻象：社会现实的修辞批评.载〔美〕大卫·宁等.当代西方修辞学：批判模式与方法（pp.78-93）.常昌富，顾宝桐译.北京：中国社会科学出版社（p.79）.

会有如此表现？鲍曼将答案概括为表演背后的"公开化"问题。只有通过公开化，人们之间才能形成幻想链条（fantasy chain），从而使那些隐藏的动机变得可见。正是通过公开其视觉形象，路易十四的神圣性才能被展现出来，社会大众对于国王的忠诚和顺从的动机也才能被表达出来。而相应的价值观念和态度是否具有合法性，也可以通过幻想链条展开的过程加以检验。例如，正是因为路易十四的形象被不断描摹刻画，它才能广泛流行并通过彼此印证而成为一个幻想主题。那种"能够将一大群人带入一个象征性现实的综合戏剧"可以被称为"修辞幻想"①，当它扩展到广大公众之中时，修辞运动就有可能形成。路易十四的形象的制造不是一次单独的修辞行为，而是一项长时段、大规模的修辞工程。实际上，"路易十四"神话的制造工程，既有官方的刻意安排，也有民众的忠诚需要；既有基于事实的描述，也有基于想象、虚构和赞颂的非理性呈现。可以说，视觉形象和语言表达相互激荡，共同塑造了路易十四的不朽形象。

幻想主题批评的逻辑前提是：现实总是被语言或者符号建构。例如，阶级并非先于其划分而存在，而是在有了某种关于阶级的话语或者想象之后，划分阶级才得以可能。鲍曼指出："意义在于文字中。"② 《哈姆雷特》在演出之前不具有任何意义；人的爱恨情仇，只有通过相应的戏剧表现才得以被把握。鲍曼进一步断言："动机在于文字中。"③ 人们通过了解他人的修辞幻想能洞察其动机，而且人们总是被这个幻想不停地推动着。可见，不是动机推动了修辞幻想，而是修辞幻想推动了动机，并且维持着动机，因而"当一个人耽于修辞幻想时，他也就随着幻想的剧情而获得了一种推动力，驱使他采取某种生活方式或者某种行动"④。例如，一个幻想成为英雄的人，往往会变得勇敢无畏。因此，幻想主题修辞批评需要探讨的是幻想如何影响或者

① 〔美〕欧内斯特·鲍曼.（1998）.想象与修辞幻象：社会现实的修辞批评.载〔美〕大卫·宁等.当代西方修辞学：批判模式与方法（pp.78-93）.常昌富，顾宝桐译.北京：中国社会科学出版社（p.81）.

② 〔美〕欧内斯特·鲍曼.（1998）.想象与修辞幻象：社会现实的修辞批评.载〔美〕大卫·宁等.当代西方修辞学：批判模式与方法（pp.78-93）.常昌富，顾宝桐译.北京：中国社会科学出版社（p.91）.

③ 〔美〕欧内斯特·鲍曼.（1998）.想象与修辞幻象：社会现实的修辞批评.载〔美〕大卫·宁等.当代西方修辞学：批判模式与方法（pp.78-93）.常昌富，顾宝桐译.北京：中国社会科学出版社（p.91）.

④ 〔美〕欧内斯特·鲍曼.（1998）.想象与修辞幻象：社会现实的修辞批评.载〔美〕大卫·宁等.当代西方修辞学：批判模式与方法（pp.78-93）.常昌富，顾宝桐译.北京：中国社会科学出版社（p.92）.

决定修辞者的动机，以及修辞者如何分配动机以刻画其人物形象。

动机不是固定不变的，而是存在于变幻不定的修辞幻想中。通过洞察修辞者的修辞幻想，我们就能识别他的动机，并预测他的行动。当人们怀抱无限憧憬，制造路易十四的形象时，他们的"忠诚"就是可见的，也是可以被公开分享的。由此，一种无所不在的修辞视野被打开，政权的合法性和神圣性也得以被建构起来。

综上所述，新修辞学批评始终深度介入社会实践，它让视觉修辞研究获得了较为宽广的社会视野，使其得以超越形式主义的局限而进入修辞实践的维度。当然，图像并非只有理性和事实，还有象征实践，以及蕴含着幻想、文化、合法性、意识形态等内容的观念和话语。因此，新修辞学批评拓宽了传统修辞研究的视野，不仅规避了传统修辞对差异、形式、结构和逻辑的过度强调，而且在社会维度上打开了视觉修辞研究的认识视野，使得我们可以在修辞认同、戏剧五要素、修辞情景、幻想主题等修辞批评范式中，把握图像符号及视觉实践的修辞原理及其背后的权力运作机制。

第三节 视觉话语建构的修辞批评模型

由于话语建构往往诉诸一定的符号行为，因此话语实践可以理解为一种符号实践。当视觉文化时代的文本形态主体上表现为图像文本时，符号话语建构便呈现出必然的"视觉转向"。换言之，当我们用以表征和理解世界的方式很大程度上依赖图像化的形式、经验和趋势时，公共议题或社会争议就越来越多地转向图像化的表征与生产途径。实际上，图像符号的现实建构过程，本质上体现为一种视觉修辞实践。由于视觉符号的话语建构过程呈现出不同于语言符号的新特点和新机制，因此如何理解视觉符号的话语实践，又如何把握视觉话语生成的修辞原理，成为视觉修辞批评亟待解决的学术问题。概括而言，"现实"是如何在图像维度上被建构并合法化的？本节旨在从修辞批评视角出发，揭示图像意义建构的话语实践及其修辞原理。

一、图像政治："现实"再造的视觉逻辑

任何话语的出场，必然是因为问题（problems）或争议（issues）而来，

其目的就是致力于在知识维度上构造一个合法的"现实",也就是将现实合法化。那么,问题或争议是如何形成,又是如何成为公众关注的焦点?实际上,"问题"或"争议"更多的是话语意义上的概念,它并非先天存在或附着于事物的固有属性中,而是经由多种话语的轮番建构与争夺,最终被精心"制作"出来的修辞产物。因此,在社会公共舆论场中,谈及话语建构问题必然涉及两个至关重要的概念——"社会争议建构"与"公共舆论形成"。[1]当前,图像已经成为社会争议建构和公共舆论形成的核心引擎要素。安德鲁·萨兹(Andrew Szasz)明确指出:"我们有必要寻求一种新的舆论引擎机制,一种更多地依赖图像策略而非文字策略的引擎机制,一种更多地强调视觉性而非话语性的引擎机制,以便于认知'意义'能够借由高度符号化的视觉体系建构并生产出来。"[2]

凯瑟琳·霍尔·贾米森(Kathleen Hall Jamieson)通过分析当代社会政治修辞的演变轨迹,发现视觉修辞已经无可争议地成为公共话语建构的主要修辞手段,因为"在电视时代,戏剧性的、易溶性的、视觉性的瞬间正在取代建立在记忆认知机制上的文字符号"[3]。约翰·W. 戴利卡斯(John W. Delicath)和凯文·迈克尔·德卢卡(Kevin Michael DeLuca)从文化逻辑与公共政治的维度揭示了图像之于社会争议建构的政治潜力——"视觉文化时代,客观上需要视觉争议(visual arguments)成为社会矛盾构建的核心动力。具体来说,目前一个不可阻挡的传播趋势是,图像完全有能力担任生产观念、摆出理由、塑造舆论的传播学重任,因此可以成为公共争议得以发生的引擎工具"[4]。多丽丝·格雷伯(Doris Graber)进一步指出,视觉文化时代的图像不仅改变了信息的形态,而且重构了我们关于"现实"的感受和体验,即原

[1] Delicath, J. W., & Deluca, K. M. (2003). Image events, the public sphere, and argumentative practice: The case of radical environmental groups. *Argumentation*, *17* (3), 315-333, p. 320.

[2] Szasz, A. (1994). *EcoPopulism: Toxic waste and the movement for environmental justice*. Minneapolis, MN.: University of Minnesota Press, p. 57.

[3] Jamieson, K. H. (1988). *Eloquence in an electronic age: The transformation of political speechmaking*. New York: Oxford University Press, p. x.

[4] Delicath, J. W., & Deluca, K. M. (2003). Image events, the public sphere, and argumentative practice: The case of radical environmental groups. *Argumentation*, *17* (3), 315-333, p. 321.

本由语言主导的"现实"正在让位于图像主导的"现实"。① 当"现实"已经不可阻挡地被置于图像座架之上时，我们不得不反思这样一个话语问题：图像究竟制造了何种"现实"，这一"现实"又是如何在图像维度上被合法化的？

 当前，公共议题的建构以及社会争议的形成，越来越多地诉诸图像化的方式和经验，也越来越多地依赖视觉符号的劝服实践。如果要改变一个事物原有的意指关系，甚至重构现实世界的秩序与结构，一种最有效的话语实践就是借助视觉修辞的方式与策略赋予其新的话语意义和认知框架。图像和语言在社会争议建构过程中究竟存在哪些区别？J. 安东尼·布莱尔（J. Anthony Blair）指出，相对于语言文字而言，图像在认知心理层面更加具有"意义生产者"（meaning makers）的劝服力量，"这并不意味着视觉争议可以简单地替代语言争议……而是说视觉信息完全赋予了社会争议生产与表征的另一个维度：戏剧性和作用力"②。具体而言，"争议"根植于理性的思辨与协商，而图像不仅可以勾勒出画面之外的含蓄意象，还可以将这一意象有效地转化为一种可以开辟理性思辨空间的语言争议（literal arguments），从而"以视觉话语的方式"作用于人们的认同体系。查尔斯·A. 希尔（Charles A. Hill）进一步揭示了图像符号在社会争议建构方面的社会心理学运作机制——图像符号以一种简单而逼真的方式帮助人们轻易地获取意义，同时悄无声息地制造了某种劝服性的"修辞意象"（rhetorical image）。③ 具体来说，相对于语言认知过程而言，图像首先作用于人们抵抗能力相对较弱的情感领域，并在情感维度上编织或制造某种劝服性话语，从而实现感性话语到理性话语的认知过渡。一般而言，情感并非话语生产的直接"落点"，亦非争议应对的直接"方案"，而是作为一种认知"媒介"服务于更大的话语生产目的，也就是对"现实"进行修辞建构。

 ① Graber, D. A. (1988). *Processing the news: How people tame the information tide*. New York: Longman Inc., p. 174.

 ② Blair, J. A. (2004). The rhetoric of visual arguments. In C. A. Hill & M. Helmers (Eds.), *Defining visual rhetorics* (pp. 41–62). Mahwah, NJ: Lawrence Erlbaum Associates, Inc., p. 59.

 ③ Hill, C. A. (2004). The psychology of rhetorical images. In C. A. Hill & M. Helmers (Eds.), *Defining visual rhetorics* (pp. 25–40). Mahwah, NJ: Lawrence Erlbaum Associates, Inc., p. 37, p. 25.

二、视觉修辞批评模型建构的学理依据

如何搭建视觉修辞批评的阐释体系？本节的研究思路如下：第一，视觉修辞批评强调的是在修辞维度上揭示图像符号的话语建构原理，那么究竟存在哪些可以切入的修辞维度？通过对相应的修辞维度的论证与确立，我们可以勾勒出视觉话语批评的基本框架。第二，每一个修辞维度对应的是一套相对独立的知识话语，那么如何把握公共话语建构的知识逻辑？我们主要聚焦于修辞批评体系中的核心概念——"权力"，揭示视觉话语建构的修辞原理及其深层的权力运作机制。概括而言，本节主要从"意指概念"（ideograph）、"语境"（context）、"隐喻"（metaphor）、"意象"（image）和"接合"（articulation）这五个相互关联的修辞维度切入，提出视觉修辞批评的基本模型，即CIMIA模型。选择这五个修辞批评视角，主要是基于以下考虑。

第一，视觉话语建构往往是为了回应一定的社会争议，而争议建构及其合法性争夺的直接目的是建构既定的话语观念，其基础性的话语形式是一些承载着复杂意义的概念术语，即意指概念。基于此，我们结合意指概念的相关理论，尝试探讨视觉实践究竟如何建构了各种话语形式或概念形式。

第二，图像符号不同于语言符号的根本特征体现为符号释义层面的浮动性和不确定性，这使得图像符号的释义过程极大地依赖语境。图像被置于何种语境关系之中，直接决定了图像释义行为的发生过程及意义锚定方式。在具体的视觉修辞实践中，尽管语境揭示了图像符号的存在场所或发生情景，但不可否认的是，语境同样可以是修辞建构的产物。这是因为，语境对符号意义的锚定，一方面体现为符号内容层面的文本语境确认，另一方面体现为符号生态层面的互文语境确认，而后者必然体现为一种修辞实践——文本与文本之间的互文结构同样体现为一种修辞结构。基于此，我们将语境视为修辞批评的一个理论维度，以揭示视觉话语建构的修辞情景及其作用机制。

第三，视觉话语实际上是在图像符号的再现结构中被识别、被建构、被生产的，那么如何理解图像符号的表征语言？一方面，图像符号之所以能够超越文本表层的指示意义，往往是因为其携带着一定的隐喻意义。隐喻作为

一种基础性的视觉修辞结构，决定了符号"神话"建构的语言基础。因此，考察视觉话语建构的编码规则，尤其是视觉编码系统中的论证法则，不能不回到隐喻维度的转义生成结构中寻找答案。另一方面，图像符号之所以能够进入社会文化结构，往往是因为其携带着一定的象征内涵，而激活或征用一个时代普遍共享的意象，则是象征意义建构的一种常见的视觉修辞语言。基于此，我们主要从视觉隐喻（visual metaphor）和视觉意象（visual image）两个维度切入，探讨图像符号如何建构超越了图像指示范畴的隐含意义或象征意义。

第四，视觉话语的合法性建构，最终是在认知维度上确认的，这便不能不提到视觉话语的认知模式问题。实际上，既定的话语形式被生产出来，往往服务于"争议宣认"这一根本性的修辞目的[①]，也就是在视觉维度上赋予社会争议既定的理解框架。框架是如何在修辞维度上被建构的？这一问题必然涉及修辞实践中的话语接合问题，即通过创设文本与文本、文本与语境、文本与话语的勾连关系，重构事物本身的理解方式。基于此，我们聚焦于话语实践中的接合问题，将其作为视觉话语建构的一个修辞批评维度，以探讨视觉修辞体系中的话语勾连及其生成的认知框架再造问题。

概括而言，视觉修辞批评可以沿着话语内涵、话语情景、话语再现、话语框架四个维度切入，以搭建起视觉修辞批评的模型框架（见表9.2）。其中，话语内涵对应的修辞问题是意指概念，其修辞原理是对既定概念形式的发明、构造、界定与争夺；话语情景回应的修辞问题是视觉语境，其修辞原理是赋予文本一定的释义结构；话语再现对应的修辞问题是视觉隐喻和视觉意象，其修辞原理分别是探寻视觉意义生产的跨域映射结构及符号意象体系；话语框架对应的修辞问题是话语接合，其修辞原理是通过框架再造赋予视觉话语以合法内涵。相应地，意指概念、视觉语境、视觉隐喻、视觉意象、话语接合构成了五个基本的视觉修辞批评维度。接下来，我们将结合具体的视觉传播议题，阐释CIMIA模型的内涵及其应用实践。

① 刘涛. (2017). 元框架：话语实践中的修辞发明与争议宣认. 新闻大学, 2, 1–15.

表 9.2　视觉修辞批评的 CIMIA 模型框架

批评维度	修辞问题	修辞原理	批评视角
话语内涵	意指概念（ideograph）	概念生产	概念发明 概念构造 概念界定 概念争夺
话语情景	视觉语境（context）	释义结构	文化语境 情景语境 互文语境
话语再现	视觉隐喻（metaphor）	跨域映射	构成性视觉隐喻 概念性视觉隐喻
话语再现	视觉意象（image）	符号意象	原型意象 概念意象 符码意象
话语框架	话语接合（articulation）	框架再造	文本与文本接合机制 文本与语境接合机制 文本与话语接合机制

三、视觉修辞批评的 CIMIA 模型

由于话语的出场是为了回应既定的问题或争议，且修辞实践本身必然存在于既定的修辞情景之中，因此只有立足具体的问题语境，视觉话语分析才不至于流于形式，视觉修辞批评才能真正落到实处。基于此，为了更加具体地阐释视觉话语的建构方式及其修辞机制，本节将以环境传播实践中极为重要且迫切的"气候变化"（climate change）议题为例，聚焦于环保主义者制造的图像文本，重点阐释视觉意义上的环境话语建构方式和机制，以期提供一个可供参考或批判的视觉修辞批评模型，即 CIMIA 模型。

（一）意指概念：行走于修辞与意识形态之间

迈克尔·加尔文·迈克吉（Michael Calvin McGee）在《"意指概念"：行走于修辞与意识形态之间》中提出了著名的意指概念理论。意指概念其实就是意识形态借以发挥作用的政治概念或文化术语，比如全球政治场域中的"民主""自由""法制""启蒙"等，女权主义运动场域中的"平等""主

体""协商""差异"等。谁能成功地对这些"浮动的能指"进行构造、命名、管理和意义诠释,谁便获得了公共话语(public discourse)得以形成和传播的符号资本。作为一种修辞符码,意指概念界定了人们所处社会的意义、规则与逻辑,一定意义上"对人们的行为和信念发挥着引导、授权、质疑或申辩的功能"[1]。无论是主导性话语还是对抗性话语,都强调通过对意指概念的有效"使用",来维护其话语陈述的合法性与正当性。迈克吉进一步指出,意指概念借用"联结"(connector)、"情景"(circumstance)、"矛盾"(contradiction)、"动态一致"(dynamic consonance)和"神话"(myth)等修辞装置来推动"世界意义的建构以及现实本身的二次界定"[2]。可见,意指概念对于历史表征而言意义非同寻常。倘若一个时代的意指概念的意义系统发生了变化,或者建立在意指概念基础上的修辞结构和象征关系面临挑战或瓦解,我们就可以理解为社会历史或文化意识发生了一定的变迁或转型。

对于环境传播而言,环境主义者的社会动员过程沿着两个维度展开:一是对特定意指概念的发明、构造与界定,二是对工业主义霸权话语框架中的某些意指概念展开意义争夺与二次建构。一方面,就意指概念的生产而言,"全球变暖"、"可持续性发展"、"温室效应"[3]、"生存极限"[4]、"生态民主"[5]、"环境正义"[6]、"生态难民"[7]、"平衡"[8]、"安全"[9]、"健

[1] McGee, M. C. (1980). The "ideograph": A link between rhetoric and ideology. *Quarterly Journal of Speech*, 66 (1), 1–16, p. 6.

[2] McGee, M. C. (1975). In search of "the people": A rhetorical alternative. *Quarterly Journal of Speech*, 61 (3), 235–249, p. 243.

[3] Livesey, S. M. (2002). Global warming wars: Rhetorical and discourse analytic approaches to ExxonMobil's corporate public discourse. *Journal of Business Communication*, 39 (1), 117–148.

[4] Hardin, G. (1993). *Living within limits: Ecology, economics, and population taboos*. New York: Oxford University Press.

[5] Mason, M. (1999). *Environmental democracy*. London: Earthscan.

[6] Sandler, R., & Pezzullo, P. C. (2007). *Environmental justice and environmentalism*. Cambridge, MA.: The MIT Press.

[7] Westra, L. (2009). *Environmental justice and the rights of ecological refugees*. London: Earthscan.

[8] Patterson, R., & Lee, R. (1997). The environmental rhetoric of "balance": A case study of regulatory discourse and the colonization of the public. *Technical Communication Quarterly*, 6 (1), 25–40.

[9] Wolfe, D. P. (2007). Sidestepping environmental controversy through a rhetoric of security: George W. Bush in Summerhaven, Arizona. *Western Journal of Communication*, 71 (1), 28–48.

康"①、"PM 2.5"②等意指概念被源源不断地发明并构造出来。每一个意指概念都对应一套相对成熟的理论表述与实践文本,并且从不同的维度对工业主义霸权话语的合法性提出了质疑和挑战,其合力作用便构成了拉克劳和墨菲所说的"等价性链条"(chain of equivalence)③。

另一方面,除了对意指概念的直接构造与生产,环境主义者同样在工业主义霸权话语内部寻求破绽,以一种迂回的、游戏式的抗争方式挑战其合法性,尤其体现为对工业主义话语范畴内的"进步"这一意指概念的意义争夺行为,即"改变主导话语共识下的符号形式及其象征内容"④。在工业主义话语体系中,"进步"的含义被表征为经济财富的进步。然而,为了激活公众对气候变化议题的忧患意识,环境主义者发现了"进步"本身的话语局限性(discursive limits)(如臭氧层破坏、海平面上升、气候异常、物种灭绝等),进而将"进步"的意义从物质化、世俗化、技术化的话语修辞中抽离出来,赋予"进步"另一种意义:深度生态主义强调精神伦理的进步,生态女性主义强调社会观念的进步,社会生态主义强调体制架构的进步,生态宗教主义强调精神信仰的进步,欧洲绿党政治强调政治理念的进步,生态浪漫主义强调生命体验的进步⑤……由此看来,环境传播运动实际上制造了一个复杂而庞大的意义争夺网络,通过对意指概念的生产与再生产,在与工业主义话语的对抗中将气候变化议题推向了公共领域。

(二)语境:符号意义生成的诠释法则

按照人类学家布罗尼斯拉夫·马林诺夫斯基(Bronislaw Malinowski)的语境理论,语境(context)在文本意义的诠释上具有决定性意义,一方面对文本意义解释起着必要的限定和导向作用,另一方面作为一种生产性的话语

① Higgins, P. J., Peter, J. M., & Cowling, S. J. (2006). *Handbook of Australian, New Zealand and Antarctic Birds. Volume 7: Boatbill to Starlings.* Melbourne: Oxford University Press, pp. 1745–1792.

② 刘涛.(2017). PM2.5,知识生产与意指概念的阶层性批判:通往观念史研究的一种修辞学方法路径.国际新闻界,6,63–86.

③ Laclau, E., & Mouffe, C. (1985). *Hegemony and socialist strategy: Towards a radical democratic politics.* London: Verso, p. 176.

④ Cathcart, R. S. (1980). Defining social movements by their rhetorical form. *The Central States Speech Journal,* 31 (4), 267–273, p. 268.

⑤ 刘涛.(2011).环境传播:话语、修辞与政治.北京:北京大学出版社(pp. 134–144).

元素参与文本意义的直接建构。离开语境关系，文本的意义注定是浮动的、不确定的、难以把握的。从修辞学意义上讲，语境创设了一个巨大的释义结构，这里沉淀了某种劝服性的权力形式或意识形态，以便接受者的释义过程可以沿着特定的认知体系和解释框架进行延伸。① 当文本被置于不同的语境关系中时，文本的意义及劝服效果注定是不同的。例如，艾洛·塔拉斯列出了九种语境类型——历史语境、存在语境、传达语境、权力语境、社交语境、象征语境、宗教语境、情色语境、道德语境。② 虽然语境有多种存在形式，但马里诺斯基更倾向将语境划分为两种类型：一是文化语境，二是情景语境③，前者强调社会文化系统对文本意义的规约功能，后者强调具体的生活场景和情景关系对文本意义的建构功能。

在文化语境的建构上，环境主义者在风险社会（risk society）这一社会文化框架中谈论气候变化议题。乌尔里希·贝克（Ulrich Beck）在《风险社会》中指出，在工业主义微妙而强大的改造浪潮中，当今社会进入了风险社会，以不确定性为特征的风险文化制造了当前时代普遍而深刻的焦虑与恐惧。安东尼·吉登斯（Anthony Giddens）将风险区分为外部风险和人造风险。在环境主义者的修辞实践中，气候变化被表征为一种最为迫切的"人造风险"，而且已经渗透到当前时代一切不确定的社会领域，成为一种反思制度、反思现代性的合法的话语资源。为了进一步发现并诠释气候变化与风险社会之间的内在逻辑，环境主义话语征用了一整套知识体系。加瑞特·哈丁（Garrett Hardin）的"戒律理论"④、尼古拉斯·乔治斯库-洛根（Nicholas Georgescu-Roegen）的"低熵理论"⑤、多内拉·梅多斯（Donella Meadows）等

① 关于视觉修辞体系中的语境分类及其释义原理，详见本书第三章的论述。
② Tarasti, E. (2000). *Existential semiotics*. Bloomington and Indianapolis: Indiana University Press.
③ 本书第三章将语境分为三种类型，即文化语境、情景语境、互文语境，其主要思路是将马里诺斯基的"情景语境"进一步细分为"情景语境"和"互文语境"。
④ Hardin, G. (1993). *Living within limits: Ecology, economics, and population taboos*. New York: Oxford University Press.
⑤ Georgescu-Roegen, N. (1971). *The entropy law and the economic process*. Cambridge, MA.: Harvard University Press.

学者的"增长极限理论"①、阿恩·纳什（Arne Naess）的深度生态主义理念②，以及联合国政府间气候变化专门委员会（IPCC）、联合国环境规划署（UNEP）、世界银行组织（WBG）、世界环保组织（IUCN）、世界自然基金会（WWF）等组织发布的有关气候变化的各种报告，共同搭建了一个由不确定性风险文化所主导的认知语境，这使得公众可以在风险社会的话语维度和解释语境中审视气候变化议题。

在情景语境的建构上，环境主义者沿着"全球性思考，地方性行动"（global thinking, local action）这一行动理念开展相应的修辞实践，不仅强调对一个个场合语境的发掘与支配，也强调对一系列伴随文本语境的激活与发现。一方面，就场合语境的生产而言，每逢世界环境日、"地球一小时"、G20 峰会、APEC 会议、博鳌亚洲论坛、联合国气候变化大会等极具识别性的"特殊时刻"，环境主义者都会发起一系列仪式化的抗议行为，通过制造一个个吸引眼球的"抗争表演"文本③，强调应对气候变化的必要性和迫切性。例如，2009 年在丹麦哥本哈根联合国气候变化大会上，环保人士举行烛光守夜活动，同时竖起了一个木制的"诺亚方舟"模型，旨在呼吁与会方在全球变暖议题上有所作为。另一方面，就伴随文本语境的生产而言，环境主义者致力于发现文本与伴随文本所搭建的语境关系。任何一种文本符号要么携带着文本系统维度的社会规约信息，要么携带着其他文本的互文关联信息，这种"顺便"携带的文本即伴随文本。任何文本都是文本与伴随文本的结合体："这种结合，使文本不仅是符号组合，更是一个渗透了社会文化因素的复杂构造。"④ 在应对气候变化议题上，世界各地的环境传播运动大都共享了某种普泛的修辞实践（如发起同一主题的环保行为艺术或裸体摄影或街头抗议），这些活动互为前提、相互借力，既是一个个独立的生态事件，也是其他生态事件的伴随文本。同一主题的生态事件构成了一个强大的"伴随文本链条"或"伴随文本语境"。例如，2009 年，马尔代夫政府成员

① Meadows, D. H., Meadows, D. L., Randers, J., & Behrens, W. W. (1972). *The limits to growth*. New York: Universe Books.
② Naess, A. (1989). *Ecology, community and lifestyle*. Cambridge: Cambridge University Press.
③ Schwarze, S. (2006). Environmental melodrama. *Quarterly Journal of Speech*, 92 (3), 239-261.
④ 赵毅衡. (2011). 符号学原理与推演. 南京：南京大学出版社 (p. 141).

身穿潜水服在水下召开内阁会议（见图9.4），与此同时，尼泊尔政府在珠穆朗玛峰海拔5000多米处召开内阁会议（见图9.5），这两次会议便搭建了一个强大的伴随文本语境，二者的合力作用进一步激活了公众对气候变化的忧患意识。

图9.4　马尔代夫政府水下内阁会议①　　图9.5　尼泊尔政府珠峰内阁会议②

（三）隐喻：作为跨域映射的思维形式

隐喻不仅是一种修辞方式，更重要的也是一种常见的思维方式。因为隐喻创设了一个对比性的、类比性的语境关系，所以我们可以在一种比较性的认识框架中完成对事物意义的建构和认知。乔治·莱考夫（George Lakoff）和马克·约翰逊（Mark Johnson）指出，隐喻构成了人们的基本认知过程和生存方式，"人类思维特性主要表现为隐喻性，人类的概念系统同样是以隐喻的形式构成和定义的"③。隐喻意味着将两个处于不同认知域（domain）的事物放在一个并置的结构关系中，进而从一个概念域/认知域去把握另一个概念域/认知域，二者作用的结果便构成了隐喻意义的生产。可见，隐喻是"思想之间的借用和交际，是语境之间的交易"④。正如亚里士多德所说，要想形成有劝服力的隐喻，首先需要发现事物之间可资借喻的相似之处，这在根本上源自对喻体资源的有效发掘和创造性阐释。在视觉修辞实践中，隐喻更是一种常见的修辞结构，图像的暗指意义或象征意义生产往往存在一个

① 图片来源：https：//images.app.goo.gl/7dD3qQqDsqEcT1pm9，2013年12月20日访问。
② 图片来源：https：//images.app.goo.gl/eUDDaUNQRYyVxJeZA，2013年12月20日访问。
③ Lakoff, G. & Johnson, M. (1980). *Metaphors we live by*. Chicago：The University of Chicago Press, p.6.
④ Richards, I. A. (1936). *The philosophy of rhetoric*. Oxford：Oxford University Press, p.94.

基础性的视觉隐喻结构。①

为了激活公众在气候变化议题上的忧患意识,环境主义者征用了一系列修辞资源或喻体对象,竭力挖掘全球气候变暖后果与某种灾难性状态之间的相似关系,以此搭建了环境传播的隐喻结构。"绿色和平"、国际地球之友、世界自然基金会精心"制造"了一个个引人深思的公共事件,将作为本体的气候变暖问题投射到某个概念结构或修辞资源上,从而使我们可以轻易地在一种跨域映射结构中理解气候变化可能产生的灾难性后果。那些被重点征用的修辞资源或喻体对象包括"家""企鹅""雪人""蜗牛""总统""北极熊""世界地标""诺亚方舟""定时炸弹""燃烧的地球"和名画名作,等等。例如,2007年12月,在印度尼西亚巴厘岛召开的联合国气候大会上,环保人士装扮成"蜗牛",汗流浃背地缓慢爬行,并手举"政府不要像蜗牛般爬行"的标语牌,以此呼吁各国政府在遏制气候变暖问题上迅速采取行动;2009年12月,英国《金融时报》刊登了一幅《黑客帝国》"盗版"海报,海报中的三个主角是当月参加丹麦哥本哈根气候大会的美、日、德三国领导人,旨在呼吁奥巴马、鸠山和默克尔付诸行动,率先履行节能减排的全球使命;2010年12月,在墨西哥坎昆召开的联合国气候大会上,绿色和平组织将世界十大国家的地标性建筑(如天坛、埃菲尔铁塔、自由女神像等)模型沉入水底,以此呼吁公众关注全球气候变暖……

纵观环境主义者征用的一个个隐喻结构及其方法论内涵,不难发现,修辞意义的生产基本上遵循了麦克斯·布莱克提出的互动释义模型。布莱克认为,隐喻结构是"主题"和"副题"的组合,前者提供了隐喻的框架(frame),后者是隐喻的聚焦点(focus),是一个携带了诸多意义子项的含义系统。副题的意义经过"选择""压缩""强调""重组"后投射到主题上,主题对副题所携带的诸多意义进行"过滤"和"筛选"而形成新的含义系统(system of implications),这一互动过程构成了隐喻的基本释义框架。② 在"绿色和平"设计出的"气候变暖会让直立行走的人变成在水中游动的鱼"这一隐喻结构中,气候变暖铺设了一个基本的认知语境。"鱼"所携带的诸多子项

① 关于视觉隐喻的修辞结构与运作机制,详见本书第四章的论述。

② Black, M. (1962). *Metaphor in models and metaphors*. New York: The Cornell University Press, p.37.

意义经过选择（如选取"是一种动物"而剔除"生命体""海洋精灵"）、压缩（如将"能够行动"一项并入"人"的含义子项）、强调（如对"鱼游动行走"子项进行突出）、重组（形成新的意义系统）等方式被筛选、过滤到主题的含义系统中，互动映射的结果就是形成了"气候变暖是可怕的，为了不像鱼一样游走，人应该做些什么"这一隐喻意义（新的认知）。

（四）意象：从符号意象到"意象链条"

如果说语言的修辞产物是逻辑的话，那么视觉修辞实践则拥有更为复杂的生产"果实"，其中查尔斯·A. 希尔（Charles A. Hill）将图像的修辞产物直接概括为"意象"。[①] "逻辑"延续了一种理性主义范式，"意象"则直接诉诸人们的无意识系统，而且更多地在情感维度上作用于人们的认同体系，因而传递了一种更具劝服性的话语形式。

所谓意象，主要是指表"意"之"象"或寓"意"之"象"，强调意与象的接合。[②] 按照袁行霈的理解："意象是融入了主观情感的客观物象。"[③] 可见，意象是主观世界的外在化表征。在环境传播实践中，"意"是环境主义者竭力传递的生态观念和行动目标，尤其体现为"生态中心主义"环境伦理。[④] "象"是环境主义者最终呈现的一种文本景观，既可以是一种原生态的自然景观，也可以是人为创作的人造景观，而"意象"就是承载着一定象征功能和劝服目的的物象或景观。当某些物象或景观被反复征用，并成为一种普遍共享的表达方式时，它便具有了强大的认同建构能力。一种意象一旦与特定的霸权话语、情感诉求、历史记忆、生活方式、价值观念、生命哲学或身份想象建立了某种象征联系，便构成了我们常说的文化意象（cultural image）。[⑤] 文化意象具有更为显著的劝服功能，一般指向无意识领域的原型（archetype），即荣格所强调的那种"普遍一致和反复发生的

① Hill, C. A. (2004). The psychology of rhetorical images. In C. A. Hill & M. Helmers (Eds.), *Defining visual rhetorics* (pp. 25-40). Mahwah, NJ: Lawrence Erlbaum Associates, Inc., p. 37.
② 关于视觉修辞体系中的意象分类及其意义机制，详见本书第五章的论述。
③ 袁行霈. (1987). 中国诗歌艺术研究. 北京：北京大学出版社 (p. 63).
④ Leopold, A. (1970). *A sand county almanac*. New York: Ballantine Books.
⑤ 刘涛. (2011). 文化意象的构造与生产——视觉修辞的心理学运作机制探析. 现代传播, 9, 20-25.

领悟模式"①,比如依附于公共记忆的怀旧意象、依附于生态景观的母性意象、依附于施洗仪式的宗教意象、依附于宏大叙事的国家意象、依附于时间刻度的历史意象……

 为了实现社会动员的修辞功能,环境主义者发明或构造了一系列耐人寻味的认知意象,其目的就是以一种启发式的、自反性的、警示性的修辞方式来激活公众对气候变化后果的深切感知与认同。这些被特别发明或构造的认知意象包括"无家可归""物种变异""未来水世界""非正常死亡""生命缓慢消失"等,其功能就是致力于呈现全球气候变暖的未来图景或灾难状态。实际上,经由大众媒介的反复强化与呈现,认知意象又是通过一系列具体的符码意象体现出来的。具体而言,"无家可归"对应的符码意象一般为"在繁华的都市里迷失的企鹅或北极熊","物种变异"对应的符码意象一般为"直立行走的人开始向在水中游动的鱼进化","未来水世界"对应的符码意象一般为"人们身穿潜水服在海底行走、工作、生活","非正常死亡"对应的符码意象一般为"不会游泳的动物在茫茫大海中呼喊救命"、"北极熊饿死在陆地上,如'毛毯'一般"(见图9.6),"生命缓慢消失"对应的符码意象一般为"冰雕的人或北极熊缓缓消失"(见图9.7)……不难看出,"话语"与"意象"的连接关系,既可以是逻辑的连接,也可以是象征的连接,还可以是文化的连接。

图9.6 饿成"毛毯"的北极熊② 图9.7 "小冰人"缓慢融化③

① 〔瑞士〕荣格. (1997). 荣格文集. 冯川译. 北京:改革出版社 (p.10).
② 图片来源:http://www.changjiangtimes.com/2013/08/452441.html,2013年12月20日访问。
③ 图片来源:https://news.163.com/photoview/00AO0001/6282.html,2013年12月20日访问。

需要特别强调的是,一种认知意象可能对应多种符码意象,这些符码意象因为某种共享的相似属性而形成了意象链条,其结果是搭建了一个个极具劝服力的互文语境。例如,就"生命缓慢消失"这一认知意象的表征而言,世界自然基金会在都市大街上放置了几只冰雕的企鹅,企鹅逐渐融化成水;世界野生动物基金会将1000个小冰人放置在广场台阶上,小冰人慢慢融化成水;世界自然基金会在餐厅的玻璃窗上绘制了一只北极熊,随着室温上升,玻璃上的水分逐渐"冲走"了北极熊……这些符码意象之所以能形成意象链条,是因为"气候逐渐变暖"与"生命缓缓消失"之间具有象征关系。

一般来说,通过对意象的有效征用与挖掘,环境主义者最终生产了一个个"警示性文本",其中经常调用的意象便是"灾难"。灾难本是对人类生命的一种威胁,但在人类学那里,灾难具有积极的调适作用。在托马斯·罗伯特·马尔萨斯(Thomas Robert Malthus)看来,灾难伴随在人与自然相互协调的漫漫长路中。因为受到灾难的巨大冲击与损害的威胁,脆弱的人们会本能地转向对共同体的寻找与依靠,其内心积聚的恐惧与悲痛往往体现出强大的聚合功能。因此,灾难也经常成为社会动员的普遍策略。在生态事件、公益行动、行为艺术、公共传播、生态电影、生态小说等叙述文本中,灾难往往作为一种修辞意象出场,其目的就是搭建一个批判性的、反思性的、警示性的叙述语境,进而激活公众在气候变化议题上的忧患意识。

(五)接合:话语框架的生产与再造

事物的关系与意义并不是先天性地存在于其物质属性或自然属性之中,而是在一个开放的、流变的历史语境中被反复地界定、争夺与建构。斯拉沃热·齐泽克(Slavoj Žižek)明确指出:"事实从不为它们自身说话,而永远是被某种所谓的'话语机制的网络'驱使着说话。"[1] 由于事物之间的关系是随意的、偶然的、临时的、变化的,因此为了维护我们认知的连续性和稳定性,客观上需要"接合"这一修辞实践。简单来说,接合的功能是建立事物与事物、符号与意义之间的关联性或者对应关系。按照拉克劳和墨菲的表

[1] Žižek, S. (1994). The spectre of ideology. In S. Žižek (Ed.), *Mapping ideology*. London: Verso, p. 11.

述:"接合是一种构建意义元素之间对应关系的意指实践,正是借助意义接合的方式,人们的认同体系得以建立起来。"①

作为一种新社会运动,环境传播的一般修辞策略是在气候变化议题与其他公共议题之间建立某种象征性联系,即将气候变化问题置于某个对话性的、协商性的公共话语框架中,从而使得气候变化议题被巧妙地转化为其他性质的公共议题(如性别平等议题、种族歧视议题、公民身份议题、民主政治议题、生命伦理议题等),我们因此可以沿着其他公共议题的认知框架来公开谈论气候变化问题。这里的"转化"策略对应的就是一种接合实践,即借助一定的修辞策略来激活、发现或搭建事物之间的某种联系。正是在接合实践中,气候变化议题被悄无声息地激活、识别与放大,最终转化为一个公共议题。我们不妨以下述的环境话语为例,揭示话语框架生产的修辞实践及其接合原理。

在生态正义主义话语那里,气候变化不仅是一个生态科学命题,而且是一个涉及种族歧视与阶级歧视的公民权利命题,因为在西方,高耗能、高污染的企业总是修建在非裔社区或底层群体的家门口,这便促使人们在由种族歧视和阶级歧视所创设的公共话语体系中来谈论气候变化问题;在社会生态主义环境传播话语那里,气候变化与等级制度之间建立了某种"因果"联系——人与自然之间之所以存在种种不可调和的对立和冲突,根本上是因为人类社会根深蒂固的等级制度,只有打破身体对心智、城市对农村、国家对社会、人类对自然的支配,才能在现实的政治土壤中构建生态共同体;在生态女性主义环境传播话语那里,人类对于自然生态的支配在根本上源于父权文化支配下男性对于女性的控制与偏见,气候变化命题被巧妙地置换为一个涉及"性别、自然与政治"的文化命题;在生态区域主义(Bioregionalism)环境传播话语那里,它们强调沿着特定的气候景观和生物区域来构建一个跨越种族和国别的"区域性社会","气候"不再是一个地缘空间意义上的物理概念,而是上升为一个象征文化结盟和社群结盟的社会概念和政治概念;

① Laclau, E., & Mouffe, C. (1985). *Hegemony and socialist strategy: Towards a radical democratic politics*. London: Verso, p. 105.

在生态浪漫主义环境传播话语那里，无论是正统生态浪漫主义对于绿色生命体验的哲学追求，还是当代生态浪漫主义对于未来绿色蓝图的科学建构，二者都有效地构建起了"环境意识"与"浪漫体验"之间的接合关系；在生态马克思主义环境传播话语那里，生态危机被视为资本主义走向灭亡的第一个信号，资本主义将在经济危机到来之前首先陷入制度本身的信任危机，这在一定意义上会催生全球性生态难民的结盟；在全球生态主义环境传播话语那里，气候变化与"第三世界""帝国主义""全球化""全球正义"等联系在一起，其被巧妙地置换为全球化语境中的平等问题与正义问题，因而可以在全球范围内公开而合法地谈论"穷人的环境政治"……纵观以上诸多环境传播的接合实践，不同的生态主义运动都通过建立自身话语与公共话语之间的象征联系，获得了质疑并对抗工业主义霸权话语的合法权力。

总之，"意指概念""语境""隐喻""意象"和"接合"分别对应不同的修辞机制和修辞实践，并且共同搭建了视觉修辞批评的理论框架。对于一个优秀的视觉文本的生产而言，五种修辞机制相互依赖，彼此渗透，互为前提，其合力作用决定了视觉实践的劝服与沟通效果。视觉修辞实践往往携带着一定的劝服或沟通目的，这一过程只有依赖对某些意指概念（ideograph）的发明、构造与意义争夺，才能以话语的方式"出场"。话语意义的表征与建构，往往是在隐喻（metaphor）结构中完成的，而语境（context）对意义生产过程发挥着必要的限定或导向功能。为了进一步达到意识深处的劝服效果，视觉修辞行动往往征用了某些集体共享的"意象"（image），这使得我们可以从一种概念结构去接近并理解另一种概念结构，这一过程同时伴随着事物与事物、符号与意义、意义与语境之间的接合（articulation）实践。基于此，我们将建立在"意指概念""语境""隐喻""意象"和"接合"分析维度上的视觉修辞批评模型概括为 CIMIA 模型。

第四节　图像事件运作的修辞批评模型

在视觉文化时代，公共舆论动员和公共议题构建呈现出普遍而深刻的图像转向，即公共事件的生成往往存在一个基础性的视觉动员逻辑，相应地，

图像事件（image events）便作为一种新兴的修辞实践（rhetorical practice），深刻地作用于社会动员（social mobilization）行动，其特点是以图像化的方式制造公共事件。今天，公共议题建构越来越多地诉诸图像事件。[①] 换言之，图像事件已经深刻地嵌入公共舆论的深层结构，重塑了新媒体时代的媒介议程和公众议程。所谓图像事件，主要是指通过图像化的符号、形式和途径实现公共议题建构的符号事件，或者说经由图像符号驱动而形成的公共事件。当图像进入社会动员的深层结构，并且作为一种生产性的符号元素参与剧目建构和社会动员时，视觉动员（visual mobilization）便意味着图像事件生成与运作的一种基础性修辞逻辑。[②]

当图像成为社会动员的主要符号形态，并且作为一种主导性的符号话语作用于社会系统的动员结构时，"图像政治"（image politics）便成为一种逼真的政治观念与实践。[③] 图像政治强调的是特定社会群体或利益主体通过制造图像事件以达成社会动员的话语实践或政治实践形式。例如，2011年，为了呼吁人们关注气候变化，绿色和平组织精心策划了一起图像事件。具体来说，艺术家约翰·奎格利（John Quigley）在北极地区的海冰面上仿制了一幅达·芬奇名画"维特鲁威人"（见图9.8）。与原作画面不同的是，奎格利呈现的是一幅残缺不全的"维特鲁威人"的画面——随着气候变暖，原本象征"平衡"和"完美比例"的"维特鲁威人"因为冰雪融化正遭遇"创伤"。这一"决定性瞬间"的寓意非常清楚：原本完美而和谐的自然生态在气候变化面前正变得伤痕累累，残缺不全。绿色和平组织制造的这一极具"创意"的视觉表演行为很快演化为一起图像事件。伴随着相关图像在全球迅速扩散，北冰洋正面临的气候变化议题在图像维度上被巧妙地建构出来，并且作为一种社会争议被推向公共认知视域。

[①] Delicath, J. W., & Deluca, K. M. (2003). Image events, the public sphere, and argumentative practice: The case of radical environmental groups. *Argumentation*, 17 (3), 315-333, p. 320.

[②] 刘涛. (2016). 视觉抗争：表演式抗争的剧目结构与符号矩阵. 西北师范大学学报（社会科学版），4, 5-15.

[③] Deluca. K. M. (1999). *Image politics: The new rhetoric of environmental activism*. Mahwah, NJ.: The Guilford Press, p. 45.

图 9.8 残缺的"维特鲁威人"①

其实,图像符号之所以具有语言符号难以比拟的社会动员优势,是因为其拥有更大的争议(arguments)建构能力。语言修辞的争议建构,更多的是在理性推演的认知框架之中,而图像能够在视觉叙事维度上赋予争议更大的戏剧性②,由此打开了公共议题建构的情感向度,这也是为什么图像事件的动员逻辑主体上体现为情感动员③。具体来说,相对于语言文字而言,图像的表意系统具有更大的不确定性,因此不同群体完全可以根据自己的经验图式和话语需求而赋予图像符号一定的意义,进而在图像所创设的修辞体系中开展合法性争夺实践。当图像事件已经成为当前公共事件的一种代表性实践形式,且成为公共议题建构极为重要的修辞实践时,我们如何开展图像事件研究?本节主要立足修辞批评的话语实践,旨在探讨图像事件研究的修辞批评路径,以期提供一个可供借鉴或批判的视觉修辞批评模型。

一、图像事件与新社会运动的兴起

如果将图像事件置于"图像政治"谱系中加以考察,那么我们会发现

① 图片来源:https://media.greenpeace.org/archive/Da-Vinci-s-Vitruvian-Man-on-Arctic-Sea-Ice-27MZIFI9IUWI.html,2020 年 12 月 1 日访问。
② Blair, J. A. (2004). The rhetoric of visual arguents. In C. A. Hill & M. Helmers (Eds.), *Defining visual rhetorics* (pp. 41-62). Mahwah, NJ.: Lawrence Erlbaum Associates, Inc., p. 59.
③ 刘涛. (2017). 情感抗争:表演式抗争的情感框架与道德语法. 武汉大学学报(人文科学版), 5, 102-113.

其在社会历史结构中的地位和意义。克劳斯·奥菲（Claus Offe）将人类的社会运动（social movements）概括为三次浪潮，前两次社会运动浪潮分别是资本主义对封建主义的政治革命、社会主义对自由资本主义的政治革命，第三次社会运动浪潮则是以修辞为主要斗争工具的新社会运动（new social movements），其特点表现为一场"观念层面的斗争"。① 不同于象征体罚威胁和王权扩张的暴力运动，新社会运动本质上是一场修辞运动，旨在以非暴力的修辞方式实现社会意识的集体转型。相应地，修辞学理论是新社会运动最具代表性的理论形态。②

新社会运动常见的修辞学理论包括迈克尔·加尔文·迈克吉（Michael Calvin McGee）的意指概念理论③、阿尔贝托·梅卢奇（Alberto Melucci）的符号化运动理论④、埃内斯托·拉克劳（Einesto Laclau）和尚塔尔·墨菲（Chantal Mouffe）的接合理论与拒抗理论⑤。新社会运动旨在借助话语修辞的方式挑战既定的社会规范，质疑一个时代的主导性价值逻辑，最终"完成对于现存世界秩序的命名方式的根本性解构"⑥。诸如环境主义运动、女权主义运动、种族平等运动、公民权利运动、全球和平运动、社会正义运动等运动形态就是典型的新社会运动，其目的并不是以革命的方式推翻既定的政体结构，而是在整个社会意识深处注入有关公平、平等、正义、包容、对话等公共价值内容。可见，新社会运动"并非直接产生了某种客体现象，而是

① Offe, C. (1990). Reflections on the institutional self-transformation of movement politics: A tentative stage model. In R. J. Dalton & M. Kuechler (Eds.), *Challenging the political order: New social and political movements in western democracies*. New York: Oxford University Press, pp. 295-315.

② Cathcart, R. S. (1983). A confrontation perspective on the study of social movements. *The Central States Speech Journal*, 34 (1), 69-73.

③ McGee, M. C. (1980). The "ideograph": A link between rhetoric and ideology. *Quarterly Journal of Speech*, 66 (1), 1-16.

④ Melucci, A. (1980). The new social movements: A theoretical approach. *Social Science Information*, 19 (2), 199-226.

⑤ Laclau, E., & Mouffe, C. (1985). *Hegemony and socialist strategy: Towards a radical democratic politics*. London: Verso.

⑥ Deluca. K. M. (1999). *Image politics: The new rhetoric of environmental activism*. Mahwah, NJ.: The Guilford Press, p. 25.

意味着表征现实和解释现实的修辞策略和言语方式发生了根本性转变"①。

新社会运动如何开展社会动员实践？凯文·迈克尔·德卢卡（Kevin Michael DeLuca）在《图像政治：环境激进主义的新修辞》中将图像事件视为新社会运动的一种新兴的修辞观念。② 为了将气候变化、性别平等、种族歧视等社会争议推向公共场域，新社会运动组织普遍采用的社会动员方式就是精心策划并制造图像事件，吸引并捕获全社会的关注目光，从而在图像维度上打开一个公共协商空间，以挑战一个时代霸权话语的合法性。就环境主义运动而言，"地球第一""绿色和平"等环保组织不但拍摄了一系列反映环境污染或生态灾难的新闻图片或数据图像，还精心设计并制作了一系列视觉表演行为，如将脖子套锁在千年古树上以对抗伐木锯齿的逼近，将身体埋藏在深土中以对抗工业车轮的前进，常年居住在古树或湿地上以守护原始生态，驾驶小渔船正面阻挡苏联捕鲸船的猎杀行为……环保组织不仅将身体置于具体的抗争场景中，同时将这些精心设计的视觉瞬间以图像的方式广泛传播，最终通过图像事件的方式激活舆论的集体关注，唤起公众的环境意识，改变社会的政治议程，挑战霸权话语的合法性与争议性，这便是图像事件之于社会议题建构和公共舆论形成的引擎机制。

尽管公共事件中必然充斥着大量的视觉图像，但不同图像的修辞能力及其影响效果是不同的，那些被一个时代精心"拣选"的"决定性瞬间"（the decisive moment）往往会进入公众的记忆深处，最终上升为一个时代的标志性新闻聚像（news icon）③，其功能就是通过图像的方式深刻地影响新闻事件的表征方式、普通大众的理解方式、社会争议的宣认方式、视觉话语的建构方式，以及集体记忆的生产方式。不同学者立足不同的理论路径，对这些以图像方式存在的决定性瞬间给出了相应的学理界定，如生成聚像（generic

① Cathcart, R. S. (1983). A confrontation perspective on the study of social movements. *The Central States Speech Journal*, 34 (1), 69-73, p.70.

② Deluca. K. M. (1999). *Image politics: The new rhetoric of environmental activism*. Mahwah, NJ.: The Guilford Press, p.51.

③ Bennett, W. L., & Lawrence, R. G. (1995). News icons and the mainstreaming of social change. *Journal of Communication*, 45 (3), 20-39, p.22.

icon)①、凝缩符号（condensational symbol）②、媒介模板（media template）③，以强调决定性瞬间在公共议题建构层面的修辞动员能力。正是由于视觉聚像的存在，公共事件才最终得以演化为一场经由图像驱动的图像事件。④ 因此，图像事件研究不能忽视"视觉聚像"这一标志性的图像文本。大卫·D. 珀尔马特（David D. Perlmutter）和格蕾琴·L. 瓦格纳（Gretchen L. Wagner）特别强调"视觉聚像分析"（icon analysis）之于图像事件研究的重要意义。⑤ 只有对视觉聚像的形式、语言、话语实践加以综合研究，才能有效揭示图像事件的运作机制。

　　基于此，本节主要以图像事件中的视觉聚像作为主要考察文本，一方面致力于探讨视觉聚像的文本形式及其意指语言，以回应"瞬间何以成为图像"这一视觉文本语言问题；另一方面立足图像叙事的实践路径，将视觉聚像置于更大的社会语境中，探讨其在社会文化维度的话语实践（discursive practice），以回应"图像何以成为事件"这一视觉话语实践问题。具体而言，就图像事件的文本语言而言，我们主要从语义结构和符号结构两个维度切入，前者旨在揭示作为"决定性瞬间"的视觉聚像的视觉语言特点，后者旨在挖掘视觉话语建构的符号逻辑。就图像事件的话语实践而言，我们将主要从寓意结构、互文结构、剧目结构三个维度切入，分别回答三个视觉话语实践命题：其一，视觉聚像之所以能够捕获普遍的舆论关注，是因为其携带着特定的隐喻意义或象征意义，因此把握图像符号本身的寓意结构，有助于理解图像事件运作的话语原理；其二，视觉聚像之所以具有广泛的社会动员能力，是因为其并非"孤军作战"，而是在一个由众多文本共同参与的互文系统中发挥作用，因此把握图像符号存在及表意的互文结构，有助于理解

① Perlmutter, D. D., & Wagner, G. L. (2004). The anatomy of a photojournalistic icon: Marginalization of dissent in the selection and framing of "a death in Genoa". *Visual Communication*, 3 (1), 91-108, p. 98.

② Graber, D. A. (1976). *Verbal behavior and politics*. Urbana, IL: University of Illinois Press, p. 289.

③ Kitzinger, J. (2000). Media templates: Patterns of association and the (re) construction of meaning over time. *Media, Culture & Society*, 22 (1), 61-84.

④ Delicath, J. W., & Deluca, K. M. (2003). Image events, the public sphere, and argumentative practice: The case of radical environmental groups. *Argumentation*, 17 (3), 315-333.

⑤ Perlmutter, D. D., & Wagner, G. L. (2004). The anatomy of a photojournalistic icon: Marginalization of dissent in the selection and framing of "a death in Genoa". *Visual Communication*, 3 (1), 91-108, p. 104.

图像事件运作的生态系统；其三，视觉聚像之所以能够进入社会文化系统，是因为其与一个时代的文化模式形成了隐秘的对话与共振，因此把握图像符号的剧目结构及其文化叙事内涵，有助于理解图像事件运作的社会文化模式。概括而言，图像事件的修辞批评模型如表9.3所示。

表9.3 图像事件的修辞批评模型

修辞批评对象	修辞批评视角	修辞问题	批评内涵
视觉文本语言	语义结构	修辞语言	图像事件的视觉形式
	符号结构	修辞表征	图像事件的符号内涵
视觉话语实践	寓意结构	修辞话语	图像事件的话语原理
	互文结构	修辞情景	图像事件的生态系统
	剧目结构	修辞文化	图像事件的文化模式

必须承认，图像政治并不是某个阶级的特有"语言"。任何群体都可以征用必要的图像资源，建构一定的图像话语，制造相应的图像事件，从而将自身的话语合法化——权力阶层可以"以图像的方式"完成权力话语的合法性建构及视觉传达，而弱势阶层同样可以在图像维度上编制某种抗争性的话语形式。由于图像事件的类型和形态非常之多，因此为了避免研究问题陷入泛泛而谈，本节的研究对象主要聚焦于当前社会中相对普遍的一种图像事件形态——表演式图像行动（performative visual action）。

所谓表演式图像行动，主要指特定群体或阶层为了表达某种公共诉求，通过制造戏剧化的、消费性的、参与性的表演剧目及其视觉符号体系，在视觉动员维度上达到社会争议建构与公共舆论形成的一种政治传播实践。纵观新媒体语境中的图像事件，表演式图像行动意味着一种相对普遍的公共议题动员形式，既包括环保主义运动、女权主义运动、反种族歧视运动、全球正义运动等发起的聚焦于公共话语传播的图像事件，也包括社会中弱势群体发起的聚焦于个体利益维护的图像事件。例如，南京市政府为修建地铁而计划移栽城区梧桐树，市民发起"绿丝带"活动，在梧桐树上系上绿丝带以保护树木；自称"苗翠花"的农民工因工程款被拖欠而模仿发言人的言辞，公开表达诉求；湖南娄底一农民因新购买的装载机存在质量缺陷，为装载机

和豆腐举行另类"婚礼",以此引起媒体关注;七位农民统一身着白衣,在中国青年报社门前假装"喝农药",希望社会关注其征地补偿问题;重庆一男子因新买的手机出现故障,维权未果,抬着一个花圈到商场门口,以祭奠自己"死去的手机"……基于此,本节以表演式图像行动这一典型的图像事件为考察文本,从视觉文本语言批评和视觉话语实践批评两个维度切入,重点探讨图像事件生成与运作的话语修辞机制。

二、图像事件运作的视觉文本语言批评

由于视觉聚像是图像事件中标志性的视觉文本,因此我们将其作为图像事件中的核心文本形态加以考察,重点从语义结构和符号结构两个维度揭示视觉聚像的形式语言。考虑到视觉语义系统较为复杂,本节以视觉聚像最为显著的形式特征——视觉"刺点"(PUNCTUM)作为语义分析的起点,尝试揭示视觉文本的形式语言特征及其内涵。

(一)语义结构:视觉"刺点"与形式分析的起点

图像是否存在一定的形式"语言"?按照威廉·J. T. 米歇尔(W. J. T. Mitchell)的观点,相对于语言作为任意的能指,图像是"假装不是符号的符号,伪装成(或对信徒来说,实际上获得了)自然的知觉和在场"[1]。米歇尔通过追溯维特根斯坦以来图像与语言的辩证关系,特别是语言世界里的"逻辑空间中的图画"问题,认为二者构成了人类历史的"经"与"纬"的关系。米歇尔因此断言:"现代图像,犹如古代的'相似性'观念,至少揭示出了其内在机制是语言这一事实。"[2] 从符号学角度讲,视觉形式分析的核心是探讨意义生成的"形式之谜"。罗兰·巴特(Roland Barthes)充分意识到了图像形式研究的哲学价值,并将其视为一个新兴的研究领域。

巴特的图像研究思路比较特别,他对这些技术的、历史的、科学的图像

[1] 〔美〕W. J. T. 米歇尔. (2012). 图像学:形象、文本、意识形态. 陈永国译. 北京:北京大学出版社 (p. 51).

[2] 〔美〕W. J. T. 米歇尔. (2012). 图像学:形象、文本、意识形态. 陈永国译. 北京:北京大学出版社 (p. 51).

研究路径通通予以否定，甚至表达了极大的厌烦。① 正如巴特所说："令我恼火的是，我发现没有一本书正确地谈论了那些让我感兴趣的照片，即那些让我高兴或感动的照片。"② 于是，巴特的图像研究源于情感维度上一种朴素的观看欲望：为什么有些图像打动了我？为了回答这一问题，巴特于1980年出版了《明室——摄影纵横谈》一书，旨在从图像形式本身出发，探讨主体的"观看"实践及其深层的形式哲学问题。我们为什么会对一幅图像如此着迷，是因为那里储藏着一个巨大的"形式之谜"。那么，如何理解图像的形式，或者说图像构成的语法？巴特开辟了一种新的研究视角——将图像本身的形式语言与主体认知的接受体验结合起来，进而在这一研究路径下开始了自己的图像历险之旅。巴特甚至说道："面对某些图像，我希望自己是个野蛮人，没有文化。"③ 显然，巴特拒绝关于图像的技术的、科学的、历史的研究，而是将主体的观看体验整合到图像的形式分析视野。《明室——摄影纵横谈》立足"观看"实践，延续了桑塔格的图像哲学研究路径，只不过将图像研究推向了哲学维度，即"观看"的形式哲学问题。

　　巴特的图像形式研究源于他对两种图像风格的考察：一种是单向度的图像，意为画面中的元素处于一种和谐状态，整体上具有相对稳定的意义体系；另一种是不确定的图像，意为画面中包含一些反常的元素，它们总是试图突破画框的限制，呼唤着一些新的意义。前者给人的感觉是和谐、稳定、意义明确，后者则在竭力破坏这种稳定感，给人一种慌乱的、不安的、难以捉摸的感觉。图像之所以会形成完全不同的风格体系，是因为其拥有不同的元素特征，即不同的画面元素及其构成法则决定了观看主体的不同体验。换言之，不同类型的图像元素，传递的是不同的情感体验。为了从概念上命名相应的图像元素，巴特认为现有的法语词汇很难表达这种特殊的情感体验，因此专门借用了拉丁语中的两个概念——"STUDIUM"（展面）和"PUNCTUM"（刺点）来区分不同的图像元素。

① 罗兰·巴特将当时的摄影研究归为两类：第一类是技术性的摄影研究，"为了'看到'摄影的意义"；第二类是历史性的或社会学性质的摄影研究，"为了考察摄影的总体现象"。参见〔法〕罗兰·巴特. (2003). 明室——摄影纵横谈. 赵克非译. 北京：文化艺术出版社 (p. 9).
② 〔法〕罗兰·巴特. (2003). 明室——摄影纵横谈. 赵克非译. 北京：文化艺术出版社 (p. 9).
③ 〔法〕罗兰·巴特. (2003). 明室——摄影纵横谈. 赵克非译. 北京：文化艺术出版社 (p. 10).

所谓展面,意为画面中那些相对比较工整的图像元素,它们并未尝试制造某种剧烈的视觉冲突,在画面形式上呈现出温和、统一、和谐、富有条理的视觉特征,因而强调"摄影与社会和解",其功能就是赋予照片一般的认知功能——"传递消息,再现情景,使人惊奇,强调意义,让人向往"①。巴特承认,展面所引发的只是"一般兴趣","所调动起来的是'半个欲望','半个愿望',这和我们对一些我们觉得'好'的人、景色、衣服、书籍所产生的模模糊糊、'光滑的'、无须承担责任的兴趣,是一路货色"②。显然,展面所揭示的是一种相对稳定的图像风格,它们不过是一些"有分寸"的表达,形成了我们关于图像本身的直观认知。在巴特看来,展面不过是一种"平庸的修辞",而真正让他着迷的则是画面中那些猝不及防的"刺点"。

刺点常常是画面中的某个"细节",是一种"说不出名字"的刺激物,那里储藏着巨大的反常性和破坏性,它的存在总是引诱人们去琢磨一些难以捉摸的画外意义。一般而言,刺点可以是一些特殊的文本,也可以是文本局部,其特点就是试图打破常规,在风格上与其他信息点"格格不入"。③ 正如巴特所说:"我能够说出名字的东西不可能真正刺激得了我。不能说出名字,是一个十分明显的慌乱的征兆……好像直接看到的东西对语言产生错误的导向,让语言竭力去描述,而这种描述总会错过产生效果的点,即'PUNCTUM'。"④ 如果说展面的功能是竭力维持元素之间的稳定结构与和谐状态,刺点则意味着画面中一个个跳动的、反常的、不拘一格的画面元素,其所传递的是一种偶然的、错乱的、令人不安的情感体验。在图像意义的诠释体系中,由于刺点对文本常规的挑战和破坏,其表意特点就是将观看者引向画面之外,因而创设了一个我们理解"画外之物"的精神向度。⑤

在视觉画面的符号构成体系中,展面和刺点不仅是对图像元素性质的命

① 〔法〕罗兰·巴特. (2003). 明室——摄影纵横谈. 赵克非译. 北京:文化艺术出版社 (p.43).
② 〔法〕罗兰·巴特. (2003). 明室——摄影纵横谈. 赵克非译. 北京:文化艺术出版社 (pp.42-43).
③ 刘涛. (2014). 环境公共事件的符号再造与修辞实践——基于兰州自来水污染事件的符号学分析. 新闻大学, 6, 24-31 (p.26).
④ 〔法〕罗兰·巴特. (2003). 明室——摄影纵横谈. 赵克非译. 北京:文化艺术出版社 (pp.82-83).
⑤ 赵毅衡. (2011). 符号学原理与推演. 南京:南京大学出版社 (pp.168-169).

名与界定，同时揭示了图像文本结构的要素关系与风格特点，因而构成了视觉形式与语义分析的符号起点。通过对展面和刺点的要素识别及关系确认，我们可以把握图像的形式与构成问题。必须承认，展面和刺点所对应的意义是不对等的。如果说展面更多的是在"拟象性"维度上呈现画面的直接意指，刺点则不断地触碰画框的边界，悄无声息地召唤着一切可能的画外意义。图像话语分析往往离不开对视觉刺点的意义内涵分析。[①] 因此，在表演式图像行动所呈现的图像景观中，如何对画面中的刺点元素进行识别和分析，如何把握画面中不同元素之间的组合逻辑，如何理解画面构成的意义系统，成为视觉构成分析的"语义"起点。接下来我们从视觉刺点的符号结构与构成逻辑切入，探索表演式图像行动实践中符号抗争的发生机制与修辞原理。

（二）符号结构：图像意指的双轴结构与聚合逻辑

表演式图像行动所呈现的视觉图景不是一般意义上的图像文本，而是巴特特别强调的那种"展面"和"刺点"共存的图像。在巴特看来，纯粹展面意义上的画面只能算是一些平庸的图像，而画面中那些突显的、偶然的、令人震惊的刺点则是对图像常规意义的复活，使得图像看起来发人深省，有种意犹未尽的感觉。相对于展面而言，刺点那里驻扎着晃动的事实，反常的秩序，慌乱的情绪，模糊的意义。如果说展面意义上的画面可以"呐喊"，但它却难以跳出或撼动人们既定的认知框架，刺点则提供了一条突破画面常规意义的符号管道，进而以一种悄无声息的方式呼唤画面之外的象征意义。在刺点位置上，意义最为饱满，信息增长也更快，因此它往往会成为视觉修辞实践中备受关注的区域。图像事件中的视觉文本诠释，一方面要关注刺点和展面的组合方式与结构关系，另一方面要挖掘刺点元素本身的选择逻辑及其构造的视觉风格。显然，这一逻辑思路本质上涉及符号构成的双轴关系。

按照索绪尔的观点，"在语言状态中，一切都是以关系为基础的"[②]。组

[①] 刘涛. (2014). 环境公共事件的符号再造与修辞实践——基于兰州自来水污染事件的符号学分析. 新闻大学, 6, 24-31.

[②] 〔瑞士〕索绪尔. (1980). 普通语言学教程. 高名凯译. 岑麒祥, 叶蜚声校注. 北京：商务印书馆 (p. 170).

合关系（syntagmatic relation）和聚合关系（paradigmatic relation）是认识符号结构的基本认知维度。在语言学意义上，组合关系强调符号系统中元素之间的组织和链接，聚合关系则强调能够出现在特定语言位置的词语集合。罗曼·雅各布森（Roman Jakobson）对符号文本的双轴关系给出了极具洞见的概括：组合关系是符号元素之间的邻接（contiguity），聚合关系则体现为符号元素之间的相似（similarity）。[①] 索绪尔将组合与聚合视为两种关于关系认知的思维方式："它们相当于我们的心理活动的两种形式，二者都是语言的生命所不可缺少的。"[②] 具体来说，组合反映的是组分之间的句段关系，它是以长度为支柱的，"是在现场的"，"以两个或几个在现实的系列中出现的要素为基础"；聚合反映的是组分之间的联想关系，强调"把不同在现场的要素联合成潜在的记忆系列"。[③] 对于视觉文本而言，我们之所以强调借助组合与聚合关系来认识图像的形式问题，是因为考虑到了图像本身的构成特征：任何图像都是一系列微观组分在平面意义上的"链接"，即对应的是一种组合关系；而任何图像文本中的微观组分，其实都存在多种被替代或置换的可能性，因而构成的是一种联想意义上的聚合关系。显然，通过对不同视觉组分的组合关系与聚合关系加以研究，我们可以接近图像构成的基本形式问题。

然而，由于组合与聚合关注的是视觉符号构成的结构问题，而符号结构分析的前提是视觉景观中构成组分的识别与确认，那么如何对视觉文本中的具体组分进行识别？巴特的展面和刺点探讨恰恰在情绪认知维度上揭示了画面中不同组分的识别原理，即通过把握视觉文本中不同组分的情绪特点和意义深度，我们可以对画面中的具体组分进行识别和确认。任何视觉文本都是一系列具体的微观的视觉组分的逻辑组合，然而各组分元素在整个文本的意义体系中是不对等的。某些元素所处的视觉位置往往会成为视觉焦点，甚至

[①] 〔法〕罗曼·雅各布森（2000）."隐喻和换喻的两极".载张德兴主编.二十世纪西方美学经典文本（第一卷：世纪初的新声）.上海：复旦大学出版社（p. 239）.

[②] 〔瑞士〕索绪尔.（1980）.普通语言学教程.高名凯译.岑麒祥,叶蜚声校注.北京：商务印书馆（p. 170）.

[③] 〔瑞士〕索绪尔.（1980）.普通语言学教程.高名凯译.岑麒祥,叶蜚声校注.北京：商务印书馆（p. 171）.

主导了文本的意义体系。而这些尝试冲刷常规经验系统、破坏画面稳定性、开掘画外联想空间、制造文本象征意义的视觉组分便是我们所说的视觉刺点。

巴特虽然表达了对刺点的浓厚兴趣，并且承认刺点所产生的特殊的意义效果，但他依旧坦言："产生效果的地方却难于定位，这效果没有标记，无以名之；然而这效果很锋利，并且落在了我身上的某个地方，他尖锐而压抑，在无声地呐喊。"[①] 在表演式图像行动的图像景观中，那些被视为"决定性瞬间"的视觉聚像从没有放弃寻找一切可能的画外意义。这些图像中蕴含着一些匪夷所思的、难以捉摸的视觉刺点。视觉刺点的在场丰富了图像的戏剧性内涵，其结果就是提高了图像在公共场域的关注热度和传播速度。

必须承认，表演式图像行动所呈现的是一些特殊的图像景观——它以新闻图片的"模样"出现，但却在视觉形式上打破了我们经验系统中关于新闻事实的原初想象。当一名农民工在某省高级人民法院门口"抄写党章"以伸张诉求时，这一画面无疑打破了农民工在现实世界的生活方式，也超越了我们关于农民工日常生活的想象方式。画面中，"党章"这一打破生活逻辑的组分元素却成为一个意义增长最为迅速、意义深度最为饱满、意义结构最为复杂的"刺点"。由此可见，视觉刺点创设了一种特殊的空间场所和语义管道，因而构成了公共话语生成的符号焦点。公共话语的生产不能忽视视觉刺点本身的出场方式及其构造的新的意义体系。

通过对视觉刺点的识别，我们可以沿着刺点试图撕开的符号管道和意义切口，进一步把握表演式图像行动的视觉构成关系和视觉话语方式。在通往"图像政治"的视觉符号图景中，组合轴上的话语实践体现为不同组分元素链接形成的视觉拼图，而聚合轴上的话语实践则体现为视觉拼图中特定位置的组分元素被其他元素置换的符号行为。一般来说，聚合轴上的各个组分之间是一种排他的、互斥的、非此即彼的竞争关系。当一种组分获得在场的机会时，实际上已经宣告了其他组分的隐退甚至消亡。符号文本的意义实践最终只能由唯一在场的特定组分来"表述"。换言之，组合轴上的各个组分都是在场的，而聚合轴留给我们的只是某个特定的组分，其他组分都

① 〔法〕罗兰·巴特. (2003). 明室——摄影纵横谈. 赵克非译. 北京：文化艺术出版社 (p. 83).

是"离场"的。

虽然聚合轴上各个组分之间是雅各布森所说的基于相似性和类比性而形成的集合关系,但是当其中某一个组分从垂直竞争关系中"脱颖而出"而成为唯一合法的组分元素时,它实际上已经被抛入了一个更大的组合关系。具体来说,尽管聚合轴上各个组分之间具有相似性或类比性,但并不意味着它们在组合关系中所呈现的"整体意义"也是相似的,相反,其意义可能是存在差异的,甚至是完全对立的。因此,组合关系相对比较容易把握,其基本的分析思路是对视觉画面中各个组分之间的平面构成结构加以研究。而聚合关系依赖的认知逻辑则是聚合轴上不同组分之间的比较认知和类比认知。正是源于对聚合关系的发现、识别与确认,视觉刺点成为一个意义焦点。换言之,视觉刺点所对应的在场的组分代替或置换了原本经验系统中"离场"的组分,这才使得它成为一个反常的、矛盾的、冲突性的视觉元素。因此,视觉刺点不仅是在聚合轴上被发现的,同时是在与被置换的其他组分的类比关系或对比关系中发生作用的。通过对符号运作的双轴关系的识别与分析,我们可以在方法论上发现、识别并定位视觉刺点,从而相对清晰地把握公共话语生产的符号结构及其视觉语言系统。

概括来说,视觉刺点是对画外意义的"标记",相应地,表演式图像行动的意义生产可以被简单概括为组合关系中的聚合实践与过程——由于经验系统中聚合轴上的组分被一种对立性的、冲突的、反常的人为构造的组分置换了,因此形成了一种不同于原有经验结构的新的组合关系,而这种新的组合关系催生了一种挑战原有经验系统意义合法性的新的意义体系。因此,表演式图像行动的视觉意义实践及其对应的符号抗争逻辑,更多的是在聚合轴而非组合轴上发生的。如果说原本的经验系统意味着一种符号结构,那里沉淀的是一种稳定的认知系统,其意义体系也具有普遍的认同基础,那么当经验系统中某一组分被替换为一个反常的组分时,这里便成为一个意义快速增长的"刺点"。因此公共话语通过一种悄无声息的符号途径被生产出来。进一步讲,尽管聚合轴上特定在场的组分驱赶了其他组分,但这并未宣告人们经验系统中原始组分的消亡,反倒是激活了人们对于原初组分的远眺与联想,其结果就是在聚合轴上搭建了在场组分与"离场"组分之间极为微妙的认知语境。

三、图像事件运作的视觉话语实践批评

如果将图像事件视为一个文本,那么修辞批评必然涉及文本的话语实践批评,这便需要在修辞视域中考察文本与社会的互动关系:一方面探讨图像文本所携带的社会符码语言及释义"信号",即考察文本系统携带了哪些来自社会的规定、动机和原因;另一方面探讨图像对社会的深层影响与建构,即思考图像再造了何种"现实"。实际上,当图像被置于一个经由各种目光和权力共同浇灌的复杂话语结构之中时,它便意味着一个建构性的、协商性的、争议性的意义场域,其结果就是图像最终演化为"事件"。概括而言,话语实践批评的主要思路就是聚焦于作为意义场域的图像,探讨各种意义是如何在图像这里汇聚的。实际上,图像与社会的接合向度主要体现在三个方面:一是图像形式与社会观念之间的寓意接合;二是图像文本与生态系统之间的互文接合;三是图像叙事与文化模式之间的剧目接合。基于此,图像事件运作的话语实践批评致力于探讨视觉话语建构的寓意结构、互文结构和剧目结构。

(一)寓意结构:象征意义生产的修辞语言

图像符号之所以具有修辞之可能,是因为其拥有相对复杂的意指结构。玛蒂娜·乔丽(Martine Joly)指出,图像的拟象性逻辑之下往往存在一个巨大的暗指结构,因此图像符号的研究,"并不是总有必要提醒和强调图像并不是它们所表现的事物,但是却可以提醒和强调图像总是在利用这些事物来谈论其他事物"[1]。这里的"其他事物"超越了字面上的意义,体现为马尔科姆·巴纳德(Mclcolm Barnard)在视觉文化方法论中特别强调的图像意指的话语内容,即"伴随着人们对视觉文化范例的认识而产生的思想、感情和联想"[2]。

实际上,并非所有的图像都存在一个意涵丰富的意指系统,只有那些被巴特称为"盲画面"的图像才具有更大的诠释空间。在巴特看来,视觉刺

[1] 〔法〕玛蒂娜·乔丽. (2012). 图像分析. 怀宇译. 天津:天津人民出版社 (p.89).
[2] 〔英〕马尔科姆·巴纳德. (2013). 理解视觉文化的方法. 常宁生译. 北京:商务印书馆 (p.210).

点拓展了画面的结构深度,因而构成了我们理解"盲画面"的一个意义切口。按照巴特的解释,画面中的大部分元素永远无法脱离画框本身而存在:"他们被麻醉了,被钉在了那里,像蝴蝶似的。然而,一旦有了'PUNCTUM',盲画面就出现了(被猜到了)。"① 可以说,由于视觉刺点的生产,原有经验系统中符号意象本身的构造法则被打破了,因此表演式图像行动在视觉意义上最终制造了巴特所说的"盲画面"。"盲画面"拒绝图像写实性基础上的直观表达,其释义体系更多地依赖画面之外的意指实践。实际上,由于意象本身是一个存在于画面之外的构造物,"盲画面"的释义体系必然伴随着我们对视觉意象的识别过程。为了把握表演式图像行动的视觉"语言",一种可供借鉴的认识方式便是在符号实践的意指结构中探讨视觉意象的构造逻辑和修辞原理。

由于视觉意象是借助主体的想象过程抵达的,也是在想象框架中识别的,因此"盲画面"的意义体系才指向图像的象征意义,而这一意指实践发生在巴特关于符号意指结构的含蓄意指层面。巴特将图像的意指结构分为两级符号系统:第一级符号系统是直接意指,第二级符号系统是含蓄意指。如果说直接意指是观看者能够直观把握的意义,含蓄意指则强调一种突破画框的象征意义,也就是"伪装"在图像形式之中的"神话"内容。② 正是在含蓄意指层面,图像形式的写实性被掏空了,"新的意义"自然而然地被填充到原本空洞的、孤立的、贫乏的作为形式的图像符号能指之中。③ 因此,相对于图像表意结构的直接意指实践,盲画面因为视觉刺点的出场而试图唤起表意结构深层的含蓄意指。正如巴特所说:"'PUNCTUM'是画面之外的某种东西,似乎图像把要表达的欲望置于它给人看的东西之外了。"④ 显然,视觉话语建构的关键是探寻从视觉文本到视觉意象的想象方式与思维逻辑。

通过对符号意象的征用来赋予图像文本既定的意义体系,这一过程对应的修辞原理是隐喻思维。表演式图像叙事的微妙之处恰恰在于对某种符号意

① 〔法〕罗兰·巴特.(2003).明室——摄影纵横谈.赵克非译.北京:文化艺术出版社(p.89).
② 〔法〕罗兰·巴尔特.(2005)."形象的修辞".载罗兰·巴尔特等.形象的修辞:广告与当代社会理论(pp.36-52).吴琼等编.北京:中国人民大学出版社(p.50).
③ 刘涛.(2011).环境传播:话语、修辞与政治.北京:北京大学出版社(pp.220-223).
④ 〔法〕罗兰·巴特.(2003).明室——摄影纵横谈.赵克非译.北京:文化艺术出版社(p.94).

象的有意征用，从而使得我们在文化维度上想象并填充图像文本的意义内涵。换言之，符号意象提供了一种理解图像话语的概念系统或理解方式，因而我们能够在文化话语所创设的语境元语言系统中来理解表演式图像行动的视觉意义。当我们通过一种概念系统或理解方式来代替或置换另一种概念系统或理解方式时，这一思维过程对应的修辞原理则是隐喻（metaphor）。当面向一个符号系统的解释过程出现困境时，一种常见的思维方式就是征用另一种具有普遍认知基础的符号系统，从而沿着后者的意义系统来接近并把握前者的意义系统。①

按照认知语言学观点，隐喻意味着不同意义系统在相似性基础上的转义关系，也就是不同符号系统之间的语境置换与意义借用。正因为不同符号系统之间的相似性被发现了，我们才可以沿着始源域（喻体）的意义和逻辑来认识目标域（主体）的意义和逻辑。② 美国新修辞学创始人肯尼斯·伯克（Kenneth Burke）进一步指出，当我们尝试从喻体的特征体（character）角度来把握并理解主体的意义时，就是在提出一套有关主体的新观点。③ 当喻体资源被挖掘出来，且成为我们理解主体资源的领悟模式时，特定的认知框架也在隐喻实践中被同步生产出来。其实，经验系统中的符号意象必然对应的是一种文化意义上的认知框架，这使得我们可以沿着既定的框架系统来建构主体的意义体系。在表演式图像行动的图像实践中，公共话语建构的思维基础就是将人们经验系统中关于文化仪式与文化意象的某些因素或属性映射到图像本身，以达到图像意义再造的修辞目的。由此可见，视觉话语建构的想象机制和思维基础是隐喻思维。由于视觉意象对应的是一种典型的图式话语，而图式本身意味着一套结构化的、相对稳定的理解框架，因此视觉隐喻的工作原理就是挪用意象话语本身的逻辑体系，并从那里获取图像象征意义建构的认知资源和意义系统。

隐喻实践中的画外意象想象与召唤，实际上存在一个根本性的符号形式基础。如前文所述，公共话语的生产主要是在符号运作的聚合轴上发生的，

① Lakoff, G., & Johnson, M. (1980). *Metaphors we live by*. Chicago, IL.: The University of Chicago Press, p. 6.

② 刘涛. (2017). 元框架：话语实践中的修辞发明与争议宣认. 新闻大学, 2, 1-15.

③ Burke, K. (1969). *A rhetoric of motives*. Berkeley, CA.: University of California Press, p. 503.

而聚合意义的形成往往依赖对视觉刺点的生产。由于视觉刺点的出场是在相似性或类比性结构中发生的，因此它真正替换或驱赶的恰恰是我们经验系统中习以为常的元素。显然，视觉刺点并非完全拒绝意象的存在，亦非将意象推向认知的远处，而是重构了一种再生文本与经验文本的互文语境结构。语境系统中的基本符号逻辑和思维方式是聚合实践与生俱来的隐喻思维。正是借助隐喻修辞，表演式图像行动的视觉图景获得了更大的画面张力：特定的话语内容得以突破画框本身的限制而进入图像，图像因而获得了强大的争议建构能力，从而成为通往公共话语生成的"意义制造者"。

（二）互文结构：伴随文本与互文系统建构

在表演式图像行动中，行动主体在关键性的符号布局中制造了一个个反常的、突兀的、冲突性的视觉刺点，从而铺设了一种矛盾的、冲突的、对立的认知语境。刺点的生产过程，对应的是一场深刻的语境再造行为。如何理解认知语境的再造方法？我们同样可以从双轴运作的符号维度寻找答案。具体来说，表演式图像行动实践中的视觉刺点之所以成为公共话语生产的特殊区域和意义场所，是因为这里的聚合轴上发生了符码元素的组分置换行为——婚礼仪式中的"一对新人"被置换为"装载机和豆腐"，祭奠行为中的"遗像"被置换为"手机"……表演式图像行动打破了经验系统中视觉画面相对稳定的意义结构和符号关系，最终通过聚合轴上的组分置换行为而重构了一种互文语境。正因为互文语境的生成，图像文本获得了米歇尔所说的"图绘不可见的世界"[①] 的语义生成基础。

概括而言，表演式图像行动精心制造的那些讽刺的、戏谑的、夸张的、幽默的、悲情的意义体系，主体上是在互文语境中生成的。在表演式图像行动的视觉景观中，任何图像文本都携带着一个伴随性的经验文本，而图像文本与经验文本所搭建的语义关系便是互文语境。如果将经验文本视为原生文本，图像文本则是在原生文本基础上发展而来的一个再生文本。互文语境实际上体现为再生文本与原生文本之间的互文关系。某种程度上，当重庆男子在商场为"死去的手机"设立"灵堂"时，他显然是在推进一项微妙而神

① 〔法〕W. J. T. 米歇尔. (2012). 图像学. 陈永国译. 北京：北京大学出版社 (p.46).

奇的互文语境再造工程。男子"巧妙地"挪用了人们经验系统中关于祭祀的仪式与过程，却保留了原生文本的基本符号元素，只不过对视觉系统局部的符号结构进行了策略性的"改造"，即将"遗像"替换为"手机"，从而生产了一个戏剧性的再生文本。因此，表演式图像行动所呈现的图像文本并非纯粹的符号体，而是对其原生文本的有意"篡改"。当一个个视觉刺点被生产出来，再生文本与原生文本之间的和谐状态被打破了，其结果是最终制造了一种或荒诞或讽刺或戏谑的剧目风格和意义网络。可见，图像文本与伴随文本的结合，构成了图像事件形成的语言基础。如果将图像事件视为一个特殊的符号构造物，那互文语境则确立了图像文本之所以成为"图像事件"的符号释义基础。

如果说再生文本是对原生文本的有意"篡改"，那篡改的符号逻辑则是制造戏剧性。作为网络文本的主要特征，戏剧性是网络"围观"的符号要求，也是社会动员的核心"基质"（matrix）。然而，图像事件中视觉文本的戏剧性并非意味着纯粹的文本狂欢，潜伏其下的是一系列深邃的社会主题。换言之，当普通公众的抗争诉求以一种戏剧化的方式呈现出来时，其修辞智慧则体现为一种偷袭式的、游击式的情感动员路径。因此，表演式图像行动传递了一种新的抗争观念——通过图像事件建构一种充满戏剧性的互文语境，而后对图像文本进行"再符号化"处理，即重新赋予图像文本新的意义内涵。戏剧性话语之所以会以一种或幽默或讽刺或戏谑或悲情的话语形式表现出来，根本上是由再生文本与原生文本所搭建的互文语境决定的。

如果说伴随文本的功能和性质决定了表演式图像行动中戏剧性话语的生产逻辑，那如何从符号学意义上理解互文语境的语义系统？其实，文本与伴随文本的结合，往往对应的是一个深刻的文化过程。在符号学上，一个表意文本能够上升为一个文化文本，或者说成为文化的一部分，往往是通过对伴随文本的识别而实现的。正是借助伴随文本，文本才能与文化相连接。[①] 相对于其他文本与伴随文本的关联过程与结合方式，表演式图像行动中的视觉文本启动了一套更具生产性的修辞智慧，即通过对某种普遍共享的文化意象

[①] 赵毅衡. (2010). 论"伴随文本"——扩展"文本间性"的一种方式. 文艺理论研究, 2, 2-8.

的激活与挪用而重构了一种语义系统。纵观表演式图像行动的剧目意涵，"下跪""结婚""祭奠""赠送礼物"等符号形式其实都源自一个时代沉淀的某种文化意象。实际上，任何一种符号意象都拥有相应的原型基础，而原型话语又创设了一种普遍共享的理解方式。① 从这个意义上讲，表演式图像行动强调对图像文本这一符号形式的生产，但在图像话语的建构策略上则激活、挪用并再造了文化意义上的某种符号意象，进而赋予符号释义过程既定的文化诠释框架。

（三）剧目结构：通往图像叙事的文化模式

作为新社会运动中一种代表性的实践形式，图像事件发生的实践基础是表演。而谁来表演、表演什么、如何表演等问题实际上回应的是社会运动研究领域的"剧目"（repertoires）问题。"剧目"是查尔斯·蒂利（Charles Tilly）和西德尼·塔罗（Sidney Tarrow）在研究"抗争政治"（contentious politics）时提出的一个非常重要的分析概念，其主要指"为某些政治行动者内部当时所知晓且可用的一批抗争表演"②。简单来说，剧目就是个体或集体所采用的行动方案和表现形式。就社会抗争实践而言，"当一种斗争表演获得了明显成效时，它就成了未来表演的可资利用的范本"③。蒂利给出了18世纪以来流传至今的抗争剧目清单——聚集、罢工、选举集会、示威活动、请愿游行、组织起义、占领公共场所、冲击官方集会、发起社会运动等，并坚持认为这些经典的剧目构成了19世纪以来"大众斗争的主导形式"。④ 蒂利进一步指出，任何剧目在外部形式与内在诉求上都呈现出一种"WNUC"展示方式。所谓"WNUC"展示，强调采用声明、标语或标志等形式表达诉求者的价值（worthiness）、统一（unity）、规模（numbers）和奉献（commitment）。⑤ 简单来说，价值强调抗争过程中所坚持的观念体系以及呈现的格调和境界；统一强调徽章、服饰、口号等符号体系的一致性；规模强调同盟者和支持者的数量构成；奉献强调抗争过程中参与者的不畏艰难和行动付出。不同的抗

① 〔瑞士〕荣格. (1997). 荣格文集. 冯川译. 北京：改革出版社 (p. 10).
② 〔美〕查尔斯·蒂利，西德尼·塔罗. (2010). 抗争政治. 李义中译. 南京：译林出版社 (p. 18).
③ 〔美〕查尔斯·蒂利，西德尼·塔罗. (2010). 抗争政治. 李义中译. 南京：译林出版社 (p. 56).
④ 〔美〕查尔斯·蒂利. (2012). 政权与斗争剧目. 胡位钧译. 上海：上海人民出版社 (p. 62).
⑤ 〔美〕查尔斯·蒂利. (2012). 政权与斗争剧目. 胡位钧译. 上海：上海人民出版社 (p. 63).

争剧目对应不同的 WNUC 展示方式。按照查尔斯·蒂利的观点，如果"不同的事件分享着共同的剧本"①，并且以一种模式化的方式被反复招募、挪用并演绎，那这类事件便可以抽象并提炼为一种新的抗争剧目（contentious repertoires）。

相对于以直接冲突和群体暴力为抗争手段的群体性事件，表演式图像行动的主体在对现有政治机会结构（political opportunity structure）② 进行理性评估的基础上，采取了一种表演式的、个性化的、戏剧性的、非暴力的行动剧目。其对应的 WNUC 展示方式既符合多元话语协商的政治机会，又符合社会舆论动员的视觉逻辑。与群体性事件不同，表演式图像行动更多的是一种表演实践——表演的目的并非"在现场解决问题"，而仅仅是为了生产符号，也就是精心策划并制造一些有助于社会化传播的视觉符号，并最终通过图像动员的方式实现公共舆论的形成与传播。换言之，这些图像所记录的并非抗争的全部，而是表演的瞬间，从而通过表演的方式实现社会动员的目的和功能。

实际上，表演式图像行动的视觉逻辑是"现场表演"而非实质性的"现场抵抗"，因而意味着一种新的社会动员剧目。从表演式图像行动的发生过程来看，动员剧目并不是随意发挥，而是"往往采用某种能让当地人心领神会的地方性风格（idioms）"③。概括而言，当前的表演式图像行动大多遵循着某种普遍共享的剧本结构和特征：第一，就行动规模而言，表演式图像行动体现为个体的或小范围的动员行为，而非群体性的社会抗争；第二，就行动方式而言，表演式图像行动体现为一种相对幽默的、趣味性的戏剧表演行为，而非直接的暴力对抗；第三，就行动目的而言，表演式图像行动的表演目的是制造图像事件，以此作用于公众的情感认同领域，进而形成舆论压力。

① 〔美〕查尔斯·蒂利. (2012). 政权与斗争剧目. 胡位钧译. 上海：上海人民出版社 (p. 40).
② "政治机会结构"是社会抗争研究中的一个重要概念，反映的是社会抗争发生的宏观语境。查尔斯·蒂利指出，政治机会结构包括权力集中程度、政权开放程度、权力稳定程度、信息管制程度、政权压制程度等。
③ 〔美〕查尔斯·蒂利. (2012). 政权与斗争剧目. 胡位钧译. 上海：上海人民出版社 (p. 63).

作为一种动员叙事实践，表演式图像行动必然共享某种相对稳定的剧本结构。在表演式图像行动叙事中，存在诸多相互关联的戏剧要素，包括行为主体（如弱势群体、权力对象、社会公众）、文本形式（如语言文本、图像文本）、空间形态（如线下表演空间、线上争议空间）、话语观念（如权利话语、平等话语、法制话语、和谐话语）、符号资源（如"花圈""开封府""关公庙"）、文化仪式（如"下跪""娶亲""祭祀"）。正是通过对这些剧目要素的有效组织和编排，抗争性话语（insurgent discourse）[1] 以一种相对安全的方式被源源不断地生产出来。因此，从叙事学意义上把握表演式图像行动的剧目结构，不仅有助于我们厘清图像事件的叙事结构和底层语法，更有助于我们认识表演式图像行动之所以存在并发生的宏观语境。

表演式图像行动所呈现的某种稳定的剧目形式（如"下跪""娶亲""祭奠""赠送礼物"），不过是既定的文化母题在现实与经验层面的显现而已。图像事件的常见叙事方式就是挪用一定的义化母题。母题如同一种视觉化的文化图式，驻扎在一个时代的记忆深处，携带着自成体系的元语言系统，限定了视觉符号表征的主题、风格与样式，它召唤集体共享的意义系统，且更多地意味着一种无意识认知模式。正是在视觉母题的作用下，针对特定议题的图像事件往往呈现出类似的视觉形式与风格。简言之，母题是图像的发生装置，图像则是母题的幻想形式；母题赋予了图像既定的形式和语言，图像则是母题在经验维度的"存在居所"。因此，只有深入视觉文本的形式与风格层面，通过分析暗含其中的视觉语言和形式特征，我们才能真正抵达图像系统的母题内涵。正因为视觉母题以一种隐性的、匿名的、生产性的方式作用于图像符号的表征体系，同时在认知模式层面决定了图像符号的释义体系，我们才可以将文化母题视为图像事件叙事的一种框架形态。换言之，通过对图像事件中叙事母题话语的发掘与分析，我们不仅可以抵达图像本身的底层释义语言，也可以接近图像事件的设计策略和修辞目的，还可以发现一个经由母题所勾连并打开的巨大的文化语境。

[1] Cox, R. (2006). *Environmental communication and public sphere* (2nd edition). London, UK.: Sage, p. 59.

总之，图像事件运作的基本原理体现为通过挪用或激活一定的叙事剧目，对图像聚合轴上某些关键性的组分元素进行戏剧性的、游戏化的、"偷袭"式的"篡改"，从而在视觉景观上制造一个个扩张性的、不稳定的、破坏性的"刺点"。视觉刺点构成了图像语义分析的符号起点，其功能就是对画外视像的符号"标记"与意义"召唤"，从而在符号聚合实践的意义上搭建了一个公共话语形成的互文语境。聚合实践对应的思维基础是文化概念上的隐喻思维，即通过对人们经验系统中某种普遍共享的符号意象的激活与再造来重构社会动员的想象方式。在这一系列修辞术的作用下，图像超越了纯粹的文本范畴，而上升为一个建构性的、协商性的、争议性的意义场域，由此完成了从"图像"到"事件"的符号再造工程。

第 十 章

图像史学修辞批评

图像学的代表人物欧文·潘诺夫斯基（Erwin Panofsky）将瓦尔堡学派的图像阐释学概括为三个层次，即前图像志描述（pre-iconographical description）、图像学分析（iconographical analysis）和图像学深度阐释（interpretation in a deeper sense）①，其中第三个层次对应的是图像文化阐释学，强调聚焦于图像所处的时代，将图像视为社会文化的一部分，进而在图像意义上"发现一个民族、时代、阶级、宗教、哲学话语的基本态度得以形成的底层原则（underlying principle）"②。图像文化阐释学的重要内容之一就是图像历史阐释学，其重点关注图像史学意义上的文化历史研究。正因为图像携带着一个时代的历史话语和文化密码，我们就可以在更大的历史文化维度上发现图像深层的意义世界。

图像史学强调重返图像出场的历史语境，将图像作为探讨历史话语认知的重要素材和文本对象，从而达到言说历史的功能。目前，图像史学的内涵相对较为宽泛，在学界甚至存在一定争议，而争议的焦点主要是图像史学是

① 关于图像学三个阐释层次的内涵及释义结构，详见本书第三章相关论述。
② Panofsky, E. (1972). *Studies in iconology: Humanistic themes in the art of the renaissance* (Icon editions). Boulder, CO.: Westview Press, p. 7.

否可以上升为一个学科或分支学科。① 本章以问题为导向,将图像史学视为一个跨学科研究领域,重点关注图像是否能够回应历史认知问题,是否能够贡献有价值的史学问题,以及是否能够打开史学研究的跨学科视野。其实,本章使用"图像史学"这一概念,主要是为了强调图像在历史文化认知中的重要性而非其绝对的主导性或独立性。换言之,只要图像实质性地以"言说历史"而非"历史插图"的角色进入史学研究的问题域,并实质性地参与历史文化意义的建构过程,我们便可以将相关的视觉议题研究纳入图像史学范畴。

相较于其他文本形态,图像的史学意义主要体现在两个层面:第一,图像因为其先天携带的像似性属性,往往发挥着言说历史的功能,即以一种可见的、直观的、具体的方式还原历史原本的"模样",尤其是通过图像资料的挖掘与分析打开历史认知的未解之谜。图像作为一个时代的视觉印迹,不可避免地在言说有关过去那个年代的故事,因此为文化史学家提供了考察历史的不可或缺的证据。彼得·伯克(Peter Burke)在《图像证史》中将图像视为一种"可信的证据",认为"图像如同文本和口述证词一样,也是历史证据的一种重要形式。它们记载了目击者所看到的行动"②。第二,图像不但能够告诉我们过去发生了什么,还可以超越语言文字的"话语方式",通过讲述过去的视觉故事,揭示图像背后的社会生产密码,即在视觉意义上揭示一个时代的文化观念及其视觉机制,从而打开一个更大的话语世界或思想领域,而这便超越了传统意义上的图像史学研究范畴,更多地指向了观念史或思想史研究范畴。简言之,图像符号的"印迹"功能,不仅体现为"图像证史",也体现为"图绘观念",而后者正是本章要重点探讨的观念史(history of idea)研究问题。实际上,伯克关于"图像与宗教""图像与权力"

① 图像或普遍意义上的艺术能否成为言说历史"证据材料",对此,彼得·伯克(Peter Burke)等文化史学者给予充分的肯定,但也引起了一些学者的质疑,如乔治·特恩布尔(George Turnbull)认为,通过图像来推知历史往往会落入循环论证的旋涡,弗朗西斯·哈斯克尔(Francis Haskell)也特别提醒我们要对图像的历史叙事问题保持一定的警惕和反思。总体而言,史学家主体上都认可图像的"证史"功能,但对于图像能否发挥"证史"的主导功能或独立叙事功能,诸多学者持保留意见,这就直接引发了"图像史学"的学科合法性争议。

② 〔英〕彼得·伯克.(2008).图像证史.杨豫译.北京:北京大学出版社(p.9).

"图像与文化"等议题的研究,不仅涉及一般意义上的"图像证史"命题,也涉及观念史研究层面的"图绘观念"问题。

社会文化存在的精神基础是观念——无论是宏大话语维度的观念形态,或者是日常生活维度的观念形式。如何抵达一个时代的观念内涵及其形式,这根本上涉及观念史的相关命题。按照罗杰·豪舍尔(Roger Hausheer)的观点,观念史研究的功能就是"向我们说明我们是谁,我们是什么,我们经历了哪些阶段和十分曲折的道路才变成现在这个样子"[1]。传统的观念史研究更多地停留在语言认识论维度,而随着图像史学的兴起,图像及其视觉实践的认识论意义才被逐渐发现,并且成为社会观念识别与形成的重要认识维度。葛兆光在《思想史研究视野中的图像》中指出:"图像资料的意义并不仅仅限于'辅助'文字文献,也不仅仅局限于被用作'图说历史'的插图,当然更不仅仅是艺术史的课题,而是蕴涵着某种有意识的选择、设计和构想,隐藏了历史、价值和观念。"[2] 由于观念史和思想史具有共同的方法论基础[3],因此如何理解一个时代那些潜藏的、未知的、存在争议的社会观念话语,图像不仅提供了一种视觉化的史料对象,更为重要的是在认识论和方法论上同时打开了把握社会观念存在、形成和流变的"视觉之维"。纵观社会文化形成与演变的历史脉络,图像的功能已经不再局限于"图说历史",而是与语言文字形成积极的对话基础,打捞着语言所不能企及的观念的形式与内涵。

概括而言,从图像及其视觉实践维度切入,把握一个时代的话语观念,不仅是可能的,而且是现实的,其合理性立足这样一个基本的视觉认识论假设——观念的历史决定了图像的历史,而图像的形式只不过是对某种"观念形式"的微妙回应,因此可以在视觉维度上识别和接近特定的"观念形式"(pattern of idea)。相应地,图像观念史(visual history of idea)便成为一个值得深入探讨的学术命题。葛兆光特别指出,图像问题已经引起了观念史研究

[1] 〔美〕罗杰·豪舍尔. (2002). "序言". 载〔英〕柏林. 反潮流:观念史论文集. 冯克利译. 南京:译林出版社 (p.13).

[2] 葛兆光. (2002). 思想史研究视野中的图像. 中国社会科学, 4, 74-83.

[3] Greene, J. C. (1957). Objectives and methods in intellectual history. *The Mississippi Valley Historical Review*, 44 (1), 58-74.

的重视，但是如何开展图像文献的分析与处理，如何拓展图像研究的方法，成为亟待学者深入探索并加以学理化提升的学术命题。① 基于此，本章主要立足图像史学的问题语境，从视觉修辞学分析视角切入，在对观念史研究的基本范式加以分析的基础上，重点探讨观念史研究的视觉认识论和方法论，以期拓展观念史研究的理论视域及方法，同时结合晚清时期"西医东渐"这一具体案例，进一步探讨观念史研究的视觉修辞学方法和应用实践。

第一节 观念史研究基本范式与路径

观念史研究早在18世纪下半叶就已经诞生，"是历史主义、多元主义、相对主义以及以史学为基础的各种比较性学科——人类学、语用学、语言学、词源学、美学、法理学、社会学、人种学——的一门近亲"②。直到20世纪初，美国批判现实主义代表人物阿瑟·奥肯·洛夫乔伊（Arthur Oncken Lovejoy）才真正将观念史从哲学史中剥离出来，使之成为一个单独的学术领域。③ 洛夫乔伊关注观念变化的"逻辑"，但却将"逻辑的逻辑"完整地交给了思想与哲学，因此他的观念史实际上可以理解为"哲学的逻辑"或"思想的哲学史"。

一、观念史，抑或思想史

如何确立观念史的研究对象？洛夫乔伊在影响深远的《存在之链：一个观念的历史研究》（也译为《存在巨链：对一个观念的历史的研究》）中借鉴了看似危险但却具有操作基础的分析化学方法思路，也就是从伟大的学说体系中离析出来一个个具体的"观念的形式"——"单元—观念"（unit-idea），并在此基础上开展一种总体性的历史哲学研究。"单元—观念"并不

① 葛兆光.（2002）. 思想史研究视野中的图像. 中国社会科学, 4, 74-83.
② 〔美〕罗杰·豪舍尔.（2002）. "序言". 载〔英〕柏林. 反潮流：观念史论文集. 冯克利译. 南京：译林出版社（p.13）.
③ Diggins, J. P. (2006). Arthur O. Lovejoy and the challenge of intellectual history. *Journal of the History of Ideas*, 67 (1), 181-208.

是驻扎在一个领域，而是"穿越全部历史领域"。洛夫乔伊就此断言："单元—观念以各种重要性出现于其中的那些无论是被称为哲学、科学、文学、艺术、宗教还是政治的历史领域……相同的观念常常出现（而且又是相当隐蔽）在理智世界最多种多样的领域之中。"① 显然，"单元—观念"是一些不同于各种思潮、主义或体系的"思想的表现形式"，它们特立独行，能够挣脱历史语境的束缚，自由地穿梭于不同的思想体系，因而意味着一些普遍的、自足的、稳定的知识单元或概念模式。由于认识观念与认识世界在认识论上具有内在的思想基础和逻辑关联，因此如何在传播学意义上识别具体的"观念形式"（pattern of idea），尤其是在方法论上把握观念运行的内在逻辑与规律，成为观念史研究亟待回应的一个理论问题。

为了厘清观念史的方法论问题，我们有必要同时对思想史（intellectual history）进行考察，因为二者在研究范式和学术流派上实际上是相通的。② 具体来说，尽管观念史和思想史的学术内涵和研究对象存在一定差异③，甚至可以说代表不同的哲学史观念④，但诸多学者并没有对这两个概念加以严格区分。"思想"和"观念"都属于社会意识范畴，只不过思想是观念的高级形式。如果我们将社会意识中的"高级观念"（high idea）专门提取出来作为研究对象，观念史也就变成了思想史⑤。约翰·C. 格林（John C. Greene）较早关注思想史的方法论问题，他在《思想史的对象与方法》中则认为，思想史和观念史在方法论上具有相通性："思想史学者坚持的首要使命就是探

① 〔美〕诺夫乔伊. (2002). 存在巨链：对一个观念的历史的研究. 张传有，高秉江译. 南昌：江西教育出版社（p. 15）.

② 1985年，《当代史学》（*History Today*）杂志策划了一组学术笔谈，昆廷·斯金纳（Quentin Skinner）、斯蒂芬·柯林尼（Stefan Collini）、迈克尔·彼蒂斯（Michael Biddiss）、戴维·霍林格（David A. Hollinger）、约翰·格雷维尔·阿加德·波考克（John Greville Agard Pocock）等七位全球著名的思想史和观念史学者围绕"什么是思想史"展开了一场影响深远的思想碰撞。总体而言，学者并没有对观念史和思想史的研究范式进行明确区分，所谓的分歧也仅仅停留在研究对象的差异上。

③ Hutton, S. (2014). Intellectual history and the history of philosophy. *History of European Ideas*, 40 (7), 925-937.

④ Mandelbaum, M. (1965). The history of ideas, intellectual history, and the history of philosophy. *History and Theory*, 5, 33-66.

⑤ 〔英〕斯蒂芬·柯林尼等 (2006). "什么是思想史?". 任军锋译. 载丁耘主编. 什么是思想史 (pp. 19-20). 上海：上海人民出版社（p. 20）.

寻并描述各种普遍观念或观念形式，其目的是启迪一个时代的思想状况，界定一个时代的思想问题，并且发现回应思想问题的知识途径。"① 昆廷·斯金纳（Quentin Skinner）的"思想史"则是一个相对比较宽泛的概念，不仅包括哲学体系层面的思想，也包括日常生活中的各种观念形式。为了批判洛夫乔伊等观念史学者在研究范式上普遍存在的时代"误置"问题，斯金纳索性使用"观念史"这一概念开启了自己的思想史研究。他在奠定剑桥学派思想史地位的重要文献《观念史中的意涵与理解》中直接使用"观念史"作为标题。斯金纳给出的解释是："我之所以使用'观念史'这一略显模糊的术语，仅仅是为了在概念上保持一致，从而在一个更宽泛的维度上将各种各样的历史疑惑勾连到思想问题范畴。"② 政治思想史上的"普遍观念"（universal ideas）、"基本概念"（fundamental concept）、"永恒智慧"（dateless wisdom）、"绝对理念"（universal application）、"无限元素"（timeless element）等话语内容，被斯金纳统一"打包"并抛入了观念史研究的思想范畴。③ 概括来说，单就方法论意义上的研究范式而言，观念史和思想史并无本质上的学术分野，正如约翰·格雷维尔·阿加德·波考克（John Greville Agard Pocock）所说："无论是'思想史'还是'观念史'，似乎都是一回事：它们类似于元历史或历史理论，一种在关于'思想'和'观念'如何找到各自位置的各种理论的基础上有关历史的性质的研究。"④

二、观念史研究的两种范式

由于观念史和思想史在方法论上具有相通性，因此我们便可以综合思想

① Greene, J. C. (1957). Objectives and methods in intellectual history. *The Mississippi Valley Historical Review*, 44 (1), 58-74, p. 59.

② 此段引文来自斯金纳于1969年发表于《历史与理论》（*History and Theory*）上的《观念史中的意涵与理解》一文的注释内容，然而此文被收录进2002年出版的《政治的视野》（*Visions of Politics*）一书时，相关的注释被删去。Skinner, Q. (1969). Meaning and understanding in the history of ideas. *History and Theory*, 8 (1), 3-53. p. 3.

③ Skinner, Q. (2002). *Visions of politics* (Vol. 1). Cambridge, UK: Cambridge University Press, p. 57.

④ 〔英〕斯蒂芬·柯林尼等（2006）. "什么是思想史?". 任军锋译. 载丁耘主编. 什么是思想史 (pp. 16-19). 上海：上海人民出版社 (p. 16).

史的相关研究而相对完整地把握观念史的研究范式。拉斐尔·麦杰（Rafael Major）在对美国政治思想史进行文献梳理的基础上，概括出思想史研究的两种主要学派——以利奥·施特劳斯（Leo Strauss）为代表的施特劳斯学派和以昆廷·斯金纳（Quentin Skinner）为代表的剑桥学派，前者关注的是文本（text），后者关注的则是语境（context）。①

这两大流派同样可以视为观念史研究的两种研究范式和方法路径。具体来说，施特劳斯强调从文本"细读"中发现思想，因为思想完全可以超越历史的限制和支配而在语言与经验上浮现出来。按照施特劳斯的观点，思想史研究的是一些普遍的"永恒问题"，只有穿透不同思想家的文本"底色"，才能发现一些可以对话的"永恒智慧"。在研究方法上，施特劳斯强调关注经典文本书写中的矛盾、混乱与冲突之处，因为字里行间所蕴藏的"真义"恰恰是最基本的观念构成形式。施特劳斯在《霍布斯的政治哲学》中指出，霍布斯的文本中存在大量的相互矛盾而又令人深思的文字，而"那些冲突性语言（contradictory statements）中往往传递了霍布斯的真实意图"②。通过对这些冲突性语言的分析，施特劳斯发现了霍布斯不同于古典政治哲学的近代自然法观念。

不同于施特劳斯对于文本的极力推崇，剑桥学派转向一种跨文本的历史语境主义。斯金纳本人主要关注马基雅维利、霍布斯等人的政治思想，然而在研究方法上则强调回到文本发生的历史语境中，从而在一个更大的历史脉络中对思想家进行定位。简言之，斯金纳的观念史研究超越了思想家个人的思想历程和学说贡献模式，主要强调的是揭示语言上的、政治上的、文化上的思想形成与发生过程。为了在方法论上把握思想存在并发生作用的历史语境，斯金纳认为应该跳出文本自身的言说逻辑，"通过对那些非言语力量（illocutionary forces）的识别与认同而抵达深层的语境内容"，进而"在思想

① Major, R. (2005). The Cambridge School and Leo Strauss: Texts and context of American political science. *Political Research Quarterly*, 58 (3), 477-485.

② Strauss, L. (1952). *The political philosophy of Hobbes: Its basis and genesis*. Trans. by E. M. Sinclair, Chicago & London: The University of Chicago Press, p. x.

家所处时代的总体话语（general discourse）系统中思考问题"。① 在具体的研究方法上，斯金纳表达了对科林伍德的历史哲学观念的深刻推崇。罗宾·乔治·科林伍德（Robin George Collingwood）指出，任何观念或思想的确立，都取决于我们认识世界的问题的确立，而问题一方面存在于特定的思想语境之中，另一方面随着时代的变化而变化，因此观念史的研究思路"并不是对一个问题的不同回答，而是一个不断变化着的问题，随着问题的变化，对问题的解答也发生了相应的变化"②。

在观念史的两大研究范式中，尽管分歧主要体现为是否要正视并确认历史的主体性③，但都强调在一个冲突性的知识结构、议题背景或语境关系中来把握观念的形式与流动——无论是施特劳斯学派对文本冲突的直接追问，还是剑桥学派对思想冲突的历史考察。只有进入一个冲突性语境，我们才能"弄清楚那些占支配地位或广泛流行的思想是如何在一代人中放弃了对人们思想的控制而让位于别的思想的"④。英国哲学家以赛亚·柏林（Isaiah Berlin）在《反潮流：观念史论文集》中关注的是马基雅维利、维柯、哈曼、赫斯等"异见者"的思想，其观念史研究总体上还是在探讨这些被忽略或被误解的思想与传统思想发生碰撞与冲突的历史过程。柏林的研究发现，在一些重要的社会运动或社会变革中，总是伴随着另一种社会观念的形成与兴起，而这种观念是不能忽视的一种观念形式。比如，"清洁派"宗教改革、德国的"狂飙突进运动"、19世纪早期的浪漫主义都不同程度地"引起过追求和表现人类精神中非理性因素的神秘崇拜和其他一些类型的神秘学说，以

① Skinner, Q. (2002). *Visions of politics* (Vol. 1). Cambridge, UK: Cambridge University Press, p. 118.

② 〔英〕柯林武德. (2005). 柯林武德自传. 陈静译. 北京：北京大学出版社 (p. 63).

③ 斯金纳对施特劳斯的批评集中体现为，后者放逐了观念和思想研究的历史过程，因为未能历史地理解思想，其架空历史的危险之处就是制造了明显的时代"误置"（anachronism）后果。然而，斯金纳的批评也遭到了一些学者的质疑，认为其对施特劳斯的思想存在一定误读。比如，施特劳斯关于"永恒问题"与"永恒思想"的论述实际上已经包含了对正统历史观的关注与肯定。参见 Major, R. (2005). The Cambridge school and Leo Strauss: Texts and context of American political science. *Political Research Quarterly*, 58 (3), 477-485。

④ 〔美〕诺夫乔伊. (2002). 存在巨链：对一个观念的历史的研究. 张传有，高秉江译. 南昌：江西教育出版社 (p. 20).

及感情主义的显著增加"①。同样，洛夫乔伊在哥白尼日心说所带来的新旧世界秩序冲突中发现了西方宇宙哲学观念的"前世今生"。新的宇宙体系对神学正统观念的冒犯，既不是"与感官证据相冲突"，也没有提供什么"实质性的新东西或异端的东西"，但我们却可以在整个中世纪思想脉络中发现一些新思想——"把空间和运动的观念视为具有纯粹关系性意义的思想"。②由此可见，在一个"冲突语境"中开展观念史研究，是考察观念的形成、发生与流动时必须回应的一个发生语境问题。

三、观念史研究的知识社会学路径

如何抵达过去的观念，如何发现观念的形式，以及如何处理相关的文本、经验和材料问题，知识社会学提供了一种普遍认可的理论范式和认识路径。知识社会学既是一种关于知识的社会决定理论，也是一种关于历史—社会学的方法论体系，它要核心探讨的是"人如何实际进行思考的问题"③。沿着知识社会学理论与方法路径来开展观念史研究，在理论逻辑上是可取的。具体来说，按照罗杰·豪舍尔的观点："观念史力求找出（当然不限于此）一种文明或文化在漫长的精神变迁中某些中心概念的产生和发展过程，再现在某个既定时代和文化中人们对自身及其活动的看法。"④ 显然，观念史研究实际上要回答三个问题：第一是发现并识别观念的存在形式；第二是探寻观念的起源问题；第三是把握观念与社会的互动过程和历史逻辑。其实，知识社会学能够有效地回应观念史研究所面临的这三个问题：首先，观念是一种典型的知识形态，因此构成了知识社会学的重要研究对象；其次，知识社会学旨在探讨知识的起源问题，这无疑有助于我们在历史与社会的维度上接近观念的社会植根性问题；最后，知识社会学"通过描绘和结构分析

① 〔英〕柏林.（2002）. 反潮流：观念史论文集. 冯克利译. 南京：译林出版社（p.100）.
② 〔美〕诺夫乔伊.（2002）. 存在巨链：对一个观念的历史的研究. 张传有，高秉江译. 南昌：江西教育出版社（p.128）.
③ 〔德〕卡尔·曼海姆.（2000）. 意识形态与乌托邦. 黎鸣等译. 北京：商务印书馆（p.271）.
④ 〔美〕罗杰·豪舍尔.（2002）."序言". 载〔英〕柏林. 反潮流：观念史论文集. 冯克利译. 南京：译林出版社（p.5）.

的方法，调查社会关系是以什么方式实际影响思想的"①，因而有助于我们在经验与材料维度上把握观念与社会的影响机制和互动逻辑。

实际上，从知识社会学的理论视角来切入观念史研究，也是诸多学者积极呼吁的一个理论路径。英国思想史学者斯蒂芬·柯林尼（Stefan Collini）列出了一个可供借鉴的理论范式清单——曼海姆的知识社会学、洛夫乔伊的"单元—观念"史、年鉴学派的心态史学、福柯的知识考古学，认为它们以不同的方式"提出了各自特有的语汇和理解过去思想的唯一可能途径的理论"②。梁启超曾用群体意识的"遗传"与"变异"来解释历史的演化逻辑，"前者可以被发展为理解观念演变历史的'内在理路'，通过它们甚至可以揭示观念之间的必然性联系，后者则可以接上知识社会学的脉络，即基于特定的历史条件，根据特定的社会环境尤其是社会结构去理解思想观念的兴起与演化"③。尽管观念史研究的知识社会学范式得到了学界的肯定，但在微观的方法论上及时跟进，恰恰是一个亟待突破和创新的理论命题。

曼海姆虽然特别强调知识社会学作为经验理论的认识论问题，但并没有在方法论意义上给出具体的、明确的方法路径和操作过程。按照曼海姆的理论假设，开展知识社会学研究需要具备三个基本条件：第一，知识形式与社会形式之间存在互动结构。知识与社会的"互动"不仅包括"社会进程对思想'视野'的本质渗透"④，也包括知识在社会与历史维度上的作用方式，即"它在社会生活和政治活动中如何作为集体行动的工具实际发挥作用"⑤。罗伯特·金·默顿（Robert King Merton）将知识与社会的关系概括为因果关系和功能关系，其中功能关系强调的是知识之于存在的能动作用，因此他呼吁在"潜在观念的现实化过程"中思考知识的社会影响。⑥ 第二，知识的基本内涵是观念与思想。知识社会学的研究对象是特定社会历史语境下的思想

① 〔德〕卡尔·曼海姆. (2000). 意识形态与乌托邦. 黎鸣等译. 北京：商务印书馆 (p.1).
② 〔英〕斯蒂芬·柯林尼等 (2006). "什么是思想史？". 任军锋译. 载丁耘主编. 什么是思想史 (pp.3-8). 上海：上海人民出版社 (p.8).
③ 高瑞泉. (2011). 观念史何为？. 华东师范大学学报（哲学社会科学版），2，1-10 (p.8).
④ 〔德〕卡尔·曼海姆. (2000). 意识形态与乌托邦. 黎鸣等译. 北京：商务印书馆 (p.276).
⑤ 〔德〕卡尔·曼海姆. (2000). 意识形态与乌托邦. 黎鸣等译. 北京：商务印书馆 (p.1).
⑥ 〔美〕罗伯特·K.默顿. (2008). 社会理论和社会结构. 唐少杰等译. 南京：译林出版社 (pp.618-623).

问题，而思想的形成过程揭示了"为什么世界恰恰以那样的方式呈现自身"①。第三，社会形势变化中存在群体意识的突显。身处群体中的人"力求同他们所属的群体的特征与立场相一致，致力于改变周围的自然和社会环境，或使之维持一定既定的条件"②。概括起来，知识社会学关注的是"观念的社会影响""观念的生成机制"和"观念的群体意识"。探讨观念史研究的修辞学路径意味着在修辞学意义上回应上述三个问题，并尝试给出可能的方法路径和操作范式。

第二节 观念史研究的视觉修辞方法

如何把握一个时代的观念体系？一种常见的理论路径是知识社会学。③按照卡尔·曼海姆（Karl Mannheim）的观点，知识社会学是"关于知识和社会环境之间的实际关系的一种经验理论"④。为了揭示知识和社会之间的互动关系，知识社会学表现出对文本材料的特别重视，强调"通过描绘和结构分析的方法，调查社会关系是以什么方式实际影响思想的"⑤。换言之，观念史研究的基本思路就是立足具体的文本材料，尝试从中发现知识的形态以及知识生产的社会学逻辑。然而，当前的观念史研究更多地关注语言文本，图像及其视觉实践并未得到足够重视。实际上，图像不仅携带着丰富的观念内容，而且是社会观念的存在之所。彼得·伯克（Peter Burke）在《图像证史》中系统论述了图像"如何揭示或暗示了各个不同时期的思想、态度和心态"⑥。因此，只有拓展观念史研究的文本系统，即从语言文本系统延伸到视觉文本系统，才能真正创新观念史研究的理论视角与符号路径。必须承认，尽管视觉文本可以作为观念史研究的材料基础，但图像的破译却面临重

① 〔德〕卡尔·曼海姆. (2000). 意识形态与乌托邦. 黎鸣等译. 北京：商务印书馆 (p.277).
② 〔德〕卡尔·曼海姆. (2000). 意识形态与乌托邦. 黎鸣等译. 北京：商务印书馆 (p.4).
③ 〔英〕斯蒂芬·柯林尼等 (2006). "什么是思想史？". 任军锋译. 载丁耘主编. 什么是思想史 (pp.3-8). 上海：上海人民出版社 (p.8).
④ 〔德〕卡尔·曼海姆. (2000). 意识形态与乌托邦. 黎鸣等译. 北京：商务印书馆 (p.291).
⑤ 〔德〕卡尔·曼海姆. (2000). 意识形态与乌托邦. 黎鸣等译. 北京：商务印书馆 (p.271).
⑥ 〔英〕彼得·伯克. (2008). 图像证史. 杨豫译. 北京：北京大学出版社 (p.107).

重困难，尤其是缺少系统的视觉研究方法。① 基于此，本节的研究内容有二：一是立足知识社会学的基本理论路径，论证视觉修辞应用于观念史研究的可能性与现实性；二是立足视觉文本及其话语实践，探讨观念史研究的常见修辞学方法与路径。

一、视觉文本实践中的观念问题

作为一个时代的视觉印迹，图像不可避免地言说了其所处时代的历史往事，因此为文化史学家提供了一种考察历史的有效证据。正如伯克所说："如果不使用阿塔米拉（Altamira）和拉斯科斯（Lascaux）的洞穴绘画作为证据，确实很难写出欧洲的史前史，而没有陵寝绘画作证据，古埃及的历史将显得极为贫乏。"② 瓦尔堡学派的代表人物弗朗西斯·A. 耶茨（Frances A. Yates）坚信，一部文化史的书写，离不开图像文本的积极参与：一方面，图像作为一种符号，总是与现实存在实质性的关联③；另一方面，图像从来都扮演着一种可视化的"历史证据"的角色，其功能就是帮助人们更好地认识历史本身的"文化面目"④。当图像越来越多地被视为言说历史的一种材料基础时，当前图像研究的重点就开始转向图像深层的观念问题，如"艺术作品所表达的思想内容，即其中隐含的哲学或神学思想"⑤。荷兰历史学家约翰·赫伊津哈（Johan Huizinga）将借助视觉方式来研究文化史的方法称为"镶嵌法"（mosaic method），即文化史研究需要将"历史"从"图像"中"剥离"出来，从而发现图像所携带的历史内容。拉斐尔·塞缪尔（Raphael Samuel）在《历史的眼睛》中将那些还处于"前电视时代"的社会史学家称为"视觉文盲"，认为他们缺乏"视觉思维"这一史学研究亟需的思维形式。通过研究维多利亚时代摄影图片中那些被反复渲染的视觉元素——"妇女""家庭""聚会""绸缎"等，塞缪尔发现图像建构了一种"自下而上的

① 葛兆光. (2002). 思想史研究视野中的图像. 中国社会科学, 4, 74-83.
② 〔英〕彼得·伯克. (2008). 图像证史. 杨豫译. 北京：北京大学出版社 (p.4).
③ Yates, F. A. (1984). *Ideas and ideals in the north European Renaissance*. London: Routledge, pp. 55-56.
④ Yates, F. A. (1984). *Ideas and ideals in the north European Renaissance*. London: Routledge, p. 321.
⑤ 〔英〕彼得·伯克. (2008). 图像证史. 杨豫译. 北京：北京大学出版社 (p.42).

历史学"。①

按照剑桥学派代表人物昆廷·斯金纳（Quentin Skinner）的观点，观念史研究的主体思路是回到观念发生的历史语境中，"复原给定文本真正的历史同一性"，从而跳出文本或观念单元，"集中于特定历史时期总体的社会和政治语汇"，"将那些重要文本放在其恰当的思想语境之中，将目光转向这些文本得以产生的意义领域，并进而为这种意义领域做出贡献"。② 按照剑桥学派的观念史研究理念，观念并不是静静地躺在历史的长河中等待着被后人发现，而往往"以修辞的形式"存在。正如斯金纳所说："著作家常常故意采用一套拐弯抹角的修辞策略，其中一个明显的策略是反讽的运用。这就使言说（what is said）与意识（what is meant）相分离。"③ 因此，要识破并接近那些经由特定修辞"乔装打扮"的意义系统，转向并依靠"修辞批评"是一种比较合理的研究路径。换言之，观念史研究的一种可能的分析路径是：通过修辞分析的方式与路径来把握观念存在与表征的修辞问题，进而抵达观念的话语内涵。因此，本节以视觉文本为观念史研究的分析对象，将视觉修辞作为一种观念史研究和批评方法，尝试从视觉修辞的认识维度接近一个时代的"社会和政治语汇"，从而识别和抵达图像背后的观念体系。

如何在视觉意义上识别具体的"观念形式"（pattern of idea）？视觉修辞提供了一种通往观念史研究的方法路径。当代视觉修辞研究的一个重要领域，便尝试正面回应图像史学问题，即穿越历史的尘埃去破译图像所隐含的社会文化密码。正如本章第一节所指出的，按照知识社会学的理论视角，观念史研究实际上要回答三个核心问题：第一是发现并识别观念的存在形式；第二是探寻观念的起源与生成；第三是把握观念与社会的互动过程和历史逻辑。④ 基于此，本节尝试从视觉修辞学的方法和路径出发，分别回应观念史

① Samuel, R. (1994). The eye of history. In R. Samuel (Ed.), *Theatres of memory*. London: Verso, pp. 315-336.

② 〔英〕斯蒂芬·柯林尼等 (2006). "什么是思想史?". 任军锋译. 载丁耘主编. 什么是思想史 (pp. 13-16). 上海：上海人民出版社 (pp. 14-15).

③ 〔英〕昆廷·斯金纳. (2006). 观念史中的意涵与理解. 任军锋译. 载丁耘主编. 什么是思想史? (pp. 95-135). 上海：上海人民出版社 (p. 124).

④ 〔德〕卡尔·曼海姆. (2000). 意识形态与乌托邦. 黎鸣等译. 北京：商务印书馆 (pp. 2-8).

研究的三个基本命题，即观念的识别、观念的起源、观念的影响。第一，就观念的识别而言，观念史研究的首要命题是通过分析视觉材料，识别和发现存在于其中的观念话语，其基本的分析思路是从图像的形式语言出发，探讨图像所承载或反映的文化内涵；第二，就观念的起源而言，观念史研究需要回到图像出场的历史语境，回到图像语法的寓意系统或象征系统，探讨特定的观念如何"进入"图像，又如何重构图像的阐释规则；第三，就观念的影响而言，观念史研究不仅要关注观念产生的物质逻辑及引发的社会变化，也要探讨观念与社会文化之间的作用方式和影响结构，尤其是要在社会经验与事实维度揭示图像传播行为重构了何种社会"现实"。概括而言，本节接下来将从观念的识别、观念的起源、观念的影响三个基本知识社会学命题切入，探讨观念史研究的视觉修辞方法和路径。需要特别强调的是，考虑到观念史研究所回应的问题较为复杂和多元，部分观念或史学问题并非纯粹的修辞问题，因此本节主体上探讨的是观念史研究的一般视觉方法和路径，其中关于观念史研究所涉及的图像形式、符号语言、话语原理、意义批评等问题，本节突出阐释了视觉修辞方法的运用和分析。

二、观念的识别：观念存在的形式之维

按照英国艺术史学家弗朗西斯·哈斯克尔（Francis Haskell）的观点，图像的生产离不开一个时代特定的观念话语，"这些图像常常正是为了服务于这一特定目的而被创造出来，并且也正因此才得以留存（或者，有时也因此而被毁灭）"①。伯克之所以将图像视为"历史证据的一种重要形式"②，是因为他坚定地认为，"图像的历史"不过是"观念的历史"的一种微妙注解，因此可以在图像的形式维度上识别和理解观念形式。例如，法国史学家费尔南·布罗代尔（Fernand Braudel）通过分析全球时装的样式、纹案和风格，发现了世界服装的传播路径：在17世纪和18世纪，英国、意大利、波兰的时装实际上传自西班牙和法国。③

① 〔英〕弗朗西斯·哈斯克尔.(2018).历史及其图像：艺术及对往昔的阐释.孔令伟译.北京：商务印书馆(p.3).
② 〔英〕彼得·伯克.(2008).图像证史.杨豫译.北京：北京大学出版社(p.9).
③ 转引自〔英〕彼得·伯克.(2008).图像证史.杨豫译.北京：北京大学出版社(p.107).

具体而言，任何历史语境下的话语观念都对应特定的图像构成与风格，因此我们可以通过识别图像的形式特征与语言结构来抵达一个时代的某种隐蔽的观念话语。一方面，图像的生产离不开一个时代特定的总体观念，而这种总体观念是可以在图像的形式维度上加以识别和把握的。因此，重返图像出场问题，回到图像产生的历史现场，探究图像话语实践的物质基础及生产方式，有助于我们在图像与历史的互动结构中把握图像所携带的观念内涵。另一方面，尽管观念属于认识和逻辑范畴的问题，但是经由历史雕饰并最终沉淀下来的观念话语，往往对应社会文化层面的某种观念形式。作为观念史视域中的一个重要认识对象或分析单元，观念形式往往存在一个可供辨析和识别的"形式之维"，如图像家族中的图式、意象、形象等图像形式。因此，观念形式和图像形式之间在认识论上具有某种隐秘的"通约语言"——图像的构成、风格与形式总是在回应既定的观念问题，因此我们可以在图像的形式维度上抵达并理解一个时代的观念话语及深层的文化形式。必须强调的是，观念的识别与发现，不仅要关注图像中在场的符号形式，沿着在场的符号按图索骥，抵达一个更大的观念世界，也要关注图像中缺席的符号形式，尤其是那些被一个时代集体忽视或被创作者有意抹去的符号形式，因为那往往诉说着另一些值得挖掘的故事。而缺席的符号深处，隐藏着何种观念，再造了何种"现实"，恰恰是视觉修辞批评极为擅长的分析命题。

　　为什么可以在图像的形式维度上发现更大的"观念"话语？这是由图像本身的符号属性决定的。图像首先是一种像似符，其符号学意义上的第一性即像似性。因此，图像区别于其他符号形式（如指示符、规约符）的独特之处便在于，图像的表现形式实际上就是图像的表现内容，即符号形式和符号内容具有像似意义上的同一性。因此，图像的形式问题，实际上是一切图像议题研究的起点，对图像文化观念的研究自然也不例外。伯克详细阐释了从图像形式到文化观念的推演方式。例如，通过分析市镇风光画、室内画、广告画等日常生活中的图像形式，伯克发现了图像背后的观念内涵，即物质文化。正如伯克所说："图像提供的证明，就物质文化史而言，似乎在细节上更为可信一些，特别是把图像用作证据来证明物品如何安排以及物品有什么社会用途时，有着特殊的价值。它们不仅展现了长矛、叉子或书籍等物

品,还展示了拿住这些物品的方式。换言之,图像可以帮助我们把古代的物品重新放回到它们原来的社会背景下。"①

就视觉修辞角度而言,观念识别的基本思路是聚焦于图像的形式语言,尤其是对图像中的符号形式加以"再语境化"还原,从而在历史与文化维度上揭示图像出场的形式特征和构成规律,同时通过符号之间共时的或历时的对比与类比,一方面于共同之处发现一种普遍的总体观念,另一方面于差异之处检视观念话语的复杂结构及演变问题。哈斯克尔在《历史及其图像:艺术及对往昔的阐释》中系统论述了法国启蒙思想家孟德斯鸠如何在图像的维度上进一步发现并确认了古罗马及其艺术的衰落。1728年至1729年,孟德斯鸠多次参观了坐落于意大利佛罗伦萨市的乌菲齐美术馆(The Uffizi Gallery),并对其中陈列的罗马统治者的半身和全身雕像产生了浓厚的兴趣。当这些雕像按照年代顺序依次排列时,孟德斯鸠根据雕像本身的视觉形式,坚定地认为蛮族入侵意大利之后,希腊人和罗马人的形象已经在这个世界上消失了。显然,根据图像本身所反映的视觉信息便可以得出这一结论,因为每个民族都有特定的体型和面孔,而雕像中所"储存"的人物形态俨然跟18世纪的人相去甚远。实际上,图像不仅可以通过"直观的形式"回应历史命题,也有助于人们发现更大的社会文化内涵。孟德斯鸠进一步发现,雕像中的不同信息往往揭开了不同的历史之谜:头发、胡须、耳朵的处理方式,清晰地揭示了一座雕像的所处时代——雕像越久远,其表现类型和手法越丰富;而雕像衣袍的褶皱更多地揭示了一个时代的艺术风格及水平,如早期雕像的衣褶较为"轻盈",近乎完美地映衬了身体的轮廓和细节,后来的衣褶则相对较为粗糙。至此,孟德斯鸠发现了罗马政治和罗马艺术之间的"共同命运"——公元2世纪末以后,罗马艺术出现了较为明显的衰落迹象,而艺术上的衰落如同一面镜子,折射出了国家权力的衰落。② 基于在乌菲齐美术馆的观察与研究,孟德斯鸠于1734年完成了影响深远的史学著作《罗马盛衰原因论》。换言之,陈列在乌菲齐美术馆的雕像,以历史证据的形式呈现

① 〔英〕彼得·伯克.(2008).图像证史.杨豫译.北京:北京大学出版社(p.132).
② 〔英〕弗朗西斯·哈斯克尔.(2018).历史及其图像:艺术及对往昔的阐释.孔令伟译.北京:商务印书馆(pp.199-202).

了过往历史的模样，更为重要的是揭示了历史的诸多未解之谜。由此可见，在雕像的形式之上，刻写着一个时代的文明及其变迁过程。

需要特别强调的是，尽管图像提供了"无可辩驳"的历史文献信息，但我们依然需要对图像材料加以科学地阐释和运用，如此才能在图像维度上发现更大的历史与文化命题。哈斯克尔特别指出："有种理论认为艺术会一成不变地'折射'出我们通过阅读书面材料就能轻易理解的信息，如某种信仰、思想或政治事件，这几乎也同样是站不住脚的。事实上对于我们眼中的艺术，只有把它和其他证据合在一起进行研究，历史学家才会做出最好的解释。"① 例如，法国史学家丹尼尔·罗什（Daniel Roche）在研究法国的服装观念时，不仅使用了著名的绘画《农民的晚餐》(*The Peasant's Meal*) 等图像材料，同时使用了服装生产和交易的大量财产清单，由此揭示了法国服饰的观念史与传播史。② 因此，将图像与其他资料加以比照，一方面在多元材料之间的对话关系中发现真实的观念话语，另一方面对处理多种材料的论证结构和分析方法进行拓展，同样是观念史研究的视觉修辞路径亟待进一步突破的学术命题。

三、观念的起源：重返图像的"时代之眼"

"时代之眼"（period eye）是英国艺术史学家迈克尔·巴克森德尔（Michael Baxandall）在《15 世纪意大利的绘画与经验》（1972）中提出的一个图像史学分析概念，主要强调的是意大利文艺复兴时期艺术作品创作、观看、阐释的文化条件（cultural conditions）。③ 与"时代之眼"密切关联的一个概念是"认知风格"（cognitive style）。正如巴克森德尔所说："如何解读图像，取决于诸多因素，其中特别重要的是图像构成的语境（context），尤其是个体所拥有的阐释技能（interpreting skills）、范畴（categories）、模式形象（model patterns）、推论及类比习惯（habits of inference and analogy）。所有这

① 〔英〕弗朗西斯·哈斯克尔. (2018). 历史及其图像：艺术及对往昔的阐释. 孔令伟译. 北京：商务印书馆 (p. 12).

② 转引自〔英〕彼得·伯克. (2008). 图像证史. 杨豫译. 北京：北京大学出版社 (p. 107).

③ Baxandall, M. (1972/1988). *Painting and experience in fifteenth century Italy: A primer in the social history of pictorial style*. Oxford, UK.: Oxford University Press, pp. 29–108.

一切可以被简称为认知风格。"① 实际上,巴克森德尔所说的认知风格类似于符号学意义上的语境元语言,即符号阐释体系中源自时代和文化的底层逻辑或游戏规则。具体而言,图像作为一个时代的产物,必然携带着属于那个时代的底层逻辑和语义规则,如普遍共享的视觉经验、阐释图式、文化规约、观看方式,等等。英国社会学家维多利亚·D. 亚历山大(Victoria D. Alexander)在《艺术社会学》中进一步指出:"要了解一幅图画,必须和艺术家具备共同的视觉词汇(在形状、透视等方面),能够了解艺术家引用的惯例,并了解艺术家可能引用的一些更广泛的文化理解。"②

图像的认知风格携带了丰富的文化构成内容,它一方面通过对图像语法的隐性支配,限定了人们的观看方式,另一方面作为历史观念的显现装置,言说着深层的时代语言。因此,在图像的认知风格中,我们可以识别和发现一个时代极为重要的观念线索。一种图像形式之所以能够在大浪淘沙之后沉淀下来,是因为图像的语法和时代的语言在历史的断面上发生了交汇和重叠,并且二者共享了某种共通的组织逻辑和底层规则。我们可以从两个层面解释这种"互构关系"。一方面,图像语法往往携带着时代语言中的某些文化规则。画家只有"理解绘画产生时期所盛行的认知风格"③,才能真正创作出一幅具有普遍认知基础的经典之作。如果一幅图画背离了一个时代集体默许的创作体系和意义规则,那么它便无法进入社会认知的意义维度,无法言说更多的画外之意,更无法在与其他图画的竞争中顽强地留存于历史之中。另一方面,时代语言往往显现于图像语法之中。时代的语言在主体上体现为一个时代的文化观念,既包括图像本体维度的艺术观念及生产系统,也包括宏观意义上的社会意识与文化观念。因此,作为一种典型的元语言形式,时代的语言提供了图像语法得以存在并发挥作用的一种底层解释体系。尽管哈斯克尔在《历史及其图像:艺术及对往昔的阐释》中反复提醒人们

① Baxandall, M. (1972/1988). *Painting and experience in fifteenth century Italy: A primer in the social history of pictorial style*. Oxford, UK.: Oxford University Press, pp. 29-30.

② 〔英〕维多利亚·D. 亚历山大. (2013). 艺术社会学. 章浩,沈杨译. 南京:江苏凤凰美术出版社 (p. 303).

③ 〔英〕维多利亚·D. 亚历山大. (2013). 艺术社会学. 章浩,沈杨译. 南京:江苏凤凰美术出版社 (p. 303).

要谨慎地处理图像的历史文献问题,但他并没有否认图像语法中的时代印迹——图像"确实有属于自己的'语言',只有那些努力探索其多变的意图、惯例、风格和技巧的人才能理解"①。由于一个时代的观念系统是抽象的,是匿名的,是不可见的,它散落于日常生活的经验系统,驻扎在文本表征的语法体系之中,因此只有以文本为媒介和抓手,通过对图像本身的构成规则加以考察,尤其是挖掘图像得以生成的认知风格,才能真正识别、发现、打捞那些附着在图像语法之上的时代观念。由此可见,就图像维度上的观念起源研究而言,一种有效的思考路径就是立足图像所处的"时代之眼",从文化、历史、社会多重维度来考察图像的认知风格,尤其是在历史文化维度上挖掘图像得以形成并发生作用的观看方式和构成语法。

如何开展图像的认知风格研究?图像学的第二阐释层次——图像寓意阐释学,无疑提供了一个非常重要的切入视角。抽象的、宏大的、话语的观念如何进入具体的、可见的、有形的图像,本质上涉及图像阐释维度的认知模式(cognitive model)转换和迁移问题,如实现从已知到未知、从具体到抽象、从"实在域"到"想象域"的认知过渡。而隐喻恰恰作为一种常见的思维方式,揭示了观念进入图像的象征语言及"修辞之道"。具体而言,一个时代的文化观念并非简单地镶嵌在图像表层,而是以隐喻的方式存在并显现于图像之中。只有立足图像的认知风格,对其寓意系统中的象征结构及意义加以研究,才能真正把握观念"进入"图像的方式。巴克森德尔在阐释图像的认知风格时特别提及的"推论及类比习惯",主体上依然体现为视觉寓意问题。例如,为了阐明认知风格在图像解释中的重要性,巴克森德尔以圣布拉斯卡(Santo Brasca)绘制的耶稣圣坛的示意图②为例,认为图中的圆形和方形图案并非纯粹的几何问题,而是需要借助一定的宗教知识和建筑知识才能理解。示意图中的圆形和方形图案之所以能够承载复杂的宗教和建筑

① 〔英〕弗朗西斯·哈斯克尔. (2018). 历史及其图像:艺术及对往昔的阐释. 孔令伟译. 北京:商务印书馆 (p. 12).

② 该图实际上是依据意大利外交官圣布拉斯卡(Santo Brasca)的木刻画《耶路撒冷行程》(*Itinerario di Gerusalemme*, 1841)绘制而成的一个示意图(原文中为图 13),参见 Baxandall, M. (1972/1988). *Painting and experience in fifteenth century Italy: A primer in the social history of pictorial style.* Oxford, UK.: Oxford University Press, p. 30。

观念，是因为其中的图形要素及构成结构共享了一种普遍的认知惯例，也迎合了一个时代的视觉经验。而这种从"有形"图像到"无形"观念的认知过渡，本质上是在隐喻基础上的象征结构中发生的，即在既定的文化语境中，特定的图案被赋予了一定的隐喻意义或象征意义。这使得巴克森德尔所强调的"认知风格"这一"时代之眼"命题，成为一个可以在视觉修辞学意义上加以分析和把握的"视觉观念"命题。

显然，图像系统中的观念，往往体现为视觉隐喻基础上的象征意义，只有进入符号的象征层面，才能识别和发现象征得以发生的观念逻辑。要把握图像符号的象征意义，客观上需要从图像符号最基本的形式语言和构成规则切入，以此揭示隐藏在图像要素中的寓意内涵，进而在知识生产维度上发现更大的观念话语。尽管图像分析的范式和方法非常丰富，但图像的像似性特征决定了，一切意义的分析起点，都要回到基础性的形式语言维度。索尼娅·K. 福斯（Sonja K. Foss）从视觉修辞学范式出发，认为视觉话语的建构根本上依赖对"颜色集合、空间集合、结构集合、矢量集合等视觉元素的规律探讨"①。其实，视觉修辞意义上的观念史研究，特别是关于观念的起源和内涵研究，一方面需要关注视觉元素深层的隐喻意义和象征意义，并在此基础上探寻认知风格维度的观念话语；另一方面要尝试超越朴素的视觉隐喻研究范畴，努力对接人类文明的观念与思想命题，在知识生产维度上发现更大的观念形式，即超越简单的图像阐释范畴，真正回应人类认识的思想世界，发现或重构一种全新的知识话语。

例如，观念史视域下的色彩不仅意味着一个美学元素，而且作为一种通往"时代之眼"的社会文化符号，往往回应的是一个时代的认知风格，由此打开了一个未知而丰富的观念世界。15世纪绘画中的色彩，既是美学意义上的表征元素，又在竭力打破画框美学的限制，呼唤宗教意义的善意"入驻"，这使得色彩如同一种破译宗教话语的文化密码，超越了美学维度的形

① Foss, S. K. (2004). Framing the study of visual rhetoric: Toward a transformation of rhetorical theory. In C. A. Hill & M. Helmers (Eds.), *Defining visual rhetorics* (pp. 303-314). Mahwah, NJ: Lawrence Erlbaum Associates, Inc., p. 308.

式内涵，拥有了更为丰富的历史文化内涵。① 具体而言，在 15 世纪早期的绘画中，画家往往会使用价格昂贵的金箔对画作进行镀金处理，以强调画作中最重要或最神圣的部分，如文艺复兴初期著名画家皮耶罗·德拉·弗朗切斯卡（Piero della Francesca）在《基督受洗》（*The Baptism of Christ*）中用金色光线强调耶稣受洗的时刻，并用玫瑰色烘托耶稣神圣的袍子。② 与此同时，不同颜料的价格也是不同的，相较于廉价的"普鲁士蓝"（German blue），浓郁的"紫罗兰"（rich violet blue）往往更为昂贵，因此被用于突出更为重要的视觉信息。与其他蓝色相比，海蓝色的意义似乎更为特别而复杂，它既具有突出主体的能力，也蕴含着奇异（exotic）和危险（dangerous）的意义。③ 比如，文艺复兴时期的艺术先驱马萨乔（Masaccio）在《耶稣钉刑图》（*Crucifixion*）画面中，对耶稣的全身施以金色，而对圣约翰的右臂则施以海蓝色，以示强调。其实，探讨文艺复兴时期绘画中的色彩问题，不仅有助于理解色彩本身的象征意义及社会内涵，更为重要的是，有助于在观念与知识维度上打开一个更大的认识世界——计量科学逐渐进入绘画体系，并悄无声息地影响了文艺复兴时期的绘画风格。由于在画作中，不同颜色的价值是不同的，因此衡量一幅作品的价格客观上需要一种计量颜色的方法和工具，于是关于"计量"（gauging）的科学便出现了："指导商人们如何将怪异的形状分解成一般形状，如球形、管状、筒状、锥状等，这些形状的容量都能由几何公式计算出来。"④ 为了计量的方便，画家索性将作品中使用了昂贵颜料的

① 巴克森德尔在《15 世纪意大利的绘画与经验》（1972）中的"色彩的价值"（the value of colours）部分，从社会史角度对文艺复兴时期绘画中的色彩问题进行了系统的研究。亚历山大在《艺术社会学》中将巴克森德尔的这本著作作为单独的案例加以分析，用以揭示艺术实践中的观看方式问题。本部分论述综合参考了这两份文献。详见 Baxandall, M. (1972/1988). *Painting and experience in fifteenth century Italy*: *A primer in the social history of pictorial style*. Oxford, UK.: Oxford University Press, pp. 81–85；〔英〕维多利亚·D. 亚历山大. (2013). 艺术社会学. 章浩，沈杨译. 南京：江苏凤凰美术出版社 (pp. 303–306)。

② 《基督受洗》是弗朗切斯卡于 1450 年前后为家乡教堂创作的一幅祭坛油画，现收藏于伦敦国家画廊。因为年代久远，油画中镀金部分已经脱落。巴克森德尔在《15 世纪意大利的绘画与经验》中详细分析了这一历史细节。

③ Baxandall, M. (1972/1988). *Painting and experience in fifteenth century Italy*: *A primer in the social history of pictorial style*. Oxford, UK.: Oxford University Press, p. 11.

④ 〔英〕维多利亚·D. 亚历山大. (2013). 艺术社会学. 章浩，沈杨译. 南京：江苏凤凰美术出版社 (p. 306)。

部分都尽量描绘成可以分解的三维立方体，以便于画作交易的双方能够在画作的颜料成本评估上达成共识。由此可见，色彩问题与计量问题的相遇，无疑提供了一种理解文艺复兴时期绘画特征与风格的新视角和新观念。换言之，忽视了色彩问题，我们不仅难以读懂文艺复兴时期建立在色彩之上的图像寓意系统和象征系统，而且难以理解绘画风格的演变过程及深层的思想内涵。

必须承认，由于图像本身携带着一个时代的认知风格，因此要想准确地把握那些嵌入图像的寓意系统、象征系统，以及图像话语深层的观念体系，必须回到图像生产的原始语境之中，完成观察者与当事者的"视线缝合"。巴克森德尔充分意识到图像阐释的"意图"（intention）问题，认为解释历史图画的有效路径便是"求助于作者的历史意图"，由此形成了"通过推论作画原因来讨论图画"的知识体系。之所以需要将作者的意图纳入图像解释，是因为巴克森德尔坚定地相信，作者的意图不仅是个人的，也是时代的，是文化的，是历史的，并且携带着属于那个时代的认知风格。正因如此，他在《意图的模式》（*Patterns of Intention*）中断言："考虑意图并不是对画家心理活动的叙述，而是关于他的目的与手段的分析性构想，因为我们是从对象与可辨认的环境的关系中推论出它们的。它和图画本身具有直证关系。"[①] 哈斯克尔也表达过类似的观点："在任何一个时代，艺术所能传达的东西总是受控于特定社会背景、风俗传统和种种禁忌，对于这一切，以及造型艺术家在表现个人想象时所采用的技术手段，他都必须有所了解。"[②] 亚历山大同样指出："如果对圣经故事有一定研究，对不同色彩的价格、价值与意义以及15世纪时各种姿势的理解，现代观众便能在接触文艺复兴绘画时获得更丰富的见识。"[③]

① 〔英〕巴克森德尔. (1997). 意图的模式. 曹意强, 严军, 严善錞译. 杭州：中国美术学院出版社 (p. 130).

② 〔英〕弗朗西斯·哈斯克尔. (2018). 历史及其图像：艺术及对往昔的阐释. 孔令伟译. 北京：商务印书馆 (p. 2).

③ 〔英〕维多利亚·D. 亚历山大. (2013). 艺术社会学. 章浩, 沈杨译. 南京：江苏凤凰美术出版社 (p. 305).

四、观念的影响：图像的流动方式及其效果

正如威廉·J. T. 米歇尔（William J. T. Mitchell）的著作《图像何求：形象的生命与爱》的标题所揭示的，任何图像都是有欲望的、有生命的，在社会的传播结构中呈现出一种永不停息的流动状态。相较于语言文字而言，图像的能指与所指之间的勾连关系具有更大的浮动性和不确定性，这决定了图像往往会随着语境的变化，轻易地"挣脱"原有的符号指涉结构而进入新的意义结构，因此图像拥有更大的流动性。"流水不腐，户枢不蠹，动也。"正是在流动结构中，图像进入了世界。流动构成了图像的存在方式，见证了时代的欲望逻辑，也撩拨着社会的观念结构，这也是为什么米歇尔提出了"图像何求"的问题——"它们如何作为符号和象征进行交际，它们用什么力量影响人的情感和行为"[①]。常言道："人过留名，雁过留声。"跟踪图像的流动轨迹和演变过程有助于我们更加清晰地发现图像与社会之间的互动结构，进而以"图"为"媒"，抵达视觉实践深层的社会观念运行逻辑。

作为一种常见的图像流动形式，"图像挪用"从来都是观念史研究极为重视的一种视觉实践。所谓图像挪用，意为一种文本/媒介的生产往往激活或征用了另一种文本/媒介中的视觉形式或视觉形象。图像挪用必然涉及图像的"二次加工"，这必然会导致图像的"变形"。如何发现和认识观念的社会影响作用？一种常见的分析思路就是观察、识别、辨析、探究图像流动中的变形，并以变形作为具体的分析抓手，进而思考"如何变形"与"变形何为"这两大问题：前者主要关注图像在流动中究竟发生了什么变化，后者则旨在探讨产生这种变化的原因，进而揭示变化深层的观念问题。由于图像存在不同的流动方式，因此我们可以将社会传播结构中的图像流动实践概括为三种基本的变形方式：一是图像传播的变形。图像在符号流动中往往承受着外部话语或力量的雕饰，最后在视觉形式上发生了一定的变化。二是图像故事的变形。图像本身的形象或图像之中的事物往往拥有相对独立的生命，而其生命轨迹的变迁，往往言说了不同的"往事"，由此在图像的互文

① 〔美〕W. J. T. 米歇尔. (2018). 图像何求：形象的生命与爱. 陈永国，高焓译. 北京：北京大学出版社（p. 28）.

叙事层面产生了一种变形。三是图像转译的变形。当图像在不同媒介之间流动时，不同媒介由于生产方式及传播功能的差异，往往会导致"跨媒介"或"再媒介"实践中视觉形象的变形问题。基于此，我们将聚焦于这三种基本的图像流动形式，尝试提供一种考察图像与社会互动关系的视觉修辞方法路径。

第一，就图像传播的变形而言，图像的意义并不是固定的，而是在时间和空间两个维度上不断演变，呈现出一种流动状态。一方面，当同一幅图像被置于不同的历史语境中时，它便不可避免地承受着外部意义的入侵和支配，最终在时代的浪潮中成为一个浮动的能指，其外在的形式也呈现出相应的变化。另一方面，图像的意义取决于社会场景中的观看方式，当图像被置于不同的展示空间中时，它便携带不同的修辞目的，最终回应的是不同的传播命题。因此，图像在时空维度上如何出场、如何离场，以及呈现出何种在场方式，背后往往存在一个深刻的社会观念命题。符号的形式及意义永远处于流动之中，而考察意义流动的方向、方式及深层的修辞原理，有助于我们把握图像进入世界的传播方式及产生的影响。一般而言，图像的意义之所以具有流动性，是因为图像被锚定到不同的释义语境中，因此图像传播过程中的变形更多地源于语境元语言的变化。通过比较不同时空场景中的语境元语言的差异和变化，我们可以把握图像传播实践中观念内涵及其得以存在并发生作用的底层语言。那架在日本广岛上空投下原子弹的轰炸机艾诺拉·盖（Enola Gay）之所以在美国国家航空航天博物馆遭遇了"出场""在场"与"离场"的传奇经历，是因为作为符号的轰炸机被接合到不同的元语言系统中，其曲折动荡的"命运"不过是意识形态话语争夺的微妙注解。[1]

第二，就图像故事的变形而言，与图像流动同步行进的是图像所携带的故事。我们经常所说的图像故事一般包含两层含义：一是图像画面内部所讲述的视觉故事，即叙事维度上的图像内容；二是图像与图像之间的视觉故事，即符号互文意义上的视觉故事。观念史意义上的图像故事主要是第二层含义。一种图像形式之所以能够以故事的方式进入公共视域，往往是因为其

[1] Hubbard, B., & Hasian Jr, M. A. (1998). Atomic memories of the Enola Gay: Strategies of remembrance at the National Air and Space Museum. *Rhetoric & Public Affairs*, *1*(3), 363-385.

具有一定的公共性内涵,即作为一种公共符号出场并发挥作用。这种具有普遍认知基础和公共影响作用的符号形式,即我们常说的作为"决定性瞬间"(decisive moment)的凝缩图像(condensational image)或视觉聚像(icon)。[1]与其他图像符号不同的是,视觉聚像往往意味着一种普遍的符号形象,它携带着元语言,摆脱了语境的限定,能够有效地拒绝其他意义的入侵,因此往往意味着一种具有自我言说能力的意义丰富的视觉形式。[2]正是在多种话语的建构与争夺结构中,一种图像形式,作为我们把握某一议题的标志性符号形式,上升为一个时代的视觉聚像。因此,作为文化意义上的构造物,视觉聚像往往凝缩了一个时代的某种观念形式。通过分析视觉聚像的生成原理及修辞机制,我们能够接近从"图像"到"事件"的深层话语体系。视觉聚像的话语功能主要有二:一是意象图式维度的母题功能。视觉聚像如同一种数字模因,流动于不同图像之间,成为其他符号纷纷模仿的"样版"形式。二是图像叙事维度的联想功能。视觉聚像符号中的人物或事物,如新冠肺炎疫情期间的新闻照片《隔着玻璃亲吻的战疫情侣》中的那对情侣(见图8.1)、希望工程的宣传画《大眼睛》中的苏明娟(见图9.3),往往拥有相对独立的生命意识,他们未来生命中的任何视觉瞬间,都会成为视觉聚像符号的伴随文本(co-text)。因此,通过分析视觉聚像与其伴随文本的互文结构,我们能够把握视觉话语建构的观念内涵。其实,在历史的长河中,观念史研究不仅要关注视觉聚像的出场问题,也要关注视觉聚像的离场问题,尤其是当一种备受关注的视觉聚像因被时代抛弃而淡出公众视野,或者在多元话语生态中被赋予了其他新的意义内涵时,图像背后的观念话语或许更加耐人寻味。

第三,就图像转译的变形而言,图像流动的一种重要表现形式就是"跨媒介"或"再媒介",即一种图像形式流动于不同的媒介形式之间,其常见的表现方式为,一种媒介直接使用了另一种媒介的图像符号,或者间接共享了另一种媒介制造的视觉形象。图像在不同的媒介形式之间的复制、翻刻、临摹、转写,往往会由于各种复杂的原因对原始的图像/形象加以调整或改

[1] Bennett, W. L., & Lawrence, R. G. (1995). News icons and the mainstreaming of social change. *Journal of Communication*, 45(3), 20-39.

[2] 关于凝缩图像或视觉聚像的理论内涵及修辞机制,详见本书第七章相关论述。

造，由此带来图像转译中的变形问题。图像转译中的跨媒介或再媒介问题远远超越了简单的"复制"问题，一方面是因为不同媒介的传播功能和目的决定了图像转译过程中存在主观介入问题，另一方面则是因为不同媒介拥有不同的技术语言和表达偏向。正如媒介理论家马歇尔·麦克卢汉（Marshall McLuhan）所说的"任何媒介的'内容'都是另一种媒介"①，媒介与生俱来的物质性内涵不可避免地卷入图像转译，由此引发了图像流动的结构性的"变形"。晚清时期著名的《点石斋画报》使用了照相石印技术，于是画报的生产方式必然涉及摄影媒介和石印画报之间的互动问题。在这一典型的"再媒介"过程中，画报中的"摄影"痕迹愈发显著，并深刻地影响了画报本身的艺术创作观念。例如，画师吴友如在画报的细节处理上尝试模拟摄影机的"虚焦"语言，以制造照片式的景深效果。② 显然，《点石斋画报》糅合了摄影视觉和画报视觉两种媒介语言，这一艺术创作手法是同时代的其他画报所不具备的。因此，图像转译并非简单的图像复制，其转译实践中的变形，往往在历史与文化向度上折射出观念本身的汇聚与流动问题。

一种媒介为何会挪用另一种媒介中的视觉形象？这一问题本身就回应了观念的社会影响命题。一种视觉形象在不同媒介之间的流动，往往将不同的历史时空并置在一个对话的结构中，其背后往往意味着媒介之间、时代之间、观念之间的相遇、碰撞与汇聚，这使得我们可以在图像流动的转译结构中想象历史及其内在的观念逻辑。比利时汉学家钟鸣旦（Nicolas Standaert）的研究发现，近代人体解剖学创始人安德雷亚斯·维萨里（Andreas Vesalius）早在1543年就出版了《人体的构造》（*De Humani Corporis Fabrica*），而后耶稣会士昂布鲁瓦兹·帕雷（Ambroise Paré）于1561年出版了《解剖学》（*Anatomie Universelle du Corps Humain*），他们的著作都收录了大量的人体解剖图；大约在17世纪，帕雷的《解剖学》被翻译为中文版《人身图说》，后被收藏于北京大学图书馆（见图10.1）。相比较而言，从帕雷的《解剖学》

① 〔加〕马歇尔·麦克卢汉.（2000）.理解媒介——论人的延伸.何道宽译.北京：商务印书馆（p.34）.
② 唐宏峰.（2016）.照相"点石斋"——《点石斋画报》中的再媒介问题.美术研究，1，74-83.

1a 维萨里《人体的构造》插图　1b 帕雷《解剖学》(荷兰版)插图　　1c 《人身图说》插图

图 10.1　人体的组织构造①

到其中译本《人身图说》，由于中西医对待裸体或尸体的态度存在明显的观念差异，加之中国画的画法中少阴影表现手法和几何透视观念，因此《人身图说》中的人体骨骼图明显不同，如中医在人体骨骼图上有意加上了头发、眼睛，使其恢复"人形"，再如西方文化中象征死亡的铁锹在中译本中被有意抹去了。② 显然，从图像转译中的差异，可以发现文化因素和绘画技术是如何进入图像，并由此书写并见证了中西医的文化观念及视觉表征观念之差异。其实，真正将帕雷的《解剖学》带入中国公众视野的人是被誉为"扬州八怪"之一的清代著名画家罗聘，据载，他不晚于 1766 年创作的《鬼趣图》(部分见图 10.2) 引起了巨大轰动。《鬼趣图》共有三个版本，其中两个版本中的鬼怪形象已经被证明源自西方的图画③，如图 10.2 中的两个骷髅

① 这三幅图来自比利时汉学家钟鸣旦 (Nicolas Standaert) 发表在《自然科学史研究》2002 年第 3 期中的文章《昂布鲁瓦兹•帕雷〈解剖学〉之中译本》中的图片 ("图 1：骨骼前视图")，其中 "1a" "1b" "1c" 均使用原文标注。该文章译自钟鸣旦的英文文章 "A Chinese translation of Ambroise Pare's 'Anatomy'"，中译版由作者本人翻译，原文发表信息为：Standaert, N. (1999). A Chinese translation of Ambroise Pare's "Anatomy". *Sino-Western Cultural Relations Journal*, 21, 9-33.

② 〔比利时〕钟鸣旦. (2002). 昂布鲁瓦兹•帕雷《解剖学》之中译本. 自然科学史研究, 3, 269-282.

③ 〔比利时〕钟鸣旦. (2002). 昂布鲁瓦兹•帕雷《解剖学》之中译本. 自然科学史研究, 3, 269-282.

图 10.2 清代罗聘的《鬼趣图》局部①

型鬼魅形象与帕雷《解剖学》中的人体骨骼图中的形象高度一致。西方医学的人体骨骼图究竟如何进入中国的绘画世界，如何成为中国文化观念中的鬼魅形象，无疑成为医学观念史和绘画观念史需要共同回应的问题。事实上，人体的"头盖骨"和"骨骼"往往被视作死亡的象征，成为西方社会与艺术极受尊重的文化符号，而解剖学的发展进一步提升了人体骨骼表达的精度，并深刻地影响了西方绘画的创作观念。相比之下，中国文化及绘画艺术往往认为骨骼是不祥的象征，在绘画创作中较少使用。罗聘在绘画中较早地呈现了人体骨骼，不仅将其作为鬼魅的形象加以表达，而且在视觉意义上将其推向了文化认知的维度——没有肉身的"骨骼"最终成了"鬼"的样子。中国清代"性灵派三大家"之一的著名诗人、画家张问陶在《鬼趣图》的题诗中就写道："面对不知人有骨，到头方信鬼无皮。"显然，《鬼趣图》通过对西方媒介中"骨骼"形象的直接挪用，再造了中国文化意义上的"鬼"的想象，无疑为国人提供了一种想象"鬼"的视觉经验和方式。由此可见，从西方医学的人体骨骼图到中国绘画中的"鬼"的形象，图像转译

① 图片来源：https://cul.sohu.com/20180211/n530743757.shtml，2020 年 12 月 1 日访问。

不仅揭示了图像本身的再媒介方式与特点,同时在文化观念维度上开启了探究文化对话之可能。正如钟鸣旦所说:"通过把西方医学转变成奇怪的灵魂和精神世界,罗聘把这些骨骼图重植于一个与其来源所处的环境非常相似的环境中,即一种科学与宗教在其中整合为一体的世界观。"① 进一步讲,从《鬼趣图》中"骨"与"肉"、"鬼"与"人"的分离,到王公贵族使用金缕玉衣护佑肉身,再到今天人们借助高科技方法保护身体的完整性,中国古老的身体观可谓顽强地从古代绵延至今。②

实际上,观念史研究不但要关注时空脉络中的"变",还要将"不变"纳入考察对象范畴,如此才能更加完整地理解一种图像形式的"生命"及其承载的观念世界。一种历经岁月磨砺的图像形式何以能够继续保持原来的模样?这一问题绝非简单的"传承"可以解释。我们需要进一步追问的是,一种图像形式为什么会拥有如此顽强的生命力?那些促使图像"不变"的强大力量或因素究竟是什么?对这些问题的回答有助于打开观念史研究的另一视野。美国文化人类学者葛维汉(David Crockett Graham)于 1910 年在中国四川进行田野调查时,将当时民间的一幅门神图画收入其博士学位论文。图画中的"门神"身着铠甲、手持双鞭,威风凛凛。这幅门神图画被收藏于芝加哥大学图书馆,成为研究晚清民初时期民间门神信仰的重要视觉材料之一。王笛曾将这幅门神图画与 20 世纪末中国成都一民间艺人制作的门神画进行比较,他惊讶地发现,二者竟然出奇的相似。③ 历经近百年的风风雨雨,大洋两岸的两幅图像如同一对未曾谋面的孪生兄弟,虽相隔万里,但似乎并未走散。我们不禁要问:在这百年间,中国发生了巨大变迁,历史演进的政治结构清晰可见,为什么作为民间信仰符号的"门神"图案却并未发生太多变化?按照传统的理解,民间文化总是受制于国家权力、历史结构、精英话语的总体部署,或被收编,或支离破碎,丧失原有的生命意识。然而,这两幅门神图画在视觉维度上驳斥了这一传统观念:在历史车轮的碾压

① 〔比利时〕钟鸣旦. (2002). 昂布鲁瓦兹·帕雷《解剖学》之中译本. 自然科学史研究, 3, 269-282, p. 279.

② 葛兆光. (2016). 骨与肉:古代中国对身体与生命的一个看法. 文史知识, 10, 12-21.

③ 两幅门神图画的来源,参见王笛. (2006). 街头文化:成都公共空间、下层民众与地方政治, 1870—1930. 李德英,谢继华,邓丽译. 北京:中国人民大学出版社 (p. 71).

之下，民间文化展现出顽强的生命力，那些断不了的东西，恰恰延续着一个民族根深蒂固的文化基因。此外，尽管两幅图画存在总体相似，但依然存在微妙的差异，如20世纪初的"门神"面相平和，20世纪末的"门神"则怒目圆睁，相貌略显威严，似乎更符合中国民间传统的门神形象。这种"变形"之中是否隐藏着某种复杂的观念逻辑？这依然是一个值得深入探究的观念史问题。因此，立足图像本身的形式特征，把握图像流动中的"变"与"不变"命题，无疑可以开启一个更为丰富的观念认识世界。

需要特别强调的是，按照曼海姆的观点，"知识社会学所探求的是理解具体的社会—历史情况背景下的思想"，因而强调在具体的历史语境和经验性事实中发现思想，从而揭示"为什么世界恰恰以那样的方式呈现自身"。① 必须承认，观念史研究不仅要揭示视觉文本话语的意义系统，也要尝试揭示特定历史语境下视觉文本和社会实践之间的勾连逻辑，尤其是从文本传播的经验性事实中发现和拓展视觉文本的意义系统。这样的"经验性事实"存在于哪里、通过何种方式获取？如何发掘经验材料本身的生命力和阐释力，以避免其陷入简单的理论注脚角色？这些学术问题同样是知识社会学意义上探讨观念与社会互动逻辑时亟待回答的。

第三节　图绘"西医的观念"：晚清西医东渐的视觉修辞实践批评

晚清时期，西方传教士纷纷在中国创办西医医院，借助"医务传教"开始了十字架下的肉体"救赎"。② 西医合法性的建构，经历了一个复杂的抵抗、拒绝、观望、接纳的过程，同时"构成了'西学东渐'历史潮流中的一个重要部分"。③ 不得不说，在传统中医主导的就医观念中，国门洞开之初，西医无疑面临着巨大的挑战。美国传教士爱德华·H. 胡美（Edward H. Hume）医生在《道一风同：一位美国医生在华30年》中记录了自己

① 〔德〕卡尔·曼海姆. (2000). 意识形态与乌托邦. 黎鸣等译. 北京：商务印书馆 (p. 277).
② 杨念群. (2006). 再造"病人"：中西医冲突下的空间政治（1832—1985）. 北京：中国人民大学出版社 (pp. 1–18).
③ 周岩厦. (2011). 国门洞开前后西学传播之路径探索. 杭州：浙江大学出版社 (p. 115).

在中国湖南行医的完整经历,其中描述了西医起初面临的各种"竞争对手":除了传统的中医诊所,还有在民间被广泛认为"可以驱病除魔"的民间信仰和文化符号,其中包括一门被民众祭拜的名为"红毛将军"的大炮、一位"可以预言并告诉人们如何安排未来道路"的算命老先生、一尊寺庙里供人祭祀求福的"奶奶神"、一块被认为可以保一方水土安全的刻有"泰山石敢当"的巨石,还有"竞相分担城市里的医疗事务"的占星家和相士。①

经过漫长的"医务传教",传教士的"神性救赎"逐渐在生命体的生老病死中得到了一种世俗的诠释。1835 年,传教士医生伯驾(Peter Parker)在广州创办中国第一个西医医院——广州博济医院,开启了"医务传教"的先河。据统计,截至 1887 年,来华行医的传教士医生达到 150 名,其中 27 名是女性。② 他们的足迹遍布中国各地,背负着十字架下的荣耀,艰难地实践着对国人肉体和精神的双重"征服"。"医务传教"不单单局限于对基督教福音的传播,更为重要的意义是通过世俗的方式博取了国人对西医的认知好感。博济医院创办之初,短短一年里,就有 2152 名患者就医,涉及 47 种眼科疾病、23 种其他疾病;有六七千人前来医院参访,实地了解西医的救治过程。③ 根据广州宗教志资料记载,当时在广州,"社会各阶层的人们,甚至这一地区的最高行政府官员们,都到这儿来接受过内科、外科的治疗"④。1885 年 12 月 31 日,在博济医院 50 周年庆典上,皮尔斯牧师对博济医院在西医传播中发挥的功能给予了高度评价:"外国人为中国人谋福利的各种方案中,没有一种是执行的比这更为有力、更为热情,也更为无私的了。外国人开办的医院有助于打破偏见和恶意的屏障,同时为西方的科学和发现开启了通衢大道。"⑤ 面对中医所主导的文化土壤,人们在观

① 〔美〕爱德华·胡美. (2011). 道一风同:一位美国医生在华 30 年. 杜丽红译. 北京:中华书局 (pp. 42–47).

② 杨念群. (2006). 再造"病人":中西医冲突下的空间政治 (1832—1985). 北京:中国人民大学出版社 (p. 33).

③ Gulick, E. V. (1973). *Peter Parker and the opening of China.* Boston, MA: Harvard University Press, p. 46.

④ 广州市宗教志编纂委员会. (1995). 广州宗教志资料汇编第五册(基督教). 12, p. 150.

⑤ 〔美〕嘉惠霖,琼斯. (2009). 博济医院百年. 沈正邦译. 广州:广东人民出版社 (p. 134).

念上逐渐接受西医,"对于西医从陌生的疑虑恐惧,到逐渐认识其医学知识,开始认同西洋医学,甚至崇尚西医贬斥中医,从官府到民间,观念发生了很大的变化"①。

一、西医的合法化及其视觉考察路径

以往的医学传播史和医学社会史研究,对视觉材料缺少系统的关注和论述。② 实际上,西医话语的合法化过程,尽管存在一个总体性的、结构性的"西学东渐"语境,但其中的视觉实践同样不容忽视。鸦片战争期间,钦差大臣林则徐长期为疝气所困,一切治疗方法皆不奏效。而关于他后来愿意接受陌生的西医疗法的原因,不能不提及其中"图像"的作用。当时,伯驾得知林则徐身患疝气,多次邀请林则徐前来博济医院医治,但林则徐出于特殊身份的顾忌,不愿与西人接触。伯驾在写给林则徐的书信中,详细分析了疝气的病因,认为疝气带是最好的治疗方案。为了让林则徐接受西医疗法,伯驾专门绘制了一幅病变部位的解剖图示,"详析疝气的成因,附以图解,并且建议可装托带医治"③。依照伯驾的治疗方案,林则徐最终接受了疝气带,病情因此缓解。事后,伯驾在业务报告中说"呈送给钦差大人的托带尚称见效",也因此与林则徐"结了善缘",而"林则徐的左右侍从也每天出入医院"。④ 不难发现,作为当时位高权重的钦差大臣,林则徐与西医颇具渊源,他也成为博济医院最引以为傲的救治病例。这段往事对于西医在中国的"合法化"进程可谓意义深远,而其中的视觉话语无疑扮演了积极的角色。

实际上,在"医务传教"的大背景下,视觉话语广泛地存在于报刊、绘画、广告等视觉文本形态之中,在与中医的正面"接触"与"碰撞"中,竭力"描绘"着"西医的观念"。本节立足"西医东渐"这一特定的社会历史语境,致力于考察早期西医实践是如何在视觉意义上表征、生产、传递

① 张晓丽编著. (2015). 近代西医传播与社会变迁. 南京:东南大学出版社 (pp. 215-216).

② 杨念群在《再造"病人":中西医冲突下的空间政治(1832—1985)》中对晚清时期的医学社会史进行了比较权威的研究,在研究范式上更多地聚焦于身体社会学研究,在文本对象的考察上对视觉材料和视觉事实的关注较少。

③ 陈小卡. (2007). 一个传教士、医生、外交家的在华历程. 粤海风, 2, 42-47 (p. 44).

④ 陈小卡. (2007). 一个传教士、医生、外交家的在华历程. 粤海风, 2, 42-47 (p. 44).

"西医的观念",即如何"通过视觉的方式"实现西医的合法性建构,以此完善和拓展图像传播史和医学观念史的研究视野,并尝试在相应的方法路径上进行一定的探索。

为了相对清晰地考察西医的视觉实践,首先需要克服的困难是文本对象的选择。从伯驾在中国开设第一家西洋医院开始,西医便作为一种"新知"逐渐进入国人的关注视野,相关媒体也逐渐给予了越来越多的关注和报道。然而,由于晚清时期的版画多采用石印技术,一来制作工艺复杂,二来版画成本极高,因此当时的报纸主体上还是文字报道。鉴于此,本节对视觉材料的选择,主要基于三方面的综合考虑:第一,考虑视觉材料的代表性,即主体上以图像为主的视觉材料;第二,考虑视觉材料的影响力,即视觉材料具有相对普遍的传播效果;第三,考虑视觉材料的历史性,即在传播观念上能够与西医主题基本对接,且具有举足轻重的历史地位。基于此,本节选择三份极为重要的视觉材料作为研究文本,分别是晚清时期第一大画报《点石斋画报》、香港地区的第一份中文报刊《遐迩贯珍》、记录传教士在华行医实践的绘画集《伯驾行医图集》,三份材料中有关西医的视觉图像共计 225 幅。接下来我们简要陈述这三份视觉材料的代表性、影响力和历史性,并对 225 幅图像的构成和选择依据进行陈述,以揭示研究对象选择的合理性。

《点石斋画报》为《申报》副刊,创刊于 1884 年 5 月,停刊于 1898 年 8 月。作为西方传教士美查(Ernest Major)创办的一份画报,《点石斋画报》在晚清时期具有非常重要的社会影响力,"因关注时事、传播新知而名声远扬"[①]。十五年间,共刊发了四千余幅携带文字的版画。所有图像都采用石印技术配合绘画制作而成,并附有简单文字,其特点就是"精于绘事者,择新奇可喜之事,摹而为图"[②]。《点石斋画报》借助图文并茂的叙述方式来讲述晚清,"清晰地映现了晚清'西学东渐'的脚印"[③],被称为一部关于晚清社会百态的"画史"。《点石斋画报》出版以后,很受欢迎。前三期问世后,三五日即告售罄。1884 年 6 月 19 日《申报》发表消息说,《点石斋画报》

① 陈平原,夏晓红编注. (2014). 图像晚清:《点石斋画报》. 北京:东方出版社 (p. 2).
② 尊闻阁主人. (1884). 点石斋画报缘启. 点石斋画报, 1 号, 5 月 8 日.
③ 陈平原,夏晓红编注. (2014). 图像晚清:《点石斋画报》. 北京:东方出版社 (p. 7).

前三期供不应求，购者踊跃，报馆又添印数千，也很快卖光。其印数一般为三五千册，最高达万册左右。这一数字在当时可谓天文数字。更有甚者，《点石斋画报》在停刊多年以后，所出旧报还一再重印，很有销路。中国上海集成图书公司在1910年和1911年先后两次重印。① 所有这些数据足以体现出《点石斋画报》在当时广泛的社会影响。《点石斋画报》包括四大主题，分别是"奇闻""果报""新知""时事"。在四大主题中，"新知"占据着极为重要的分量，其目的就是将"新知"推广到市井社会，从而"扩大天下人之识见"②。《点石斋画报》的主要话题是新人新事，"它是最早以图画形式向人们介绍外国的科技新知和新鲜事物的"③。作为一种极具代表性的"新知"，西医引起了《点石斋画报》的极大关注，其中刊发了31幅与西医有关的石印故事版画。因此，本节将《点石斋画报》中的31幅图像纳入研究对象。

《遐迩贯珍》是由英国伦敦布道会所属英华书院创办的第一本中文月刊，于1853年5月在香港出版，传教士商人沃尔特·亨利·麦都思（Walter Henry Medhurst）任主编，它也是鸦片战争以后中国境内的第一本中文期刊。鸦片战争后，中国各大通商口岸相继开放，《遐迩贯珍》正是在这一特殊背景下出现，发行于香港、广州、福州、厦门、上海、宁波等通商口岸。《遐迩贯珍》的主要使命是向中国人传播西方新知与文明，其办刊宗旨为："盖欲人人得究事物之颠末，而知其是非，并得识世事之变迁，而增其闻见，无非以为华夏格物致知之一助。"④ 这份刊物由香港英华书院以竹纸单面铅印，以16开线装书的形式发行。《遐迩贯珍》中刊登了大量的图像，通过图像来讲述西方新知，这也是其不同于其他类似期刊的主要特征。《遐迩贯珍》出版至第33号便停刊，其中刊发了大量有关人体医学结构的解剖图像。这些图像涵盖十三大主题（全身骨体论、泰西种痘奇法、眼官部位论、面骨论、手骨论、脊骨胁骨论、脏腑功用论、尻尾盘及足骨论、肌肉功用论、脑为全

① 熊月之，周武主编. (2007). 上海：一座现代化都市的编年史. 上海：上海书店出版社 (p. 156).
② 见所见斋. (1884). 阅画报书后. 申报，6月19日.
③ 张立华. (2013).《点石斋画报故事集》序言，吴友如等绘. 张立华编选. 点石斋画报故事集·辰集. 合肥：安徽人民出版社。
④ 遐迩贯珍小记. (1854). 载遐迩贯珍，12月，2 (p. 6).

体之主体论、手鼻口官论、耳官妙用论、心经论），共计114幅图像，主要通过文字和配图的方式讲述人体的骨骼构造、常见疾病及治疗方式等。因此，本节研究对象的另一份视觉材料是《遐迩贯珍》中的这114幅图像。

《伯驾行医图集》是一份记录传教士医生伯驾在华行医的医学图集。伯驾是第一位来华的传教士医生，他于1835年在中国广州创办了后来的博济医院，当时免费为中国人治病。博济医院早期专注于眼科治疗，后来应越来越多肿瘤患者的需求，成为一个全科医院。在广州"十三行"中，有一位西学归来的著名华人油画家，名叫关乔昌，西人称他为"林官"（英文名为"LamQua"，有多种译法）。为了留下一份记录行医过程的历史资料，并将其用作教授西医的教学案例以及向国人介绍疾病与西医的宣传材料，伯驾邀请林官用油画记录下了一些病人案例。林官为伯驾高超的医术和修行所感动，共创作了110幅有关病人症状的画作，产生了广泛的国际影响力，目前其中80幅存于耶鲁大学医学图书馆中。在耶鲁大学医学图书馆的医学资料库中，林官的80幅油画是唯一被收藏的有关早期西医渐入中国的视觉材料。[1] 因此，本节将《伯驾行医图集》中的这80幅油画作品作为研究文本之一。

本节聚焦于这三份视觉材料，将其置于晚清时期"西学东渐"和"医务传教"的历史语境中，也就是中西医文明竞争与冲突的历史土壤中，尝试从视觉修辞的话语维度揭示西医的话语内涵及其合法性建构问题。当代文化上"图像转向"以来，传统基于语言文本分析的修辞学研究逐渐开始关注视觉符号的意义与劝服问题，也就是"从原来仅仅局限于线性认知逻辑的语言修辞领域，转向研究以多维性、动态性和复杂性为特征的新的修辞学领域"[2]。当视觉文本进入修辞学的关注视野时，视觉修辞便成为有别于传统语言修辞的另一种修辞范式。如果说传统修辞关注的是文本的意义机制与劝服原理[3]，视觉修辞则尝试在视觉意义上编织某种劝服性的话语实践。J. 安

[1] 伯驾在华行医期间的80幅油画集收藏在耶鲁大学医学图书馆中，名为"Peter Parker's Lam Qua Paintings Collection"，网址见 http://library.medicine.yale.edu/find/peter-parker。

[2] Foss, S. K. (2004). Framing the study of visual rhetoric: Toward a transformation of rhetorical theory. In C. A. Hill & M. Helmers (Eds.), *Defining visual rhetorics* (pp. 303–314). Mahwah, NJ: Lawrence Erlbaum Associates, Inc., p. 308.

[3] 〔古希腊〕亚理斯多德. (2006). 修辞学. 罗念生译. 上海: 上海人民出版社 (p. 26).

东尼·布莱尔（J. Anthony Blair）断言，视觉修辞的本质是"视觉劝服"（visual persuasion），其强调通过视觉化的方式将某一观念合法化。①

视觉修辞既是一种认识论，也是一种方法论。本节尝试回到"西医东渐"和"医务传教"的总体历史语境中，主要立足视觉修辞的认识观念和分析范式，对晚清时期西医话语的视觉文本开展视觉形式分析、视觉话语分析与视觉文化分析，以此接近西医实践在视觉意义上的话语观念及其合法性建构机制。第一，视觉形式分析旨在揭示西医话语的视觉特征与形式构成，即视觉文本中征用了何种符号资源，它们又是如何服务于西医话语的合法性建构。第二，视觉话语分析旨在回答西医依赖的科学话语是如何在视觉意义上呈现的，又是如何通过视觉途径完成其合法性建构。第三，视觉文化分析旨在探讨西医话语深层的框架机制与文化过程，即视觉文本激活、挪用、再造了何种视觉意象，而这些视觉意象又是如何进入公众的认同深处。通过对这三个问题的正面回应，本节尝试立足这一具体的经验性视觉实践，探索一种可能的观念史研究的视觉修辞方法路径。

二、疾病、视觉隐喻与西医的接合实践

在西医呈现的视觉图景中，视觉修辞分析的起点是视觉形式分析，也就是对图像的元素构成分析。如何描述、命名并呈现疾病？哪些疾病进入了西医的表征体系？视觉构成的符号学原理是什么？这些问题直接指向西医话语的合法出场问题。

面对西医体系中的麻药、手术、刀刃、开腹、切除、酒精等事物，习惯了传统中医以及中医治疗观念的国人对此无疑是陌生的、怀疑的，甚至是惧怕的。因此，西医进入中国后，首先面临的是一个信任和选择问题。可以说，在中医主导的就医传统和病理观念中，"西医"是一种典型的风险话语。洛拉·洛佩斯（Lola Lopes）的研究发现，人们之所以会选择一种替代性的甚至存在风险的事物，往往是因为它可能带给人们希望，甚至很多时候

① Blair, J. A. (2004). The rhetoric of visual arguents. In C. A. Hill & M. Helmers (Eds.), *Defining visual rhetorics* (pp. 41-62). Mahwah, NJ: Lawrence Erlbaum Associates, Inc., p. 59.

一种"别无选择"。① 美国传教士医生胡美根据自己的从医实践，总结了当时国人面对西医的普遍心理：对于通过把脉、问诊、服药等传统的中医途径可以治疗的常规病情，中国人往往会选择比较保守的中医治疗方式，而一旦面临中医难以及时应对的疾病，且这种疾病带给个体的痛苦已经非常严重，甚至直接危及生命安全，中国人则会"迫不得已"地尝试选择西医。② 显然，要解决西医的合法性问题，首先需要回应修辞学意义上的修辞情景（rhetorical situation）问题，也就是如何将西医推向一种"别无选择"的选择。

纵观《点石斋画报》和《伯驾行医图集》所呈现的视觉图景，西医往往被置于与中医的对比框架中，因而它们创设了一个"冲突性的"认知语境，其功能就是解决西医的合法出场问题。在事物的意义生产体系中，语境从来都不是一个默不作声的陪衬性存在，而是作为一个生产性的话语要素参与事物意义的直接建构。③ 在《点石斋画报》的视觉实践中，西医的出场总是伴随着中医的在场，只不过后者的在场方式显得无比的微弱与尴尬。简言之，西医之所以获得国人的青睐，根本上是因为当时中医在一些特殊的疾病面前显得束手无策。《瞽目复明》（匏一）开篇就提到"今天下不乏扁卢妙手，因病施药，辄奏奇功，而于目疾独少治法"；《妙手割瘤》（御一）谈及肿瘤问题时指出"唯日见大，心颇厌之，遍医罔效"……当一种冲突性的认知语境被生产出来时，它便制造了一种强大的意义赋值系统，符号学上称之为"语境元语言"④。在被精心构造的语境元语言系统中，西医的出场更像是一种社会文化选择。可见，正是通过对语境元语言的激活与重构，西医最终通过对中医的贬低与压制而建立了一种面向中医的话语优势，这便是通往西医话语合法性建构的"语境元语言"系统。

修辞语境的生产，离不开对特定疾病形态的识别与招募。呈现哪些疾

① Lopes, L. L. (1987). Between hope and fear: The psychology of risk. *Advances in Experimental Social Psychology*, 20 (3), 255-295.
② 〔美〕爱德华·胡美. (2011). 道一风同：一位美国医生在华30年. 杜丽红译. 北京：中华书局 (pp. 87-91).
③ 刘涛. (2014). 环境公共事件的符号再造与修辞实践——基于兰州自来水污染事件的符号学分析. 新闻大学, 6, 24-31 (p.26).
④ 除了来自社会文化的语境元语言，元语言构成系统还包括来自解释者的能力元语言和来自文本自身的自携元语言。详细参见赵毅衡. (2011). 符号学原理与推演. 南京：南京大学出版社 (p.233).

病，以及以何种方式呈现，恰恰构成了西医的视觉实践竭力思考的符号修辞命题。西医仔细"打量"着中国人的身体和痛苦，最终将"目光"转向了中医合法性道路上的两大疾病难题——眼疾和肿瘤。在《点石斋画报》和《伯驾行医图集》的视觉表征体系中，眼疾和肿瘤是被普遍识别和征用的疾病形态。当时，相对于其他疾病，眼疾和肿瘤是世俗意义上"看得见"的顽疾，同时是中医话语框架中几乎无法攻克的难题。然而在西医那里，这两种疾病反倒可以借助一定的"技术操作"而被彻底根除。可见，"眼疾"和"肿瘤"无疑是两个被激活、挪用并再造的隐喻符号，其修辞学意义上的意图定点就是撬动牢固的中医根基，进而确立西医话语的合法性。可以设想，如果没有西医的出场，眼疾和肿瘤依然会停留在传统医学所规约的"不治之症"行列，世人也不会因为眼疾和肿瘤带来的痛苦而对中医产生怀疑。

如果我们回溯历史本身会发现，视觉文本中大量的眼疾和肿瘤案例不过是对晚清时期社会就医心理的一种微妙回应。当时，西方传教士在中国创办的医院多为眼科医院，主治白内障、肿瘤等疾病，因为困扰国人的心头大患正是眼疾和肿瘤。根据当时官方资料统计，单广州就有 4750 名盲人，还有难以计数的患有其他眼疾的病人。[1] 伯驾创办博济医院时主治眼疾，"不仅因为眼疾在当时的中国相当普遍，而且还因为中国医生对这些疾病一般无能为力"[2]。可见，西医视觉实践中大量的眼疾和肿瘤符号，实际上已经被符号化处理了[3]，成为一个个携带意义的修辞符号，其目的就是悄无声息地酝酿着中医的合法性"危机"。换言之，当西医开始转向对眼疾和肿瘤的特别"关注"时，我们便可以通过眼疾与肿瘤背后的生命故事来识别西医、接近西医、理解西医，并最终将其视为一种可以与中医相提并论的替代性医疗方案。

相对于中医对眼疾和肿瘤的有意回避，西医的视觉构成中极力凸显这两个符号元素。于是，一种深刻的话语抗争行为开始在"视觉形式"上逐渐

[1] 顾长声. (1985). 从马礼逊到司徒雷登. 上海：上海人民出版社 (p.68).

[2] Gulick, E. V. (1973). *Peter Parker and the opening of China*. Boston, MA.: Harvard University Press, p.57.

[3] 所谓符号化，强调赋予事物特定意义的过程和行为。从经验到认知，一般都需要经过符号化过程。符号化的结果就是使得事物从一个非符号变成一个携带意义的符号。

蔓延开来。具体来说，通过对"眼疾"和"肿瘤"的识别与挪用，西医尝试在视觉意义上发起了一场面对中医合法性的"拒抗行为"（antagonism），其目的就是发现中医的"话语局限性"（discursive limits），从而"对原有秩序弱点进行识别与质疑"，使其无法在一个封闭而缝合的陈述系统中维持其正当性。① 这一过程对应的修辞原理便是接合（articulation）。接合意为勾连，强调建立两个事物之间的意义关联。按照凯文·迈克尔·德卢卡（Kevin Michael DeLuca）的观点："在接合实践发生之前，事物只是一个'浮动的能指'（floating signifiers），接合的功能就是重新修订事物的属性，使其看起来像是被重新言说一样。"② 经过接合实践，事物便从其原始的语境状态中剥离出来，进入一种新的修辞语境和意义框架，并在那里获得新的意义。③ 正是源于对既定的"视觉形式"的想象与生产，西医话语的合法性在视觉意义上被悄无声息地生产出来。因此，接合行为的标志性产品就是对特定"话语框架"的生产，其结果就是重构了我们对于西医的理解方式。

总之，在西医话语的视觉实践中，由于"眼疾"和"肿瘤"是整个中医话语链条中的薄弱环节，因此西医话语敏锐地发现了这一"破绽"并试图打开一个"缺口"，以此铺设了一种面向中医话语的合法性争夺的拒抗行为。在话语争夺的接合实践中，割裂勾连（disarticulating）与重新勾连（rearticulating）是符号意义偏移和流动的两个不可或缺的修辞行为。④ 前者强调对符号的去语境化处理，后者强调对符号的再语境化过程，其结果就是生产出来一个意义动态变化的"浮动的能指"。按照厄内斯特·拉克劳（Ernesto Laclau）的观点："围绕'领导权'的话语斗争，旨在将各种'浮动的能指'

① Laclau, E., & Mouffe, C. (1985). *Hegemony and socialist strategy: Towards a radical democratic politics*. London: Verso, p. 126.

② Deluca, K. M. (1999). *Image politics: The new rhetoric of environmental activism*. Mahwah, NJ.: The Guilford Press, p. 38.

③ Angus, I. (1992). The politics of common sense: Articulation theory and critical communication studies. In S. Deetz (Ed.), *Communication yearbook*, 15 (pp. 535-570). Newbury Park, CA.: Sage, pp. 540-543.

④ Deluca, K. M. (1999). *Image politics: The new rhetoric of environmental activism*. Mahwah, NJ.: The Guilford Press, p. 40.

部分性地（再）固定到各种对抗性的特殊的符号指向的构造系统中去。"①
"眼疾"和"肿瘤"便是整个修辞行为中最典型的"浮动的能指"，西医和中医的合法性争夺关键就是对其意义的生产与管理，而接合实践恰恰是抵达这一话语目的的修辞路径。

三、再造"身体"与科学话语"出场"

西医的话语内涵是科学话语。如何呈现科学逻辑，西医的视觉实践集体转向了对身体的思量与观察，并尝试在身体维度上编织西医的想象力与合法性。西医的思路非常清楚，由于西医的对象是一个个痛苦的身体，因此"西医的观念"只有巧妙地转化为"身体的观念"，即颠覆中医传统中的"身体观念"，重构人们对于身体的认知和观念，西医才能成为一种合法的话语形式。中西医之间的话语冲突直接体现为对身体及其意义的不同态度和观念。相对于中医文化传统中的"文化身体"和"伦理身体"概念，西医则将"身体"视为一个纯粹的认知对象，使其成为科学话语可以观看、监测、描述和界定的对象物。不同于传统的语言呈现方式，《点石斋画报》《遐迩贯珍》《伯驾行医图集》提供了另一种关于身体的认知向度和观念形态，具体表现为对身体的原子化处理，对身体的他者化表征，以及对身体的可见性生产。当一种全新的"身体的观念"被生产出来时，"通过身体的思考"就成为一个逼真的视觉修辞命题。

（一）身体的原子化处理

中西医之间的观念冲突，首先体现为病理观念的差异。中医观念实际上是一种整体观。整体观强调的是一种同源异构思维和普遍联系思维，即身体各部分在结构上不可分割，在功能上相互依存。五脏居于有机体的中心位置，"精"与"气"构成维持身体系统性的两种基本"物质"。中医的整体观同样体现为病理上的整体性，即局部的病症状况往往存在一个整体性的病理背景和病理机制，如中医所谓的"有诸形于内，必形于外"。而西医的病理观念其实就是科学思维，强调对病症之"因"的探索。西医治疗的基本

① Laclau, E. (1993). Discourse. In R. E. Goodin & P. Pettit (Eds.), *A companion to contemporary political philosophy* (pp. 431-437), Cambridge, MA.: Blackwell, p. 435.

思路就是在科学逻辑上探清病源之所在，尤其是需要在身体的构造上发现疾病的"藏身之处"，然后才能对症下药。1887年发表于《申报》上的《医说》一文对西医治病的观念给出了通俗的概括："医药一道，工夫甚巨，关系非轻。不知部位者即不知病源，不知病源者即不知治法。"[①] 换言之，在西医的病理观念中，疾病分析的起点是局部，探清病源的前提是需要明确身体的基本构造，尤其是身体各个部位的骨骼结构。简言之，中医的基本思维是整体论，西医则指向原子论。如何在视觉意义上呈现并深化西医竭力推崇的原子论思维，成为西医话语竭力思考的视觉实践命题。

作为较早介绍西方"新知"的图文材料，《遐迩贯珍》视觉话语呈现的基本观念就是对身体的"原子化"表征，即打破身体原有的整体性、系统性和连带性，在视觉意义上揭示身体局部的骨骼结构和微观构造，强调身体即这些不同身体"零件"的简单组合，以此形成我们对于身体的局部认知观念。其中，图像表达的常见思路就是呈现身体器官的解剖图，并对各个器官的构造、原理、功能进行科学化的解释。在《遐迩贯珍》的《手骨论》中，整个图像呈现的是手的骨骼结构，并对每一处骨骼部位进行命名。通过简单的图像表征与指示，作为身体局部器官的"手"被进一步原子化表征了，我们看到的是关于手的微观构造。《手骨论》共包含八张图，除了对手的骨骼结构的整体标注和命名，同样展示了手的局部特写及构造，比如腕骨、掌骨、指骨、转肘骨、正肘骨等骨骼部位的细节特写。

当身体从其原始的整体结构中走出来，成为一个可以被进一步命名和认识的身体"零件"时，《遐迩贯珍》就开始在视觉维度上编织西医竭力传递的科学思维和原子论思维。原子论思维的视觉呈现原理，则是对身体有机体的拆解，使其成为一个个可以独立分析的身体元件。认识疾病的前提和基础就是对其藏身之"所"的了解，而原子化图解的身体构造有助于我们真正认识疾病的藏身之"所"。《遐迩贯珍》于1855年第7期发表了《泰西种痘奇法》（见图10.3），这是中国历史上第一份以中文形式向国人介绍接种牛痘疫苗方法的图文资料。《泰西种痘奇法》详细介绍了接种牛痘疫苗的身体部位、使用工具和操作方法，所有内容都借助图示化的方式进行视觉呈现。

[①] 医说. (1887). 申报, 8月1日.

为了准确定位接种牛痘的具体位置,《泰西种痘奇法》不但指出了种痘部位的专业术语,还通过图像化的方式予以定位和标注,即用圆点在左臂图上标出,同时配文"左臂形一圆处即种痘方位也"。

图 10.3 《泰西种痘奇法》

总之,通过对身体的原子化处理,西医呈现了一个可视化的微观结构,由此使得每个器官成了独立的存在物,进入科学话语的命名系统。经由这套命名系统,"病源部位"便不再是一个笼统的身体器官范畴,而是在更微观的层面上指向身体器官的明确位置和具体名称,这无疑将关于疾病的表征体系推向了一个科学化的表述体系。

(二)身体的他者化表征

如何在视觉意义上表征疾病,西医试图探索的是一套面向疾病的选择、命名和生产工程。纵观西医的视觉表征体系,"肿瘤"是被特别强调并表现的一种疾病形态。在《伯驾行医图集》中的 80 幅油画中,74 幅画作的故事

都是关于肿瘤。同样,在《点石斋画报》中,疾病形态也多聚焦于肿瘤,如《妙手割瘤》(御一)、《剖脑疗疮》(利三)、《西医治疝》(辰三)等。诚然,伯驾在华创办的医院是眼科医院,"救治的最普遍的疾病是急性和慢性眼炎、白内障、睑内翻及眼睑肉芽等"[1]。换言之,当时博济医院的主要医务实践是救治眼疾,肿瘤疾病仅占较小的比例,这一事实可以从博济医院在《中华时报》上刊登的两份医务报告进行判断:根据博济医院1837年5月4日发布的第十六份季度报告数据显示,在过去三个月中,医院共救治650人,患者主要是眼疾症状,而在过去的一年中,非眼科患者仅为54人[2];另据博济医院1837年5月4日到12月31日的第七期医务报告数据显示,尽管有三个月停业(伯驾去日本两个月,一个月生病),医院共救治患者1225人,其中眼疾患者多达1082例,而其他疾病患者仅占143例[3]。

显然,眼疾患者占据了博济医院的医务实践案例中的绝对比例,可是为什么《伯驾行医图集》中的工作记录偏偏选择肿瘤而非眼疾作为主体表达对象?这便不能不提到这份图集的特殊功能及其深层的修辞实践。其实,这些画作大多悬挂于医院内部,而且一般用作教学案例和参观对象,除了让人们更为直观地了解疾病本身,它们还有一个很重要的目的就是进行西医宣传。由于眼疾所带来的痛苦更多的是一种心理体验,因此难以通过视觉表现。而肿瘤具有强大的视觉冲击力,传递的往往是一种触目惊心的视觉体验,有助于强化对痛苦的视觉把握和表征能力。

在西医的视觉表征体系中,肿瘤的出场实际上制造了一个病态的、危险的、不合规范的"身体",这一过程是借助符号学意义上对肿瘤的"视觉标出"(visual marked)行为实现的。视觉标出最常见的修辞方式就是对肿瘤进行夸大处理。翻阅整个《伯驾行医图集》会发现,肿瘤存在于人体的各个部位,包括身体的私密部位,视觉上触目惊心,给人一种不安的、退缩的、不忍直视的视觉恐惧。这些肿瘤硕大无比,远远超出了人们日常生活中的经验

[1] 周岩厦. (2011). 国门洞开前后西学传播之路径探索. 杭州:浙江大学出版社 (p. 119).

[2] Parker, P. (1837). Ophthalmic Hospital at Canton: The sixty quarterly report, for the term ending on the 4th of May, 1837. *Chinese Repository*, 6 (1), 34-35.

[3] Parker, P. (1838). Ophthalmic Hospital at Canton: Seven Report, being that for the term ending on the 31st of December, 1837. *Chinese Repository*, 6 (9), 433-436.

范畴——胸前的肿瘤重量堪比人的体重，脸颊上的肿瘤占据了大半个头颅，脖子上的肿瘤悬垂至腹部，手臂上的肿瘤完全覆盖了半条胳膊……在视觉呈现上，画作背景多为黑色，患者均身着黑色布衣，画面上清晰可见的是裸露的身体和醒目的肿瘤，如图10.4。而且，这些肿瘤多已恶化、腐烂、化脓，经由极为细腻的笔触临摹，这里充斥着血腥、荒诞与不安。当肿瘤从黑暗的、匿名的、不可见的疾病状态中"挣脱"出来时，它便接管了对身体以及身体功能的命名和组织能力。

图10.4　《伯驾行医图集》之一

在视觉恐惧的生产体系中，"肿瘤"的视觉表征还转向了一种超现实逻辑，即将身体内部的肿瘤进行外在化表征。《伯驾行医图集》关注的已经不单单是身体外部的可见的肿瘤，同时转向了那些身体内部的不可见的肿瘤。脏腑内的肿瘤原本是躲在暗处的不可见之物，但是经由视觉化的修辞实践，它们穿越了身体"屏障"，成为附着在肚皮表层的存在物。显然，对身体内部肿瘤的视觉呈现，已经超越了绘画艺术先天携带的"纪实"属性。视觉

由此成为一种想象方式，一种认知逻辑，一种通往劝服性话语生产的修辞实践。相对于"身体"而言，"肿瘤"成了一个异己的、危险的、躁动的存在物。它目露凶光，排斥一切关于传统医学的治疗逻辑及其合法叙述，最终在视觉意义上将"身体"界定为一个"危险的身体"。

进一步审视西医实践的视觉标出原理，其实就是将肿瘤建构为一个"视觉刺点"（PUNCTUM）的过程，其功能就是打破原有的画面结构与平衡关系，为西医的合法入场打开一个意味深长的意义"缺口"。"刺点"是罗兰·巴特在《明室——摄影纵横谈》中提出的一个符号学概念，意为一些特殊的文本或文本局部，其特点就是试图打破常规，显得与其他信息点格格不入。巴特认为，刺点是一种"说不出名字"的刺激物，而且储藏着巨大的反常性或破坏性，因此刺点往往会带来"十分明显的慌乱的征兆"。[①] 在刺点位置上，信息增长更快，因此往往会成为修辞实践特别关注的区域。这里，作为疾病的直接隐喻，肿瘤的目的和功能就是以一种巨大的、邪恶的、血腥的符号学方式完成对身体的压制和支配。身体最终在肿瘤所铺设的语法系统中"放声痛哭"，动弹不得，其结果就是制造了一个病态的身体、一个伤痕累累的身体、一个在疾病面前最终失去主体性的身体。

通过对肿瘤的视觉标出，西医的视觉实践最终制造了一个"危险的身体"，这为西医的出场创设了一个合法的符号语境，其结果就是身体最终在西医的话语结构中被他者化了。面对一个巨大的异己的对象物，通过手术刀来切除肿瘤，完全符合中国传统卫生观念中的"清洁"观念，同时是一种朴素的文化思维。显然，西医正是通过征用"切除"这一简洁、直观的视觉意象而完成科学话语的合法再现。这一过程并不是通过严密的语言论证和逻辑推理来实现的，而是在视觉意义上征用了"肿瘤"这一修辞资源，同时通过对"切除"意象的激活与征用完成了人们对潜藏于刀刃之下的"西医"的合法想象。通过《伯驾行医图集》中令人不安的肿瘤细节，以及《点石斋画报》中充满威胁的肿瘤体量，"西医"最终以一个手持手术刀的"救世主"姿态入场。在切割面前，传统的血肉之躯开始克服面对刀刃的恐

[①]〔法〕罗兰·巴特.（2003）.明室——摄影纵横谈.赵克非译.北京：文化艺术出版社（p.96）.

惧与不安，最终在肿瘤这一怪物面前，向西医的刀刃逻辑妥协了——面向肿瘤的视觉修辞实践无疑使这一妥协过程变得更加直观且容易理解。

（三）身体的可见性生产

在原始的中医观念中，身体的状态是黑暗的、私密的、不可见的。身体呈现给我们的只有其原始的物质轮廓，疾病的存在及其表征更多地通过病人的身体体验反映出来，如表情痛苦、卧床不起、身体功能缺失等。西医的深层语言是科学话语，它尝试通过一定的技术方案和视觉系统来接近疾病，从而建构起一套科学化的身体认知和管理观念。在《点石斋画报》的视觉实践中，一系列测量技术［《宝镜新奇》（利三）中的透视镜、《以表验人》（巳七）中的测量仪、《透骨奇光》（行十一）中的显微镜］、医务实践［《戕尸验病》（丑四）中的尸检、《开腔相验》（辛十二）中的解剖］、诊断方式［《善医心疾》（巳九）中的心理测试、《缩尸异术》（卯八）中的尸骨处理］被源源不断地生产出来，其功能就是生产一个可见的身体。当身体从其黑暗状态中走了出来，进入医学话语的关照视野时，西医便可以相对从容地发现疾病之所在，即疾病作为一个可以借助视觉方式进行把握和排除的危险之"物"被生产出来。

当疾病作为一个"物"被识别、被发现、被处置的时候，西医实际上"以话语的方式"重构了一种关于疾病的观念，而这一重构行为是通过视觉化的技术修辞途径实现的。当身体进入科学话语的关照体系，消毒、切除等西医擅长的外科手术便成为一种应对疾病的合法的处置方式。在《宝镜新奇》（利三）中，神奇的透视镜被称为"宝镜"，"镜长尺许，形式长圆，一经鉴照，无论何人，心腹肾肠昭然若揭"。当身体进入"宝镜"的观测体系时，"视人疾病即知患之所在，以药投之，无不沉疴立起"。可见，在西医的视觉表征体系中，医学话语的生产，"不是凭借权利、法律和惩罚，而是根据技术、规范化和控制来实施的，而且其运作的层面与形式都逾越了国家及其机构的范围"①。由此看来，通过一定的视觉技术，身体的秘密不复存在，西医正是在对疾病的"观看"实践中将身体公开化了，使其成为一个

① ［法］米歇尔·福柯. (2002). 性经验史（增订版）. 余碧平译. 上海：上海人民出版社（p.67）.

透明的、可见的、不设防的医学对象。

除了通过外在的医学设备来呈现一个可见的身体，西医实践也通过无所不能的"医疗神迹"逼近传统文化心理的禁忌区域，最直接的表现就是，象征西医权力的男性医生全面接管了对身体的观看与操作，尤其体现为"以治病的名义"接近女性身体的私密之处。在中国传统的分娩实践中，这一工作完整地交给了接生婆，这是传统伦理话语在分娩问题上的正当呈现。而在《点石斋画报》的表征体系中，《剖腹出儿》（竹九）、《剖割怪胎》（文二）等都呈现了男性医生帮助难产的女性成功分娩的视觉故事。进一步审视整个故事的修辞原理可以发现，西医精心再造了一种"两难"的选择语境。在《剖腹出儿》（竹九）中，西医的出场往往是隐喻性的"临危受命"，正因为"腹震动而胎不能下，阅一昼夜，稳婆无能为计，气息奄奄，濒于危兮"，西洋男性医生临危不乱，"施以蒙药，举刀剖腹，穿其肠，出其儿，则女也，咕咕而啼，居然生也"。

传教士胡美医生在回忆录中记录了自己因处理分娩麻烦而被人们接纳的历史经过。一位程太太已经挣扎了 48 个小时，中国的接生婆显然无能为力，"病人的呼吸显示她正变得不省人事"。凌晨两点，胡美医生在瓢泼大雨中跟随带信的仆人赶到了程太太家。成功接生后，胡美医生描述了当时的情景："他有力的哭声将房间里的女人从蜷缩和恐惧中唤醒，两盏煤油灯点亮的房间变得欢庆起来……父亲满怀感激喜气洋洋地走向我，'我们将为孩子取你的名字'……午前，南门大街上的家家户户都在传颂，男医生在遇到分娩麻烦时可以创造奇迹，'即使他是外国人'。"① 显然，面对中医主导的就医伦理，生命本身的逻辑战胜了伦理化的身体逻辑，西医获得了前所未有的"和解"。可以设想，如果人们能够在分娩问题上接纳西医，那在眼疾、肿瘤、结石等疾病面前还有什么恐惧和怀疑的？

如果西医最终能够破除中国根深蒂固的文化观念和身体伦理，那么将身体的私密之处毫无保留地交给由男性医生把持的西医，无疑是西医合法化历程上的"最后一公里"。诚然，西医在中国的"落地"过程充满曲折，有时

① 〔美〕爱德华·胡美. (2011). 道一风同：一位美国医生在华 30 年. 杜丽红译. 北京：中华书局（pp. 87–91）.

还不得不借助一些本土化的改造行为来迎合中国人的就医伦理。① 然而，纵观西医的视觉实践，唯独在分娩问题上，西医并没有过多的妥协，开启了一场挑战中国传统身体伦理的"正面宣战"。在视觉修辞策略上，图像话语并不是直接呈现这一"敏感"问题，而是将其编织在一个故事框架中，即通过科学话语对其进行"去伦理化"处理，并将其陈述为一个生命问题、一个健康问题，进而在科学话语框架中赋予了西医出场的"合法身份"。

四、图像叙事与视觉意象的再生产

把握西医话语的视觉智慧，不能忽视其意义生成的"视觉框架"（visual frame），而意象（image）恰恰在文化维度上提供了一种通往视觉框架认知的文化密码。在视觉修辞实践中，为了达到更好的劝服效果，意象再造是一种普遍的视觉修辞方式。所谓意象，意为表"意"之"象"，强调意与象的结合，也就是借"象"喻"意"。一般来说，意象必然是主观世界的外在表征，其表征方式就是对某种普遍共享的"象"的把握与生产。某一"象"之所以会成为一种普遍共享的认识模式，往往是日常生活经验的视觉积累的结果。因此，作为一种普遍的视觉形式，意象往往是一个时代的文化构造物。从这个意义上来讲，意象往往指向荣格所讲的认知原型，尤其体现为视觉原型（visual archetype），也就是一个时代集体共享的某种视觉化的领悟模式。在荣格看来："原型是典型的领悟模式，无论什么时候，只要我们遇见普遍一致和反复发生的领悟模式，我们就是在和原型打交道。"② 意象是非个体化的想象物，往往植根于特定的时代语境，通过意象我们可以接近并把握一个时代的霸权话语、生活方式、价值观念、历史记忆和身份想象，因此意象也可以被理解为一种文化意象（cultural image）。③ 在西医的视觉实践中，激活并挪用特定的视觉意象，成为西医话语合法化生产的重要修辞实践。纵观《点石斋画报》《遐迩贯珍》《伯驾行医图集》中的视觉元素构成

① 〔美〕爱德华·胡美.（2011）.道一风同：一位美国医生在华30年.杜丽红译.北京：中华书局（pp. 28-32）.
② 〔瑞士〕荣格.（1997）.荣格文集.冯川译.北京：改革出版社（p. 10）.
③ 刘涛.（2011）.文化意象的构造与生产——视觉修辞的心理学运作机制探析.现代传播，9，20-25.

及其文化内涵，一系列符号化的领悟模式进入西医话语的关注视野，最终积累并沉淀为相应的意象形态，其中最常见的三种意象形态就是伦理意象、围观意象和神迹意象。

（一）"伦理"意象与文化话语的识别

不同于传统中医的问诊把脉，西医的医务实践是什么？《点石斋画报》在视觉意义上招募并吸纳了一定的伦理意象，尤其体现为对中国传统医疗实践中那些温情脉脉的伦理资源和伦理精神的视觉唤醒与想象。在对伦理资源的识别与发现上，西医的视觉实践在文化话语维度上编织了一套关于西医的伦理想象体系，具体体现为在伦理空间上对"家庭"场景的挪用与生产，在伦理话语上对"服侍"观念的激活与想象，在伦理符号上对"女性"符号的发明与招募。

第一，就伦理空间而言，西医调用了传统文化中关于"家"的一切想象与意义，进而对"手术室"这一原本普通的医疗空间进行了美学处理，使其成为一个承载安全与温暖的美学空间。在视觉化的表征体系中，手术室完全按照"家"的符号系统进行设计和布局。具体来说，手术室大多被安置在一个美丽的阁楼上，配上隔窗、鲜花、雕饰和壁画，更添了一分深远而温馨的意境。如《剖割怪胎》（文二）中宽敞的空间、《西国扁卢》（未十一）中舒适的卧床、《喉科新法》（寅二）中精致的窗花、《缩尸异术》（卯八）中苍劲的盆景、《解酒妙法》（利八）中庄重的屏风、《剖腹出儿》（竹九）中别致的躺椅、《剖脑疗疮》（利三）中明净的墙壁和地板，一切摆放得井井有条。在《剖脑疗疮》（利三）中，整个场景布局近乎逼真地复制并再现了中国人对家的传统想象和体验（见图10.5）。这里没有了晚清时期西洋医院普遍的简陋、单调和冰冷，而是被美学化了，成为一个远离伤痛的诗意空间。

当手术空间被描绘并改造成传统意义上的家庭伦理空间时，那么关于家的一切意义、经验和隐喻便无缝进入西医的想象体系，这使得人们很容易将西医的医务实践想象为一场充满温情的伦理旅行。从这个意义上讲，西医实践再造了一个空间，而且在空间维度上编织了自身话语的合法性与正当性，空间生产成为一个逼真的视觉修辞命题。换言之，医务实践被巧妙地置换为一场深刻的空间实践（spatial practice）。所谓空间实践，强调权力施展的

图 10.5　《剖脑疗疮》（利三）

"空间化"过程，也就是权力如何在空间向度上制造一种普遍的认同体系，进而将自身话语合法化。① 当医务场所被赋予了"家"的表征系统时，西医便在视觉意义上将医务场所建构为爱德华·W. 索亚（Edward W. Soja）所说的"社会经验的产物"②，进而再造了一种关于西医认知与接纳的美学历程。可见，在西医的视觉化表征实践中，权力话语既是在空间维度上延伸和施展的，又是通过空间生产的手段和途径实现的。

第二，就伦理话语而言，西医并不满足于对家庭场所的简单临摹，而是全面接管并生产了一种关于家的伦理关系，具体体现为在文化话语维度上对"服侍"观念的激活与想象。按照马克思主义经典的批评路径："不管在什么地方，处于中心地位的是生产关系的再生产。"③ 人们之所以对家心存感念，是因为那里驻扎着一些弥足珍贵的伦理关系。在西医的视觉实践中，一个充满诗意的家庭空间被生产出来，随之而来的是对一种生产关系的再生产。在中国传统的"服侍"文化想象体系中，病人侧躺在床上，亲人围坐

① 刘涛. (2015). 社会化媒体与空间的社会化生产——列斐伏尔和福柯"空间思想"的批判与对话机制研究. 新闻与传播研究, 5, 75-94.

② 〔美〕爱德华·苏贾. (2004). 后现代地理学——重申批判社会理论中的空间. 王文斌译. 北京：商务印书馆 (p. 121).

③ 〔法〕亨利·勒菲弗. (2008). 空间与政治（第二版）. 李春译. 上海：上海人民出版社 (p. 5).

在周边，有人为其煎药，有人为其揉肩，有人为其喂药。这些熟悉的伦理意象在西医这里以一种替代性的方式被激活和挪用——画面中，多位医生同时"照顾"一位病人，有人陪伴说话，有人配置药水，有人递上刀具，有人开展手术，他们服务的对象只有病人。

通过视觉化的修辞表达，西医实践试图传递的是一幕"去手术化"的手术，这里不单单有治疗，传递的更是关于"服侍"的观念。在《西国扁卢》（未十一）中，病人如同天使一样，卧躺在舒适的床上，其身旁三位西方医生精心照顾，病人的脸上没有丝毫的痛苦；在《妙手割瘤》（御一）中，共有七名医生在为一位肿瘤患者做切除手术，画面所营造的是"精心呵护"的视觉意象……如果我们对比所有的病人表情，除了《剖割怪胎》（文二）中病人的表情略显痛苦，其他图像中病人的表情都相当平静或安详。由此可见，淡化"手术"，凸显"服侍"，是西医实践竭力呈现的视觉景观。其实，西医强化"服侍"的理念，在史料中有着丰富的记载，视觉话语只不过对其进行了隐喻性的修辞处理。一位地方官员双目失明，他在博济医院医治了四个月，虽然手术最终失败，但他依然感谢伯驾医生的悉心照顾。后来，他给伯驾医生写了一封感谢信，提到伯驾医生"每日医治数百人，态度慈和，历久而无倦意。我双目虽未能复明，然而受到医生的悉心照料，离开时同样有依依不舍之情"[1]。

第三，就伦理符号而言，为了更好地迎合中国人对家庭意境的想象，以及对服侍观念的期待，西医的视觉实践招募了一些特别的符号资源——"西洋女医生"。诸多西洋女性医生作为一个在场的元素进入文本体系。妇科疾病大多交由女医生操作，以此迎合晚清时期中国人相对保守的就医观念。众所周知，晚清时期传教士医生以男性为主，包括妇科疾病在内的一切手术，几乎都是由男性医生亲自操作。当一幕幕"服侍"意象被建构并生产出来，尤其是对女性符号资源的征用时，西医无疑在情感上拉近了国人的认同距离。除了大量图像中女性助理医生的在场，《剖割怪胎》（文二）、《妙手割瘤》（御一）、《西医治病》（庚十一）等图像文本甚至直接将女性推向了主治医生的角色。在中国传统文化观念中，女性深深地陷入了"服侍"

[1] 转引自〔美〕嘉惠霖，琼斯.（2009）.博济医院百年.沈正邦译.广州：广东人民出版社（p.60）.

的意象系统。当性别话语与伦理话语进入彼此的深层结构时,西医的视觉实践就再造了一种关于"服侍"的美学想象,这一视觉修辞行为不仅强化了对疾病与痛苦的柔化处理,而且在文化心理上改写了人们的就医观念与伦理想象。

(二)"围观"意象与视觉仪式的再造

在关于西医救人的视觉景观中,"围观"成为《点石斋画报》中普遍挪用的一种认知意象——几位身穿黑色长风衣、头戴圆顶礼帽的西方医生正在救治病人,旁边众人围观。他们向前探着身子,瞪大眼睛,或面面相觑,或窃窃私语,或拍手称绝,惊诧地观望着眼前正在上演的手术过程。半掩的门外,依然可以看到几个拥挤的脑袋,人们争先恐后地排队就医。在关于西医救人的视觉景观中,"围观"成为《点石斋画报》中普遍挪用的一种认知意象。《医疫奇效》(忠一)、《收肠入腹》(子二)、《西医治病》(庚十一)、《开腔相验》(辛十二)、《戕尸验病》(丑四)、《西医治疝》(辰三)、《函虎归骨》(丑七)、《剖腹出儿》(竹九)、《善医心疾》(巳九)等图像话语中都竭力打造并呈现一种围观意象。在《收肠入腹》(子二)所呈现的视觉画面中(图10.6),西方医生正在给病人的伤口处喷洒药水,十四个人争先恐后地观望着,长长的辫子垂于后背,一脸的好奇与微笑,而在门外,还有四个人踮起脚跟,朝里看来;在《戕尸验病》(丑四)所呈现的视觉画面中,为了追查1886年"长崎事件"中北洋水兵李荣"被日人踢坏腹部,打伤背脊,以至不救"的真相,西洋法医当众解剖尸体,取出其脏腑,以验伤情。通过解剖尸体还原真相,当时人们还闻所未闻,因而吸引了众人围观。画面中央,西洋医生正在操作手术,围观人数达到了数十个,众多元素密密麻麻地编织了一幅逼真的围观景象……

在鲁迅那里,"围观"呈现的是一种底层的"冷",然而世俗世界的"围观"则指向一种朴素的从众心理。围观源于两种基本的心理驱使:第一是好奇,第二是从众。国门洞开时期的西医无疑是一个新鲜的事物。西医不仅药效神奇,而且分文不收,这对于饱受疾病困扰的许多底层中国民众而言是难以想象的。西医的视觉实践充分地征用了"围观"意象,以此强调西医作为一种新知对于国人世俗生活的重要影响与意义。围观意象生产了一种

图 10.6 《收肠入腹》（子二）

"群体性的信任"。在群体中获得普遍的安全感，是底层群众最朴素的一种文化心理。因此，当一种群体信任通过视觉化的围观方式被生产出来时，人们从群体那里共享了这种信任，最终实现对西医的认同。面对陌生的西医，伯驾在回忆录中详细描述了人们如何从"围观"走向"认同"——"为数众多的各个层次的中国人到过这个医院，来看看它到底是个怎么样的地方。自从开业以来，已有 7000—8000 人在不同时间来过医院，这肯定大有好处，因为这些人回到他们居住的地方后，会把这里的情况告诉患病的亲友"[①]。显然，视觉实践中的围观意象生产，存在一个深刻的社会原型。

在围观意象的修辞系统中，"身着长风衣、戴圆礼帽的传教士医生"符号无一例外地居于整个画面的中心位置，因而提供了一种想象西医的符号通道。传教士医生的中心性呈现，同时包含了几何中心性和视觉中心性的双重建构，前者体现为几何意义上的元素布局和安排，后者体现为对画面中特别的符号形式的视觉标出处理。具体来说，在石印技术的美学想象图景中，围观人群都是粗线条的轮廓，其服饰颜色也多为白色等浅色，而西洋医生的服饰为浓浓的黑色，他们的风衣、礼帽、皮鞋、西裤、胡须在以浅色为基调的整体画面上得到强化和凸显。尽管中国病人才是被服务的对象，但却并未成

① 〔美〕嘉惠霖，琼斯. (2009). 博济医院百年. 沈正邦译. 广州：广东人民出版社（p.47）.

为视觉意义上的认知"中心"。换言之，在由诸多符号聚合而成的视觉景观中，孱弱的病人和围观的民众只不过是西医征用的修辞资源，他们的在场，更多地服务于西洋医生的伟大"出场"。

在图像与文字共同搭建的叙事体系中，围观意象制造了一场逼真的视觉仪式，并且通过图文之间相对特殊的"互文叙事"，拓展并深化了视觉仪式的修辞逻辑。在《点石斋画报》的图文叙事中，图像的功能是打开人们对于西医功效的视觉想象力，而文字除了陈述事实，还借助评论式的语言进行主题提炼，尤其是对西医的称道与褒奖极尽溢美之词。《瞽目复明》（饱一）讲述了一个失明九年的盲人如何经过西医手术而复明的故事，病人重见光明，画面上，众人争先恐后地围观，文字上借助评论式的语言感慨道："不知西医皆能疗治以弥天地之缺憾否耶？"这里的图像与文字，并不是单一话语主导的统摄叙事或独白叙事，即彼此之间并不是完全从属的、统摄的、片面的叙述关系，而是呈现出平等的、独立的、对话的主体间性关系。在视觉话语的互文叙事景观中，图像与文字构成了一种"双声语"现象，即巴赫金所概括的："有着各自独立而不相融合的声音和意识，由具有充分价值的不同声音组成真正的复调。"① 如果说图像的功能是制造一场通往西医合法性建构的视觉仪式，那么文字则无疑在认知与情感上点化了围观意象的主题内涵，二者在修辞学意义上搭建了一种耐人寻味的互文语境。

（三）"神迹"意象与医学奇观的生产

在《圣经》中，如何让世人相信上帝，耶稣采取的方案非常简单，那就是显现"神迹"。耶稣直言："若不看见神迹奇事，你们总是不信。"（约翰福音四：48）整部《圣经》中，耶稣在多个场合显露神迹，以展现神的全能和荣耀。单在《约翰福音》中，耶稣所行的神迹就多达七个，分别是"盲人复明""死人复活""变水为酒""海面上行走""医治大臣儿子""五饼二鱼喂饱五千人"和"治愈卧躺池边38年的病人"。由于文化层次较低以及理性意识的缺失，世俗中的人们对"事实"与"真相"的宣认并非建立在规范的思辨基础上，而是更多地依赖个体经验之外的某种强大力量。而且

① 〔俄〕巴赫金.（1998）.诗学与访谈.白春仁，顾亚铃等译.石家庄：河北教育出版社（p.4）.

在认知行为中，人们将"眼睛"推向了一个重要的认知角色，所谓的"眼见为实"也即强调"看见"与"认同"之间的同一性。可以说，通过眼睛来把握现实，并形成直接的信任判断，这是底层民众普遍共享的文化心理。晚清国门洞开，传教士创办的西医医院，所面临的不单单是如何对症下药的问题，更大的挑战是如何让人们在观念上接受西医在技术操作上的"金石之术"问题。"制造神迹"便是西医在视觉实践中竭力生产的视觉意象。除了《腹刀可吐》（土六）、《日人防医》（辛一）、《函虎归骨》（丑七）、《解酒妙法》（利八）等西医所呈现的"奇闻异事"，绝大部分西医神迹则转向了对某种奇观话语的生产。

纵观《点石斋画报》的西医图像，无不在视觉意义上生产了一个个关于"复活"的神迹意象。神迹，可以理解为奇异之事。神迹之所以能够成为承载西医合法叙事的符号话语，根本上是因为西医创设了一个巨大的语义框架，它存在的功能和意义不单单是普通的疾病治疗，而是拯救生命。在由"死亡""生命""新生""复活"共同铺设的语义场中，西医以一种"救世主"的姿态出场，通过对"神迹"的视觉生产而改写人们的认同体系。《收肠入腹》（子二）中，一男子"用刀刃将肚剖破，五脏迸出，血注人倒"，医生通过手术帮其恢复健康；《瞽目复明》（匏一）中，西医治愈了一个已经双目失明九年的病人，"于是该处瞽人闻而求治，踵迹相接"；《西国扁卢》（未十一）中，一商人"肠中染毒，非洗涤厥肠不可"，医生为其洗肠，治愈而归；《剖脑疗疮》（利三）中，一女子脑中生疮，性命堪忧，医生"用刀剖开脑壳，将毒取出"，"一经洗涤，疾即霍然"……当人们从生死线上重回人间时，这些视觉故事便悄无声息地编织着一个个医学奇观。奇观从来都不是符号的无序堆积，而是发挥了一定的劝服功能，其目的就是"通过视觉的方式"形成人们的感性认知。

如果说这些医学奇观还停留在治病救人的医学范畴，即遵循一定的医学逻辑，那后续的视觉实践则完全拓展了奇观生产的想象力，制造了一幕幕超越医学奇观的、世俗化了的科学奇观。换言之，有些神迹意象已经远远超越了"救死扶伤"这样的领悟模式，而上升为一种更具科学话语支撑的惊世骇俗的医学奇观。《点石斋画报》于1988年连续刊登了三篇有关西医如何对待尸体的图像，分别是《缩尸异术》（卯八）、《戕尸类志》（卯十二）和

《格物遗骸》(卯十二)。《缩尸异术》呈现的是美国一位科学家通过喷洒一定的药物,能够将人的尸体缩小,"长阔仅一尺余,厚一寸余,其坚如石,历久不腐,盛以木匣,颇便携带";《格致遗骸》(卯十二)讲述的是西洋人发明了一种方法,可以将人的尸体熬油后制成碱屑,将人的骨头粉碎后做成肥料,如此"国富民裕而治道成矣"……这些故事首先在身体维度上编织奇观,然而远远超出了常人的认知经验,成为一个指向科学话语生产的医学迷思。正因为《点石斋画报》与生俱来的"新闻外衣",加上其超越日常经验和中医解释范畴的离奇性,人们很容易为这些视觉神迹赋予一个真实的新闻认知背景。于是,伴随着《点石斋画报》在发行量和影响力上"风行海内"[1],这些精心制造的神迹故事便作为一种谈资进入街头巷尾,一方面拓展了西医话语的传播潜力,另一方面在日常生活维度建构了国人想象西医的"视觉形象"。

五、社会场景中的图像实践及其影响

作为一种典型的新知话语,晚清时期的西医传播引申出一个深刻的观念史批评问题。观念史研究强调在一个冲突性的社会语境和知识结构中考察观念的形式及其流动过程。在"西医东渐"的总体时代背景下,中西医之间的冲突是一个不争的事实,特别体现为西方科学主义话语与中国传统文化话语之间的文化冲突。因此,立足这一冲突性的时代语境考察"西医东渐"语境下的西医的观念史研究,有助于我们探讨更普遍意义上的观念史研究的方法论问题。本节将视觉修辞作为一种观念史批评方法,即从视觉修辞的批评维度接近晚清时期西医话语的"社会和政治语汇",在研究思路上符合观念史研究的基本思想传统。

如何开展观念史研究?知识社会学提供了一种非常重要的理论话语。[2]知识社会学关注的重中之重是从具体的材料系统中发现知识以及知识生产的社会学逻辑。其实,西医的视觉传播实践产生了一定的社会影响,类似的

[1] 陈平原,夏晓红编注. (2014). 图像晚清:《点石斋画报》. 北京:东方出版社 (p.10).

[2] 〔英〕斯蒂芬·柯林尼等. (2006). "什么是思想史?". 任军锋译. 载丁耘主编. 什么是思想史 (pp.3-8). 上海:上海人民出版社 (p.8).

"经验性事实"不仅存在于常规的主流话语和历史叙事中,还广泛地存在于阅读史(history of reading)意义上的个体阅读、书信往来、个人传记等微观实践中,而后者对于我们理解日常生活中的观念史特别是"观念的影响"尤为重要。比如,新知传播是晚清报刊的重要实践,而画报形式强化了新知内容传播的趣味性和可读性。《点石斋画报》配合《申报》发行,亦单独售卖,是当时知识之普及、新知之推广、思想之启迪的重要媒介。① 鸳鸯蝴蝶派作家包天笑晚年的回忆,则明白无误地表达了《点石斋画报》对其少年时代的影响:"我在十二三岁的时候,上海出有一种石印的《点石斋画报》,我最喜欢看了。本来儿童最喜欢看画。而这个画报,即是成人也喜欢看的。每逢出版,寄到苏州来时,我宁可省下点心钱,必须去购买一册。这是每十天出一册,积十册便可以线装成一本。我当时就有装订成好几本,虽然那些画师也没有什么博识,可是在画上也可以得着一点常识……"② 从包天笑的回忆中,我们亦可想象这份老少咸宜的画报流行之广,影响之深远。

由此亦不难想象,那些随画报展示在读者眼前的西医图景,给习惯了中医"望、闻、问、切"诊疗场景的国人,会造成怎样的视觉认知和观念冲击。我们不妨以报刊史上著名的"《点石斋画报》事件"为例,来进一步说明西医话语的视觉实践所产生的巨大的社会影响。《点石斋画报》于1988年连续刊登了《缩尸异术》(卯八)、《戕尸类志》(卯十二)和《格物遗骸》(卯十二)三则图说。由于涉及西人的缩尸、煮尸、碎尸问题,报道引发了广泛的社会争议。1889年1月15日,八国使臣向总理衙门提出交涉,后经上海道台处理,《点石斋画报》发布"更正声明",承认"事出子虚","适逢宪谕传知,合亟登报声明前误,以释群疑"③,向社会正面道歉。因此,在晚清鸦片战争以来"医务传教"的总体性时代背景下,如何在这些或宏大或微观,或主流或边缘,或系统或断裂的"经验性事实"中接近并把握视觉实践与社会历史的互动结构,以丰富和拓展视觉修辞实践意义上的材料基础、观念图景和文化过程,恰恰是后续研究需要努力的方向。

① 王尔敏. (2011). 中国近代文运之升降. 北京:中华书局(p.170).
② 包天笑. (1971). 钏影楼回忆录. 香港:大华出版社(pp.112–113).
③ 点石斋画报. (1889). 3月, 第182号.

总之，晚清时期，西方医学借助"医务传教"进入中国，而考察西医的社会影响及其合法化过程，不能忽视其视觉实践。通过对《点石斋画报》《遐迩贯珍》《伯驾行医图集》三份代表性材料的视觉修辞分析，发现"西医的观念"在视觉形式、视觉话语和视觉文化三个维度上被生产出来：第一是通过对"眼疾""肿瘤"等疾病形态的识别及符号化实践，将其接合到西医的话语链条中，由此解决了西医话语的合法"出场"问题；第二是在"身体"意义上编织西医无所不能的想象力及其科学本质，即通过对身体的原子化处理、他者化表征、可见性生产实践，实现了西医话语的合法"表征"问题；第三是通过对"伦理"意象、"围观"意象、"神迹"意象三种视觉意象（visual image）的生产与再造，完成了西医话语的合法"叙事"问题。作为一种重要的视觉话语分析方式，视觉修辞同样提供了一种通往观念史研究的方法路径。

结　语

形象、修辞性与社会沟通的视觉向度

　　交流问题是传播思想史上一个永恒的命题。纵观柏拉图以来的哲学史，思想家从没有放弃对交流问题的哲学关注。美国传播学者约翰·彼得斯（John Durham Peters）在《对空言说：传播的观念史》中反复追问的一个问题就是"交流是否可能"，最后他忧心忡忡地给出了"交流注定充满沟壑"这样充满悲情的结论。① 如果说彼得斯主要还是在哲学维度上思考交流的本质以及交流意义上的主体形式问题，丹麦媒介研究学者克劳斯·延森（Klaus Bruhn Jensen）则将交流问题引向了一个更为"现实"的考察维度，并坚定地相信，人类抵达终极意义上的交流不仅是可能的，而且是现实的。那么，如何抵达一种理想的交流形式？延森给出的答案是"传播"，他认为人类可以在传播维度上编织未来的共识体系。传播的目的是什么？延森整合了网络传播、大众传播、人际传播三重维度，提出了一种思考问题的"传播目的的视角"，即"传播如何转化成为根植于本地的以及全球范围的协调行动"②。简言之，如果站在功能主义立场上，将传播视为一种通往既定目标的手段，那的确是限制了传播的想象力，而传播的真正目的即推动人类真正意义上的交流和对话。

　　① 〔美〕约翰·彼得斯. (2017). 对空言说：传播的观念史. 邓建国译. 上海：上海译文出版社 (p. 377).
　　② 〔丹麦〕克劳斯·布鲁恩·延森. (2012). 媒介融合：网络传播、大众传播和人际传播的三重维度. 刘君译. 上海：复旦大学出版社 (p. 5).

在视觉文化时代，传播实践的视觉向度得到了极大的延伸和释放。当我们理解世界的经验和趋势开始诉诸图像化的方式时，一个不容回避的问题是：如何在图像的维度上促进社会对话体系的构建，或者说如何提供一套通往社会共识系统建设的"图像方案"？至于如何理解和把握图像化的途径和方式，视觉修辞无疑提供了一种有效的认识论和实践论：一方面涉及认识论意义上的图像符号以及图像化生存问题，另一方面则涉及实践论意义上的图像表达策略问题。基于此，本书结语部分将立足视觉修辞的认识视角，从"交流""再现""形象""对话""生存"五个关键词切入，重点思考社会对话的"图像何为"问题，尝试勾勒视觉修辞学研究的未来使命。

一、交流之惑：文明之基的裂痕

"献给我的孩子。最暗的夜，最亮的光。"墨西哥导演伊纳里多在电影《巴别塔》（也译为《通天塔》）中给出的这句片尾献词，更像是对人类交流困境的微妙注解。因为一把枪，四个国家的十二个人交织在一起，也因为一声枪响，他们原本窒息的生活再起波澜——他们渴望生命之光，渴望被世界理解，渴望得到一个时代弥足珍贵的爱与支持，然而横在他们面前的却是一面面坚不可摧的黑暗之墙，挡住了前路。如果说命运是个随机数的话，人们则正在"墙的丛林"中走向未知。正是因为各种形式的"墙"的存在，人与人之间的沟通体系出现了前所未有的裂痕：墨西哥保姆回国参加儿子的婚礼，然而，当她带着美国孩子跨越边境时，警方却因怀疑她绑架儿童而将其驱逐出境；日本哑女如同一个"黑暗中的舞者"，尽管她使出浑身解数，努力与异性接触，最终还是没能走出漫无边际的孤独和无奈……是什么制造了人世间"最暗的夜"？影片给出的答案是"交流的无奈"——由于人与人之间的沟通体系出现危机，每个人被迫陷入交流的"阴影"，生命因此失去了应有的光彩，而文明也在这无尽的暗夜里愈发模糊。

如同一段精心设计的寓言，巴别塔原本是一座通往天堂的高塔，但最后却制造了一场始料未及的"文明之殇"。希伯来语中的"巴别"，是"变乱"之意。据《圣经》记载，洪灾之后，上帝以彩虹为媒，与世人立约，承诺不会再有洪水发生。那时候，由于天下只有一种语言，因此人类进入了一个理想的沟通和交流世界。然而，这样的日子没过多久，人们便开始怀疑上帝

的立约，并尝试建造一座通天之塔，欲与上帝比高。这一行为触犯了上帝。为了阻止人类这项"逆天"的工程，上帝悄悄改变了人类的语言。人们因为语言不通而被"打散"到世界各地，沟通难以维系，浩大的巴别塔工程也宣告失败。显然，人类文明在交流中源远流长，其致命的伤害就是"交流的失效"。上帝对人类最彻底的惩罚，并不是发起另一场洪水，而是改变人类的语言，阻断人类的交流体系，使人类从此陷入交流的困境。

交流，作为传播的目的，本质上对应的是一种理想的乌托邦形式——公共生活因交流而存在，普遍观念因交流而确立，人类文明因交流而源远流长。今天，由于复杂的政治、经济、文化原因，整个社会存在各种显性的或隐性的区隔体系，当个体生活深深地嵌入群体结构，群体本身也被烙上了沉重的标签。标签既是进入公共生活的通行证，也往往作为一种沉重的包袱，甚至是一种挥之不去的认知枷锁，限制了人与人之间的自由交流。在彼得斯看来，马克思主义、精神分析、存在主义、女性主义等社会思潮的兴起，本质上不过是对"交流失败"问题的不同追问方式。[①] 由于种族、阶级、性别、年龄、宗教、语言、国家等"边界"形式的存在，"交流失败"的本质指向社会体系的边界问题。对空言说，如同一个微妙的隐喻，成为一个时代必须面对的"永恒主题"。于是，"不可交流性"（incommunicability）便普遍弥漫在当下社会的每一个议题中，除了一般意义上人与人之间的交流困境，人与自然之间如何交流和相处，同样成为良性社会生态和价值体系构建所必须思考的现实问题。

后人类时代呈现出另一种交流的困境。人类如何与机器交流、如何读懂人工智能的"语言"，以及如何理解大数据及其算法背后的"黑箱"系统，同样成为人类社会化生存不得不考虑的现实命题。人工智能所拥有的，不仅是强大的计算能力，也有交往与沟通维度的"算计"能力，而这已经开始挑战人类现有的沟通"语言"。"AlphaGo"（阿尔法围棋）的横空出世动摇了人类"最后的自信"，也开始挑战人类原本可以自由支配的知识系统。于是，人类面对的不但是一场失败，还有人与机器之间异常艰难的沟通。进入

[①] 〔美〕约翰·彼得斯. (2017). 对空言说: 传播的观念史. 邓建国译. 上海: 上海译文出版社 (p. 2).

社交媒体时代，由于机器源源不断地制造了各种数据、符号、景观，尤其是人类愈发难以理解的视觉表征体系，因此这种"不可沟通性"已经延伸到日常生活领域。今天，大数据技术进一步重塑了主体的存在形式，每个人的言论、行为、轨迹几乎都以数据的形式存在，然而这些数据并不是静静地躺在磁盘里，而是沿着一定的算法逻辑，经由一系列复杂的可视化技术，最终变成人类自己都难以识别和认知的陌生事物。由于智能时代"算法黑箱"的普遍存在，人们只能看清楚这个世界"是什么"，但却读不懂其中的"为什么"。至此，人类思维赖以存在的"因果逻辑"开始遭遇前所未有的归因危机，大数据时代的"相关逻辑"大行其道，尽管后者也蕴含着朴素的因果基础①，但人们已经无法在数据世界里发现清晰可见的因果线索。在"因果逻辑"匮乏的数据世界中，人们逐渐失去了认识自我、解释自我的能力，一切慢慢让位于数据及其主导的"语言"和"逻辑"，自己反倒成了自我世界的"局外人"。于是，人们制造了数据，却被推向数据的边缘，最终成为数据的敌人。② 至此，我们有理由思考一个更大的问题：除了人与人之间的交流，一种普遍意义上的对话体系构建何以可能？

二、再现之殇：反观图像的"观看之道"

作为文化研究的一个核心概念，"再现"（representation）被霍尔视为霸权话语生产的"权力密码"。考察任何一种再现行为，都离不开对主体与客体之间关系的辨识，因为客体往往是作为再现的"对象"进入文本的表征结构。实际上，任何形式的图像都是一种人为制造物，而视觉画面所揭示的，既包括"呈现"层面的指涉对象，也包括"再现"意义上的观看方式。简言之，图像不仅告诉我们画面所携带的信息"语言"，同时传递了内容本身的生产"语言"，如图像所处的观看结构，图像生产的修辞意图，图像编码的观念体系，以及图像符号所揭示的主客体关系。传统的再现研究，主要关注图像表征系统中的权力生产逻辑，如权力话语是如何在视觉表征的再现系统中被合法化的，客体是如何在主体的目光凝视结构中被悄无声息地生产

① 王天思. (2016). 大数据中的因果关系及其哲学内涵. 中国社会科学, 5, 22-42.
② 曹卫东. (2014). 开放社会及其数据敌人. 读书, 11, 73-80.

出来的。视觉文化研究的经典批评命题，如种族批评、阶级批评、性别批评，实际上追问和反思的都是图像表征深层的视觉编码及其合法性问题。

正如约翰·塔格（John Tagg）在《表征的重负：论摄影与历史》中所阐释的，以摄影为代表的图像形式，在历史的河流中往往携带着某种流动的意识内容，而且总是在某个猝不及防的时刻爆发始料未及的"图像革命"。曾经，照相意味着一种特权形式，图像生产被牢牢地掌控在某些人的手中，后来这些图像形式开始被政治广泛地接管，成为一种网格化的政治监控手段，图像便不再意味着特权，而成为被监控阶层的身体"枷锁"和行动"负担"。当图像超越了简单的照相功能，并上升为一个时代主导性意识形态建构的支配方式之际，它便意味着一种新的权力话语，从而在视觉维度上"生产出新的知识和新的精致的控制手段"①。约翰·伯格（John Berger）在《观看之道》中断言，每一种影像都体现为一种观看方法："摄影师的观看方法，反映在他对题材的选择上。画家的观看方法，可由他在画布或画纸上所涂抹的痕迹重新构成。"② 简言之，如同一种抵达权力密码的"媒介"，图像再现了什么，离不开对主体目光的审视，更离不开对主体观看方式的考察。因此，只有进入主体与对象之间的观看结构，才能真正把握图像再现的深层内涵。例如，当影像作为艺术品展出时，人们的观看方式实际上受制于一系列"观看"观念，如美、真理、天才、文明、形式、地位、品位，等等。③ 这意味着，图像所再现的"世界"，已经不仅超越了简单的客观现实，也包含了丰富的意识内容。相应地，任何一种视觉实践，都可以从主体与客体之间的观看结构上加以诠释。

实际上，图像之所以能够创造一定的现实，本质上是因为修辞作用，其中的视觉编码语言体现为视觉修辞语言。修辞作用的常见方式，并非仅仅体现为创造了何种图像，更为重要的是创造了何种观看结构。由于这种观看结构总是受某种霸权话语的隐性支配，因此视觉领域正在经历一场普遍的"再现之殇"。例如，对于考察视觉再现结构中的"观看之道"，视点、视角、

① 〔美〕约翰·塔格. (2018). 表征的重负：论摄影与历史. 周韵译. 重庆：重庆大学出版社 (p. 27).
② 〔英〕约翰·伯格. (2015). 观看之道. 戴行钺译. 南宁：广西师范大学出版社 (p. 8).
③ 〔英〕约翰·伯格. (2015). 观看之道. 戴行钺译. 南宁：广西师范大学出版社 (p. 8).

视域无疑提供了三个重要的修辞批评维度。作为视觉转喻的基本方式，视点、视角、视域揭示了图像指代体系中三种不同的转喻结构。① 我们不妨以视点为例，揭示图像表征体系中霸权话语建构的修辞原理。

作为观看结构中的视线"原点"，"视点"是一个与主体性密切关联的概念。按照路易·皮埃尔·阿尔都塞（Louis Pierre Althusser）给出的经典解释，主体性反映的是个体与世界的想象性关系。人们在何种视觉维度上想象世界，即选择什么视觉资源，呈现何种观看方式，本质上对应的都是视觉修辞意义上的图像政治乃至后殖民批评问题。在跨文化传播实践中，视点不仅决定了故事展开的言说结构，而且打开了一个耐人寻味的"观看世界"。例如，纵观西藏题材的纪实影像，且不说西方导演毫无掩饰的后殖民视点问题，单就中国内部的汉族导演和藏族导演而言，二者也存在观看视点上的微妙差异。在汉族导演的作品中，"旅游者"的视角几乎笼罩着每一个镜头的选择与呈现。这也是为什么"磕长头""转经筒""献哈达""藏羚羊""布达拉宫""碧水蓝天"等非叙事性的空镜头被反复渲染，甚至直接主导了影片的视觉景观。这些符号被抽离出原有的文化土壤，它们彼此孤立，只为奇观而生，成为被叙事抛弃的空洞的能指。相反，藏族导演在这些躁动的视觉符号面前表现出了极大的冷静和克制，镜头里的符号选择没有猎奇，也没有窥视。这也是为什么在兰则的《牛粪》、西德尼玛的《丹珍桑姆》等作品中，藏族导演摆脱了"奇观叙事"，将目光聚焦于雪域高原上的普通个体，聚焦于藏民日常生活中的牛群、牛粪、草木等平凡的对象，从而呈现了另一种"西藏印象"。他们平静地观察日常生活，尝试与这片热土上的每一个事物平等地相处和对话。显然，不同的观看结构勾勒出了人们想象西藏的不同方式，而这一命题本质上体现为视觉修辞意义上的观看结构问题。相应地，视觉修辞学的未来研究，需要超越图像本身的表征世界，聚焦于图像再现的观看结构，一方面关注观看结构本身的生产方式及其权力运作逻辑，另一方面探讨既定的观看结构得以持续性再生产的主体实践及其深层的视觉修辞语言。

① 刘涛. (2018). 转喻论：图像指代与视觉修辞分析. 南京社会科学, 10, 112-120.

三、形象之重：流动的形象及其"剩余价值"

通过对既定的意义规则的策略性使用，视觉修辞实践生产或再造了一套看似自然而然、实则携带劝服欲望的形象体系。如果说图像是具体的、可见的、现实的、物质性的，那么形象则作为图像的一种抽象形式，驻扎在认知领域，它是抽象的，是非物质性的，是有生命力的，是可以在图像之间进行复制和流动的。一种符号形式之所以可以承载意义、容纳情感、富有生机，根本上是因为它以"象"的方式存在，并且在"象"的维度上影响并塑造了一个时代的观念体系。当代媒介系统制造了一个众声喧哗的"景观"世界，然而"景观"得以持续性再生产的底层动力装置则是一套通往视觉话语的"形象"系统，如文化系统层面的视觉意象和认知结构层面的视觉图式。今天的诸多意指概念（ideographs），往往存在一个可供辨识的形式之维，或者说它们已经逐渐被图像化表征了。[①] 为什么一提到"自由"，人们会习惯性地联想到那尊矗立在美国纽约海港内的雕像——"自由女神像"，或者说为什么是自由女神像而非其他事物演化并成为"自由"的一般符号形式？这是因为，经过美国大众媒介工业的渲染、叙述和全球传播，"自由女神像"作为一种跨媒介叙事符号频频流动于不同的图像形式之间，被有意识地接合到"自由"的话语世界，成为"自由"话语的形式载体，从而完成了从"图像"到"形象"的飞跃。当自由女神像成为"自由"的形式意象时，它便在视觉意义上重构了人们关于"自由"的想象体系，这一作用过程无疑是压制性的，是支配性的，是生产性的。至此，自由女神像的写实性和物质性内涵被掏空了，它上升为一个具备了意识和灵魂的视觉形象，最终制造了一场始料未及的形象霸权。

实际上，纵观视觉文化时代的概念和术语，越来越多的意指概念呈现出普遍的视觉化表征趋势，人们不得不诉诸一定的视觉形式来识别概念、理解概念和表征概念，这使得意指概念维度上的话语问题最终转化为一个视觉形象问题。我们需要反思的是：一种视觉符号如何演化为一种普遍的形象？形象如何进入意指概念的接合体系？视觉接合（visual articulation）过程如何生

① 刘涛. (2015). 意指概念：环境传播的修辞理论探析. 现代传播, 2, 54-58.

产了既定的话语形式及其认知框架？特定的形象如何在与其他视觉符号的竞争中最终成为某一意指概念的理想化的认知基模？只有在视觉修辞维度上对这些问题加以分析和研究，才能真正提供一种通往形象研究的知识视角。

　　一种公共话语如果开始与某种既定的视觉形象发生关联，并且形成了一种稳定的、牢固的、排他的勾连结构，那么往往会产生两种可能的文化后果：一是社会认知层面的形象依赖，即形象在无意识维度上铺设了人们的认知方式；二是形象霸权，即形象以一种排他性的视觉方式建构了某一话语的合法性。反观今天的图像世界，我们是否追问过这样的问题：多少公共话语是在视觉维度上被建构和生产出来的？多少视觉形象的生产与解释权力牢牢地掌控在某些利益群体手中？多少形象体系悄无声息地塑造并影响了人们把握世界的阐释图式……其实，我们一旦和形象打交道，就已经毫无防备地进入了一个文化释义结构，那些顽固的、流动的、增殖的形象自由地穿梭于图像和图像之间，最终"以话语的方式"建构或重构了一个新的"现实"。当形象获得了生命，拥有了欲望，携带了意识形态时，我们便进入了威廉·J. T. 米歇尔（William J. T. Mitchell）所说的"纯粹形象统治世界"[①]的图像时代。视觉修辞研究只有正面回应社会文化维度的形象问题，才能有效地拓展视觉文化研究的批评视角和路径。

　　当各种形象被源源不断地生产出来时，形象就不再是普通的视觉形式，也不再是简单的视觉印迹，而是作为一个时代支配性的"话语方式"，提供了一种理解现实世界及其合法性的视觉框架。按照米歇尔的观点，形象赋予既定的形式以"剩余价值"。[②] 具体而言，不同于一般的图像，形象是一种有灵魂的、有生命的、有情感的视觉形式，它悄无声息地建构了人们的认知模式，也建构了认知模式深层的话语合法性。例如，消费话语为什么有能力定义并阐释"美"的标准，因为大众媒介通过对身体的反复打量、涂抹和干预，最终制造了一套通往"美"的形象。正是通过"形象的生产"，图像拥有了意识和灵魂，最终完成了从"形象"到"话语"的神话再造工程。

　　① 〔美〕W. J. T. 米歇尔. (2018). 图像何求：形象的生命与爱. 陈永国，高焓译. 北京：北京大学出版社（p. 82）.

　　② 〔美〕W. J. T. 米歇尔. (2018). 图像何求：形象的生命与爱. 陈永国，高焓译. 北京：北京大学出版社（pp. 82–115）.

纵观今天的视觉政体系统，其中不仅有图像，也有各种流动于图像之间的形象体系。尤其是在政治场域，世界各国的宣传体系越来越多地诉诸图像，尤其是诉诸形象，通过形象的生产、编织与赋能，再造了一系列合法的权力话语。

实际上，今天的形象问题研究，远远不足以揭示形象背后的复杂"图景"，形象背后的话语问题、修辞问题、文化问题迫切呼唤更为系统的学术研究。形象并非沉默的、静态的存在物，亦非止步于对事物的模拟和反映，而是作为修辞实践的构造物，尝试接管并定义事物的意义，进而通过"形象的生产"来重构人与人之间的交往关系和观念体系。其实，形象之所以能够"伪装"在日常生活经验之下，是因为其在视觉修辞维度上策略性地激活或使用了一定的意义规则。换言之，当人们在疯狂地制造形象时，形象已经忘却了"来路"，它紧跟着话语的步伐，流动于图像之间，打破了图像与话语之间的认知壁垒，不仅意味着权力生产的"果实"，而且扮演着权力运作的"媒介"和"工具"的角色，深刻地作用于一个时代的劝服与认同实践。显然，只有批判性地反思那些弥漫在我们时代的形象系统及其生产机制，人与形象之间才能保持一种从容的、和谐的、对话的生存关系，而视觉修辞学无疑提供了一种检视形象生产及伦理问题的批判视角和方法。

四、对话之维：通往公共修辞的视觉沟通体系

实际上，传播的真正目的是跨越种族、阶级、性别等一切人为构造的区隔系统，推动人类终极意义上的交流和对话。然而，当前社会存在的各种制度的、话语的、符号的社会"壁垒"，已经影响甚至阻碍了人与人、人与自然、人与机器之间的自由交流，而且这种交流的困境已经延伸到人与符号的层面，其显著特点就是人们越来越难以理解、占有并支配自己亲手制造的符号系统，如人们乐此不疲地制造了各种形象，但最终却困于形象之中，动弹不得。借助视觉修辞的图像途径与方法搭建人类沟通的"视觉桥梁"，成为视觉修辞研究亟待解决的理论与实践命题。

只有明确视觉修辞意义上的"图像何为"命题，才能真正在视觉意义上提供一套促进人类沟通与对话的"视觉方案"。纵观视觉文化时代的符号生产，各种携带着偏见、歧视、霸权的视觉形象体系，正在以一种隐蔽的、

匿名的、复式的方式被生产出来，它们的思路和目的非常明确，那就是在视觉维度上构建一套话语运行的组织结构及生产系统，进而在既定的权力规约下重构新的"现实"。如果说形象层面的话语问题相对较为复杂且难以识别，那么即便是那些标榜"事实原本如此"的摄影图片，依然未能对事实和真相给出完整的表征承诺，而这一趋势在后真相时代显得尤为突出。当前的图像伦理建设依旧前路漫漫，人类社会的诸多争议并没有因为"有图有真相"而得以化解，反倒使图像意义上的对话变得异常艰难。纵观西方社交平台上的公共事件，那些关于中国的负面议题频频出现，其中不能不提到图像的推波助澜作用。例如，在中国香港的"修例风波"中，社交媒体平台出现了大量的"警察攻击示威者"的图片或视频。这些被精心炮制的"图像瞬间"并没有推动香港问题的解决，反倒加剧了西方世界对中国的舆论谴责。视觉修辞一旦偏离了沟通与对话的初衷，往往就会制造更大的隔阂、距离与认同困境——如果问题的解决是建立在宰制性的霸权逻辑或支配结构之上，而非诉诸基于对话与认同的修辞理念和途径，那么修辞实践注定会充满更多的不确定性，最终无助于人类终极意义上的沟通体系构建。

　　大数据时代的文本形态越来越多地依赖可视化的途径和趋势，然而，可视化（visualization）并非简单的数据呈现，也不是从数据逻辑到图像逻辑的简单迁移，而是通过视觉修辞的方式再造一种新的数据关系，进而在视觉维度上重构我们关于世界的理解方式和认知图景。换言之，从数据结构到视觉结构，可视化并非只是呈现方式的变化，而很有可能导致认知框架的变化，甚至导致"现实"本身的变化。正如本书第八章所指出的，西方数据新闻的可视化实践，本质上是通过数据修辞、关系修辞、时间修辞、空间修辞、互动修辞这五种修辞实践，将中国变成为一个沉默的、被动的、消极的"数据他者"——这一过程既是建立在视觉修辞的图像逻辑之上，也是通过视觉修辞的符号路径实现的。

　　如何在修辞维度上构建一套视觉沟通体系？公共修辞（public rhetoric）无疑提供了一个弥足珍贵的价值坐标和伦理方向。所谓公共修辞，主要指的是以公共利益为根本修辞对象和目的的修辞学观念与实践。公共修辞抛弃了传统修辞与生俱来的工具主义倾向，更多地强调在公共性维度上建立一种普遍的修辞伦理和实践方案，其基本的价值落点是求真、向善、明理、促进对

话,等等。在具体的视觉修辞实践中,公共修辞意味着赋予修辞活动一种公共的、对话的、平等的、人类的视角和价值,即将图像及其深层的形象视作沟通的"媒介"而非劝说的"工具",从而使得修辞行为真正服务于对话的目的,如消除偏见、刺破谎言、促进理解、捍卫真理、推动文化交融、解决共同危机、追求人类共同福祉,等等。

令人欣慰的是,基于公共修辞的视觉实践已然铺开,诸多图像行为已经并且正在证明:人类在视觉维度上的对话体系构建,不仅是可能的,而且是现实的。1985年,美国《国家地理》封面上的图片《阿富汗少女》记录了一位阿富汗女孩充满惊恐的眼神,这张被称为"第三世界的蒙娜丽莎"的照片直接将阿富汗妇女和儿童问题推向全球关注的视野。2010年,英国《卫报》的数据新闻图像《维基百科伊拉克战争日志:每一次死亡地图》通过数据化和可视化的方式,讲述了伊拉克战争以来那些不为人知的历史真相,在一定程度上加速了英国从伊拉克战场撤军的步伐。2015年,叙利亚难民危机中的图片《溺水身亡的叙利亚男孩》,唤醒了人们对"远处的苦难"的关注与同情,推动了全球在人道主义层面上的高贵对话;2020年,新型冠状病毒性肺炎疫情肆虐,中国全国各地医务工作者积极支援湖北防控一线,医务工作者脸上被护目镜和口罩压出了深深的印痕,记者用镜头记录下"最美逆行者"的"最美印痕"。这些布满印痕的肖像很快在中国各大城市的地标建筑、交通枢纽等户外大屏幕上滚动播出,点亮了一座城,温暖了每颗心……

显然,视觉实践只有立足社会对话这一根本性的传播初衷,以公共修辞作为基本的修辞方案,恪守文本表征应有的图像伦理,激活人类普遍共享的文化意象和视觉图式,探寻可沟通的视觉转喻与隐喻体系,才能在视觉修辞意义上打通人类社会对话的视觉向度。

五、修辞之道:理解人在修辞意义上的生存方式

纵观修辞学史,修辞的观念处于变化之中。不同的修辞观定义了不同的修辞内涵,揭示了不同的修辞功能,也赋予了修辞学不同的学术使命。我们可以归纳出三种基本的修辞学观念:一是古典修辞学的代表人物亚里士多德提出的"劝服观";二是新修辞学的代表人物肯尼斯·伯克(Kenneth Burke)

提出的"认同观";三是约翰·班德(John Bender)与戴维·威尔伯瑞(David Wellbery)提出的"生存观"。①

20世纪90年代,班德和威尔伯瑞在《修辞的终结:历史、理论与实践》一书中重新反思修辞学,认为修辞学的使命与担当不能局限于纯粹的"技巧"问题,而应该在终极意义上回应人类的生存问题。基于这一宏大的学术使命,班德和威尔伯瑞将修辞学的中心概念确立为"修辞性"(rhetoricality),指出修辞学必须面对"现代主义的回归"(modernist return)这一问题,并在此基础上提出了修辞学的"生存观"。班德和威尔伯瑞指出,"不同于启蒙主义和浪漫主义,现代主义提供了一种新的文化框架(cultural frame),并且正在以一种热情的姿态呼唤修辞学的振兴",而修辞学振兴的基本思路是重返社会交往的话语实践(discursive practice),在修辞学意义上重新审视话语实践的根基问题,进而在现代主义所铺设的问题框架中实现修辞研究与话语实践研究的深层共振。②

按照修辞学家道格拉斯·埃宁格(Douglas Ehninger)的观点,人是依赖修辞而存在的动物。③ 相应地,修辞学的研究重点是要正视人的存在本身,尤其是要在修辞学意义上理解人的主体性以及人与世界的关系。正如埃宁格所说:"那种将修辞看作在口语之上'加些佐料'的落伍观念可以被淘汰了,取而代之的应该是这样的认识:修辞不仅蕴含于人类的一切传播活动中,而且它组织和规范人类思想和行为的方方面面。人不可避免地是修辞动物。"④ 基于这一基本的修辞转向逻辑,班德和威尔伯瑞强调关注话语实践中的"修辞性"而非"修辞技巧"的问题,认为"修辞不再是某一教条或实践的称

① 实际上,修辞学的"生存观"也可以归属于新修辞学知识范畴,之所以将其单列为一种修辞观念,主要是考虑到其与"认同观"回应的学术问题存在明显差异,而"生存观"本身的观念内涵值得深入研究。

② Bender, J. B., & Wellbery, D. E. (1990). *The ends of rhetoric: History, theory, practice*. Stanford, CA.: Stanford University Press, p. 5.

③ Ehninger, D. (1972). *Contemporary rhetoric: A reader's coursebook*. Glenview, IL.: Scott, Foresman, pp. 8-9.

④ Ehninger, D. (1972). *Contemporary rhetoric: A Reader's coursebook*. Glenview, IL.: Scott, Foresman, pp. 8-9.

谓，也不再是文化记忆的表达形式，而是一种类似于生存条件的东西"①。显然，班德和威尔伯瑞放弃了充满工具主义色彩的传统修辞观，即将修辞视作"传播技巧"的代名词，而是立足当代话语实践的文化逻辑，聚焦于"修辞性"这一中心概念，尝试在修辞性问题上寻找修辞与社会的结合方式，进而指出修辞的本质是"人类存在与行动的普遍条件"②。也就是说，修辞关注的是话语实践中那些基础性的文化构成与存在逻辑。

基于修辞学的生存观，视觉修辞如何回应"人的生存条件"？卡拉·A. 芬尼根（Cara A. Finnegan）强调，视觉修辞研究必须植根于当前的视觉文化语境，尤其是超越传统意义上对视觉文本的静态分析，进而探寻一种理解视觉文化的修辞视角（rhetorical perspective）。按照芬尼根的观点，在视觉文化时代，当"视觉性"逐渐成为当代文化的主因时，视觉修辞研究就"不能仅仅停留在视觉文化产品（artifacts of visual culture）的修辞分析层面，而是要在修辞理论层面回应更大的'视觉性'问题"③。纵观视觉文化的生成谱系，"'视觉性'不是指物的形象或可见性，而是指海德格尔意义上的'世界的图像化'，是使物从不可见转为可见的运作的总体性，这种总体性既包括看与被看的结构关系，也包括生产看的主体的机器、体制、话语、比喻之间复杂的相互作用，还包括构成看与被看的结构场景的视觉场"④。概括而言，视觉性并不是指观看对象的物质状态或实在状态，也不是指图像符号所具有的某一属性或特征，而是强调观看如何成为一种文化实践，文化运作为何存在一种视觉逻辑，以及观看行为和视觉实践何以成为文化意义上的一种可能。因此，视觉性的核心结构是看与被看的关系，核心命题是文化运行的视觉逻辑，核心问题是观看结构如何被生产出来、观看行为如何被正当化、世界图像何以能够自成体系、视觉如何成为文化的主因、普遍的图像化何以

① Bender, J. B., & Wellbery, D. E. (1990). *The ends of rhetoric: History, theory, practice*. Stanford, CA.: Stanford University Press, p. 25.
② Bender, J. B., & Wellbery, D. E. (1990). *The ends of rhetoric: History, theory, practice*. Stanford, CA.: Stanford University Press, p. 38.
③ Finnegan, C. A. (2004). Review essay: Visual studies and visual rhetoric. *Quarterly Journal of Speech*, 90 (2), 234-256, p. 235.
④ 吴琼. (2006). 视觉性与视觉文化——视觉文化研究的谱系. 文艺研究, 1, 84-96 (p. 91).

成为一种生存方式。

生存观视域下的视觉修辞的研究对象超越了简单的视觉文本，直指视觉文化时代的视觉性。相应地，视觉修辞的根本命题就是探讨在视觉修辞维度上开展视觉性分析与批评，以及为视觉文化研究提供一种修辞认识论。长期以来，视觉修辞研究更多地聚焦于文本分析，未能对文化的总体性加以系统考察，亦未能提供一种考察文化逻辑的方法论。尽管修辞批评涉及宏观意义上的文化、权力与意识形态问题，新修辞学也在文化与交际层面考察普遍意义上的象征实践问题，然而不得不说，相关研究在主体上是以文本为分析基础的，视觉修辞介入文化分析的深度远远不够。进一步讲，视觉修辞研究的未来使命，就是要勇敢地面对视觉文化，回应视觉性问题，破译视觉文化逻辑的修辞密码。芬尼根通过梳理已有的学术文献，对视觉修辞的研究现状表示出深深的忧虑："视觉修辞不能毫无批判地引进视觉研究的各种教条，而是要探索'视觉性'如何影响、挑战或改变我们对修辞的理解，并在此基础上发展修辞理论。"[①] 当视觉性纳入视觉修辞的研究视域时，视觉修辞便承载着更大的文化认识使命，即探寻图像作为人们的生存条件之可能性与现实性，尤其是人们在图像意义上的存在方式或生存方式。

只有当视觉性与修辞性的作用关系成为一个学术命题时，视觉修辞才能获得一个更大的理论建构视野和空间，并且有可能上升为一种阐释视觉文化运行逻辑的认识论。那么，视觉性与修辞性的相遇，究竟回应了什么样的学术问题、打开了什么样的学术空间？如果说视觉性对应的是图像时代视觉文化存在与生成的视觉逻辑，而修辞性回应的是人在修辞意义上的生存方式，那么二者之间的内在关系可以简单地概括如下：人类生存建立在修辞维度的象征行为（symbolic action）之上，因此象征构成人类存在的前提。然而，视觉文化时代的象征问题及实践，越来越多地诉诸图像化的文本、表征、经验、行动和实践，这使得人类生存的象征实践存在一个普遍而深刻的视觉之维。相应地，理解和把握一个时代的文化逻辑，既存在一个通往视觉文化分析的修辞认识向度，也存在一个通往修辞文化分析的视觉认识向度，即修辞

[①] Finnegan, C. A. (2004). Review essay: Visual studies and visual rhetoric. *Quarterly Journal of Speech*, 90 (2), 234-256, p.245.

性和视觉性之间具有内在的对话基础，二者共同构成了理解视觉文化逻辑的"一体两面"。

概括而言，如果无法厘清修辞性与视觉性的对话逻辑，就难以真正回答"视觉修辞何为"这一问题。视觉修辞研究打开视觉文化研究的修辞视角，关键是要将视觉性和修辞性统摄在一个总体的分析框架之中，既要关注视觉文化研究的修辞认识论，也要关注修辞文化研究的视觉认识论。那么，如何实现视觉性和修辞性的关联和接合？如何在修辞意义上把握人的"图像化生存方式"？面对这些亟待解决的视觉修辞问题，生存观视域下的视觉修辞研究只有不断探索一切可能的切入视角和分析路径，才能真正拓展视觉修辞学的理论方向和实践使命。我们不妨以"元框架"（meta-frame）作为一个切入视角，揭示视觉修辞回应视觉性问题的一种可能的理论路径。框架是人为构造并加以组织化而形成的一套理解事物的相对稳定的心理结构。人们之所以会形成既定的理解方式，往往是因为框架的作用，因此人必然是依赖框架而存在的动物。对认识框架的运行机制的研究有助于我们更好地把握人在修辞学意义上的生存方式。任何框架的生产与激活往往对应相应的修辞实践，即借助一定的修辞发明（rhetorical invention）来赋予事物既定的认知方式。而在人的"框架化存在"中，元框架是一种基础性的、根本性的框架依赖。所谓元框架，就是解释框架的框架，本质上指向框架实践的释义系统。范畴铺设了一切释义行为发生的元框架，而每一种范畴都意味着一套相对独立的逻辑推演系统，在一定意义上决定了框架的发生逻辑和意义系统。话语实践中普遍存在四种基本的元框架形态，分别是定义框架、知识框架、情感框架和价值框架。[①] 如何开展视觉修辞意义上的视觉性研究？其中一种可能的研究路径是探讨元框架运行的视觉修辞逻辑，即探讨图像及其象征实践如何作用于认知体系中的定义框架、知识框架、情感框架和价值框架。概括而言，立足元框架这一认识视角，我们可以把握视觉文化生成的修辞框架机制，以及修辞文化生成的视觉框架机制，这不仅能让视觉文化和修辞文化拥有共通的框架模因，也能让视觉性和修辞性之间的交汇与对话成为现实。

总之，相对于古典修辞学的"劝服观"和新修辞学的"认同观"，20世

[①] 刘涛.（2017）.元框架：话语实践中的修辞发明与争议宣认. 新闻大学, 2, 1-15.

纪90年代以来的修辞学逐渐转向"生存观",即在视觉维度上审视人的生存条件,进而考察人在修辞意义上的生存方式。只有回到不同的修辞传统中,我们才能真正把握"视觉修辞何为"这一理论与实践问题。劝服观的中心概念是"劝服",其核心功能是视觉劝服,强调"以图像的方式"实现某种劝服性话语的生产;认同观的中心概念是"同一",其致力于在图像维度上促进不同主体的协商与对话;生存观的中心概念是"修辞性",其主要使命是回应视觉性问题,揭示视觉性和修辞性之间的作用方式,进而阐释图像及其象征实践如何构成人们的生存条件。在视觉维度上审视人的生存条件和存在方式,并构建一种可能的沟通体系,成为生存观视域下视觉修辞研究亟待突破的学术命题,也是视觉修辞理论体系创新亟须回应的知识命题。

相应地,立足"修辞性"这一中心概念,视觉修辞学的中心命题就是探讨人在修辞意义上的生存方式及底层的视觉逻辑——作为一种认识论,视觉修辞学需要正面回应视觉性问题,系统探讨视觉文化研究的修辞认识论和修辞文化研究的视觉认识论;作为一种方法论,视觉修辞学需要从修辞结构、意义规则、象征实践等微观的修辞视角切入,提供一种解析视觉文化及其运行逻辑的修辞分析或修辞批评方法体系;作为一种实践论,视觉修辞学的目的是通过视觉化的语言、方法和途径,在视觉维度上创设一种终极意义上的社会沟通体系,以期建立一个可沟通的"乌托邦"世界。

后 记

我不敢说十年磨一剑,但这本书稿的写作,前后的确历时十年有余。

对视觉修辞学的关注,还得从十五年前的博士论文写作谈起。博士论文主要聚焦于环境传播的话语与修辞问题,更多地关注生态话语的语言符号建构及其修辞实践。尽管其中也涉及视觉修辞的相关内容,但是当时的讨论非常有限。在当代文化视觉转向的整体背景下,新修辞学的兴起将修辞对象延伸到包括图像在内的一切符号文本和象征实践。于是,视觉修辞学便作为一个亟待探索的学术领域"出场"了。

传播研究的学术传统之一是修辞学。从古到今,修辞学传统伴随着人类的传播现象和实践,并不断启发着人类社会的沟通方式与智慧。修辞学一度背负着沉重的学科"包袱",它被简单地视为一种拨弄话语而缺少灵魂的技巧。这无疑是一种莫大的偏见。从古典修辞学的"劝服观"到新修辞学的"认同观",再到今天备受跨学科关注的"生存观"或"批判观",修辞的内涵和使命不断地被发现和拓展,这也是本书一开始就将修辞实践界定为"劝服""对话""沟通"这三个面向的原因。简言之,不同的"修辞观"提供了不同的认识视域和修辞问题。因此,当我们谈论修辞时,究竟将其置于何种修辞视域下加以认识,这无疑是理解修辞的学术起点。

如何开展视觉修辞研究?我最初的想法较为简单,也就是将视觉修辞可能触及的问题域进行梳理和阐释,在此基础上勾勒出视觉修辞学的"知识图景"。必须承认,当前视觉修辞学研究的理论化和体系化程度远远不足,全球有分量的学术成果大多为论文集。伴随着阅读的不断深入,我的不满足感也油然而生,于是慢慢地萌生了一个更加"宏伟"的学术"抱负",即打造一个关

于视觉修辞学的"体系"。后来,我逐渐意识到,作为一个跨学科领域,视觉修辞学的"体系"建构远非易事。于是,我便坚定了自己的研究思路——首先梳理视觉修辞学的问题域,然后一点一点地做研究,待一切水到渠成之后,再考虑所谓的"体系"问题。后来的工作,其实主要是做"减法",慢慢地将研究问题聚焦于视觉修辞学的认识论和方法论。认识论和方法论并无明确界限,但为了呈现一个较为清晰的"框架",故将全书分为上编和下编两部分进行讨论——必须承认,这种简单的分类有利也有弊。基于这样的考虑,我早在多年前就确立了本书的章节框架,这些年一节一节地写作下来。2017年,书稿已经基本完成,后来又经过三年多时间的反复修改,最终呈现的就是现在的"模样"。

我还是想说,修辞学从其诞生的那一天起,便携带着明确的实践意识和问题指向。视觉修辞研究不能仅仅停留在理论或思辨层面,而是要勇敢地回应当前社会面临的诸多话语问题或实践问题。如何从修辞学维度出发,提供一种通往人类沟通与对话的"视觉方案",则是未来视觉修辞研究亟待突破的学术使命。实践中的视觉修辞究竟存在何种"用武之地"?我们不妨给一个简单判断:大凡那些需要在话语维度上加以认识或解决的问题,视觉修辞往往可以提供一种替代性的知识话语和实践路径。

交稿后的一次读书会上,我跟研究生聊起自己的书稿写作经历,感慨"往昔峥嵘岁月":这本书解决了一些我长期苦思冥想的问题,但同时也抛出了一些仍需深入思考的问题,如语图关系、视觉隐喻、视觉论证、视觉话语分析,以及我在书稿结语中提到的修辞性问题,等等。我渴望本书以最完美的框架和结构面对读者,但这注定会成为一项"未完成的工程"。对于一个新兴的学科领域而言,写作给了我无尽的兴奋,但也一定会留下诸多遗憾与不足,真诚期待同行的交流和批评。多一种声音,多一些反思,更有助于一个领域的成熟。

于我而言,本书的出版并非为视觉修辞研究画上一个句号,相反,它意味着一个崭新的开始。如人饮水,冷暖自知。我很清楚自己的问题在哪儿,也很感谢正在从事的这个学术领域。在这十多年的研究过程中,它不仅让我看到了修辞学在视觉时代的知识生产潜力,而且给了我一种探索未知的信念和执着,这让我在每一个读书、写字的日子里,都倍感踏实。有时候,看着外面异常热闹的喧嚣和诱惑,深夜里埋头读书的我反倒很享受这份孤独,时不时地心生悲壮。

感谢周丽锦女士和董郑芳女士所做的辛勤编校工作,她们的责任、知识与专注,尤其是对每一个细节的悉心核实与准确校正,都令我顿生敬畏、默默感动;感谢学院符号修辞学团队的李红、彭佳、祝东等老师,学术道路上有一群志同道合的朋友,相互切磋,无疑是幸运的;感谢我的研究生们在书稿校对中所付出的努力。

最后特别感谢我的家人。这本书稿的写作,"拿走"了太多原本属于陪伴家人的时间。他们常说我是在做"正事",默默地承受了太多。家人无处不在的宽慰和支持,让我少了一些愧疚,多了许多前进的力量!

2021 年 3 月于暨南大学

图书在版编目(CIP)数据

视觉修辞学/刘涛著.—北京:北京大学出版社,2021.6
(国家哲学社会科学成果文库)
ISBN 978-7-301-32064-8

Ⅰ.①视… Ⅱ.①刘… Ⅲ.①视觉艺术—研究 Ⅳ.①J06

中国版本图书馆 CIP 数据核字(2021)第 047971 号

书　　　名	视觉修辞学 SHIJUE XIUCI XUE
著作责任者	刘　涛　著
责 任 编 辑	董郑芳
标 准 书 号	ISBN 978-7-301-32064-8
出 版 发 行	北京大学出版社
地　　　址	北京市海淀区成府路 205 号　100871
网　　　址	http://www.pup.cn
新 浪 微 博	@北京大学出版社　　@未名社科-北大图书
微信公众号	北京大学出版社　　北大出版社社科图书
电 子 邮 箱	编辑部 ss@pup.cn　　总编室 zpup@pup.cn
电　　　话	邮购部 010-62752015　　发行部 010-62750672 编辑部 010-62753121
印 刷 者	北京中科印刷有限公司
经 销 者	新华书店
	730 毫米×980 毫米　　16 开本　　32 印张　　561 千字 2021 年 6 月第 1 版　　2024 年 11 月第 4 次印刷
定　　　价	126.00 元

未经许可,不得以任何方式复制或抄袭本书之部分或全部内容。
版权所有,侵权必究
举报电话: 010-62752024　电子邮箱: fd@pup.cn
图书如有印装质量问题,请与出版部联系,电话: 010-62756370